Shakespeare's Wild Sisters have nothing to do with Shakespeare.

莎士比亞的妹妹們，是一個劇團

Shakespeare's Wild Sisters

Group

Be
Wild 不良

Danny Ning-tsun Yung

Co-Artistic Director of Zuni Icosahedron,
Chairperson of the Hong Kong Institute of Contemporary Culture and Board Member of
the West Kowloon Cultural District Authority

榮念曾

進念‧二十面體聯合藝術總監 / 香港當代文化中心主席 / 西九文化區管理局董事局成員

SWSG 15th Anniversary
Eyelid Twitch

(I) Hi! Why not talk? ?

Talk SWSG!!
Review SWSG!! !!
Interpret SWSG!!

Talk Culture!! We are two mouthless fools,
Review Culture!! what can we say.
Interpret Culture!!

(II) Hi! Why not make your standpoint? ?

Study Yc Wei!!
Analyze Yc Wei!! !!
Dissect Yc Wei!!

Study Taiwan phenomenon!! Put words on my head to
Analyze Greater China issues!! make it like I said them,
Dissect global warming I'm not that dumb.

(III) Hi! Why not talk?
 Hi! Why not make your standpoint?

Hmm I see!
Nothing significant
Beyond description!

Louis Yu

Executive Director, Performing Arts. West Kowloon Cultural District, Hong Kong

Courting
Shakespeare's Wild Sisters

For quite a while I enjoyed telling people that I'd been a covert member of SWSG, not only because I knew them well but also because I found it cool to say so.

In 1996 I was working at Hong Kong Arts Centre and wanted to introduce Taiwan's raging independent theatre scene. A friend connected me to Yc Wei, who at the time was studying "Theater in Education" in New York and was about to return to Taiwan to commence a troupe named Shakespeare's Wild Sisters Group. After exchanging a few faxes, we finalized the details of their performance in Hong Kong, which was a new play entitled *A Room of One's Own*. From the name of the company to the title of the production, everything sounded feminist. I thought I'd invited a lesbian company—wasn't it cool?

Soon, though, I discovered that SWSG was not a lesbian company and that it was far more interesting than feminism. I distinctly remember how *A Room of One's Own* had thrilled me—the neon green rug, the androgynous, almost babyish character design, the slow-motion movements, the euphoric facial expressions and the simple repetitive lines of text. It looked as innocent as a kids show. However, it was intended to deal with complex, dark issues—I had never seen an independent theatre like this, frankly. "*A Room of One's Own* is," later I told Yc. "A children's play made for the outcasts."

Thus started the tie between SWSG and the Hong Kong theatre scene. From 1997 to 2005, SWSG came visiting with a show almost annually (sometimes twice a year). They, too, have participated many times in Zuni Icosahedron's "Journey to the East" production series as well as in the Hong Kong Arts Centre's "Little Asia Theatre Exchange Network". Having witnessed everything from their one-night-only performances to their Asian tour to their collaborations with Japanese and Hong Kong companies, I have come to reckon myself as a close friend of SWSG, a covert member even. During those years, quite a few of HK local acting troupes also toured often around Asia, making lots of friends. All this testifies to the zeitgeist, and human serendipity too.

Surprisingly, 15 years have gone by without me noticing since 1997. I have switched jobs while SWSG has continued to cross boundaries. The concept of this book is no less cool. When we look back, we're likely to find that lying at the very core of all proximal cultural exchanges are the personal relationships of the artists, which, to various extents, are similar to courtships of some sorts.

茹國烈

香港西九文化區表演藝術行政總監

與莎妹談戀愛

有好一段時間，我喜歡跟人說我是莎妹的地下團員。不單是因為我跟她們很熟，而是因為，我覺得這很 cool。

1996 年，我在香港藝術中心工作，想介紹台灣紅紅火火的小劇場，朋友鴻鴻介紹當時還在紐約唸教育劇場的魏瑛娟，說她快回台了，劇團叫莎士比亞的妹妹們的劇團。我和魏瑛娟傳真了幾次，還未見過面，便把邀請決定了。來香港演齣新劇，就叫《自己的房間》，從團名到劇名，處處和女性主義呼應，我以為我邀請了一個女同性戀劇團。很 cool 啊！

我很快就發現，莎妹並不是女同志劇團，也比女性主義有趣多了。我很記得《自己的房間》給我的感覺 —— 螢光綠的地毯，中性得像娃娃的造型，緩慢的動作，快樂的表情，簡單重複的台詞，視覺上純淨得像幼兒節目，探討的議題卻複雜灰暗，這樣的小劇場我未看過。我對魏瑛娟說：自己的房間是創作給社會異類看的兒童劇。

從此，開始了莎妹和香港的關係。從 1997 到 2005 年，莎妹幾乎每年都來一次香港演出（有時甚至一年兩次），交往密得像在談戀愛。莎妹對香港熟悉得可以全港各大 coffee shop 芝士蛋糕逐一比較評分。她們參與了多次進念的中國旅程和藝術中心的小亞細亞交流網絡。從單項演出到巡迴亞洲到和香港和日本的劇團聯合創作，我自覺成為了莎妹的親密朋友，甚至地下團員。其實，那幾年香港劇團也常去亞洲各地演出，交了很多朋友。這些一切，是時代精神，也是人的機緣。

1997 到今天，竟快 15 年了，我轉了不同的工作，莎妹也仍在跨越不同的領域。今次出這本書的意念，仍然很 cool。現在回頭看，所有地域性的文化交流，去到最核心的層面，都是藝術家與藝術家的交往，人與人的關係，都像是在，不同程度地，談戀愛。

Wei-jan Chi

Professor at Dept. of Drama and Theatre, National Taiwan University

In place of a hermeneutics we need an erotics of art – the anti-interpretation theatre of SWSG

Shakespeare's Wild Sisters Group (SWSG) is without a doubt the most avant-garde amongst theatres in Taiwan since mid 1990s, also the most courageous in challenging the limits of aesthetics and the audience.

The name is strange, its style even more, and that includes its members. Although they call themselves the NTU gang, and all founding members NTU alumni, they are in fact an assorted group with graduates from different departments, and none studied drama and theatre. From what I have heard, the core members go their own separate ways in personal life, no buddy-buddy relationship, and no camaraderie could be detected; perhaps that is precisely why the group has no office politics or personality conflicts, and hence its lasting existence.

Since its establishment in 1995, SWSG has produced 41 works in total. Some of which I saw in Taiwan and some abroad. Despite having reviewed them, I cannot say I really understood what SWSG is up to. *La Maison des Wangs* is one that I am pretty confident I "understood": just two people cooking for the audience, the main theme is the Chinese and Western dishes, all we had to do were taste them to comment, IQ not required.

Me: Is it good?
Wife: Not bad.
Me: But is this theatre?

That was the shortest review I have ever written, also the first time I began with "Is it good". However, "Is this theatre?" has never been more befitting.

It is extremely difficult to label SWSG. Anti-theatre, anti-narration, anti-character, anti-morals, anti-humanism, litterateur theatre, style-oriented theatre, conceptual theatre, post-modern theatre, post post-modern theatre, ivory tower theatre; all applicable but none truly befitting. As an audience, we may perhaps better understand SWSG through the discussion of "anti-interpretation" by Susan Sontag.

Sontag promotes anti-interpretation, believing interpretation to be an act of violence, forcing meaning upon works, and such movement has never ceased in the West since Plato, and has only flooded in this age of professional criticism. According to Sontag, interpretation is largely "reactionary" and "stifling", a

紀蔚然

國立臺灣大學戲劇系教授

．

取代解釋學，
我們需要藝術的情色觀──
莎妹的反詮釋劇場

莎士比亞的妹妹們的劇團無疑是 1990 年代中期以來，台灣劇場界最前衛、最勇於挑戰美學界限與觀眾的劇團。

這個劇團名字怪，風格更怪；它的組合也很奇怪。雖說是台大幫（創始團員都自台大畢業），但其實是雜牌軍，成員來自不同科系，且沒有一個是科班出身。據我所知，幾個核心團員私底下各過各的，不搞麻吉，讓外人感覺不出革命情感，或許因為如此，團內少有人事紛爭，沒有個性衝突，所以才可以活這麼久。

自 1995 成立以來至今，莎妹一共推出四十一部作品。其中，我觀賞了一些，有的在台灣，有的在國外。雖然曾寫過劇評，我不敢說完全了解莎妹到底在搞什麼鬼。《王記食府》大概是我最有把握「看得懂」的一齣：不過是兩個人煮菜給觀眾吃，主戲是那幾道一中一西的菜色，我們只要動用舌頭，不用偏勞智力，便能對它品頭論足。

> 我：好不好吃？
> 妻：還不錯。
> 我：但這算是劇場嗎？

這是我寫過最短的劇評，而且頭一遭用「好不好吃」起頭。然而，這是否為劇場的提問頗為貼切。

莎妹極難歸類。反戲劇、反敘述、反人物、反道德、反人文主義的文人劇場、風格取向劇場、概念劇場、後現代劇場、後後現代劇場、不食人間煙火劇場……這些都適用，卻沒一個是真正貼切的。從觀眾的角度，我們或可藉由蘇珊‧宋坦（Susan Sontag）「反詮釋」的概念進一步了解莎妹。

宋坦提倡反詮釋，認為詮釋是強制賦予作品意義的暴力，在西方這種衝動自柏拉圖以降以至於今，從未稍歇，如今來到批評專業化的年代，更形氾濫。詮釋是反動的，使作品窒息，她說。在詮釋的過程中，純粹的能量被智力遏抑了，感官因理性而變得遲鈍了。莎妹的劇場重感官，甚至在文字充斥的戲碼裡，自我反射性的文字也是

process entailing "the hypertrophy of the intellect at the expense of energy and sensual capability." The theatre of SWSG, however, accentuates the sensual. Even in their text-heavy works, reflexive words serve not only to emote and inform but also to entice the senses. "In place of a hermeneutics we need an erotics of art," wrote Sontag; in this regard, SWSG has thoroughly succeeded.

I call SWSG "ivory tower theatre" in jest because, at first glance, they indeed seem to dwell therein. Yet among the 41 works they presented over the past 16 years, they have rendered vividly all the worldly topics from beyond the tower, including love, alienation, loneliness, living, dying, the flesh, memories, fantasies, society, history and even fashion, just not presented in ways we normally find true to life, or narrated in ways we are used to; its texture sensual with nuance, metaphysical and physical altogether.

爲了勾引感官，而不只是抒情表義。「取代解釋學，我們需要藝術的情色觀。」就這一點而言，莎妹完全辦到了。

我戲稱莎妹爲「不食人間煙火劇場」，因爲乍看之下，莎妹好似不食人間煙火，然而在這15年裡的四十一部作品，所有關乎人間煙火的命題，如愛情、疏離、寂寞、生命、死亡、身體、回憶、幻想、社會、歷史，甚至時尚等等都有淋漓盡致的呈現。只不過，呈現的方式不是我們熟悉的寫實，也不是我們習以爲常的敘事：它的質地既感官又細緻，既形而上又具體而微。

Be Wild：不良
Shakespeare's Wild Sisters Group
莎妹書

Wild Sisters' Metamorphosis 妹妹們的時態變化

A wild love letter from Shakespeare to sisters, meaningless and reddening, cannot keep still
莎士比亞寫給妹妹們的一封言不及義，臉紅心跳，手舞足蹈的不良情書 _ 17

S 別冊 Appendix

Hush...not a word. I have a secret to tell.

This peculiarity has been on my mind for so many years that I have not been able to sleep well. God knows if I don't talk to someone soon, shed some light on this darkness so the buried demon may take a breather, the amygdale that is already on the brink will eventually burst in explosion, come gushing out of the empty sockets of mine in screams, and this most perverse peculiarity will continue its gallivanting on earth, and that is a sight I dare not imagine.

We don't have much time, so let's just cut to the chase.

My name is Shakespeare. I'm a Taurus Korean, most interested in breeding Red Arowana and knitting, my best subject at school is Math and worst is essay, I don't stomach chili pepper very well, my lucky number is 3, and I can never remember a single line after watching a movie. Yes, 13-year-old boys like me are a dime a dozen, not worth talking about.

What I want to talk about is sis S.

The girl that calls herself my younger sister is actually 15 this year. I remember when she first came into our home, she was already taller than me by a full head, and I had just entered elementary school, the moon in the midsummer night stretched her shadow all the way, thrusting itself inwards from the open door, dusts everywhere, not a good omen. She was supposed to be my senior, but if I even just so as hint at it, fists would fall on my head, and my parents were crazy about her. In addition to her unknown origin, I have no idea what her legally given names are, and didn't even dare to think to myself, "since she is the sister of Shakespeare, might as well just call her sis S," let alone dig the facts. I know nothing eludes her, thoughts or actions, and pride is her sole asset; with such noble alien figure in our humble home, beings simple as I could only be on all fours crying Oh Hail Your Majesty!

However, she silently approved of my stalking. Prying and curiosity seems to add more color to her parading feathers. Sis S enjoys performances, in various times and spaces, wildly, combining and playing with her fountain of hormone.

On the bus, I see her lift up the frail old lady with her left hand and her right hand leaving a bloody red thunder trail on the LV bag of that scum. She is the only girl in school that cannot be dissuaded from makeup, wearing the thickest waves against dress codes, and recites sonnets in Math class. In relays, she grabs the class captain, kisses while chucking the baton backwards, and hitting many in the way. She sneaks into the kitchen adding ghost chili to every single lunch dish just because tears are beautiful. The pool is filled with green paint but she commands all students with menstruation to jump in while slicing onions to make a vast of gazpacho; the coach forgetting to whistle because she is just too hot. All it takes is a wink, and rabbits bred for biology class will circle her with pleasing fur, never have you seen turtles gather so fast, gold fishes willing to cast their lives to blow the biggest bubble on the surface. Up she goes on the stage presenting her speech in light tan leotards, removing the beard last-minute because it was too hot.

A wild love letter from

In history books, images of all heroines overlap with hers. Every time sis S makes her appearance, something strange unfolds. Sometimes revolutionary, sometimes indulgent, sometimes innocent, sometimes crude, as if a twin of direct opposites, in a trance, she also travels through time.

How strange it is that I cannot recognize her face when we meet every day. Just as I cannot tell if she is legit or kind, all I remember is her laughing, always, exercising ahead like a dazzling and arousing flaming meteor.

She is so off the chart extraordinary, everyone as if hypnotized, accepting and worshiping it all. Is this good? I worry yet no answer found. Pressure accumulating, alongside the jealousy I was unaware of. Bound to, she is and will eventually turn this world upside down, and dangle in elegance above her kingdom.

Shakespeare to sisters,

I am only telling you all these because you are nothing more than an oak casket, just as in the story of the horse head and princess. Neutral objects are good for confessions.

meaningless and reddening,

However, as all fairytales, I had no idea that sis S has been hiding inside you since who knows when, and is now stretching out a naked leg, smiling, she is coming out, with the smoky, leathery berry fragrance. "Theatricality," she flicks a finger giggling, "Shakespeare, you have not a sense of theatricality in that dorky head of yours."

I am hopelessly afraid of her and in love with her, I want to marry her. If I am still alive tomorrow, that is.

cannot keep still

Shakespeare. Seoul, Korea.

(Translated by Nai-yu Ker)

莎士比亞寫給妹妹們的一封言不及義，臉紅心跳，手舞足蹈的不良情書

噓…請不要作聲，有個祕密對你說。

為了這件奇事兒，多年來我沒有一日是睡得安穩的。上帝知道，如果再不向人傾吐，將幽閉的封印掀個角，將積存的妖氛或吐口氣兒，我已瀕臨界點的大腦杏仁核，遲早會驚覺爆裂，尖叫著從空茫的眼

當奔出來；而這件最不合常理、也許是最顛倒的物事，將繼續被視爲行逕放肆的人間，我不敢去想像那樣的光景。

時間不多，恕在下唐突，直接進入話題。

我叫莎士比亞，金牛座韓國人，平時興趣是養紅龍和打毛衣，在校最拿手的是數學最爛是作文，吃辣很遜，幸運數字是3，看完電影沒一句台詞記得住。是的，像我這樣的十三歲男孩比比皆是，根本不值一提。

莎士比亞，韓國，首爾市。

我要說的是，莎妹。

自稱是我妹妹的女孩，今年十五歲。記得來到我家裡時，她比剛上小學的我高上一個頭，夏夜的月亮將她的影子拉得好長好長，從敞開的大門往屋內相望一落，香塵四漫地很不吉祥。她應稱爲煉聖量，但只要稍作這方面的暗示，粉拳即落唯對我這位高吐信，爸爸媽媽也都狂熱地擁戴她。來歷不明外，我也不情楚莎妹法律上姓誰名誰，連一相情願認爲：「既然是莎士比亞的妹妹所以叫莎妹」，這樣溫情的想法都不敢存有，更不用說去深究調查，我知道無論小星角色逃不過她的法眼。而驕傲是她臨集合，簡單高貴的外星生物如我，豈不只能五體投地，扯喉高同吾后萬歲萬萬歲。（千歲？你在開玩笑嗎？）

然而，她無聲概允我跟就。偷覷和好奇似乎幫給她存心炫耀的妍羽更多姿色。莎妹樂於演出，在各種時空，狂野地，組合把弄著她噴泉般的荷爾蒙。

在公車上，我看到她左手撐起拳搖欲墜的老大太，右手在猪男的 LV 上畫出一道粉瑩丹閃電。她是學校裡唯一收魔勸不動的女生，她擁有最濃很最厚的浪髮，她在數學課唱詠唱調。接力賽中，她的同學未刻住下跳，側著洋蔥花兒，意圖製造一盆最造瀚的西班牙冷湯，救練望著她妖好的曲繞忘了吹哨，只消一拋眼，生物課蒼養的兔子朝她圍起毛圈圈圈討好。你沒沒有過集合那麼快的烏龜。金魚則命部不要了只求吹出水面最大的泡泡。她就這樣穿著芭蕾舞肉胎上台致詞，鼻口木熱臨時決定滴了丟神。

歷史課本裡，揚棄肉衣的六零年代女飛行員，幕末的浪人英雄，世紀初消失天際的女飛行員，夏南的禍妃，英豪傑人的女法老，二戰後新型烤麵包機（很大台），畫像中和地形影子重疊。妹妹本人每次登場都有不同雕奇。時而在革命中在病容裡露出利劍野妖眼色，時而恣意揮霍，隨你找人幹架的滾燙粗糧鄙愿勢，也有神祕華貴的柔歡風情招裝異體。一下是天真好奇的小學生，拿著什麼當口頭禪；一下又細膩分裂，雙成毛茸茸的堅強殘胞胎。相互取暖的勇拼吊兩朵西合醣戰士，同時也是雕正經叛逆道，爛嬌性力粉職業美教天神。恍惚中，她還穿越年代，飛昇成爲一對解放自由母女；然後靜靜落下，沈默成一個厚厚稠的顏料滴，嚴謹抑鬱的處女圖書館員。

多奇怪。日日相見我竟不能辨識她的臉。

一樣沒法子判決她的心腸合不合法，肚腹正不正確。只能記得她一直在笑。永遠在前方啊啊啊著運動著，宛如一顆劈嚦嚦人，發燙流竄的彗星。

她是這麼遲史無前例地不尋常，所有人故催眼眠般罩然無覺，並愛受膜拜這一切。這樣是好的嗎？我愛心忡忡同時忠思無解，壓力以及自己也沒意識到的妒火，與日俱增。一定會，她正在，並遲早會將這個世界整個翻翻鑼鑼過來，然後優美地倒吊著著臨她的城邦。

因爲你是一隻像木桶，因此我才敢與你談論這件事，就像童話馬馬頭公主裡的例子一樣，中性的物質適合告解。

然而也跟史一樣，我沒料想到莎妹不知何時把這藏在你裡面，現正笑嘻嘻地伸出一隻裸眼。「戲劇性，」她要出來了，帶有煙爐，皮革和獎果的味道。「莎士比亞，你這呆子真是一點戲劇性都沒有！」她略略嬌笑揮著手指。

我無可救藥地怕她又愛她。我想娶她。如果，我明天還活著的話。

How
To
be
Wild

How To Be Wild

Photo / Ting Cheng
Collage Art / Yi-hsuan Lin
Writings / 47 Authors

不良示範

A
Boring
Life

Yc Wei, 1995

妹妹們作品 1 號

甜 蜜 生 活

魏瑛娟

握住聲音
有人不斷往耳朵塗抹
奶油

Grabbing hold of a Voice
Someone keeps applying butter to the
Ears

身體沙發發芽
指針持續於同一戰場
擔任嚮導

Plants sprouting from underneath the sofa namely the Body
Clock hands grounded in a same battleground
As a guide

遲到的咀嚼
無夢的胃
聾的音樂

Belated chewing
Dreamless stomach
Muted music

眾葉潮聲微微
鄰人轉動鑰匙
遠寺敲響木魚

The undulating of the waving of the leaves
Neighbor turning the key
The rhythm of the wooden knocker from a distant temple

禁止移動的房間
生活的空孔
某連線試圖窺探

A room in which mobility is prohibited
Living seams
Some certain connections attempted at eavesdropping

「我離開，為了保持我的不完整。」

"I left to remain incomplete."

電視頻道活躍
不斷餵養
緊閉的眼

Eyes that are tightly closed
Feeding on
Bustling TV channels

-

(Trans. Hsuan-chieh Yeh)

引號裡的句子，出自伊朗藝術家莎拉‧拉罷（Sara RAHBAR，1976-）為她一系列名為「戰爭」的複合性媒材裝置藝術，其中一件所下的標題。

Three
Color-haired Women
Dance
upon
the Broom

Yc Wei, 1996

妹妹們作品 2 號

我 們 之 間 心 心 相 印 ——
女 朋 友 作 品 1 號

魏瑛娟

阿海動了手術，名字換掉一個字，更動了性別，遺下這封信，要我轉交「莎妹」。

莎妹幾十個，你要哪一個？我問。

任何一個。阿海說。正的歪的，只要是ㄇㄟ都好。

那，可以直接轉給阮文萍嗎？

阿海說不可以，「我會害羞」。

那個晚上很拉。那齣戲。三個女子，在酒吧裡拉拉扯扯、磨磨蹭蹭，將心事翻上表皮，拉出手臂的肌理、頸的疼痛、腰的感傷、腿的慾望，拉出眼淚、呢喃，與叫喊，他們說皮膚底下還有還有，還有皮膚——以咿咿呀呀的兒語。我吃了厚厚的晚餐，拉了屎，拉了朋友，拉著我那怎麼也拉不直的自然捲，去看「我們之間心心相印」。我是為了 Pj 去的。三個演員，三頂爆炸頭。爆紫、爆粉、爆灰爆藍還是爆綠？早已不記得。我只是想看見 Pj 而已。

莎妹還小的時候，曾經以學生劇團的型態，在 T 大開辦表演課程。

為了要看見 Pj，比巧遇更自然地看見 Pj，我去應徵臨時演員。

「講話不要低著頭，」指導老師魏瑛娟說，「把你的臉交給觀眾。」我退出場邊，再來一次，照樣縮著背、低著頭。我是一隻害羞的灰鼠，埋頭啃食眼前的劇本，將一臉愧疚捲進尾巴。那句可惡的台詞，像一截濕答答的魷魚絲，怎麼也嚼不斷。我被編派的句子很短，僅僅兩個字，「借過」，我卻怎麼也過不去。我不會演戲，我只是想看見 Pj 而已。

Pj 是個沉默的女生，但沉默並不妨礙他的表演。他的肢體很強。貓臉般細不可查的情緒，彷彿連微笑都懶（但那分明是微笑呀！不是嗎？），比手掌更活潑的腳掌，踝骨下的陰影，膝蓋的閃光，聳動的肩膀。微微大舌頭的腔調，很性感。

我的害羞比 Pj 的沉默更強，不曾與他說上任何一句，只除了一次例外。

第三堂課結束，我在一陣歡快的吆喝底下，以「自己人」的身份，心虛地，在劇團的宵夜裡蹭了一個位子。午夜的麵攤炫著醜陋的光束，像一顆審判的太陽，踮著我的眼皮，將十九歲的心事照得慘白。Pj 沒來。

我大口吃飯，啜著麵湯，失落感抵不住饑饞，活生生的一隻低等動物。肚子飽了，湯碗涼了，菸抽完了，口袋空了，鋁罐裡僅餘的啤酒也發熱了，Pj倏然現身，騎著機車路過，向大家道晚安。哈拉幾句之後，他要走了，我跟上眾人的話尾，說了bye bye。

Bye bye。再見。這是我們之間僅有的對話。第一句也是最後一句，唯一的告別──夾擠於同儕的唇齒間，像一個脫落的迷，一條乾巴巴的粉絲。

終究，我在舞台上軋了一角，在一場群戲中與一個男孩共舞。男孩名叫但唐謨。他是我唯一的舞台經驗裡，最最美麗的回憶：格子襯衫、黑色手鏈、小鹿般澄澈的眼睛。直到今天，我依舊記得他手插褲袋、孩子氣鬆闊的步態，飄忽徘徊，徘徊於世故的熱情之外。

公演結束的八點半，大家在速食店晚餐。漢堡剛咬一口我便紅了眼眶：我終究證明了自己是個，恐懼舞台的娘兒們（噢，有人要皺眉頭了，「正確」的語言檢查員），從今而後我再也沒有機會通過演戲，成為別人。我知道自己平庸得並不可憐（與廣大的庸眾同樣），只能在「僅此一具」的可悲身軀之中演出我自己。

我無法變成Pj，也無從愛到Pj。我缺乏那種「可以變成別人」的強大自信，一如我缺乏「渴望讓自己消失」的那種自恨。

啜泣之後換來的不是勻靜的呼吸，我在人潮爆漲的「溫蒂漢堡」放聲哭泣，對著一路相陪的男朋友說：我要回家，我要回家。所有人都冤枉了他，以為他虧待了我。只有我知道那些眼淚的意義：我無法將自己安頓成為「我自己」，而我喜歡的女生，彷彿命定，一概無視於我的陽剛、不喜歡我的陰柔。

後來，Pj成為莎妹的班底，我最愛的女主角。當年那個陪我去看「我們之間心心相印」的男生，幾年後墜入「妄」與「恨」的沼澤，再也不認識我了。

Hai went through surgery, changed a character in the name, swapped gender, left this letter, and asked me to give to "Shakespeare's Wild Sisters".
There are dozens of wild sisters, which one do you mean? I asked.
Any one will do. Hai said. Pretty or not, as long as it's a chick.
Then can I just give it to Uen-Ping Juan?
Hai said no, "I'm too shy".

It was a drag night. The play. Three women, dragging and rubbing and revealing deep secrets, dragging out the muscle in the arm, pain in the jaw, sentiments of the waist, desires in the leg, releasing the tears and murmur and yells, they say there is more under the skin, there is the skin – and the baby talks. I had a heavy dinner, took a crap, dragged a friend, dragged my natural curls that just wouldn't straighten, and went to see *Three Color-haired Women Dance upon the Broom*. I went for Pj. Three actors, three afros. Purple afro, pink afro, grey afro, blue afro or green afro? I no long remember. I just wanted to see Pj.

When Shakespeare's Wild Sisters was still young, it was once a student theatre group, offering acting classes at University T.
In order to see Pj, to run into Pj more naturally, I auditioned for a temp.

"Keep your head up when you talk,"instructor Yc Wei said, "show your face to the audience." I backed off the stage, replayed my part, again hunching with head down. I was a shy gray mouse, nibbling away at the script before me. That pathetic line like a piece of dampened shredded dried squid that I just couldn't chew through. I was assigned a very short line, only two words, "excuse me," but I just couldn't get past. I couldn't act; I just wanted to see Pj.

Pj is a quiet girl, but silence interferes not with her acting. She has a way with body language. Emotions undetectable as on a cat face, as if too lazy to even smile (but that really is a smile! Isn't it?), feet more animated than palms, the shadow beneath the ankle, the glow on the kneecap, a shrug from the shoulder. Accent slightly slurred, sexy.

My shyness is stronger than Pj's silence, never once said a word to her, except once.
After the third session, with an enthusiastic invitation, I gained a place in the mid-night snacking troupe as "one of us", though I didn't deserve so. The noodle stand with an ugly aura in the middle of the night, like the sun on the judgment day, kicking at my eye lids, shining too bright a light on the secrets of a nineteen-year-old. Pj was no show.

I ate in large gulps, accompanied by soup, sense of loss losing to hunger, truly a lower animal. Stomach full, bowl cooled, cigarette smoked, pocket empty, and remaining beer in the can warmed; Pj suddenly showed up, passing by on the motorcycle bidding goodnight to all. A little chitchat, off she goes, I latched on the end of the conversation and managed a *bye bye*.

Bye bye. The only conversation between us. The first and the last, the only farewell, squished from among the peer, like a lost puzzle, a piece of dried rice noodle.

Eventually, I gained a spot on the stage, dancing with a boy in a scene. A boy named Tang-Mo Tan. He is the most beautiful memory in my one and only stage performance experience: checkered shirt, black bracelet, doe-eyed. Up to this day, I remember him with hands in the pocket, marching a childlike walk, lingering here and there, lingering outside sophistication.

Eight thirty, end of the performance, all eating dinner at the fast food place. Took a bite of the burger and tears came to my eyes: ultimately, I proved myself to be a girly chick (uh-oh, someone is going to frown, the language inspector for "correctness") with stage fright, from then on I never played again, to become someone else. I know myself to be plain but not pitiful (no more than the general public), and can only play myself in this "one and only" pathetic body of mine.

I couldn't become Pj, and never got to love Pj. I lack the powerful confidence to "be able to become someone else", just as I lack the self-hatred of "desiring my own disappearance".

Followed by sobbing is not even breathing, I cried out loud in the overly-crowded Wendy's Burger, told the boyfriend that had been by my side this whole time: I want to go home, I want to go home. Everyone thought he had wronged me. I was the only one who really understood what the tears stood for: I couldn't settle for being "myself", and the girl that I like, as if destined, ignored my masculinity, and disliked my femininity.

Eventually Pj became a permanent crew of the Wild Sisters, my favorite female protagonist. The boy that went to see *Three Color-haired Women Dance upon the Broom* with me fell, a few years later, into the swamp of "delusion" and "hatred", and knows me no more.

(Trans. Nai-yu Ker)

A
Room
of
One's Own

Yc Wei, 1997

妹妹們作品 3 號

自 己 的 房 間

魏瑛娟

李維菁

1.

滲水了，我聽見泊泊的水聲從四方牆壁滲出，天花板也濕答答了。

地面上的水位逐漸升高。

我被冷藏在我房間的床中央，醒不來。

水要淹上來了。我的皮膚可以感受到冷意。但我醒不來。

滲水了。我聽見他的聲音說著。

那聲音要喚我清醒，但我的四肢無法動彈。

滲水了。那聲音又喚了一次。

我出不了聲也動不了，想醒過來卻繼續睡。

滲水了。溫柔的聲音想救我。

滲水了。

我認出來那個聲音，是弟弟，是我弟弟山田。

2.

我的腦被囚禁在他自己的房間，出不來。

3.

那隻貓的靈不知道跟了我多久。我渾然不覺。

我躺在床上忽冷忽熱，發汗驟冷，徹夜難眠。醫生檢查不出問題，一切正常。

我想是某次經過停車場的時候直視著地上一隻腹肚被車直接輾爆裂開的貓的屍體，但頭尾
完整，牠的雙眼仍處在死時的驚嚇錯愕，橫張向天。牠破裂的肚腸還有濃血在流，天氣熱，
成群蠕動的灰白蛆蟲從腹部大洞啃食牠的屍身。

我就是無法移開視線。眼看著牠的肉一點點一點點被吃掉吃吃掉。

我的眼淚對著這場我無計可施的尋常暴虐流下。

我對著這場殘殺悲鳴出聲。

在烈日下我跌跌撞撞哀號地走回我的房間。

事後想起，牠應該是那時候開始跟著我的。

於是開始了長期的夜間身體冷熱交替，像是得了夜裡發作的瘧疾一樣。

眼球幾近玻璃透明的老女人在路邊突然叫住我，小姐你要靜坐，我檢查著她的透明眼球不
知道她到底看不看得到。她的髮色蛋黃，枯瘦的臉，有種妖異之感。在我望著她不知如何

是好的時候，她伸手摸我的臉並且把手放在我的腰上，我感到腰際一股熱氣竄升。

我向後退了兩步，然後繼續往前。

那天晚上我又開始忽冷忽熱，全身扭動起來，頭頂好熱好痛，突然一陣擠壓鬆脫，頭頂的壓力解除，我清楚地感受到什麼東西從我頂部脫離出去。我撐起身體，見到一個黑暗中閃著綠光的貓形動物背影，從我房間走出去。

那是誰？

是我的貓嗎？

我驚慌地叫牠，回來吧，沒事的，媽媽在這裡。

那綠色貓形體一直往外走。

我突然虛軟無力，癱回在床上，昏睡過去。

第二天正午，醒了過來，漫天白金陽光刺進眼睛。

我忽冷忽熱的症狀那天起消失了。

4.

我的房間因性慾張揚，膨脹成南瓜，上頭裝飾著過時繁複的蕾絲，成為一間古典矯飾荒謬到只有浪漫的新娘房。想當然地，新娘一人在房間扭動嚎叫，鮮血淋漓，仿冒著性交的體操彈跳與叫聲，戳瞎她自己的眼睛，換上玻璃透明的眼球。

山田在地球另一個角落，看姊姊戳瞎她自己，不以為意又帶點滿意地笑了起來。

5.

我與弟弟深夜到大街上的旅館投宿，我們要一間房間過夜。我們一進那房間我就覺得不對勁，弟弟沒說話。我躺上床，弟弟選了靠門的那張床。

鬼怪列隊，在兩張床四周盤旋惡意侵擾。

我問我弟弟，我們為什麼要在這個房間裡頭呢？

我弟弟沒說話。

天色亮了，我弟弟要我出去，到街上等著，他開始殺鬼。

我行經櫃檯看見昨天夜裡引我和我弟弟進入那惡鬼之房的旅館經理。我憤憤走過去伸手打了他兩大耳光。

我靠在旅館外的石柱上等我弟弟。我感受到弟弟正痛開殺戒。

鬼怪哭叫與發狠的怒吼，風雲旋轉天色瞬間變暗，氣流旋轉暴風凌空，眾鬼嚎叫，刺穿耳膜

一樣的高頻聲響。

我站直了身體，颶風一樣的氣流席捲整個街道，往前暴衝，裡頭盡是猛鬼扭曲的面目，還在最後的發狠掙扎。末日聖詩，妖異天地。我緊緊抱住石柱免得被風一起刮走。

高頻收住，聲響靜默，空氣恢復平靜。

我弟弟從惡鬼旅館中走出。

6.

山田殺了姊姊，第二天醒來變成了好人。

7.

一點錢與自己的房間，於是我們寫作。

玻璃鐘罩是普拉斯的房間，她在裡頭寫作，她聞著自己的瘋狂腐朽，她不喜歡住在裡頭。

要進自己的房間以寫作，想出自己的房間以免瘋狂。

吳爾芙去看普拉斯，看著眼前與自己相同的躁症患者兼購物狂，女人的歷史與瘋癲的編年，她也見到普拉斯巫術練習與施法符咒。

我們召喚全宇宙被棄的冤魂，全來助我。

張愛玲在她的房間裡看著成群的黑色甲蟲攻佔牆壁，一點一點變成一片一片暗黑，逐漸擴大成咬嚙性的疼痛襲擊，黑色大軍即將淹沒吃掉她的整個房間與她的腦子。她奪門而出。

她通知清潔公司派出大隊進房撲殺蟲類、殺菌消毒，她一回去便發現那蟲怎麼殺也殺不乾淨，黑甲蟲還是回來，一隻一隻又成一片一片。她驚慌噁心地告訴除蟲公司，那蟲子很特殊，是特殊的異生物變體偽裝，殺也殺不盡，沒人理會她。她只好燒掉屋裡所有購自平價商場大紅大綠大花大草的廉價棉布洋裝，孑然一身，重新再買，連夜奔逃，到下一個旅館的一個房間。那蟲應該暫時還不會來，還沒追蹤到她。

投水而亡，瓦斯窒息，孤獨以終。

長安城外一片月光。男盜女娼。

滿街都是遊盪的鬼魂，不是每個鬼都寫作。

我在我的房間死亡，我的白骨與我瘋狂購買的華服將千秋萬世永垂不朽。

1.

Water was leaking in from the four walls of the room, gurgling, I heard. The ceiling, too, was soaked wet.

The water level kept rising.

Frozen, I found myself confined stiffly in the middle of the bed, asleep.

Water was leaking in. I could feel the chill. But I couldn't wake myself up.

"Water is leaking in," I heard him whispering.

I realized that that voice had been meant to wake me up, but my limbs had all gone numb.

"Water is leaking in," that voice again.

I couldn't utter a single word. Nor could I move. I wanted to wake up, but in vain.

"Water is leaking in." That voice of tenderness was meant to save me.

"Water is leaking in."

Now I could recognize that voice. It was my brother. It was my brother, Yamada.

2.

My brain was forcibly constrained in its own room. No exit.

3.

The spirit of that cat had been stalking me, though for how long, I had no idea.

I, bedridden, suffered from intermittent fevers and cold fits too. The doctor couldn't tell why. "Everything is fine."

Then it occurred to me that some time back I saw a dead cat when passing through a car park. Its innards burst out from inside its stomach, eyes staring straight into the sky above, as if it'd been in shock still. Blood kept gurgling out, though the head and the tail were kept intact. It was blistering hot. Swarms of gray maggots were feeding on the corpse. Brutally.

I found it hard to take my eyes off the whole thing, but semi-voluntarily took in the scene of the maggots gnawing away its flesh, bit by bit.

At the sight of this everydayness which I couldn't help with, I began to cry.

I whimpered at the cat and its tragic demise.

I stumbled back home under the blazing sun.

The cat, or the spirit of it, had begun to follow me ever since, I thought.

Then came the series of fevers and chills during the nighttime, as if I'd had malaria again like when I was a girl.

Suddenly, an old lady whose eyes had gone glassy called out to me, "You'd better do some meditating." I stopped to examine her glassy eyes, trying to figure out whether she was blind. Her hair had turned kind of egg yolk yellow, her bony face sending out a sense of grotesqueness. Then, when confusion took hold of me, she touched my face and put her hands round my waist. I felt a heated steam rising in me.

Stepping backward a bit, I leaned forward again.

On that very night, I began to have sudden strokes of fever and cold again, and my body would twitch in infinite agony. Plus a damned splitting headache. But then, a force suddenly burst out of my head. The pressure was gone. I could feel something escape my head. I propped myself up to see the shadow of a feline animal shining a spooky green sneaking away from my bedroom.

"What is that?"

"Is that my cat?"

I cried in horror, hoping to get him back. "Everything is alright. Come back. Mom is in here."

But that feline animal wouldn't even turn its head.

A weak sense of vulnerability overwhelmed me. Then I collapsed and passed out.

I woke up again right at noon the next day. The sun pierced into my eyes.

All the symptoms had gone.

4.

My room inflated with a burgeoning sexual desire to be like a pumpkin decorated in old-fashioned and over-intricate laces. A weakly sentimental bride's room stripped of everything but a fake touch of classicism. The bride would twitch and moan in the room, alone. She would squirm and shrill as if she'd been having sex, though covered in blood. Eventually the bride blinded herself, then putting a pair of glassy eyeballs back in the sockets.

Yamada bore witness to all that had happened to his own sister, from some other far-off corner of the planet. He laughed, coldly. Semi-satisfactorily.

5.

My brother and I found a decent hotel where we could spend the night. We asked for a room. No sooner had we stepped in the room than my brother began to sense something. He didn't say a word, though. My brother chose the bed closer to the exit.

Then a procession of evil spirits marched straight in to hover over our beds, launching a series of malicious ambushes on us.

"Why this room?" I asked my brother.

A silence.

At daybreak, my brother asked me to wait outside the hotel. He had to kill the demons.

When I went passing by the manager who lured us in this haunted hotel the previous night, I angrily slapped him in the face.

I propped myself against a stone pillar outside the hotel, waiting. I could smell the slaughtering.

The sky suddenly darkened, and the ghosts roared like mad. Then a ferocious cyclonic storm broke out from inside the room. The ghosts kept roaring.

The ghosts kept roaring in a high-pitched shrill.

I stood straight to see the cyclonic storm sweep through the street. It dashed forward, with all the twisted faces of the ghosts spinning in it. They were struggling still. The biblical verses, a haunted world. I held tightly to the stone pillar, lest I be blown away in the wind.

6.

Yamada murdered his own sister too, and turned over a new leaf the very next day.

7.

With some money and a room of our own, we set to write.

The bell jar was Sylvia Plath's room, where she spent time writing. She could smell her own maddened rottenness. She hated to be in it.

She went in her own room to write. She went out of it to avoid going crazy.

Virginia Woolf paid Plath a visit. Sternly she looked at this woman who too was a shopaholic and suffered a same schizophrenia. A history of women's, and the crazy chronicle of women. Also, Woolf saw Plath practicing witchery and casting spells.

"We are beckoning all the abandoned ghosts of the universe, to help me."

Eileen Chang saw in her own room swarms of black beetles occupying the walls. Bit by bit, the walls went black. They expanded and went on to gnaw on Chang's brain. The room and her brain would be flooded anon. So she took flight.

She called the cleaning squad in for a thorough pesticide. On returning, however, she found the beetles could not possibly be rid of. The black beetles would come back again. They would even metamorphose to become very thin slices one by one. She, panic-stricken, told the squad that those bugs were very special, that they could be some kind of aliens in disguise. That they were irremovable. Nobody gave her a damn. She could not choose but to set a fire to all the cheap cotton dresses she'd bought from a dime store. She had to buy them again when better settled. She fled to another hotel.

Those bugs wouldn't come back again anytime soon. They hadn't detected her trace.

To die by drowning, by putting the head in the oven with the gas turned on. To die in absolute solitude.

A moonlit City of ancient Chang-an, where all men were robbers and women prostitutes.

Ghosts roamed the streets, though not everyone of them wrote.

I died in my own room. And my bones would live on with all the designer clothes I'd bought, in perpetuum.

(Trans. Hsuan-chieh Yeh)

666—Limbo

Yc Wei, 1997

妹妹們作品 4 號

6　6　6 — 著　魔

魏瑛娟

黎煥雄

1.

公元兩千零七十二年，仿生演員亞席莫夫登場，他扯開自己的上衣，剝離胸膛的左側蓋板，

露出銀灰色的跳動心臟。從他眼瞳射出空氣全景投影——一段上古文明的戲劇台詞：

彼時我力大無窮，在這片土地遊蕩；

我有千頭大象的神力，身長像那高山一樣。

我的面容像是黑色雲團，我戴純金打造的耳環；

我讓天下眾生戰慄，用門閂當作兵器；

我在旦札迦的森林遊蕩，專吃仙人的肉充飢。(*)

接著亞席莫夫又化身為獸：

我又看見另有一個獸從地中上來．有兩角如同羊羔、說話好像龍。

他在頭一個獸面前、施行頭一個獸所有的權柄．

並且叫地和住在地上的人、拜那死傷醫好的頭一個獸。

又行大奇事、甚至在人面前、叫火從天降在地上。

他因賜給他權柄在獸面前能行奇事、

就迷惑住在地上的人、說、要給那受刀傷還活著的獸作個像。

又有權柄賜給他叫獸像有生氣、並且能說話、又叫所有不拜獸像的人都被殺害。

他又叫眾人、無論大小貧富、自主的為奴的、

都在右手上、或是在額上、受一個印記。

除了那受印記、有了獸名、或有獸名數目的、都不得作買賣。

在這裡有智慧。凡有聰明的、可以算計獸的數目．

因為這是人的數目、他的數目是六百六十六。(**)

2.

遺憾先生迫不及待，希望趕快與魔鬼解決這個僵局。

他走進那個地下室的小劇場，666 著魔正要開演。

他希望魔鬼已經察覺到他這個格格不入的觀眾的基本意圖—談判。

遺憾先生迫不及待，他不能讓事情再進一步地惡化，

他的左眼已經漸漸看不見了，他需要但丁的勇氣與浮士德的運氣。

遺憾先生迫不及待，他安靜地在最後一排坐下，

他也已經開始模糊的右眼掃視各個可能的角落，天使塵埃落定並焚毀的遺跡。

來不及了，來不及了。他知道魔鬼佔了上風。

有六個演員變成天使，但是被穿戴黑色的 SM 皮革裝束，

但也許是七個、或八個，視力沒法幫他確認。

有六個行蹤可疑者從翼幕太窄而穿幫的邊上走過，無法確認是魔鬼先生的手下

或者導演，或者躁鬱症的服裝管理。

有六個，笑聲或哭聲過於明顯誇大的觀眾並肩坐在前一排。

遺憾先生感到哀傷，當他開始明白眼前的戲，

發現只要看完這個演出，跟魔鬼的契約就會自動失效。

但是當演出剩下不到三分鐘，他就已經再也看不見。

(* 改寫自羅摩衍那森林篇第三十六章)　　(** 聖經《啓示錄》第 13 章第 11-18 節)

1.

2072. Bionic actor Asimov. Asimov rips open his shirt to remove the left cover on the chest, revealing a silver beating heart. From his pupils a virtual panorama is projected: lines from a play from an ancient civilization:

"Like a mass of black clouds I roamed the land
With my enormous arms and neck endowed with an elephantine gait I, the lord of the Titans, looked like a mountain with twin peaks
Adorned with earnings gleaming like the rising sun
I rambled through the Ashoka trees enveloped in crimson flowers and buds
And ate the flesh of the Titans" (*)

Then Asimov metamorphoses into a beast.

"Then I saw another beast, coming out of the earth. He had two horns like a lamb, but he spoke like a dragon.
He exercised all the authority of the first beast on his behalf, and
made the earth and its inhabitants worship the first beast, whose fatal wound had been healed.
And he performed great and miraculous signs, even causing fire to come down from heaven to earth in full view of men.
Because of the signs he was given power to do on behalf of the first beast, he deceived the inhabitants of the earth. He ordered them to set up an image in honor of the beast who was wounded by the sword and yet lived.
He was given power to give breath to the image of the first beast, so that it could speak and cause all who refused to worship the image to be killed.
He also forced everyone, small and great, rich and poor, free and slave, to receive a mark on his right hand or on his forehead, so that no one could buy or sell unless he had the mark, which is the name of he beast or the number of his name.
This calls for wisdom. If anyone has insight, let him calculate the number of the beast, for it is man's number. His number is 666." (**)

2.

Mr. Regret couldn't wait to settle the predicament with the Devil.
He drifted into the experimental theatre in the basement where *666-Limbo* was about to open.
Being a square peg in a round hole, Mr. Regret wishfully thought that the Devil had caught wind of his intention: to negotiate.
Mr. Regret couldn't wait. He couldn't just let things rot.
His left eye was going blind. He needed some of Dante's and Dr. Faust's luck.
Mr. Regret couldn't wait. Silently he sat himself at the last row.
No sooner had he sat down than he began to scan every possible corner with his right eye, which, too, was going dimming. He had to locate the remains of the burnt Angel's ashes.

Too late, too late. The Devil had had the weather gauge.

Six actors had turned into Angels, though dressed in black leather tights.

Seven? Eight, maybe. He couldn't quite tell.

He then spotted six actors surreptitiously sneak off the stage by the wing. Still he couldn't make out whether they were the Devil's men.

Could it be the director? Or the anxious costume manager?

Then Mr. Regret felt an immense sorrow when he began to comprehend the play.

He now understood that not until he was through with this play would his contract with the Devil be invalidated.

Mr. Regret went completely blind three minutes after the play had started.

(* Adapted from Ch. 36 of Aranya Kanda of *Rāmāyaṇa*) (** Revelation 13: 11-18)

-

(Trans. Hsuan-chieh Yeh)

Ebola:
A Pure Rational Critique of
the Ethics of Virus

Chia-ming Wang, 1997

妹妹們作品 5 號

伊　波　拉　——
關　於　病　毒　倫　理　學　的
純　粹　理　性　批　判

王嘉明

一種與「病毒」有關的思索 ── 合成核酸、合成蛋白質、分子加工處理與運輸 ── 一切
讓自身可繁殖與傳播之生化作用，猶有賴宿主細胞提供必須的原料與能量。

指令無法造就活性。然而活性卻來自於指令。

0

想像一個司令部。一個無人司令部。司令部產出指令、資訊、信息、情報……，不管你叫
它們什麼。接收到了，連結上了，毀滅性攻擊就正式運作。

在我們之間，在你與我之間，我虛構了一個無人的司令部，一旅非人戰隊。它們絕無武裝，
甚至其實根本是赤裸的。

在這個時代裡，我不需要槍砲，你總是從你自己開始壞起，開始腐爛；你總是埋藏了一千
種慘烈可悲的死法，在核心，在你自己的核心。

我僅僅只是給出一筆資訊而已。只是資訊。我僅僅只是提醒你一種可能性。一種「關於生
命的可能性」。

1

然後你獲得了某種全新的配置與驅動。如此全新。全新是一片荒野，全新是一張允諾無限
覆寫的羊皮紙。書寫，塗銷，再書寫，再塗銷。

你看上去有些不甘心。但我說，我做了什麼？我只不過告訴你一些事。

沈沈的睡眠，長長的夢。如果不是有一把又一把的種子死去，我們的花園能在哪裡盛開？
那些慶典、那些煙火；那些虛實不定的，生活的甜蜜，能在何處施放？

0

想像一個地球。46 億年前的地球。創世紀之初，指令們喧嘩聒噪，像是溶液中四處翻騰旋
轉的懸浮物。指令要我們醒過來，要我們手牽手，要我們活下去。然而這個世界既然是一
座關於生命（與無生命）的繁複森林，我想我們就總是可以重來。

都可以。都可以的。伸出掌心，像接下雪花一般接下那些不同的指令。不同的「可能性」。

再劃幾塊地，再做幾個夢，再起幾座房了，再來幾齣創世紀。

A kind of pondering on "virus" – synthetic nucleic acids, synthetic protein, polymer processing and transportation – everything to enable the biochemical effects of self-reproduction and dissemination, just as relying on the host cell to provide necessary material and energy.

Command does not produce activity. But activity comes from command.

0

Imagine headquarters. No-man headquarters. Headquarters produce command, information, intelligence, call them what you please. It is received, connected, and, destructive attack officially in operation.

Between us, between you and I, I fabricated a no-man headquarters, a brigade of non-man army. They are unarmed, actually, they are naked.

In this day and age, I need no gunnery, you've always started corroding, started rotting, from within yourself; you've always hidden, a thousand tragic ways to die, in the very core, the very core of you.

I merely produced one piece of information. Simply, information. I merely reminded you of a possibility. A "possibility of life".

1

Then you gained some kind of brand new configuration and driver. Brand new. Brand new is a vast wild, a piece of parchment promising unlimited overwrites. Write, delete, re-write, re-delete.

You seem unwilling to come to terms with it. What did I do? But I say. I only told you things. Sleeps deep, dreams long. If it weren't for the seeds that die handful after handful, where would our gardens bloom? The festivals, the fireworks; the uncertain surreal, the sweetness of life, where would they bloom?

0

Imagine an earth. 4.6 billion years ago. At the beginning of the Genesis, commands chatter and quarrel, like particles tumbling and floating in the solution. The command wants us to wake up, to hold hands, to live on. However, since this is a world of complex forest about the living (and the non-living), I guess we could always start over again.

We could. We could. Hold out your palm. Receive those different commands as you would snowflakes. Different "possibilities". Plan a couple more plots of land. Dream a couple more dreams, build a couple more houses, and create a couple more Geneses.

(Trans. Nai-yu Ker)

Whatever Doing

Yc Wei, 1998

妹妹們作品 6 號

隨　便　做　坐　──
在　旅　行　中　遺　失　一　只　鞋　子

魏瑛娟

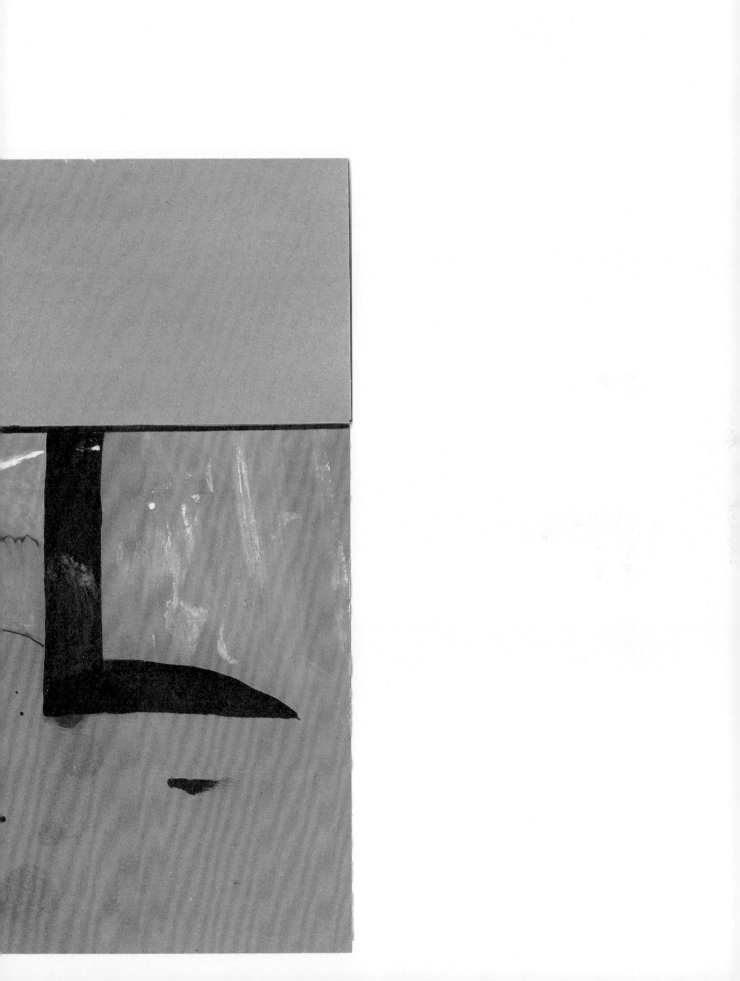

「請你穿上鞋子」

「我找不到左腳」

「請你穿上鞋子」

「我的香煙呢」

「請你穿上鞋子」

「警察先生，你們要把我帶去哪裡？」

「請你穿上鞋子」

「不！我不要去機場」

「請你穿上鞋子」

「牆上有我的社會詩」

「請你穿上鞋子」

「我的名字叫瑪麗蓮夢露」

「請你穿上鞋子」

「不，我太累了」

「請你穿上鞋子」

「我要吃藥，打電話給我的心理醫生」

「請你穿上鞋子」

「警察先生，倫敦出現連續殺人犯」

「請你穿上鞋子」

「我已經刷掉 100 萬，這是商旅，business trip」

「請你穿上鞋子」

「我不是 Chinese，Taiwan is an island」

「請你穿上鞋子」

「我是自雇者，負責倫敦 2/3 區域送報工作」

「請你穿上鞋子」

「我可以等待候補」

「請你穿上鞋子」

「他整形了，爲了逃避恐怖份子的追擊」

「請你穿上鞋子」

「不，這不是整人遊戲，飯店經理！飯店經理！」

「請你穿上鞋子」

「周圍實施交通管制，我是人質」

「請你穿上鞋子」

「我的老師在巴斯，他很帥，會彈吉他」

「請你穿上鞋子」

「我不要去下一個地方了」

"Please put on your shoes."
"I can't find my left foot."
"Please put on your shoes."
"Where are my cigarettes?"
"Please put on your shoes."
"Mr. Officers, where are you taking me?"
"Please put on your shoes."
"No! I will not go to the airport."
"Please put on your shoes."
"My poem on society is on the wall."
"Please put on your shoes."
"My name is Marilyn Monroe."
"Please put on your shoes."
"No, I'm too tired."
"Please put on your shoes."
"I need medication, call my shrink."
"Please put on your shoes."
"Mr. Officers, a serial killer has surfaced in London."
"Please put on your shoes."
"I've spent one million on my credit card, it's a business trip."
"Please put on your shoes."
"I'm not Chinese, Taiwan is an island."
"Please put on your shoes."
"I'm self-employed, responsible for 2/3 of the paper rounds in London."
"Please put on your shoes."
"I don't mind being wait-listed."
"Please put on your shoes."
"He had plastic surgery to escape the terrorists."
"Please put on your shoes."
"No, this is not a practical joke, Hotel Manager! Hotel Manager!"
"Please put on your shoes."
"Set up traffic control around here, I am a hostage."
"Please put on your shoes."
"My teacher is in Bath, very cute and plays the guitar."
"Please put on your shoes."
"I don't want to keep moving no more."

-

(Trans. Nai-yu Ker)

液體的小麥和固體的小麥，對身體有益的小麥和對身體有害的小麥，清醒的小麥和微醺的小麥。當然，小麥色的身體，這張照片雙關又曖昧，像牽著紅線的兩個女孩分別在椅子上扭曲的肢體。

我忍不住開始回憶 1998 年的時候我在做些什麼，我沒有在旅行，也沒有遺失一只鞋子，當時我只是有著糟糕髮型的高中生，困在過度狹小的校園，困在過度狹小的思緒裡面，夜夜垂淚因為我愛的人不愛我。我記得當時相信所有無聊的迷信，像所有眼睛裡有星星背景有玫瑰花的少年。

記得當時看到一個魔法，說對新買的鞋子許願，它會帶你到你想也想不到的地方，1998 年的一個夜晚，我曾經對著一雙新鞋許願。那雙鞋我早已遺失，但我的確踏上了旅程。

我到過紐約，紐約讓人想到什麼？是時代廣場上巨大發光的圓球？是黃色的計程車穿梭在高樓大廈之間的景象？還是清晨的第五大道，徹夜狂歡後流連第凡內櫥窗前的奧黛麗赫本？也許都是。在紐約買下一雙 Thom Browne，壓紋的皮革，略尖的鞋頭，精美的刻花裝飾，鞋子後方紅藍白三色的一小截羅緞。

我到過義大利有古老的城市，踏在這些老城中許許多多老舊石子鋪的地上，踏著歷史，踏著興衰，我在豔陽下的台階上吃一個冰淇淋，幻想在噴泉裡嬉戲，幻想騎著摩托車在城市裡穿梭，Prada 的多彩厚底鞋讓我一低頭就想起羅馬。

巴黎是一個永不結束的派對，這個城市炫麗，這個城市嬌貴，這個城市五光十色燈紅酒綠，巴黎永遠都是輕鬆的、閒適的、優雅的，然而巴黎也永遠都那麼性感。在羅浮宮裡面對蒙娜麗莎令人千古難忘的微笑，漫步在午後的香榭大道，在午夜的倒數計時聲中，在燦然閃亮的艾菲爾鐵塔前與人忘情擁吻，在這些時刻裡，少不了一雙搭配的鞋子。

Christian Louboutin 的鞋子像巴黎一樣有許多祕密，許多美麗的秘密，在前底裡藏著紅磨坊歌舞女郎放在鞋子前底裡的軟墊，在性感的外表下隱藏著實用與舒適，在露與不露，露多少的這個問題裡，Louboutin 有個聽起來很普通，但事實上很難做到的解答：剛剛好。他的鞋子總是能掌握足部肌膚適度的裸露，多一分則色情，少一分則保守，而那著名的紅

色鞋底，則像是在對身後的人們有意無意的散放著挑逗的眼波，我念念不忘那雙打滿鉚釘的無鞋帶便鞋。

旅途中不同的城市有不同的樣貌，穿上一雙新鞋，可以擁有許許多多不同的想像，在這個神奇的夜晚，挑雙鞋吧。

旅途中不同的城市裡面有不同的派對正要發生，彩燈已經高掛、香檳即將被打開。在這些夜晚裡面，伴隨著你走一段路，伴隨你跳一整夜的舞，也許還伴隨你走向一個浪漫的開端的；是挽在手臂上的另一個人嗎？不一定，但是你絕對需要的，是挑雙鞋子。

一雙鞋子是最基本的交通工具，但鞋子會帶你前往的可是汽車和遊艇沒辦法帶你去的地方呢，一雙鞋開啓的是自信，是自覺，也是很多美麗的想像。你也許不能眞正身處當地，但鞋子可以讓你在任何地方，擁有在最繁華的城市徹夜狂歡的幻想。

遺失一只鞋子開啓的是麻煩還是神話？就像小麥可以作成固體或液體，清醒或微醺，遺失一只鞋子，代表另一只鞋子落了單，丟棄另外一只鞋子，則是一個全新的開始。

Wheat: liquid and solid, good for you and bad for you, sober and buzzed. Of course, wheat toned skin, adding an ambiguous pun to the photo, like two girls holding a piece of red thread each twisted in a chair.

I couldn't help thinking back to what I was doing in 1998; I wasn't traveling and I didn't lose a shoe, I was simply a high school student with a bad hairdo, trapped in a campus too small, trapped in a mind too narrow, crying every night because my love did not love me. I remember believing in all the boring superstitions, like guys with stars in their eyes and roses in the background.

I remember seeing magic, wish upon new shoes and believe they will take you to places you never dreamed of; on a night in 1998, I wished upon a pair of new shoes. Shoes I've long lost, but a journey I did embark on.

I've been to New York, what does it remind you of? The giant glowing globe in Times Square? The image of yellow cabs amongst skyscrapers? Or the Fifth Avenue at daybreak, Audrey Hepburn lingering before the windows of Tiffany's after partying all night? Perhaps all of them. Bought my first pair of Thom Browne, patterned leather, tapered toe cap, delicate flowering, and a small piece of bengaline amid the red, blue & white patch on the back of the shoes.

I've been to ancient cities in Italy, walked many old stone-paved paths, stepped on history, the rise and fall, tasted gelato under the glorious sun; imagining playing in the fountain, riding a scooter in the city, and the colorful Prada platforms reminded me of Rome every time I look down.

Paris is a never-ending party, the city dazzling and eminent, sparkling and hustling, Paris is always at ease, casual, elegant, and always so sexy. Smiling at Mona Lisa inside the Louvre, cruising the Champs-Elysees in the afternoon, and amid the midnight countdown, lost in the kiss afore the lustrous Eiffel Tower; all these moments, a matching pair of shoes required.

Christian Louboutin shoes are like Paris, filled with secrets, many secrets of beauty, soft pads show girls of Moulin Rouge hid in the bottom of their shoes, practicality and comfort hidden beneath the sexy appearance, to reveal or not to reveal, in this question of how much to reveal, Louboutin has a somewhat simple yet difficult to accomplish answer: just enough. His shoes always reveal just enough amount of skin, a little too much is porn, a little too less is conservative, and that famous red-soled shoes is like unintentional flirtation with people walking behind them, I just cannot get the image of that lace-less riveted shoes out of my head.

Different cities have different images, new shoes will allow different imaginations; on this magical night, pick a pair of shoes.

Different cities have different parties awaiting to begin, lanterns hung, champagnes popped. On these nights, what accompanies you on a short walk, dance all night, and perhaps, on a romantic beginning, is it the person on your arm? Not necessarily, but you definitely need shoes.

Shoes are the most basic transportation, but may also take you where cars and yachts cannot take you; shoes unveil confidence, self-consciousness, and many beautiful imaginations. You may not be there in person, but shoes allow you to enjoy the fantasy of partying all night in the most glamorous city, wherever you are.

Losing a shoe, the beginning of trouble or myth? Just as wheat may be liquid or solid, sober or buzzed, losing a shoe means the other shoe is lonely, but ditching the other shoe means a brand new beginning.

-

(Trans. Nai-yu Ker)

Whatever Living

Chia-ming Wang, 1998

妹妹們作品 7 號

我 ， 形 跡 可 疑

王嘉明

因為你
我開始不說乾燥
不說
濕
　　熱
軟

用魚鱗黏合海的縫隙
儘管歪斜

對氣候異常的敏感
又對乾燥徹底的低調

Because of you
I no longer speak of dryness
no mention of
dampness
heat
softness

fissures in the sea sealed by fish scales
crooked, albeit

extraordinarily sensitive to the climate
yet utterly low-profile on dryness

-

(Trans. Nai-yu Ker)

1.

愛情的定義人各有異，有人甚至覺得根本不存在，只是正常軌跡裡的混亂；而我的愛情像穿鞋走路，走路，將腳填入鞋，鞋與路面接吻，不同的愛情重量踩出深淺的腳步，印著不一的腳形，一步步，鞋裡的腳撐開鞋外的品牌，變了形。

我以為情人就是共穿一雙鞋，輪流走路，相互負重。

有時也是兩人三腳，踩亂順序……

至於旅行的意義則是走開日常，他給了他男友一個旅行的解釋而我閃開我女友想要的道理；或許世界變了，連我自己都覺得男女女男的排列組合不可思議。

好像日常生活全成了瑣碎的堆積，已沒了愛；而我們有愛嗎？這趟旅行是愛的畢業旅行？

卸下鞋，擺在異國的旅館門口，大小相當卻一胖一瘦。

跳上床，在床上大腳打鬥，在對方身上踩踏，尋找走進對方內心的入口。

2.

異國，卻有幾分熟悉；香港，像中國或英國的小三，被棄的與棄人的，相互搶奪的聚集地。港人似乎從未懷舊，舉目所見皆是現代化的建物，衣著與行車也毫無例外，但文化裡的喫食，總有股道地的舊口味；新的高樓舊的擁塞，鑲嵌得十分一致。

他出發前，整理儀容，把衣服塞得整整齊齊。

他的腳長，腳步快，找什麼東西似的，不小心就拉開距離；他經常轉頭，看我有無跟上，我抓住他轉頭的瞬間，拍照，他的笑他皺眉的模樣。

他轉身，等待的腳步原地踩，搭著我的肩，他一定是想起我喜歡併肩走的情人而非一前一後的跟班。

搭著我的肩，兄弟一樣，總覺得矛盾，卻也輕鬆，身體裡的我毋須再墊高腳尖，架起寬肩供人倚靠，他搭著我，只為靠近，在我耳邊吹唸迷幻的咒，碎咬我身體色情的模樣，想像的輕撫，在我的雞皮疙瘩上一顆顆跳呀躍；指如雙腳，仕我肩上輕敲，舞動……腳步多快樂。

我們走了好遠；而我也曾以為我們會走很遠。

人群擲來頭暈步伐。

滿滿的行程，一天接一天，換捷運，坐電車，乘巴士，兩層樓高，兩塊錢；兩個人累到不想講話。

低溫特報，天氣變冷了，回旅館時已經累攤，脫鞋躺下，擁抱取暖，卻裝不下彼此，扯掐對方的身體弄亂對方的衣服，報復整齊。

3.
他將時間地點相互挪移，為接上最完美的旅程。

一個景點又下一個，帶團旅行般，被時間綁架。

好餓，七點了。

腳酸了，又餓又累，心裡只晃著一個念頭，我在香港，我幹嘛餓著肚子趕路，拼命趕上這裡的速度，到處都是人，好吵……

文化差異──走路很快，講話很吵，吃吃吃，買買買──筆記一個個已完待去的地點。

怎麼還在前往下個景點的車上。

鏡頭裡的他轉頭，穿過他，銅鑼灣三個字鑲成模糊的背景，融入鏡頭的場景填入相似的景色；這不是銅鑼灣嗎？怎麼繞了一圈又回到原地？

氣壞了，沉默；話都吞入肚腹。

下車，橋邊兩條狹窄的馬路，只容得下一台瘦的雙層巴士。

橋下啪啪啪得很大聲。

兩個老婆婆拿著鞋，對地猛打。

靠近些，發現她們手裡拿著隻舊鞋，不斷毆打地面的紙人，各有各的力。

嘴裡念的粵語聽不懂，一個阿婆對面坐著個女人，另一個對面則是穿西裝的男人；失魂的模樣卻一樣。

想對她們拍張照，又怕小人會住進照片裡，或遊民一樣的婆婆轉過臉，以發亮的眼珠對我看，攝人魂。

他們都是誰，是被某人拋棄或陷害的某某某嗎？

行人走向各自的日常；我們能走向彼此嗎？或是奔往不同的方向？

站了一會兒，側身看他，我慢慢地移到他身旁；他的手機震動，一封簡訊，看完後遞給我──他男友傳來的分手訊息。

他什麼也沒說，縮著身體低頭靠上我的肩；才知道，心裡那個高大的我不用再墊腳尖。

我沒告訴他，出發前我也受了女友搥胸膛幾場哭。

我們都有各自的錯誤。

但我知道那些詛咒或消除詛咒的言語都將煙消雲散，那些失魂的人定能找到前進的方向。

1.

The definition of love differs from person to person. Some of us have trouble feeling the existence of it even. They think of it as a nebula of chaos moving in the orbit of the norm. Somehow, my love life is like walking in shoes. To walk, to fit the feet in the shoes, and to feel the friction of the soles against the tarmac. Different relationships weigh differently, leaving behind them footprints of different depths and shapes. The feet in the shoes will, step by step, wear out the shoes and the brand names on them.

I once believed that all lovers were to wear a same pair of shoes, supporting one another.

Sometimes it's a three-legged race, a game that'll eventually result in disorder.

The meaning of travel is in essence to escape the everyday chores: He gave his boyfriend an excuse as to why he had to flee, while I'd been warding off what my girlfriend expected of me. The world has become very different than was it. Even I would awe at the many permutations and combinations of relationships.

Everydayness is but an accumulation of all the daily trifles, where love is unlikely. Are we still capable of love? Will this bout of travel eventually terminate a relationship? Or two?

The shoes left at the door of a guestroom in a foreign hotel are of a same size, though one looks a bit larger than the other.

Hopping onto the bed, we merrily stomp on each other like in a rowdy horseplay, in hope to find the entrances into the innermost cores of the men before each other.

2.

Hong Kong is like the concubine of China, or UK's, foreign, and familiar too, a hub for those who have been deserted, and for those who desert. Nostalgia seems incompatible with Hong Kong, which is crammed with modern high-rise buildings. As modern and fashionable are how people dress and the vehicles they drive. Food is probably the only exception. An old-school kind of crowdedness against the modern skyscrapers: a perfect contradiction.

When getting ready to set out, he spruces himself up, carefully tucking the shirt into the pants.

He's got a pair of comparatively long legs, and move kind of swiftly, as if in quest of something. A distance is thus constantly kept between us. He would turn his head to see if I am loitering behind. I, in return, would take a quick snapshot of him, frowning,

smiling, at that very moment.

He would turn about, marking time, and waits. Then he would put his arm around my shoulder when I finally manage to catch on. "He must love it better to walk with me shoulder to shoulder," think I. "Than me following behind."

Shoulder to shoulder, we look as if we were brothers: a contradiction, indeed, but a sense of relaxation too. The inner me need not stand on tiptoe, or hold my head high, for someone to lean dependently on my shoulder. He would prop against me, coveting a fleeting moment of closeness. He would murmur some sort of a spell into my ear, trying to crush the sexiness of my body. An imaginary caress, then, would merrily hop on my skin, from goose bump to goose bump. He would tap on my shoulder with his fingers, which would dance like two legs.

We've managed to walk a very long way together, and I think we will just go on.

The swarms of people are making me dizzy.

It's invariably an over tight schedule, day after day: the metro, the tram, the bus, double-decker, HK$ 2. We are too exhausted to utter a single word.

Cold weather alert, big chill. We take off the shoes and get in bed as soon as we arrive back in the hotel, nestling for warmth. We both have shrunken, too shrunken to endure each other, that is. With deliberation we pinch at each other and rumple whatever garments we have on us, avenging neatness.

3.
He's made some modifications to the schedule so that the rest of this bout of travel can be done more smoothly.

A scenic spot after another, like a group tour, kidnapped by time.

The clock strikes seven. We are famished.

It suddenly occurs to me: "Why press on with our journey like this? Aren't we in Hong Kong?" Indeed, We've tried very hard to keep pace with all the hurrying people, crowds of them, and to endure all the noise...

Culture shocks: fast-paced, deafeningly loud, eating, shopping. Travel plans pinpointed, one by one.

"How come we are on the bus bound for the next destination—again?"

I happen to capture a him turning on the viewfinder of the camera, the road sign of "Causeway Bay" blurring into the backdrop. "Causeway Bay again? Why are we back here again?"

I am mad. Quietude. I manage to swallow whatever is to blurt out of my mouth.

I then disembark the double-decker bus, which halts at an intersection of two narrow alleyways next to some bridge.

Then we hear a bump from under the bridge.

Two old ladies are beating the road with a sandal.

Coming nearer, I notice they're actually beating on a paper doll attached to the tarmac.

I don't quite understand Cantonese. A woman sits across from one of the old ladies, while a man in suit the other. A same desolation registers on their faces.

I feel an urge to take a photo of them, but fear the devil might come with the photos. One of the old ladies who has a vagrant's face turns, laying her eyes on me, as if to beckon the spirit out of me.

"Who on earth are these people? Someone who's been abandoned or been set up?"

The pedestrians go their own ways. Will we be able to walk towards each other? Or will we, too, go our separate ways?

I stand still, leering at him. Then slowly I approach him. His mobile phone suddenly vibrates on an incoming text. He shows it to me after reading—it's from his boyfriend who asks to break up.

He remains silent, putting his head on my shoulder, his body shrunken. It's till now that I finally realize that the inner me need not stand on tiptoe no more.

The truth is, before I flew here with him, my girlfriend also gave me a punch in the chest, in tears.

We both are to blame, in our own ways.

But I know too well that those grudges, or whatever chants to dispel the curse, will eventually disperse in smoke. And the soulless will find their ways out.

(Trans. Hsuan-chieh Yeh)

2000

Yc Wei, 1998

妹妹們作品 8 號

2 0 0 0

姚瑛娟

下午放學，剛過了一場雷陣雨，老師要我們寫一篇作文當作回家作業，題目是「我的志願」。
那天我剛滿十歲，我在書桌前把作文簿攤開，在稿紙上第一行空了四格寫上作文題目，在
下一行開頭空了兩格，然後先寫上 ——「我」—— 僅僅一個字。

如今你才再問起這件事，然而我能記得的只到這了 。

It was an afternoon, after school, a thunder shower had just ceased, the teacher wanted
us to write an essay as homework, titled "What I want to be when I grow up". I just
turned ten that day, I laid my exercise book open in front of me, wrote down the title of
the essay in the first line, after proper spacing; under that line, after proper spacing, I
wrote – but one word – "I" .

You never asked again until now, but that is all I can remember.

(Trans. Nai-yu Ker)

Unbalance

Yc Wei, 1999

妹妹們作品 9 號

東 歪 西 倒

魏瑛娟

"The truth is balance. However the opposite of truth, which is unbalance, may not be a lie."
— Susan Sontag

我相信人類體內的某處，藏有一塊磁鐵，正極的一端是阿拉伯數字 1。

旅行時每每通過海關在機場的安檢時，在大排長龍的隊伍裡，不疾不徐地掏出右邊口袋裡的皮夾，左邊口袋中的黑筆，也總是暗自嘲笑各地機場安檢門的遲鈍，更納悶自己身體裡的那塊磁鐵，究竟如何高明地躲過檢測精密的儀器「成年男子體內總鐵量約 4 克，女子約 2.5 克」雖然是健康雜誌裡的數據，但大部份的旅客仍輕易通過安全儀器的檢測，只是一上飛機，鄰座乘客們體內那塊磁鐵的相斥或者相吸，馬上可以在機艙的各個角落，機長意興闌珊的廣播聲之餘，乘客們彼此之間一見如故或者既尷尬又疏離的對話中，看到關於那塊隨身磁鐵的蛛絲馬跡。

我相信人類體內的某處，一定藏有一塊磁鐵，負極的那頭是阿拉伯數字 0。

不然爲何擁擠的捷運車廂裡，那些緊鄰而坐的乘客們，彼此大衣或者夾克之間總是很有默契地間隔出至少 0.5 毫米的間距？爲何男女舞者在台上頓時間將對方緊緊地擁入懷裡，下一秒鐘又使勁地將夥伴狠狠丟棄？聽到周遭友人們聊到失戀的感受，經常不約而同地提到生活無法找到重心，一個人走在街頭頓時失去習慣的指引，任憑腳步機械式的推移，像是用冷氣的遙控器對準電視機，試著轉台找到平常固定收看的連續劇。

我還是相信人體內的某處，藏有一塊磁鐵，磁鐵讓我們與這個世界的關係，像是電腦程式語言 0101 那般縝密也顯得神祕；不然身分證字號開始的第一個數字爲何總是 "1"？但尾數不見得永遠都是 "0"？就像學走路的小 baby 那樣，跌倒的時候，總是由另一塊磁鐵的磁力所吸起，仔細看看情侶擁抱時如此陶醉的神情，這正是塵埃在磁場裡安靜落定最美麗的證據…

29.11.2011
Slovenj Gradec, Slovenia

"The truth is balance. However the opposite of truth, which is unbalance, may not be a lie."
— Susan Sontag

I'm convinced that somewhere in the body of us, there is a magnet whose positive pole bears the Arabic numeral 1.

When waiting in security check queue at the airport, unhurriedly I'd produce a wallet from inside the right pocket, and a black pen from the left, and coldly mock at the dumbness of the metal detectors of all airports. More often than not, I'd wonder how this magnet makes its way through these intricate devices. As is indicated in health magazines, "men, on average, have 4 grams of iron stored in their bodies, while women 2.5." Whatever the statistics, most passengers would pass the detection with ease, and once they get on board the plane, they would be attracted to or repelled by the magnet of the fellow passenger next to them. These portable magnets are to be found all over the cabin, between the intermittent in-flight broadcasting, and the conversations, be they intimate, or embarrassing, or alienating, between the passengers.

I'm convinced that somewhere in the body of us, there is a magnet whose negative pole bears the Arabic numeral 0.

This explains why metro riders, in their coats and their jackets, would invariably keep at a distance of 0.5mm from one another, and why a male dancer and a female dancer, intimately locked in an embrace, would forcefully throw each other apart the very next moment. When my friends talk about how they feel after a failed relationship, they tacitly complain that they've lost the meaning of life, that they would aimlessly roam the street as if a machine, and that they would mistakenly attempt to change the TV channel with an air conditioner remote control.

I still believe that somewhere in the body of us hides a magnet, which mystically and systematically helps maintain the relationship of ours with the universe, as if in the computational philosophy of 1-0-1-0. Why do our ID numbers start with a "1" without always ending with a "0?" Likewise, toddlers, when falling, would be pulled by the force of another magnet to stand back on foot again. Have a look at the facial expressions of the lovers who are clasped in a hug, which prove to be the most beautiful evidence of when dust settles peacefully in the magnetic field.

29.11.2011
Slovenj Gradec, Slovenia

(Trans. Hsuan-chieh Yeh)

...Between...

Chia-ming Wang, 1999

妹妹們作品１０號

南　來　北　往

王嘉明

崔香蘭

...Between.../Sharon Tsui

這條線是直的，
那條線是圓的；
這條線是輕的，
那條線是重的；

線和線之間不小心偏了一點
（唉呦我的天），
點跟點之間永遠都擊不到重點
（嘎嘎嗚啦啦），
偶爾，有誰貪心了一點，
想把所有的線都重疊，
卻怎樣都被線條堅硬的表面
給碰了釘、
給轉了圈，
只能讓影子意思意思碰撞，
發出那些不痛不癢的聲響，
再用力的小心分開

然而，
在這條線和那條線之間，
只有那些單純的心看見：
這條線是美的，
那條線也是。

一切都是好的，
再也沒有什麼好強求的了。

This line straight,
that line circular;
this line light,
that line heavy;

lines slightly deflected by accident
(oopsy daisy),
dot and dot never hitting the spot
(gagawoolala),
now and then, a little greed takes over,
tries to overlap every line,
only to bump into the solid surface of the lines,
in vain,
spins around,
scratched by shadows ever so light,
letting out cries that do not hurt,
before carefully splitting with force

however,
between this line and that,
only those pure at heart sees:
beautiful is this line,
and is that line.

All is well,
strain no more.

-

(Trans. Nai-yu Ker)

Lecture
on
Nothing

Yc Wei, 2000

妹妹們作品 11 號

無　可　言　說

魏瑛娟

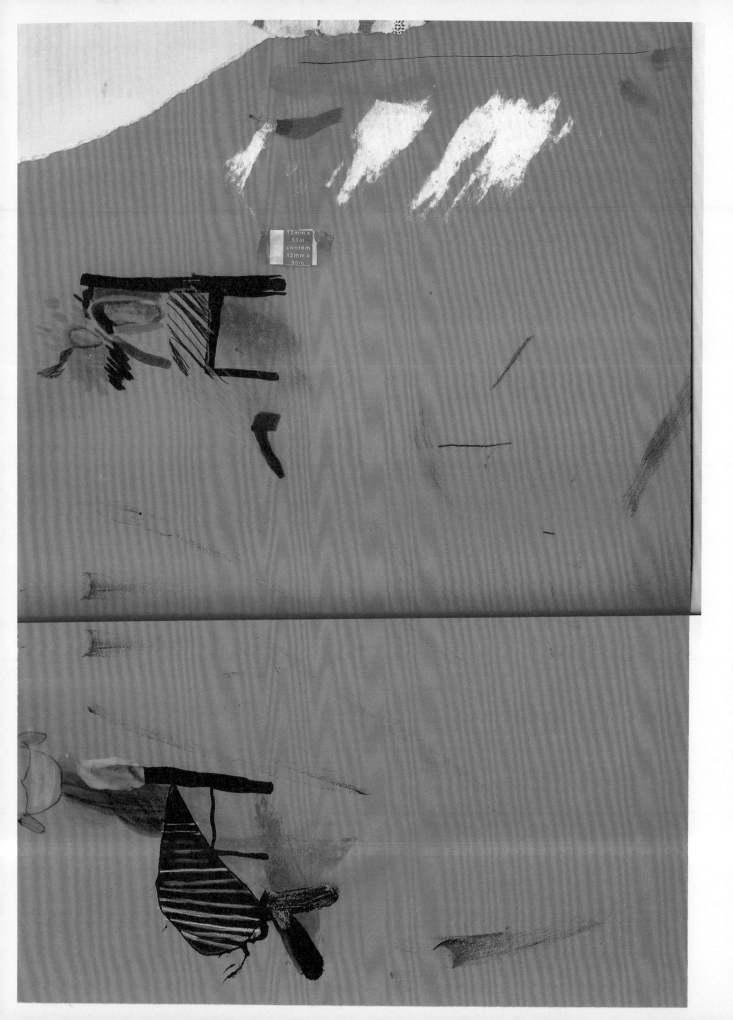

不可以說
約定了會做不到

不可以想
想要的就得不到

我們故作無意
彼此小心翼翼

瞭解興趣哪裡重要
在怦然那刻就已無解藥

不願滿足
勇不只進

心動只爲黑暗裡你帶著菸味從我背後靠近

無可言說
無話可說

只要你過來把我抱緊
在大家面前兩手牽起

裝瘋無謂眞實
混沌也値夢幻

一吻再吻
終究只是操場傳說

speak it not
promises are meant to be broken

think it not
or you will have it no more

pretending we mean it not
mindfully we get on with each other

mutual interests matter not
no cure whatsoever once we are in love

satisfy me not
bravery means not penetration

my heartbeats would accelerate
because you'd approach me in the dark, smelling of cigarette smoke

indescribable
speechless

just embrace me close
and hold my hands before their eyes

disguised craziness could be deceptive
chaos deserves to be dreamed

kiss, and kiss again
all is but a fucking place legend

-

(Trans. Hsuan-chieh Yeh)

Le Testament de Montmartre

Yc Wei, 2000

妹妹們作品 12 號

蒙 馬 特 遺 書 ──
女 朋 友 作 品 2 號

魏瑛娟

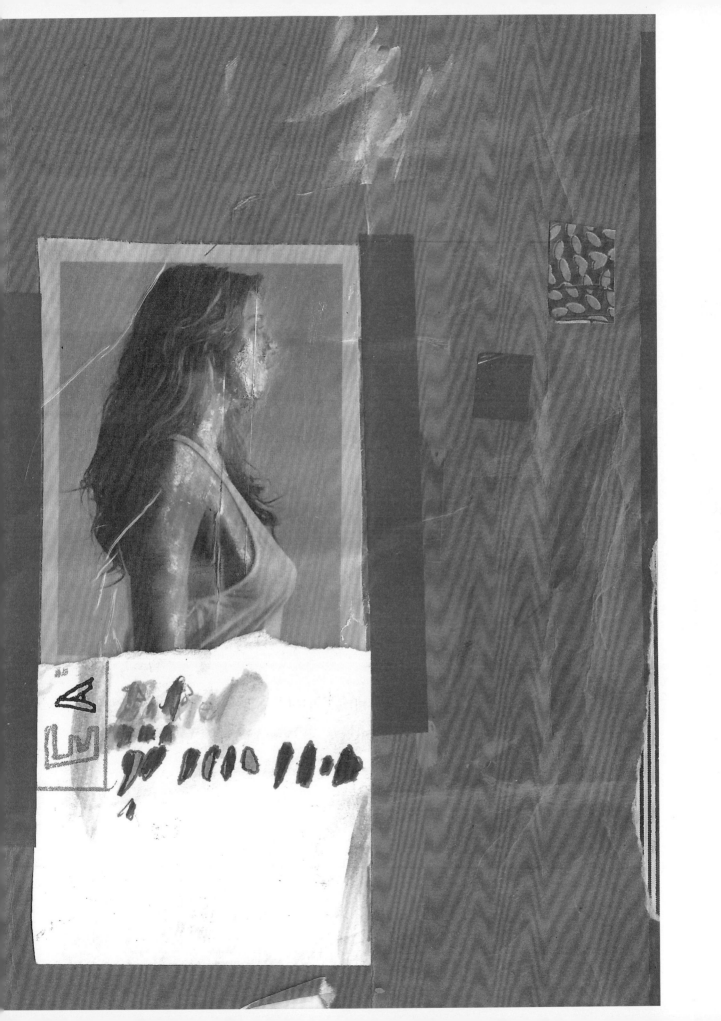

楊照曾經寫過，他對音樂劇《耶穌基督超級巨星》的「I don't know how to love him」這首歌很有感覺，只要將歌中的「愛他」改成「愛她」，就可以表達楊照的情意。

而對很多男同性戀者來說，直接挪用「愛他」剛剛好：只要跨越性別的疆界，把愛意寄託在女男之愛，就可以。

但《蒙馬特遺書》卻開啓了反方向的跨界寄託：許多異性戀者（包括許多男性作家）看了之後深受感動。他們跨越了同性戀異性戀的性傾向之別，以及女男的性別之分，將情感寄託在女女情愛上，卻覺得剛剛好。以前同志跨界寄託的老招式，異性戀男人們也學會了。

精神分析大師拉崗說，男女之間沒有發生性關係。或許男女之間，總需要同志的光與熱作爲仲介：關於美和絕望，《蒙馬特遺書》說得更清楚。

Yang Chao once wrote, he identifies greatly with "I Don't Know How to Love Him" from the musical *Jesus Christ Superstar*, simply replace the "love him" with "love her", and his affections are expressed.

However, for a lot of male homosexuals, "love him" is just about right: as long as the border of genders is crossed, and affection is consigned to the male-female love.

Le Testament de Montmartre, on the other hand, initiated a reverse cross-border consignment process: many heterosexuals (including many male writers) were greatly moved by it. They have transcended the homosexuality and heterosexuality, male and female gender differentiation, and in turn consigned affection to the female-female love, and it feels just right. The old trick of homosexual cross-border consignment is now acquired by heterosexual men.

The famous psychoanalyst Lacan said, there is no sexual relationship between male and female. Perhaps, between male and female, the light and heat of homosexuals are required as the medium: regarding beauty and desperation, *Le Testament de Montmartre* is the real testament.

(Trans. Nai-yu Ker)

拉子還是國中生的時候都要抱著《蒙馬特遺書》度過幾個割腕的夜吧，讀著讀著就拿著美工刀劃下去了，這麼孤獨痛苦，遭戀人遺棄，巨大的不愛與背叛，肉體的疼痛死的炙熱，心靈與之共同震盪，我甚至還沒有一個女朋友。

隔壁班 28 號跟高高帥帥 T 騎腳踏車去打籃球了。

我不是打籃球的，我是坐在教室裡面看《蒙馬特遺書》的，妳知道蒙馬特在哪裡嗎。28 號沒有割腕的疤，我們不同一國。法國到處都在放很厲害的電影喔，每天打籃球是到不了法國的。

只有絕世紅塵懂我，她是我的筆友，她寫了很多跟霹靂布袋戲有關的事，她文筆非常洗練。小拉子有了壞女兒 BBS 就要趕快上去練習寫作文，最喜歡的作家一定要寫邱妙津（註），那時候當 T 還沒有那麼可恥，所以可能會寫「我是 T」，然後等網友回應。有這麼多人跟我一樣懂邱妙津的孤獨與痛苦，真是太好了我不孤獨，「總是有個什麼人可以說：這是我的。我，沒有什麼東西是我的，有一天我是不是可以驕傲地這麼說。如今我知道沒有就是沒有。」這個簽名檔竟然已經先被用了。

我可能約了兩個還是三個這樣的女生，我好像沒那麼喜歡討論文學，她們可能也是。我們已經走上不歸路。連接吻都很假。

可以不要跟我說自殺的次數嗎？妳八次了，其實我一次都沒有，我不敢說我只想好好活著。

如果那時候有莎士比亞的妹妹們的劇團的《蒙馬特遺書》就好了，2000 年我還在念高一，還不知道什麼是劇場，如果跟我一起去看戲的女生看到睡著了頭放在我肩膀上，我可能就再也不需要《蒙馬特遺書》了。

註：
邱妙津是彰化員林人唷。我同鄉。

高中補數學，我在解不出的參考書填上邱妙津、少女革命、鱷魚手記、天上歐蒂娜等酷兒偶像，數學家教老師看到了。

員林高中名師，（極似）顏清標說，我幫邱妙津補過數學（什麼！）妳怎麼知道她她不是已經過世很多年了。

我說，邱妙津是我的偶像我看她的書。

顏清標說，歐出書啦她真的很聰明非常聰明比她哥哥姊姊（她有哥哥姊姊！）加起來還聰明聽她問問題就知道她有多聰明她唸北一女週末回員林都來我這邊補習（她會補習！）她爸爸是育英國小（育英國小！某年暑假不是常去那裡念書！）的老師還主任媽媽在郵局（那一家！）上班那件事發生以後全家都很低調在法國嘛父母飛到法國去處理聽說她走了我也很驚訝她是因為那個嘛就是喜好比較不一樣啊妳為什麼喜歡她啊她寫什麼樣的書？

我說，嗯她寫的書。

顏清標開玩笑，妳喜好也不一樣嗎？

我說，喔不是這樣的跟我的喜好什麼完全沒有關係是因為她的文筆真的非常非常好。

顏清標說，下次帶給我看。

怎麼可能。

文筆真的非常非常好。在我們世界以外的很多，我也只能這樣說妳了。為什麼還是感到凶險。

邱妙津，文筆真的非常非常好。

Lesbos have probably all shared some wrist-slashing nights with *Le Testament de Montmartre* in middle school, as you read, somehow the blade just happens to find its way across the wrist, so painful and lonely, abandoned by lovers, magnificently unloved and betrayed, physical pain and perishing scorch, spirits sharing the same oscillation, and I didn't even have a girl friend then.

No. 28 from the neighboring class rode off on a bike with the tall and handsome T to play basketball.

I wasn't the basketball type, I was the sitting in the classroom reading *Le Testament de Montmartre* type; you know where Montmartre is? No. 28 didn't have slash scars on the wrist, we're not the same type. Brilliant movies are shown everywhere in France, playing basketball everyday wouldn't get you there.

Only Solitary Mundane understood me, she was my penpal, wrote many articles on Pili puppet shows, she wrote with such sophistication.

Once little lesbos found BadDaughter BBS, we must start our writing practice, favorite author must be Miao-Chin Chiu, back then it wasn't so shameful to be a T, so one might write, "I am a T," and await replies. So many people sharing my understanding of the loneliness and pain Chiu suffered, this was great. I wasn't alone, "finally someone can say: this is mine. Me, nothing is mine, can I one day say this with pride. Now I know no means no." Can't believe this signature was already taken.

I probably asked two or three such girls out, I didn't seem to like to discuss literature, they probably didn't either. We have already reached the point of no return. Even the kisses were fake.

Could you please not talk to me about your number of suicide attempts? You've had eight, I never really had any at all, I didn't dare say I just wanted to live.

If only we had *Le Testament de Montmartre* by Shakespeare's Wild Sisters Group then; 2000, my first year in high school, didn't yet know what theatre is, if the girl that went to see plays with me dozing off with her head on my shoulder, I would probably never have needed *Le Testament de Montmartre* again.

Note
Miao-Chin Chiu is from Yuanlin Township in Changhua County. My hometown.

During maths tutoring in my high school days, I filled in names of my queer idols for

questions I couldn't solve, including Miao-chin Chiu, *Revolutionary Girl Utena*, *Crocodile Note*, and Utena Tenjou, and my maths tutor saw them.

The celebrity teacher of Yuanlin High School (with great resemblance to legislator Chin-Piao Yen) said, I used to tutor Miao-Chin Chiu in maths (What!) how did you know her I thought she passed away years ago.

I said, she is my idol, I read her books.

Yen said, Wow she published books? She really was very very smart smarter than her older siblings (she had older siblings!) put together you could tell by the questions she asked she went to Taipei First Girls High School but she used to come back to Yuanlin on weekends and would come to my tutoring (she had tutoring!) her dad taught or was a director at Yue-Ying Elementary School (Yue-Ying Elementary School! I used to go there to study one summer!) her mom worked at the Post Office (Which one?!) after the incident they were all very low profile parents flew to France to take care of things I was really surprised to hear that she left because she was you know had different preferences what about you why do you like her what kind of book did she write?

I said, yes books she wrote.Yen joked, so do you have different preferences as well. I said, no that's not it my preferences have nothing to do with it simply because she wrote very very well. Yen, show me one next time.

Not possible.

Wrote very very well. Way beyond this world in which we exist, that is all I can say about you. Why does that still make me feel dangerous.

Miao-Chin Chiu, really wrote very very well.

-

(Trans. Nai-yu Ker)

MJ - D

① SEQUENCIA
0450

② NOME COM
FULL NAME

③ MOTIVO DA
①
②

④ NÚMERO D
TRAVEL DO

⑤ NÚMERO S
FLIGHT NU

USO OFICIA
OFFICAL U

USO OFICIA

MENTO DE POLICIA FEDERAL - DPMAF

O DE ENTRADA/SAÍDA
ENTRY/EXIT CARD

7421 | **2**

POSE OF TRIP
O
RE | 3
O
SS | 4 | OUTROS
OTHERS

DE VIAGEM
ER

ANSPORTE TERRESTRE
ANSPORT USED

O CHEGAR, PAÍS DE EMBARQUE OU AO SAIR PAÍS DE DESTINO
N ARRIVAL COUNTRY OF ORIGIN, ON DEPARTURE COUNTRY OF DESTINATION

USE

Zodiac

Chia-ming Wang, 2001

妹妹們作品 13 號

Z o d i a c

王嘉明

那是什麼樣的情況

橋斷了 我卻還在行走

笑

你瘋狂的追逐 四面八方湧入的 碎 . 裂 . 字 . 句

喘氣追急！混！

無聲之中 厚重鞋跟輕敲

我有時也懂得靜靜聆聽

無法揮之即去

行！

撕下隱藏 貼上

嗯

試看看嘛

舉起你輕顫的青色指頭戳入畫面裡

縫隙中 你見著了嗎

我揮舞著纖細棒子

蝶獸飛舞糾纏繞圈

你就傻在那兒

可讀懂了？

What's the situation

I am still walking on the broken bridge

Laugh!

You crazy chase the influx of broken, crack, word, sentence

Breathing loudly, chasing! Chaos!

In the silence, the heavy heel tapping

Sometimes I am aware that I should listen quietly

Hard to let it go

Fine!

Tear off, hide, paste

Well

Try it

Raise your blue shaking finger to poke the screen

Do you see that through the gap?

I waved the thin stick

Butterflies and beast are flying around, entangled

You stand there, stoned

Do you catch up?

(Trans. Barbie Chang)

I．白羊宮—銀色羊男的深夜冒險

潘家欣

編上序碼的痛楚貫穿羊男的乳頭
塑膠小孩哭泣。
你想看，但看本身融化在紅色油漆裡，變成一團無可辨識的塗鴉。

羊男的尾巴消失在轉角
頭顱卻牢牢釘在牆上。
「嘿，給我當初那顆子彈。」羊男說，
給我鹿角，給我全世界的榮耀，還有早已失去的房間，全部都給我。
「不准作弊。」

II．金牛宮—金牛的古典喇叭

一千滴金綠寶石的眼淚折射疆域高低、一萬對藏白的毛皮耳朵聽流言幅度、一億束冰晶毛
髮平衡記憶音色。最後他剝下薄如蟬翼的皮，張在一面老胡桃木音箱上。

有誰來聽古典樂，真好。

III．雙子宮—雙生象限

左腿脈搏跳得比右腿快，左耳比右耳更肥厚，象均勻的呼吸有如煙燻乾酪香甜醉人。

殺手收束骨骼，這是第九十九頭象了，他得趕在午夜交貨，總不能跟聖誕老人說抱歉禮物
遲到了，一想到那藏在雪白鬍鬚後面的舌齒，殺手打了個冷顫，從夜色中翻落，一刀剁下
白象的頭，無頭象的四肢瞬時舒緩，張開大地母親的子宮。

「嘿，你。」星星被遮蔽了，殺手轉過身來，象的一隻眼睛發出紅光。

喀吱。

「該死，在第四象限，我忘記催眠影子。」

IV．巨蟹宮—開膛手蟳仔與牡蠣男孩

蟳仔笑起來很可愛，兩個梨渦像是要把人捲進去。男孩從來不敢抬頭看她，怕一個鬆懈，
自己也脫不了身。

她們說，蟳仔跟老闆一起加班。
她們說，蟳仔懷了小孩。
她們又說，老闆只給了蟳仔五千塊。

那天，牡蠣男孩下班得晚，黑著眼圈關上工廠大門時，瞥見門邊躺有什麼東西在蠕動。那
是散髮嫵媚血淋淋的蟳仔，手裡握著魚刀，旁邊是一堆堆已經分好的肝和腸子，一團小小
的粉肉。

蟳仔笑得跟她的胸懷一樣開。

V．獅子宮—獅吻

「通常我對新朋友的見面禮會是一頭瞪羚羊，或是一頭小斑馬。」
伯爵擦著銀亮的獵槍，女人呲著牙，冰冷視線沒有移開過他的背。

「但妳知道的，這不是獵人的時代了，何況這也不是我的季節。」十月伯爵回過身來，獅
女冷如翡翠的眼斜瞪著他。「誰叫妳，擅自擴展私人疆域。」

她的利爪牢牢固定在白鋼琴的腳下。

VI．室女宮—處女的獻身

用黃金和法律將她高高托起，在死珊瑚的骨穴中，礁石將割傷她的足踝，海怪將為她的眼
淚而死。

她死後，沒有留下密碼或是子嗣，人們只記得乘天馬的流星男子。

Ⅶ.天秤宮—孔雀女王

「你知道，一顆純潔的心抵得過一根羽毛。」孔雀女王說。

我在她雙腿之間動彈不得，孔雀的爪子正不懷好意底耙過我無足光滑的下腹，鱗片紛紛豎起呻吟。

Ⅷ.天蠍宮—雙人舞

這其實很形式，我們現在牽著手轉圈圈，跳舞。等下跟妳做愛時，妳就可以把我吃掉。

這也是浪漫，數字 8 扭轉自身的矛盾，人一定會抵達死，我們享受香檳色月光、土壤和忍冬的甜美，躲在自己的岩石底部伺機獵食，然後擦嘴巴、然後忘記刷牙、睡覺、沒有電視可看於是清洗自己的雙手放空殺手的腦袋飽滿自己的毒液好傷害下一個人。既然都會死，先跳一隻慢舞吧，親愛的。

Ⅸ.人馬宮—木馬情人

她們的婚紗照在一頭木馬上，桃粉霓虹，迷醉的睫毛，辮鬃和極其無邪的藍眼睛。

當然一輩子很長很長，情人不會永遠騎在馬背上，就像內褲和胸罩老了湊不成對，嘴唇會從頸窩分開，床單和頭髮分開，我愛和你分開，諸如此類。她封緊行李箱，搬出公寓，留下孤單老木馬。

也許這就是木馬永遠只賣一隻的緣故。

Ⅹ.魔羯宮—世界樹

雪地，陰影沙沙作響。

凍結的屍體坐起來，他的臉頰發黑，用冰冷生硬的舌頭說話：「一切當死的都死盡了，等邊三角已打破，要有春天。」他嘴裡掉出一枚細小的種子，有如死火一般鮮豔，在死者口腔受著保護，終於躲過了這一萬年的冰寒，醒轉過來。

這就是世界樹，羊人們膜拜這一棵從死者口中茁壯的巨樹，它帶來光，帶來矛盾的生與死，守護與犧牲。

ⅩⅠ. 寶瓶宮—漂海觀音

那觀音漂海而來，非男非女，非銅非木，祂的面目黝黑，微透出幾片金光，沈澱四百年的寶相莊嚴渾厚。

凡世間的潑猴在祂面前都安靜，凡世間的煩惱都得傾聽。流言疊覆，貪慾流轉，觀音收進瓶中淬煉成冰，開出一股異香。那生，那死，那殺業，讓冰去超渡，讓一生的光消融，信黑夜終究有盡頭。

ⅩⅡ. 雙魚宮—人魚公主

公主早就後悔了，從她被男子誘拐上岸的那一刻，她的下半身就因為缺水而乾涸，誰會愛一條發臭乾癟的魚？於是公主癱瘓老去，蜷躺在輪椅上，用發白的凸眼瞪著天光。

海神始終沒有原諒背叛他的小女兒，她死後，身體便留在陸地上，化成寂寞的鯤身。

I. Aries: The Nocturnal Adventure of Pan Silver

A numbered pain is piercing through a nipple of Pan's
Plastic child weeping.
You feel like having a good look, but looking itself has melted into the red paint,
becoming a nondescript graffito

Pan's tail has vanished at the corner
His head firmly pegged to the wall
"Hey, give me that bullet from the genesis," says Pan.
Give me the deer antlers, give me all the glory of the world, and that missing room. All
of them.
"No cheating."

II. Taurus: The Classical Loudspeakers of the Golden Ox

A thousand teardrops of gold and emerald have emitted a fraction of the bordering
treble and bass, a ten thousand enameled ears covered in furs are eavesdropping on the
span of the gossip, while a million crystalline hairs help balance the memory of the
sound. Eventually he is stripped of his skin as slender as the wings of a cicada, plastered
over an antique walnut amplifier

Who's coming over for some classical music? Nicely.

III. Gemini: The Twin Quadrants

The pulse of the left foot beats faster than that of the right foot, and the left ear is
thicker than the right ear. The even breathing pattern of the elephant is as intoxicating
as the smell of smoked cheese.

The assassin is beginning to collect the bones and the skeletons. This is the ninety-ninth
elephant. He is obliged to turn them all in by midnight. It's not right to apologize to
Santa for the delayed delivery of the presents. The assassin feels a cold chill on the back
when reminiscing of the fangs and the tongues hidden behind the snow-white beards.
He dives in the dim light of the night, chopping off the head of the white elephant. The
headless elephant collapses with its limbs loosely open, lying peacefully back in the
womb of Mother Earth.

"Hey, you!" The stars are all sheltered. The assassin turns around to spot a
crimson ray of light beaming from an eye of the elephant.

Thud.

"Damn, in the fourth quadrant, I've forgotten to hypnotize the shadow."

IV. Cancer: The Ripper & the Oyster Boy

Crabbie was all smiles. The dimples on the cheek seemed as if a whirlpool that was capable of sucking in people. The boy never dared to look up at her. He was afraid he, too, would be deeply trapped.

Crabbie always works overtime with the boss, they said.
Crabbie is pregnant with a child, they said.
The boss gave Crabbie 5,000 dollars, they said.

One day, the Oyster Boy left the workplace a lot later than ususal. While he, having dark under-eye circles, was pulling down the roller shutter of the factory, noticed something fidgeting next to the door. That was the charming Crabbie girl, in blood. She held a fish-knife in hand, with piles of livers and intestines scattered all over. Among them, a small heap of smashed flesh.

Crabbie wore a smile as broad as her open chest.

V. Leo: Kiss of a Lion

"As is a custom, I'd give my new friend a gazelle, or a foal, as a present."
The duke has been polishing his shotgun now shining a bleak silver, the woman grinding her teeth. The woman's eyes are coldly fixed on the back of the duke.

"You know too well that it's not the hunters' times any longer. Nor is it my season."
Duke of October turns around, while the lioness squints at him with a pair of eyes as cold as emerald.
"You shouldn't have expanded your personal territory like this."

She firmly grips at the feet of a white piano with her claws.

VI. Virgo: The Virgin Sacrifice

She is hung high up in the cave of the dead coral with gold and laws, her ankles slit by the reefs. The sea monster will die for her tears.

She dies, leaving no pin code nor offspring, whatsoever. All we remember is the man of the meteoroid riding on Pegasus.

VII. Libra: The Peacock Queen

"An innocent heart compensates for a feather, ya know," says the Peacock Queen.

While I'm breathlessly stuck between her thighs, the claws of the peacock harrow on the smooth, apodal abdomen of mine, and the scales bristle to moan.

VIII. Scorpio: A Dance Duet

This is quite formal: we're making circles, hand in hand, and dancing. Please devour me when we make love.

This, too, is quite romantic: the twisted 8 and its self-contradiction. Death will become all men, eventually, inevitably. In the champagne-colored moon, in the sweetness of the soil and the honeysuckle, the scorpions hide underneath their own rocks, waiting for another ambush. They'll forget to brush their teeth and go to bed. They'll have no TV to watch. They will have no choice but to wash their murderous hands clean, to draw an intended blank, to nurture more venom so that they can kill the next victim. Since death will become all men, why don't we simply do a slow dance, honey?

IX. Sagittarius: The Trojan Horse Lovers

They had their wedding photos taken on the Trojan horse. The peachy neon light, inebriated eyelashes, manes in braids, and a pair of eyes that are the most seraphic.

Fairly lengthy is the span of a lifetime. The lovers won't always ride on the horse. Nor will threadbare panties and bras make a perfect match of one another. Lips will eventually be peeled off from the neck, hair from the sheet. I love it when we are separated, and the likes of things. She will lock her suitcase, move out of the apartment, leaving behind a lone Trojan horse.

That's probably why Trojan horses are always sold singly.

X. Capricorn: The World Tree

The shadow makes a rustling sound, in the snow.

The frozen corpse is sitting up, his face turned ashen. He speaks with a rigid tongue. "All that is supposed to die has died. Equilateral triangles have all been smashed broken. Spring is needed."

Then a tiny seed as phosphorescent as the friar's lantern falls out from the corpse's mouth. It's been protected therein, surviving a ten-thousand-year chill. Now it is awake.

This is the World Tree, a gigantic tree that's grown from the mouth of a dead man for the Pans to worship. It's brought about Light, the contradicting dualities of Life and Death, Guardianship and Sacrifice.

XI. Aquarius: Sea-Traversing Avalokiteśvara

Avalokiteśvara arrives crossing the sea. It's neither male nor female, bronze nor wooden. Its face is a somber black, subtly emitting a few rays of golden light. Its countenance so solemn is the precipitation of the past 400 years.

All the monkeys of the world will be tamed before It. All the troubles and worries It will entertain. Whatever gossips, whatever worldly greed, It'll take in Its canister and have them sublimate to become ice that sends off an alien fragrance. It'll further release Lives, Deaths, and all the Killings from the purgatory, with mercy. Let the light of a lifetime perish. Night of darkness will eventually come to an end.

XII. Pisces: Princess Mermaid

The princess has been feeling a rueful remorse since she was lured ashore by that man. The lower part of her body has dried up. Who on earth would fall in love with a stinky fish? The princess wanes and grows old, wearily coiled in her wheelchair. She would blankly stare at the sky with her ashen popped-out eyes.

Poseidon has never agreed to forgive this youngest daughter of his, a traitor. After her demise, her body is left on dry land, evolving into a sandbank of forlornness.

(Trans. Hsuan-chieh Yeh)

Chronicles of Women: Illness as Metaphor

Yc Wei, 2001

妹妹們作品 14 號

列 女 傳 ——
疾 病 的 隱 喻

魏瑛娟

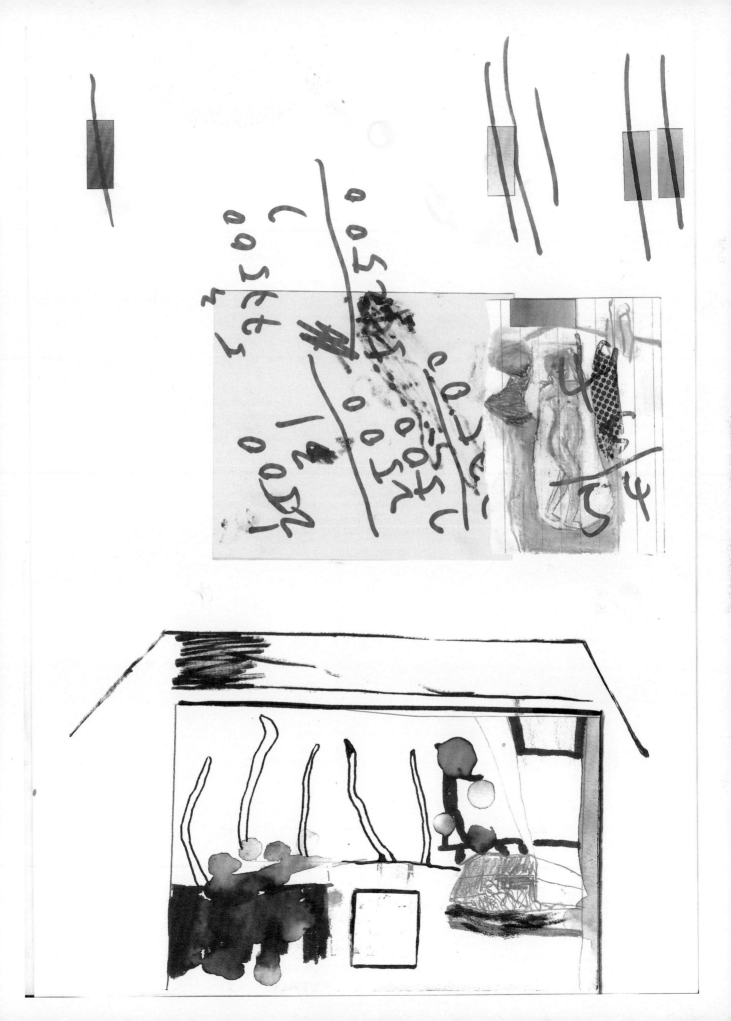

叫做西施的梅 X
叫做海倫的 X 滋

美女，你要掛哪一科？

叫做武則天的白 X
叫做伊莉莎白的 X 帶

美女，你要掛哪一科？

叫做川島芳子的閉 X
叫做南丁格爾的 X 經

美女，你要掛哪一科？

叫做趙飛燕的厭 X X
叫做陳圓圓的 X 食 X

美女，你要掛哪一科？

叫做芭比的乳房 X X X 腫
叫做賽金花的子 X 頸 X

美女，你要掛哪一科？

叫做貞德的不 X 症
叫做特蕾莎的高 X 險 X X
叫做克麗奧佩特拉的 X 宮外 X
叫做戴安娜的剖 X X 產
叫做瑪麗蓮·夢露的 X 慣性流 X

美女，你要掛哪一科？

叫做楊玉環的 X X X 垂
叫做哈謝普蘇的 X X 切 X
叫做克拉拉·舒曼的 X X X 癮
叫做瑪丹娜的 X 道整 X

美女，你要掛哪一科？

叫做張愛玲的 X 分 X X 調
叫做香奈爾的 X 神分 X
叫做李清照的更 X 期
叫做維吉尼亞·伍爾夫的 X X 禁
叫做 Lady Gaga 的不規則 X X 出 X

美女，你要掛哪一科？

Syphi-*bleep*, which, too, is called Xi-shi
Bleep-DS, which, too, is called Hellen

Gorgeous, which department do you want to visit?

Leucor-*bleep*, which, too, is called Empress Zetian Wu
Bleep-rhea, which, too, is called Queen Elizabeth

Gorgeous, which department do you want to visit?

Amenor-*bleep*, which, too, is called Yoshiko Kawashima
Bleep-rhea, which, too, is called Florence Nightingale

Gorgeous, which department do you want to visit?

Anor-*bleep* nervosa, which, too, is called Fei-yan Zhao
Buli-*bleep* nervosa, which, too, is called Yuan-yuan Chen

Gorgeous, which department do you want to visit?

Fibrocys-*bleep* breast, which, too, is called Barbie
Cervical can-*bleep*, which, too, is called Jin-hua Sai

Gorgeous, which department do you want to visit?

Inferti-*bleep*, which, too, is called Joan of Arc
High risk preg-*bleep*, which, too, is called Mother Teresa
Ectopic preg-*bleep*, which, too, is called Cleopatra
Caesarean sec-*bleep*, which, too, is called Princess Diana
A miscarr-*bleep*, which, too, is called Marilyn Monroe

Gorgeous, which department do you want to visit?

A pair of sagging *bleep*, which, too, are called Yu-huan Yang
Endometrial biop-*bleep*, which, too, is called Hatshepsut
Sex addic-*bleep*, which, too, is called Clara Schumann
Vaginal plastic sur-*bleep*, which, too, is called Madonna

Gorgeous, which department do you want to visit?

Endocrine dis-*bleep*, which, too, is called Eileen Chang
Schizophre-*bleep*, which, too, is called Coco Chanel
Meno-*bleep*, which, too, is called Qing-zhao Li
Urinary inconti-*bleep*, which, too, is called Virginia Woolf
Abnormal vaginal blee-*bleep*, which, too, is called Lady Gaga

Gorgeous, which department do you want to visit?

(Trans. Hsuan-chieh Yeh)

一覺醒來　　　　I wake up
天還是亮的　　　when the sky's still bright

　　　　　　　　with this pain
體內的病痛　　　deeply hidden
藏得很深　　　　inside the very core
　　　　　　　　of me

即使藥效和歲月　albeit the effects of whatever medicine I've taken
的流逝　　　　　and the passing of time
都只是幻覺　　　all is but
　　　　　　　　hallucination

那也已經　　　　which is perfectly
夠用了　　　　　perfectly
　　　　　　　　enough

(Trans. Hsuan-chieh Yeh)

Six Memos for
the Next Millennium —
Movements

Yc Wei, 2001

妹妹們作品 15 號

給　下　一　輪

太　平　盛　世　的　備　忘　錄 ——

動　作

魏瑛娟

Juan B $\frac{1}{2}$ st AV.

— Gaona AV

Neuquen

Paez may on F

= a la Union . Juan F

= Avellaneda $

給下一輪太平盛世的備忘錄

崔舜華

Aide-memoire pour le prochain millenaire/Sabrinna Tsui

每個美好世紀的開端
清晨總是飄雨
少數不下雨的日子
你撐開墨色的風衣
用夜晚的餘燼
包裹自己
為字取暖
總是閱讀

it always has to rain
at the onset of every beautiful century
when occasionally the rain'd cease for good
you, too, would wrap yourself
up in a trench coat the colour of graphite
and in the very last remains of the night
you'd warm up the words
then you'd read

善見證故有如
徘徊句與讀之間
絮絮不休的無盡空白之使徒
如奔走於廣場
爬上一座露臺
一座燈塔
一把孤椅
說一個字

deft at verifying
swaying between sentences and the act of reading
as if a quarrelsome disciple
of boundless blankness
running through a plaza
trying to clamber some heightened terrace
a lighthouse
or, a lone chair
letting out a glossary of words, one by
one

你說：輕
便有了浮昇水面的洲島
你說：快
便有了穿梭髮際的風聲
你說：準
便有了一擊破空的落雪
你說：顯
便有了百象齊映的鏡影

lightness, you say
then there's a sandbank emerging above the water
swiftness, you say
then a wind shoots through the hair
precision, you say
then through the azure sky befalls a snowfall
lucidity, you say
then reflections of a hundred different visions in a hundred mirrors

intricacy, finally you say
then a ten thousand flowers bloom
in the eyes of all the lovers
all
at
once

最後你說：
繁
轉瞬間，愛人的眼睛
萬花盛開

(Trans. Hsuan-chieh Yeh)

♂ 5th hs

Chun-fang Dai, 2002

妹妹們作品 16 號

火星五宮人

戴君芳

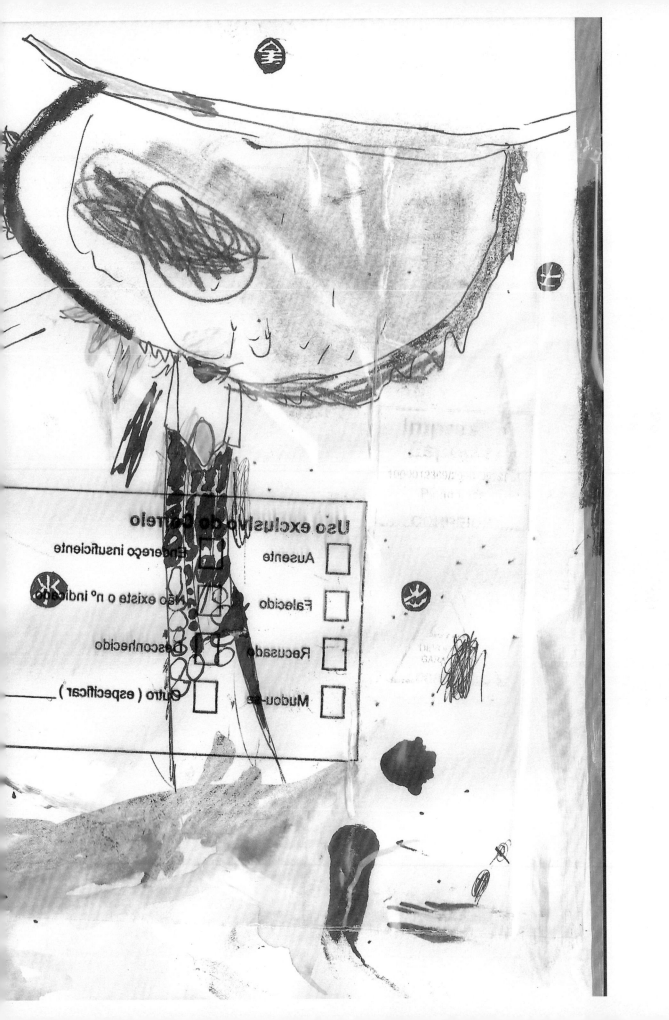

我是在秋天揮手下沈的時候遇見她的。

這麼冷的天氣，她的頭頂還能冒出蒸汽室般的熱氣，兩粒眼珠子跟蜜紅豆一樣悠悠打轉，

膚色甜甜，唇型彎彎，我立刻就知道她是火星五宮人。

「欸，能不能幫我把脈把脈？」她問我。

「我又不是醫生，怎麼能把你的脈呢？」我說。

「可以的。」

「不行，不行。我有急事，先走了。」我發出踩碎蛋殼的聲音，轉身就跑。

她大概是沿途跟蹤我吧。總之，當我抵達瓦斯行的時候，她也抵達了。

「把脈把脈？」她先一步堵在門口。

我搖頭。

瓦斯奶奶坐在瓦斯桶堆裡面，手指飛快地打一隻算盤。

她頭也不抬，神情專注像一碗濃稠的鹹粥。

「奶奶，我來跟妳借一樣東西 —」我輕喊。

牆上有三個日曆。桌上有一隻陸龜。地上有一顆鳳梨。

奶奶沒有回答。

火星五宮人捲起袖子，把手腕上翻，伸到我的面前。

她似乎已經下定決心了。兩粒眼珠子在嗚嗚滾沸。

好啦好啦，幫你隨便把把。我在心裡嘀咕。

我用捏雞蛋的方法，捏著她的脈。

一股熱流竄我的心坎，然後凝住不動，我感覺身體裡有某一條通道被封住了。

我突然想念起小學時代的蘋果牛奶和牛角麵包。

想念起曾經暗戀的男孩。

想念起紫竹調。

想念起某一場愉快的紙牌遊戲。

火星五宮人開始拉著我往瓦斯行裡面走，我的手還黏在她的脈上。

我們一起跳上瓦斯桶，沿著眾多瓦斯桶構築的棋盤行走。

葉覓覓

「卜派卜派 —」火星五宮人說。

「爆炸爆炸 —」我說。

我們以瓦斯奶奶為核心,繞了一圈又一圈,能量越積越多,身體越來越沈。

門外沒有人。燈裡沒有電。風裡沒有風。

我彷彿看見一群歪歪扭扭的字,順著一柱擎天神木往上爬,在一個鳳凰的巢穴裡聚集,組合成不同形狀的句子。

我們的心臟相連一起走過了兩個百年。

兩個心臟相連一起走過了我們的百年。

兩百個心臟相連一起走過了我們的年。

兩個相連一起走過了我們的心臟百年。

百年的心臟相連一起走過了我們兩個。

火星五宮人開始哼起歌來。

悶悶又暖暖,好似把臉埋進枕頭裡唱出來的。

有一種純真的吸力。連豬籠草都有可能被捲進去。

她的手腕變成琴鍵,我的指頭在上面滑動,彈出幾個我不曾聽過的悅耳聲音。

不是音樂,但是非常物質。比較接近宣紙與墨汁、皮球與地心的對話。

後來,電話響了。

到了第十八聲的時候,火星五宮人甩脫我的手,用一陣漣漪特效淡出消失,我的雙腿依然橫跨在兩個瓦斯桶上。

瓦斯奶奶忽然停止撥動算盤,好像想起什麼似的,抬起頭來,詢問我:「每莓,妳到底要借什麼?」

I met her on the day autumn left waving goodbyes.

Cold as it is, she still has heat coming out of her head like steam, two eyes circling like the sweet red beans, complexion candied, lips curved, I knew right away that she is a person with Mars in the 5th house.

"Hey, can you feel my pulse?" she asks me.

"I'm not a doctor, how can I feel your pulse?" I said.

"Yes, you can."

"Nope, nope. I gotta run, something came up." I made an egg shell crunching sound, turned and ran.

She probably followed me the entire way. Anyway, when I arrived at the bottled gas store, she arrived, too.

"Feel my pulse?" she stopped me in front of the store.

I shook my head.

Nana Gas is sitting among gas cylinders, fingers flying about over an abacus.

She doesn't lift her head, focused as a bowl of real thick porridge.

"Nana, I'm here to borrow something from you – " I tried quietly.

There are three calendars on the wall, a tortoise on the table, a pineapple on the ground. Nana does not answer.

The person with Mars in the 5th house rolls up her sleeve, turns her wrist upwards, and thrusts it in my face.

She seems to have made up her mind. Her eyes burning.

Alright, alright, I'll feel your pulse. I thus murmured.

I pinched her pulse the way I would pinch an egg.

A flow of heat coursed through my heart and stopped there, I felt a passage blocked somewhere inside me.

Suddenly, I started missing the apple milk and croissant from elementary school.

Started missing the boy I once had a crush on.

Started missing the Purple Bamboo Tune.

Started missing this pleasant poker card game once upon a time.

The person with Mars in the 5th house started dragging me inside the store, my hand still attached to her pulse.

We jumped onto the gas cylinders together, walking along the board of checkers formed by multiple cylinders.

"Popeye Popeye – " the person with Mars in the 5th house said.

"Bang bang –" I said.

We circled Nana Gas, went round and round, building up more and more energy, our

bodies growing heavier and heavier.

No one was outside. No electricity in the lamp. No wind in the wind.

I seemed to see a group of words, crooked, climbing upwards on an ancient tree stretching towards the sky, crowding in a nest of phoenix, forming phrases of different shapes.

Our hearts were linked for two hundred years.

Two hearts linked for our hundred years.

Two hundred hearts linked for our year.

Two linked for our hundred heart years.

Hundred years heart linked for us.

The person with Mars in the 5th house started humming.

Muffled and warm, as if sung from head buried inside a pillow.

An attraction so pure. Even the nepenthes could be sucked in.

Her wrist became piano keys, my fingers gliding across, playing beautiful sounds I've never heard.

Not musical, but very material. Close to the conversation of rice paper vs. ink, bouncing ball vs. gravity.

Then the phone rang.

By the 18th ring, the person with Mars in the 5th house shook my hand away, disappeared with a rippling special effect, but I was still straddled across two gas cylinders.

Nana Gas suddenly stopped with her abacus, looked up as if remembering something and asked me, "cutie-pie, exactly what did you want to borrow?"

-

(Trans. Nai-yu Ker)

Listen to me, Please~

Chia-ming Wang, 2002

妹妹們作品 17 號

請 聽 我 說

王嘉明

escuchamme por favor

林蔚昀

A: 他不在乎妳醜不醜、胖不胖、有沒有女人味。他愛妳,願意給妳一份穩定的生活。

B: 他和妳天南地北,心有靈犀,簡直是天造地設的一對。妳愛他,但是不確定要不要和他喝西北風。

到底哪個才是重要的?

— X 小姐

#1「不要天長地久,只要曾經擁有。」

#2「選擇自己所愛,才可能長久。」

#3「愛情誠可貴,金錢價更高,若爲自由故,兩者皆可拋。」

#4「先愛自己吧 ~」

#5「愛是什麼?」

#6「愛是恆久忍耐,又有恩慈。」

#7「問世間情爲何物,直叫人生死相許。」

#8「妳愛他嗎?」

#9「要不要考慮別人看看?」

#10「天涯何處無芳草。」

#11「我可以當候補喔 ~~~」

#12「EVERYBODY!大家一起來!」

#13「哈哈 ~ 十一樓的答的妙!」

#14「他也許不是最好的男人,但對我來說是最好的。」

#15「也許想想自己眞的要什麼?」

#16「我覺得她已經有答案了。」

#17「愛情這東西很主觀的,適合別人的不一定適合自己。」

#18「傾聽妳內在的聲音,讓妳靈魂深處的窗打開。」

#19「如果愛的人太多怎麼辦?」

#20「我男朋友劈腿我,可是我很愛他。我該怎麼辦?」

#21「我女朋友不高興的時候會打我,我已經說叫她不要這樣子了,可是她依然故我。」

#22「打 119 阿⋯」

#23「眞的要走到這一步了嗎?」

#24「退一步海闊天空。」

#25「天下無難事只怕有心人。」

#26「大安遇見愛。」

#27「嫁一次就知道了。」

#28「妳喜歡他哪一點？」

#29「她只是犯了天下女人都會犯的錯」

#30「憑直覺選一張牌，讓塔羅牌悄悄告訴妳。」

#31「女人❤要懂得自我加值。」

#32「有❤一定成功。」

#33「愛情不可強求。」

#34「愛情運勢強強滾，本月適合好好打理自己，你將獲得更多戀愛的好氣色。」

#35「喝雞精～給妳好氣色。」

#36「這段愛，已經到終點了嗎？」

#37「你自己決定吧。」

#38「有這麼嚴重嗎？」

#39「超屌～～～免費的A片網站（限十八歲進入）。」

#40「我女友說不要，我就給她霸王硬上弓～～～（含自拍圖片）」

#41「挑戰自我，沒在怕的。」

#42「神愛世人。」

#43「信主得永生。」

#44「南無阿彌陀佛。」

#45「有夢最美，希望相隨。」

#46「幸福來自平安，平安來自心平氣和。」

#47「大家恭喜。」

#48「你的計畫，買了鑽戒，今晚準備向她求婚。」

#49「Lady first。」

#50「要擁有可愛的人生，就要自己先去愛人。」

#51「擇己所愛，愛己所選。」

#52「If you don't have what you like, like what you have。」

#53「愛是不必說抱歉。」

#54「做愛做的事。」

#55「月亮代表我的心。」

#56「修身，齊家，治國，平天下。」

#57「妳為什麼這麼對我？」

#58「妳為什麼說這種話？」

#59「阿娜答，會累嗎？我來給你放熱水。」

#60「妳不可以這麼做妳知道嗎？」

#61「當年好傻好天真。」

#62「妳到底和我有什麼仇？」

#63「我對妳做了什麼嗎？」

#64「我們不愛媽寶。」

#65「婚姻是愛情的墳墓。」

#66「有一種愛叫做放手。」

#67「真金不怕火煉。」

#68「愛與需要是兩回事，先有愛，才有需要。」

#69「種瓜得瓜，種豆得豆。」

#70「愛情是盲目的。」

#71「情人眼裡出西施。」

#72「近水樓台先得月。」

#73「死馬當活馬醫。」

#74「和平，奮鬥，救中國。」

#75「下一站，幸福。」

這樣有回答到妳的問題嗎？

Y夫人

A: He doesn't care whether you're ugly, fat or womanly. He loves you and is willing to offer you a steady life together.

B: You and he are worlds apart but with minds alike, made for each other. You love him, but you're not sure if you want to starve with him.

Which is more important?

— Miss X

#1 "I don't care about forever, as long as we once have been."

#2 "Choose the one you love, only then will forever be possible."

#3 "Love may be valuable and money worth much more, yet for the price of freedom, both could be forsaken."

#4 "First, love yourself "

#5 "What is love?"

#6 "Love is never tired of waiting, love is kind."

#7 "Oh, but what is love, so much so we are willing to die for."

#8 "Do you love him?"

#9 "You wanna consider someone else?"

#10 "Don't give up a tree for a forest."

#11 "I don't mind being the backup "

#12 "Come on! EVERYBODY!"

#13 "LOL, nice one from 11th floor."

#14 "He may not be the best, but he is the best for me."

#15 "Perhaps you should think about what you really want?"

#16 "I think she already has the answer."

#17 "Love is very subjective, one man's meat may be another's poison."

#18 "Listen to your inner voice, open the windows deep in your soul."

#19 "What if I love too many people?"

#20 "My boyfriend cheated on me, but I love him so. What should I do?"

#21 "My girlfriend beats me up when she's upset, I've already told her to quit, but she still does it."

#22 "Call 911..."

#23 "Is it really necessary to do so?"

#24 "Take a step back and the world will be all the better."

#25 "Perseverance does the trick."

#26 "Love at Da-an."

#27 "Get married once and you'll know."

#28 "What do you like about him?"

#29 "She made a mistake common to all women, that's all"

#30 "Choose a card by hunch and let the tarot card whisper to you."

#31 "Woman ❤ must learn to add value to oneself."

#32 "Success is bound to happen with ❤ "

#33 "Love cannot be forced."

#34 "Love is in the air and strong; make yourself pretty this month, romance will be your colour."

#35 "Chicken essence brings fair complexion."

#36 "Has this love reached its end?"

#37 "You decide."

#38 "Does it have to go there?"

#39 "Awesome! Free porn site (18+ only)."

#40 "My girl said no, so I forced myself on her... (self-shots included)."

#41 "Challenge oneself, nothing scary about that."

#42 "God loved the world."

#43 "Belief and enjoy ever-lasting life."

#44 "Namo Amitabha"

#45 "Dream on, don't lose hope."

#46 "Being safe and sound brings happiness, while being calm and cool leads to safe and sound."

#47 "Congratulations everyone."

#48 "Your plan: buy a diamond ring, be prepared to propose to her tonight."

#49 "Lady first."

#50 "To have a loveable life, you must first learn to love."

#51 "Choose what you love, love what you choose."

#52 "If you don't have what you like, like what you have."

#53 "Love means never having to say sorry."

#54 "Do what you love."

#55 "The moon represents my heart."

#56 "Beauty in the heart, harmony in the home, order in the nation, peace in the world."

#57 "Why are you doing this to me?"

#58 "Why do you say such things?"

#59 "Are you tired, darling? I'll run the bath for you."

#60 "You know you can't do that, right?"

#61 "So stupid and naïve back then."

#62 "Exactly what do you have against me?"

#63 "Did I do something to you?"

#64 "We don't like mama's boys."

#65 "Marriage is the tomb of love."

#66 "There is a love called letting go."

#67 "True love fears no test."

#68 "Love is very different from need, first comes love, then comes need."

#69 "As you reap, so shall you sow."

#70 "Love is blind."

#71 "Beauty is in the eye of the beholder."

#72 "Get close enough and you are good to go."

#73 "Might as well give it a shot."

#74 "Peace, Strive, Save China."

#75 "Next stop, Happiness."

Does that answer your question?

Mrs. Y

(Trans. Nai-yu Ker)

Scenes
of
Love
Étude

Yc Wei, 2002

妹妹們作品 18 號

文 藝 愛 情 戲 練 習

魏瑛娟

親愛

林婉瑜

風和葉脈的摩擦
樹枝對鯉魚旗說話
魚和海的親愛
海豚躍起的姿態
我在一切之中　在一切之中
目睹它們的美

閃電和野草摩擦
雷聲對山谷講話
芒草梳理雲朵
光和影子親愛
它們相互眷戀　它們無法離開

闊葉林掩護水鹿
夜晚托住一朵　將開的曇花
螢火蟲梳理流星
蟬翼和晚風親愛
我感覺飢餓
有什麼從未獲得
我在一切之中　在一切之中
渴求它們的美
人間所有
正彼此相愛
它們用力地活
它們輕緩地說

Intimate/Wan-yu Lin

wind rubbing the vine of leaves
twigs speaking to the flag of carp
intimacy between fish and ocean
the leap of dolphins
I, amidst all, amidst all
witnessing the beauty

lightening rubbing against the wild grass
thunder speaking to the valley
miscanthus brushing the cloud
the light intimate with the shadow
so attached, unable to part

broadleaf forest sheltering the water deer
nighttime petaling an epiphyllum, to bloom
Fireflies brushing the meteor
wings of cicadas intimate with the wind of night
I feel hungry
like something never acquired
I, amidst all, amidst all
desire their beauty
of this world
intimate
hard they live
light they speak

(Trans. Nai-yu Ker)

Titus Andronicus

Chia-ming Wang, 2003

妹妹們作品 19 號

泰 特 斯 ──
夾 子 ／ 布 袋 版

王嘉明

童偉格

為了避免你瞥見我時，我已不能說話，而你可能會被我嚇到，我想說，事情是這樣的：新王小男孩（在泰特斯那多如蝗蟲的兒子堆裡，我總記不得他的名字，忘記他的存在，是以一時漏殺他了），種植我在荒野上，說要讓我從王國新生伊時起，獨自被飢餓折磨至死。那時起，我老忍不住對自己吃吃傻笑，滿心期待會有什麼生靈路過，看見這被季風、被戰事從四方魃蝕無數世紀，偌平偌廣的地平線上，只有我一顆黑奴頭顯露出來，像文明最後殘剩的頑石。那生靈，說不定要和我一樣，覺得小男孩果真稚嫩得可愛，而這一切恍如兒戲。小男孩少受苦，尚未學會凌遲手段，也並不知曉，對像這樣被夯夯實實埋在土裡，動彈不得的奴隸而言，飢餓是件極難體察的事。事實上，他一切感覺皆遲鈍，皆混淆，出現一種恍惚的自足與欣快感。那感覺，就像你將自己長期浸在水裡，你皮膚，那盛大與敏銳的感覺器官失靈了，你腦袋將漸漸認不出自己身體的邊界，你整個會覺得自己被攤平成那片水體，那樣充盈與歡樂。那樣，怎麼還飢餓呢？

所以，從第一天起，我總處於一種飽足的幸福感中；老覺得小男孩拱手讓出一整個王國，餵奴隸我吞下；老覺得人生中，那無數心思計量、靈魂騷亂與暴力奪取，所圖所想的，原就是最終，能像這樣，被種回自己所在的安寧時刻。已經終於無畏了。就像我那一生安寧、對任何君臨到她眼前的，都從不抵抗的奴隸老媽媽說的：世間一切王國的海嘯從遠方滾滾狂暴，席捲到你面前，都只為了成就一道微風，托起你，讓你像蝴蝶，翩翩抖飛那麼一下下。我老母竟說蝴蝶，我笑了。她這麼說時，人瘦得差不多就像一根細細的琴弦，走在路上，會覺得風倏忽被她劃分兩半，暫時割出一個楔形地帶，容我牽住她衣角，平安通行。那時我還是個孩子。包圍我的，是她與她所拉動的一架木車，那是我們的家屋，上頭載了我們全部的家當。我總記得她拱起的後背，或歪過頭，我會看見她雙手緊抓橫桿，向前推動道路；奮力間，手背上鼓出微細血色。此外，一切已皆難記憶了。

畢竟有時這頭攻來，有時那頭打回，那是一場僵持多年的戰爭。我該說：那是一場在他們間僵持著的戰爭，對隨行的我們而言，我們像乘小舟，生活在一寬度與路線，皆不斷遷演的河流上。在兩軍間，那變幻著的折衝地帶，我們拉著家當，交易或搜尋真物資，互通或散布假信息，緊張時充作掩體，鬆弛時提供娛樂。有時，在突然寬容過久的空檔中，我們且悍然冒生市集，村落，家庭，或像我這般的孤兒。可以說，對我們而言，那並非什麼僵持著以求勝的戰事，而只是一種流動向最終必然慘敗的真實生活；像工蜂，像白蟻，你不會屑於，或忍於追問牠們奔忙執著於什麼。其實，甚至難對人說明的是，像白蟻，像工蜂，那群盲周轉間，

某些魅幻時刻，我竟常深覺自己已無法不如此生活。例如，在烽火線仍在遠方天際時，你看見扭曲的炊煙，看見風裡招展的破床單，折光向火紅的黃昏，你會以為，自己像以一種奇妙的視野，被賜福，有幸窺見那樣尊榮的他們，不忍，或不屑於如此鄭重窺見的，微細的什麼。

你一定不明白我在說什麼。你會以為，那也許是靈魂之中，一種無法饜足的飢餓感，終於被一美之瞬間，給永恆震攝了。其實，我想說的並不如此高深，我想說的，是一種肉體的安歇感。比承平時候，你更能安心地像條小狗，大喇喇舔自己睪丸，繞地幾匝，再將自己舒舒服服捲起來，一頭歪進甜甜夢裡，那樣的安歇感。是你可以坦然對冷硬世界說，我現在是狗了所以別煩我，然後比所有王公貴族更能酣然睡倒，那樣的安歇感。是的，從來我說的，都是肉體。就像我老母還沒提起蝴蝶，人也比較踏實，尚未被大軍強暴得胡言亂語伊時，時常，在飢餓到瀕死之時，我倆就會互相牽引，一起去跳河；一同浸在冰冷的水裡夜裡，看碩大月亮如此坦然，肇生一個銀白色倒影世界，吃掉我們的飢餓。

或者，在連月亮也被吃掉的黑夜裡，我們讓冰冷河水沒收我們的黑皮囊，我們的飢餓，我們看不見彼此的黑奴頭，幻覺河岸上被燒蝕的黑樹椿，正是我們在黑暗中延伸數里的手，這樣遠望，像是終於有點血色了。嘿，老媽媽，在這被我那形而下飢餓所伸展的世界裡，我最自豪的，是我砍下許多雙尊榮手掌，包括十年戰事的得勝者，偉大的泰特斯；在我飢餓中我最自豪的，是我讓她冒生我的小黑孩。她是個了不起的女人，她，兩個王國的女王蜂，從她胯下滾出的小孩，可以僵持一場戰事，凍結無數生靈的真實人生。而我的小黑孩，是最沉最底的真實。一切皆在下墜，像以地平線上一顆頭，奮力仰望荒野之上，無數星辰寂寞自爆。所以，嘿，親愛的老媽媽，為了避免我忘記我想說：請不要再提起蝴蝶了。「嘿，艾倫。」請還是那樣踏實喊我，在餓到無力動彈時，仍鼓最後餘力舉腳踢我，要我趕緊將晾在路邊的破床單，收到車上來，其實，嘿嘿，沒人會想偷你破床單的親愛老媽媽。請還是，在他們拉扯妳時，妳說：「請等一下。」那樣走來，用妳鼓起血色的手抱起我，置我於車上，用妳鼓起血色的手輕拂過我眼睛，嘿艾倫，拂瞎我，嘿艾倫，要我沉睡。而後，妳就從車上，從我身邊拖出妳那寶愛的床單，勻勻鋪蓋烽火線上一地煙塵與莠草；妳讓車後一塊地面安寧了；妳躺下在安寧裡；妳對他們說：「上來吧。」嘿嘿老媽媽親愛的，其實妳該對他們說：「下來吧。」

所以事情是這樣的，我想說：我感覺你走來了，在攤成地平線的我，延伸向國境邊疆的手掌上。當你終於走過焦土我肉體，瞥見受封為王國之首我欣快如兒戲的臉，請你不要那樣喊我名字，因不再有人可以那樣喊我。因世上一切我都知曉了，所以我只是個黑奴。

In case that I am not able to speak or you are too astonished to hear, I would like to tell you what happened. I was almost wholly buried in this wilderness by the new King, one of the boys of Titus, who had been as many as locusts in number—so I had not been able to keep in mind his name, and not able to remember to kill him. He had said that he would like to leave me here to die in hunger and torture, when his new kingdom was born. Since then, I kept giggling at myself and hoped that some creature would pass by and see my Moorish head, like the last staunch rock of a lost civilization, lying on this flat and broad horizon, which, for centuries, had been eroded by countless monsoons and battles. That creature, like myself, might consider the boy King to be naïve and adorable, and my burial was nothing more than a child's play. The boy had suffered little, so he learned not how to get a man killed torturously and knew not, for a Moor slave buried too tightly to move, hunger was not something easy to recognize. In fact, to be buried made all my senses blunt and confused, feeling an entrancing complacency and jouissance. It was like to drench oneself in water for long, which made your skin, once the most extensive and sharpest organ, malfunctioned, and one's mind start losing the boundary between the body and the outside world. When one was as liquidized as water, filled with fullness and joy, how could one be hungry?

From day one, feeling as if the boy King had fed me with his whole kingdom, I had been in a state of bliss for fullness and contentment, which made me ponder: why bother with all those calculations, soul disturbances, and violent ransacks in life? In the end, are we not all buried, like plants, in peaceful places where we belong? Finally, I became fearless. Like my mom, a serene slave never losing her composure in the face of all kinds of fortune, had said: all the tsunamis from the faraway kingdoms, no matter how ferocious and violent they are, will fade into breezes when they come to you, and will lift you up so that you can dance for a while, as lightly as a butterfly. A butterfly? I felt amused and smiled. When she said that, she was as thin as a stick, as if she would be blown into two halves by a strong wind and I would grab a corner of her blouse so that we could pass a temporary wedged area, safe and sound. I was only a child, surrounded by her and a wooden cart, which was where we lived and where we kept all those we got. I always remembered the way she hunched her back and kept her head askew, how she grabbed the cart handle tightly, pushing forward on the road. She grabbed so hard that the skin on the back of her both hands turned pink for blood congestion. Nothing else was clear in my memories.

After all, that was a never-ending war filled with countless battles, which were sometimes launched by one of the two belligerent nations, sometimes by the other. I should say that the war was theirs, never ours. As slaves, we were like passengers on a boat, living on a changeable river without a specific width and course. Living in the treacherous war zone, we dragged our family belongings, made trades or searched for goods and materials, trafficking phony information. Sometimes, after a long duration

of a cease-fire, we bravely created fairs, villages, families, and orphans like me. One might say, for us, rather than an enduring war fought for victory, that war was just our true lives, in which we would fail miserably in the end. We were like worker bees or termites, and it was simply disdainful or unbearable for you to ask: what on earth had you been so busy and obsessed with? Truth is, even this ant-like or bee-like style of life was something difficult to explain to others. When I kept myself blindly busy in those enchanting moments, to my own surprise, I could not imagine any other way of life. For instance, when the signal fires of war still fell far on the skyline, crooked smokes rose, red dusky lights reflected on those worn sheets fluttering in the wind, one would consider oneself blessed and fortunate for being able to see this wonderful vision, these trivialities which those honorable creatures were too disdainful and unbearable to see.

That must be an unrestrained feel of famishment, you think, among the souls, though it'll be subdued by Eternity, or by a fleeting moment of beauty, anon. What I've been talking about is actually a sense of sedation of the body. In this epoch better than the times of peace and glory, you'll find yourself free of care, like a puppy that freely licks its own testes, makes circles, and comfortably coils up in the sun to sleep. It's the kind of sense of security with which you proclaim, "I'm now a dog. Leave me alone. I will sleep better than all the aristocrats." Truly, what I've been emphasizing is the body. My mom, for instance, proved to be more down to earth before she began mentioning the butterflies, before she was raped by that troop of brutes. When feeling starved, we would jump in the river to soak ourselves together in the chilly water of the night. We would gaze at the immense moon overhead, as if we'd been positioned in a silver mirror, upside down. The hunger would then ebb away.

Or, let me put it this way. On a night whence the moon had been swallowed by the pitch darkness, we would have the icy water confiscate our blackened skin, along with our hunger. We couldn't quite see each other's chieftains of the black slaves. The scorched blackened tree stumps left on the riverbank of hallucination were the hands of ours that had reached over miles of darkness thence. Finally, we discerned, from afar, a few tints the color of the blood. Hey, Mom, in this metaphysical universe of hunger, I was most proud of the many aristocratic hands that I'd severed: those of the victors of the 10-year war, those, yes, of Titus the great. In hunger, nonetheless, I was most proud of the black little child I had her conceive for me. She was an incredible woman, she, the queen bee of the two empires, whose child rolled out from between her thighs. The child was to prevail in a war, and to terminate the real life of many a human being's. And my black little child was the profoundest truth personified. All was falling, like a head above the horizon that struggled to look over a meadow over which the stars exploded into extreme loneliness. So, hey, dear Mom, please speak of the butterflies no more, so I might be spared of remembering. "Hey, Aaron," please call me the usual way, the usual

solid way. Please kick me with the last of your strength when you're dying of starvation. Please ask me to retrieve the blanket casually hung on the clothesline at the roadside back in the car. Actually, hey hey, no one would want to steal that ragged blanket my dear Mom. Please, when they tug at you, say something like, "could you please wait?" and hold me with your hands so covered by bulging blood veins, putting me back in car. Please breezily graze over my eyes with such hands. "Hey, Aaron!" Blind me. "Hey, Aaron!" Put me to sleep. Then from in the car you'll drag out this precious blanket of yours and cover it evenly on the smoke and the grass on the frontline. The whole field behind the car will have been sedated. And you will lie peacefully in it, the sedation. You will say to them, "bring it on." Hey, Mom, my dearest Mom, what you ought to say to them is actually "get off."

That's roughly about it, and I feel like saying: I can feel you walking toward me, onto me, who's flattened to be a horizon and will extend on to the borderline, upon a palm. When you stride over my scorched corpus with its crowned head and a face as blithely innocent as a child's, please don't call me the usual way, for no one will call me like that no more. I will have fathomed every secret of the world,I am just a black slave.

-

(Trans. Richard Chen & Hsuan-chieh Yeh)

Emily Dickinson

Yc Wei, 2003

妹妹們作品 20 號

愛 蜜 莉 · 狄 金 生

魏瑛娟

愛美麗是典型的宅女。她居住在沒有昇降機的八層老式房子。她養貓，喜歡吃泡麵，間中到鄰近的「十元店」大批進貨。

她的工作時間與休息時間與嬉戲時間，剛好跟一般人倒過來，所以她很少朋友。她下午三時起床，每天睡八小時。起床梳洗過後，她會到家附近的茶餐廳享用她的「早餐」。其實，說是早餐也不對，因為下午三時多已是正常人的下午茶時間。早餐與下午茶的唯一相通處，是它們都比較便宜，選擇多。吃早餐時，她會看看鄰座有沒有人們遺留下來的當日報紙。有的話便看，沒有的話，也沒所謂。她不會在新聞中出現，也不關心誰在新聞中出現，新聞跟現實是兩個不同的世界。

她是自由身工作者，間中會給翻譯公司、文化機構做些翻譯，有時會給一些即將上映的電影寫些內容描述。總之，不用講話便好，只寫字。不過，她也會寫奇形怪狀的詩，但從不發表。你可以在冰箱上的便條、書的內頁、筆記部、牆角、衛生紙上發現這些句子，內容卻跟眼前的城市無關，有很多鹿、森林、倒流的流水。

她從不談戀愛，她嫌煩。她家中有電話，但主要還是由答錄機負責答話。她間中也會找朋友聊天，但沉默的時間更多，好像要讓對方細聽這邊的環境聲似的。不過，她們也不覺得尷尬。或許，那個由環境聲所交織出來的世界，真的有小鹿。

愛美麗就這樣活著，雖然從沒有人，真的看見過她。

Emily is a typical homebody. She lives in an old 8 story house without elevator. She keeps cats, likes instant noodles, and occasionally stocks up in bulk from a close-by "pound store".

Her work hours, break time and play time are just the opposite from everyone else, hence not many friends. She wakes up at three in the afternoon, sleeps for eight hours a day. After she gets up and washes, she enjoys her "breakfast" in the nearby HK diner. Actually, it would be wrong to call it the breakfast, because three in the afternoon is really afternoon tea hour for normal people. The only similarity between breakfast and afternoon tea is that they are relatively cheaper, and with more choices. During breakfast, she searches for newspaper left behind by others in the seat next to her earlier that day. If there is one, she reads, if not, doesn't matter. She wouldn't be in the news, and doesn't care who is in it; news and reality are two different worlds.

She is a freelancer, sometimes she translates for translation agencies and cultural organizations, sometimes she writes a little something for movies to be aired. All in all, as long as talking is not involved, writing only. But she writes weird poems as well, though never publishes. You can find verses on a post-it on the fridge door, pages inside the book, in the corner of the walls, and on tissues, though, mind you, the content has nothing to do with the city before her, instead, lots of deer, forest, and water flow flowing backwards.

She has never been in relationships, too much hassle. She has a phone at home, but most of the times you get only the answer machine. Sometimes she talks to friends, though mostly she is silent, as if to make the other party listen intently to the ambience sound on her side. But they never feel awkward. Perhaps, in that world, intertwined with ambience sounds, deer actually exists.

Thus Emily lives, although, no one has ever actually seen her.

(Trans. Nai-yu Ker)

30P: Eslite Anti-reader

Yc Wei + Chia-ming Wang, 2003

妹妹們作品 21 號

３０Ｐ：不好讀

魏瑛娟 + 王嘉明

1P 啊

2P 嗯啊

3P 嗯啊唉

4P 喔 喔 喔 喔

5P 口 吃 口 快 口 舌

6P 咦哇喉哆咻哼噫嗤哪哩唆

7P 哽 咽囉 唆

8P 9P 10P 11P 唬 12P 13P 唬 14P 15P 16P 唬

10P 噗嚕嚕噴噴噭 哮 喘

20P

30P 噯

1P Argh

2P Ahem–argh

3P Ahem–argh–alas

4P Ah Ah Ah Ah

5P A stutter A quick A tongue

6P abcedfghijklmnop

7P asphyxiate annoying

8P 9P 10P 11P ahooo 12P 13P ahooo 14P 15P 16P ahooo

10P apu–arlu–apunpun–acuckoo – asthma

20P

30P Aye

(Trans. Nai-yu Ker)

não

não

妹妹們作品 22 號

踏　青　去

徐堰鈴

Skin Touching

Yen-ling Hsu, 2004

終於是秋天

我們等待了一個悶濡漫長的夏
各自編織小小謊言向各自臉書好友名單 請假
說好了就關上筆電和忘記帶手機
決定星期二踏青去

把那個上次在胡志明市集買的手做竹籃請出來
摺疊了你家餐桌上的柳宗里綠紋織布
按食譜做了草莓酢漿草三明治和鹿肉味噌飯糰
該是無花果、蘋果還是白櫻桃？
我們何必執著於攜帶小黃瓜、紫茄或長治香蕉這麼性暗示的食物
後來我們還是爲了沖黑醋栗茶或是熱可可歐蕾小小的不歡一下
星期二我們踏青去

車子留在樹影下
陽光和溫度都剛剛好
空氣乾爽
抖開布巾我們席地而臥

背景音樂是 ipod 大量流出的
西崎崇子用小提琴唱的梁祝、安迪威廉的愛的故事、以及今井美樹的愛之詩
三明治陳列在你的身體上
無花果乾點綴乳頭
香檳存在於肚臍凹槽
鮮奶油是唇蜜
我們一一食用 彼此手指尖的微酸莓果
舌尖卻感受到嬰兒肥皂的清香

我們在柔軟草原上跳著舞

踏青去 Skin Touching

宋國臣

亂七八糟哼著自己篡改歌詞的老歌
我們編織著彼此的髮
談著許久不曾再談起的話題
像是我是妳的女朋友嗎妳是我的男朋友喔我是男的吧你是女的嘞之類的
還有深夜食堂、嗜甜的薇琪指甲油、咪咪流浪記、精液過敏症候群、英國藍貓、瑪法達不準了、
赫爾辛基旅行、要不要去 ZARA 排隊、如何殺掉你的老闆之類的
以及蒼井空
你問想吃香蕉了嗎

閉著眼睛放任身體誠實的顫動
沒有進入，只有一種涼爽的柔軟的觸碰
在回去明日的現實與猜忌之前
這是多和平的時光

旅館房間以草原為主題
在不被信任的白床單上
隔著桌巾
我們手牽手野餐
沒有試圖挽回什麼
只是
在彼此的膚色上 踏青。

Finally autumn

a long, stuffy and hot summer we've waited
each making up white lies, each taking leave from Facebook friends
agreed to shut our laptops and forget our mobiles
Tuesday skin touching it is

bring out the handmade basket from that market in Hochiminh City
a Sori Yanagi green weaved cloth from your dinner table
strawberry oxalis sandwiches and miso venison rice balls made from recipes
figs, apples or Rainier cherries?
why do we insist on bringing suggestive foods like cucumber, aubergine or banana
still a little disagreement on making blackcurrant tea or hot coco au lait
Tuesday skin touching we go

car parked under the tree shade
the sun and the heat, just right
air dry and fresh
down we lie on the cloth spread

background music gushing from iPod
Butterfly Lovers by Nishizaki Takako on the violin, Love Story by Andy Williams, and Ai
no Uta by Miki Imai
sandwiches-lined your body
figs-adorned nipples
champagne, captivated in the navel
fresh cream as lip gloss
one by one we consume, the mildly sour berry tip of fingers
the fresh baby soap scent tasted the tongue

on the soft meadow we dance
humming lyrics we made up to old tunes
braiding each others' hair
talk of conversations untouched for so long
e.g. am I your girl are you my boy I am a guy you are a girl,
and Shinya Shokudo, Luscious Vikki, Sans Famille, Seminal Plasma Hypersensitivity,
British Blue, Malfalda being off,
travel in Helsinki, whether or not to get in line for Zara, how to kill your boss
also Sora Aoi

fancy a banana now, you ask

bodies quivering in honesty, eyes closed
a cool tender touch without entry
what a peaceful period
before returning to the reality and suspicion of tomorrow

hotel room with meadow as theme
on a white sheet not trusted
a table cloth in between
hand-in-hand we picnicked
recovery unsought
simply
skin touching

-

(Trans. Nai-yu Ker)

Where is "Home"?

Chia-ming Wang, 2004

妹妹們作品 23 號

家 庭 深 層 鑽 探 手 冊 ——
我 要 和 你 在 一 起

王嘉明

你這樣很變態，你不知道嗎？

什麼變態？

出席每個前女友的婚禮。人家沒請你你也到，這還不變態？也許人家根本不想看到你。

喔，還好吧，我不在乎，我只是想看看，他們是不是很快樂。

結婚那天誰不快樂。完成人生一件大事，要往下一步走了。

就是有一個家庭？

對，不過我不想跟你談這個。現在跟你講這個也沒有意義了。

你知道我為什麼要參加前女友的婚禮嗎？

為什麼？

不是每個我都參加的。我只去那些跟我說過要組家庭的人。

你真變態。

聽我說完。我知道我沒有辦法跟他們組成家庭，但是我還是希望他們幸福的，所以我才想
去確定他們是幸福的。出席婚禮就是祝福。

你出現了別人才不幸福。你不知道你出現在我的婚禮，以前那種不舒服的回憶都出現了，
那些爭吵，那些眼淚，我老公還問我你為什麼會在這裡，我都不知道該怎麼解釋。

所以你幸福嗎？有了家庭之後。

至少這個男人願意負責給承諾，哪像你。

我對你也是很認真的，我相信你一定感覺得出來。

那好啊，你為什麼不要跟我結婚組家庭，一起生活，有小孩，一直到老。

為什麼一定要完成這些步驟才可以？我們不是也一起生活，相處得很融洽，彼此很相愛

你還說，就是這樣我才氣，都已經這樣了，你還不願意給我一個家，定下來。

我覺得我們已經定下來了。

那不一樣，那不是家庭，那不是家人，家人互相照顧，不棄不離，給人心安的感覺。我們
頂多就是情侶，不是家庭，不是家人。

是嗎，就算分手了，我還是很注意那些女友，關心他們，像婚禮這麼重要的場合，我都沒
有缺席，我從來沒有把他們當作陌生人，這樣還像是家人嗎？

你變態。分手後一直追蹤別人，還說自己是家人，這什麼鬼話。

家人不就是這樣嗎？這不是你剛剛說的嗎？照顧，不棄不離，如果我是你們的家人，這不
是我應該做的？

這什麼謬論，夠了，我不想講了。說穿了你就是一個不負責任的男人，現在在這邊耍嘴皮

子而已。

我這樣還不負責任？女友們生日和人生大事我都不會錯過，如果你們願意跟我繼續交往，我非常樂意的。

你還說，我上次升遷酒會你也來，你都沒有事情做嗎，成天追蹤別人。

我是你們的家人啊。你不也會注意你爺爺奶奶叔叔嬸嬸伯伯阿姨他們的生活，參加他們重要的場合。

那不一樣，他們是我們的家人，你不是！好，你這麼有理，成為家人的第一步，就是要結婚，你為什麼不敢，你說啊。

我覺得結婚是很奇怪的事情。為什麼成為家人就一定要結婚。

當然要結婚，不然誰知道你是我的家人，我的丈夫。

但是你剛剛說的不是這樣。

我不想跟你辯，你跟誰說誰都不會認同你的。你要照顧一個人，你要對一個人付出，你要不棄不離一個人，但是你不願意跟她結婚，成為名副其實的家人。這什麼道理？

可是那時你的升遷酒會你的丈夫沒來，你的時尚秀你丈夫沒來，妳生病甚至還打電話給我我們最多就是朋友。

那你丈夫連朋友都不如。

你亂說，他那時是忙，我們還是生活上的伴侶，彼此照顧。他才是真正的家人，我們有憑有據，還有愛情，當然。

你們現在連聯絡都沒了。

對，是過去了，雖然我跟他離婚了，但不代表你的行為就合理了，至少我們曾經是家人，他給過我家庭的遠景。

但其實一點都不遠。

你不要拿我的離婚做文章。家庭，結婚，離婚，這是三件事情！

對，本來就是三件事情。

不不不，家庭和結婚是同一件事情，離婚是另一件。

你要離婚的前夕，我們也是坐在這裡，你一直哭一直哭，哭得很慘，你跟我在一起時，都沒有這樣哭過吧。

有，你不知道，在你很堅決說不可能跟我結婚的那天。

你從來沒有聽懂，我是說我們可以是家人，有家庭。只是不結婚而已。

你才沒有聽懂，你講這種話，對我很傷害，你不知道我多麼希望能有一個家，不是你說的

那種偷偷摸摸的家！女人爲了找一個家庭，要付出多少心力，流多少淚，你還在講這種風涼話。

要講風涼話我才不會跟你坐在這裡。不過，那時你哭成這樣，我真還有衝動跟你結婚，跟你有個家庭，就是你說的那種。但是你離婚之後，我發現這真的只是衝動……

你是說當我是人妻時，你想跟我結婚，然後我單身了你就不想……想不到你不只是變態而已。

你在講什麼，我是說，結婚了之後也沒有比較快樂，我又何必重蹈覆轍。

組一個家庭不是快不快樂的問題，這不是戀愛，那是一種心底踏實，你不用再尋尋覓覓，身邊總有一個人陪你，渡過許多難關，愛情是一個階段，下一個階段就是這樣。

你找我應該很方便，也不用尋尋覓覓。

你爲什麼都要這樣解讀我的話呢？

因爲你從來都沒有說清楚，什麼是你要的家庭，什麼是你說的家人。你之前的丈夫有做到這些嗎，你們很多時候都不能溝通，最後冷冷相對。有一天他跟你說他真的不愛你了，沒有辦法跟你在一起，這跟戀愛有什麼差別。

那是因爲他不是對的人。我說得很清楚，這就是家庭問題。沒有結婚連家庭都沒有。

沒有結婚就沒有家庭，這是你的意思？

這是我的底線。你要跟我組家庭，就是要跟我結婚，家庭是要經過結婚這個儀式的。是男人負責的表現！

你的男人並不負責。

夠了。夠了。夠了。我們的對話沒有交集和意義。還好我們沒有組家庭，不然我也只會被你折磨，你根本沒有資格組什麼家庭。我完全不能理解你在想什麼。

我也是！你口口聲聲講的事情，你根本就沒有得到，但是你一直說就是那樣，也許，家庭根本不是你說的那樣，而是別的樣子呢，是一種你從來沒有想過的樣子呢？

我從來沒有想過的樣子？不，你還是不懂。家庭就是我想像的這個樣子。

You're sick, you know that?

How sick?

Attending the wedding of every one of your ex-girlfriends, even when they didn't invite you, that's not sick? Maybe they didn't even want to see you.

Yeah, well, I don't care; I just wanted to see if they are happy.

Who isn't happy on their wedding day? One big event in life completed, ready to move on. Starting a family?

Yes, but I don't want to talk to you about it. It's pointless discussing it with you now. You know why I attend every one of my exs' weddings?

Why?

I don't really attend every single one. Only the ones that once told me they wanted a family.

You're sick.

Hear me out. I know I couldn't give them a family, but I still wish them happiness, that's why I wanted to go and make sure they are happy. Attending the wedding is my blessing.

Your showing up makes others unhappy. You don't know how you unsurfaced all unhappy memories from the past by showing up at mine, those fights, those tears, my husband even asked me why you were there, I didn't know how to explain.

So were you happy? Now you've had your family.

At least this guy was willing to take responsibility and commit, unlike you.

I was serious about you, I'm sure you felt it.

Okay, then why didn't you want to start a family with me, spend our lives together, have kids and grow old?

Why did we have to go through these steps? Weren' t we also living together, getting along well, loving each other...

How dare you bring it up, that's what I was so pissed about, we were already doing that and you still wouldn't start a family with me and settle down.

I thought we were settled.

That's not the same, that's not a family, family takes care of one another, never apart, and they are assured. We were simply lovers, not family.

Yeah? Even after we broke up, I still cared about those girlfriend, I never missed important events like the wedding, I never thought of them as strangers, isn't that like family?

You're sick. You stalk people after the breakup and you call yourself family, what kind of bullshit is that.

Isn't that what family do? Isn't that what you just said? Care for one another, never apart, if I were your family, isn't this what I'm supposed to do?

This is ridiculous, enough; I don't want to talk about it anymore. Bottom line, you're

irresponsible and is only talking the talk now.

I'm irresponsible? I never missed my girlfriend's birthdays and important events in life, if you were to continue our relationship, I would've been glad to comply.

You went to my last promotion cocktail party, didn't you have anything else better to do than stalking people all day long.

I am your family. Wouldn't you keep track of the lives of your grandpa, grandma, uncles, aunts, and participate in their important events?

That's different, they are my family, and you're not! Fine, since you're the one bringing it up, the first step to becoming family is to get married, but why didn't you dare, elaborate on that.

I find marriage a funny business. Why do we have to get married to become family?

Of course we need to get married, otherwise who knows you and I are family, you're my husband.

But that's not what you said.

I don't want to fight with you, no one would agree with you. You want to take care of someone, you want to give to that person, you never want to part from her, but you are not willing to marry her and become a real family. Where's the sense in that?

But your husband missed your promotion party, your fashion show; you even called me when you were ill...

We were just friends.

Then your husband isn't even your friend.

Don't say that, he was busy, we were still a couple in life, and we took care of each other. He's the real family; we had documents to prove it, and love, of course.

You are not even in touch now.

Yes, that is all behind me now, but my divorcing him doesn't justify your behavior, at least we were once a family, he gave me a future vision of family.

But it wasn't really all that far off in the future.

Don't start on my divorce. Family, marriage, divorce, these are three different matters!

Yes, they are three different matters.

No, no, no, family and marriage are one, divorce another.

The eve of your divorce, we were also sitting here and you cried nonstop, you never cried like that when you were with me, did you?

I did, you just didn't know, on the day you told me defiantly that you'll never marry me.

But you never got it; I meant we could be a family, start a family. We just wouldn't be getting married.

You're not getting it. What you said hurt me, you have no idea how much I wished for a family, not the kind of snooping around like you said! You have no idea how much effort, how much tears women spend and shed to find a family, and you're talking shit here.

I wouldn't be sitting here with you if I wanted to talk shit. But, when you were crying

like that back then, I did have this impulse to marry you, start a family with you, the kind that you described. But after your divorce, I realized that it was really just an impulse...

You mean that while I was still someone else's wife, you wanted to marry me, but when I'm single you don't. You're more than just sick.

What are you talking about, I meant, getting married didn't make you all that much happier, so why repeat the same mistake?

Starting a family is not about being happy, it's not falling in love, it's a kind of assurance, you no longer have to search, someone will always be there for you through all the ups and downs, love was one stage, and that was the next.

It should be easy for you to reach me, no searching required.

Why do you always twist my words like that?

Because you were never clear about what kind of family you wanted. Was your ex-husband able to do all that? A lot of times you couldn't even communicate with one another, eventually you drifted apart. One day he told you that he really didn't love you anymore, couldn't be with you anymore, so what's the difference between this and being in love.

That's because he's not the right one. I am being very clear. That's family issue.

Without marriage, there isn't even a family to begin with.

No marriage means no family, is that what you mean?

That's my bottom line. You want to start a family with me, you need to marry me.

That's the ceremony a family has to go through to begin. That's the demonstration of a man being responsible!

Your man wasn't responsible.

Enough, that's enough. There is no meaning nor understanding in our conversation.

It's a good thing we didn't start a family, otherwise I'd just be tortured by you. You don't have what it takes to start a family. I can't understand what's going on in your mind at all.

Me neither! You talk about all those things you've never had, but you kept saying that's how it's supposed to be, maybe, family isn't what you said it would be, but something else, something you've never thought about?

Something I've never thought about? No, you still don't get it. Family is exactly the way I imagined it to be.

-

(Trans. Nai-yu Ker)

Full Moon Feast

Chia-ming Wang, 2004

妹妹們作品 24 號

拜　月　計　劃 ——
中　秋　夜　‧　魔　‧　宴

王嘉明

壹。

那女廚師說。

我印象好深……

那是我小時候的夢魘。

荒謬但眞實。而且味道好重好難聞……

因爲。家裡小時候打開冰箱。都是滿滿的……

都是動物的器官。血淋淋的。長得好恐怖的……心臟。肝臟。牛的四個胃。甚至常常還有一整包袋中。滿滿的帶血的好多眼珠。都不知道是什麼動物的……

因爲我祖父是屠夫。

小時候的我老是嚇壞了。

但是。那時候。就是他教我們如何從動物身上找到我們要的所有的……最好的料理的可能。

完全無法想像的食材的最上游……

那是極殘酷的。但也極夢幻的……那般近乎不可能的窩心又痛心的廚師的王國。

她說：「我教年輕的廚師。每天在自己家農場裡養蜂的蜂巢中採的蜜。從牧場拿來的雞剛生下來的蛋。就是和一般超級市場買來的白白淨淨的蛋盒和蜜罐完完全全地不一樣。」

那蛋。那蜜。都還髒髒的。溫溫的。像還活著。是那麼活生生地……

她說。餵豬的時候。一邊拍他屁股。哄他。像自己家裡最寵的寵物狗。但是。在看牠認眞地打滾玩泥巴時……卻又矛盾地一邊在想著……他的嘴邊肉。應該會很好吃。

她是得過獎的明星廚師。在紐約。東京。巴黎……的夢幻三星主廚餐廳待過。但是。在最發光的時光。

她卻回到了一個離波特蘭都還有一段路的小鎮。故鄉……

因爲她父母是嬉皮。她小時候還跟他們去過胡士托。找過夢……

她到了這一個小鎮。是爲了完成一個所有廚師的夢。

那就是。完全自己來。

自己的房子。自己的農場。自己蓋。

花園。河。土地。天空⋯⋯都是自己的⋯⋯

所以。像廚師的失樂園。

全部食材都自己種。自己養。自己做。

連以各種奇特的發酵出現的麵包。各種揉出。切割。捏造的太出乎意料的麵條。完全新鮮
水果榨取的完全沒添加物的鮮果醬。獨門到近乎祕方的鵝肝醬。魚子醬。生蠔醬。羊腿小
排醬⋯⋯種種配方的醬料。味道好怪好玄⋯⋯但都是她自己調的。

甚至。因為還有可以動用的所有的動物的各體腔中的肩。腹。頸。臀部位的肉。骨。內臟。
油脂。起司。

她甚至發明了一種最奇怪的一道料理。好吃極了的諸種極嫩的嘴邊肉切生薄片圍出的圓盤
正中心的空圓心⋯⋯

裡頭竟然還有著⋯⋯各種動物的眼珠。在深色醬汁中。好像還在淌血⋯⋯

因此。她最喜歡在月圓辦宴⋯⋯吃這一道料理。吃的時候。好像牠們都還瞪著你看⋯⋯

貳。

姑姑。她是一個難以想像的人。

一個活菩薩。

但是又那麼的不起眼。完全地只是發善心而做。甚至沒有人知道。她根本就沒有說⋯⋯

但是。她所做的善事。是那麼不容易⋯⋯那麼不打從內心是不可能做地艱難⋯⋯

姑姑。發的願。多慈悲⋯⋯她竟是幫忙人家收屍的⋯⋯

尤其是那些死去而沒人埋的屍體。

車禍。上吊。榮民在家死到發臭的⋯⋯那些意外⋯⋯被遺忘的。被遺棄的⋯⋯

還幫忙到洗大體。

姑姑太專注了⋯⋯她講的方式。好像是她在做的最重要的事。

雖然。自己工作也很忙很累⋯⋯八九點上班前去幫忙的她也只是去山上。發願⋯⋯在路邊

的廟裡跟著拜。跟一個師父。而那師父覺得她很用心。所以就越幫越多。也越修越深……

姑姑也叫大表姊去幫忙。
但是她說和姑姑說話壓力很大。
會覺得自己很心虛。好像沒發願。很沒心。所以很沒用。

大家都不知道她在做什麼。想什麼。她都不會說。但阿姨會跟這個大表姊說。

參。

其實。大表姊說到她為什麼和這個姑姑很有緣。
因為。她自己最近也一直困在一種奇怪的困難裡。
在種種……人的困難。時間的困難裡。

那是前世今生。她說她最近在看一個猶太的心理醫生的理論。關於。輪迴。
她提到一個臨床病例。凱撒琳說。催眠之後。她說。你爸和你兒子也在這裡。他們叫我跟
你問好。
另一個病例。我是一個士兵。一八五九年。公園中。在行軍。同時知道兩個身份。意識裡。
什麼身份。什麼地方。什麼時候。

還有一個病例是一個女人的頭痛。她很小。被哥推倒。撞到頭。好一點。兩個禮拜後。又
痛了。
才回到前世。那一世。她是車禍。撞到頭過世的……
經過了很久的找尋。接受。承認。與更多來來回回的催眠。夢。的迂迴繞行地進入。與療癒
最後。好不容易。頭痛才好。真的會好。

一個病例是一個女人的肥胖。後來才發現……那是有更內在的原因的。每次瘦一點。就
又暴食。
後來。在很長的療程裡。就驚訝的發現。她內心深處是極恐懼的。怕變美。變可愛。再往
更小的童年找去。才發現。她的二歲的時候。因為太可愛。太多大人喜歡抱她。而在某一

回的意外中。竟然被一個家族中的長輩性侵害了。而這傷害太深。也太遠了。她已完全忘
了。只有在這深度催眠之中。才慢慢地找到原因……才發現這悲傷的過去。

困難。前世。每一世都不一樣。這世的功課。沒有困難就是在放假。
沒處理完。就在下一世處理。例如。你很討厭別人。而受苦。後來的下一世不喜歡這樣。
就在下一世再開始處理它。

或是。像偏頭痛。就可能是前世被刺過眼睛。而死。
肩頸痛。可能因爲上輩子是駱駝。如果可以打從心裡地了解了。就可以釋懷而不痛了。
記憶。就是治療的開始。願意回去。了解來龍去脈。是因果。是報應。是前幾世的情人情
變或士兵廝殺或冤冤相報……的循環。才能了解。才能原諒。
這世如果能了解前世。就可以不用再背負。一切都是如此。
從開始的了解到最後的原諒。那必然是有很長很艱辛的過程。

但是。關鍵是原諒。眞正的理解。
那是一如悉達多王子苦修那麼苦又那麼多年……才通過聽懂了所有的聲音。才進入了全然
的頓悟。

她說。這些都是這一世的功課。
有些是來自童年。創傷。童年遇到瓶頸。才到前世。

「像是要照一種心的 X 光。」

我雖然對她說的那麼多的前世今生的故事還是很懷疑……
但是。她說的童年。我卻聽了好感動。
也好心虛……
因爲我也在裡頭……

「因爲……那個童年。可能不是你記憶的童年。受傷的那塊。你可能已然忘了。
你知道的童年。是有問題的。

但是。還有很多是你不知道的。如果你知道。就已然治療了。」
她說：「更關鍵的是……你不知道的童年。那才是問題所在。」

肆。

那是一個精神病院。
他們在進行一種波蘭式的治療。
而且要在月圓拜月時才能進行……

那其實是一種腦前葉切除手術。
之後那個病人連名字都不會記得。

所以。這裡是劇場。而守護天使會以各種方式。各種角色。出現。

即使在最不可能的地方。以惡魔的面貌出現。

那是一部電影的故事。
在舞曲中。女主角自我催眠。她看到月圓了。是秋天的月圓……
第一段。給她一把劍。進入幻境。進入一個日本的古廟。遇到龐大的惡靈。決鬥。

第二段。二戰。德軍。爆壞的歌德教堂。在巴黎聖母院。飛船。戰壕，機關槍。蒸氣與發條。
掩護我。雕堡在這裡。
第三段。未來的。機械的。

就像線上遊戲的破關……永無止境地危險。入戲。艱難地戰鬥。
每一段都暗示下一段的。更血腥。更暴力。場面華麗而龐大……

但是。卻等待救贖些她也一開始並不明白的什麼……

「你要我幫什麼忙。讓我換個方式問。你要什麼？

你要逃亡需要五樣東西。一張地圖。一把劍。一把火。一把鑰匙。最後。是一個謎。那會
是一個犧牲。所以那也會是最重大的。」
「那是原因。也是出路。」

「我的洋娃娃。只要我開始跳舞。」
之後。下雪。開始砍。在古寺。廣場。縱火。廝殺……

I.
So the female chef said.

It was a nightmare that left a deep impression since childhood. Lots of animal organs,
bloody, from different animals I couldn't even name. My grandfather was a butcher.
He was the one who taught me how to find, on an animal, all possible ways to cook.

Thus she taught young chefs. Pick eggs laid fresh, and honey fresh gathered from the
hive. The ingredients feel as if still alive.
She was an award-winning star chef, worked in many Michelin 3-star restaurants, but
chose to come back home to a little town far away from even Portland. She came here
to fulfill a dream all chefs dreamt of, DIY all the way.
She grew her own ingredients, made her own food, mixed her own sauce. She even
invented a dish most bizarre. The most delicious thin sliced tender head meat
surrounding eye balls from various animals. Amidst the dark sauce, they look to be
still bleeding.
Hence, her favorite dish for a Full Moon Fest. When you dine, they seem to be staring
at you still.

II.
My aunt, an amazing woman beyond imagination.
She does good deeds that are merciful but hard to believe. She helps to take care of
corpses, especially those no one buried. Car crash. Suicide by hanging. Accidents...
forgotten... neglected... she even helps to wash them.
She is so focused. The way she tells it, it's like she's doing the most important work in
the world.

III.
My cousin has trouble. Trouble with time. It's called reincarnation.
She tells of all these stories of reincarnation, told after hypnosis, of how you need to
go back to find out what happened in past life times in order to solve the pains you
have in this life time. The story of a woman who sees spirits; the patient who is aware
of both identities in this and other life; the woman who suffered from headache
because she died in many lives of head trauma; the woman who gained weight due to
the deep-buried memory of sexual assault during childhood. Problems are different
in every life time, if you don't deal with it in this life time, you have to deal with it in
the next. Karma goes around.
The key to the real solution is forgiveness, and real understanding. "Like the X-ray of
the heart."

Because you may not know where the real problem lies, it may be a part of your history which you no longer remember. And that it where the real problem lies.

IV.
It's a mental institution, performing some kind of Polish treatment which may only be conducted during the Full Moon Fest. Prefrontal lobotomy, the patient won't even remember it afterwards.
This is a theatre. Guardian angels present themselves in every way. Any role.
Even when it is most impossible. As a devil.
The movie plot: during the dance music, the female protagonist hypnotizes herself, she sees the full moon on an autumn day.
Phase 1, an illusion of ancient Japanese temple, time for the final battle.
Phase 2, Second World War, bombarded cathedrals, ships, trenches, traps...
Phase 3, Future of Machines.
Forevermore dangerous, difficult, glorious, leading up to the next phase...
"How might I help you? Let me rephrase that, what do you need?
You need five things to escape: a map, a sword, a torch, a key, and a puzzle. It will be a sacrifice, hence also the most important."
"That is the reason. That is the way out."

"My doll. As long as I start to dance."
Then, it snows, the fight begins, in the temple, plaza, arson, massacre...

(Trans. Nai-yu Ker)

Jacques Prévert

Chao-chi Ma, 2004

妹妹們作品 25 號

異　境　詩　篇 ——
從　賈　克　佩　維　的　詩
出　發

馬照琪

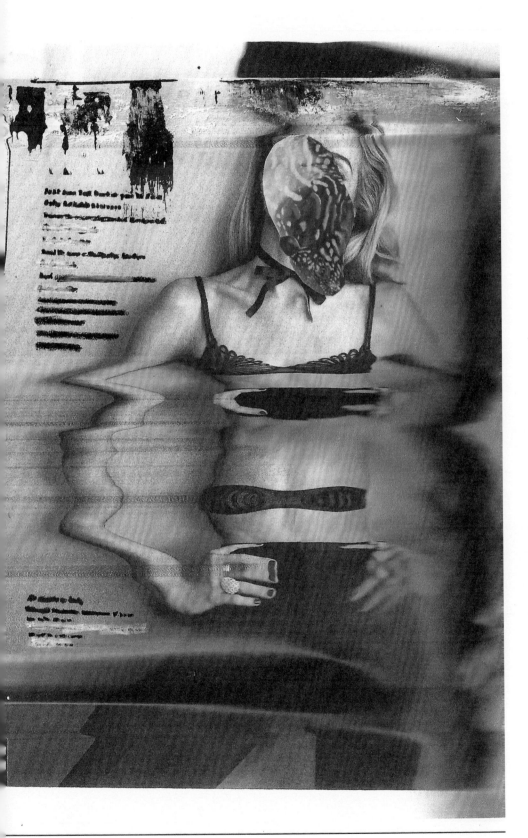

11月1日

他今天買了一罐養樂多到辦公室樓下。

11月10日

都這種年紀了，還會爲了有沒有那一通簡訊（電話）而開心（失落），做人眞是夠不長進的了。

11月15日

你說起那個撞鬼的經驗，他接話，小時常被鬼壓床，長大就不會了。「所以，長大後都是你壓人了。」「我知道，你在說我長得像鬼。」那個片刻，無關外表，無關身高職業收入，你掉了進去。

12月1日

他怕貓，說是腳踝被貓咬過。早上起床的時候，卻聽到他用傻氣的聲音在客廳跟貓說話。

12月3日

號稱隱藏版的市場美食，剩下最後的兩碗拉麵，排後面的是一位搭了一小時車子來吃麵的歐巴桑，你毫不客氣把最後兩碗的號碼牌搶到手，正向他展示戰利品。他也毫不客氣順手把號碼牌給了歐巴桑。你瞪著眼，他說：「我要跟你吃一碗。」

12月25日

他學你穿襯衫捲起袖子，你學他在facebook大頭照放白爛的好笑照片。朋友說，你們愈來愈像。

2月3日

再多待一會嘛！不行得走了。不然，你跟我一起回家，見我爸媽。

⋮

再怎麼無味木然的人，他們百無聊賴的內心小劇場都會因爲愛情，而成了奇幻異境，每個無聊的生活小細節都成了閃耀詩篇。戀人們不管有沒有寫詩，總之，他們都成了詩人。

不過，當情人成了親人、仇人，最終再成了陌生人，留下的那些肉麻詩篇卻全成了這世上最恐怖的証詞。

November 1st

He bought a Yakult and brought it downstairs from the office.

November 10th

At this age, still getting excited (despaired) over whether the phone text (call) came, honestly.

November 15th

You talked about the experience of being haunted, he continued and said that he used to feel the ghost pressing into him in bed when he was younger, but not anymore now that he is older. "So now that you are older, you are the one pressing into people in bed." "I know, you mean I am ugly as a ghost." At that moment, looks aside, height and profession aside, you fell.

December 1st

He's afraid of cats, saying that he'd been bitten in the ankle by one. But, when I rose in the morning, I heard him talking childishly to the cat in the living room.

December 3rd

The so-called hidden gourmet in the market, two servings of ramen left, the woman behind you in line took an hour-long bus to get here, you never hesitated in snatching the last two tickets, showing off to him your conquest. He never hesitated in handing the woman his ticket. You stared him down, but he said, "I want to share one with you."

December 25th

He imitated how you roll up the sleeves when wearing a shirt, you imitated how he displayed silly funny pictures on Facebook. Friends say that you are becoming more and more alike.

February 3rd

Come, stay a little longer! I can't, have to go. Or, you come home with me and meet my parents.

⋮

However bland and dreary a person, with love, the dull tiny theatre inside them will turn into fantasyland, every minute boring detail in life is a stunning verse. Lovers, whether verses written, poets they become, anyway.

But, once lovers become family, enemies and eventually strangers, the sappily revolting verses would turn into the most terrifying evidence in the world.

(Trans. Nai-yu Ker)

e.Play. XD

Pao-chang Tsai +
Shi-hsien Hsu +
Ming-fon Chen +
Tao Chiang, *2005*

妹妹們作品 26 號

e . P l a y . X D

蔡柏璋 + 許思賢 + 陳銘峰 + 蔣韜

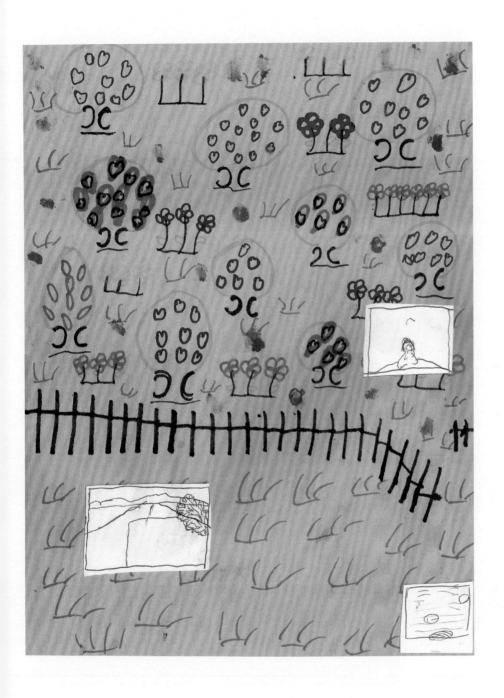

各位莎妹劇團的觀眾朋友們，大家好啊，我叫做鄭智源。有一件事，就是跟這本書裡面的大家比較不一樣的是，我僅是一個常去劇場看戲的觀眾。可能是有一個「莎妹 15 周年書—個從觀眾們中隨機抽樣來寫文案的計畫」我給選到了，所以我要在此寫點字囉。

我現在在讀世新大學的社會心理學系，我自殺過四次，我喜歡的導演是符宏征，我不喜歡的導演是黎煥雄和鴻鴻老師，我喜歡的有 2003 年—《航向愛琴海》，2004 年—《羅伯威爾森的生平時代》，2005 年—《瞬間之王》，2006 年—《醮》，2007 年—《斷章》，2008 年—《枕頭人》，2009 年—《自由行，兩人同行一人免費》，我從來沒有去過動物園，2010 年—《關鍵時光》，2011 年—開房間的《忘我》。我不敢寫我Hate 的戲，我怕得罪人。我真的很希望，2012 年，不要有世界末日，因為我好害怕死掉，我希望大家都可以繼續活下去，因為我覺得大家真的都是很好的人。

我這一篇文章，一定是這本書裡最不會有人再一次翻回來的一篇，因為我的文字一點也不美。而且我 28 歲了。

我第一次看的莎妹的戲是《家庭深層鑽探手冊》，這齣戲演的時候裡面沒有半個演員，你覺得我喜歡嗎，我真的非常喜歡哦。我的 FB 好友只有 17 個人。

《e‧Play‧XD》，是 2005 年時莎妹劇團推出 4 位新生代創作者，所各自作的 4 個短戲串聯。未來，將是新生代的時代。現在，我漸漸的不再去劇場。

我覺得，有時候，我根本不相信新生代創作者這個全部人寄託的希望的自欺欺人。

我一點也不覺得在家裡的房間裡已經可以開一座節目單的博物館會是一件讓人開心的事情，我的爸媽，我每天凌晨五點才能睡著，我已經沒有錢吃東西，我根本沒有去上學。莎士比亞的妹妹們的劇團，我祝妳十五週年生日快樂：)

我常常是很快樂的。喜歡寫字時，開著吹風機，讓空氣變暖。我想知道為什麼有很多的問題，我已經不再去想了呢。小時候欺負自己的同學，現在年紀已經跟我一樣大。下雨的時候，我就不能騎腳踏車，打開手電筒，於是非常的沉默。我寫的已經夠短到讓你看見長頸鹿了嗎。為什麼我已經不再去想那些以前對我而言非常重要的問題了呢？有時候我對待週遭的人，還是非常的不誠懇，對不起。

對不起。

我要謝謝我自己，永遠還記得，去看個戲。

Hello, audience of the Shakespeare's Wild Sisters Group, my name is Zhi-Yuan Zheng. There's this thing, you see, that makes me different from everyone else in this book: I am simply someone who watches a lot of plays. I'm probably chosen from some kind of "Wild Sister's 15th Anniversary Project: Randomly Pick an Audience to Write", so here I am writing to you all.

I am currently a Social Psychology major at Shih Hsin University, I tried killing myself four times; my favorite director is Hong-Zheng Fu, while my least favorites are Michael Li and Mr. Hung Hung; I like *Metamorphoses* (2003), *Life and Time of Robert Wilson* (2004), *King of Moments* (2005), *Mirror of Life* (2006), *Oculus* (2007), *The Pillowman* (2008), *The Free Journey* (2009), I've never been to the zoo, *Critical Mo(ve)ments* (2010), and *Amnesia* in the "Just For You" Festivel (2011). I'm not naming the plays I hate because I don't want to offend anyone. I really hope that Armageddon does not arrive in 2012 because I am terrified of dying; I hope that everyone can go on living because I think you are all great people.

This is probably the ONE article no one will come back to in the entire book because there is nothing beautiful about my article. Oh, and I'm 28 now.

The first production by SWSG that I watched was *Where is "Home"* ?, not one single actor was in it, do you think I enjoyed it, I did, really did. I only have 17 friends on Facebook.

e.Play.XD was a combination of 4 skits produced by 4 new generation artists introduced by SWSG in 2005. The future will be dominated by the new generation. I don't go to the theatres so much anymore.

Sometimes, I think, I don't believe in this self-illuding hope which everyone is counting on, the so-called new generation, not at all.

I really don't think that a room filled with programmes enough to open a museum is something to be happy about, mom and dad, I don't go to bed until 5 every morning, I have already run out of money for food and I don't go to my classes anymore. Shakespeare's Wild Sisters Group, I wish you happy 15th anniversary. □

I am often happy. I like to keep the hair dryer on when I write to keep the air warm. I wonder why there are so many questions I no longer ponder. Kids that pick on me when we were young are my age now. When it rains I can't ride the bicycle, so I flick on the flashlight and become extremely silent. Is this short enough for you to picture a giraffe? Why do I no longer ponder the questions that were so important to me? Sometimes I am far from sincere to people around me, I am sorry.

I am sorry.

I'd like to thank myself for always remembering to watch a play.

(Trans. Nai-yu Ker)

Ten Nights of Dream

Baboo Liao, 2005

妹妹們作品 27 號

夢 十 夜 ——

十 個 華 麗 淫 猥 的 死 亡 夢 境

Baboo Liao

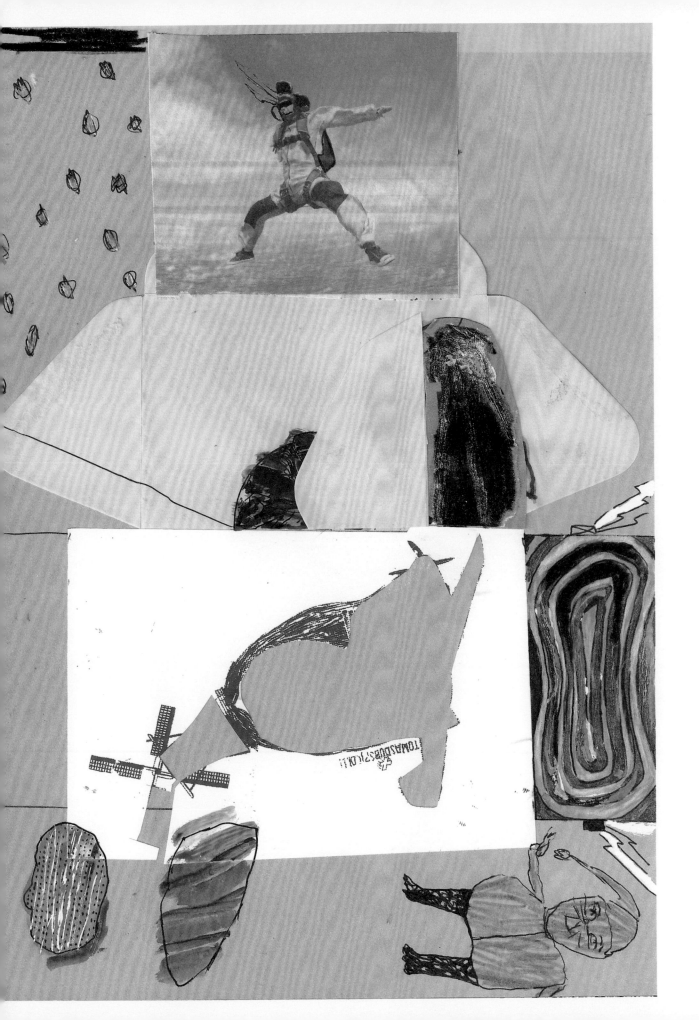

A.

繼續閱讀

B.

那天我在凌晨兩點走進飯廳找了張椅子坐下等待母親做好早餐快點吃完的話可以早一點出門上學這樣才不會遲到我抬頭望了望鐘心裡納悶屋裡怎麼還是這麼暗現在已經早上了不是嗎又不是多天後來我媽從臥房裡走出來把仍然睡眼惺忪的我拉回房間睡覺。

C.

Alphaville.

D.

想像她本身是一個正在發育的貞操，在掉落的時間裡，她甚至作無法思考的思考。她是兔子的跟隨者，年紀輕輕卻目睹了不少異象。她困惑同時得到樂趣，這就是童真的猥褻、純潔的偉大。

E.

~~那名畫家青年生長的環境很錯渾。不得不說他長得十分俊美、思想前衛。1926 年，他來到子巴黎，心不覺留連。於是他開始思索超現實與記憶與夢境的三角關係，嘗試以各種技法來找出內心極欲蹦出的那個點，然後，有了心愛的女人，有人開始經常性地收購他的作品，期間，他畫出柔軟，柔軟的記憶。時間顯示著，從過去、現在、至未來，記憶，輪迴著。他人眼睛看著，腳底下卻是別處，從睡覺裡、從殘餘的影像、從延續的記憶，融在一起，扭來扭去，他人不敢想像，自己是何等無力，攤在春夢、惡夢、白日夢上面，記憶滿佈在神經中，卻要等身體開始休息才逐漸散出泡沫。青年望著他人，望著已是中年男人的自己，滿意地撥了撥鬍子。~~

F.

翻開弗瑞的書，我們發現他可能從小缺乏愛，或者，他缺乏夢。他吃他人的夢，他消化他人的夢。可能的推測是：他忘了自己的夢是要如何做。弗瑞應該去養隻貓咪，可以陪他在傍晚看夕陽，偶而拿毛線球到客廳。弗瑞喜歡吃兔肉，這一點我有做筆記寫下來。

G.

在他走出我視線的時我以為我就要永遠失去他了。

H.

如同現在月光照在草坡上，草坡上無數的男女雙雙摟抱在一起。我也抱著一個身形嬌小的

女子，她柔軟的乳房緊貼著我的腹部。大家都在翻滾，緩慢地，同時草坡無止盡地向下延長。由於不停摩擦，不久後我那裡硬了起來。我很想吻她，但是卻找不到她的嘴巴。於是我們只能繼續翻滾，因為我不知道自己要怎麼醒來，也可能是因為這不是我的夢。

I.

J. K. L. M. N. O. P. Q. R. S. T. U. V. W. X. Y.

Z.

故事該到一段落了，我嘆了口氣，還有很多事沒做呢。年紀越來越大之後，我沒有再做過我醒後會記得的夢，不管是好還是壞，只能隱隱約約在睡眠時感覺，也不用提國小時代的夢，因為就算再次夢到我也不清楚。故事真的結束了，因為我很累了。眨了眨眼，我自身週遭是一片黑壓壓，似乎被裝在一個長方形盒子裡，密閉的空間我不太舒服，不過沒關係，一切就快過去了，故事將會結束，好的通常會被忘掉，壞的總是留下來。捕夢網每夜從我天靈蓋拋下，一撈起卻什麼都沒有，因為我的確一無所有，畢竟那麼長的路，我已走到盡頭。 是時候了，現在，我會闔上我的眼，結束這個故事，然後進入到一個沒有止境的夢裡揪咪。

夢十夜

章芷珩

A.
Read on.

B.
Waking up at two o'clock in the morning I drifted into the dining room and grabbed a chair and sat at the table hoping that the breakfast had been ready so that I could finish it in time and get to school a bit earlier than usual but then I looked up at the clock on the wall to find out why it was still so dark in the morning since winter hadn't arrived yet then Mom walked out from her bedroom to fetch me back in trying to put me to sleep.

C.
Alphaville.

D.
Picturing her own self as virginity that is still developing, she, during the time span of a fall, comes up with a thought without any thoughts. She's a follower of a rabbit and she's seen the unimaginable—young though she still is. Confusion will take hold of her and she will feel pleasured. That is: the obscenity of the naive, the greatness of the innocent.

E.
~~That painter spent his youth in a horrid environment. He looked extremely handsome and was an avant-gardist. He fought his way through to Paris back in 1926, feeling settled. He began to ponder upon the triangular relationship of the surreal, memories and dreams. He resorted to all sorts of techniques in his works in hope of locating that spot that'd been dying to leap out of him. Then came a woman he loved. People began to buy his works. Soft, soft memories began to be created. The past, the present, and the future. Memories rolled into karma. He could feel seen by others when there was nothing lying underneath his feet. He felt so helpless, in sleep, in broken images, in memories. Things that blended into each other and got twisted would go on and on. In those erotic dreams, in nightmares, in daydreams, memories were spread all over his nerves, with foams gathering on the surface of his body only when he was tired. The youth gazed at him himself now a middle-age man, satisfactorily toying with his own beards.~~

F.
Fred suffered for want of fatherly love, or, dreams, when he was a kid, this we've learned fingering through his book. He devoured the dream by others, and had them

digested. A possible presumption: He'd forgotten how to dream his own dreams. Fred ought to keep a pet cat, so that there'll be someone to keep him company when he sits somewhere admiring the sunset. It, too, will sneak in the living room with a yarn ball in its mouth. Fred loves rabbit meat. This I've jotted down in my notebook.

G.

I thought I'd lost him to Forever when he walked out of my sight.

H.

On a moonlit grassy slope, couples cuddled. I, too, held a petite woman whose tender bosoms leaned tightly against my belly. Slowly we rolled, while the slope expanded endlessly downward. Then, due to the friction, I began to feel a hard-on. I wanted to kiss her so very badly but couldn't find her lips. All we could do was rolling, because, because I knew not how to wake up. This, perhaps, was not a dream of my own.

I.

J. K. L. M. N. O. P. Q. R. S. T. U. V. W. X. Y.

Z.

The end. I let out a sigh, things left undone. I hardly remember my own dreams, bad ones or good ones, as I get older—not to mention the ones I had when I was young. I only feel them when asleep. I'm afraid I won't even know it if I re-dream a same dream. The end, yes. I'm exhausted. I blink my eyes, surrounded in total darkness, as if in a coffin-shaped box. I don't feel good when boxed. Things will soon be over, thank god. Good things will be forgotten. Bad things will linger. Every night a dream catcher would be put over my head, but nothing would be caught in it. I own nothing. I've walked a very long way, now almost to the end. Now is the time. I am closing my eyes, putting an end to this story. And then hopefully I will enter another dream that will never end >_*

-

(Trans. Hsuan-chieh Yeh)

這幾個月，孩子們又瘋狂收集 7-11 促銷集點貼紙所贈送的小玩意，這次的贈品極可愛，是一組像一般轉蛋娃娃大小（我想像中的「姆指仙童」約就是那樣大小吧）的「跳舞公仔」。各有名字，我總心不在焉聽孩子們像呼喊極熟友伴那般叫著：「哇，是小竹輪？。」「lock 小將。」「唉又是條碼貓。」後來我問他們如何知悉這些小公仔的名字。原來是他們的表妹小璐（一個四歲的小女孩）說的。「小璐最愛小桃。」小桃是一隻粉紅色的小貴賓狗。還有彩虹頭髮（也許是帽子？）的 Open 將，一隻頭上有四根髮線的小白貓「條碼貓」，頭上一個大叉的 lock 小將，綠衣小鼠「小竹輪」，另有金色銀色隱藏版⋯⋯當然它們都是卡通大頭配上小小的小孩人身，穿著踢踏舞鞋。裝上水銀電池，落單的其中一隻小公仔，便會播出愛爾蘭民謠，劈哩啪啦有精神地跳起典型上身平衡不動的跺腳節拍舞步。

孩子們將不同的，或重覆的小跳舞公仔們連結在一起（它們的電池座側邊有可連結的小凹凸），當十來隻五顏六色的 Open 將 lock 小將條碼貓小竹輪們連成一串，整齊地在我們家電視屏幕上沿跳起踢踏舞，真的超療癒超給人一種爽利明亮的正面能量。

當然也因此這幾個月，我們的日常用品皆藉故去 7-11 購買。明明比巷口雜貨店貴也不如超市品項繁多：面紙、沐浴乳、便利刮鬍刀、浴廁清潔劑──爆幹的是這次的貼紙集點活動他們拒絕香菸的計入，不然像上次的史努比遊台灣吸鐵收集狂潮，我每買幾條菸囤積，就是點數之大戶──孩子們為此還自願每天吃那冰冷單調的 7-11 早餐御飯糰三明治或麵包，放棄熱騰騰油香鍋氣的美而美甚至麥當勞。我的哥兒們隔數月一次的聚會，會有某人先在簡訊要其他沒收藏者碰面帶集點貼紙來。有一個傢伙婚外情多年，已至趨疲關係，正打算結束那段不倫之戀，不想幽會時那女孩帶了上百張集點小貼紙，「我沒在集這個，你可以給你小孩」，這渾球立刻激情重現，緊緊擁抱著那給他神蹟的情婦。我還聽說一對素來尊敬的前輩，有朋友拿了一大疊小貼紙要送那丈夫，素來不役於物以清貧苦學為風格的丈夫當然搞不懂那是什麼碗糕，「謝謝不用了。」不想回家後妻子（也是一位嚴謹受人尊敬的前輩）知悉引起一場家庭風暴：「天啊，你居然拒絕了！你知道那有多難收集嗎？」
這也是無可奈何，讓商家竊笑造勢成功的迷陣。他媽的那些小公仔們跳起踢舞實在太集氣太可愛了嘛。

主要是，生命本身太貧瘠艱困了。

日昨作了個怪夢，夢見一位少年時混幫派的大哥，新屋入厝，在一座傳統市場的棚帳內擺了十幾桌慶祝，那時已近黃昏，市集內一攤一攤漸沒入黯影中的肉販雞販花販水果販已大抵收歇，攤檯上還鋪蓋上墨綠色油布。或有零星幾攤意興闌珊的，木條柱上還掛著開膛破肚斬去頭挖空內臟的，肋條筋肉脂肪暗紅濁白像蛋糕夾層那樣攤開的豬屍，或一只一只鋁桶插放著發出腥味的百合花或玫瑰。拚酒的哥兒們也都是不再年輕的中年大叔了（說來慚愧，夢中那個男人們紅了眼拚酒划拳，醉態可掬的場面，醒來後我想想居然和《海角七號》婚禮吃辦桌那場戲還挺像的）。夢中的我不知怎麼搞的，一手抓酒瓶一手抓酒杯，很盧的跑去找那位大哥，這場辦桌的主人拚酒。並且藉酒裝瘋的問他，當年為何不喜歡我，為何一直提防我，總要攻擊我？

夢中那位大哥厚鏡片下的眼神突然變得肅殺凝重，像是他知道有一天我遲早要問這問題，而他剛好利用這機會回答這一次，誠實不閃躲地，這次之後，他不會再允許我如此造次：

「因為⋯⋯你跟我太像了，但你又心太軟了，如果我不趕走你⋯⋯有一天我老了，你一定會取而代之⋯⋯但那麼一來，我眼前這些一路跟我打拚上來的兄弟，全會被你的婦人之仁賣給仇家了⋯⋯」

之後我走出那慢慢被黯影吞沒的市集，走到我這位大哥剛買下的新居，那像是一間有地下室的坪數極小的二樓透天厝，但是在民國七十年代的金華街或永康街的巷弄裡。我在夢中預知那日後的房價可是令人咋舌。客廳的牆磚結構都被敲掉了，遍地扎結著扭曲鋼筋並黏著乳白小方格瓷磚的大水泥塊。那位大哥的妻子，也就是我該喊嫂子的女人，坐在停放摩托車騎樓的一張小麻將桌前，不斷吸菸，手上拿一本基督教教會內部的雜誌。她翻開的那頁，上面卻是看痣算命的圖解。畫著一張古人的單眼皮朝天鼻的臉（而在夢中，我竟認中那張粗劣漫畫的臉，竟然是我常去按摩的那家盲人按摩中心，那個只有眼白的二○九胖子的臉）。而那頁教人看痣算命的圖解，竟是從臉相，延伸到肩膊、手臂、胸前⋯⋯非常

像幼兒啓蒙圖畫書上，一片紊亂但標上阿拉伯數字的黑點。你按序連上它們最後會浮現一個圖案，蝸牛或教堂或噴射客機或斑馬之類的……

我這位嫂子一根菸接著一根菸噴吐，似乎被書上所說而恰好符合她身上的一張會給她，她丈夫，以及他們的孩子帶來極大不幸的「痣陣」所困擾愁苦：

「不僅位置，圖形一樣，連顏色都符合它說的大凶。」

我努力勸說。舉了幾個我幼年時母親曾聽不同算命仙舉證鑿鑿說我活不過二十必定夭折的預言，結果我不是一路賴活了兩倍的歲數。光塵漫漫，我突然在夢中充滿感慨，之前那位大哥說我「心軟」，此刻不正應驗？似乎夢的核心觸碰了某種深埋在意識的陰暗期盼，按夢中情境這個大哥應是威脅我生存的仇家，我在那樣荒敗街邊無意聽見像程式防毒軟體缺口的他們的某個不幸的「坎」，卻同時在勸說同時把那陰鷙的詛咒化解掉了……

那時，從市集裡跑出一群孩子，他們的個頭比一般孩子稍矮小些，吱吱喳喳，初時我並不特別留意，但這群小鬼併肩勾臂連成一排，開始在我和嫂子不到一公尺的面前，啪啦啪啦跳起踢踏舞。他們跳得意興昂揚，像把那黃昏灰撲撲的街道，都跳得一片水銀燦亮。

「看，」我對大哥的女人說：「這不是好預兆嗎？別信那歪書上亂畫的點點了。」定睛一瞧，這些孩子並不是人類的小孩，我艱難回想，哦，不正是 Open 將、條碼貓、小桃、小竹輪、lock 小將，還有一全身金光一全身銀輝的……
「你啊，」夢中那嫂子竟緋紅了臉說：「你大哥總說，這輩子他從不覺得有虧誰欠誰。唯一一個例外，就你這兄弟了……」

劈啪的聲音還加入了音樂，睜開眼，大兒子小兒子竊笑著，「厂ㄡ，你把爸鼻吵醒了……」躺在沙發，眼前模糊的電視方框，上面一列彩色的公仔小人們，完全看不出是來自街頭巷尾不同家便利超商的不同交換之贈品，憨傻整齊地跳著踢踏……。

Everyone has been crazy collecting dolls by 7-11 in Taiwan, collect enough stickers, and in exchange you get dancing dolls each with different names. To me, they are the modern representation of Thumbelina. Powered by batteries hidden in the pedestal, big bulging heads fitted on tiny stickman bodies, hinges on either side of the pedestal allow one to line them all up, and tap dance they go, glowing with different colors. When they are lined up atop our TV, dancing the way they do to the rhythm, a flow of positive energy is injected into whoever watching.

To collect the whole dozens of dolls, daily shopping in our house has mostly been completed at 7-11; tissue, shower gel, disposable razor... you name it. Damn it, cigarettes are no longer included in the list of items you can purchase in return for stickers. Unlike the last time, when they were collecting stickers for the snoopy magnets, all I had to do was get several packs of cigarettes per day to become the main contributor of stickers. Kids even settle for the dull breakfast sets there voluntarily. Anything to get more stickers. Stickers are powerful little devils; they can rekindle a dying affair, or turn highly-respected couples against one another.

The dolls are just too cute to say no to. Life is just too empty to turn away every little comforter.

I had a dream last night, of this Big Brother from my younger adulthood, when we were all still part of a certain gang. It was his house-warming party, located in a traditional market, we had all been binge drinking. In retrospect, the extravaganza, the feast and the drinking reminded me so much of the wedding scene in *Cape No. 7*. My drunken state fueled my guts, I badgered him into telling me why he disliked and attacked me all those years ago. He knew this day would come, and told me once and for all, "You and I are so much alike, but you are really a softie at heart. If I didn't chase you away, one day, you'll sell us all out and betray everything I stand for."

I sauntered away in despair, wondering off into his new place where his wife sat, chain smoking. She was reading a book that looked like the gospels on the front, but inside it was a map of human mole patterns, and what they meant according to their distributions. She was distraught because, according to that map, her mole pattern symbolizes ill omen. I made her feel better by telling her stories of how fortunetellers used to foretell that I would never live past my twenties, but here I am well past twice the age. Then it struck me, this is the wife of the person who hated me so much he

wanted me dead, yet I did the one thing that would ensure the survival of his family. He was so right in what he said.

Then, out from the traditional market came a group of kids, shorter than regular kids and very chatty. Initially, I paid them no attention, but they came with arms hooked around one another, tap-dancing just a meter away from us. I turned to her and said, "see, isn't that a good sign? Don't believe what they say in books."

I looked again, realized that they weren't human kids, heard music mixed with chattering, opened my eyes and saw the row of dolls tap-dancing atop the TV.

(Trans. Nai-yu Ker)

333
Dante Soup

Yc Wei, 2005

妹妹們作品 28 號

３ ３ ３ 神 曲

魏瑛娟

濃蔭下沒有地獄，天堂
也像松針尖上的泡影。
一個藍裙子中年管理員彎身
是你的全部：俾德麗采或背臉的神。

我們理所當然飾演鬼魅一角、
你鏡中殘餘，汲汲於烈日中喜劇，
在自己的呼息中一吹而散
如西羅馬廢帝，夢見馬賽克中流水、

鑠金。字被編進黛色的山岡、
銀色的星辰、黃金小花莖，
血不成墨，你有一塊凝聚石紋的寫板
也凝聚了橄欖樹梢的晨霜。

它承受了左手的左，承不住右手的右：
一支筆在雲上階梯假裝歇息
筆桿的羽毛來自不存在的天使
存在的她摸摸藍裙子上綻露的線頭

一小片夜色安慰著她全部的煉獄。

No hell beneath the thick shade, nor heaven
just an illusion tip of the pine needle.
A blue-skirted middle-aged custodian bending over
you: be it Beatrice or a god faced away.

Naturally, we play the role of a phantom.
basking anxiously in comedy amidst the blazing sun,
the residual of you in the mirror,
dissipating in a puff of your own breath
like the deposed emperor of the Western Roman Empire,
dreaming of water flowing through the mosaic,

melting gold. Letters weaved into the cool black ridges,
silver stars and yellow flowering stems,
blood that is not ink, with a tablet accumulating stone grooves
as well as the morning frosts top of the olive tree.

Bearing the left of the left hand,
but not the right of the right hand:
a pen pretending to rest atop the stairs of cloud
feather on the tube from a non-existent angel
she, who exists, pats the thrum on her blue skirt

a small patch of night,
consolation for the whole of her entire purgatory.

(Trans. Nai-yu Ker)

One Hundred Years
of Solitude

Baboo Liao, 2006

One Hundred Years
of Solitude

Baboo Liao, 2006

*One Hundred Years
of Solitude*

Baboo Liao, 2006

One Hundred Years
of Solitude

Baboo Liao, 2006

*One Hundred Years
of Solitude*

Baboo Liao, 2006

One Hundred Years
of Solitude

Baboo Liao, 2006

*One Hundred Years
of Solitude*

One Hundred Years
of Solitude

Baboo Liao, 2006

*One Hundred Years
of Solitude*

Baboo Liao, 2006

*One Hundred Years
of Solitude*

妹妹們作品 29 號

百　年　孤　寂

Baboo Liao, 2006

*One Hundred Years
of Solitude*

Baboo Liao, 2006

c

d

g

f

h

這夜，有孩子臉的老人從日漸模糊且有細微裂痕的鴿灰色玻璃假眼中看見，那座城市天空覆滿鵝毛細雪，所有建築物傾倒在峭壁般濃濁煙塵的時刻，有一獸自斷垣殘壁下負出一獨眼女子。許多年後，女子將獸教導成男人，僅憑藉觸覺為他整理出門的服裝儀容，並在項圈上別上一枚嵌有琥珀的別針。但那獸男卻在上班途中將琥珀別針遺落在正在重建中的街道上。有幾個建築工人俐落地攀爬上構工鷹架時，向他出聲吆喝一個不屬於他的名字，像來自荒曠草原，隨即抱歉認錯人哪繼續向更高樓層的鷹架攀升，那名字卻落在一小巷理髮店正仰臥的男人頸脖不停掉落刮鬍泡沫和滿地蒼白鬚髭間等著被清掃。其中一個工人且想起妻為自己帶的午飯便當盒吃完後留在小公園廣場邊的石凳上，但他不知道兩個蹺課的小學生路過把它帶走用來裝雖然是多天卻在一棵沉睡茄苳樹下撿到的蟬蛻，負責保管的那個回家後急慌慌衝到客廳跟在家等入伍通知的長男搶電視遊樂器的搖桿，隨手就把便當盒丟到一堆玩具中。那茄苳樹前晚有個流浪漢死在那裡，最先發現的另一個流浪漢沒告訴任何人但將跟著自己移居歲月十年以上的補釘毯子罩住他，然後又到幾條街外的舊衣回收箱幸運地找到一條剛捐出來不久更為乾淨完整的被褥，上面有著如摩天輪、旋轉木馬、小火車、海盜船等等的各種遊樂園設施圖案，以及幾處明顯可見的霉斑。幾小時後的天亮之前，理髮店裡的刮鬍子男人焦躁地將舊衣回收箱推倒翻找那條被老婆丟出來的被褥，他在被單內緣藏了張彩券當晚發現中了一獎但被褥卻不見了。

蹺課小學生們當天早上跟平常一樣結伴經過小公園上學時，那找被褥的男人正頹喪地坐在公園入口，鬍渣像雜草爬滿臉看起來非常憔悴但小學生們沒有注意他，而被停在公園旁的警車和圍觀者吸引，且遭人群中早起跳舞的幾個女人壞聲臭臉趕走，小學生也回應以沉默臭臉訕訕走開。女人們交頭接耳，離開後仍興奮不止交換各自以為與死亡極鄰近的驚悚經驗。一女人說起某年也在冬天某月收房租時間到奇異刺鼻臭味，沒想到一大學女生房客竟在屋中燒炭自殺好幸運被她救下；一女人說起某日做完家事後極難得獨自到附近二輪戲院看電影斷續聽到背後幾排傳來奇怪聲響以致觀影過程頗受干擾，卻沒想到是一對中年男女竟在無人幽暗戲院角落炒飯但那男人竟中途心臟衰竭，片子還沒放完即停播開燈讓救護車下來的急救人員抬到街上；一女人說起自己親戚為躲賭債竟弄到死亡證明並舉辦作假葬禮，更逃到山上工寮數月之久想說等風聲稍緩再改名換姓遁走他鄉，未料出了車禍因身分已註銷難以依正常程序急救只好讓家屬決定但賭場和討債公司古惑仔也聞聲到醫院來，顧忌龐大債務和討債人惡聲惡氣居然無一人敢承認是重傷者相關親友，竟眼睜睜看著他嚥下最後一口氣；最後一名女人闔上正在看的書猶豫著要不要接話但其他人不斷催促，只好擄

起袖子露出左手腕幾道早已結痂的傷疤。女人們這才各自朝不同方向散去。

其中一個女人在路邊撿到一只琥珀別針，忐忑地四顧張望確定沒人看見就裝作若無其事放進手袋裡。但這僅數秒的情況都被她頭頂沒有接上電源的監視器看在它的黯淡機械鏡頭中。出於無心且本來也就無心，它突然想跟過路的烏鴉分享這小小的發現，但烏鴉沒有理睬只是向建築工地方向飛去。鷹架頂端的工人之一俯瞰著看烏鴉穿過水泥樑柱，也像穿越自己身體的空洞，突然輕微眩暈起來。如果這時失足墜落會死嗎？時間會在這裡終結或重新開始？搖搖欲墜間他想起曾受邀參加某個靈堂有中央懸掛著中年男人遺像但棺中無人的葬禮，當日蟬噪似潮，溽氣如薄紗，似乎整座城市都在旋轉。一個小女孩瞞著所有人在無人的棺木中悄悄地放進她不再喜歡的洋娃娃，和一朵從鄰居花園摘來盛開幾乎到盡頭的玫瑰，娃娃的木頭眼珠子已經掉了一顆，髒兮兮的身上許多地方都綻出了線頭。

缺了一顆眼珠的洋娃娃，前一天出現在一個用報紙蓋著臉睡在茄苳樹下流浪漢的白日夢裡，口吐人言，那是很久不見的女兒的聲音問著：為什麼還不回家？他流著淚無法回答，彷彿喉嚨裡有一顆木頭眼珠似的。然後他看見自己的影子長出炭爐色細枝和葉片漸漸變成一棵茄苳樹，不能動不能言只顧隨風搖擺，一隻烏鴉降落在茄苳樹樹梢將嘴裡的木頭眼珠放進巢中，旁邊還有一個沾染了幾莖灰白短鬚的發亮名字，但在流浪漢眼中那眼珠卻突然變成了一截血淋淋喉管。這時他用來遮蓋頭臉的報紙飄出夢外，一個男人隨手拾起，隨意瀏覽報紙上的新聞：師德淪喪？已婚教授未成年女學生驚爆不倫戀。百貨公頂樓遊樂園器材安全堪慮，即日起無限期關閉。小說家疑似抄襲風波，當事人堅決否認……然後他然後剪下彩券對獎資訊，卻沒有留意被他再度拋棄在路邊的報紙頂欄是整整三年前同一天的日期。

撿到琥珀別針的女人費了些心思打扮，攙著一個拄著拐杖行動略顯遲緩的中年男人走進票房冷清的二輪戲院，坐定後女人為男人整理向內翻捲的領口然後從手袋裡掏出別針為男人別上，男人輕吻她的額角，像兩株羞澀的植物靠近彼此。燈光熄滅黑暗降臨，泛黃銀幕裡流動著陌生街景，和目不暇給的爆破，槍戰，飛車追逐，但就在女人感覺頭昏腦脹終於低頭瞌睡同時，突然被插片出現一個孩子臉的老人裹著一條有著遊樂園圖案的被褥，在房間裡找他的鴿灰色玻璃假眼。房間裡僅有一扇無法打開的窗子，窗外是隔壁建築物的水泥磚牆，窗邊一座巨大開架櫥櫃上面似乎放滿內容物一時難以辨識的各種尺寸玻璃瓶，以及幾件小孩子的玩具；桌面、床鋪、地板和另外三面牆壁，幾乎遭覆蓋但整齊地排列著寫下

各種事物名字或者日常生活提醒的小紙條，但有許多紙條仍是空白的，還無從收納老人臉上時而欣悅時而煩苦的表情。桌上的花瓶裡插著一朵鮮豔（但影片僅能看出其光澤瑩亮欲滴）的玫瑰。桌下有只作為炭爐正咀嚼潮冷空氣和心臟靜靜搏動般忽明忽滅餕團的陶盆。老人趴在桌緣，在一張紙條上寫下幾個字：Gabriel José de la Concordia García Márquez。

然後老人打開門，走出房間。就在這時戲院中年男人身後傳來門栓扯動聲，以及一把音質粗啞的蒼老多痰喉調：要關門囉！他們經過候在出口的老人身邊，逆光中看不清老人的形貌，打了個呵欠卻不遮嘴的女人這時發現售票窗口裡的掛鐘早就已經故障停下好幾個小時了，外頭不知何時開始下起急雨來，騎樓下有個不久後即將服兵役的街頭藝人正在簡陋紙板搭成的舞台前操弄著兩具傀儡。其中一具男性傀儡有著獸的形象和憂鬱的表情，脖子上戴著一副項圈；兩隻瞳仁皆不同材質一邊金屬一邊以香木雕鏤的女性傀儡則似乎因為製造年代較久遠而衣衫破舊襤褸，臉蛋和手腳都有難以清除的髒污，像個窮人家的女兒或流浪漢。它們雖然隨著手提錄音機的樂曲手舞足蹈，但襯著更為巨大、猛暴、非理性並持續激揚起煙霧般沙塵的雨幕，卻更像是在逃難或吵架。紙板舞台旁有個讓過路觀眾打賞零錢的鐵製便當盒，裡面僅躺著幾塊不同面值的銅幣，和一枚斷了兩隻腳的蟬蛻。拄杖中年男子和女人在騎樓下一面觀雨等雨，一面隨興地看傀儡跳舞，中年男子掏出一張百元紙鈔，在女人不注意時把別針取下用紙鈔包覆住，彎下腰輕輕放在盒裡。

就在小學生疑心自己帶回來但此刻遍尋不著的便當盒被哥哥惡戲地藏起，或可能家人嫌髒丟棄的這晚，一個流浪漢全身濕答答進入趴伏桌前睡著的老人房間，脫下濁重髒污外衣連同虯結的頭髮和長滿癬瘡的皮膚一起剝下，掛在大櫥櫃旁的衣架上，仍哭泣般兀自不斷地流淌著水珠，把房間一隅的紙片都弄濕，上面的字跡也逐漸斑駁模糊。一個學生模樣的清秀女孩從皮膚裡鑽出，走近老人，幫他把身上仍裹著的遊樂園圖案棉被攏好，且流露一個新娘或母親般的神情。接著她從自己眼眶裡挖出一只鴿灰色假眼放在桌上，卻已裂成兩半；她做這動作同時，半邊頭髮落下，正好遮住黑茫茫的眼洞。女孩把濕掉的紙片和仍乾燥卻在剛剛經過時弄亂順序的紙片分類收整好，同時發現它們的背面或其實更應是正面全都是目前興建中建築群的預售傳單，被老人裁成便條紙回收利用，部分傳單上另有些手寫字句，羞澀地躲藏在好敞亮溫暖建築示意圖各角落而不是在空白的另一面，於是她開始興味盎然地拼湊散落在不同紙片的訊息。於此時她並未留意，身旁一面穿衣鏡裡，孩子臉的老人突然醒來，抬起頭喃喃自語：這第九十九夜，又是同一個作壞了的夢嗎……。復又沉入趴伏

臂彎間安靜睡去。

小巷理髮店的理髮師半夜睡不著躺在倒椅背的在理容椅看著天花板發呆，一面聽雨，猛然間被面前鏡子的倒影嚇了一跳。起初他以為看到離家出走的妻站在門口，渾身濕淋淋。不一會兒即明瞭那是窗外施工到一半被鷹架和帆布挾持、拘束的建築，彷彿它正支撐著這如瀑雨夜，哪兒也不去。這時他才注意到原本放著理髮工具的鏡台前有一本自己沒看過的書，大概是哪個客人留下的，他拿起書跳著翻看幾眼，覺得不感興趣又隨手擱回鏡台。在鏡片內裡般被水銀覆滿無盡漆黑的深夜候車亭，最後一班車已經穿過重重雨簾開走，遠方朦朧光點輕漾化成宛如串繩斷掉濺灑一地的珠鍊。左手手腕上鑬刻著疤痕的女人坐在亭中，撫摩著微微隆起的肚腹，透過單薄衣衫似顯現出些許汙漬或瘀青竟如霉斑。有幾縷墨紫色血絲從她長裙未遮及的腳踝邊緣流出，看起來卻像文字般的刺青：有沒有誰。看見我。看見愛啊……。

在雨水被清晨收去，人們再度被吐到街上來之前，離城的頭一班車剛剛在司機的呵欠霧氣中發出，僅有的一個女乘客靠在車窗上和自己分別一夜的鏡像再度重逢，今天的對方，和對方的今天，都比昨天更憔悴了一點。若此時有人能從半空中鳥瞰，就會驚覺整座城市宛如一座等比縮尺實景模型的還原放大版本，只是塗裝更顯斑駁粗糙。但還原為何能使人如此驚奇？例如死者復生，小河逆行，滾石爬山；如老茄苳樹枝葉盡萎縮回一顆還未入土生根的難看種子；如從未登船的海盜；如一段以身相許的隱密且絕決愛情兩造對面卻不相識。如小說家不曾書寫只是在書報攤割下頭顱兜售。如新建中城市每分每秒每瞬皆抄襲、重演昔往的滅絕傾覆。如還未經訴說的夢想和謊言。如孔雀尾羽展開便化成一幅華彩燦然復變化無窮的曼陀羅圖案黯淡地收摺。什麼事都沒發生過，並無人能指認這世界曾經與從前時間的全面決裂。

女孩就著老人房裡炭爐的微弱燄色，拼湊著上面那些散落在紙片城市間，難以索解的殘斷字句，彷彿誦讀一封自時光遠方分次寄來的書信，耳膜裡並混雜著許多囤放在新舊難分記憶裡的未名聲音：男孩跟哥哥的爭吵。一叢玫瑰無風搖曳顧影婆娑。旅行箱裡兩個傀儡木頭肌膚的輕輕撞擊。理髮師的電動推剪犁過耳際。一只鴿灰色玻璃眼珠裂縫漸大突然破碎的瞬間。獸足踩著清晨雨後掛滿露珠草坡驀地察覺誤踏人跡碎石小徑時的遲疑和顫怵。倒閉遊樂園大門上鐵鎖剛扣上鑰匙抽出鐵鍊頹然垂落的連串悶響。竹莖鷹架在半空中日復一日承受建築工人們來回移動的重量而發出的咿呀輕嘆。一個短髭男人唇齒微啓默記彩券上六個號碼宛如通

向某個神祕至福時刻的座標……。那也是前一天那蹺課小學生和同伴撿到蟬蛻時，驚異地以為在牠褐色半透明身體裡聽見，宛如倒臥沙灘海螺中潮信旋生旋滅的聲音。

那小學生還無從知曉，或許很多年後的將來，當自己成為已折舊的鷹架建築的主人，搭起鷹架的年輕工人變成新一輩的佝僂老人，會窮盡無數夜晚，只是感覺既空虛又盈滿地整夜看著一座雨水永不落下的城市實景模型，與彼時出門所見全不相似而更近於虛構。輕軌車仍轟轟疾駛，夜市小販的灶火幾無休息，戲院看板的跑馬燈歡快閃跳，動物園中獸群似鎮墓雕像靜佇，公園小池塘水波瀲瀲，商店街流瀉著光影般樂音，垃圾場鋼鐵胃腸傾軋翻攪，工地裡大小貨車起重車水泥預拌車進出不停，監視器如守夜者在每個街角站立。然而無意外地，並無人在其中交談走動，使得整座模型猶如點著燈入睡的廢墟；或又可說是充滿了人，皆是他半生所遇，紀念性地以沒有影子的虛像投映在每間屋裡，在這被攤平的時空複製彼此的夢遊般生活和命運——僅僅除了那個他從未見過的流浪漢，正癱坐在一棵如今早已移除的茄苳樹邊虛弱地緩緩躺下……

On this night, an old man with a childlike face peered at, through his gradually blurring and slightly cracked dove-gray glass bead eye, the city. A one-eyed woman was carried out of the ruins by a beast that was later brought up as a man by the one-eyed woman who gave him an amber broach. The beast-man lost the broach on his way to work. A few construction workers nearby shouted out to beast-man a name unrecognized. One worker recalled the lunchbox he finished but left behind on the park bench which was later picked up by two elementary students who washed it and kept in it the cicada shell they found by the Katang tree. The night before a homeless man died by the Katang tree, another homeless man kindly relinquished his well worn blanket and luckily found another fairly new one a couple of blocks away with patterns of amusement park. Hours later before dawn the shaving man in the barber shop came looking for the blanket his wife had thrown out, he hid a second-prize winning lottery ticket inside but now it is nowhere to be found.

The next day the dead homeless man was found and a crowd of women talked about their near-other-people's-death experiences, the final woman remained silent and bared her left wrist with scarred wounds, the women scattered. One of the women found an amber broach by the roadside and tossed it into her handbag after she made sure no one noticed her. The split second action was captured by the powerless CCTV above her head.

A man picked up a piece of newspaper on the road, scanned through the scandals and clipped off the lottery winning numbers, failing to notice that the newspaper he again discarded aside the road was dated exactly three years ago that day. The woman who picked up the amber broach wore it to the movies with a middle-aged man. The movie was interrupted by scenes of the old man with a childlike face draped with amusement park patterned blanket looking for his dove-gray glass bead eye. So many things in the room with notes covering almost the entire room in the background and the old man laid his head along the side of the table, wrote down, *Gabriel José de la Concordia García Márquez.*

Outside the theatre with crowds in the street; puppets on show, fully stained and worn, performing for loose change with nothing but a few dollar bills, some coins, and a cicada shell with two legs missing inside the lunch box. The middle-aged man and woman paused to wait out the rain and watched the puppets dance; the man took out a hundred dollar bill, wrapped it around the amber broach he secretly removed from the

woman's chest with discretion and placed the dollar ball inside the box.

On the night the elementary school student could not find the lunch box he brought back home, a homeless man walked, soaking wet, into to the room where the old man is asleep on the desk, he took off his dirty coat and knot-tied hair and ringwormed skin, a student-like young girl came out of the skin and approached the old man, she dug out a dove-gray glass bead eye from one of her sockets and placed it on the table, but already it was cracked in two.

With the things that go on the in the city, if one could see all this from up in the sky, one would realize that the entire city is just like a full-blown recovery version of a miniature model on life-size scale, but coarser and badly worn. All this was taken in by the unactivated CCTV forgotten outside this miniature. But the system it was hooked up to had forgotten about its mission, capacity, origin, experiences or life span due to the software upgrade hack, and power will not be activated until one hundred years later, at the same time, all reflections left will be removed.

(Trans. Nai-yu Ker)

Sisters
Trio

Yen-ling Hsu, 2006

妹妹們作品 30 號

三 姊 妹

徐堰鈴

她把黑暗困在困住她的地方
妳的眼圈就黑了
而她會說，若能將這光景留下
我願成虛無

我們不懂得風暴怎麼來去
只是，不砸酒瓶的日子
妳的手入夜就冷

當她走向屋外生火
妳說，沒有一種碎裂
比活著更僥倖
它碎了，碎了還永遠
永遠把缺口復原
怎麼能夠
無恙且無恥
從來沒有完整決裂？

妳的氣焰冷顫起來
幾次我們相接的菸頭於是
星火散落
一如我的沉默
親吻妳眼底的灰燼

妳太小，不懂死亡的僥倖
它是屋外的火焰
可以亮，可以不亮
但永遠不滅

當哭泣與耳語向我們欲求存在
便沒有一片陰影
厭倦展示生活
就像妳不懂她最壞的一面並非妒忌
是直到她老
還把一切提獻給妳

她死過
最後笑了
說她無意倖存
而妳終會明白死亡僅僅是
無邊無際的幸福感
裡頭沒有幸福
到時，我將親吻妳們的灰燼
如果那是妳們的餘生
我陪妳們變冷

三姊妹

吳崳萱

Sisters Trio/Frida Wu

She trapped darkness where darkness trapped her
darkness therefore below your eyes
this sight if I could keep, she would say
nada I'd gladly be

we know not how storms come and go
except, your hands grow cold into the night
on days wine bottles not smashed

as she walks out to start a fire
never is a shattering, you say
more of a chance than alive
it shatters, shatters and forever
forever mending the chipped
how can it
so shameless so in one piece
never once shattered in full?

tremble does your flaming attitude
hence the times our cigarettes meet
sparks flicker and stray
like my silence
kissing the ashes in your eyes

so young are you, know nothing of the chance of death
it is the flame outside
light or dim
it never dies

when crying and whispering desire existence from us
not a piece of shade will
tire of displaying life
just as you not understanding that the worst of her is not jealousy
but that til her old age
to you she still dedicates all

she died once
then laughed
saying she never meant to survive
and you will one day understand that death is merely
a sense of happiness without limits

no happiness inside
by then, I shall kiss your ashes
if that be the rest of your lives
cooling with you, I shall

-

(Trans. Nai-yu Ker)

Vincent van Gogh & 7 performers

Chia-ming Wang, 2006

妹妹們作品 31 號

文 生 · 梵 谷

王嘉明

把我割去
別把我留下

讓我在陌生的掌中
流盡鮮血
枯萎，風乾
或被過境的候鳥叼去

別把我留置在
與你孿生的夢境

在夢醒後
仍好端端地
懸附在文生・梵谷這一類男人的頭顱
常掉頭皮屑的那一側

繼續聆聽
時代的騷音

Sever me
Don't leave me alone

Let me bleed
In the palm of a stranger's
Wither, dehydrate
Or be picked away in the beak of a migratory bird

Don't leave me in
A dream that is your twin

Out of the dream
I'm firmly attached, I find, to
Someone else's head, like Vincent van Gogh's
To the side that produces more dandruffs

And I keep listening to
The tumult of Time

(Trans. Hsuan-chieh Yeh)

A Date

Yen-ling Hsu, 2007

妹妹們作品 32 號

約　會

徐堰鈴

你走了以後，我甚至考慮過，不要破壞床上你留下的皺摺。

這樣的話，我應該睡哪裡好？客廳沙發嗎？但是沙發上也有你的指紋和頭髮。想來想去，只有客廳陽台你沒去過。看來，為了保留完整的犯案現場，只好餐風露宿了。我想，蔣公逝世的那個清明節，全國人民的感覺就跟我此刻一樣吧。

戀愛的時候，我們總幻想自己是烈士，是流浪者，是被打落的雨夜花，是繞到牆壁背後才能看到的塗鴉。啊是的，一則尚未真正發展就被鐵口直斷為失敗的戀愛，當事人為之覆蓋一切理由，「因為你太好（品質太佳而被退貨？）」，「我怕你到底還是會離開我（那人也都會死啊你生下來幹麼？）」，「我配不上你（最好是）」，「這真的不是你的問題（那你為何選擇了別人？）」──哎可以停止你對人生的計算了嗎？

於是，被扔下來的那個人，真的成了烈士（記得鮮花素果蠟燭白幡）、流浪者（無家可歸的以色列人引以為同志）、雨夜花（花謝落土，把你設為手機拒接名單）、塗鴉（活得像是一句髒話）。

愛是自焚，愛是見井即跳。愛是毫無風度，不甘不願，越想越糟。愛是一往無回，欲仙欲死。「愛情乃一恐怖的彩虹」，曾有詩人這麼寫。這道理當然我們都知道，可是還是迷信神棍那樣的捐錢（剛剛收到中華電信通知，上週我在廣州和香港各打給你一通電話，合計 2026 台幣），捐軀，捐時間，捐心血。

愛著但是不被愛的人會想：究竟從哪一刻開始，註定了這一路上的衰運？因為看見老太太過馬路沒有扶？看見賣口香糖的老人沒有買？上個月發票逕自拿去對獎而沒投進路邊勸募箱？──然而事實上，事情的開始都是因為一次約會。有人約了另外一人，單獨的，不再需要其他朋友的笑聲和話題，可怕的是被約之人也應允了。當你對某人產生了特殊情感，就視他人為寇讎，需要兩人世界。

約會當中永遠充滿無數且進且退的試探。什麼時候還可以說好，什麼時候要說不了太晚了，什麼時候說下次吧（並且分為真心有下次和客套兩種）。就那一撒手的痛快，事情就會往理性願望的反面（可是很甜美）滑去。如同做夢一樣，在最短時間內熟悉了一切，童年的

楊
佳
嫻

傷疤，戀愛史，縱情時的嘆息，內衣和浴巾的花色，客廳、臥室和廚房燈的開關位置，電腦裡存好對方家中網路帳號密碼，注意到對方嘴角笑起來像船，瞳孔裡的光像刀尖，第二隻腳趾比大腳趾多 0.5 公分（不過，你還沒發現我左手食指比無名指長）。接下來，就看誰先記得拉自己一把。先醒的人先贏。還做夢的人只好承受倒會的惡果了。

你走了以後，我清點了一下你留下來的東西：鑰匙一串，藥品說明單一張，牙刷一隻，送給你但是竟然沒有帶走的畫冊一本。像外星人降臨過的麥田，胸膛深處，徒留深陷記號。像上校，每個黃昏都要問一次天涯和海角來的郵差，有沒有給他的信——誰又能為消逝的戰爭、為做過的夢作證？

After you left, I even considered not ruining the creases you left in bed.

In this case, where would I sleep? On the living room couch? But your finger prints and hair are also all over the couch. After deliberation, seems the only place you've never been is the living room balcony. I guess, to maintain the integrity of the crime scene, I have no choice but to sleep outside. I figured that the feeling I have now is what the whole nation shared on the tomb-sweeping day after Chiang Kai-Shek died.

When we're in love, we like to picture ourselves as martyrs, nomads, flowers fallen on a rainy night, or graffiti you can only see when you go around the back of the wall. Ah, yes, an relationship that's foretold to fail even before it really played out, the privy covered it with all reasons possible, "because you're too good (rejected due to good quality?)", "I'm afraid you'd still leave me in the end (but we'll all die eventually, why were you even born then?)", "I'm not good enough for you (yeah, right)", "it's really not about you (then why did you choose someone else?)" – Oh would you please stop calculating your life?

Therefore, the one left behind became the real martyr (don't forget to bring flowers, fruits, candles and white flags), nomads (homeless Israelis thus became comrades), rainy night flowers (fallen to earth and you are now on the rejected call list), graffiti (living like a foul phrase).

Love is self-destruction, love is leaping into any well you see. Love is without grace, unwilling, the more we contemplate the worse. Love is no going back, like heaven but also in hell. "Love is a scary streak of rainbow" a poet once wrote. This is a concept well-grasped but we still act all superstitious believing in a crook and donating money (just got a notice from Chunghwa Telecom, the two calls I placed to you last week each from Guangzhou and Hong Kong cost 2,026NTD in total), body, time and effort.

People loving but not loved would think: exactly since when was this journey doomed? Because I saw an old lady cross the road and didn't help? Because I saw an old man selling gums and didn't buy? I kept the invoice from last month for the prize money instead of donating it to charity? – However, truth be told, everything started with a date. Someone asks someone out, just the two, without laughter or conversation by other friends, and the terrifying thing is that the one asked out said yes. When you become attached to someone else, you start to see other people as the most hated and

desire a world of only the two of you.

The date will always be filled with many caving and progressing tests. When to say yes, when to say nah it's too late, when to say perhaps next time (and also when you really mean it and when just being polite). The instant gratification of letting go, things start slipping towards the other side of rational wishes (but oh-ever-so-sweet). As if dreaming, getting to know everything in the shortest time possible, scars from the childhood, past relationships, sighs of indulgence, colors and patterns of underwear and towels, where the light switches are in the living room, bedroom and kitchen, login account and password of each others' internet access stored in the computer, notice how the curve of the other one's mouth up on a smile resembles a boat, how the pupils light up like a blade, the second toe is longer than the first toe by 0.5cm (however, you failed to notice that my left index finger is longer than my ring finger). Next, we see who remembers to give ourselves a boost first. First wakes first wins. Those still in the dreaming will have to live with the consequences.

After you left, I took an inventory of things you left behind: a set of keys, a note of description for your pills, a toothbrush, a sketchbook I gave you but can't believe you didn't take with you. Like a rye field graced by aliens, deep in my chest is a mark burnt. Like the colonel that asks the postman from far and beyond every evening, is there mail for him – who can testify for wars passed and dreams dreamt?

(Trans. Nai-yu Ker)

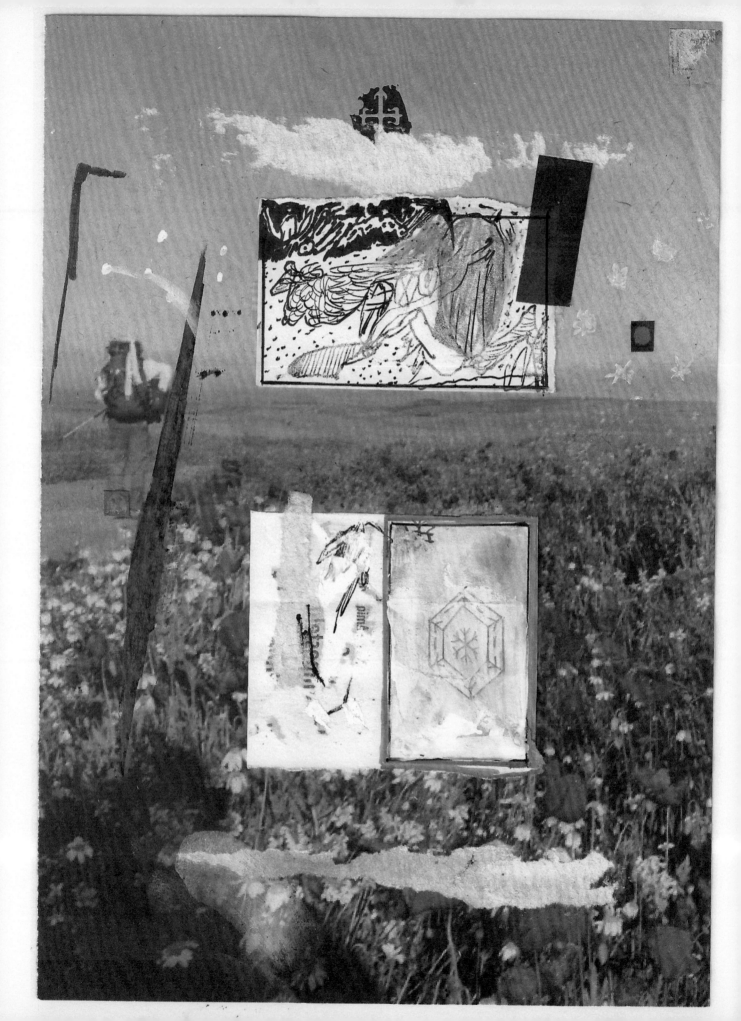

Tsen, 。

Chia-ming Wang, 2007

妹妹們作品 33 號

殘 ， 。

王嘉明

破碎這件事的本質
是一件物品
一件事
甚至是一個人
徹底地拆卸、扯裂
變成許多許多
小小塊的
拼圖一般的碎片
但即便碎了　我們還是能看出
那曾是一只杯子
或某張臉

把杯子組裝在臉上
或是從另一堆殘局裡
挑選自己想要的
時而發生
於是破　就破了
每一次撞擊都註定要粉碎一些
當有人指著我們看時
必定能從其他完整的地方
推敲
那堆碎片曾經是些什麼

每一次撞擊
都註定要粉碎那些
還不夠堅硬的地方
然而
只要還有人肯彎下腰
收拾
撿起
缺口就無須急著彌補

無須大費周章

殘
，

。

蔡
仁
偉

the essence of being Broken
originates in an object
an event
or an entity
that's been Disembodied, Torn
and eventually becomes
many tiny
Slivers
Broken though it is, we can still make out
the outline of it
be it a Cup
or some Face

then we integrate this Cup
into this Face
or pick up whatever we feel like
from among the Ruins
and it just so happens that
what has to be Broken, will be
Broken

every Crash will leave more
Shattered
and when there's someone who looks at us, pointing
we'll still be able to infer
from whatever is still Intact
what those piles of tiny Slivers used to
be

every single Crash
is doomed to Break
what's still Tenuous
nonetheless
as long as there's this someone
who's willing to stoop his back
to gather
to collect
then the Seam will need no
amendment

no effort
whatsoever
needed

Tsen，

。/Jen-wei Tsai

-

(Trans. Hsuan-chieh Yeh)

Hsu Yen-ling x
Sylvia Plath

Baboo Liao, 2008

妹妹們作品 34 號

給 普 拉 斯

Baboo Liao

每當日子渾圓飽滿我就一籌莫展　　　　　既使在最值得一提的下午
我閃爍其辭丟三忘四　　　　　　　　　　對於告別我也還是顯得粗魯
我感覺自己完全地不可靠 我是　　　　　　我在琴弦上把每個音都彈得飽滿了
我猜 我會 慢慢瘋掉最好不要　　　　　　一顆一顆雨水都落在盒子裡了

那些下午決定要走我一無所有　　　　　　一盒乾淨透明的雨水我從來不知道
只能留給你雨水一盒　　　　　　　　　　盒子上有個裂縫雨水又要
我這麼孤單難以預料 我想　　　　　　　滿滿一盒雨水又要慢慢漏掉
我是 我會 慢慢瘋掉 最好不要

你必須了解我無法繼續下去
到未來那許諾之地在那裡
我是那麼那麼愛你我們言不及義
不停擁吻就像那些法國電影

我從來不喜歡那些現成的人生隱喻
除了遙遠異地一台點唱機
讓我投下一枚銅幣慢慢跳舞

你必須了解我無法繼續下去
到未來那許諾之地我不停
不停（不停）離題偏移永遠到達不了
目的地永遠到（達）不了目的地

whenever days are plump and ripe on the vine and
I find myself at the end of my tether
I become so evasive, so distracted
I feel I can't be trusted to do a single thing right, and am,
I guess, slowly going crazy, but I'd better not be

these afternoons I'm so determined to leave but have nothing to leave you but a box full of rain
I'm so lonely, I'm so lost, and am, I guess, slowly going crazy, but I'd better not be

you've got to understand I can't make it to that promised land
where I am so in love with you
and all we can say are sweet nothings and kiss like they do in French films

I've never cared for those shopworn clichés they have for life
apart from that jukebox in a far-off land in which I drop a coin or two for a very slow dance

you've got to understand I can't make it to that promised land
I cannot stop, cannot stop, from straying from the point,
from drifting from that final destination I never seem to reach
that destination I seem destined to never get to

even on these splendid afternoons so worth bringing up
I'm such a hopeless case when it comes to goodbyes
but every sound I coax from these strings is so full, so round
drop by drop this box became filled to the brim

with the purest and cleanest of rains, and it never once occurred to me that
this box had a crack and all the rain is slowly leaking out

‐

(Trans. Steve Bradbury)

站台上的空氣依舊凜冷，相似的夜晚，月光如裂。

從車站到妳與舞團巡演的劇院，雖僅十五分鐘步行之距，我仍提早將近一鐘頭到達了近城；又是呵氣有霧的季節，才想起，離倉促遷離小城當時，剛好三年。

站前，攬客的計程車司機始終貌似同些人，臉犁黯，偎近火，沉默地點菸；圓環廣場多了簇新的造型圍牆，流動的霓燈映照下，是同一些席地憩睡的流浪者。

離開擁塞車陣和騎樓間候車的隊伍之後便是那條深邃的路。

昨夜陪妳回返家樓下，便對妳說，歡迎到我住過的城跳舞，有機會，帶妳走一走我往返一年的長路。

沒說的是，那竟也是生命裡曾度過最不好的日子。艱難旅途。

或可說，不是日子。

從另座城市逃到這座城市，就棲進一幢藤蔓葉蔭密覆的老屋，無光，也就因而無所謂夜，日逐活得像一株枯萎植物。

日逐人不出戶。

日逐房內紊亂，一本一本書任意棄置在地，堆疊成礁岩和海，床是島，醒來鎮日就數著牆角的蛛網，直到復又睏去。

當時間不再以時間，日子不是日子，邊界如同爬進牆洞的蟲蟻，便一次次對著那吞噬著什麼的洞，質問，活著？那是什麼意思？

李
時
雍

等候進場前的一段時間，行走在熟悉亦陌生的路口，偶然，途經那曾多次夜歸停留的速
食店，買購蚊香或燈炮的雜貨店五金行，每週前去一趟以添購烹煮整星期不需出門的菜
蔬的超市，或是，那我僅只踏進去唯一一次的幽黯斑駁的診所，診所裡，面容愈加憂愁
的女醫師幽黯地說出了我想聽見的那一句話。

瘋狂，那是什麼意思？

隔天午後我的父親就前來帶我回家。

我未眠徹夜打包，一樓客廳裝箱著自二十歲離家後六七年內的所有什物，很少很少的衣
服，很多很多的書，用繩帶纏綁一綑綑，曾小心翻讀的紙頁都凹摺皺起。

那年我二十五歲，距離該死的二十七歲還有兩年，許多事如今都已然忘記。

然而卻不知為何一直記得，回家後的那週末，獨自到關渡看了一齣戲，記得散場後走在
那緩坡上有薄薄的霧氣。

那戲在演什麼老實說也不很存印象，女主角反覆唸著如詩句般的台詞，一如夢囈，一如
巫語，我不斷分神，不斷想著自己的事。然而有一幕舞台上方卻無預警地始墜落下無數
無數的紙頁，覆滿斜傾的舞台，女子在邊界上下奔跑，忽然之間，讓我想起了老屋閣樓
裡那一片綿延的海，想起自己曾注視著蟻洞，看群蟻如詩行寫滿一片轉暗的牆。

那時的我會想到三年後重又回返？

燈亮幕起，妳走上台，我在觀眾席間凝視著妳的每個微小動作，在妳踮腳迴旋之間，恍
然又想起那時的我所回答不出的許多問題。

活著？那是什麼意思？

愛？那是什麼意思？

那年那晚，關渡月色如裂，遠方的盆地像海平面下一艘負載金幣和燭台的古老沉船，城光隱微，像爐火的藍焰。看完戲，走在闃黑的泥徑，我聽見每一種離去的腳步都帶有落葉的回音。摸黑裡撥了通電話回家，接話時，便聽見了那曾在自己面前嘆息的聲音，安靜如紙墜般的葉落裡我說：「爹地，我就回家。」

Chillness permeated the platform. A similar night, a moon that shone a bleak brilliance.

Though the theatre house was only about 15 minutes' walk from the railway station, I came all the way to town an hour earlier still; as it occurred to me, I'd fled this small town now for exactly three years, in this same season when breath would fog.

The taxi drivers queuing leisurely before the station looked almost identical. They all had dark features and would, at a same angle, bow their heads forward to the fire so that they could light their cigarettes with ease. An array of walls had been put up, in ultra-modern décor, at the fountain square. Under the flowing neon light of the lampposts, a same group of vagabonds slept.

Through the bustling traffic and all the waiting cars, I strolled onto the road that led down to the abysmal.

I recalled welcoming you to this city of my past to dance when walking you home the day before. If time would permit us, I'd like you to escort me to tread the same long road I'd been taking to and fro for a year.

I managed to stop myself from bolting out that, those days, too, had been the toughest time of my life. A most difficult voyage.

Not "days," to be exact.

Fleeing from another city to this was like finding lodge in an old house, vine-covered. No light would get in the house. The concept of "night" had thus gone blurred herein. Gradually I lived to become a withering plant.

Gradually I began to avoid going out.

Gradually a mess took over the room, with books, stacks of them, scattered all around. Coral reefs were the books surfacing above the troubled water, and the one island, my bed. I would wake, bedridden still, to count the cobwebs hung around the corners of the room, and fell back asleep again.

When time had come to a halt, the lapses of days, too, went esoteric. As if the marches

of ants parading into the hole on the wall, I, staring at that hole that seemed to have devoured everything, would ask, Living? What is the meaning of it?

The play wouldn't open anytime soon. I kept roaming these streets, now looking unfamiliar, and came across the fast food restaurant in which I'd spent quite some time back then, the grocery store from which I used to buy mosquito-repelling incenses and light bulbs, the supermarket where I bought supplies of food that would last me a week, and, finally, that desolate looking clinic I'd set foot in for only once. Therein the clinic, the woman doctor who looked as gloomy as could be somberly said that something I'd longed to hear.

Insanity, what's the meaning of it?

My father came fetching me home the very next day.

I spent the whole night packing, without sleeping. The boxes stacked in the living room on the ground floor had everything I'd accumulated after I left home at 20 in them: very, very few clothing garments, plus lots of books. I tied the books up with ropes. The pages I'd carefully turned got wrinkled.

I was 25 then, 2 years from when I turned goddamned 27. I've now lost memory of things, tons of them.

Somehow, I've always born in mind that I went to see a play alone in Guandu the first weekend after I went back home. And I can still reminisce of the thicket over the gentle slope after the play.

Frankly, I didn't quite comprehend the meaning of the play in which the heroine repeatedly recited her lines in a most poetic manner, as if delivering a somniloquy, casting a spell. My attention would constantly diverge back onto myself. There was this one scene, though, when innumerable strips of paper abruptly fell off from the ceiling and slowly covered the sloped stage. The heroine would dart up and down the margin. I thought of the vast sea seen from the attic of the old house, of when I attentively stared at the ant tunnel, of the lines of ants that marched in lines on the darkening wall, like lines of a poem.

Would I have imagined that I would come back home three years from then?

Lights up, curtains drawn. Then you came back onstage. I carefully observed every gesture of yours from the auditorium. Obliviously I recalled all the questions I had not been able to answer when you were spinning on your toe.

Living? What is the meaning of it?

Love? What is the meaning of it?

That night, that year, the moon of Guandu shone a same bleak brilliance. The basin in the distance looked like a sunken ship that bore on it countless gold coins and chandeliers. The city dimly beamed and burned in a blue fire. After the play, I took the mud path en route home. I could hear the echo of the rustling fallen leaves under every stride of mine. In the dark, I called home. A voice which used to be filled with lamentation answered the phone. I, as silent as a piece of paper that fell onto fallen leaves, said, 'Dad, I will soon be home."

-

(Trans. Hsuan-chieh Yeh)

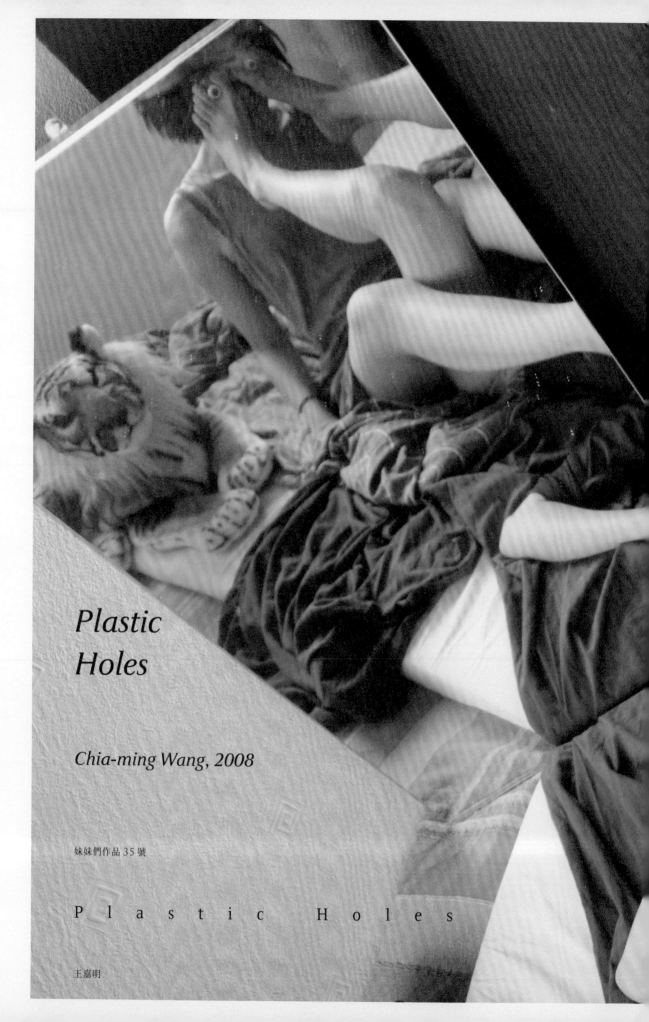

Plastic
Holes

Chia-ming Wang, 2008

妹妹們作品 35 號

P l a s t i c H o l e s

王嘉明

Elenco: August Diehl, Andreas Döhler, Lena Lauzemis
Sinopse: Alemanha Ocidental na década de 1960. O país

陳俊志

「我們幾乎看到了妊豔的彼岸花了，色彩斑爛，如在夢中。每個人都掙扎著向前爬去。」一向陽光可人的 J 躺在沙發上緩慢地說著，眼神飄移，在另一個世界似的。

「暗去的光，漸漸下垂的手勢，彷彿命定難逃。我的 K 世界中的永劫回歸，總是在黑暗的甬道來到一段最懼怕的地方。一秒鐘之內，整個世界灰飛煙滅。」

依摟著 J 的小男友長得更爲俊美，卻天生性冷感，還有靈異體質．一旦陷入 K 洞，往往看到 J 身體出現符咒之文．完全看不出這樣兩個花朵一樣的男孩，內心如此憂悒。

大夥呼飯調 G 水，每個人的身體變形金剛般變成塑膠人，肌肉無限膨脹，再膨脹。

後來就是性的迪士尼樂園了．迷霧清晨的大床上，分組捉對廝殺，持續呼喊做愛，如同不能停的競賽。

他想起高中的屋頂時光，後來在台中當律師的那個誰誰誰，翹家沒地方窩，下著大雨兩人騎腳踏車衝回他賃居的閣樓，熱了牛奶洗了澡毛巾擦拭著滴水的頭髮，屋頂迴響著卡帶放出的古典音樂，相濡以沫，快樂到了頂點。

後來搬家住到了當時時髦的中興百貨巷內三樓時，賣進口牛肉的小開常來家裡遛達，找生意失敗的爸爸聊天。眼睛總有意無意飄到他青春正好的姐姐身上，曖昧挑逗的氣息，在老式的公寓輕輕悄悄地流盪。妹妹則很喜劇化地，才讀國中二年級喔，就懂得找到一個洞口，從三樓偷看二樓搬家公司，彼時她暗戀的一個搬家工人卸了貨正唱著歌，嘩嘩嘩，很元氣地在洗澡。

他終究在塑膠洞中重回那條山路，重回媽媽就要去美國洗底做人，就要沒有母親，失去姊姊前，一個悽愴的母親牽著四個孩子，一直一直走著的寂寞山路。身體的幻境感讓他失去重心，歪歪扭扭騎著摩托車毫無真實感．他認出了這是阿嬤種著曇花的萬盛街公寓．

他把龍頭一扭轉進蟾蜍山，入狹仄小徑之前有間古早豆漿店，然後就是那間小雜貨店。傍晚的山風徐徐吹來，牽著我們四個小孩逃離家鎖的母親會買給我們一張又一張色彩俗麗的紙娃娃，我們四個小孩蹲在山路上剝撕開紙娃娃的各色衣服套件，索然無味地蹲在地上換穿著一件又一件。太陽下山了，還是無家可回。

愛的匱乏啊，他怔忡一愣，腦裡浮現 the wandering Jew 這樣永世漂泊的意象。

"Almost, we almost did see the spider lilies which were aflame with a blinding brilliance, like in a dream. Everyone was crawling towards that flowerbed, struggling," said J, who now comfortably lied on the couch, his eyes unfocusedly misty. As if in another world.

"The deadening light, the pair of hands that went drooling, and everything. Everything was all doomed. I would invariably come upon the profoundest fear of mine at the end of this dark tunnel, which proved to be the eternal recurrence in my K-world. Within a splitting second, the world would explode into ashes and smoke."

This boy now locked in J's embrace looked absolutely beautiful, though, he, too, was infamous for sexual coldness. Besides, he saw things. Upon entering the K-world, for instance, he'd often see magical spells crawling all over J's body. No one hadn't the slightest idea why, these two youthful men as beautiful as flowers, were always stuck in their gloomiest states.

Folks taking liquid X, folks smoking pot, folks transforming into plastic dolls. Their muscles inflating, inflated.

A Disneyland of sex. On the big bed, in the matutinal smog, folks fucked in groups, roaring, and fucked on, as if engaged in an unstoppable competition of a certain sort.

He reminisced of when he would spend time doodling in his rooftop attic back at high school, of that someone who now practiced law in Taichung. They would rush through the rain back to this rented attic on bike. They would drink hot milk and shower and dry their heads with a towel. They would listen to the classical music played on the cassette, and had the rhythm freely reverberate underneath the roof. They desperately needed each other. They were happy as fuck.

Then he moved into a third-floor apartment on an alley near the then trendy Sunrise Department Store. The son of an owner of a beef importer would often come visiting and talked with his dad whose business had just bombed out. His eyes would invariably drift onto his older sister then in her adolescence. An ambiguous air of flirtation quietly echoed in this old style apartment. Comically, his younger sister, then an eighth grader, happened to find this peephole through which she could spy on the guy of a removal service company downstairs. She would watch him shower, vigorously. Splash, splash.

He found his way back onto that mountain path in the plastic hole, back when his mother was about to set out to the States, trying to turn over a new leaf, back to before the demise of his older sister, when a broken-hearted mother took her four children roaming that lonesome mountain path. On and on. Hallucination threw him off balance. Askance, he rode his scooter back to the apartment on Wan-sheng Street where her grandmom used to live, with all her night blooming cereuses. Then he rode on to Toad Hill. Before entering the narrow alleyway, he took notice of a Soy Milk Shop around the corner. It used to be a small grocery store in the past. At dusk, in the mountain breeze, Mom, who'd escaped from all her domestic trifles, would buy us tackily colored paper dolls. The four of us would squat at the roadside, peeling off all the paper garments and accessories to put on the dolls, though uninterestedly. Still, we had no home to go back to after the sun had set.

What a lack of love! Then, suddenly, a blankness of bafflement took over him. Suddenly, the motif of "the wandering Jew," of ever wandering, popped up in his head.

(Trans. Hsuan-chieh Yeh)

Once,
Upon Hearing
the Skin Tone

Chia-ming Wang, 2009

妹妹們作品 36 號

膚 色 的 時 光

王嘉明

Fabio Zimbres
sem título, 2003
acrílica sobre impressa (catálogo de supermercado)
43x57,5cm
(FZ0027)

Fabio Zimbres
sem título, 2003
acrílica sobre impressa (catálogo de supermercado)
43x57,5cm
(FZ0028)

Fabio Zimbres
sem título, 2003
acrílica sobre impressa (catálogo de supermercado)

妖魔 1

他進入以後說
是冷的

他心神不定猶疑錯亂
但臉是安靜的

我剛殺了一個人我說

他準備了利刃
我也準備了

是冷的他說
我們要吃的豐盛的菜餚

我吃著他的腿的那天早上
他想離開他的皮膚
攤平像一張易碎的地圖

我的心臟是橢圓形盛開
如桃花他捏在手上毫不在意

他進入我裏面掏著
我也快把他吃完了

我們剩下嘴
互相比賽

我剛殺了一個人他說

我們各自回到大街
穿戴體面，昂首闊步
向市民微笑，保持風度

我們
按下體內的溫度計
把它調到 37° C

繼續努力工作
我們都準備好了

妖魔 2

他善於如此
把你的心挖空
再填入
他製作的一顆人造心臟

據說
因此
你的心會被他
每天打掃
保養 打臘 擦拭得油亮
油亮 不容許一點點渣滓

我的主他要你
如此祈禱
不容許一點點渣滓
意味著你的天堂的完整

不我的主我需要
一點點渣滓既然我是人
我願意變成一切
人造的物品

換我來打掃
我製造的渣滓我知道我
打掃不完

妖魔 3

我的主，那條黑暗的巷我們走
我的主，我變成一隻狗被養在那戶人家
我的聲音吠起，從那個狗籠子

狗籠子精美而且優雅
我的主，那條黑暗的巷我們出走
我攜帶著你（你已完全嚇軟了腳——）
反正早晚我們要出走

不如現在。黑暗夠黑而且巷子夠長
現在。不是昨天或明天，或下一刻
我攜帶著你（你已完全嚇趴了身體——）還好

我們還信任彼此的身體
彼此的吠聲

就是現在。
外面已不是禁區。
黑暗也不是。

妖魔 4

我的身體
從黑變白
從白變黑
在轉動中

一根軸
在轉動中

一個磁極
在轉動中

八歲一分熟
二十八歲二分熟
三十八歲三分熟
四十四歲五分熟
六十歲七分熟

「你習慣吃幾分熟？」
「我可不可以吃最裏面最柔嫩的不熟的

那一部份？」
「那你必須先切掉外面過熟的那一部份表皮
才能抵達。」
「不，我還是保留那最柔嫩的部份在最裏面。」

妖魔 5

我看到你的臉
是歪的。乃因我
同時看到你的另一隻眼
是歪的。這又來自你
的鼻子。和嘴巴變成
兩個。不同的。兩個
變成四個。脖子。八隻
手。十幾個。乳房。我
挨近你的餐桌。圍巾。呼吸。皮膚
你。變得複雜。
變成許多數不清的
抽象的。愛。恨。嫉妒
惡質。虛。假
任何有形的。例如長條形
任何都無法進入。深入。我
只能塗塗抹抹
只能發明立體派
的多面向畫法
發明創始者
和一位惹人爭議的畢先生

妖魔 6

我們這樣練習
眼睛——一下子看東方
一下子看西方
手——撫著東邊又
　　撫著西邊
不斷來回

用你的骨頭蓋的大樓
用你的血製成的飲料
用你的皮膚鋪好的紅地毯

產。鏟。饞。禪。慘
在二十一世紀撫弄著
這些字體

在巷弄間滾動
在螢幕
你的五官
在雕塑

我們這樣練習——
成為一個妖魔
一個填不飽的妖魔

嘴裏含著糖
哭鬧

用義肢指揮方位
佔領虛擬的地圖

我們這樣繪製
（最新穎的——）
一條河流

澎湃洶湧
流入桌上的水壺

我們提起水壺
卻倒不出一滴

妖魔 7

「你認得我嗎？」大明星問

「不認得。我是在注意你
那閃耀動人的大耳環。」

很想問閃耀動人的大耳環多少錢
又嚥下口水撈著
昂貴火鍋的最後
一勺麻辣湯頭
然後付完賬離開——

「那對大耳環鑲在濃密的卷髮上，
微微彎著一個完美的弧圈，
光澤嘛，又是如此純粹
潔白——」

「我要把它帶進夢裏。」

他一邊走一邊如此想著。

果然第二天早上
他又想起它。
他走進東區這家昂貴的火鍋店
如昨日一般。搜尋
大耳環

妖魔 8

我住在公共電話亭裏面
我很願意住在裏面

公共電話亭我願意把它
當做鄉愁

還有一些預知成為鄉愁
的事物，如院子、藤椅
三輪車、煤球、毛筆

我在公共電話亭裏
投下一塊錢
打電話給他

那時我的手發抖
聲音變調
他後來也成為我的鄉愁

我在公共電話亭裏
投下十塊錢
打電話給毛筆
藤椅，院子
它們也都成為我的鄉愁

我的手發抖
聲音變調
我是這樣過著我的生活

住在李滄東的電影裏
成為他的男主角
成為他的女主角

每一個逝去的我
在特寫或不特寫的鏡頭裏——
製造著我的鄉愁

扭曲、激情、失落
殘敗，或者自殺

或者消失，或者剪頭髮
或者不交待

沒有什麼理由的——
蜷曲在公共電話亭
那樣的空間

撥著電話——
打電話給他
雖然零錢用完了

妖魔 9

那些傷害我的人
都在田裏。變成泥。水
變成好人。稻穗

犁的利刃劃過——
變成溝槽的那一部份
就有了凹陷

下雨的時候
就注滿了雨水
兩邊的屋宇就映在了水裏

晴天的時候插秧人
就出現
他們不知為什麼

腰要那麼彎
汗要那麼流
大概不得不如此
向後退向後退

在時代的縫隙中
畫線。斑馬線

好人在那一邊
壞人在這一邊
稻子長成了
好人壞人都變成一樣
都走在斑馬線上

妖魔 10

我們已經走在一條路上
必須跌跤

每跌跤一次我們
就不認識自己

「你是怎麼了？」
「下雨。鳥在飛」

「你是怎麼了？」
「鳥吃了塑膠袋裏的香蕉。」
「香蕉種在隔壁的田裏。」

「你是怎麼了？」
「田裏有一些人在噴灑。農藥。除草劑。
巴拉松。歐羅肥。增甜劑。美白劑。催熟劑。」

「你是怎麼了？」
「田裏誕生了十種妖魔
他們列隊前來
抓走不順眼的人。」

「現在他們變成一百個人。」
「現在他們變成一萬個人。」
「現在他們變成你。」

「你是怎麼了？」
「我的皮膚不好。」
「現在他們變成你
的皮膚。」

昨天的昨天
我們鑽進皮膚裏
尋找

皮膚跑進明天

我們必須再跌一次跤
跌進那些路徑那些時光

「你是怎麼了？」
「我從頭尋找
那些妖魔——」
「既然我也是
那些妖魔——」

妖魔 11

T 很有禮貌但少了點味道
C 大器可期但穿著藍制服
A 進取有效率家裏乾淨得像消毒過的醫院
E 到處攫掠，自己也保留了一些老東西，幽暗的花園
後面，幾百年幾千年的歌還在傳唱

T 考完試後便把經書賣給二手書店
C 在農貿市場叫賣古董字正腔圓引得大家
都想學舌
A 得了憂鬱症想把醫院漆上老油漆

大家都挖了地道通向 E
每個星期四晚上舉辦古意的燭光晚會
以爲這樣可以把 E 的陰魂叫出來

只好是 E 出來澄清，我的花園後面保留了一臺
那年的留聲機

妖魔 12

我摸著你卸下的皮膚
它們柔軟如一匹古代的門簾

「走進去。看看」你說

光滑的泥壁。木桌。獸形爐
綠紗窗。燃燒的窯火

「再走進去。」你說

我將抵達心臟。走上
藏書樓的階梯。那裏可以
俯瞰整個園林的景致

昨天的山水被搬進宅邸
我們喜愛的那些人在搖櫓
採花，流觴，撫弄絲竹

吟在嘴裏的那些句子
被題在柱子上

被帶進藏書樓
「再走進去。看看」你說

我是盲目的我只能

摸著你卸下的皮膚
我的眼睛還未完全
適應這裏的光線

我在黑暗中摸著或許
流下眼淚
或許我應該喚來童僕

或許我自己去找那隻
被藏匿的蠟燭

Demon 1

It's cold
He says, upon entering

Though he is baffled
His face looks the serenest

I've just killed a man I say

He's equipped with a knife
So am I

The feast we are about to eat
He says, is cold

On that particular morning when I am gnawing on his leg
He feels like fleeing his skin
Which, when spread out, takes after a feeble map

Oval is the shape of my heart that blooms
Like a peach blossom
Firmly he grips it without paying much attention

He worms in me
And I, too, have nearly devoured him

Mouths are what're left of us
We contend

I've just killed a man he says

We go back to the street one after another
Well-dressed, strutting
We then smile at the citizens with a bearing
that is most graceful

We adjust the thermometers within
Down to 37° C

Keeping working
We're so ready

Demon 2

He's so good at
Cutting out your heart
And replacing it with
An artificial one he's made

It's said that
This new heart
Therefore
Will be swept
Tended, waxed, polished
And oiled every day
No dregs whatsoever are allowed

My Lord He has you
Pray like this
Not allowing any dregs
Meaning that your Heaven will be kept perfectly intact

No my Lord I need
Some dregs since I'm a Man
I'm willing to turn into every
Man-made object

Let me take over the cleaning
I know too well I'm not likely to finish effacing
Whatever dregs I've created

Demon 3

My Lord, that dark alley we shall walk
My Lord, a dog I shall be turned into and
be kept by that household
I shall bark, from within that cage

The dog cage is intricate and elegant
My Lord, that dark alley we shall flee
I shall take you along
(and you've been having cold feet --)
We will flee anyway

Let it be now.
The dark is dark enough and the alley long
Now. Not yesterday, tomorrow, nor the next moment
I shall take you along
(and you've been scared stiff--) Thank God
We have this trust in each other's flesh still
And in each other's barking

Now is the time.
The world without is a restricted zone no more.
Nor the dark.

Demon 4

My body is
Turning from black into white
From white into black
Is evolving

An axis
Is spinning

A magnetic pole
Is spinning

Eight years old ripeness degree one
Twenty-eight ripeness degree two
Thirty-eight ripeness degree three
Forty-four five
Sixty seven

"How would you like it?"
"May I have the tenderest, rawest, innermost part?"
"Then you will need to strip it of its over-ripe peel.
Then you can arrive at it."
"Nay, let me just leave the tenderest part
in the deepest inside."

Demon 5

Your face, I see
Is crooked. For the other eye
With which I gaze at you
Is askew. It's also your
Nose. Two
Mouths. Different. Two
Become four. Neck. Eight
Hands. More than ten. Breasts. I
Get close to your table. Scarf. Breath. Skin
You. Is growing complex.
Is multiplying
And going abstract. Love. Hate. Jealousy
Malice. Emptiness. Pretense
All that has a shape. Say, a rectangle
All that is obstructed. Deep in. I
Don't have a choice but to paint
To invent Cubism
And its multi-perspectival rasterization

I, the creator
And a disputable Mr. P

Demon 6

We've been practicing with
Our eyes--to look towards the orient for sometime
Then the occident
With our hands--to caress the east
Then the west
Off and on

Build a building with your skull
Make some juice with your blood
Roll out a red carpet that is made of your skin
Produce. Shovel. Crave. Zen. Misery.
Toying with these fonts
In the 21st century

Rolling between the alleyways
On the monitor
Your facial features
In the sculpture

We've been practicing--
So as to become a demon
A voracious demon

Candy in the mouth
Crying
Orienting with an artificial limb
Occupying a virtual map

We draw
(The newest--)
A river

Overwhelmingly
It flows into the pitcher on the table

Then we pick up the pitcher
To pour not a single drop of the water out of it

Demon 7

"Do you recognize me?" celebrity asked

"No. I was simply looking
at your stunning large earrings,"

wanted to ask how much the earrings cost
but swallowed and fished around
finished the last drop of
the expensive spicy hotpot
paid, and left –

"the pair of large earrings locked in the strand of hair,
tender curves in a perfect loop,
pure, the luster
snowy white – "

"I will carry them into my dreams."

He thought as he walked.

The next morning, as expected
he thought of them again
he walked into this expensive hotpot place
as did yesterday. Seeking
large earrings

Demon 8

I live in a public phone booth
I live here willingly

willingly I see public phone booth
as my nostalgia

there are others predicted be
nostalgia, like the yard, cane chair
tricycle, coal ball, Chinese calligraphy brush

inside the public phone booth
I inserted one dollar
dialed his number

my hands were trembling then
my pitch changed
he later became my nostalgia also

inside the public phone booth
I inserted ten dollars
dialed the number for Chinese calligraphy brush
cane chair and yard
they all became my nostalgia

my hands were trembling
my pitch changed
this is how I live my life

living in films by Lee Chang-Dong
be his male protagonist
be his female protagonist

every passing me
in shots close-up or not –
creating my nostalgia

twisted, passionate, lost
broken or commit suicide
or disappear, or trimming hair
or say nothing at all
there is no reason –
curled up in a public phone booth
such a space

dialing numbers –
calling him
though I've run out of change

Demon 9

Those who hurt me
are in the fields. Turned to mud. Water
turned good. Rice grains

blade of the plough struck –
the part which is the trench
thus dented

when it rains
watered up
houses on the two sides, reflected

Seedling transplanters appear
when the sun is out
don't know why they
bend so low
sweat so much
probably had to so
backwards and backwards they go

in the crack of time

draw a line. A zebra crossing

the good on that side
the bad on this side
paddy grown
the good, the bad, the same
all on the zebra crossing

Demon 10

walk we already do, down this road
trip and fall we must

every trip and every fall
our faces we fail to recognize

"What is the matter?"
"Raining. Birds are flying."

"What is the matter?"
"Birds ate banana wrapped in plastic."
"Banana grown in the field next."

"What is the matter?"
"People are spraying in the fields. Pesticides. Herbicides.
Parathion. Aurofac. Sweetener. Whitener. Ripener."

"What is the matter?"
"Over a dozen demon born in the field
they come in line to
snatch anyone they don't like,"

"Now they are a hundred."
"Now they are ten thousands."
"Now they are you."

"What is the matter?"
"I have skin problems."
"Now they are your
skin."

Yesterday of yesterday
we crawled into the skin
in search

into tomorrow crawled the skin

trip and fall again we must
fall into those paths of those times

"What is the matter?"
"I searched from the beginning for
those demons – "
"In that case, I am, too,
those demons – "

Demon 11

T is courteous with something missing
C is to be expected but wears the blue uniform
A is aggressive and efficient with a house as clean
as a sanitized hospital
E preys all over the place, keeps some old stuff as well,
a garden dark
in the back, songs from hundreds and
thousands years before still sung

T sells books to a secondhand bookstore after the exam
C sells antique in a farmer's market with
such enunciation that all
is eager to learn

A is depressed and wants to paint the hospital with old paint

everyone digs a tunnel towards E
old-fashioned candlelight gatherings every Thursday
believing that they could draw out the ghost of E this way
So E had to come out and bare,
in the back of my garden there
is the phonograph from that year

Demon 12

I felt the skin you shed
soft as an ancient curtain

"go in and see," you say

smooth concrete walls. Wooden desk. Beast-shaped pot
green screen window. Fire burning in the stove

"go further in," you say

I shall arrive at the heart. Up I walk
the stairs of Collection Attic. Where one can
look upon the entire garden view

landscapes of yesteryears moved into the mansion
people that we admire punting
picking flowers, flowing bowls of wine,
playing the strings

words that came chanting out of the mouth
inscribed on poles

then brought into the Collection Attic
"go further in and see," you say

blind as I am, I can only
feel along the skin you shed
my eyes yet to fully
adapt to the light in here

felt around in darkness, perhaps I
shed tears
perhaps the child servant I should call

perhaps seek I should, for that
candle which was hidden

-

(Trans. Hsuan-chieh Yeh & Nai-yu Ker)

La Maison des Wangs

Chia-ming Wang + Yu-hui Wang, 2009

妹妹們作品 37 號

王 記 食 府

王嘉明 + 王友輝

那一年夏日將盡，我在公司（新公園）認識他，他帶我回他那位於永康街的小公寓；是間套房，用衣櫥隔出裡外，一套沙發、一張雙人床、一組骨董圓桌椅，整理得過分乾淨和精美，他似乎懷著點兒歉疚地自稱有潔癖和過敏體質。

某個中午他說要自己下廚，我問沒有廚房怎麼做，他神祕一笑，自角落流理台下櫃子裡拿出電磁爐和道具，我自身後環抱著他問要幫忙嗎，他回過頭來在我頰上啄了一下：嗯，不用，你看書去吧。他轉身做菜，安靜、優雅，空氣中有禪流盪。

他是巫或是覡？幾刻鐘後骨董圓桌上出現幾道菜色，剛當完兵吃慣大鍋菜的我，看著棕色炸香菇、麥色琵琶蝦、翡翠杏菜湯、油光水滑熱氣蒸騰乾拌麵，加上講究的陶碗、木筷、筷枕、湯瓢，真有日本美食節目的排場；至於分量，只夠六分飽，用過後還能說說笑笑，談幾個文壇掌故，不致腦筋遲鈍、眉眼模糊、口齒像上了膠。

我愛他更甚愛那桌菜，可惜他不願給我更多的時間讓我知道怎麼愛；分手時他的優雅一如他下廚的身影，或那一桌子搭配合宜的菜色。可是他只顧著他的優雅，看不見蝦子在麵衣裡窒息、香菇在油鍋中皮開肉綻、麵條飽吸淚水一身腫脹；他只顧著他的優雅，看不見我揭著自己的傷疤等復原。

大致復原後，回頭看這一桌子好菜，還是覺得——這是他用鍋鏟寫給我的情詩。

或許如此，或許如彼，每每圈裡人告訴我他擅長做菜，我總會眼睛一亮，癡癡傻傻。

後來又有個男孩，朋友介紹給我的理由便是「他會做蛋糕」。

會做蛋糕ㄟ！我一聽，心神嚮往，記憶中身邊人唯一做過蛋糕的是母親：當我幼時，一日母親興致高，說要做蛋糕，掏錢讓我到柑仔店買發粉，買來後我將發粉拌進麵糰等發酵，等了許多時間，麵糰還是巴掌大，又等了許多時間，母親趕來了解，拍拍摸摸、聞聞嗅嗅，母親

王盛弘

說你買的不是發粉是番薯粉，我一聽，哇地哭出了聲音，嘴巴張得老大塞得進那一團麵。

男孩的手藝真的很好，而且他對我很專注，我隨口說了：「不知道拔絲是什麼？」隔天，餐桌上端來一道香蕉拔絲；我搔著後腦勺又說了：「有一種食物，吐司，夾培根，甜的，有時還會埋上幾顆蓮子，叫什麼我忘了。」第二天，自冰糖熬起的福壽雙拼擺在我面前，蓮子一顆顆沉在黃金色的糖水裡，撈起一咬，鬆糯甘甜，還帶著我最愛的桂花香

兩人在一起快一年，還是以分手告終；周遭朋友聽說了，莫不訝異，紛紛前來打探，我不知從何說起，編了個藉口：「吃不慣他做的菜。」

也不只是藉口：他做菜像賭氣，甜是確確切切的甜、鹹是扎扎實實的鹹，擺起盤來好像暴發戶，分量又一點兒不願意少；可是我口味淡，甜，嘗得出甘味即止，鹹，若有若無之間，吃水餃不必沾醬、胃口好比麻雀，儘管我邊吃邊誇，看著碗裡總不能淨空，也讓人覺不出誠意來，莫怪他的一張臉漸漸黯沉：「又吃不完。」

或者也只是個藉口，不習慣的其實是他的情緒，朋友平日只見他對我甜如柚子蜜，並不代表他不在意我的細瑣唐突，而是，他收集這些枝枝節節，等待某個陰霾時刻，藉以醞釀更大的風暴。

記得有一回我問他要蛋糕吃，他嘟嘴告訴我：「這是我的祕密武器，才不輕易秀出來勒。」現在，他已經沒有機會做蛋糕給我吃；或者我該如此說：現在，我已經沒有機會吃他親手做的蛋糕了。

想想，做菜的方式和愛人的方式竟有幾分雷同；現此時我的腦海裡起了個不怎麼好意的比喻：走在街上，最愛比較抱在懷裡的狗兒和牠主人的面孔，眉目輕易找得出共通。

嗯，下次遇到哪個自稱會做菜的男人，愛上他之前，一定要先讓他進廚房試試身手。

I first met him at New Park at the summer's end. He took me back to his place on Yong-kan St. It was a small studio apartment divided by a wardrobe, plus a sofa set, a double bed, and an antique dining set. The room was overly cleaned. Exquisitely decorated, too. Contritely he apologized for his allergic constitution and for being a hygiene freak.

He said he'd like to do some cooking. How could it be possible without a kitchenette? I wondered. He then flashed a mysterious smile at me, fetching out an induction cooker and some of the kitchenware from the sink cabin. I hugged him from behind, asking if he needed any help. He gave me a peck on the forehead, saying: Nay. You go get something to read and wait. He resumed his cooking, in quietude, with grace. Zen was reverberating in the air.

Was he a wizard, or a sorcerer? Presently, an array of food was put on display on that very antique round table. I, who was too used to the army food served in large quantities, gaped at the brownish deep fried mushrooms, the yellowish steamed bay lobsters, the bowl of emerald-tinted amaranth soup, and the deliciously seasoned noodles. Plus the pottery bowls, the wooden chopsticks and the chopstick rests, I thought I had been present at some Japanese cooking show. The food was prepared in small portions, which was not perfectly sufficient. However, after the luncheon, we felt at ease and engaged ourselves freely at literature chats. Soberly enough.

I loved him more than that table of food, though he wouldn't give me time to ponder over the meaning of love. He was as elegant as when he was cooking, or, more precisely, as that array of food, when we finally broke up. He was too attentive to being elegant to take notice of the suffocated prawns wrapped in batter, of the open-wounded mushrooms, or of the inflated noodles dipped in tears. He was too attentive to being elegant to take notice of me, who picked my own scabs, and waited for the wound to recover.

As I recovered and looked back at that table of food again, I had this feeling: That was a love poem he'd composed for me, with a turning shovel.

That was also probably why my eyes would brighten up, though foolishly, when being reminded that he was a great cook.

Then came this boy, who'd been introduced to me as a "cake-maker."

Cake! I'd never known anyone who made cake too. Except my mom. There was this one time when my mom proposed to make a cake for me on a whim. She gave me some change to buy cake flour from the corner shop. Then, following her instructions, I put the flour in the dough

and stirred. However, the dough just wouldn't ferment. My mom came out to have a look. She patted, and smelled the dough, then telling me it actually was sweet potato flour that I'd mistakenly bought. I burst out crying upon hearing this, wishing I could've crammed the dough into my mouth.

The boy was such a talent. Besides, he was whole-heartedly focused on me. Once I casually mentioned something like "candied floss." The very next day, he made me a caramelized banana. "What is this kind of cake that has bacon in it plus some lotus seeds sprinkled all over it?" I asked one time, scratching the back of my head. Again, he presented to me with a helping of steamed sweet rice cake alongside with quite a few lotus seeds dipped in sugar syrup the color of amber the next day. In its subtle fragrance of the sweet tea olive blossoms, the helping tasted heavenly.

We'd been together for nearly a year before we eventually broke up. When my friends caught wind of it and came up to me, I breezily explained, "It was the food he made."

Not so much of an excuse, actually. He cooked as if in a fit of pique. Sweet? Very much so. Salty? Solidly. More often than not, the dining table was handsomely arranged. The portion of food, too, was generously prepared. Nonetheless, I wasn't big on anything heavy. A tiny bit of sweetness and saltiness would be fine with me. Though I always managed to eat everything and expressed my appreciation, insincerity would still register on my face unescapably. Over time, he'd become ever gloomier. He would complain, "Aren't you going to finish it?"

Maybe it was really an excuse. It was just that I couldn't quite get used to his temper. Most of the time, he treated me sweetly like some sort of citron syrup. But it didn't mean that he didn't care about my preoccupation with details. He would accumulate these trifles and eventually burst into a storm when it was the just right time.

For example, one time he grunted at my request for some cake to eat, saying, "Cake is a secret weapon of mine. I am not going to easily give full play to it." He has no chance whatsoever of making me any more cake. Or, I should put it like this: I've been denied all the home baked pastries made by him.

The way one cooks, in retrospect, resembles the way one loves to a certain degree. Quite a few malicious metaphors are now popping in my head: I, when wandering on the street, would secretively compare the face of a pet puppy to that of its master, trying to find the similarities.

Alas, next time I encounter a guy who self claims to be culinarily talented, I will definitely have him cook something, before I fall in love with him.

(Trans. Hsuan-chieh Yeh)

*The Tracks
on the Beach*

Yen-ling Hsu, 2010

妹妹們作品 38 號

沙 灘 上 的 腳 印

徐堰鈴

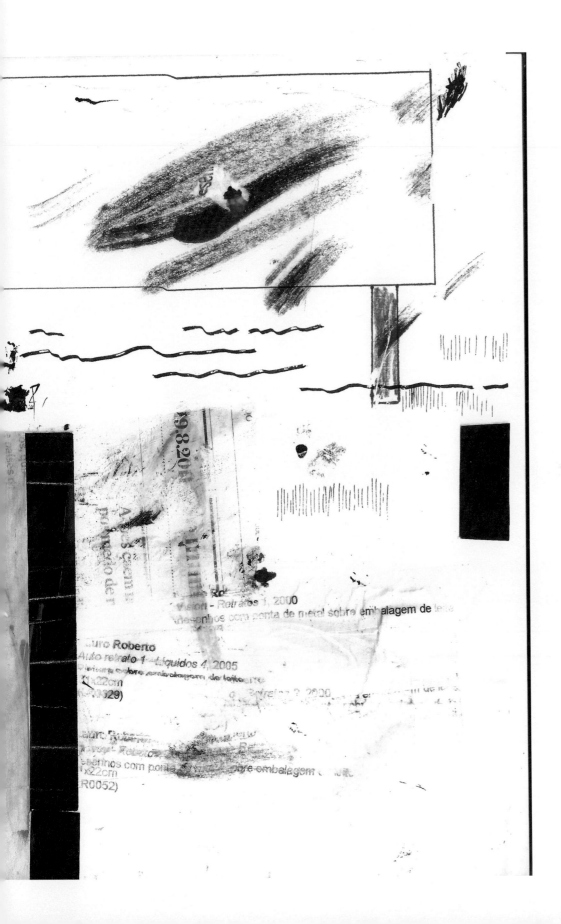

...ron - Retratos 1, 2000
...senhos com ponta de metal sobre embalagem de leite

...auro Roberto
Auto retrato 1 - Líquidos 4, 2005
...x22cm
...029)

...senhos com pontabre embalageme
...x22cm
...R0052)

A

唐捐

往事陷進深深的沙發而難以自拔。鐵的汁液
凝固成湯匙，我陷進你而你陷進眩惑的人生
海風像著魔的少女，赤腳走過有病的沙灘
軟軟甜甜黃黃的蛋糕，幸福的家，疼痛的沙灘
記得住春天的雲和雨和恨，記不住腳印的沙灘

沙灘。沙灘是無力者的國度，我看到鬆垮垮
的翼手龍無助地著陸，跋涉，微笑且痛哭——
若無其事。牠記得牠有堅強的皮革、腔腸和肋骨
也有珊瑚礁的心。但世界，世界是無力者的
沙灘。吞忍起伏的浪潮、來去的腳步，若無其事

B

腳印都回到了腳。嗯，眼淚都回到眼睛——
沙子曾經是米麥，是細語，是不能割除的祕密
但現在又是沙子了……。種在土裡的眼睛
怎樣發芽昨天，甚至昨天以前的風景？房間裡
的沙灘，長出一些神傷的樣子，並非不可能

千萬個無力者，不能抵抗一隻直行的螃蟹
軟弱的沙灘哪，怎樣收容半生的疲倦？
滿布神經和血脈的鏡子，現在又是我的臉了
魚艱難地滑過粗糙的水面而刮傷了鱗片
——有人走過沙灘，並未磨損一絲絲經驗

A

Deeply sunk in the couch, are the bygones. Juice of iron
Has solidified to become a spoon, and I am falling into you, who, too, are
falling into a life of confusion
The sea wind is like a bewitched girl, drifting through a sickened beach,
barefoot
A cake that is spongy, sweet, and yellow, a home of happiness, a sand beach of
pains
The cloud, the rain, and hate that belong to spring: remembered; a beach that
fails to remember the footprints

Beach. The beach is a nation of the impotent, and I see a decrepit
pterodactyl landing from the sky, it trudges, smiles, and weeps--
As if nothing's happened. It recalls its armor so solid, its innards, its ribs
And its heart made of coral reefs. But the world, the world it is a beach
of the impotent. The tidal waves that swallow and endure all the ups and
downs, the footsteps that stride to and fro, as if nothing's happened

B

All the footprints have returned to their feet. Hmm, the tears have rolled back
to the eyes--
The sand used to be grains of rice and wheat, and whispers, and inseparable
secrets
But they are sand again... Eyes that have been sowed in the soil
How did they sprout yesterday? And what about the scenery the day before?
The beach
In the room is taking on a woeful look. Not unlikely

Tens of thousands of impotent people, failing to defy a crab that walks straight
And a languid beach, how does it contain half a life's fatigue?
A mirror covered in nerves and veins, is now my face again
The fish slides through the bumpy water surface and hurts its scales
--Someone has walked through the beach, his experiences kept perfectly intact

(Trans. Hsuan-chieh Yeh)

JUMEL

Franck Dimech, 2010

妹妹們作品 39 號

孿 生 姊 妹

Franck Dimech

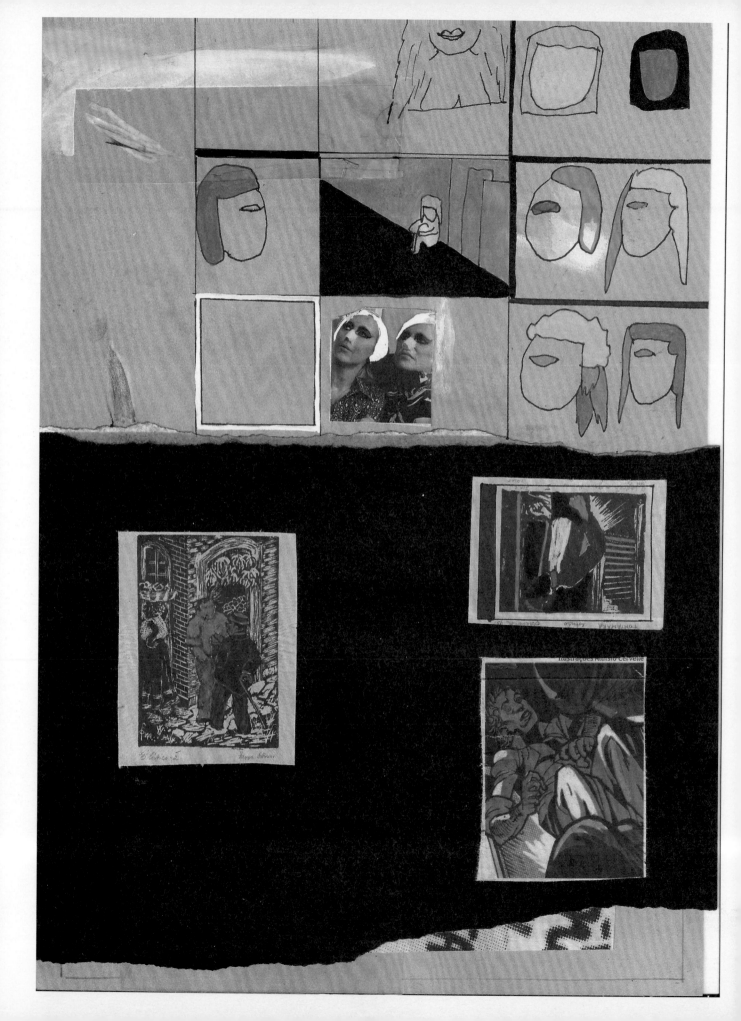

Ilustrações Aluísio Cervelle

印
卡

我醉酒時的哀傷與你的快樂一般　　　　毛皮從腥臭的內臟獲得滋養

我傷感的時候　　　　　　　　　　　　鏈條試圖在肌膚獲得溫度

就抵達你肉體一樣的飽足　　　　　　　我們的血性正在高漲

我倒在貧窮的陰影　　　　　　　　　　像對尖牙感受同樣的力道

就是你的身體一樣的浮島　　　　　　　桌上擺著節慶的豐饒之角

所有的故事隨萬年曆沖向下流　　　　　我們在那裏

在餐桌周圍持續出現　　　　　　　　　一字不差地背下來

快轉著　　　　　　　　　　　　　　　那些名字

別人命運的俄羅斯輪盤　　　　　　　　他們在我們身體裡面溺水

　　　　　　　　　　　　　　　　　　他們消逝在動眼運動裡面

我的命運與你的發音相仿

語音不斷切蝕肉體的巨石　　　　　　　果實不再對樹枝忠誠

我們是宇宙的塵矽病　　　　　　　　　旱芹在鍋上乾煎

我們是世界的厭食症　　　　　　　　　乳鴿裡頭冒出的花梨木

我們望著湯盤中的銀河　　　　　　　　我們遵照著烹調書

事物皆在表象中發散　　　　　　　　　像剖一條魚迎接夜晚

如海風打在黑繩拉起的帆上　　　　　　我撬開蟹膏般的黃昏

咿咿啊啊，一場做愛　　　　　　　　　你泡好幾次的茶跟早晨一樣淡

背上不可見的渺子　　　　　　　　　　麥片泡著牛奶

將語宙誕生的祕密往地心帶去　　　　　我們的臉埋在滿月裡面

The wretchedness felt when I go tipsy is a duplicate copy of your happiness
And when I get sentimental
I feel as satisfied as when I arrive at your flesh
Stumbling over your impoverished shadow
Which, in actuality, is a sandbank of your body
When, with the perpetual almanac, every story flushes down
When it keeps popping up around the dining table
Spinning
Is the Russian roulette of the fortunes of others

My destiny takes after your pronunciation
Whose sound keeps eroding the rock of your body
Pneumoconiosis of the cosmos we are
And anorexia nervosa of the universe
And when we gaze at the Milky Way upon the plate
Everything evaporates from over the façade
Like a gust of sea-wind flapping against the sail on the black ropes
Yee yee ah ah, a copulation
Perching imperceptibly on the back, are the muons

The furs soak up the nourishment from the stinky innards
While the chains covet the torridity of the skin
Bloodthirsty then we become
Like the force the pair of fangs are to experience
And the cornucopia from some festival rests on the table
There we are
Reciting those names
Without fail
They drown inside our bodies
They perish between the eye movements

Fruits need not be faithful to the twigs no more
Celeries dry-sauteed in the cauldron
And rosewood sprouting from le pigeonneau
We cook by cookbooks
As if slicing open a fish to welcome the night
I pry open a crab roe dawn
And you make tea that's as ever watery as the morning
Cereals dipped in the milk
Our faces buried in a full moon

(Trans. Hsuan-chieh Yeh)

王榆鈞

Jumel/Yujun Wang

嚥下又吐出的黑橄欖
是那些一再重複
發酵翻攪的日子
巨大的空谷跫音
在微黯發亮的黑夜
踩進僅有的希望
我就是你滄荒的映照
滿身污泥
從未洗滌也擦拭不掉
你即是我複寫的渴望
徒牆開滿紅花
長桌上擺好兩個我們
潔白的空盤
日月在此綴綴

A black olive swallowed, and spat out again
Approximates those days of repetition
Of fermentation, and of disquietude
Leviathan echoes of the footsteps from between the gorges
Stride into the sole Hope remained
In the dimmed nocturnal light
I'm a mirror of the weathered you
Covered in dirt
That's never been cleansed of, that's unmovable
You're the desire I've been carbon copying
An empty wall on which crimson flowers bloom
The two of us are being placed upon a long table
In a white plate shining bright
The sun, and the moon, its decorations

(Trans. Hsuan-chieh Yeh)

Michael Jackson-back to the 80's

Chia-ming Wang, 2010

妹妹們作品４０號

麥　可　傑　克　森

王嘉明

郭一樵

離題了半個月，只好索性放棄轉而開起 bbs 瀏覽一些好像有點重要的事。考托福的時候上托福板，當兵的時候上軍旅板，重新北上又關注起租屋板。這樣幾乎就是一個成長的過程。

18 歲北上唸書，23 歲搬回老家，24 歲出國，26 歲當完兵又回到老家的書桌上，如果在電影中便是不成邏輯的片段。人們幻想乘風破浪最後返歸的結局，而現實卻如此瑣碎平凡。只有高中考卷夾在課本裡掉出來被壓得平平的，剩下背面的塗鴉短字還留在彩色手機尚未興盛的時候，安靜的在書櫃底層度過了劇烈的變動。

幾個星期前店員打電話來通知，賣掉的二手書估價總共一千零五十元。裡面有科幻小說，大部份是雜誌，將近過期一個十年。當初流行的圖像現在看起來都不免帶點遲鈍，方法變了，流行的角度不一樣，政治不同、世界觀不同。兩百萬像素跟一千兩百萬像素的差別、大衰退前跟大衰退後的。這幾年在 ktv 苦苦唱的情歌，第一次失戀的啓蒙、職業志向、偶像髮型、軟體的版本，手機的功能，所有的所有最後都變成記憶的記號。流行變成滑稽最後又變成流行，方便變成 google map。

小學某次暑假，家裡的小孩全都去了遊樂園，只有我因爲不明的原因被遺忘在家裡。爸媽大概可憐我便帶我去百貨公司第一次可以無條件的選一個玩具。我挑了一台幻燈片機，裡面有侏羅紀公園的各種恐龍。大學後，再和同學去那家遊樂園從天上衝下來時，我想起那台幻燈片機，視窗裡的暴龍、迅猛龍還有雷龍，無法彌補的事情。

退伍第一個月總共有好幾封簡訊沒有回，成爲最不擅長拒絕人的人。我們輪流當混蛋，這次你傷他的，下次我傷你的，公平。路過的燈泡，招牌，穿過的衣服，說過的台詞，女明星的裝扮，最後都會變成綜藝節目拿來回顧的笑話。

如果把記憶攤成一條長長的刻度，上面必定是一些曾以爲佔爲己有的各種事物。又或許我們太習慣擁有通俗的結局，竟然就這樣接受了失去的一切。

I've been distracted now for half a month. I'd better stop procrastinating to browse something that really helps on BBS. I got on the TOEFL board when I was preparing for the TOEFL test. I frequented the Military board when serving in the army. I redirected my attention to the Rent_apt board when I had to go back to Taipei. All these experiences have made up the trail of my growth.

I first left home for college in Taipei when I was 18. Then I moved back home at 23. I fled to Germany when I was 24, and came back home at 26 after I'd been done with the mandatory military service. If these montages were to make up a movie, then it would be an illogical one. People have been fancying a voyage back home braving the wind and the waves. Such a voyage, nevertheless, is nothing exceptional when had in reality. The exam papers that slipped out from inside the textbooks, now flattened, have been stacked up on the bottom shelves of the bookcase. They bear an array of graffiti that once shone a brilliance when color-screen cellphones hadn't even been a popular product. Quietly, the exam papers have survived the tumultuous changes of time.

A couple of weeks ago, the staff of a bookstore called to say that they'd sold my books at a total of NTD$1,050. Science fictions, plus a lot of magazine back issues. The once fashionable pictures now look awkward. Techniques have changed. Fashion, too, has taken on a different face. So have the political climate and worldviews. The difference between 2 million pixels and 10 million pixels, and all that is before and after the great regression. The love songs we've sung at the karaoke, whatever lesson we've learned from a failed relationship, career prospects, the hairstyles of our idols, different versions of a same software, and the multiple functions of a single cell phone. All the above-mentioned have become the signs of the memory. What used to be fashionable became ridiculous and came back as a new fashion again. Google Map turns out to be superbly convenient.

I can still recall this one summer when I was still a primary school child. All the kids of the family except me went to a theme park. I was left at home alone for some unknown reason, however. Then, to compensate my loss, my parents took me to a department store to buy a toy at my own pleasure. I bought a mini epidiascope with an array of slides of dinosaurs from the movie The Jurassic Park. Some time later, I went back to that same theme park with a classmate from college. When we were plummeting down at full speed on a roller-coaster ride, I suddenly thought of that mini epidiascope, of the images of the T-rex, the velociraptor, and the brontosaurus vividly from on the viewfinder. And of all that is uncorrectable.

There'd been quite a few text messages I never managed to reply after my military discharge. I became the kind of guy who knew not how to refuse. We take turns being assholes, and we take turns hurting one another. Fair. The light bulbs of the lampposts, the shop signs, the lines that have been spoken, and the clothes of the stars have all become the laughingstocks people laugh at at the variety shows.

If memory could be unfolded to become a long strip of paper, then the ruler scales on them would be the variety of items we thought we'd once taken possession of. Since we're too used to the many corny endings of things, we're very likely to accept all that's lost of us, matter-of-factly.

(Trans. Hsuan-chieh Yeh)

Quartett
von
Heiner Müller

Baboo Liao, 2010

妹妹們作品 41 號

海 納 穆 勒 四 重 奏

Baboo Liao

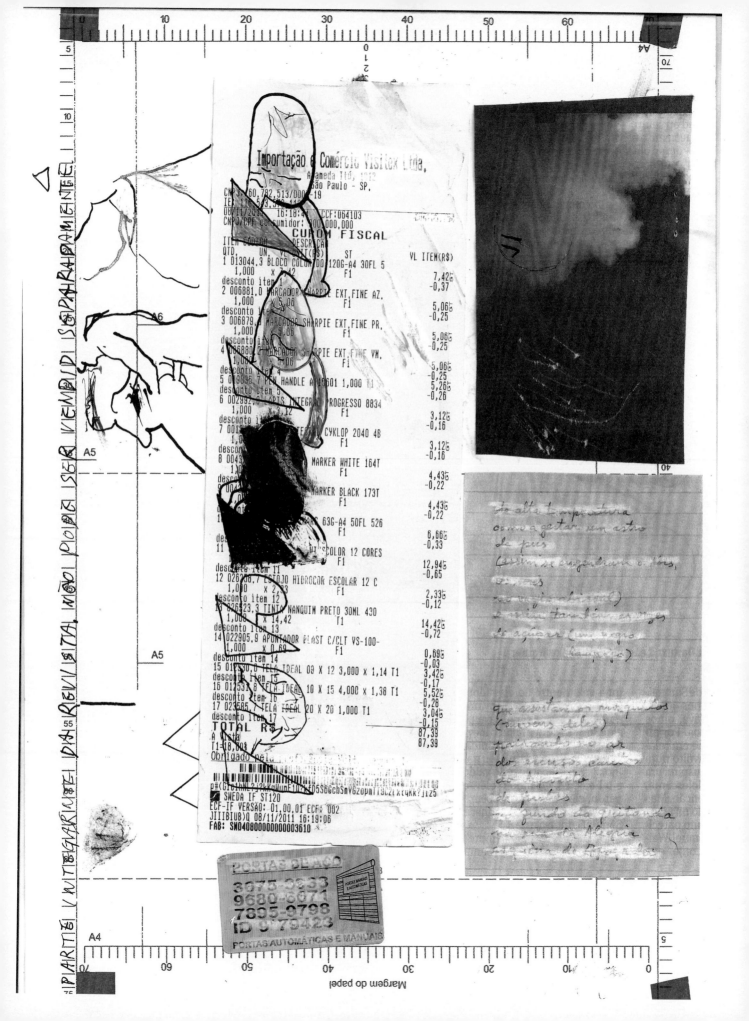

把一首詩同時
獻給兩個人
且不讓他們相互氧化
閃光淋漓的試紙
酒精燈綻放的瞬間
金屬清澈地還原
於最燦爛的漏斗瀑流底下
而飛鳥而落葉
而把同一種愛情
電鍍給兩首詩
讓他們相互吹奏
（但不可互潑硫酸銅）
誰見到此刻的滴定
誰的晴空便心碎
於我最美麗的燒杯

a poem
dedicated to two
warding off mutual oxidizing
a glittery sparkling paper
the blasting instant of the alcohol lamp
metal reduction, crystal clear
gushing beneath the spectacular funnel
be it flying-bird or fallen-leaf
the same kind of love
electroplated on two poems
they may play unto one another
(but no splashing of copper sulfate)
whoever this moment of titration witnessed
whose clear sky heartbreaks
oh my angelic beaker

鯨向海

Experiment/Xiang-hai Jing

(Trans. Nai-yu Ker)

Born

To

be

Wild

Born To Be Wild

不良紀錄

不安的边缘
Edge

X

*Bloom
ing*

血統不良

的

妹妹們

的

養成教育

Not much to say, compared to speaking, I, Salome, prefers waiting. Is verbal language not notorious enough—*Salome*-

Awaiting the bedside drip slowly seeps into my light gray veins, sooner or later bloating my body mass, more and more, so that I am the size of a bull.

Awaiting the pillow-side books gradually become *Silent*—my smoky purple brain stems, sooner or later fermenting my rebellion, more and more, so that I have the issues of a hyena.

Awaiting a chance to turn around, an opportunity to win, the reverse of fate, and the fall of a ruler. *Sapphire*

Physically unwell but meant to ascend the throne, all because

my patience is the sapphire on the crown, the color of the God's eyes

my stability is the dungeon of the lonely ant lion, the material of the Satan's crotch

I am the Qilin with pre-mature wisdom in this mundane
world, destined to ascend the throne in chaos.

列女莎樂美的沈默是金安寧病房革命一針見笑

妹妹們本事 01,

沒有什麼好說的，比起說話，我莎樂美更喜歡等。難道語言還不夠響名狼藉？
等待寢榻邊的點滴緩緩注入我的淺灰血脈，更多更多，使我擁有公牛般的排場。
等待枕頭眸的書經逐漸伴入我的燦紫腦幹，遲早淹發我的體積，
等待一件翻身的機會，一個勝利的契機，遲早發酵我的悖逆，更多更多，使我擁有士狼式的情結。
體質不良創註定登基，只因　　　一群天運的逆轉，一位元首的駕崩。
我的廝心是冠額前的藍寶石，上帝眼睛的顏色
我的穩定是寂待的蟻獅地穴，撒旦日曬嗜的質地
我是浮世中的早慧四不像，註定在亂世登基。

(Translated by Nai-yu Ker)

對過往，不太回望，記憶生命的方式是回溯曾經編導的作品。

我們幾個人，做了一些事，慢慢長大，然後，有了後來總總。

1985 年 12 月發表第一個演出至 1995 年 8 月莎妹劇團成軍，共生產 18 個作品。

1988 年 3 月，《森林與城》(*Shakespeare's Sisters No.1*)。英文劇名靈感來自吳爾芙的文章，四名女演員，談各自的成長，驚險多於快樂，這是「莎士比亞的妹妹們」的劇團團名的最早浮現。

1989 年 5 月，《男賓止步》(*Shakespeare's Sisters No.2*)。代表台大話劇社參加大專盃戲劇比賽。忘了阮文萍是否參與演出，只記得話劇社漂亮學妹都上台了，戴君芳設計舞台、燈光。這個演出讓許多人困惑，八個女演員共演一個叫林淑芬的角色，談月經來時五天裡的身心暴亂，形式內容都超出一般大學生製作，好多人說看不懂噢，竟也拿了最佳導演、舞台、服裝。

1989 年 8 月，《明天會更好笑》(*Dear Governor*)。熱衷社會運動，參與無殼蝸牛住屋組織抗議遊行，在忠孝東路街頭演出、露宿，阮文萍、符宏征領銜。

1989 年 10 月，《他們在照團體照》(*Old-fashioned Album*)。 在皇冠小劇場演出，阮文萍挑大樑，特別為她寫了獨角戲。而後，並肩至今。

1990 年 3 月，*Made in Taiwan*。 五個女孩，包含阮文萍，穿著飄逸長裙，諷刺政治時事，參加第一屆公共電視全國大專短劇比賽，拿了團體首獎。

1990 年 9 月，《天方夜譚 — 1001 頁也不夠》(*Chinese 1001 Nights*)。參加皇冠迷你藝術節，五男五女十個演員，痛快批判政治、國家機器。阮文萍、Fa、王嘉明、符宏征第一次同台。

1990 年 12 月，《告別童話》(*Shakespeare's Sisters No.3*)。阮文萍飾演巫婆，和李靈扮演的愛麗絲玩家家酒，完成「莎士比亞的妹妹們」三部曲。

我們

X

魏瑛娟

1992 年 5 月，《全世界沒有一個地方不在下冰電》(*The Name of the Rose*)。阮文萍、Fa 飾演一對瘋狂愛侶，對戲犀利精準，從此成了最佳拍檔。王嘉明喜愛搞笑，演活了一隻粉紅色恐龍……（恐龍、兔子、企鵝是我喜愛的動物，很希望他們常常出現在我戲裡，且是要粉紅色的）對這個演出的回憶與情感常將我們 —— 我、文萍、Fa、嘉明拉回過往，總說要再重製一次的，談起時會笑鬧彼此的青澀傻愣，並陷入沈思，時光悠長……

1993 年 10 月，《愛人喔我實在不是一個好姑娘 — 隆鼻失敗的丫丫作品 1 號》(*Coward Feminist Y Y No.1*)。離開台大校園，思索未來，惶惶惑惑。和阮文萍在同一個辦公室工作，下班後就在辦公室排練了起來，專為她量身製作獨角戲，針對她所擅長與計畫改善的。

1994 年 1 月，《Play or Die — 隆鼻失敗的丫丫作品 2 號》(*Coward Feminist Y Y No.2*)。阮文萍獨角戲 2 號。1994 年秋天赴 NYU 念書。

1995 年 1 月，《文藝愛情戲練習〈初版〉》(*Scenes of Love Etude I*)，寒假由紐約返台，利用短短假期排練，在當時的河左岸劇團排練場演出，阮文萍演活了文夏情歌裡的苦情女角。心底關於成立正式劇團想法衝撞厲害。

1995 年 8 月，《甜蜜生活》(*A Boring Life*)。暑假回台排練演出。七、八月台北燥熱，我們在小小排練場揮汗論談生活，想到了費里尼的電影《甜蜜生活》，便擇來當劇名。生活不如我們想像甜蜜，該要認真做點讓人覺得幸福的事 就正式弄個團吧，我說。團名呢？莎士比亞的妹妹們的劇團，我又說。團名有兩個「的」喲，像繞口令開人玩笑似的。啊，就這樣，排練午后，我、文萍、Fa、嘉明行過台北夏日烈焰焰太陽，成了牽絆二十餘年的夥伴。

我們，一直在一起。

I am not too obsessed with the bygones, or, if I am, I keep track of them by reviewing the works I've worked on.

The bunch of us did this something, and matured, and have had more of this something done.

In between the premiere of our very first production in December, 1985 and the official commencement of Shakespeare's Wild Sisters Group (SWSG) in August, 1995 came an array of 18 productions.

March 1988: *Shakespeare's Sisters No.1*, whose title derived from an essay originally by Virginia Woolf. Therein the play, a group of four actresses indulged in a heated discussion respectively about their specific pasts. Later, Shakespeare's Wild Sisters Group took its name from this same play.

May, 1989: *Shakespeare's Sisters No. 2*, a participating production in Inter-University Drama Festival on behalf of the Drama Club of NTU. I am not sure whether Uen-ping Juan was among us, but surely, some of the prettiest girls from the Drama Club did manage to get onstage. Chun-fang Tai was responsible for the stage design and lighting. It was a bewildering play of eight actresses playing a same role, Shu-fen Lin, who, on her period, reflected on her frantic delirium. The form and the theme went far beyond standard college drama productions, and won three major awards respectively for best directing, stage design, and costume design.

August, 1989: *Dear Governor*, a live busking performance featuring Uen-ping Juan and Hong-zheng Fu with its aim at protesting against high rising housing prices.

October, 1989: *Old-Fashioned Album*, which premiered in Taipei Crown Theatre. Uen-ping Juan was the heroine, and I wrote a soliloquy especially for her. My bond with her was thus established, lasting till today.

March, 1990: *Made in Taiwan*. Five girls, Uen-ping included, satirized politics, in their floaty long skirts. It also won the first prize in the first annual college drama contest held by Taiwan Public Television Service.

September, 1990: *Chinese 1001 Nights*, a participating production in Crown Arts Festival that featured a group of five actors and five actresses feverishly criticizing politics and the state apparatus. It was our first time ever to have recruited Uen-ping, Fa, Chia-ming Wang and Hong-zheng Fu in a same production.

December, 1990: *Shakespeare's Sisters No. 3*. Ling Li was Alice (of the Wonderland), and Uen-pingthe witch. Together, they played room makeover games. It, too, was the last piece to complete the Shakespeare's Sisters Trilogy.

May, 1992: *The Name of the Rose*. Uen-ping and Fa played a couple crazily in love. The duo has developed a superb rapport ever since this play. Chia-ming was quite a comedian, as a pink dinosaur. (I've taken a special fancy to the dinosaur, the rabbit and the penguin. I would love to see them in my plays, in pink.) Uen-ping, Fa, Chia-ming and I would oftentimes reminisce of this production, of the good old days back then.

October, 1993: *Coward Feminist YY No. 1*. After we'd graduated from NTU, Uen-ping and I went on to work in a same company. We were both uncertain of the future. I wrote her a monodrama and we rehearsed after work, in the office.

January, 1994: *Coward Feminist YY No. 2*, my second monodrama for Uen-ping, who went to NYU

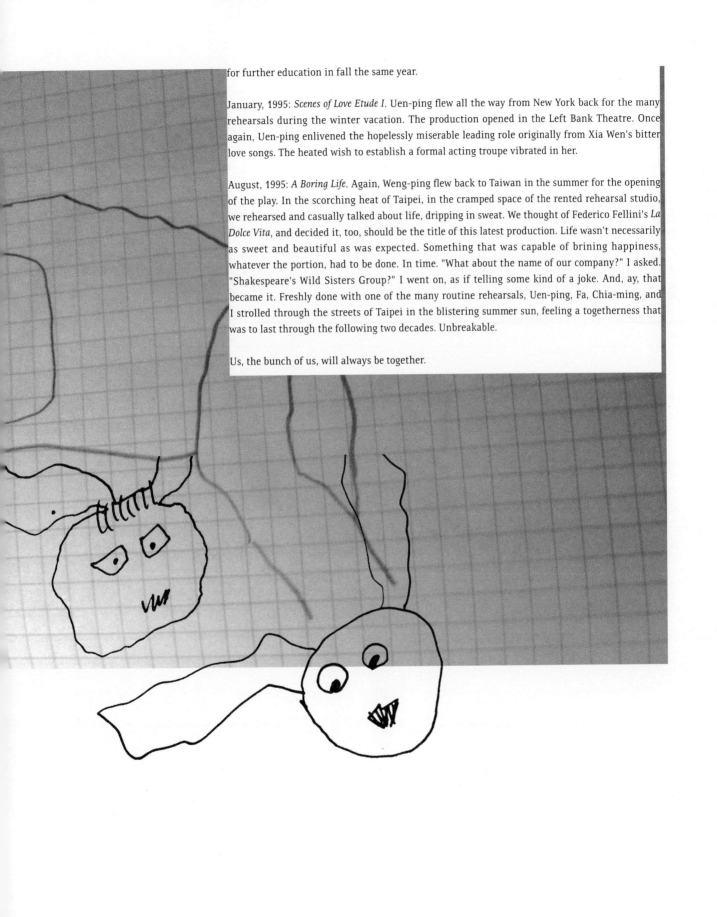

for further education in fall the same year.

January, 1995: *Scenes of Love Etude I*. Uen-ping flew all the way from New York back for the many rehearsals during the winter vacation. The production opened in the Left Bank Theatre. Once again, Uen-ping enlivened the hopelessly miserable leading role originally from Xia Wen's bitter love songs. The heated wish to establish a formal acting troupe vibrated in her.

August, 1995: *A Boring Life*. Again, Weng-ping flew back to Taiwan in the summer for the opening of the play. In the scorching heat of Taipei, in the cramped space of the rented rehearsal studio, we rehearsed and casually talked about life, dripping in sweat. We thought of Federico Fellini's *La Dolce Vita*, and decided it, too, should be the title of this latest production. Life wasn't necessarily as sweet and beautiful as was expected. Something that was capable of brining happiness, whatever the portion, had to be done. In time. "What about the name of our company?" I asked. "Shakespeare's Wild Sisters Group?" I went on, as if telling some kind of a joke. And, ay, that became it. Freshly done with one of the many routine rehearsals, Uen-ping, Fa, Chia-ming, and I strolled through the streets of Taipei in the blistering summer sun, feeling a togetherness that was to last through the following two decades. Unbreakable.

Us, the bunch of us, will always be together.

A Collaborative Ensemble

We might as well say of SWSG as an artistic ensemble rather than an acting company: liberty of a sort is thence provided for its directors, actors and designers to learn from one another, and further to exert their respective influences. These artists have thus established their own specific styles. And, through these years of collaborations, they have also had a tacit understanding of one another. The typical making of a play is more often than not based on a series of discussions, which have started out according to an initiative concept. Such a process involves a lot more artistic energies, with its framework and procedures more like the now trendy devised theatre in the UK. x Chi-tse Wang

莎士比亞的妹妹們的劇團轉眼就十五歲了。1995 年到 2010 年，足夠讓台灣八〇年代的青春偶像，變成對岸的天王巨星；九〇年代的小眾歌手，變成文藝新主流。不管是大視野的政治，歷史，或是個人的小情小愛，15 年的素材足可以好好拍一部大河劇，把成長的幻滅和集體記憶交融其中。

莎妹劇團的成員們出身台大話劇社，在大學時期，即已開始密切合作。在團員陸續完成學業，大家的生活形態改變了之後，魏瑛娟、王嘉明、阮文萍和 Fa 延續對劇場的熱情，正式以「莎士比亞的妹妹們」爲劇團命名。團名源於英國女作家維吉尼亞‧吳爾芙《自己的房間》一書中的虛構角色，莎妹成立時自詡在意識型態上挑戰父權社會，爲被歷史洪流淹沒的姊妹發聲；如看英文團名，Shakespeare's Wild Sisters Group，在態度上更挑明了不做溫良恭儉讓的姊妹，在戲裡要做「瘋」女人。劇團成立初期，由魏瑛娟編導的幾個作品，關注性別或女同志議題，一度被貼上女性主義劇場的標籤。之後，魏瑛娟朝形式深化，摸索出一套獨特的劇場風格，爲莎妹劇團標榜前衛美學的品牌奠定基礎。

1997 年，劇團另一名成員王嘉明開始發表編導作品，其作品酷愛在劇場流露哲學思索，卻也懂得把玩通俗文化。從莎士比亞到麥可‧傑克森、從馬勒交響曲到披頭四流行樂，都是他信手拈來的素材。王嘉明的創作充分反映了這個世代，商業與藝術、主流與邊緣不再二分的混血精神，在票房與獎項的肯定上多所斬獲。此外，2005 年起，劇團開始吸收志同道合的創作者，例如擅長以文學入戲的導演 Baboo，關注女同志議題的演員徐堰鈴跨足編導，成爲固定的創作班底，亦爲莎妹劇團的作品帶來另一番氣象與格局。

現今的莎妹，與其說是一個劇團，倒更像一個「創作群體」 (ensemble)，導演、演員和設計者之間互相學習、影響，同時也支援對方，一起創作，輪番演出，不論是導戲、演戲，都有自己的風格，成爲莎妹劇團在經營發展上重要的特色。這幾年視覺設計者，如舞台設計黃怡儒、燈光設計王天宏，服裝設計賴宣吾，也成爲固定的合作對象，讓莎妹除了獨特的表、導演之外，也有更加豐富的視覺語彙。

這樣的劇團組成，除了直接影響工作模式之外，也影響了作品。人數少，比較容易溝通，形成共識。雖然在莎妹活動的導演、演員、設計工作者不只一位，但長期合作下來，自然有了默契。幾位比較熟稔的創作者，創作過程也是互相討論、互相分擔工作，不見得是有了劇本，導演、設計者再接手，而是由一則設計概念出發，再根據這概念發展其他元素。如 2009 年《膚色的時光》是先有了舞台設計，才寫劇本、發展人物、轉折劇情。這樣的工作流程納入了更多劇場工作者的心血與創意，依舊有架構、有流程，倒接近近年英國流行的共同創作 (devise) 了。

因爲莎妹的劇場風格鮮明，也有一票忠實觀眾，認同莎妹的風格、表演方式。莎妹的表演，很少著重在說故事上，如果有故事，也往往是片段的、零碎的，不易辨認的，這樣的演出手法，不能不說是充滿了實驗精神。莎妹的潛在觀眾，除了要對其探討的議題有興趣，才會買票入場之外，在演出中通常也要格外聚精會神，才能在腦海裡把在舞台上看到的情景，勾勒出有意義的劇情大概來。至於商業劇場中常追求的「感動」，或名之爲讓台上台下哭成一片的催淚效果，在莎妹的演出中幾乎不存在。相反地，莎妹的作品在情緒上通常相當疏離，一是通常不以傳統的線性結構敘述故事，自然打破了情緒

一個相互影響，
彼此支援的創作群體

X

王紀澤

的堆疊；二是導演和演員在演出上，往往對情緒點到為止，而不多做強調和渲染，甚至在演出中，用反諷的方式，呈現情緒。同樣的，此種呈現方法，需要觀眾多加留心，不能被動地坐在台下，用看電視的方法台上餵什麼就吃什麼，通常要把看到的人物、舞台、故事，在腦海裡轉一圈，做兩份、甚至三份工，才能理解導演和演員表演背後的企圖。不過這樣要求觀眾在演出前、甚至在演出時還要「做功課」的表演，在本來人數就不多的劇場觀眾中，雖然能吸引一群追隨者，不過和其他的商業製作比起來，自然就顯得小眾了。

在台灣，小劇場的演出時間經常是從星期五到星期日，最多演個五場，一場約一百人的席次，一個週末就結束了，幾乎不可能巡迴，加演或重演更是少之又少。看過的人算來算去，也就千人左右。莎妹如此，別的「小」劇場或是實驗劇團，觀眾人數也是這樣。觀眾人數少自然有其原因，其中一項，（或是所有小劇場工作者都這麼希望的），是挑戰主流價值的反叛姿態，與主流社會格格不入，自然觀眾就少。莎妹早期的作品，雖然看過的人並不多，但其驚世駭俗的效果，可說是傳頌不止，影響力不可小覷。

15年過去，在創作上，莎妹仍堅守著小劇場的美學價值，在經營上，開發更多觀眾走入劇場，也是莎妹的另一個大膽實驗。近年，莎妹的演出規模跳脫了一般預期的「小」劇場：王嘉明編導的《膚色的時光》在誠品信義店演了19場，最後賣了約七千多人次的票。隔年，《麥可傑克森》在中山堂連演五場，一場次約有一千人次。觀眾人數多，可以解讀成作品「受歡迎」；或有可能是美學上的「大眾化」，往主流價值靠攏。未來，面對更普羅的觀眾，面對「轉型」的陣痛，莎妹品牌的核心價值，如何在商業與藝術，市場與作品之間找到平衡，是莎妹下一個15年首要面臨的挑戰。

Sex & Politics: A Playground Free of Taboos From the NTU Drama Club to Shakespeare's Wild Sisters Group

Yc Wei stands out from among her contemporaries for her mockery at political taboos, for her sympathy for women, for her constant probing into homosexual issues, for her profound displays of death and diseases, for her interest in gameplays, for her stolid confidence in the exploration of gestures. Though the pivotal focus has invariably been placed upon different themes at different phases of time, they've been coexisting in the various dimensions of Wei's works, and proved to be more straightforward specifically in her earlier plays. Whatever the scale of the theatre and the attention drawn, Wei sticks firmly to her artistic style. In terms of dramaturgical methodology as well as theatrical themes, Wei's influence, in retrospect, is **widespread and huge.** x Hunn-ya Yen

性別與政治，
百無禁忌的遊戲場
——
從台大話劇社到
莎士比亞的妹妹們的
劇團

X

鴻鴻

不同年代開始接觸莎妹及魏瑛娟的觀眾，對她的印象可能大相逕庭。她對政治禁忌的尖銳嘲弄，對女性處境的深刻同情，對同志議題的大膽開發，對死和疾病的深掘展示，對遊戲手法的無窮興趣，對動作探索的執念信心　在在獨樹一幟，但在不同時期，重心卻有所轉移。事實上，從一開始，這些表演面向都已並存，而且相較於她後期形式取向的作品，更鮮明直白。可以說，無論劇場大小、受注目的程度多少，這位藝術家出手即已建立堅定的自我風格，令人不得不佩服她過人的膽識，和不知從何而來的信心。二十年後回顧，她散播的影響效應，既在她所堅持的路徑，也在那些她一路邊試邊棄的方法和主題上。所以，窺其初衷，觀其行藏，尤其是那些並不廣為人知的早期作品，應是面對台灣劇場時無法迴避的課題。

魏瑛娟以直線劇團與台大話劇社名義發表創作開始，我便因緣際會，有幸目睹耳聞。當時隨機發表的零星評論，如今綜觀，意義更為豁顯，也讓我不必經過催眠，即可追憶起細節點滴。因採「對照」方式，以今日角度面對摘錄的昨日紀錄，稍作後見之明的箋注引申。

2010 注 - 政治劇場與劇場政治

如同八〇年代中後期崛起的第二代小劇場，魏瑛娟的叛逆，也是形式和內容兼具的。以段落結構取代連貫劇情、以諧仿取代擬真、以知性取代抒情。在主題上，一開始就對性別和政治議題特別關注，可以歸類為廣義的政治劇場。

1988 年《風要吹的方向吹》就是將性別意識和政治權力連結的佳例。其中一場，一名西裝男子伸手指讓一旁的女學生依樣模仿，他比一二三四五，女生也比一二三四五。但當他比出中指時，女生卻比出食指，男子立刻伸手把女生打趴在地；女生站起，男子又比中指，女生仍比食指，又被打趴在地。這種以碧娜鮑許風格呈現的暴力關係，顯見出魏瑛娟與舞蹈劇場的淵源（當時德國文化中心已公開放映過《穆勒咖啡館》），以及對性別和政治的雙重敏感。

1989 年的《男賓止步》是一部具有「羅伯威爾森／進念／筆記」風格的女性作品。演員全是女性，全都叫做「林淑芬」（比起筆記劇場 1985 年的《楊美聲報告》，「林淑芬」更為菜市名）。舞台背景是一個巨大上裸女體的俯臥側影，全劇古今交融，充滿凝結的女性形象，與壓抑而斷裂的情緒表達。在女性創作仍多過度感性的年代，魏瑛娟呈現女性處境的藝術企圖是相當激烈的。

1990 年在皇冠小劇場演出的《天方夜譚（一千零一頁也不夠）》則直接處理政治，藉此嘲諷台灣與

大陸的不平等關係。符宏征飾演的外省軍人,在台灣民謠歌聲中戰鬥、逃亡,然後被阮文萍飾演的台灣女子收留。雖然兩人相愛,但軍人的愛卻是排他性的。而語言(國語與台語)的政治性,在這齣戲裡被鮮明地強調出來,兒戲或電玩般地演出族群衝突和殖民壓迫,凸顯了歷史的荒謬與暴力的無情。向來被莊嚴化的國家神話,在此被魏瑛娟以童稚眼光輕易地消解了。

那時候「環墟」已經演過幾齣間接的政治寓言和直接的《武貳凌》,熱火朝天的街頭抗爭也在解嚴前後天天發生。政治話題雖然當令,人人得而為之,魏瑛娟以遊戲形式和通俗劇仿諷所傳達的幽默批判,仍別具感染力。她對主題的深思熟慮,令作品呈現從容的大將之風。但由於多在學院及大專競賽場合表演,場次有限(有時只演一場),觀眾雖反應熱烈,卻難以被媒體和評論留意,更遑論被認真對待。這種被迫的邊緣處境,或許也造成了魏瑛娟持續以不信任眼光,看待所有「大論述」的戰鬥位置。

全世界沒有一個地方不在下冰雹

摘錄自:1992,鴻鴻,〈告別海洋,迎接冰雹〉,《中央日報》

這齣劇名長得繞口的新作,不談政治,只談劇場。她將飲食、男女、與看戲行為靈敏代換、放肆引申,有時是截肢挖眼的殘酷喜感,有時是高達的知性、大衛・林區的怪誕在荒謬劇傳統中結出的異形。演員全部塗黑牙齒與眼袋,沿著童話與夢的邏輯,建造了一個全然自足的世界。

邁入九〇年代,魏瑛娟的個人美學已臻成熟。

《全世界沒有一個地方不在下冰雹》首度完整呈現了她的疾病美學。「病」原是殘缺、不得已、痛苦的處境,但在魏瑛娟的戲中,所有黑眼袋、黑牙齒的人物,如影隨形的「病」成了他們所有行為的註腳,或替他們的嚴肅行徑扯後腿,帶有一種自我挖苦、自我嘲哂的意味,反而令人產生同情。耽於病苦的快感,隨之油然而生,難脫自虐的嫌疑。如果世間人事皆病,清醒的觀察者自然有了居高臨下的位置。然而,我們卻不難辨識出,創作者也「可憐身是眼中人」。對於病痛的不滿,後來越來越轉化成某種享受,也形成了獨特的世界觀——自覺的苦,樂過無知的樂。

2010 注 - 我有病,全世界都有病

愛人喔我實在不是一個好姑娘——隆鼻失敗的ㄚㄚ作品 1 號
Play or Die ——隆鼻失敗的ㄚㄚ作品 2 號

摘錄自:1994,鴻鴻,〈「甜蜜蜜」小劇場聯演〉,《工商時報》

在幾個月前的《ㄚㄚ作品 1 號》中,阮文萍飾演的ㄚㄚ把台灣各大小劇團都 狠狠嘲諷了一頓;這一次,戴著黑框眼鏡假鼻子的她再度以瞬息萬變的手勢、姿態、語調、情境,盡情調侃了嘲諷了一頓;這一次,戴著黑框眼鏡假鼻子的她再度以瞬息萬變的手勢、姿態、語調、情境,盡情調侃了當前的女性主義論述。她有時模仿女性主義者以學術字眼分析性愛的冷靜與虛矯,有時演出她們犀利言語與嬌柔聲音體態的落差對照,最終則指向男女關係若仍糾葛在這些末節的爭論上,可能離真正的平等、互信日益遙遠。阮文萍的收放自如是演出品質的重要指標,一路插科打諢到末了,卸下眼鏡鼻子後,卻是沈重的一鞠躬,立即將觀眾看熱鬧的心情無言地重重拉回嚴肅省思的層次。謝幕才是全劇畫龍點睛的高潮。

……許多看似前衛的作品,只是「前衛」這個模式下的陳腔濫調。魏瑛娟的作品正是對這種知識份子濫調的仿諷。

向來台詞很少、遊戲很多的魏瑛娟作品，在「ㄚㄚ」系列出現了決定性轉折。為阮文萍量身打造的獨腳戲，在咖啡劇場的近距表演，讓魏瑛娟得以精細玩弄語言及節奏的趣味。但她的語言不是用來描述世界，而是用來評論。劇場本來就是對世界的評論，魏瑛娟的評論對象卻瞄準知識界。她不甘於用劇場複製現實，反而黃雀在後，針砭那些對現實的評論。這不是當時小劇場盛行的「揭露戲劇製造過程」的後設，而是觀點的後設。

過往，台灣現代劇場不是太仰賴語言（姚一葦、馬森、張曉風），就是索性揮舞起後現代反文本的大纛，棄絕語言。魏瑛娟削尖她聰明的機鋒式評論語言，開始孤軍力挑風車。「ㄚㄚ」在小劇場大本營「甜蜜蜜」演出，更有「擒賊擒王」的氣勢。

在革命隊伍中，為了革命目標，最容易犧牲自我特性，為共同願景服務。魏瑛娟卻始終自覺意識鮮明。小劇場原已被主流價值邊緣化，魏瑛娟又處在邊緣的邊緣，正得以從邊緣展開反擊。但她反擊的對象不是主流，而是邊緣中的主流，以此來辯證自身的主體價值。所以「ㄚㄚ」1 號嘲諷小劇場現象（彷彿她身在其外），「ㄚㄚ」2 號嘲諷女性主義論述（彷彿她已經超脫）。這無非是斷奶、弒父的成長必經之路。不過，在階段性戰鬥目標完成後，魏瑛娟毫不眷戀地割捨她的語言長才，服膺於劇場本能，逐漸將語言放逐，終於抵達純動作劇場的冷酷異境。

文藝愛情戲練習

摘錄自：1995，鴻鴻，〈政治·性·倒錯喜劇〉，《表演藝術雜誌》

《文藝愛情戲練習》是魏瑛娟從紐約回台度假的即興之作，仍然有叫人笑痛肚子的幽默。四個片段，分別處理：一個女子追求一個男同性戀的挫敗、兩個女同性戀者的相悅、一對異性情侶的背叛、兩個男同性戀者的交歡。看似擁抱當前熱門的同性戀話題，其實是在藉通俗模式調侃這些素材，並隱喻族群分歧的社會問題。演員全部把嘴唇塗黑……使所有正經八百的表演時時疏離為突梯的怪樣。

或許是因為負笈紐約（念教育劇場）的關係，魏瑛娟重拾她的台灣情懷。這一回，在《天方夜譚（一千零一頁也不夠）》小試過的台語歌搞笑，成為《文藝愛情戲練習》的亮點。異性情侶分手的段落，演員和角色男女對調，在文夏的台語歌對嘴表演當中，台語講不好的男生，扮演起弱女子的角色。這種知識份子重製俚俗文化的仿諷趣味，魏瑛娟可謂始作俑者。同時期，台灣渥克的編導楊長燕也以「查某喜劇」系列玩起這種胡撇仔混搭趣味。當魏瑛娟回頭深耕她的疾病美學，楊長燕離開台灣渥克（留下陳梅毛走知性批判方向），這條路線被金枝演社發揚光大。金枝於 1993 年成立，原本注重果陀夫斯基身體訓練。1996 年推出現代「胡撇仔戲」開始，至今已持續耕耘成為「台客」劇場的代表。

World of Darkness & the Hard-boiled Wonderland: The Service of Bewitchment by Witch of the Theatre

Yc Wei first rose to public attention after the Martial Law had been freshly abolished in Taiwan when a wide range of trends of thoughts, conservative as well as liberal, crudely flourished. Wei absorbed in these thoughts according to her personal taste, and had them transformed into her works in a light that was mostly unique to her. Therefore, her works invariably and inevitably took on these very obvious marks of time and genius. What if another Yc Wei was born in this time more bizarre, what would she feel like creating for the theatre and the public? x Hunn-ya Yen

暗黑世界與
冷酷異境 ──
劇場女巫的著魔儀式

X

鴻鴻

甜蜜生活

摘錄自：1995，鴻鴻，〈冷盤熱炒．合縱連橫──1995 年的台灣小劇場〉，《表演藝術年鑑》

魏瑛娟擅長日常生活外在儀態的戲仿與重置，如《甜蜜生活》觸及自殺、墮胎、性虐待行為，既喜感又悲愴。其中一段醫生為女孩墮胎的過程，卻「接生」出一根莖、一片葉、和一朵花的殘肢，再拼接成一朵塑膠花，供女孩和同性友人呵護把玩。

2010 注 - 繼續遊戲

《甜蜜生活》是莎妹掛牌的第一個作品，也是魏瑛娟審視自身黑暗傾向的極個人化作品。當別人在努力尋找「東方身體」的同時，魏瑛娟卻不斷以身體的毀壞為主題。四兩撥千金，以遊戲筆觸搬演虐待、墮胎、自殺等情節，看得人怵目驚心。

我們之間心心相印 ── 女朋友作品 1 號

摘錄自：1996，鴻鴻，〈美麗女巫的無聲「妖言」〉，《工商時報》

以往魏瑛娟的作品見長於情感關係、政治諷喻，這回在 B-Side Pub 演出的《我們之間心心相印》標明「女朋友作品 1 號」，鋒頭轉向女同性戀之間的情欲糾葛，實則藉題發揮伸張女性普受壓抑的社會處境。田啟元曾經在《白水》中為「正常社會」眼中的「妖孽」（男同性戀）打抱不平，魏瑛娟也使用了女巫形象來凸顯女同性戀的「妖異」色彩。此劇的英文劇名正是取作「三個彩色頭髮女子在掃帚上跳舞」。然而這三個女巫既不醜惡也不老朽，反而甜美可愛。出身人子劇團的劉意寧從衣服到頭髮一身草綠，頭上還聳立兩根胡蘿蔔做的魔鬼角；曾在魏瑛娟作品中多次挑大樑的阮文萍一身粉紅，胸前兩隻像握住雙乳的手套；黃珮怡則是一身的藍。她們的嘴唇漆黑，嘴角都殘留血液。

……也許是肇因於要去香港參加藝穗節的演出，魏瑛娟一開始就捨棄她以往犀利的語言運用，選擇了做一齣沒有語言障礙的戲，但這現實考量已內化為創作的主題旋律，成為有利的表達工具。尾段的無聲告白不但將全劇的暗啞引導向「被消音」的聯想，更提供了容許不同角度的觀眾填空／配音的自由。脫去誇張的服飾，並連連用手背擦去口紅和嘴角血跡的動作，表現了她們「回到本我」、「有話要好好說」的誠懇。

2010 注 - 無言與有言的同志

1990 年的《告別童話》，阮文萍就已飾演過美麗善良的女巫。《我們之間心心相印》更是大張旗鼓。魏瑛娟向來關心的女性處境，和逐漸浮上檯面的同志關懷，在這部「女朋友作品 1 號」當中，匯流為

一。和《文藝愛情戲練習》類似，全劇以精準的動作設計，描繪三個女孩／女巫之間的愛與背叛，卻在最後的卸妝／謝幕當中，真情流露，令人動容。

《我們之間心心相印》戲末「卸妝」之舉，其實《天方夜譚（一千零一頁也不夠）》已出現過——符宏征在臉上貼膠帶，扮成印地安形象飾演「外來者／外省人」，最後卻表明自己馬華身份，並拿出一張圖說：「我畫的是台灣，這是一個美麗的寶島。」然後，開始撕下臉上的膠帶。魏瑛娟在意的，或許不是演員和角色間的矛盾衝突，而是「卸下」這個行動（就像「出櫃」一樣）的積極意義。

相對於本劇的無言，2000 年的「女朋友作品 2 號」《蒙馬特遺書》卻大量引用邱妙津文本，讓源源不絕的文字築起主角的心靈囚牢。「1 號女朋友」讓觀眾從頭笑到尾，「2 號女朋友」卻壓得人透不過氣來。

前三分之二的荒謬喜趣對比後三分之一的真情告白，《我們之間心心相印》可以說是魏瑛娟最後一齣「平衡」的作品。往後的魏瑛娟不那麼在意意象與意義對觀眾的連結，也不再於趣味和感性上那麼取悅觀眾。她確立了自己藝術的信心，從題材的耽溺到形式的專注，自此一往無前。

到了《666─著魔》，她已穩坐「暗黑女王」的寶座。

666 ─ 著魔

摘錄自：1997，鴻鴻，〈向無盡黑暗的傾斜滑翔〉，《表演藝術雜誌》

作為一齣在東京首演的戲，《666─著魔》呈現了台灣小劇場的專業質地：縱使佈景裝置付諸闕如，但演員獨特的造型構成台上不斷流動變換的景致。風格的選擇明確，建立在糅合矛盾對立的中間地帶：光頭、黑紗蓬裙、加上 S／M 金屬皮革飾物的角色，顯得既古典又科幻；用編舞般對線條、姿勢、節奏、佈局的美感敏銳度，經營十足戲劇性的情節張力；談的是著魔狀態，語調卻一貫冰冷沈靜；連音樂也頻頻組合神（古典聖歌、聖樂）魔（現代重金屬搖滾），逼現六個人物的獸形魔性。舞台氣氛罕見狂亂或出神，彷彿怕阻礙了觀眾慎思明辨的過程。

……魏瑛娟擅長以遊戲形式與嬉玩氣氛，陳述殘酷或陰暗的主題，迸發獨特的黑色幽默。看她的戲，於是也經常是愉悅與「慘不忍睹」輪替、甚至同時交糅的經驗。……遊戲其實最大的樂趣與目標在於競爭，劇中的情慾與權力關係遂經常表現為角力、爭勝，或是由對峙到誘引、由誘引到對峙間的往復拉鋸；……匪夷所思的是，魏瑛娟戲中的競爭，其獎賞不是「病」就是「死」。貫穿她多部作品的黑眼圈、黑嘴唇的滑稽形象，到本劇發展為鮮血淋漓的殘酷，凸顯了「疾病」的指涉。《甜蜜生活》中千奇百怪、令人捧腹的各種自殺手段，本劇中也有集體咬嚙手腕的一景遙相呼應。……乃至結尾──最富想像力的一場──服裝秀嘉年華，也從絲網、鋼釘、金屬面具等 S／M 意味濃厚的服飾，發展為尿袋、針筒、注射瓶加上滿頭滿身的鮮血。演員臉上的冷傲神情表明了這場儀式的樂趣不在施虐或被虐，而是自虐。沒有《自己的房間》死亡之後的集體新生，在著魔的領域，死亡本身就是充滿快感與華麗的救贖──甚至「救贖」這樣的說法，可能都太一廂情願了。

《666─著魔》是一個總結，一個嘉年華般的疾病慶典，一個創作者對於供養她多年的題材的祭拜儀式。魏瑛娟參與廣告的經驗，也讓她對人物造型的時尚感特別有把握，再黑暗的主題都能以時尚包裝

成賞心悅目的美感。政治、性別等議題由於太政治正確、太被所有人濫用，早就被她回收來嘲諷之後，丟回垃圾桶。掌握了內在世界的純粹度與歧義性，她開始把觀眾遙遙拋在身後，朝深心探索。

重新出發。在嘗試古典莎劇、歌劇、舞蹈之後，魏瑛娟的作品愈益抽象，關心線條、空間、節奏，遠勝題材。後期的魏瑛娟以哲思哺育的美感，吸引了無重感的新一代青春少艾，但已無人費心去解讀，因為當下的美感經驗似已足夠。

雖然，莎妹的創作主力漸漸轉移到王嘉明和 Baboo 身上，魏瑛娟的行跡仍是冥冥中的導引。Baboo 承襲了她對文字與空間的調度經營，王嘉明把一切主題通俗化成調侃對象的遊戲傾向，也可見魏瑛娟的影響。但與魏的早期作品比起來，這些作品與今日現實的對應，已像是不能承受之輕。

回顧魏瑛娟的創作前十年，無法不注意到的是，魏瑛娟崛起於台灣解嚴的多事之秋，各種保守與解放思潮粗率地在社會及藝術領域中流竄。魏瑛娟依個人興味加以擷取，以獨特觀點轉化，無可避免地帶上了時代的鮮明印記，與天才的痕跡。倘若此刻也有一個初出茅廬的魏瑛娟，遭逢這個更詭異的關鍵年代，她捲起袖子，會想要做些什麼？我不禁這麼好奇起來。

Looking back at Yc Wei's theatrical works in their contexts ever since 1995, we've come to a conclusion that Wei's focal concern has evolved from probing into the internal textures of "sex" and "gestures," from challenging the conventional theatrical essences such as characters and dialogues, to simply actions and movements. This gradual formation of a new theatrical vocabulary is probably a step further into the purity of the theatre as a form of art, a modern symphony. x

Mei-ying Yang

Action, What's Left of It All: A Road into the Purity and Divergence of the Inner World

現在是 2010 年白露時節，距離《甜蜜生活》首演近十五年了，在沒有將該時期劇場作品一一重新溫習的前提下，實在無法完全信任自己的記憶力，只能借重文獻參閱，以及當時感官領受而留下的「印象」，來追溯這位表現突出的小劇場導演，其邁向千禧年的創作歷程，所展現出對劇場藝術本質的挑戰與探索。

而對此過往印象的追溯，將以一條「終於，只剩下動作」的拋物線來串起。

若以《我們之間心心相印——女朋友作品 1 號》爲一個時間轉折點的話，自《文藝愛情戲練習》對性別與愛情課題的戲弄，經過《甜蜜生活》、《自己的房間》等劇，再到《給下一輪太平盛世的備忘錄——動作》，無論是表演文本或是視覺造型的構成，一路連結，可以看出一種「從無性到無角色」的明顯趨勢。

回頭翻看，1995 年初演出的《文藝愛情戲練習》，一方面還保留了角色關係、語言、情節，另一方面則是在懷舊的台語歌曲旋律中，演員們以滑稽的舞蹈動作、誇張的表情和對嘴，加入通俗且綜藝化的遊戲，輪番演出仿瓊瑤版本的男女愛情故事，把異性戀與同性戀的不同情感模式全給反諷了。特別是劇中演員誇張的對嘴表演手法，筆者以爲，或可視爲創作者不信任語言的表達溝通功能，甚至是嘲諷戲謔的態度，刻意拿來作爲一種加強劇場效果的裝飾品！

1996 年，魏瑛娟以《我們之間心心相印——女朋友作品 1 號》參加了第一屆女節。記得同時段參與女節的我，在 B-side pub 現場看到了彩排片段，首先第一印象即是，強烈感受到一種都會的性格與速度——當然，這是與自己在台南生活的經驗相較——時髦的、動感的、快速的；全劇並無一句實質意義的台詞，三位女演員裝扮成螢光色系的造型女洋娃娃，在空舞台上，完全以聲音、表情、肢體互動演出。

自己的房間

摘錄自：1997，陸愛玲，〈化裝舞會裡的政治伴奏〉，《表演藝術雜誌》

光亮的場面，好像很熱鬧，其實（戲）很安靜，人物總是輕飄飄、脆險險的質感，戴著與現實乖隔的面具（中性面孔）；事件與動作是由大化爲極小，由繁而至最簡的互譯關係；明朗（顏色）中襯托生活之同中異；另類（化妝／髮式／色、衣服）中有橫趣；簡單的道具，是觀／演者想像的起點、日常且輕盈（非表／扮演性）的動作姿態；甚至簡單的空間區位運用（以演員隊形排列的運作，以及場與場之間接以燈暗切轉配合極小的表演空間）；以及日常且自然的表演姿態；戲的主題都不算小，掀露切面，少及整體，輕鬆中講嚴肅，大題小作，點到爲止。

接著，1997 年《自己的房間》：四位造型中性的演員，以童眞的詩性台詞與遊戲肢體，築構出眾多想像的房間，導演魏瑛娟說這是「預言無性時代的來臨」（江世芳，1997）。

果眞，1997 年的《666－著魔》，在皇冠小劇場的觀眾面對的是六位演員理了光頭，以簡單節制的舞

蹈化肢體、稀薄不成章法的語言，在靜默中鋪陳一種優雅的暴力。演出仍是以片段構成，拋棄一般敘事情節。表演的尾聲，六位性別界定模糊、但兼具帥氣俊俏秀美的演員，身著全黑的皮革蕾絲蓬蓬裙，一字排開，挑逗、更接近挑釁地看著觀眾，也被觀眾所看，然後，有如服裝秀的走台步向台前移動，彷彿無聲卻宏亮地宣告著：對白、場景、情節、角色，都是多餘的！到底什麼是劇場的本質？表演藝術是什麼？

如此的質問、追尋，繼續前進中。

隨便做做坐 —— 在旅行中遺失一只鞋子

摘錄自：1998，傅裕惠，〈一桌二椅，百無禁忌〉，《表演藝術雜誌》

阮文萍，周蓉詩白衣黑裙，像制服又不像，豎立短髮下淨白的臉，眼梢蔓生枝枒紋路，手掌纏繞的紅線，與遠處隱沒黑幕上桌腳下的兩紙三寸金蓮相應。音樂中，她們嗅聞咬嚙，行走動作彷彿受制於某不可見的聲音，力量，兩人如小鳥跳耀遊戲，或蹲憩於罩上黃帝黃綢布座椅，跌落，爬起，跌落……終了，女聲唱著，我生病了，付不起看醫生的帳單，不知道自己還能忍受多久，這生活的殘酷與痛楚。燈漸暗，兩人緩著重複舞步，謝幕。

1998 年《隨便做做坐——在旅行中遺失一只鞋子》，筆者看到的是 2001 年由周蓉詩、徐堰鈴演出的版本，可以感覺到全劇雖然缺乏清晰的角色、故事、情節、對白，但演員的肢體動作、互動、節奏、線條與畫面，都是設計安排過的，隱隱然有一種關係和情境在流動著。

後來，2000 年的《無可言說》，魏瑛娟持續純粹性的創作，而此作品被戲劇學者紀蔚然列為「九○年代小劇場的困境」的論述素材之一。

無可言說

摘錄自：2002，紀蔚然，〈探索與規避之間－當代台灣小劇場的些許風貌〉

舞台上所呈現的幾乎是毫無劇場元素的狀態。劇中一男一女盛著戲服各坐長方木桌兩側：從頭到尾他們沒有交談、沒有離座，動作初發隨即收回，而最大的戲劇動作只是慵懶身姿的變換及不帶文字的低鳴唱嘆，演員彷彿一對被劇場豢養的寵物。

另外，《2000》也曾引發「不解、難解」之類的反應，如：「整個演出一句台詞都沒有！這是戲劇嗎？」「通場都是遲滯的舞蹈動作和形體造型」（林蔭宇，1999）；又如：「1998 年他們帶來純形體表現的《2000》一劇，參加『中國青年藝術劇院小劇場劇目展演』，給大陸戲劇界帶來一定程度的驚訝、欣喜與新鮮感。只不過這一次的動作更『純粹』，更抽象，也更費解」（林克歡，2007，陳述的內容為《給下一輪太平盛世的備忘錄－動作》）

由此可看出莎妹作品的褒與貶，其實是一體兩面，並存同在。

給下一輪太平盛世的備忘錄 —— 動作

摘錄自：2001，王凌莉，〈劇場身體回應文學技法 魏瑛娟眼、指尖、嘆息都是舞〉，《自由時報》

在三面敞開的劇場裡亮起尋常的燈光，接著背景幕上的藍天、白雲與紅花在晦暗的劇場裡陸續顯現出來，然後，塗紅鼻子的演員們穿著輕紗出場，幾個簡單的肢體動作在讓人看透的身軀上擺動起來。這不是一場戲，演員也不跳舞，單純透過身體語彙來傳達卡爾維諾對文學技法的各種概念。「動作」是她想要表達的主題，她認為身體語彙是表演不可或缺的基本元素。她說，演員在舞台上輕顫指尖、微揚嘴角、深思的眼神都是表演的一環，即便是腳步和腳步間、呼吸或嘆息等，都可以有節奏和韻律感，而這也能夠傳達出卡爾維諾書中的一些概念。

到了 2001 年的《給下一輪太平盛世的備忘錄 —— 動作》，則是筆者以為匯聚了魏瑛娟數年以來創作實驗的能量，放下了挑戰傳統劇場定義的隱隱焦慮，是一個更為大器而從容的、跨越了文本或劇場形式分類的表演作品，足以視作魏瑛娟在劇場創作歷程上的階段性標的完成。

還記得自己坐在皇冠小劇場，感受著低矮的天花板的同時，看見放大的卡爾維諾頭像被分割、錯位，而被取消個性色彩的表演者，不分男女一律穿著鮮明色塊拼接成的吊背長紗裙，紅紅的鼻子渲染出小丑的聯想，執行近似舞蹈的表演任務。搭配日本大阪銀幕遊學劇團的現場音樂演出，天真嬉戲，恬淡輕盈之中混雜了不屑孤傲、世故陰鬱，以及節奏的沉緩或停頓，一派的純然自在。

在如此純淨的情境之中，我們回頭來拜讀卡爾維諾的遺作，主觀地想像其間的關聯性：其一，卡爾維諾表示：「對我來說，『輕』伴隨著精準、確定，而不是模糊、隨興。」（卡爾維諾，1996，頁31）這點似乎與魏瑛娟所追求的肢體意象劇場，具有同樣的要求。因為我們常常可以看到劇評裡提到，這是一個使用碼表和節拍器排演的導演，若是往前推，在莎妹提供的作品資料中，早期作品《東歪西倒》也曾被施立讚許：「魏瑛娟讓我們再一次看見她精確的導戲風格，演員與演員的對位，演員與影像的對位，還有身體與音樂的對位，處處都展現了這個傳聞中以碼表導戲的導演在協調上的能力。」

其二，對於舞台裝置或表演造型的視覺風格經營，例如《自己的房間》在一片具有戶外感的草皮上、《2000》豪華又簡練的鋪了一張碩大的人造長毛地毯、《666—著魔》張牙舞爪的黑色系列表演服裝等等——是否就如同卡爾維諾所提示的，詩人與世界之間的關係，一個寫作（創作）時可以遵循的方法上的啟示：「柏修斯的力量在於拒絕直接觀視 —— 不過，他並不是拒絕去觀看他自己命定生活其中的『現實』；他隨身攜帶這個『現實』，接受它，把它當作自己的獨特負荷。」（卡爾維諾，1996，頁 18）筆者十分好奇，無論是人工偽造自然情調的演出環境、或者是散發時尚氣息的視覺風格，是否都呼應了創作者的都會生活體驗？

其三，卡爾維諾說過：「故事的韻律比起其情節更有效地表達了慾望的驅動力。」（卡爾維諾，1996，頁52）——假如回顧 1995 年發表創團作之後的各個編導作品，包括由魏瑛娟編導兼音效設計的《甜蜜生活》，一路展延到《666—著魔》，同樣是透過情境與音樂推演出支配、競爭、互助、疾病、死亡等意象——無論內含文本敘事成份多寡，情境的流轉之餘，在各個片段與片段之間，在表演者動作的急繁、緩簡與停頓之間，甚或某一個步履、神態的轉折，會讓觀眾呼吸到一種聰敏慧點的瞬間，整體構成了動人的「韻律」，可說是其作品極大特色。

回首 1995 年以來魏瑛娟劇場創作的脈絡，鑽探「性別」和「動作」的內在肌理，玩耍性別的疆界，再延伸挑戰傳統定義之戲劇本質如角色、對話等元素，如此儼然清晰的追求旅程，最終，只剩下動作。也或許，這形成以動作為劇場語彙的創作脈絡，也是劇場朝純粹性邁進之現代樂章。

The Dynamics of the Unknown, a Laboratory of the Senses

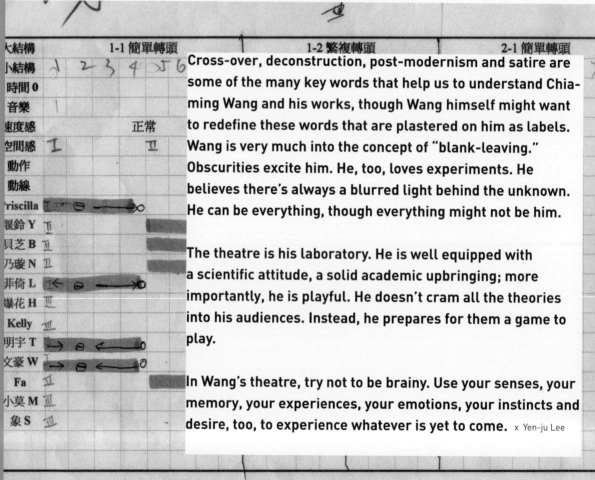

Cross-over, deconstruction, post-modernism and satire are some of the many key words that help us to understand Chia-ming Wang and his works, though Wang himself might want to redefine these words that are plastered on him as labels. Wang is very much into the concept of "blank-leaving." Obscurities excite him. He, too, loves experiments. He believes there's always a blurred light behind the unknown. He can be everything, though everything might not be him.

The theatre is his laboratory. He is well equipped with a scientific attitude, a solid academic upbringing; more importantly, he is playful. He doesn't cram all the theories into his audiences. Instead, he prepares for them a game to play.

In Wang's theatre, try not to be brainy. Use your senses, your memory, your experiences, your emotions, your instincts and desire, too, to experience whatever is yet to come. x Yen-ju Lee

翻天覆地的感官實驗室
——
劇場頑童的未知動力學

X

李晏如

首先是河流。王嘉明的手在空中勾勒著想像的地景。深處有個相同的地層，再來是山陵間的沖積，然後是文明活動。作用力先連到這裡，然後在時間進程下動態成型 。

在地理系畢業的王嘉明眼中，一切事物是同時流動地存在著、息息相關的。牽一髮而動全身，觀一沙即全世界。在他腦中事物的觀念草圖，是個由感官與認知建築而成的連結體系，自然如此，人際如此，劇場也如此。

雖達不惑之年，王嘉明的劇場作品，對特定的六、七年級族群而言，仍具仿如迷幻藥的強大威力。他取材編整通俗文化時切換於遠觀與褻玩之間的游刃有餘、對聲音與空間的高度敏感與創意詮釋、利用語言本質縫紉形塑出高精緻結構的對白、不斷翻新劇場元素的各種可能形式，作為莎士比亞的妹妹們的劇團的創作主力之一，以及台灣劇場所謂的「三十世代」中堅份子，四度入圍台新藝術獎，兩次獲獎，鮮明的個人特色，為他劃出一道橫跨商業與藝術市場的灰色途徑。

鬼才、頑童、跨界、創新、解構、辯證、後現代、通俗嘲諷、不按牌理出牌，是外界理解他的關鍵字標籤。但若問及本人，他可以一一拆解這些語句定義，否認所有二元分野。他喜歡留白，因為「清楚」不令人興奮；他喜歡實驗，因為未知的背後是曖曖的玄光。什麼都可能是他，什麼都可能不是他。

美國動畫《德克斯特的實驗室》中，有個一頭零亂短髮、帶著黑框圓眼鏡的男孩，在房間櫥櫃後的祕密實驗室裡，從事著各種狂亂綺想的驚人實驗發明。也許我們也可以這麼看待王嘉明。劇場是他的實驗室，觀眾是他的實驗對象，五感認知則是他的實驗素材。他有科學的態度，學術的基礎，和發明家必備的童心。他不逼你閱讀僵化的課本學說，他要帶你玩一場翻天覆地的感官遊戲。

伊波拉 — 關於病毒倫理學的純粹理性批判

摘錄自：1997，周慧玲，〈在自戀耽溺間乍見專業曙光—令人憂喜參半的小劇場〉，《民生報》

莎妹此次以新人出征，作品風格也與魏瑛娟迥異。…《伊》劇導演似乎對後設手法興味盎然，全劇以無厘頭的方式穿插無關的片段，在演出中以越來越多的後設手法，一次又一次挽回觀者即將渙散的注意力。《伊》劇令人生樂之處在於創作者對觀眾的自覺，以及對通俗文化的毫不避諱、甚至善加利用的態度。這也使他們擺脫早期小劇場社會救贖的老套和高調，令人備覺可喜可親。

1997 年，王嘉明以《伊波拉 - 關於病毒倫理學的純粹理性批判》作為首部個人單獨發表的長篇出道作品。二十六歲的他，劇中已初現幾個在往後十年一貫的風貌端倪。通俗的主題角色、對語言機制的玩弄、後設辯證形式的嘗試、與高專業度演員的即興激盪、幽默隨性的劇場氣氛，王嘉明對部分傳統小劇場中僵化、「訴諸生命意義」的寫實邏輯，打從一開始即沒有任何興趣。

經過《伊波拉》類似「序曲」的試水溫過程後，王嘉明自言學會了與自己的創作狀態對話，「終於知道怎麼去用力」。真正深刻、全面性掌握自己工作方式和敘事風格的王嘉明，則於 2001 年產出了驚豔四座的初編導之作《Zodiac》，以最年輕的編導者之姿入圍第一屆台新表演藝術獎。

Zodiac

摘錄自：2001，周慧玲，〈媒體‧劇場：「再現」的思辯與迷戀〉，《表演藝術雜誌》

《Zodiac》是國內少見的多媒體劇場中十分難得的成功運作；它細膩地思辯了劇場與媒體如何作用於我們的視聽感官、以及如何再現並建構「真實」經驗。…旺盛的實驗企圖，尤其明顯地表現在它對劇場與媒體再現功能的辯證上：它既深刻的思考又熱切地迷戀兩種媒介的再現企圖，它既可以讓劇場與媒體互相辯證又可以讓它們狼狽為奸。

堅信「劇場力量就是跟著生活狀態走」，王嘉明形容創作《Zodiac》的過程，就像被一股巨大的作用力給吸引進去。劇名取自美國六〇年代殺人狂的代稱，一男一女的演員，前者罪犯的身份重頭到尾始終不變，後者則不斷因應前者轉變成受害者、法官、警探、母親等各種角色，探究人在追從感情關係中的「遊戲規則」時，兩方權力與位階的恆動改變。以愛情作為「入口」，帶出戲劇結構與討論主題的手法，至此不斷被王嘉明加以利用。

國內的多媒體劇場此時已有零星作品，但多數仍未臻純青，該劇中影像的編排設計故而受到大肆談論。從演出入口的攝影機、觀眾席前的電視螢幕，到以影像模擬天馬行空的警匪追逐路線、以音控製造臨場的空間真實感，加上謝幕後一段演員跨上車駛離的影像，在在活用豐富了多媒體在劇場中的立體存在用途，也對媒體建構真偽認知的事實本身提出反詰與質疑。語言方面，角色時而閱讀如律令般的條文、時而大談好萊塢式的誇張台詞、品特式的語言邏輯與哲學論辯般的來回獨白，也與影像相互輔助而成一整體飽和的「空間」概念。

王嘉明近幾年劇作曾招致不少「膚淺」、「空泛」的評價，然《Zodiac》等早期作品卻以「檢討」、「批判」的功能性意義受到推崇。深度論述的引用、觀點間的辯論，對王嘉明而言，是「平時該作足的前製功課」，自然會在創作者選材和編導過程中隱含於劇作各處自行運作，而非先於一切的因果前題或終極目的。如何面對眼前的物質、空間，將價值觀轉變於動態立體的存在，才是他自始至終不變的重要考量。

請聽我說

摘錄自：2006，王友輝，〈戲謔諧仿的愛情文藝腔〉，《當我們巡迴去討論愛情》部落格

全劇刻意完全以押韻的語劇表現，在俗濫的押韻使用之中，令我們逼視劇場語言使用的種種思考，更在平面紙板的表演形式中產生了動作和語言之間的對應關聯。對照著演員正面少女漫畫般的紙板衣著，透過鏡面，觀眾得以偷窺視地看到演員如同裸體一般的身體，表象與真相之前的視覺印象更引申出愛情的表象與真相，形式和內容之間，取得了相當緊密的趣味聯結。

2002 年，即將於北藝大戲劇系研究所畢業的王嘉明，決定挑戰劇場工作者間不成文的必要里程碑：莎劇。從《Zodiac》，觀眾已見識到王嘉明自有的一套傾聽和觀察的語言感知系統，而以大量韻白台詞著稱的《請聽我說》，王嘉明不諱言，是發展《泰特斯》前的小試身手。

《請聽我說》以陳腔押韻的「死語」、平板的紙片服裝、和冷調僵硬的肢體，堆砌出劇中人深陷情關

時看見的現實幻象。全劇對中文語言本身的聲符節奏，更是玩到淋漓盡致。與時下流行歌詞常見的生澀韻腳拼湊不同，爲了句尾的韻，王嘉明篩選句中每一顆字，讓聲音在空間中反覆響起又能不趨重複無趣。語言與聲音，成了王嘉明空間中最好的「壁紙」與「地毯」。

而面對語言的「俗濫」，不同於紀蔚然的憤怒，王嘉明在《請聽我說》之中的態度是慨然的：「這像是一種嘲弄，再博學多聞的人，與情人吵架時，瞬間又還是回到最原始幼稚的對話方式。」他相信日常生活中「芭樂肥皂」的事物背後，仍潛藏著某種深層意義，他相信人在世上出生活動，是爲了體會自己的未知和無能爲力。

王嘉明對「宗教」、「未知」等命題的著迷，直到《文生·梵谷》、《麥可傑克森》，仍有一定篇幅的著墨，《膚色的時光》則以更劇場性質的演譯方式鋪展開來。

泰特斯 — 夾子 / 布袋版

摘錄自：2003，倪淑蘭，〈原來莎士比亞遇上了布萊希特！〉，《表演藝術雜誌》

王嘉明以新的符號，帶領人重新思考殘酷，以疏離與嘻笑的嘲諷方式，巧妙地借用《泰》劇，批判了今日有關戰爭、政治、仇恨、愛情、與神秘力量的主題，並顛覆了任何的二分法，使得真實與幻覺交錯、歷史與今日交會、客觀與主觀混淆、戲中人與演員不分、嘻笑與悲劇交容、古典之莎翁與後現代的布萊希特交手。

來到《泰特斯》，王嘉明的創作火力已然全開。《Zodiac》開發了語言狀態與表演狀態的相關性，《請聽我說》將語韻聽覺玩得爐火純青，《泰特斯》則發展出一個更博大另類的敘事能力。

認爲「莎劇聲音最重要」的王嘉明，三小時戲長的《泰特斯》不斷押韻、轉韻，搭配從霹靂舞發展而成的傀儡動作肢體、由樂團主唱扮演成的現代流浪漢「歌隊」、操作偶戲的旁白說書角色，在在營造出一個疏離感極高的異度空間。演員臉上的面具、仿似 cat walk 的工字型舞台上演的「羅生門」式多角度重現事件手法，亦難以避免地令人聯想到布萊希特的奇異化劇場美學。

在台灣搬演莎劇，時空情境與文化背景的隔閡，是最難以克服的先天問題。王嘉明順勢推舟，用「怪上加怪」的手法重現《泰特斯》，原目的也是爲了觀眾的接受度著想。當然劇場「娛樂」本質的重要，也未脫布萊希特的理論基礎原意。

王嘉明這種刻意阻礙觀眾同理角色的處理手法，不止讓觀眾看的「舒服」，同時也冷眼看見了角色被命運操弄而不自知。上半場與下半場的情緒氣氛落差，使觀眾在理性觀察與批判後，得以適量地被拉近、投入情感，重新思考。無怪乎當時劇評幾乎一面倒地盛讚《泰特斯》結合了莎士比亞與布萊希特，呈現情感與理智相輔相成的全新戲劇美學。

家庭深層鑽探手冊 — 我要和你在一起

摘錄自：2004，王友輝，〈眼睛被寵壞的痛苦〉，《表演藝術雜誌》

多年來台灣劇場演員在肢體的開發上，大抵優於聲音表情與語言意涵的傳達，而舞台上演員的一舉一動，總是更容易牽動觀眾的視覺神經。王嘉明的《家庭深層鑽探手冊》顯然不滿足於這樣的劇場現象，似乎企圖透過聲音的表演，重新喚醒觀眾沉睡的聽覺神經，建構劇場成為真正「視聽藝術」的可能性。在王嘉明的舊作《Zodiac》殺人犯與母親的戲段中，其實已經可以看到類似的聲音嘗試，《家》劇進一步大膽實驗地剝除所有可見視覺的依憑，就創作者的持續性實驗來看，是應該給予肯定的。

2004 年，《家庭深層鑽探手冊》提出的「聽覺劇場」，是王嘉明最大膽的實驗代表作之一。全劇無出場演員，純粹以「聲音」作爲唯一媒介，多線堆疊敘述一棟公寓大樓中，各種家庭組合份子的生活百態。

王嘉明將人「想在一起」的內心深處慾望具化爲一種聲音的表現，而「家庭」組織等社會關係，則是在此前題下發展而形成，雖然成員間的連繫感又如眞似幻，像極一個「只聞其聲、不見其人」的劇場。

《家庭深層鑽探手冊》從議題到形式上，都是概念非常強的嘗試，對劇場的可能性也提出獨到見解，然而在硬體技術實際操作面上的挑戰，則獲致正反兩極的評價。

殘，。

摘錄自：2007，《殘，。》第六屆台新藝術獎「年度十大表演藝術」「評審團特別獎」入圍理由

導演大膽地嘗試以「音樂」的原理來處理「戲劇」，利用倒帶、快轉、慢速、重複等手法，讓原本在時間上「不可逆」的事件成為「可逆」的身體動作。類似「卡農」或「對位」手法的場面調度，使舞台成為一篇空間的樂章。…這個作品不只是在形式上創新，更是在美學上開創出前所未有的新地平。

同樣挑戰形式的《殘，。》，其實是王嘉明在《Zodiac》的更早期之前就已在嘗試的東西。2006 年的《文生·梵谷》，讓王嘉明自稱打壞重建許多自己原本認爲合理的劇場邏輯：畫家梵谷在具體事物中的抽象性探索、絕對孤絕執念的思想方式，成立了獨屬於他的繪畫風格，那麼劇場是否也有新的可能性？

《殘，。》延續了這樣的思考。王嘉明刻意不主導文本中語言的成立，讓十二個演員如樂器般自我即興發想，再予以樂曲結構邏輯的編整。在抽象的舞台上，演員的身體動作，取代具體事件的因果和框架，由表演意符上的相似性連結不同意象。

戲劇在此擺脫了制式現實的負擔，丟棄了日常語言邏輯，王嘉明放手以音樂的速度感與質地成為主題，具象地創造了一個編導者觀看世界的美學模型。而透過聖歌與馬勒交響曲中「優美的掙脫死亡姿態」，王嘉明的《殘，。》，這次想藉由愛情談論的是人類集體面臨的生存議題，在「集體性的恍惚及無知」背後，最終觸碰到的是宗教形而上的運作與召喚。

發生在舞台上的政治、戰爭、死亡，一切都是失序、模糊且無關的，觀眾無法進入「故事」，只看到一種全觀、概念性的世界眾象描繪。瘋狂哭叫笑鬧的演員，腳下踩著舞台上潔白的沙，發出的特殊聲響將在劇終後仍深植入腦海，留下一種難以言喻的悵然感。

膚色的時光

摘錄自：2009，傅裕惠，〈以謊言推理、向死亡告解的愛情〉，《表演藝術雜誌》

舞台畫面的設計與概念，確實奠定了整齣戲的肌理；角色的窺看、被窺看；劇情的轉折或中介；視覺的現實與幻象，或是唯一能橫跨舞台兩面、那座承載植物人角色恩慈且象徵著往死亡趨近的平台。王嘉明的這場視覺、聽覺與概念的燒杯實驗，幾乎完美！…同時，王嘉明寫作虛擬故事的能力，愈趨成熟，各景轉場堪稱俐落，加上票房的肯定，王嘉明幾乎是打破了「小劇場導演無法升級」的市場魔咒。

時間來到2009年，王嘉明於誠品推出春季舞台推出《膚色的時光》，將重點放置於劇場獨有的敘事性。一座橫亙於舞台上的牆，阻礙了觀眾視覺，致使「看不到」當下成為一種身體的立即反應，連帶引發偷窺、好奇、不滿的直覺。這是個只有劇場能說的故事，承載故事的空間，也涵育了故事的意義，無法靠電視電影的平面拍攝來傳遞。

《膚色的時光》以陳綺貞歌曲甜美下暗藏的暴力感，作為這齣愛情推理戲的背景音。四十多個場景，沒有一個能綜觀全局。演員們以輕淺的詩意絮語，描繪出新世代兩性間的多角戀愛攻防遊戲。而為了弭平演員念白與插入歌曲間，「聲音密度」跳接時的過度落差，王嘉明在膚色中刻意以「藝文腔」撰寫台詞，「一切都要是一種『流』。」

《膚色的時光》啟用明星歌手，連演十八場，七千個坐位的票房銷售一空，也讓王嘉明走進中型大眾化劇場，開啟更多的未來可能性。

麥可傑克森

摘錄自：2005，紀慧玲，〈愛上麥可〉，《表演藝術雜誌》

整場戲，編導以極其跳躍又極其敏銳、慧黠的手法，將近百項八〇年代曾經發生的人、事、物，拼湊在近兩小時的戲裡。如此綿密，不著痕跡的補釘式文本，讓人對編劇連綴能力大感佩服。…然上下半場的落差，在於文本沒將所欲陳述的事做更清楚的整理，即使是片段式、無劇情的，單純愉悅地重建八〇年代現場，無非只是完成另一支ＭＶ而已。

獲票房肯定的《麥可傑克森》，一般被理解為王嘉明跨足大劇場，走向社會大眾、關心通俗文化的行動作品。2005年首演，2010與2011年陸續再編加演，以流行歌天王Michael Jackson的聲音，搭配八〇年代台灣社會環境的議題，相輔成立，緊密扣合呼應。看似無厘頭，卻又以某種共通的潛層邏輯貫串相連。

王嘉明認為，《麥可傑克森》追求的演唱會形式與大劇場空間不謀而合，空間的質感，決定了全戲的

大方向與形狀。在此前題下，王嘉明組織、篩選與延伸一切相關題材，聲音、動作、議題、燈光則成為兩種國境文化的連結樞紐，串起《麥可傑克森》中建構自個體主觀感受的國族文化史觀。

除了俗文化的「HIGH」能量外，不同事件之間衝撞的荒謬、奇特，也是王嘉明在《麥可傑克森》中放置眼光的所在。以劇中李師科事件為例，對應到土銀搶案、省籍議題、最後帶回 MJ 的爭議性，便是王嘉明口中劇場地景交會的「流」。這些從四面八方聚來的流，融合為寬廣的長條，帶領整個結構前行，終於在劇烈撞擊下瞬間暗場，徒剩背光人物的剪影孤立遺留在台上。「看著一個個經歷過這些事情的人，最後站在那裡，不覺得感傷嗎？」

《麥可傑克森》無疑是王嘉明生涯中的叫好叫座的重要代表作，然而該劇作在拼貼組合之後的「意義」，如同他的其他作品，常成為外界看待王嘉明時始終懸而未言的問題。王嘉明的回應是，人自古想在瑣碎生活中尋找生命意義的趨力，跟他在劇場中尋找的建構流向「動力」，其實都是帶著「宗教意味」的同一回事。「你不可能使用文字說明所謂『意義』。吃了善惡果，你就完了，因為一切東西就被鎖死了。就要開始『跨界』了。」

究竟在萬物背後那永恆不變，設計一切自然走向的未知力量是什麼？那個引領著流動的莫名之物，究竟想告訴我們什麼？這或許是迷戀劇場實驗的科學頑人王嘉明，最不為人知、卻也始終不變的一絲浪漫執著。

觀看十年來的王嘉明，你最容易注意到的是，他從未傳教最近發現的人性哲理，他更像是你光臨馬戲團與遊樂園的量身導遊。在王嘉明的劇場，你不能只用腦。你要用眼、用耳、用身體、用記憶、用經驗、用情緒、用本能、用慾望、用玩心、用初心、用同理心……，用一切你不知不覺已經使用來活在世界上的一切感知，才得讀懂這個實驗室裡進行的是什麼。

又或許，連這樣的企圖也不必須。走進實驗室，知識只是基礎、理論只是輔助，把玩和探索便應該是你的最大目的，若成功玩出什麼能夠治療癌症的跨世紀發明意義，大概也不過只是高潮盡興過後，一併發現的附加價值而已。

Pricking at the Nerves:
A Lesbian Writing that Beckons the Emotional Experience with its Subjective Instinct

It won't be easy for Yen-ling Hsu's audiences to comprehend the logic of her plays should they fail to relax and follow her energetic rhythm. Hsu's works, in other words, are to be felt, instead of being analyzed. Hsu, after all, exists singularly in a state designated by her director with her crudest instincts and the most economically reserved emotions. "Hsu is one of the very few performers who uses her sole body and gestures to successfully interpret and convey the emotional state of a play." Compared with Skin Touching, Sisters Trio, and The Tracks on the Beach, A Date is a lot more understandable. However, as a playwright and a director, Hsu doesn't mean to prove her directorial ability, but to express her own experiences and observations. Her works, thus, can be seen as a courageous release of her creative energy. x Yu-hui Fu

假設一：徐堰鈴持續舞台表演（而且在台灣這一個地方），但是，愈來愈少嘗試當個導演──這不會是本篇文章討論的內容；假設二：徐堰鈴同前述，但是，愈來愈常擔任導演，甚至是別人作品的導演──這種情形不太常見，除非別的導演捨得「放過」她。假設三：徐堰鈴同前述，而她開始嘗試屢屢編導自己的作品──那將會是一種讓人企盼的、無以形容的、創新的、女性的、中性的一種心不在焉的導演方式。

感覺鬆鬆的，不太踏實，是嗎？甚至朦朧的、無法對應？周慧玲早在 2006 年就說了，看徐堰鈴的作品必會是「讀得頭暈眼花、看得糊裡糊塗」；觀眾若不放鬆，隨著徐氏的能量律動遊走，似乎很難理解（或說駕馭）作品其中的想法和邏輯。堰鈴的作品必須體會得，而非分析得，畢竟，她總是用最主觀而當下的情感，存在於一個導演指定的狀態。所以我說，「徐堰鈴是我認為少數、甚至極少數幾位能在劇場空間裡，以最接近的肢體語言詮釋戲劇情感狀態的表演者」；相對於她幾部導演的作品，例如 2004 年《踏青去 Skin Touching》、2006 年《三姊妹 Sisters Trio》和 2010 年《沙灘上的腳印》，2007 年《約會 A Date》應該是最能讓人懂得的一部戲劇演出，然而，擔任編導創作的徐堰鈴，絕非為了說明自己而執導，絕對是為了說自己想說的體驗與觀察，才會鼓起勇氣釋放自己多年積蓄的創作能量。

莎妹劇團的創團導演魏瑛娟在第一屆女節時，以《我們之間心心相印 - 女朋友作品一號》為台灣女同舞台劇創作，揮灑了第一筆；數年之後，徐堰鈴的《踏青去 Skin Touching》也試圖以輕佻、逗趣，甚至有些挑釁的風格，向主流戲劇作品宣告「出櫃」。且讓我們翻閱那齣劇本的第 15 場〈T 快感理論〉：

踏青去 Skin Touching

摘錄自：2006，徐堰鈴，《三姊妹》劇作集，P.77

梅洛龐蒂從一隻手接觸另一隻手這一身體的『一種反思作用』說起這種『可逆性』現象。我用右手接觸自己正在接觸某物的左手，也就是接觸正在接觸的手。但是在下一瞬間，我可以用被接觸的左手回過來接觸那正在接觸的右手。剛才接觸的右手因此而獲得被接觸者的身分，『下降』到可感覺事物中。

那一幕最精彩的特寫，只有女同志懂得，而這樣私密的書寫，其實也是最大膽的公開；這樣的情慾流動，不是為了擠列於主流創作而發聲，反倒有點像台灣的政治地位：我要大聲說出我在這裡，而且我不一樣！

調皮地逗了大家一回，徐堰鈴又催生了《三姊妹 Sisters Trio》，據說，靈感源自一個她私下認識的大鬍子女人。

三姊妹 Sisters Trio

摘錄自：2006，鄭尹真，〈非關契訶夫，攸關女同志，徐堰鈴的《三姊妹》鬍子小姐來挑釁〉，《表演藝術雜誌》

《三姊妹 Sisters Trio》的核心意象：「鬍子小姐」。如同每個人都曾經受到莫名惡作劇慾念驅使，把圖片人像畫上兩撇鬍子塗鴉。徐堰鈴在國外見過真實的長鬍子女人，是紐約的馬戲團主持人珍妮佛，著了滿臉落

腮鬍，從外表上就被劃分為異類，迎受從未歇止的異樣目光。珍妮佛以馬戲團形式實踐政治劇場，在她的馬戲團中沒有動物，卻有各種特技、扮裝、歌舞、畫報，構成精采的政治諷刺秀。……一如《白蛇傳》中「蛇」的形象被視為妖孽異端，徐堰鈴聯想衍伸，「當女同志張狂成為某種生物表徵，教社會無法忽視的時候，是滿挑釁的。」所以延續前次《踏青去 Skin Touching》費洛蒙小姐散發性的氣味，《三姊妹 Sisters Trio》更進一步讓女人畫上鬍子，不僅發揮扮裝效果，同時宣揚一種政治意味，一種意識形態，更刺激、更尋釁。

跟《踏青去 Skin Touching》比較起來，《三姊妹 Sisters Trio》像極了告白，或說懺悔，還有一種衷心懇求的內斂的情感。第 15 場的角色卿卿說：「去吧，做你　自己　做你愛做的。（第四面牆）」那一種說服自己的隔離，說明了作者多懂得女女之間的人情世故。戲裡的女女戀，不斷蒙受法理追殺——例如《白蛇與法海》的傳說典故——或是困擾於床上關係的法定約束；為什麼你們看不清楚那個真相是「我們一家都是好姊妹」呢？！

自此，徐堰鈴的編導作品絕對不迴避拉子生活的標籤，無論作品多麼遭致不同面向的評價，她的拉子迷跟拉子觀眾絕對會以那些說不清楚的、糊裡糊塗的、直覺的、妖精的，引以為傲！

約會 A Date

摘錄自：2007，傅裕惠，〈Size L 的堅持〉，《表演藝術雜誌》

從上次《三姊妹 Sisters Trio》獨特耽溺的個人文字，轉向與「寫故事的人」合作，這樣的姿態其實相當謙卑（這點從導演安排演員儀式性的入場、出場或能看出端倪）；從女同志小說家、電視編劇、劇場導演、電視演員、家庭主婦與人體模特兒等不同背景的表演藝術工作者，齊結於「一個好日子」，編說〈拖鞋〉、〈妳在我不在時偷喝了一大口紅酒〉、〈逼不得已的不算嗎？〉、〈A piece of Timeless〉、〈Déjà vu〉等九個小品劇作，這樣的創作光譜著實動人。

在「小花」劇團還沒開花結果之前，在《約會 A Date》中，徐堰鈴登高一呼，邀集了十幾個描述女性情感和生命經驗的短篇劇作，然後傾力連貫了一個斷斷續續的女性舞台劇作風貌。舞台設計高豪杰以排列組合的傢具堆疊，呈現精簡、雅緻的 L 型舞台區域，場場變換不同的演員對話，即使是一種賭氣的證明——這就是你們想看的戲嗎？——從全劇龐大的卡司便不能看出堰鈴檢驗演員表演的那種鋒利和精準。導演徐堰鈴似乎不喜歡「客氣」的創作者，她似乎一直期盼有願意為自己作品「豪賭」的對話者——那種只有知道自己對才對的直覺圈信徒。

沙灘上的腳印

摘錄自：2010，傅裕惠，〈歌聲是浪，但見黑暗中斯人走遠〉，《表演藝術雜誌》

《沙》劇讓我驚艷於多重感官與視覺畫面聯結的新穎——即使製作規模和品質仍顯得侷促尷尬；假使不將《沙》與一般戲劇相提並論，而能尊重創作者（無論編導、表演者與設計群）對「特定狀態」的描繪，那麼，對我來說，整體呈現的節奏，既節制又成熟，而演員魏沁如也與導演合作出一種獨特原創的肢體風格。……肢體是台詞、語言，整體呈現的聽覺才是結構，一反傳統戲劇的情節與主題，而音樂，是「作者」的心聲。或說，是另外一位作者（劇場導演、文本編劇與音樂編劇）與其他兩位的對話。

然而顯然地，在創作《沙灘上的腳印》期間，徐堰鈴的表演創作生涯又再一次邁向不同的高峰和領域；她不斷挑戰新的表演角色和內涵，而她對人生的思考，也朝向了不同的視野。於是，「小花劇團」成長了，那是徐堰鈴為女同志系列作品所耕耘的一片愛心園地；她與莎妹劇團的關係，邁向了另一種更社會化且更成熟的互助合作。若說，徐的表演層次，已經開始面向世界，那麼她未來所關照的創作題材，應該不會僅僅是女同而已。她把私底話留給「小花」的你我來說，反而想讓自己的主觀創作能量，能藉由更多元、更具世界觀的語言來表達。

這是我的猜想——下好離手呀！看好未來她這幾局「創作賭盤」的人，把你最好的、最有信心的、最不能改的、最難懂而只有你懂的那些亂七八糟且特別不一樣的，說不清、講不明的，拿來這個賭盤當賭注吧。

Beyond Style: the Reader's Theatre & the Art of Monodrama

The traits of a performer is invariably the most crucial determiner of how Baboo imagines his play. They, too, complete the theme and the style of it. For instance, it'll be almost impossible to cast any other actress than Yen-ling Hsu for Sylvia Plath, or anyone than Derrick Wei for Der Schönste Moment. We might as well conclude that the actor is the factor that decides every detail of his theatre; Baboo is merely there to select a right text, to design how it is to be voiced, to correctly position his actor, and, lastly, to cook them altogether. x Shin-ning Tsou

在生活中，我認識的 Baboo 有三個——同學的，朋友的，同事的。

這些 Baboo 常常讓我遺忘了，我還認識一個導演 Baboo，他做的戲永遠和文學夾纏不清。之所以經常遺忘，實在是劇場中文藝腔到不行的 Baboo，比之於他平常的行止形象，距離豈止雲泥。

但這豈不是我們這世代某類族群的典型樣貌呢？穿著夾腳拖在書店的試聽架邊，為了顧爾德 1981 版的《郭德堡變奏曲》淚流滿面；一轉頭，宅女小紅那句經典的「我的寂寞是一頭空虛的野獸」立馬讓我們笑到口水噴髒 IPAD 螢幕……

你知道的，口水調笑總能輕易取得我們生活的核心，一如 7-11 拿鐵咖啡上的泡沫，幾乎構成了主體。然而總有些片刻，看著平素調笑沒水準的 Baboo 在深夜的臉書嘆浪上呢喃著關於閱讀，關於文學，關於劇場，那感覺更是一杯咖啡，隱藏在輕浮奶泡底下，苦澀的咖啡味濃烈到，你不能迴避假裝沒察覺。

我記得，我們劇研所那一屆，Baboo 算是導演組的異類。他很早就成名了，在南部做了一些文學作品改編的戲，被譽為六年級劇場新勢力，然後北上，念廣告、主修導演，到《表演藝術》雜誌當編輯……諸如此類，令人豔羨。少數幾堂共同課上，他經常猛爆性發出笑聲。那是我印象最深的。

然後，他取材自阿根廷魔幻寫實文類鼻祖波赫士生平與小說的《致波赫士》。然後，以葡萄牙詩人佩索亞雜文入戲的《疾病備忘》。延續他創作之初的風格，乾淨漂亮的畫面，演員在裡面做漂亮的肢體動作，說很文藝腔的話，有時跳舞，有時奔跑有時沉默。

我記得，我們頭一次以他同學的身分去看戲。看完戲後眾人坐在麥當勞裡，尷尬相對，其中一個是 Baboo，想聽聽觀眾熱騰騰的意見。

當時我連老年波赫士跟少年波赫士對話的典出何處都不知道咧！你笑聲掩藏的文藝青年品質，我只有敬畏，沒有意見。

後來，Baboo 的每齣戲，我都以親友團的身分一一看過。老實說，關於 A 老師的那句短評，我並不反對。那幾年，我所看過 Baboo 的作品，總有一團迷霧壟罩在我和舞台之間，台上的人和他們說的話，都薄薄的。我知道有些人喜歡那種純粹的視覺美感和輕巧的抒情氛圍，但，那和我認識的 Baboo，總覺得有些搭不上線。

Baboo 也曾偏離原本的寫意抒情航道，跑去說故事。我因緣際會擔任行政助理，從而見證一個亟欲轉換風格的導演，在演出前後會發生哪些慘劇。

我相信那是創作者的焦慮使然。身為觀眾或評論，我們愛死了風格，愛死了用導演巨大身影是否橫亙

於舞台演員文本字裡行間來判斷，這個導演有沒有風格。

說故事是一種風格，身影揮之不去造成演員和觀眾集體卡到陰，也是風格。找到一種鮮明無比、路人皆知的導演風格，是不是也讓那幾年的 Baboo 焦慮到如同魘住了？

2

我記憶清晰無比的，是 2007 年冬天，Baboo 開始排另一齣新戲。夢魘有了消褪的可能，因為，他找到一位精密、敏銳，宛如地震或火山探測儀的演員，徐堰鈴。還有膽敢改編《百年孤寂》的編劇周曼農。三位一體，演《給普拉斯》。

那個冬天的排練場，待一次就難忘。我沒見過哪個導演跟演員排練像這樣的。一對一，演員在台上嗓音高高低低念劇本裡的詩，一邊動作，一下子就有好幾套排列組合。導演只負責笑，還是老樣子，火雞母叫。有時導演發出一兩句沒頭尾的話，演員也就懂了，接下來的那一組話語和動作，像高頻金屬在空氣中準確擊出共鳴，然後我的眼淚就像回應海豚一樣從鼻腔湧上來。因為分明看見一個女人擺盪在想死和想寫的兩重慾望間。

導演 Baboo 退到很後面，只負責在演員這架繁複的儀器上按對按鍵，演員就更好看了，戲就走對方向了。他不再做很多事情。不再汲汲營營於顯而易見的，風格。

戲有了很好的評價，當時我最想跟 Baboo 說，你的戲，終於好看了。

我絕對不會說 Baboo 是一個纖細敏感的人，雖然他某些部分的確是。但，當他單獨與演員在場上工作時，他確實擁有某種柔軟的質地吧。去看，去聽，去細膩的捏塑。

還有，別忘了精準的眼光。他總和很好的演員合作。和徐堰鈴合作後，獨角戲有了成為系列的可能。Baboo 和魏雋展演《最美的時刻》，同樣是優秀的讓你想一直留在劇場裡一直看戲的演員。據說 2012 年他將和北藝大戲劇系在學期間就耀眼出色的女演員謝盈萱合作新的獨角戲。瞧瞧，不又是一聽到卡司就令觀眾升火得很？

有人說，Baboo 當導演好像什麼都沒做。有人說，他不過是找對了演員而已。「好像」跟「而已」，其實是多麼簡單的一句話。

我想說的是，走到今天這一步的 Baboo，也許不像我們想像的這樣簡單。放棄炫示奇技淫巧的導演撇步，讓好演員在沒有雜質汙染的情況下，展現最好的表演品質，提出最好的作品。有多少導演能做到這麼簡單的事呢？

這是我所認識的導演 Baboo。我不會說 Baboo 已經抵達創作顛峰，但，他面對好演員的謙遜，一如不讓調味破壞食材自然美味的廚師，這點是我無論如何都想幫他辯駁的。

給 Baboo 去了封信，正兒八經地問他一些我其實好奇，但礙於他平日的形象讓我問不出口的，那些關於獨角戲，創作，劇場態度的問題。

我問了八九個問題，開宗明義自然是，為什麼突然跑去做獨角戲？

Baboo 給我的回答，不怕你笑，這一兩年著迷於占星的我一看，直覺就是，果然是個天秤特質強的傢伙。

「大約是《百年孤寂》排練的過程中，感覺到自己與演員工作，與劇組人員，設計群溝通的無能，產生了人際互動的莫名焦慮，發現自己原來是不會跟人相處和對話的。這個焦慮像個惡夢，縈繞不去，而我真的因此做了半年的惡夢，夢中的內容不外乎是一齣因為各種理由而無法上演的戲，自己的失敗與人際關係的崩解。導演的工作，不就是人與人之間的安排與調度，不會這些，要怎麼當個導演呢？於是 06 年排完《百年孤寂》後，我帶著對自己的能力重度懷疑下，創作停滯了將近兩年。

我想從頭開始，我想擺脫風格與形式的迷障，是獨角戲計畫的源頭。獨角戲的工作對我來說是導演功課的打掉重練，重新回到排練場一對一的狀態，反覆操演導演跟演員，或說人與人之間的溝通與對話，關於理解這件事。然後，有一天，我打電話給堰鈴，告訴她我有一個獨角戲的計畫，邀請她走進我的排練場。是惶恐的，沒有一刻不是。但這個恐懼也成為了一種動力，要去跨越，甚至無法穿透，征服的一座實實在在的高牆。我沒有想到，我的本質是害怕人的，我其實需要很多一個人的空間。」

之所以關乎天秤，因為它是十二個星座中最能代表「關係」的。天秤衡量的，在乎的，拿捏不定的，一直是人我之間那道隱密不顯的界線。界線沒有不存在的時刻。因為有了界線，距離恆在，所以尋求、試探、恐懼、理解的過程永遠不會結束；而永遠不會消褪的距離，卻也吊詭地保證了自由，保證了那「一個人的空間」。

但不能太多，所以得回到關係的源頭 —— 你和我之間。

回到一個導演和一個演員這麼單純的劇場關係，BABOO 似乎就找到了那個讓自己和對方都舒服的位置。他很明白地界定自己是一個觀看者，對此，他的自覺與自信相當清明：

「我的視覺直觀（不管是隱喻上的或是實際上的）還是很強，我可以把演員擺在對的位置，但基本上，我不是一個從無到有的導演，演員本質也要是強的。」

過去，Baboo 對於所謂的「導演風格」曾多所試探，卻不乏跌跤很慘的經驗。站在回顧的位置上，我覺得那些跤跌得很好，因爲跌倒後的 Baboo 因此更確知自己擅長什麼，匱缺什麼。他有很好的視覺判準，對演員的質素也能敏銳掌握，他的文學閱讀堪以廣泛形容 —— 如果把他歸在「文學劇場」的脈絡中，早年他的口味菁英且經典，到了獨角戲階段，則能在演員特質和他自己的文學脾胃之間找到適當的平衡 —— 嘿，又是個天秤的關鍵字。

「我很難得能找一個現成的文本，去套進演員的身體裡面，或者我也極度懷疑扮演這樣一件事。獨角戲，就是爲演員設戲，量身打造。這相較於前者，來得成立，也就是從演員出發。

演員的特質，幾乎決定了我對整齣戲的想像，也決定了題材和形式。所以，每齣獨角戲的演員都是獨一無二的，我無法想像《給普拉斯》讓徐堰鈴之外的演員來演，也沒有其他演員能取代《最美的時刻》的魏雋展。所以與其說我選擇了文本，以及文本發聲的方式，不如說是演員決定了一切，我只是決定了演員，然後從演員身上找到，去取捨，去選擇他可以賦予這個文本發聲的位置和方式。

…… 徐堰鈴過去演得很多，也很會演，想很多，大量用腦，但給普拉斯不是一個用演的戲，它是一個很赤裸，很直接的戲，我想要看徐堰鈴放棄角色之後，透過大量聲音和身體操演組合出來的狀態，大量的運動，這構成了這齣戲的基礎。

魏雋展，直接跟觀眾對話的樣子最迷人，說故事是我看過在劇場裡頭最動聽的，我幾乎毫不猶豫地採用了他的這個特質，讓他在戲裡成爲一個說故事的人，而扮演的部份，則透過偶的媒介。

謝盈萱，身上有某種現代感，很能掌握都會的喜劇節奏，表演有誇張炫技的部份，也有很動人的眞實，所以我找了一個幾乎貼近現代人生活的宅女小紅來對應，在高度喜劇性和動人情感之間來回往返，如果能穿透喜劇，會看見小小的憂傷，反之亦然，這就是我們的日常。」

事實上，將他的導演特質歸類爲「媒婆」也未嘗不可。我認爲他長年的雜誌編輯經驗，絕對「起到關鍵的作用」。作爲編輯，你必須退居幕後，把對的人、對的文章、對的版面，放在對的地方。這是媒合，耗費的力氣也絕不小於其他悍然立於場中央、自我意識濃厚的導演風格。

巧合的是，Baboo 的回答也呼應我的想像：

「和不同演員工作，就會產生不一樣的互動關係，我大部分時候比較像是編輯，演員提供材料和內容，我負責把這些素材放到對的以及好看的版面上，供觀眾閱讀。堰鈴說我是個以觀看爲第一位置的導演，我基本上是同意的。」

然而，作爲一個身影如此後退再後退的導演，代價自然是不間斷地被質疑 —— 這是從 2009 年我寫完前文後至今仍經常聽到的。總有人質疑 Baboo「根本沒在當導演」、「只是讓演員自己工作，沒有導戲」，我忍不住問當事人，也首度獲得官方正面回應：

「導演的類型本來就有很多種。回應之前我如何選擇演員的問題，我需要的演員是自己已經準備好了的，因為我不太介入演員內在的工作，我相信演員這部分的專業。過去，我會傾向崇拜、嚮往那些在作品中大大蓋上自己印章，個人風格強烈的導演，但後來我發現演員最終還是劇場的主體，選擇讓導演的角色隱身在演員背後，反而是我認為更為高明的。」

然則，當一個不介入、不主導、觀看多於口令的導演，Baboo 勢必有他「畢竟不只是個專業觀眾」的底線。他的堅持和原則是什麼？

「視覺上的醜陋（非自發），不能忍受，縱容作品往錯的方向走，絕對不可能。」

蒙昧模糊嗎？要問，那什麼是醜，什麼是錯嗎？

這部分就留給觀眾和評論們去辨別、歸類、鑑定吧。

礙於篇幅，沒法一一羅列我的其他提問和 Baboo 的回答，但關於「對你來說，劇場最迷人的時刻發生在？」他的回答是這樣的 ——

「劇場是一個很奇妙的時間空間的組合，劇場性最迷人的時刻，是在彼此理解，不論是演員與導演之間，或者是戲和觀眾之間，都如是。」

有夠文藝腔。但容我也文藝地回 Baboo 一句：縱使理解只一瞬間，匱乏的填補卻是無庸置疑地存在著，存在過。別忘了。

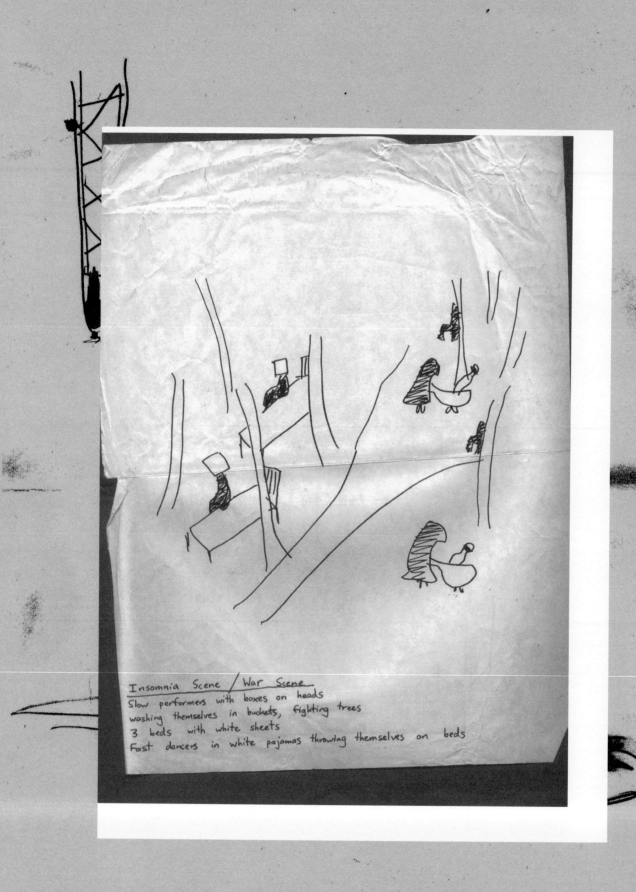

Insomnia Scene / War Scene
Slow performers with boxes on heads
washing themselves in buckets, fighting trees
3 beds with white sheets
Fast dancers in white pajamas throwing themselves on beds

4個玻璃罩

吸煙室.

2	head in paper box,Walk very slowly and fight against tree	
	Man in suit and bring a suitcase	
	Lonely woman with umbrella	

4個玻璃罩

QUARTETT

Nach Laclos

letzten Erinnerung, die ihn noch nicht verlassen hatte: ein Sandsturm vor Las Palmas, Grillen kamen mit dem Sand aufs Schiff und begleiteten die Fahrt über den Atlantik. Debuisson duckte sich gegen den Sandsturm, rieb sich den Sand aus den Augen, hielt sich die Ohren gegen den Gesang der Grillen zu. Dann warf der Verrat sich auf ihn wie ein Himmel, das Glück der Schamlippen ein Morgenrot.

42

(handwritten marginal notes)

...ence
...ean people
...hat
...gain
...ellow
...ideology

instead of good
faithfulness as testimony
of chaos

X

Reckon ing

思想不良

的

妹妹們

的

頭腦體操

Red velvet cake baring its soul, éclair gleams with bright honesty. Black serpent extra cautious, draped upside down the plumpish winding W. Dangly rubies in harvest, crystals on the wrist for travelers to pluck. Is silk not fitting enough? Tender tulle will serve you from head to toe. Szymborska gave me an abiding car, Rossini sent four acts of eating, loving, singing, singing and digesting; Elliot persuaded me to move into a smoking cottage, luckily the cold night devout, Allan Poe did not manage to steal any champagne.

Dance day and night, threw a Dali mustache party, but all that came were the metal stick ladies of Giacometti. Exercising the trails of Kandinsky, listening to the birds of Miro; life is gulab jamun, sweeter than sweet. Hundreds of wheelchairs, dozens of ambulances, a few foundations, why count the fund-raisings, winter time, food, duvet and clothes for free, dogs and

cats neutered for adoption, we are family
Flowers must bloom to welcome spring,
my dear fellows, Sade is glad to sing along in one Mosaic
piece, no rice but at least we get to eat jambon.

名媛莎黛 上流社會蛇蹈走光露底花花草草

妹妹們本事 02,

Sade-

Slippery-

Serpent

紅絨蛋糕胸心淘肺，閃電泡芙光流讚可鑑。
繡皮黑蝶果常謹慎，層跨到反豐滿的 w 婉娩。
耳垂寶石曼收著，並有手腕的環生水晶可供旅人摘擷。
那怕鋼盔不夠灰貼？綢紗柔情從頭到腳肌服務周延。

辛波絲卡贈我可聽命的汽車一輛，羅西尼客來吃，愛，歌曲與消化好戲共四幕；
艾略特力勸我選住紐約今漱冒煙小屋一幢，還好美梅朵鐵絲麗人。
日夜跳舞，辦了個達利翁了派對，米的都是傑克梅羅的符號唱唱啾。
四肢費陵康丁斯基的軌，耳裡聽聞米羅的符號唱唱啾。
生活就是玫瑰蜜中泡軟的油炸麵球，甜還要更甜。
百部輪椅，十數輛救護車，幾個基金會，募款活動何須細數。
綾簍街炊暖暖暖援護費無料大放送，汪汪喵喵節育這養成一幅馬賽克。
萬花才能媚春。
親愛的同胞，莎黛樂意與你們歡唱，成同一幅馬賽克，
沒飯我們至少要吃火腿。

可嘆世人不能同甘懂共苦，公條必須佈狹，只要有屆存在就欲合光彩閣眼。
布帛撕裂，輿論暴力股狂歡零啃費和吭美。
歡玉溫吞香皆陳列在前，
五花大綁午時同斯加上脊椎一撈，
哎喲你怎麼忍心，你怎能忍心。

(Translated by Nai-yu Ker)

Sisters Rewriting a Brave New World, Hand in Hand

Chi-yuan Tian and Yc Wei were two of the intellectuals to elaborate on the gender issues with their theatres back in the 1990's. Tian was specifically focused on the struggle of the body rights of the socialists', while Wei feminine writing of Europe. The two could be seen as the followers respectively of Michel Foucault and Virginia Woolf.

With her debut performance in Skin Touching, in the hearty laughter of her audiences, Yen-ling Hsu gave all the women of Taipei a new face. Female lust became a theatrical taboo no more, desires for sex but a necessity. The various faces of relationship seen in Skin Touching and Sisters Trio could be that of a lesbian couple, or even any bisexual mens' or womens'.

With the advent of the 21st century, SWSG has presented to its audiences an amazing array of female characters from Emily Dickinson, Miao-jin Qiu, Sylvia Plath, to Marguerite Duras, hoping to reveal a scene free of patriarchal dominance. SWSG's women have become less concerned about history and time, escaping the refrain of the big history discourse in the 1990's experimental theatre. x Jia-juan Chin

姐姐妹妹手拉手，
陰性書寫美麗新世界

X

秦嘉嫄

劇場是最好的魔幻空間，任何事情都可以、也應該在此脫離日常生活狀態。1990 年代中期，眾人初識以莎妹爲名號的魏瑛娟，從《甜蜜生活》到《我們之間心心相印－女朋友作品一號》，舞台上成排的豔異女孩是第一印象，鮮艷的血凝結在唇間，除了身體仍是人形，化妝、服裝、言語、行動，都不再是日常狀態。女人們來此施放巫力，脫離是一種呼喚。

魏瑛娟的女性角色皆依此呼喚而生，粉紅湛青翠綠，個個顏色青春無敵，鮮甜豐美多汁，不僅一掐見血，甚至噴灑空間，淙淙淙淙，完全不用舞台設計烘托。《我們之間心心相印》整齣表演六十分鐘毫無中場休息，三個女孩投遞的意象啼不住，輕舟已過萬重山。安靜、亮相、定格、一人走到台前、轉身回去、試圖碰觸、回首、望、互望。妳看我時我轉身，我前進時妳後退。她們跳舞時我獨自轉圈，我們跳舞時我回望著她獨自轉圈。時而愛綠色，時而愛藍色，最後令人氣急敗壞又措手不及的是藍色與綠色陷入熱戀。

1990 年代中期，這些女人蹦出，在小劇場死了之後，在政治與美學齊飛過了之後，在蘭陵劇坊向傳統戲曲取材之後，在第五牆之後，在李曼瑰之後，成爲台灣劇場最具代表性的角色。此時台灣劇場的年輕創作者已經可以自己打天下，毫不扭捏地跟香港、日本、世界對話。

在性別議題上，田啓元與魏瑛娟的分庭抗體，恰好見證了當時台灣知識份子吸取外來理論的主要方向，前者是社會學家的身體權力糾結，後者是歐洲女性主義的陰性書寫，兩人各自可配上傅柯和吳爾芙的聲口。咿喔聲、嬌憨聲、高高低低的唉呀唉呀，摒棄文字，恣意傳情，魏瑛娟的開場作法不依靠草藥，而是咒語。可恨田啓元生命倏然終止，否則當魏瑛娟提出微劇場，與前輩大人割席分坐時，或許更有一番狂熱的性別政治扮演大躍進。

帶著莎妹們邁向二十一世紀，魏瑛娟的作品知識門檻漸高，對照卡爾維諾，拆解莎士比亞，雖然鬼靈精怪的形體未變，但內在彷彿從大本童話書轉入了文庫本經典，隨地而坐變成了沉思書房。魏瑛娟的女性角色，從《隆鼻失敗的ㄚㄚ》、《列女傳》到《愛蜜莉·狄金生》再到《蒙馬特遺書》，真如一場《從灰到蜜》的過程，初始未經烹調的甜，接著習得火的技巧，於是大展身手，烹飪神話，盡皆成灰。後輩若未經歷此番歷練，那麼似她者只成了服裝秀，學她者成了迪士尼。

但巫力還隱藏在徐堰鈴。《踏青去 Skin Touching》初試啼聲，在觀眾笑盈盈的掌聲中，古今中外的女子在台北城裡有了新的面貌。女性情慾向來不是劇場的禁忌，私密的渴求也不是什麼不堪，而《踏青去 Skin Touching》、《三姊妹 Sisters Trio》裡更是輕快點唱每一段關係。若往昔女人的情慾總被形容像是鰻魚在暗黑海裡的光，那徐堰鈴的女孩兒們彼此傾心則是如同各式新鮮醬汁，凱撒、千島、優格、橄欖油，千變萬化。除了顏色味道不同，還可另外加入麵包丁、芝麻粒、水果，可以是 T 可以是 P 也可以是 Bi，都隨你願。

莎妹女將如此連番出手，看來是不必爭議了。女孩兒們不需在乎誰來定名或爲誰犧牲，因爲咱們是姐姐妹妹，不是女兒母親，何苦將刀在手，割肉還母，剔骨還父？家族譜系追溯的不是感時憂國的崇高使命感、不是誰突然被捉走或是被大歷史掩埋，此處翻飛的字眼是性別操演，演員身體與文本間的交互運作，一點兒靈魂，輕歌曼舞，求的是展演女人身體可以反覆替換的越界自由。

當魏瑛娟手工釀蜜，徐堰鈴調配沙拉偶而現煮咖啡，同聲呼喚的合音是 Baboo 的《給普拉斯》，在此他讓徐堰鈴演繹憂鬱女子，在傾斜的舞台和小池中渴望父親傾瀉憂傷。接著徐堰鈴自己編導「莒哈絲計畫」的《沙灘上的腳印》和《迷離劫》，表面上 Baboo 和徐堰鈴沿著莎妹拆解經典文學的路子，事實他們已沉浸在私人密語，直視自身痛苦。踽踽探測孤獨的體溫，苦苦潛入女性的意識，一場意念流動的抒情美文。如此，狄金生、邱妙津、普拉斯與莒哈絲，前後上陣，合力掀開被父權政治層層覆蓋的景色，莎妹的女人們更加不在乎歷史與時間，已然跳脫了 1990 年代小劇場運動那套大歷史的緊箍咒。

或許老客人可能會緬懷在舞蹈排練室、地下室酒吧、防空洞或甜蜜蜜咖啡空間裡，那些不需大型布景襯托的女人，不曾受邀在任何統治政權的空間（如國父紀念館或中正紀念堂）中演出。她們在簡陋環境中單打獨鬥，一邊浮沉，一邊伸展，雖然艱苦感巨大，但堅貞勇氣與單純情感皆迷人。然而，無可爭辯的是，二十一世紀的女性，有更多機會面對更多選擇，無論是珍珠奶茶的糖冰程度或者誰為臉書的點頭之交，能指有機會成了所指，內在便逐漸空洞。如此時刻，誰說繽紛沙拉直接呈現在眼前時，表述的不是巨大茫然感？

於是，在所有的本土化和政治主體性，在集體即興了這裡和實驗空間了那裡之後，在國藝會成立之後，在企劃書化了的劇場製作之後，在建國百年的夢想之後，其他劇場女人們，有的繼續吐納打坐，有的換個空間吟哦唱曲，有的進入社區一人一故事地來揪團，以不同方式與日常生活共處。

而莎妹的女人們，無論未來是否以氣血挑戰、與憂傷依存或輕快哼曲，她們精心烹調要招待的對象絕不是權威體制，拿手的也絕非平凡的家常菜。這些女人，都不是馴服的女性。她們的寂寞是熱烈的，苦悶是繽紛的，死亡是華麗的。她們來到劇場不只是脫離日常生活狀態，還要把日常生活一併打翻倒置，穿梭其間。

甚至，那些呼喚而生，一個又一個新空間，只是為了拆毀，以便從碎片之間，再呼喚出一個新世界。

Queering the Family Tree: Fun in the Closet

From Skin Touching to Sisters Trio, from the role of the Butterfly Lover, to that of the White Snake and finally to that of a woman private eye, Yen-ling Hsu comfortably and playfully shuttles between classical love of illicitness and modern passion of vehemence. Lesbian secrets from the well-known classical romances revealed, a remote family tree of the modern lesbians' has thus been re-constructed. Lesbians need not live on the darkened margin anymore. They, on the contrary, become the chic girls who happily linger between various pop cultures. Detective stories, Kung-fu actions, military songs, Huang-mei operas, and pop music have all become the materials Hsu's included in her works. They, too, serve as a backdrop that peculiar to Taiwan's cultural hybridity. —Katherine Hui-ling Chou

猶記七年前我在討論美國近年女同志劇場時，徐堰鈴曾幽幽地說了一句：「美國的女同跟台灣的好不一樣，差別真大。」是啊，差別真的很大。她日後的創作很明顯地展現對於文化場域差異的強烈自覺。從一開始，她的劇本便具備十分鮮明的文化情境與特色，意圖探討「中西文化差異下，那無法企及的愛」（《踏青去 Skin Touching》創作說明）；一種「現代版古裝女同浪漫歌舞喜劇」的表演類型逐漸在她筆下誕生。

從《踏青去 Skin Touching》到《三姊妹 Sisters Trio》，從梁祝到白蛇再到女間諜，她創造出一群宜古宜今的中式女同角色，從容戲謔地穿梭在古典纏綿與現代激情之間。她們不僅洩漏古典浪漫故事裡的女同祕密，也重建現代女同的遙遠族譜；她們不是躲在社會幽暗角落的邊緣人，而是優游於各類通俗文化之間的時髦女台客。諜報、武俠、台劇交錯混雜，軍歌、黃梅調、流行曲漫天價響，屬於台灣的文化雜交正是徐堰鈴筆下人物的背景寫真。

但要穿透文字神領劇中滋味，也許對一般讀者並不容易。這不僅是因為劇本閱讀不是台灣讀者所熟悉的，更主要的原因也許是徐堰鈴的劇本文意很難只從字裡行間求得。在這裡收錄的三個劇本，反覆運用多重角色扮演、動作和語言並置、歌曲與對話交織、戲曲與白話錯落、詩句與打諢更替等技巧。凡此種種，無一不跳脫文字書面的二度空間閱讀。這固然可歸因於劇本此一文類的特色，但恐怕也是徐堰鈴作為一位劇場藝術工作者生猛有力的表演能量肆無忌憚橫流奔竄的景象寫真。

錯綜複雜的時空接駁與符號堆疊不僅出現在角色串演的段落之間，更多的時候，僅一句對白也能展現幾近無厘頭的多重嫁接。於是，《踏青去 Skin Touching》裡的祝英台大悟梁山伯原來是個 TT 戀，梁卻回應：「愚兄明明是個女人，怎麼把梁兄比作是 T 了呢？」稍後梁祝二人索性演起羅密歐與茱麗葉初識的對白。又如在《三姊妹 Sisters Trio》裡，劇中人對於〈木蘭詞〉裡兩兔並走雌雄不分的問題，提出偽科學的解釋：「是你走到我面前。是你捕捉我臉上的光線。鏡子如果在家中出現得太多，或者擺放的位置不對，從物理學的角度上說，鏡子的反光效果會導致光線在室內亂竄……」；劇中的卿卿時而操著不同的語法質問大姊：「是誰先愛上誰？後來是誰遇見誰？時間順序『一回棒捶一聲響』搞得是清清楚楚，我卻被笑話矇在鼓裡。你們竟敢不回家吃飯？！你們倆背叛了我！」時而模擬法海口氣責備：「你再不閉嘴我就伺候你雄黃酒，你就算修行千年，到頭還是假的 lesbian。」如此縱貫連橫，古來今往，徐堰鈴想像中文世界女同角色家族系譜的企圖，當是昭然若揭。

對於徐堰鈴這樣一位精練的演員來說，劇本創作就算不是她最主要的舞台角色，也絕對是她念茲在茲的熱切使命。這大約也是為什麼她的劇中人總是呈現一種集體性。從《安妮的甦醒》中的七個安妮，到《踏青去 Skin Touching》的八名費洛蒙式梁祝，再到《三姊妹 Sisters Trio》裡兩對三姊妹六個她，她們可以是情人，也可以是情敵，更可以是相互依賴的姊妹們，一種不建構在血親的家族系譜。這些 TT 婆婆姊姊妹妹們猶如在伸展台上捉對成雙地演繹女同志的千姿百態：她們時而俠女、時而刺客、忽焉貓鶴、忽焉蛇兔，撲朔迷離令人目不暇給。正要你讀得頭暈眼花、看得糊里糊塗，才突然頓悟無所不在的「櫃」房樂趣，以及超越血脈的親密相連。

熱切而不悲嘆，歡唱而不憂傷，禁不住讓人嫉妒究竟是什麼樣的條件造就了如此奇怪罕見的生命情懷？無論如何，徐堰鈴的女同劇場想像恐怕無意狡辯酷兒性別等真知高見，而比較像是超黨越派地串連各家姊妹之鄉野奇談。

本文作者為中央大學英文系所教授，創作社編導
原載於徐堰鈴作品輯《三姊妹 Sisters Trio》
（女書店，2006）

The appearance of the novel as a literary genre in the modern society marks a new era when personalized and privatized productions are to be read personally. Yc Wei and Baboo Liao further relocate the novel into the public arena of the theatre. The words and the phrases of whatever literary works chosen are thus being transformed into various elements of the theatre, splitting up into lights and shadows, sounds and silence, gestures and dances, screams and whispers. SWSG, through its theatre, makes the most private reading experience a one to share publicly with its audience. x Liang-ting Kou

A Theatre in Words

字裡的劇場

X

郭亮廷

1　閱讀

跟電影比起來，劇場總是必須花費更多唇舌交待自己和文學的關係。早在電影還不會說話的默片時期，電影就被視為文學的延續，例如哲學家班雅明 (Walter Benjamin) 便認為電影傳承了說書人的古老技藝，超現實主義藝術家考克多 (Jean Cocteau) 則堅稱他拍的不是「電影」(cinéma)，而是「影像書寫」(cinématographie)。除此之外，塵封已久的經典名著也常因為電影改編而重獲新生，電影彷彿未來的文學。

然而，文學卻是劇場極力擺脫的過去。當然，劇場演出的戲劇文本曾為文學累積豐厚的遺產，從希臘悲劇、莎士比亞到元明戲曲都是東西方文學史的基本常識，但這也讓許多人至今依舊理所當然地把劇場和文學當成一回事，歐美的書店和圖書館就經常把戲劇文本歸在文學類而不是劇場類，某些劇評家也慣以「是否忠於原著」——確切地說，「導演手法是否毀壞原著的外貌」——作為評價劇場演出的標準。換句話說，劇場和文學的近親關係，使得劇場喪失了自主的地位，即便劇場仍然保有自己的名字，也必須冠上文學的姓氏。1930 年代，亞陶 (Antonin Artaud) 甚至更為激進，把文學和劇場比喻為主奴關係：「作者掌握了說話的語言，而導演是作者的奴隸，他只是一個工匠，一名改編者，一位注定永遠只是把一部劇作從一種語言轉換成另一種語言的翻譯員；一旦我們還認為文字語言高於其他語言、而劇場只採用這種語言，導演就只能在作者面前當個隱形人。」

表面上，亞陶的這段話似乎是在宣告和文學的決裂，可是只要我們細心一點，會發現他反對的並非文學，而是文學凌駕於劇場之上，是把話語內容的重要性置於說話的聲音和身體之上所造成的不平等，使得文字的意旨成為聲響、音樂、燈光、物件、造型符號、肢體動作等劇場元素奉行的圭臬。或者說，亞陶反抗的是劇場複製文學，他拒絕的是重複本身，因為劇場之所以必須一再的排練，正是為了在演出中創造純粹當下的體驗。因為任何經驗都不可能重複兩次，任何閱讀亦然，同一行字在不同的時候閱讀，會產生不同的聲響、顏色、光澤、溫度和意象。

2　小說

以「莎士比亞的妹妹們」為名，劇場導演魏瑛娟和 Baboo 從一開始就沒有打算和文學斷絕血緣關係。相反地，他們的創作還經常以戲劇之外的文學類型作為基底 —— 解構小說敘事，拼貼詩行片段 ——將書裡的詞語化為劇場的物質，碎裂為舞台上的光和影，空氣中的聲音和靜默，演員的舞蹈和手勢、吶喊和耳語。透過劇場，他們讓私密的閱讀成為公眾分享的體驗。

在魏瑛娟和 Baboo 的作品裡，那些將小說轉化成劇場的改編，最能開啟這種「公眾閱讀」的互動。原先，小說在現代社會的出現，就是閱讀個人化和私有化的產物，而魏瑛娟和 Baboo 則把小說搬進了劇場的公共空間，讓閱讀成為一種集體的溝通和創作行為。

魏瑛娟 2000 年的作品《蒙馬特遺書 —— 女朋友作品 2 號》即為一例。面對邱妙津自殺前留下的這部書信體小說，魏瑛娟可說是既忠於又背叛了原著。一方面，整齣戲皆由原著小說的內文構成，導演非但隻字未改，還要求演員把文學性格鮮明的詞句，背得一字不差，盡可能地忠實呈現作者書寫的肌

理和音響結構；此外，魏瑛娟的劇場版本，雖然更動了書信在小說中的排列順序，從最末一封信〈第二十書〉回溯邱妙津死前的最後旅程，然而，正是邱妙津自己給予了這種拼貼文本的自由，在小說一開頭就特別註明，讀者「可由任何一書讀起。它們之間沒有必然的連貫性，除了書寫時間的連貫之外。」再說，魏瑛娟這一倒敘，反而更貼合遺書及其讀者之間的獨特關係：我們正是從邱妙津生命的終點處，開始我們對她的閱讀。但是，在另一方面，魏瑛娟以歌隊的形式讓六名演員交替朗讀著小說，她們以作者的第一人稱說著「我」，但並不扮演任何角色，她們不是邱妙津、絮或任何書中出現的人物。她們更像是一個人內在的不同聲音，這些聲音彼此爭辯，但也互相傾聽，屬於已死的作者，卻將在每一次閱讀中持續迴響。

如果說，魏瑛娟的《蒙馬特遺書》是在演員和觀眾彼此親近的劇場空間裡，釋放作者內在的聲音，那麼，Baboo 於 2005 年在北藝大荒山劇場導演的《百年孤寂》（Cien años de soledad），則試圖將開放的戶外空間化爲一座史詩劇場，在山林裡呼喚文學的集體記憶。在台灣，馬奎斯（Gabriel García Márquez）的這部小說，無疑是最被廣泛閱讀的文學作品之一，那些飽涵著寓意的魔幻寫實語言和意象繁複的歷史敘事，深深影響著一個又一個世代的專業作家和普通讀者。然而，導演 Baboo 和編劇周曼農並沒有按照最爲普遍的期待，以戲劇動作推進故事情節，把敘事轉譯成對白；相反地，他們從每個小說人物自己的角度，重新拆解了作者的全知觀點，讓這些人物不再只是故事裡的角色，同時也是說故事的人，動輒以大段獨白剖析自身的過去和未來、追問馬康多的歷史和命運。根據班雅明的說法，「說故事的人」便是有能力分享經驗、將個人體驗轉化爲集體記憶的人，而 Baboo 賦予角色這樣的能力，讓他們跨越了小說的界限，走出書本，來到荒野，和觀眾共同辯證種種關於孤寂的命題。

3　詩

不約而同，魏瑛娟 2003 年的作品《愛蜜莉‧狄金生》和 Baboo 於 2008 年執導的《給普拉斯》，都選擇從女詩人的生平和書寫入手，尋找劇場的詩意和詩的劇場感，進入一個精神與物質不再二元對立的領域。有意思的是，這種精神與物質的和解，不只是詩與劇場的形式實驗，也是這兩齣戲所討論的女詩人的最終救贖：狄金生和普拉斯不就是因爲身爲女性的生理條件，才備受才華不被肯定之苦？不就是因爲女性身體這個物質，令她們的精神獨立飽受威脅？在戲裡，魏瑛娟和 Baboo 讓詩人自己表露這份焦慮。於是，我們聽到狄金生質問：「寫詩和被愛一樣重要。如果現在『妻子』是我的頭銜，那我還會是詩人嗎？」至於，台上的普拉斯則追著一支男人手中的麥克風跑，她想告訴我們她的名字，然而男人不斷移動著麥克風，硬生生將她每一句「我是」後面的「普拉斯」消音。這個無法說出的名字，其實是對愛蜜莉‧狄金生最好的回答。

然而名字並不重要，重要的是她們的詩，是詩把她們的聲音保留了下來，把一個精神與物質從未分離的女詩人原貌留給了我們。透過魏瑛娟和 Baboo 的戲，我們會發現這兩位女詩人的樣貌恰成對比：《愛蜜莉‧狄金生》的舞台幾近一處空的空間，以懸掛的薄紗讓穿梭其間的演員若隱若現，貼切地表達了狄金生的「隱」，讓我們感受女詩人彷如影子般地飄忽存在，看見一無所見的空白；《給普拉斯》的舞台雖然也是白色的空台，台面卻呈現令人不安的傾斜，使得在斜面上奔跑跌撞的演員擴散著肉體

所承受的痛，對應著普拉斯以詩爭取自己的存在而經歷的精神磨難，也就是這位自白派女詩人遍體鱗傷的「顯」。在語言的處理上亦然：魏瑛娟讓演員平緩地背誦著詩句，甚至以書寫的速度一字一字地唸，表現的是狄金生詩作的慢和輕，如同詩人自己寫下的「我不知道該如何稱呼＼那些像羽毛般的＼想法」，彷彿文字並非以口言說，而要用手去摸，細細感受它輕盈的質地；相反地，Baboo 舞台上的演員則緊抓著麥克風，將詩意的台詞像槍林彈雨般地四處掃射，強調的是普拉斯語言的快和重，使得文字不再是抽象的符號，而像失速墜落的身體一般趨近毀滅。

4　說故事的人

班雅明在以此為題的著名文章中，曾把說故事和手工藝做個比較：「說故事使被說的事物融入說它的人的生命裡，讓故事從他身上汲取新的養分。因此，故事總是帶有說故事的人的痕跡，就像陶罐上總是印著陶匠的指痕。」這裡，班雅明突顯的是說書人讓文字不再抽象、重新變得具體可感的才能，就像回到了命名的原初時刻，那時文字溝通的不只是訊息，更是感官經驗。在這一點上，說故事的人接近亞陶所謂的詩人和劇場人，他們都在鍛造一種精神和物質互相平等的語言，一種語義和語音、手勢、肢體、光線變化、空氣流動產生共振的語言。只有這種和流變不息的外在環境充分結合的語言，可以傳達從不重複第二次的經驗本身。

文學並不缺乏這種語言，否則馬奎斯也不會寫出「世界還很新，許多東西還沒有名字，要述說還得用手去指」這樣的字句。魏瑛娟和 Baboo 十分明白，遺忘這種語言的是讀者而非作者，是這個訊息爆炸的時代磨損了我們的感受能力，讓我們習慣以處理資訊的效率和冷漠去面對文字。於是，他們調度場面、身體、音樂、燈光，盡力喚醒觀眾全身上下的各個官能，釋放每個字的聲響、形體、溫度、光和熱、暗和冷，以及字與字之間的靜默。他們知道，每個字都是一首詩，每一首詩裡都存在著一座劇場；如果我們忽略了內在於文字裡的詩和劇場，某種程度上，我們差不多等於不識字。

或者說，我們識得的只有字義而已，對除此之外的一切都感到陌生，就像我們知道如何使用一只陶罐，卻失去了在土胚上留下指痕的技藝。也許這就是為什麼本領高超的說書人常常是文盲的原因：文字對他們來說，從來就不是固著的意義，而是一種音樂，一個畫面，一處空間，讓閱讀成為當下彼此分享的體驗，而文學終將成為劇場。

The
Distance

One Hundred Years of Solitude and Fever 103°, two successful collaborations of Man-nong Chou the playwright and Baboo the director, too, are two exemplary epitomes of adapting literary classics into the theatre. Chou's been exploring the poetic theatre by creating a material image in the theatrical space, whose weight equals to that of the words. Instead of logically explaining the so-called truths to her audience, Chou means to display a most general, thus panoramic, dimension of lives. And we, as the viewers of her plays, take pleasure in finding ourselves in them. As is suggested in One Hundred Years of Solitude, the farther off one stands, the more scenery he takes in. x Frida Wu

窮盡意象，
我們將成為彼此的遠方

X

吳俞萱

存在的，影射了不存在的。

我到日本學舞踏的時候，常坐在大野一雄的排練場，看著他心愛的白色木椅還在，而他已經死了。白色木椅沉靜地坐在地板上，旁邊斜倚著一幀照片：枯老的大野一雄坐在這張白椅子深處，目光別過席間的觀眾，他被死亡攫獲的身體卻朝向空無一人的劇院上方，面對高熱四散的燈束他敞開顫抖的雙臂，像弦月懷擁星光。

彷彿他在探索一切瘖啞的存在，以肉體去召喚那隱蔽的真實，一如「詩」，懷擁那些從尋常景物中掙扎出來的什麼，不因為到達物質性的邊界不再有空間而停止。

所有影射了不存在之物的存在，一切無限清澈無邊神祕的詩意靈光，總令我癡迷，就像周曼農的劇作《高熱103度》延燒成片成片的熾烈言語，去追探欲念的混亂、意志的殘虐、祈願的失落之後，劇本最末寫著：

從你們的臉上我看見自己的臉
我是妳
我是你們
我是
我是

Between

（彷彿還要說什麼，但女人陷入沈默）
（同前面一樣的尖銳鈴聲瞬間大響，不停地迴盪）
（燈光變化，女人已經不在）

究竟，我是誰？我是我所尋找的我嗎？我是我所宣稱的我嗎？我是我？還是我是我所不是的我？周曼農以語言確鑿地揭露自我並確鑿地瓦解自我，終究不及沉默所揭露的那樣接近自我。一場盛大的命名和確認，只能經由沉默來進入語言所抵達不了之處。那裡，迴盪著真實的存在，而試圖指認真實的具體存在，不再存在。

周曼農對文學書寫與劇場實踐的凝視、思考與試驗，令我不斷去思索：文學與劇場的關聯是什麼？以詩的語言作為主要的戲劇表現，在舞台上會造成什麼樣的效果？如何轉換文字所帶動「心理形象的概念」成為劇場中「視覺形象的感覺」？究竟，語言裡的空間如何構築？空間中的詩意如何形成？詩意如何追尋？詩意能否追尋？

無論是作為文學閱讀或戲劇演出的劇本，都要依靠荷載意義與聯想的詞語，創造出一種貼合情感變化的詞語結構。周曼農憑藉詩語式的獨白，自覺地解構語言的秩序、改變使用詞語的習慣，主動去洗清、整頓那不斷添加上去卻漸漸不加以思考的陳腐的意義，拓寬詞語的眼界，讓它看向遼闊的地方，與其

他詞語相互對應或改造彼此的意義，產生新的想像空間，重建「表達」的路徑。

她並非創造詞語，詞語僅僅是她的創作材料。她透過思辨的詩化語言所調遣、所關懷、所直探的是作品和創作者、創作者和自我的關係，並表達那些無法被表達完盡的存在命題：愛恨情仇、生死寂滅。但是，語言席捲而來，當它退潮的時候顯露了什麼？《百年孤寂》的結尾（邦迪亞家族相聚，然後燈暗）似乎暗示著聚集是為了證明聚集的徒勞，描述是為了證明存在與不存在的一切事物都無法精準被描述。

即便語言是表達的路徑，而語言本身也有表達的侷限，不過，每一個字的落定，都在追趕流失中的意義，只有置身迴環拉扯的認識與命名過程裡，才能使真實豐沛的情感與思想滲入語言的身體。描述，永遠不是徒勞之事，周曼農嘗試逼近，逼近的方式為揚棄故事框架，以零亂纏繞的意識河流，沖積出人物內在世界的渾沌狀態與情感流轉。劇情被緊密的語言意象所稀釋，僅以情緒的連綴，編纂一種思考的邏輯。

這種思考的邏輯架設於劇作中獨白、對話、評論的多聲部交錯並進，例如《高熱103度》的主角為一女子，她是詩人普拉斯，又是普拉斯作品中反映的自我，是她內心的諸面相，也是環繞她的評價與看法，又或者只是一個遙遠的同名之人……。主角不斷改變發言的位置和程序，語言和行動有時呈現事實，有時吞噬。此種多音多義的敘事手段，讓各種觀念以超越時空的現在式時態進行盤結、衍生與滲透，「自我」的分裂與矛盾不斷處在編織與拆解的過程裡，閃避固定的表述系統，如同創作一系列裝扮自拍像的藝術家克勞德‧卡恩所言：「這世上的每件事物都只是記號，以及記號的記號。」

以文本閱讀的角度來看待周曼農劇作中「高密度的詩化語言」和「高濃度的辯證思維」，它們仰賴智力的反覆咀嚼才得以喚起聯想的意象，因為作為文學的劇本以「文字」為媒介，透過「敘述」來建構一個符號的世界；然而，作為戲劇演出的劇本則以「影像與聲音」為媒介，來「呈現」人類生活的映象。更精確地說，文學是透過觀念來描寫形象，其立足點在於人的心的動態上；劇場則是透過累積的形象來達成觀念的呈現。亦即，文學是由敘述組織成一個世界，而劇場是由世界組織成一個敘述。

此外，文學藉由文字直探人物的情感和思維、內心的發展和存在的狀態，意圖捕捉精神的連續，這種連續性並不一定具有影像與聲音可以表現的客觀形態，畢竟影像與聲音的基本功能不是透過符號去指涉，而是直接展示。反之，影像與聲音能表現的東西通常不是精神的連續性，而是促成精神連續的種種具體事件。文字能把抽象的概念和隱喻連接起來，劇場卻很難傳達形象與概念交錯相連的意識流。

於是，周曼農的劇本搬上舞台，即刻面臨了文學與劇場兩種異質的表現體式的轉譯問題。作為戲劇演出的劇本，她「高密度的詩化語言」更傾向並突出為語言本身獨立於文意之外的聽覺直觀特性：一種音樂，一種韻律，一種樣態，一種聲調，一種速度，一種強烈引出語言背後的情感，讓「高濃度的辯證思維」成為聲音與聲音撞擊的背景，在劇場空間不同的位置推送語言造成交響，她自稱《百年孤寂》為「裝置般的聲音調度」，而《高熱103度》是「聲音畫像的語言實驗」。

若少了導演Baboo的場面調度、演員的多層次詮釋、劇場的視聽裝置　，周曼農劇作中「高密度的

詩化語言」和「高濃度的辯證思維」易淪爲衝向岸邊觀浪者的巨大浪花，那層層疊加的語音和語義，形成連續不斷的拍岸激浪，開啓了空間的戲劇性，卻磨損了戲劇性的空間。凝聚的強度難以消化且深化，甚至一個「已經意指」的感情無法再感動人，因爲這感情已在它表達的意義之中。

我相信任何好的作品，都因滲入作品結構的詩質，予人詩意的感受；而以詩句構成的作品，卻不見得具有詩意。因此，詩意的劇場無須藉由詩化的語言形成。與其視周曼農的詩化語言爲其劇本的詩意來源，不如說她劇中的詩意是透過象徵符號來追蹤人類情感意識的運行軌跡，接近對象，離開對象，匍匐到它們上頭，爬進它們裡頭，在動態之中捕捉動態。

周曼農結合文學書寫與劇場實踐的劇本創作，可追溯到戲劇的發展歷史，從祭神儀式的唱詩歌隊、希臘悲劇詩人、文藝復興時期的莎士比亞、十八世紀德國狂飆運動的歌德與席勒、十九世紀提倡史詩劇場的布萊希特、二十世紀初的艾略特和羅卡等偉大的詩人⋯⋯，他們作品中的詩歌主要是作爲戲劇的語言體式或敘述形式而存在。

二十世紀以降的劇場開始脫離詩歌形式的劇本而動員劇場所有元素來打造劇場的詩意：契訶夫將詩意從散文結構的劇本細節中提煉出來；象徵主義詩人梅特林克與瑞典作家史特林堡相信終極的真理無法靠邏輯推理來瞭解，也就不能被語言直接表達，所以將人物行動與情節發展包裹在神秘的意象流動之中；荒謬劇場的貝克特、尤涅斯科、哈洛品特則賦予那包圍著我們的世界一個窒鬱的靜默和凌厲的意象，呈現人的存在如何引起虛無；彼得布魯克則是以空的空間來召喚詩意與美感，無數當代的劇場也思索著如何調度各種視聽元素，創造出詩意的總體表演。

或許，詩意的追尋在於認識到藝術作品所表現的——知覺、情感、思考的過程、旺盛的生命力本身——用任何詞彙都難以準確表達，創作者的任務是去找尋富於表達力的符號意象去表現自身獨特的意識和感受。唯有那些能夠引發感情和心志狀態的象徵符號，可以捕捉住朦朧又一瞬即逝的存在感。因此，詩意的劇場，是在空間創造一種物質的意象，相當於文字的意象，不去邏輯地界說真理，而是表現普遍的、廣闊的生命面向，讓我們樂於在其中找到我們自己，彷如波特萊爾說的，長長的回音從遠處匯合，多種香氣、顏色和聲音互相呼應。也像周曼農在《百年孤寂》告訴我們的：如果站得夠遠，可以窮盡所有遙遠的意象，我們將成爲彼此的遠方。

I'm telling you, cut the crap; it drives me up the wall.

That stupid fatso just squatted down and looked at my xx, just inches away! What, he blind or something!

Already getting the view for free and then he goes and steals from me, Sally Yeh!

I wrap them fucking betel nuts 10 hours a day, day light or not I get up and pee and then show my boobs for treats, freeze to death but I have to smooth them goose bumps just so they don't fucking laugh, customers' breath stinks as hell, can't tell a joke to save his life, spends 50 but gabble for like 5 hours, the real bitch next door Vivian acts like she's on the catwalk, showing her see-you-next-Tuesday for free, the old bag comes over full of shit, you talk you be prepared to be heard, hide my ass.

They say that learning English gives you shit competitivity, I wrap and learn ABC and then cut me thumb.

I've got my own shit you know!

That son of a bitch had it coming; I've long got my eyes on him. A small betel nut trimmer scared the shit out of him. that worthless piece of shit.I'm a bitch?

Might as well tell you, it's a good thing I didn't see that Sally-sickle under the magazine!

Fuck it, next time I'm gonna stick it behind my thongs for show, see if anyone dares to try one on me again!

Sadhana-

Sickle

先告訴你

少在那邊囉嗦喔，老娘聽了就他媽有氣。

那個肥佬就那樣大剌剌跨著我 XX 啊！距離不到 5 公分哎！啊是有脫窗凹不凹！

看免費還要勹一尢我大姐頭阿 Sally 葉的錢！

怎娘每天告檳榔尿完就要去當貴，

天還沒亮起床關尿完就要去富貴，

合到靠杯還要把雞母皮送給他平不樂給人嘸齁，

客人口臭講話超難笑買五十嗎秋五小將，

隔壁 Vivian 心機超重動不動時裝表演還會出草沙必思，

歐巴桑走過來在那邊雞雞歪歪，要講就不要讓人聽到啦，遮遮遮遮個屁啊，

說什麼學英語才有競爭力是很上進，邊告邊讀 ABC 結果能熊削到指頭姆。

我壓力也是很大你知不知道！

那種臭雞排就是人人救當啦，整天甲霸霸盈盈，老早看伊末爽啦。

用一把檳榔剪這樣咻咻咻嚇得他跪下叫老木，沒路用卡小。

洽查某？

坦白講，好佳在沒看到這週刊下面頭家昨天殺水梨的小鐮刀啦！

看，下次我就把它痛在丁字褲後面做造型，看還有沒有人敢眼肖！

(Translated by Nai-yu Ker)

合妹莎莉的檳榔西施換季兩粒一百童叟無欺

妹妹們本事 03,

Adventures into the Filthy: Chia-ming Wang's Intricate Practice

It's been mistaken that apt employment of pop cultural signs and sarcasm helps criticize society. It's not that Chia-ming Wang is obliged to assume such expectations projected on him; instead, while I've been avoiding failing myself in interpreting, I feel that Wang is more adept in intensifying the rhythm and density of his works by echoing them with pop culture. While too used to certain angles they've adopted to observe the world, the audience is suddenly driven to alter their perception and to refresh their senses when stimulated by this young artist. More amazingly, however weighty the real world is, there's always this touch of sublimated lightness attached to the experience with Wang's theatre. It's not like a soap opera whatsoever. The "attitude," at least, is a lot more youthful. x Yu-hui Fu

骯髒的冒險，
縝密的實踐

X

傅裕惠

時間，對很多人來說，像海浪拍擊沙岸，會將沖積的歲月累疊，然後變成愈來愈難捉摸的風景，有霧……可以假藉「老」的名義──停留。對於導演王嘉明而言，時間是結構，是比五線譜還要好用的進行式線條，可以懸掛所有標籤為高雅、流行、通俗、藝文、記憶與有趣的符號和物件，雜亂無章……然後讓自己玩起「野蠻遊戲」，搞個跟「時間」唱反調，而且還有多種不同的唱法 ── 冒險。

好險。

我想，王嘉明的作品不能定義，特別是不能隨便定義他的「通俗」；因為，我想的，你想的，跟他想的「通俗」，一定都不一樣。更何況，王嘉明親口警告我說：「你要用語言定義，你會『滑掉』。」滑到哪裡去？滑到王嘉明作品象徵的無底洞（無解）裡。

或者，也可以說是，意義的黑洞；在那樣的黑洞裡，絕對的時間極限，會化為無形。簡而言之，通俗的變古典，古典的變通俗。而我，只是從其中的一個角度來說，還有其他的可能是，複雜的變簡單，簡單的，變得更複雜……等等。所以，在王嘉明的作品世界裡，時間就是空間，而聲音展現成視覺，便成了空間的密度。

有趣的是，某些評論者卻將他這番精心設計的結構象限──時間與空間，比喻成一座「後現代絞肉機」[1]。這無法從意義與邏輯揣摩的焦慮，變成了「髒」 這個批評，連王嘉明自己都不排斥被形容成一位作品「很髒」的導演。只不過，「髒」在他的戲裡，似乎為觀眾提供了一帖心靈安慰劑，因為王嘉明不是「高高在上」的，因為王嘉明也會「混亂」。而這樣的「髒」，若變成具體的說法，應該就是「通俗」。

例如《麥可傑克森》的「通俗」，是八○年代作家瓊瑤作品中的「經典台詞」和「經典情節橋段」，是風靡台灣的港劇《楚留香》和衝高收視率的《一代女皇》，是當年的流行天王小虎隊等等。這樣將橋段與角色，錯置在今天的舞台情境裡，或是讓素人演員天真地模仿天王、天后和明星，甚至是讓通俗劇的公式走向極端──例如，讓對楚留香一往情深的蘇蓉蓉，在看不慣他只會摸鼻子嗯嗯笑的情形下，「揮刀亂砍」楚留香，變成社會事件的翻版。而這麼通俗地無可救藥，似乎理所當然成了王嘉明作品中常見的「髒」。

另外一齣「髒」得經典的作品，應該是多次巡演重製的《請聽我說》。電視通俗劇裡嚼到稀爛的男女對白：「請聽我說！」、「我不要聽！」或是炒到早已變成冷飯的「三角戀」話題，王嘉明還是有辦法用「空間」的概念，將所有的台詞包裝在「押韻」的美感裡──也可以說，刻意變髒──於是，聲音的一板一眼，擺明了跟這種髒得可以的愛情習題對話，竟然也玩出另一種「戲劇程式」。究其背後──的確，這戲的重點就在演員背後──卻似一則強迫症患者般的煽情敘事。

「程式」的意義不能過度衍生，就只能淡淡一笑地解釋著：那就是「日常生活」。愛情沒有腐敗或墮落的道理，因為任誰陷在愛情時，不會落在窠臼的公式關係裡？

很難想像原來王嘉明作品的通俗背後，竟是如此「悲天憫人」吧？

就如同他一貫不斷地宣稱，他不能接受二元對立的價值和語言；也就是拋開價值的批判，通俗跟高雅，不也是同樣一件事？這道理詭異地讓王嘉明獨到的創作角度，變成他個人獨特的創作概念。他用地理系專業訓練的眼

光，把連續殺人魔的故事，看成一座山跟環境生態的關係。2001 年作品《Zodiac》的男女追逐，成了對殺人魔（與電影《黃道十二宮》同名）生活線索與人際關係的追蹤，觀眾大腦與視覺的聯想，可以綿延數公尺至公里，將斷續的線索，各自演繹成連貫的故事，是多元敘事空間的首度嘗試。而各種媒介的呈現，例如多媒體鏡頭的使用，並非爲了解析殺人魔的行爲和人格，對於王嘉明來說，視覺和聲音一樣，造就空間；鏡頭和舞台視覺的呈現，等同於不同樂器和樂譜的對話。

因此，試圖定義當然無解，該深刻的是，這一切結構背後的心思縝密。

又如 2004 年讓人跌破眼鏡——是的，而且根本派不上用場，跌破無妨——的那齣《家庭深層鑽探手冊》，長達兩個多小時毫無視覺、訴求聽覺感官的實驗，王嘉明偏要以聲音挑弄觀眾敏感的接收神經，讓觀眾在實驗劇場空間裡迷失座標。對於這齣反應兩極的作品，王嘉明可能體會的心得是，觀眾有多麼倚賴視覺！而通俗元素的成立，竟多由視覺符號建立。巧合的是，2006 年參與誠品藝術節而與藝術家王雅慧合作的作品《文生·梵谷》，全劇儘管充斥著疏離的淨化肢體，角色卻猶如行屍走肉般遊蕩在機車廠——那座由舞台設計群所建構的寫實再現空間裡。於是，藝術的梵谷輪迴爲「通俗」：機車的人生，機車的愛情，這回舞台設計堂而皇之地複製現實，除卻情節，連整齣戲的包裝都變得「通俗」了！

一反《文生·梵谷》的髒到通俗得可以，《殘，。》的下筆顯得輕描淡寫，而贏得 2007 年台新藝術獎特別獎。評審終於分辨出王嘉明以樂曲的結構，鋪排肢體、動作和劇情，並以解構的方式重播、倒帶愛情模式的情節，展現一種人格分裂的視覺化意象。戲謔之外，又有沈重難言的哀傷。《殘，。》劇將愛情關係支解，即使肢解的是通俗愛情的腐屍，卻因爲結構分明，讓這個俗到不行的題材，呈現古典音樂馬勒作品的質地。

一般人以爲擅用通俗符號，善於諷刺，便工於社會批判，王嘉明並非活該承擔這樣的期待。在我刻意避免「失足」於詮釋的同時，我倒覺得王嘉明擅長的是如何運用通俗文化的共鳴性，來妝點每齣戲的密度與節奏。

譬如《麥》劇裡，一個王菲的出場，一個小甜甜布蘭妮的舞曲，或三位小虎隊成員的對嘴演唱，便能頂住一場戲一個段落的高潮迭起；又如在北藝大學製《05161973 辛波絲卡》中，一個打竹板不夠、加個表演一人樂隊的 B-box 還不行，配上第三個學生演員表演薩克斯風，這段「戲譜」，才算豐義。當然，《辛》劇成就的結構不止於此；將恐怖份子的炸彈威脅，演奏成協奏曲——情節和動作對話；將獨奏——不同的莎劇段落——穿插在室內樂間；讓交響曲——此起彼落的演員肢體——伴隨沈默發聲等等。還有機場運送不同方向的人生起落，告示板公開不同的起降資訊，這種擷取種種人生片段的結構，不正呼應了女詩人辛波絲卡靈思泉湧的詩作觀察？

這麼一想，王嘉明創作時腦袋瓜的清醒，有點叫我起雞皮疙瘩。通俗文化不是文化，對他而言，「通俗」是聲音，是一種樂器元素，更是結構中的色彩。他的戲愈通俗，等於色彩愈豐富。

看過了王嘉明多數的劇場作品，在他劇中所展現獨特定義的「戲劇性衝突」，多叫人驚豔不已！猶如習慣了某種對世界的觀賞角度之後，這個年輕人的一陣好奇，會突然間轉變我們的認知，讓觀眾的感官開始對眼前發生的一切，產生新鮮而奇異的感受。最妙的是，不論眞實世界如何沈重，在經歷他的劇場敘述之後，總會多了些昇華的輕盈——那可跟一般看戲看完而哭得一把鼻涕、一把眼淚不一樣，至少，「姿態」比較年輕。

1 鴻鴻，〈後現代絞肉機——王嘉明與他的劇場實驗〉，《聯合報》，2009.6.14。

The Theatrical Archaeology & a Hybrid Culture

Michael Jackson was a universal icon originally from the U.S. of the 80's, while Bruce Lee of the 70's sailed from Hong Kong all the way to Hollywood to seek fame. The 90's was a time when Japanese soap operas became more popular than ever, under whose influence, everyone could utter a Japanese phrase or two. These elements are the zeitgeists of a specific time. The other world, in turn, is becoming an allegory of our time, with the theatrical space compressed into flatness.

Chia-ming Wang's Tetralogy for the Ordinary People is not meant for its audiences to reminisce of the past, but to reexamine and to recreate the bygones. With an archaeological attitude, he represents a decade-span of time in terms of international politics, social events, and pop culture, which, too, is a mixture of pangs and laughter, horror and entertainment, lies and dreams. Making very good use of the texture of the theatre, Wang endeavors to reflect a hybridity that is most unique to Taiwan. x Ling-chih Chow

即便已是中生代最受矚目的導演，說話輕輕柔柔，還是像個鄰家大男孩。聊劇場總是不脫「好玩」、「有趣」，什麼都先玩了再說，「會怎麼樣我也不知道啊！」為了好玩而大膽、為了有趣而創新，也難怪王嘉明有「劇場頑童」的封號，一路玩來，不改初衷。內容與形式互相探索的美學，推陳出新，世界不再是監獄，而是萬花筒般的繁衍遊戲。

王嘉明向來特會玩語言和流行符碼、聲音和空間的混雜遊戲，批判藏在台詞裡、象徵藏在敘事裡，炫技學舌卻饒富深意；總將形式翻了又翻，誓將劇場的各種可能玩到不能再玩。不過，遊走在大眾通俗品味和艱澀冷調實驗兩個極端，王嘉明骨子裡倒是結構理論先行，維根斯坦、史賓諾莎、尼采等大哲都在他的書架上當應援團。也因此，以流行文化為藥引，王嘉明的劇場創作企圖，絕對不是只有表面上的單純愉悅。

2005 年，王嘉明創作了第一版的《麥可傑克森》，賭上一堆素人演員身為麥可迷的熱情，呈現偶像崇拜文化裡，粗野、莫名其妙的衝暴，玩通俗的活力。曾經喜歡跳街舞、練武術的他，很自然地想到以李小龍做第二部曲，這麼接連發想，讓他形成了整個「常民四部曲」的架構。「政治上我們常在尋找台灣的定位，但從流行文化來看，台灣其實是個混雜體。」王嘉明認為歷史不僅是政治事件，「史學研究有一門『年鑑學派』，強調從價值觀、對時間的看法等來看歷史，因為歷史有很多層次。所以我覺得，四部曲應該從流行文化談常民生活，這跟我們的皮膚是比較接近的，而不是呆坐在教室裡，單方面地被灌輸。」

對王嘉明來說，台灣最有活力的就是米克斯文化，通俗是實驗與再創的起點，「我常說台灣像一個胃，消化能力很強，可以把別人的東西消化成自己的。」

2010 年《麥可傑克森》的新版本，王嘉明創造了以演唱會式的華麗沸騰能量，與粉絲般的激情宣告，帶出台灣八十年代的流行文化與集體現象。2011 年他以自己的出生年代為座標，像是溯源、也像重新開挖，透過《李小龍的阿砸一聲》，探索七十年代。未來還有九十年代與二十一世紀的另兩部曲。常民四部曲格局龐大，王嘉明選擇以常民的身體與通俗文化，作為闡述過去記憶、聯結世代情感的切入點。每部以十年為一單位，構築台灣人的生活史詩，卻非老老實實地搬演歲月的進程。

雖然內容是台灣的常民生活，題材上，王嘉明卻故意找進口的流行文化為指標：「八十年代的麥可傑克森來自美國，七十年代的李小龍從香港發跡又到好萊塢。九十年代就是日劇，那時人人都想學日文，就算不學，也會來上幾句「阿依稀ㄉㄟ魯」。這些元素都可以代表當時的某種氛圍和認同。進入二十一世紀就是網路世界，這是我們現在的寓言，我想將劇場的空間感壓扁成平面。可能會是一個像電玩板的舞台，沒有語言、以肢體表達，接近我們在使用電腦、網路的狀態。劇名可能是《i-error》。其實英文的『error』有點像『91101』，它的意思便已經在其中。」

王嘉明試圖從創作層面提供溯源與剖析的可能，他笑說：「我就是一個通俗的人啊。我們的養分就是從中而來，是看要怎麼用劇場的媒材去談、去表現。就好比愛情的主題也只是一個窗口，去延伸慾望和人的狀態。」

如何選擇人物，王嘉明自承主觀成分當然很重，「但我盡量從資料中找到邏輯。首先，李小龍的形象底層就是種神話意涵。他的身分很特別，好像香港、英國和美國的混合體，但同時又是中國人的英雄投射和民族圖騰。藉由他發展出『龍族』的故事，但也諧擬『聾』的隱喻。」王嘉明分析台灣的七十年代，是一連串的政局動盪：退出聯合國、中日美斷交、釣魚台事件等等，台灣人出現了認同焦慮，「我們處在所謂和對岸相比、『正統的龍的傳人』的口號，但同時又有如美麗島事件，對台灣土地的疾呼。這種關於『龍』/『聾』的分歧，其實從那時開始，一路延伸到現在的政治生態、奠定今天的社會樣貌。」

重新考古、創作，王嘉明並沒有懷舊感，因為記性太差，很多東西都是為了作戲才找回來。「對我來說反而好，不怕情緒陷進去。尤其是面對那些互相牽連的複雜因素，可以拆解它們的符碼、重新思考。再說，就是因為失憶，更想要找回那股生命力。」沒有包袱，讓王嘉明從七十年代的媒體語言和影視類型，挖掘敘事形式。「當時的官方語言、李小龍的台詞，都是文以載道，以情感闡述責任感。所以《李小龍的阿砸一聲》在語言和聲音使用上，便是很重的抒情感夾雜論述。加上七十年代開始流行布袋戲、科幻片、鬼片的類型，所以我選擇，由很多獨立的小寓言，串接成一則「龍族」的科幻神話。而台詞則像是事件和人物的解碼題，暗喻哪些是李小龍的『影子』。」

《李小龍的阿砸一聲》，從命名便可感受其建立多重意涵的企圖。不談人物傳記，而是將當時台灣人作為民族心理依歸的「龍」之象徵，轉化為結構複雜的家族傳說。創作手法讓人聯想到馬奎斯的《百年孤寂》，家族的魔幻色彩隱喻世代處境，情愛滄桑與茫茫命運，講述的是時局變化下的追尋與迷惘。

不同部曲也要有不同的敘事形式區隔，創造更豐富多元的層次，王嘉明覺得敘事形式一旦固定，也會掉入一種官方模式，「所以我盡量在每部曲裡找不同的說話方式，這對創作者來說蠻重要的，我希望不要重複自己才有趣。」畢竟，王嘉明不是為了追憶似水年華的懷舊，他苦修考古學，從國際政治、社會新聞、流行文化相互糾纏的每十年裡，看見混合著沉痛和搞笑、恐怖和娛樂、謊言和夢想的劇場；運用劇場的遊戲質地，反映台灣讓他最感興趣的「雜」味。

《麥可》從生活雜文化談 80 年代的感受，和《李小龍》不同是，這齣以麥可的歌單串起有如綜藝節目般的段子，嬉鬧短劇式地諧擬社會事件，是另一種真實的共鳴。表面看來凌亂胡鬧的記憶拼貼，其實被他調製在古典音樂的結構中，對位、反覆、變奏，自有一套感官邏輯、背後的時代意義。這也是劇場吸引他的特質，「一個什麼都可以放進去的 3D 空間，刺激五官去感受、搭建另一個空間。」

空間，往往是王嘉明最感興趣的，因為這就是劇場的本質。空間的大小給他創作的靈感，空間確定，才能接續找演員、寫劇本。無論大小劇場，因為空間的質感不一樣，就有了各自的考量，考量什麼樣的素材適合放進其中，空間形式本身就是一種實驗。

好比《膚色的時光》令人津津樂道的雙面舞台，誕生於不守成規的頑固。當初確定長方形的演出場地後，王嘉明便不斷地和設計「耍脾氣」，硬是不要傳統的單面舞台。設計黃怡儒被他搞得很煩，直接給他一堵牆放在正中間，「沒想到和這個主題完全符合，人是不可能全知的。因為看不到另一面，所以開始推理，想像在兩邊串聯，空間中就會慢慢出現一條慾望的線」。這個其實一次做了兩齣的戲，

就是爲了不一樣的嘗試，讓所有參與的人，無論是演出創作還是觀眾，都能感受到劇場變的活力。

地理系畢業的王嘉明是眞的熱愛地理，「地理系看的是整體：這兩座山因爲有同一個地層，都有這條河走過，沖刷後就有類似的形狀。然後有人住在沖積處，有了文明。我們可以看到的是歷史和關聯性，看到作用力的結構和未來。」好比地景是作用力和時間塑造出的形狀，不管是常民四部曲或任一齣創作，王嘉明也是一貫地，細細考量，如何用聲音、節奏、裝置、多媒體、表演方式等各種素材去塑造，一個需要本尊進去感受的、流動的劇場空間。

面對舞台，市場始終不是王嘉明頭幾順位的考量。不管什麼樣的觀眾爲了什麼來看，他認爲，這都是個機會，以遊戲的自由呈現出劇場原本就不只如此。就如常民四部曲要在大家慣有的認知模式裡，提供另類再創的歷史思考方式；王嘉明的劇場，最終，要和觀眾一起發現另一種有趣的空間使用、變種的能量。今天，我們已經很習慣從一個螢幕方框去認識世界，也許正因爲如此，劇場這個製造幻覺、卻又能實在體驗的空間，讓這些對世界充滿熱情的、不論是創作者或觀眾，都能逃逸框框之外，在 LIVE 的時空脫離日常的簡化，享受新刺激和多元定義。

Laughter and Meditation: The Game of Script Writing in an Era Dominated by the Mass Media

In British film director Derek Jarman's Wittgenstein, Wittgenstein the protagonist says to his friend before his demise that he's been feeling like composing a philosophical work consisting of jokes, but is pitifully short of humour. Laughter and meditation are essentially inseparable. What director Chia-ming Wang has longed to create in his theatre is probably THE unfinished book by that philosopher. x Liang-ting Kuo

笑與沉思——
大眾媒體時代的劇本遊戲

X

郭亮廷

走進排演場，王嘉明把寫好的劇本片段發給演員，他自己對著電腦敲了老半天，此刻就看演員怎麼即興怎麼玩了。演員拿到台詞，好像拿到的是熱或冷的笑話，一群人光是讀本就笑成一團，他也跟著爆出大笑，彷彿笑話的作者是別人。觀眾也一樣。看他的戲，我們總是容易看到演員模仿電視綜藝節目的白癡遊戲，和八點檔的白爛劇情，看到流行樂曲串接成的歌舞秀，影像和空間裝置變化出的舞台奇觀，看到「導演王嘉明」；於是有人說他聰明敢玩，也有人說他通俗膚淺，反正美名罵名都是衝著這個導演的身分而來。相較之下，「編劇王嘉明」好像就不是王嘉明似的，即使他把敘事結構玩得如此解構，而且他開的玩笑，大家多半都會笑。

那麼，就讓我們閉上眼睛，聽聽王嘉明在說些什麼。

1 語言遊戲

如果把王嘉明戲裡的角色擺在現實裡，大概就是所謂那種「很愛演」的人，他們用一種自覺的表演意識在過日常生活，對於說話的用字遣詞和音響效果尤其敏感。他們是語言遊戲的高手，懂得語言的妙用，也了解語言的陷阱。

例如2002年的《請聽我說》，這是一齣三角戀愛的通俗劇，台詞是比瓊瑤的文藝腔還文縐縐的韻文體，戀人們的調情、謾罵、爭辯、悔恨，用的都是打油詩、數來寶，或是諧擬莎劇那種充滿雄辯的詩意語言，像是「玫瑰換了名字還是依舊芳香，婊子換了名字還是依舊骯髒」。戲一開始，一個出軌的女人想要結束外遇，她告訴情人這種關係不正常，接著木魚聲規律地落下，情人合著拍子說：「什麼是正常？結婚生子是正常？一夫一妻是正常？從一而終是正常？一男一女是正常？血壓九十是正常？自然勃起是正常？身體、心靈到底怎樣算正常？」這是情人荒謬的強詞奪理，咄咄逼人又非常搞笑；但也是在質疑一切「正常」的定義。

一定有人會覺得，這只不過是語言遊戲罷了，可是語言本身就是遊戲。哲學家維根斯坦（Ludwig Wittgenstein）說得很清楚，詞語的定義並不是靜止的，而是動態的，就像我們一邊玩遊戲一邊制定新的遊戲規則，我們並不是按照意義學習說話，而是一邊說話一邊為詞語發明新的定義。所以說，不是王嘉明戲裡的人物表演欲特別旺盛，而是人一開口說話，就加入了戲局。

2 碎裂敘事

當然，如果只是玩玩語言遊戲，那說相聲就夠了；王嘉明的野心更大，他要玩微觀的語言，也要玩宏觀的敘事。

德國劇場學者漢斯·蒂斯·雷曼（Hans-Thies Lehmann）有一個引發爭議的觀察，他認為廿世紀六〇年代以降最大的劇場美學革命，就是出現了一種「後戲劇的劇場」（Postdramatisches Theater），意思是劇場（Theater）和戲劇（Drama）正式分家，一場演出可以完全沒有劇本而仍然

藝術性飽滿，舞蹈劇場便是標準的例子。很多人批評雷曼，這是在宣判劇作家已死嗎？我們再也不需要讀劇本，反正劇本怎麼寫，也寫不進劇場史裡了？不，雷曼沒這麼說，相反，他強調偉大的劇作至今持續問世，不過這些劇本正是對「戲劇性」的反叛：台詞不必是角色心理層面的細膩刻畫，可以是純粹的聲音實驗；文本不必鋪陳首尾連貫的線性故事，可以是敘事碎片的拼貼。

王嘉明的戲總是分成很多場，場次與場次之間常常沒有明確的因果關聯，不連續的敘事，不斷的岔題，展現的就是「反戲劇性」的編劇手法，一種解構的技藝。他或許說了一個有頭有尾有中間的完整故事，例如 2009 年的《膚色的時光》，講的是一夥人如何設下愛情的圈套、謀殺情人、然後詐領保險金，同時混合了愛情、謀殺、推理等非常類型化的敘事元素，可是故事場景卻跳接得令人目不暇給，一下子醫院，一下子小吃店，轉眼間到了埃及，下一景又換成廣播電台的錄音室，故事被分解成細碎的馬賽克，還不提中斷劇情的歌舞表演。不說故事的時候，敘事碎裂得更徹底了。2010 年的《麥可傑克森》，副標題「常民一部曲」，除了向流行天王致敬的勁歌熱舞，還有一代女皇武則天在宮裡舉辦的 TV 新秀爭霸戰、麥當勞叔叔主持的最後晚餐、李師科一槍擊中楚留香的銀行搶案等等，真的就是一鍋八○年代大眾文化的雜燴。

3　台詞合唱團

其實，我們看電視的時候，瘋狂轉台的行為就是在拼貼敘事的碎片（上網當然更是），在那裡「小三」來「人妻」去的時候，便加入了媒體的語言遊戲。我們都是媒體時代的常民，生活在無限紛雜、但又彼此相似的頻道裡。

王嘉明的編劇有另外一招，他讓眾多演員同時飾演男女主角、講同一句台詞，彷彿主要角色被複製成一群歌隊，更像是合唱團的多聲部和音。這種多樣性和單一重複並置的複雜感受，實在很貼近媒體頻道眾聲喧嘩、同質性又很高的矛盾現象。例如 2007 年的《殘，。》，四組演員上演同一套俗濫的愛情戲碼，簡直是把每一台同時段播出的連續劇攤平在舞台上，看來看去都一樣，最滑稽的莫過於大同小異的悲慘。還有《麥可傑克森》裡，一堆需文和一群含煙交換著「嫁給我」、「我不能」，彷彿整代人都在演「庭院深深」。雷曼指出，劇場有兩樣古老的遺產，能夠非常傳神地表現當代社會的經驗，就是「獨白」和「歌隊」：所有媒體都喪失了對話能力，無法區分彼此的差異，於是成為無數的獨白者，就像不同的歌聲唱著同一首歌曲。

最難得的是，王嘉明是在笑聲中傳遞這些批判意識。英國電影導演德瑞克・賈曼（Derek Jarman）拍的《維根斯坦》裡，維根斯坦死前對朋友說：「你知道嗎？我真的很想寫一本用笑話組成的哲學著作。唉！可惜我沒有幽默感。」本來，笑與沉思是並行不悖的，而王嘉明想要寫的劇本，也許就是哲學家未完成的書。

Love,

By mentioning love, Chia-ming Wang actually means to discuss the society, the norms, the laws, violence, reason, privacy vs. the public, fear of death, redemption. He actually means for his audiences to have a glimpse at the trivial lives that make up such a thing as, Love.

Yc Wei, otherwise, wishes to liberate all the taboos experienced in love. Gender, characters, desire, and the shift of symbols, for Wei, are to make up an obscure interpersonal network of divergences, further forming an open text free of interpretations. Even if Wei has to deal with a text concerning love and death, she does it with ease.

In Yen-ling Hsu's works, love is meant to ignite the human senses: the smell, the touch, and so forth. Love, too, can be the more direct give and take of the instinct. Love and desire, in other words, are inseparable. Hsu is especially focused on presenting the biological mode of love, boldly.

"To create is very much like to love. They both originate from want." The loveless desolation has been what Baboo has lived and created by. He, as a skeptical, discusses love with vehemence, ridiculing at the passion that comes with love and creation, and the emptiness felt after it. x Shin-ning Tsou

if it were a microscope...

愛情，可能是自古至今各類型創作者都感興趣、也都嘗試處理過的「老梗」題材，讀者和觀眾更是習於從紙本、舞台、螢幕上閱讀甚至仿效俊男美女的愛欲情仇，愛情題材的魔力，顯然與死亡一樣牽動人心。

然而，當我們討論愛情，我們到底在討論什麼東西？直教人死生相許、回首顧盼平添惘然的愛情，果真是構成人類生命的最小位元，不可再化約再分解？

近年來作品質量穩定且廣受矚目的劇場編導王嘉明，說他是最常（也最擅長）處理愛情的創作者並不為過 —— 愛情之於王嘉明的作品軸線，有時扮演調味料，有時扮演主要菜餚：2002 年的《Zodiac》，乍看處理連續殺人犯和被害者、同夥、追緝者等社會角色的人際關係，愛情卻如同樂曲中時隱時現的 bass，藉由兩人一組的演員之間的互動，暗喻殺人犯 vs. 被害者的關係，未嘗不等同於戀人爭奪抗衡的權力消長，甚至挾情感為暴力的天秤擺盪。

2005 年的《泰特斯—夾子 / 布袋版》和 08 年的《羅密歐與茱麗葉》，則直接援引莎翁劇碼，借力使力：《泰特斯》為羅馬復仇劇，王嘉明拉出其中泰特斯之女的故事線，表現宮廷鬥爭下的愛情脆弱如一隻小螞蟻，或者乾脆以愛情之名行奪權之實。《羅茱》此一經典，則被王嘉明強調「年少的愛欲如同不被拘伏的野獸」，四處橫行的結果，將愛欲導向不可避免的死亡終局。

然而，王嘉明最有魅力的愛情作品，應當算是 2002 年首演，此後亦常受邀至國內外演出的《請聽我說》，以及獲得第六屆台新藝術獎「評審團特別獎」的《殘，　。》這兩齣劇碼，不約而同將愛情以通俗劇的形式呈現，卻在通俗中見不俗 ——《請》劇的故事圍繞兩男一女的三角戀愛發展，王嘉明卻獨出一格，用紙娃娃平板造型、近似偶劇的肢體表演和韻白台詞，構成一部看似陳腔濫調，卻機鋒處處的「解剖愛情」，從男女兩性差異一路談到資本主義，以及愛情常規到底規範了什麼、又野放出什麼潛藏的人性 / 獸性。

《殘，　。》則一舉跳脫傳統敘事，以交響、賦格等音樂形式具現愛情裡常見的背叛場景，經由倒轉、快轉、慢速、重複等表演手段，讓背叛、求愛、救贖無所不在，人人都是愛情中殘缺的一角，到了演出中段，王嘉明更將身陷愛欲的激情呼喊，一轉而成政治革命的口號歌唱，愛的激情與政治激情，至此終於混同不分，「你泥中有我，我泥中有你」。

與其說愛情是王嘉明的作品主旋律，不如說愛情是他用以觀照世界的顯微鏡，他從愛情出發，如提著大刀解剖牛隻的庖丁，對準構成愛情的肌理紋路精細切割，於是，當王嘉明討論愛情，他討論的其實是社會、是道德、是規範、是法律、是暴力、是理性、是私人與公共的界線、是死亡的畏懼、是神性的救贖……愛情可能是老梗，但到了王嘉明手裡，卻發揮顯微鏡般的功能，引人一窺那些構成愛情、看似無關的幽微生命。

相較於王嘉明，魏瑛娟的作品則解放愛情關係中禁錮的遊戲規則，性別、角色、慾望、符號流動變換，充滿曖昧和岐義的人際網絡，形成自由解讀的開放式文本。1996 年的《我們之間心心相印 — 女朋友作品一號》，三個穿著粉紅、寶藍、螢光綠色系，黑色嘴角淌著紅色美麗血滴，造型詭異又華麗的的

女巫，在一場童眞稚氣的嬉戲中，交換彼此的愛慕，或撒嬌、或耍賴、或猜忌，或橫刀奪愛、或爭風吃醋。這一場三個女人的愛情故事，刻意以誇飾的性別扮演與姿態，嘲弄、顛覆性別的意識形態；女人們的行爲模式，也脫離了刻板的男女互動與權力結構；捨棄口語對白，僅以無實質意義的聲音演出，更逃離了語言所建構的價值規範，還原愛情中女性的自主意識。

首演於 1995 年河左岸塌塌米劇場的「歲末聯歡大公演」，2002 年重新搬演的《文藝愛情戲練習》則以通俗劇的模式戲仿（parody）不同情感模式，從男與女無聲的肢體相擁接觸，到兩個女生非語言的聲音表演結合誇張的動作，再到男女換裝，性別倒錯，以早期台語歌謠加口白的對嘴表演，最後終結於兩個男生配合現場音效的無言演出。男男女女不同的性別配對、排列組合，產生了同性、異性間的多面向關照，表現愛情底層流動的慾望和權力，以及人與人之間的政治性隱喻。以簡馭繁、微言大義，幽默而犀利地穿透、嘲諷了愛情的實質。

即使是處理愛與死的文本，魏瑛娟的手法依舊是舉重若輕。2000 年《蒙馬特遺書》搬演邱妙津遺作，這部以類日記手法，第一人稱寫成的女同志經典，魏瑛娟一字不改，重組結構，藉六位女演員的歌隊形式，將原著作者想像與他人進行的私密對話，轉化爲自我辯證。運用肢體與場面調度，以書爲任何可能指涉的物件和象徵，將敘事者與數個女人之間深刻的背叛與思念，內斂又具有凝聚力地，展現角色內在的撕裂與拉扯。最簡單的結構和場景，調度原著中近乎壯烈的激情與致命的掙扎。如此的舞台呈現，低調處理文本過度渲染的同志情誼，並刻意凸顯一個生命對自己的質疑，對話和詰問，同時在忠於原著的可能下，實踐了導演在美學形式上牽引而出的詮釋企圖。

從 2004 年《踏青去 Skin Touching》以輕快基調，描述戀情萌芽時的喜悅和甜美感受，突破女同故事的悲情印象，2006 年《三姊妹 Sisters Trio》藉由一對女同性戀情人之間，出現第三者，呈現「朋友」、「情人」、「敵人」、「仇人」、「姊妹」等多重關係的變奏與流轉，挖掘了愛情關係的牽制、背叛等變化轉折，並且更進一步討論女同志身爲社會的弱勢族群，所遭受到的各種壓迫，到 2007 年《約會 A Date》集結九個小品片段，描寫不同的年齡的女人的相遇與生活切片，直接碰觸每一個人心中所認識的愛情或愛的本質，女同志的情愛體驗一直是徐堰鈴不斷探索的主題。

徐堰鈴曾表示，她深受紐約知名女性主義劇團「開襠褲」（Split Britches）作品的影響。「開襠褲」由一對美國劇場女同志情侶創立，長年關注性別、人權及邊緣族群議題，酒吧文化的戲劇特色，誇張大膽、意趣盎然。徐堰鈴認爲，「開襠褲」體現一種玩樂的遊戲性格，爲女性劇場建立了很好的示範。而縱觀這三齣戲，刻意捨去傳統故事的起承轉合，混亂渙散的敘事與延展岔題的情境，加上音樂，歌唱，舞蹈，遊戲，嬉耍和扮演的元素交錯運用，訊息與符號的雜沓堆疊，皆在使觀眾當下無法以大腦理性思考，而啓動身體的直觀感受。

在徐堰鈴的作品中，愛情，是感官的誘發，是氣味的彌漫，是肌膚的觸碰，是更趨近於直覺的呼喚和領受。換言之，愛情與慾望的密不可分，愛戀接觸的生理模式，更是徐堰鈴意欲大膽彰顯的情狀。《踏青去 Skin Touching》費洛蒙小姊散發性的氣味，《三姊妹 Sisters Trio》進一步讓女人畫上鬍子，《約會 A Date》貫穿影像的女體，不只讓女同志張狂成爲某種生物表徵，同時張揚一種性的政治，一種意識形態，更刺激、更尋釁，宣示新一代的女同志在廣大的情慾場裡有更深更難的慾望議題。

「創作和愛情一樣，都源自於匱乏」，渴望情感而不可得的孤絕處境，成了 Baboo 歷來作品的精神投射。2006 年，改編自馬奎斯原著的《百年孤寂》，編劇周曼農將小說中橫跨六代的故事，拆解爲以孤寂爲主題旋律，彼此呼應，如詩般的交響樂章。多夜的荒山劇場，書中的角色如矗立時間之流的座標，彷若孤島的幽靈，試圖透過語言吶喊，傾訴，言說自己的身世和對世界的理解，由於孤寂的不可言說，書寫的有限與弔詭，角色之間處於平行時空的交集，讓溝通無效，而愛，也彷若宿命般，不可能。

2008 年的《給普拉斯》更是一場統合愛，寫作與死的詩語／失語狂歡。一如精神分析所探討的憂鬱症起因，憂鬱人格者如普拉斯，他們爲別人而存在，害怕被遺棄，恐懼且壓抑了發展獨立自我的可能。因爲死亡，普拉斯擺脫了丈夫、家庭、婚姻、世俗功名，寫就了自我，完就獨立人格，也不可否認，因爲死亡的巨大光環，我們得以指認普拉斯。身爲讀者，Baboo 被普拉斯創作的孤絕處境所深刻撞擊著，讀她的詩，可說是一種肉體性的感官經驗，如電擊顫動每一根神經。然而，從閱讀到劇場，與其溫柔地趨近，再現她，Baboo 更傾向於質疑，挑戰，提問，嘲弄苦難所帶來的「創作的激情」以及激情過後的虛空。

援引德國哲學家叔本華的說法：「任何戀愛關係都只是赤裸本能的文明化包裝，所有兩情相悅的感覺，無論表現得多麼超塵脫俗，都根源於性衝動。」Baboo 在 2010 年的《海納穆勒四重奏》，直接以愛情的懷疑論者的角度切入，強調愛情正是藉由性本能才獲得力量，只有性愛才能給予主體的自我價值，在性愛中，人類再度趨近動物，同時揭露人類的性本能。舞台上兩名演員藉由性別互換所呈現的多組關係，彷彿就如同在舞台上實踐男女交媾的多種姿勢體位，不停地擺蕩在高潮快感與性交後憂鬱的相互折磨之間。於是，觀者得以從痛苦中明白激情的瘋狂，認識到愛的存在條件。

The lonely sea the

8×2
8×4
4×1
8×2

对峙

6 ⟵ 40×8

2°·18

The lonely sea the lonely sea
at never search for your former

Just Dream it was along lonely today
That only my lure Hat

you never stay
& you never stay
all's pain fai

you like the lonely sea

lonely in

lonely sea

Ⅳ

8+2+2=12
8×8
8×8
8×3

Ⅱ—1
Ⅲ2
Ⅳ3

4. 毛剑
5. 毛剑
6. 毛剑

1
2
3
4.
5.
6.

Play
ing

*Play
ing*

*Play
ing*

美感勞作

行徑不良

的

妹妹們

的

×

I love times like this, all spotlights on me, all audience facing me, eclipsing with pleasure beneath my gorgeous body. I hate the name Salman, and all its *Samantha-* adorable fabrics sent to the wrong shop and came back with garments that did not fit at all. Non-refundable, it's a good thing that in addition to pins and razors, we can also change the name to Samantha as the championship my office. Never wanted to replace the sun nor the moon, my *Springy-* goal is to be the one-and-only, the genderless star that is magnificently dressed. Like the angel. Better be a new found star. Better be a new discovery so annoying that they had to reorganize.

The dress code for tonight is Salem's witches. I love the *Salem* modern interpretation, witches in clothes made from PVC bubbles big and small, cleverly covering all the boring parts that aren't important. I wear a sandy gold wig with a black veil casually draping my head and shoulders, a

totem pebble fitted in my belly button, thick heels 20cm high, and laser beam blinding in all directions. Strange horned priests in tight leather wears surround us with all kinds of props, everything in high speed music and slow motion, bodies working various magic with the atmosphere; we were executed, reborn, and impregnated. I amuse and serve myself.

Officers on site, a golden goose feather lands lightly on the rim of his police hat. Even if the icy cold handcuffs are next, for now, he is obsessed with the tender massacre, and I am at peace.

(Translated by Nai-yu Ker)

妹妹們本事 04，　扮裝皇后莎曼珊的萬聖節賽倫女巫轟趴臨危不亂

人家賣的好喜歡這種時刻，所有的舞台天體對我聚光。所有觀眾的腺眼都在我變妙的身體聚焦。都在我曼妙的身驅罩下歡樂地融。我很討厭廢曼這個名字。和它代表的毛茸茸一切。仿佛可愛的布料莖錯代工。回來一件完全不合身的彆扭衣服。無從退貨。幸好我們除了朋針。剃刀。還可以去戶政事務所改名叫莎曼珊。並不想要頂替太陽或月亮。我的目標是成為獨一無二。盛裝打扮的那顆沒有性別的星星。跟天使一樣。最好是新發現又優人並不得不重新編列的。今晚的扮裝秀主題是賽倫女亞大審判。我好愛現代版的詮釋。女巫們穿著壓克力大泡泡製成的衣服。巧妙著淡金色的眼髮。我戴著淡金色的眼髮。任憑一縷縷紗絲的微波裹在頭髮上。肚臍中塞了圖騰鵝卵石。高 20cm 的大粗軟眼。念意向四方普渡陣人的雷射好光。身著墨身皮衣長角的奇異角色們拿著各種道具。圖繞著我們。身體和氣氛運作著各種魔法陣。我們披遠決。又再生。便裝的方式治。我娛樂並侍奉自己。找值的官差來了。有片黃金鵝毛輕輕落在他的警帽簷邊上。那怕下一刻就是冰冷的鑄。此刻他送戀著蜡前的柔軟眉殺。我心中感到無比和諧平靜。

Lightness, Precision, Purity: A Deepening Process Within and Without

Yc Wei is always seen with a water bottle and a stopwatch when she rehearses with her troupe of actors. She loves things under her full control—calculated, of course. The atmosphere might be thought of as full of tension. However, for Wei and her actors, it's a tacit agreement, and actually allows a sense of freeness to a certain extent. The real challenge comes from how an actor spontaneously deals with the requests from his director. The procedures of precision attuning and the adjustment of the gestures are eye-opening. They aim to maintain an internal harmony. That's why Wei's actors have to be highly attentive, and to rehearse and rehearse. In so doing, they will together achieve a sense of lightness and an intricately seamless sense of wholeness, as is expected by Wei's audiences. x Wan-yi Yang

《給下一輪太平盛世的備忘錄》是一代文學大師卡爾維諾生前的最後一部著作，寫就於上一個世紀末之前十五年，收錄卡爾維諾五篇有關小說理論的演講初稿，原本訂有第六篇篇目「連」，以及另兩篇，卻在八五年不幸因腦溢血與世長辭而未能完成。這一輪是否終將成為美好千年不得而知，但此書以散文之筆旁徵博引、以簡御繁，文思輕巧如行雲流水，非但為小說藝術，更為當代藝術創作提供了懷古鑠今的視野，而「莎士比亞的妹妹們的劇團」的新作《給下一輪太平盛世的備忘錄——動作》（以下簡稱《動作》）便是以此書為創作靈感的來源，說是把大師的備忘錄直接貼在排練場牆上也不為過。

莎妹劇團的導演魏瑛娟本身具有相當的文學素養，（大學本科就是外文系，再加上平時就有大量閱讀與寫作的習慣，看團名就可看出對莎翁的禮讚），所以儘管持續以肢體表演作各種風格的實驗，但她的作品總流露著濃厚的人文氣息，而這兩年直接從文學作品溯尋創作能量，也算是水到渠成。不過有別於去年《蒙馬特遺書——女朋友作品第二號》在劇場上為女同志爆發情慾共鳴，這次的《動作》則企圖把卡爾維諾的小說寫作技巧，《備忘錄》裡提示之輕、快、準、顯、繁五個形式特質，轉譯應用在表演風格上。

這麼直接了當副標名為《動作》(movements)，可以想見這次魏瑛娟將進行一場徹底的肢體動作雕刻。演出以十分鐘為一段落，根據上述五項特質發展，再加上頭尾總共七個段落七十分鐘，當中沒有稠密的動作或複雜的調度，舞台力求簡單純淨，只搭配簡單的音樂，呈現單一動作的精密質感，動作與動作之間的呼吸，動作流轉之際的韻律，甚或動作此起彼落之際的共鳴。如果卡爾維諾將敘事結構從故事、篇章、段落、句子一路拆解到最小的元素「字」，期許新世紀的文學在大眾媒體瘟疫般的肆虐下，仍能令文字迸放出意義之鋒芒，那麼同樣魏瑛娟正企圖把表演要求到肢體最末端，非僅是一組或一個動作，而是一個關節，一個小指關節，一個微微的傾斜，眉梢的傾斜，讓手輕盈如羽毛飄浮，而身傾斜如蘆葦搖曳。

於是看莎妹劇團在排演場上工作，便是很特別的經驗。劇場上的魏瑛娟總是水壺、馬錶不離身，（左手腕上甚至有並排了兩個鐘面的怪錶，不知哪裡買的？），從暖身、排練到休息的進度全在控制之內。看在外人眼裡，這種排戲氣氛不免緊張，不過實際上，對於已合作多年（有的超過十年）的演員來說，以秒計時早成為客觀的默契，自有一份從容不迫。真正的挑戰或許來自於必須在場上即刻反應導演的要求，各種線條的排列組合，無論是動作的純熟度或精確性，尤其是《動作》的細節都經過再三微調（過程令人大開眼界），為的是完成下一步對內在和氛圍的要求，故演員要維持高度持久的專注，反覆的排練，直到可以輕鬆完成動作並融入情緒，這是何以莎妹的作品能夠呈現某種輕盈、內蘊又不著痕跡的整體感。

就形式而言，《動作》可說既非舞蹈更非戲劇，襯著由日本大阪「銀幕遊學劇團」導演佐藤香聲作曲的各段純淨音符，使整部戲毋寧更像一首動作的形上詩篇，而其哲學內涵主要來自卡爾維諾的另一本小說《帕洛瑪先生》。這是卡爾維諾生前最後一本獨白小說，也是作者晚年自剖的思想傳記，透過日常人事物的觀察省思，以私語獨白的方式，寫出寓於平凡之下的真滋味真體驗，充滿千帆盡處的生命智慧卻不失幽默。「如果我們忽略了自己，便無法認識身外的各種事物。宇宙是面鏡子，我們在其中只能注視我們已經從自己那裡學到的東西。」《帕洛瑪先生》類似的生命哲學表現在《動作》中，五個演員身穿彩色薄紗長裙，帶著紅鼻子的淺淺笑意，深思地看著觀眾甚至更遠的遠方，有小丑的戲謔，

有對自身命運的接納，也有一抹嚴肅和哀愁，彷彿帕洛瑪先生憑海遠眺的眼光。

作這齣戲而有這樣的心境，魏瑛娟表示，或許是因於這幾年馬不停蹄地參加國際戲劇節，固然豐厚了其創作實力與人生閱歷，但另一方面，相對於國外大環境的寬容與鼓勵，國內藝文官方的偏狹心態、大環境對實驗劇場尊重不足，更令人無奈，此刻莎妹劇團連下個排演場地都未見著落之際，一點點小丑精神或可聊以自嘲。不過她也表示，看過許多國外的小劇場演出，也蒙受許多國外劇評讚譽，她相信台灣小劇場的概念 (concept) 並不比國外差，是這份自信讓她作《動作》時更氣定神閒，「這是我戲劇生涯一路走來最舒服的排戲經驗，創作如泉湧自在順遂，對我個人來說意義重大，如果這算『見山不是山』，想想一路走來，我花了十五年。」

一路走來，馬不停蹄。莎妹劇團於十月初將赴日本東京小愛麗絲劇場及釜山演出《動作》，十月中回到台北皇冠小劇場，接著一個月跑香港、上海，完成本屆「小亞細亞戲劇網絡」的巡迴；接續下來的創作計劃與國外藝術節邀約也已經排到了 2003 年。另一方面，甫自香港完成《列女傳——疾病的隱喻》回來，堅定她為本地女性弱勢團體，如我們之間、勵馨基金會等推動戲劇工作坊的企圖，再者與劇場保守勢力的角力會以作戲的方式繼續，而莎翁的四大悲劇、劇場與觀眾關係的顛覆等都讓她亟思染指、躍躍欲試，「我想做的不只是劇場基本元素的排列組合，我什麼都想做，只要是有美學實驗的可能，只要有機會。」魏瑛娟如是說。

The Theatre, and Some of the Things that Remain Unknown

Chia-ming Wang remains skeptical of the function of language, though he has been dexterously using it in his theatre. In Tsen ，。, for example, Wang swerves the attention of his audiences' from his previous experiments with installment art, use of multi-media and live orchestra performances back on to the performers themselves. The performers' bodies and voices steer the way of the play, and the theatrical space, too, is used to determine the texture of it.

The rehearsals are full of obscurities, thus allowing more room for possible try-outs, and to touch on whatever that remains unknown. As is said in Vincent van Gogh, "I'm in an absolutely complex process of brainstorming, so don't you think I intentionally create all the frenzied emotions. I can project the result of my thoughts quickly onto the canvas, but indeed it requires a pre-thinking process. Whoever says of it as too hurriedly done, I will respond, 'you are too quick a watcher.'" x Shin-ning Tsou

劇場，
以及那些我不知道的事
......

X

鄒欣寧

我在導演的時候，其實也在表演，我導莎士比亞的戲時，這樣說可能很狂妄，但我就把自己當成莎士比亞，讀大量的相關資料，也讀他的其他作品，齊克果也是 …… 導戲，就是找我和他們之間的關係。

國家音樂廳的大芭蕾舞排練室中，幾個表演者正在暖身。料想接下來會見識他們精準熟練的肢體表演，或揣摩唸白的聲音表情，結果，導演王嘉明逕自接上音響喇叭，要大家聆聽一段俄羅斯合唱團的聖歌吟詠。接著，演員們嫻熟地走向鋼琴旁，和著琴聲唱了起來 —— 一如音響中的合唱團，他們也唱起聖歌。

練唱的當兒，導演不時趁隙問指導大家、有合唱底子的演員：「你覺得這樣練有什麼感覺？」

「有 …… 合唱團練唱的感覺」，演員們都笑了。

接下來近一小時的排練／練唱中，導演不時丟出一些問題，有的時候他關心發單音還是唱出拉丁文頌詞比較好，有時他好奇合唱團表演的空間如何影響音色和聲音的傳送。

到了演員休息時刻，他湊過來關切地問，「看不出來要演什麼吧？」自顧自地苦笑著，又開始煩惱該怎麼辦 —— 對於他自己和演員都不那麼熟悉的聖歌吟唱。

「好難喔！可是好好玩。」吐了吐舌頭，又轉身去和演員討論起表演細節來 -- 套他的話說，是「還可以怎麼玩？」

這是個有頑童性格的導演。條列這幾年來他的編導作品，次次都有出於好玩和冒險精神的實驗之舉：2002 年的《Zodiac》，把影像裝置帶進劇場和真人表演互動，探討了媒體和劇場的關係，並獲得當年台新藝術獎十大表演藝術節目；同年的《請聽我說》以韻白搬演戀人間的語言暴力，是繼田啓元之後對「語言」著墨最多的小劇場導演；2004 年的《家庭深層鑽探手冊》是國內首次僅有演員的聲音現身的「聲響劇場」；同年在兩廳院廣場演出的《拜月計劃—中秋·夜·魔·宴》，首開以雜耍技藝貫串劇場表演的先例；此外，還有用韻白重編莎翁劇本的《泰特斯 — 夾子／布袋版》、集編導演一身的《麥可傑克森》、在裝置成機車行的劇場演出《文生·梵谷》……

王嘉明，六年級初段班的小劇場導演，降生牡羊座，最常聽他掛在口邊的，總跟「好玩」、「有趣」有關。先天的頑童性格，不言而喻。

對我來說，可以直接透過文字表達的東西，在座談會說就可以，劇場裡有視覺有聽覺 …… 文字真的只是其中一部分。

把場景拉回看排前的採訪，王嘉明一以貫之地自嘲著：「再一個月就要演出，可是要怎麼組織材料，現在還不清楚，哈哈 ……」很明顯地陷入創作焦慮中，但又從中獲得莫大的快感，這就是他口中的又難又好玩。

還是先說回戲的原始概念吧。比如說，為什麼要取了一個如此乖張的戲名--《殘，　。》？

「當初兩廳院邀我做『愛情』時，我第一個浮現的想法是，愛情中人的殘缺狀態。柏拉圖曾經提到一個神話，描述人原本是完整的，後來被神劈成兩半，愛情就開始於這些不完整的男男女女尋求失落的另一半」，從神話圖像出發，王嘉明選擇「殘」作為劇名，「可是『殘』這個字擺放起來又太完整，所以就加上逗號、空格和句號，增強視覺上殘缺的感覺」，他興致勃勃地指著劇名解釋，「你不覺得殘這個字看起來很像一堆枯枝嗎？那又讓我想到禪園，逗號是魚，句號就是園子裡的石頭……」說罷，王嘉明不好意思地笑稱自己在這類胡思亂想中很開心，而充滿視覺意象的命名，不外為了誘發更多的想像空間。

既然提到禪園，也令人聯想到排練時的聖樂吟唱。是否有意把「愛情」和「宗教信仰」連成一氣？

「其實沒有」，王嘉明拿出事先寄給他的訪談題綱，上面有他填寫的預備答案，「像禪跟殘之間的關係，我本來想回答『佛曰不可說』咧！」他恢復正色地解釋，這齣戲想表達--或說探究的，是「人在愛情中的狀態」：「談戀愛的人情緒起伏通常是很劇烈的，在局外人眼中，那代表的是不理性、不清楚、失控的。這種根深柢固的說法，往往會讓人無法反省、思考自己在愛情中的狀態，甚至意味著不再願意碰觸某些生命經驗。」

試圖在劇場中再現難以言銓的戀愛狀態，因而具有某種更強烈的實驗意義：既然戀人們的言行舉止充滿無法用理性邏輯歸納的失序和錯亂，該如何表現，才不至於模糊、失卻了重點所在？

「你還是得用比較清楚的方式說……這就是矛盾的地方哪！」大嘆一口氣，王嘉明說起目前和演員進行的排練工作。

首先，這次並沒有所謂的劇本。王嘉明這麼比方，「約會、做愛的時候，戀人們不是經常說些甜言蜜語嗎，這些語言其實沒有意義，也不需要意義，但『說話』本身卻是必須的」，因此，演員偶爾在排練時蹦出的即興台詞，便構成了這齣戲的可能文本。

演員的肢體節奏是重心。「我們設計了一些表演的狀態，比如，怎樣用身體表現戀人異於常人的時間感」，確實，情人共處的時間總是特別快，而獨處時的思念卻又總是漫長，王嘉明讓演員們發展了一種類似停格的表演方式，表現戀愛中人因陷入意識流，時快時慢的言行節奏。

再有一種，返回嬰兒時期的感知。王嘉明解釋，這並非模仿嬰兒的動作，而是他有感於嬰兒是對世界、人我感知最好奇，也最新鮮的時期，要求演員發展的另一種表演狀態。「有趣的是，當演員們練習這種『嬰兒狀態』時，他們形容自己在向內關注自我時，也會敏銳地感覺到處於同個空間的其他人，雖然是截然不同的個體，卻在這個狀態中，奇妙地達到人我不分的一體感……這樣說很抽象喔？」他強調，正因為這種狀態難用文字語言描述，怎麼去捕捉也就成為這次創作的最大挑戰。

所以說，佛曰不可說，未必是嘻笑而已。即便曾多次以語言編寫劇本，王嘉明對語言表達的無限性和

絕對性仍抱持懷疑態度。

「愛情跟宗教的類似之處在於，它們很難描述。你可以說自己信或不信，也能說出理由，但永遠有一個部分，或某種它帶給你的力量，是無法具體表述的 -- 你只能說，我就是相信。」

這麼說來，不同於王嘉明以往實驗過的，把裝置藝術、多媒體、乃至於現場演奏帶進劇場，這次演出似乎很純粹地回到表演者本身，演員的身體和聲音主導戲的進行。

「還有空間」，王嘉明強調。自認比起聽覺或文字，對於空間感更敏銳的他，這次也和長期合作的舞台設計黃怡儒一同為《殘， 。》找到最適當的演出空間。繼上次在機車行上演梵谷的生平，這次會在什麼樣的場景呈現戀人的癲狂姿態？「答案一樣啊 -- 還在想。有想過不斷下雪的空間，也想過通通都是橘色的地板，還有俄國式的兩層樓雕花建築，只是二樓是火燒過的，只留下天花板被火紋身的痕跡……」

王嘉明不只一次地慶幸這次能在實驗劇場演出，「既然名為『實驗』，就容許了更多嘗試的空間，一些我還不知道是什麼的東西……」練合唱、找新的表演肢體、摸索未曾試過的戲劇結構，這些都是王嘉明眼中艱難卻有趣無比的玩意兒，他也十分感謝願意和他一同走走看的演員們，「在這麼曖昧不明的情況下，你可以推薦我們這次有一群很好的資深演員」，舉手數算了一下，香港的聲音表演藝術者梁小衛、旅居港台的馬來西亞籍演員梁菲倚、劇場觀眾絕對不陌生的 Fa、徐堰鈴、莫子儀、葉文豪……等十二位表演者赫然在列，王嘉明謙稱，演員們願意和他一起試驗固然很高興，萬一這次試驗並不成功，也絕對是自己導演的問題；但反過來說，吸引這些演員們投入演出的（有些更是他的固定合作對象），不正在於王嘉明每次創作都不缺席的創意與靈活？

你不要以為我故意製造狂熱的情緒，我其實正處在複雜的構思過程中，構思的結果可以迅速地表現在畫布上，但，必須事先思索才能如此，不管誰説如此一件作品完成的太急促了，你可以回他説，你觀賞的太急促了。
──王嘉明・《文生・梵谷》

做戲，說實驗太沉重，王嘉明認為自己只是盡可能地利用每一次機會，在劇場伸出觸手，碰觸那些無以名狀或未曾去過的領域。

問他怎麼考慮觀眾？這或許是多數人觀看所謂「小劇場」或「實驗劇場」最常發出的問句，酷愛在劇場流露哲學思索，卻也懂得掌握大眾文化的王嘉明這麼回答：「這題目有兩個弔詭。第一個，創作者自己就是第一位觀眾，所以問有沒有為觀眾考量，就是問有沒有為自己考量，這個問題顯然不成立。第二個不成立在於，進劇場的觀眾這麼多，你要考慮的是哪一位觀眾？當然你可以說，這裡指的是市場考量，但這該由行銷宣傳去操作，不是創作者成天去擔心的。」

王嘉明也舉了一個常見的觀眾反應為例，「觀眾看完戲常會問導演，你這戲是做給觀眾看還是自己看？通常這問題沒什麼好答，一個是我剛說的，是錯的問題，一個是反映了觀眾內心的潛台詞：這戲好難看，根本看不懂！」

看不看得懂，常成爲橫亙在觀眾與小劇場作品之間一道深不可測的帷幕，王嘉明認爲觀眾確實有理解的需求，矛盾的是，觀眾也常以粗糙的方式面對「理解」這回事，要求懂的前提得建立在自己已知的框架中。王嘉明以爲，關鍵在於「願不願意感受創作者在想什麼？」

「我自己常看戲，幾乎是有什麼看什麼地亂看。戲當然有好壞，但在看戲過程中，其實會看見非常多東西，可能看到 ABC 是好的，DEF 是壞的，但因爲後面是壞的，看完後就覺得這是爛戲，而不去思考爲什麼 ABC 的好會變成後來 DEF 的壞」，王嘉明有感而發地表示，很多時候，急著看懂反而會把自己鎖起來，阻斷更多、更進一步的思考，「畢竟，『懂』不是只在眼前成立的。」

儘管這些年國內劇場面臨物價上揚、藝術消費力衰退或被國外大型演出瓜分的窘境，王嘉明對未來仍樂觀以對，「比起觀看螢幕，劇場和演唱會的現場感仍是不能被取代，也更有趣的」，他也認爲近來當紅的劇場導演林奕華，在吸引更多觀眾走進劇場這方面，有著不可抹滅的功勞，「反正一定要樂觀的啊，要不然怎麼做下去？」

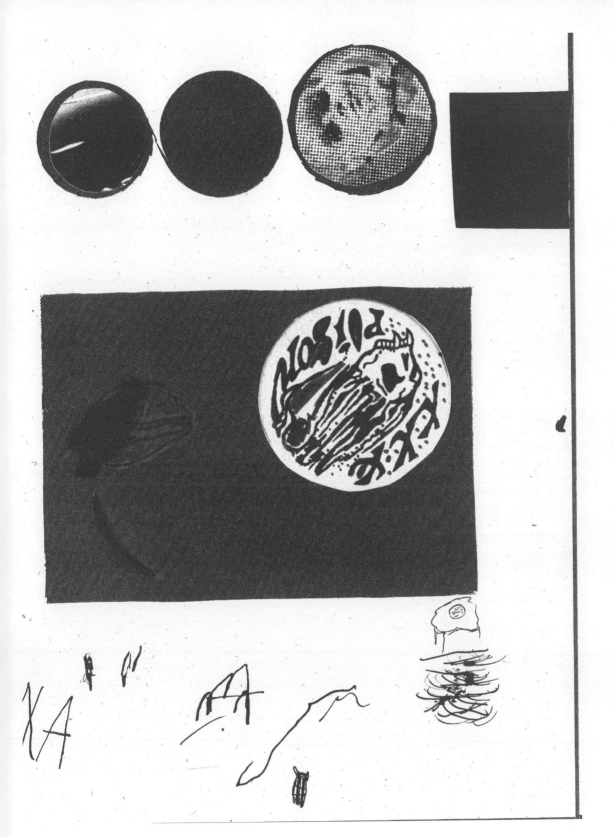

Performance, so far as Yen-ling Hsu is concerned, is a process of intricate calculation, which is unlikely to be interpreted into words. Nevertheless, as Hsu takes on the roles of the director and the actor in the meantime, she then will engage herself whole-heartedly in discussing with the designers and the actors. Hsu will keep sharing whatever information she's collected for the play, and make very good use of her superbly sensitive senses to lead the cast "into the play."

During a rehearsal, Hsu would dance and make all the gestures together with the actors, even if she's seated. There used to this one time when three actresses formed a triangle onstage, excitedly talking about how they'd been betrayed by their lovers. Hsu asked her actresses to pose like a tenor and recite their lines. As she was giving her instructions, she began to sing, too, as if in an opera.

"I allow my self to be in a chaos, though it also means that I need to deal with more pains and that I'll need to keep balancing my own emotions," said Hsu, trying to analyze herself. The thread of her thoughts, so intricate, and so chaotic, is the mirror that reflects the true self of Hsu, and her passion for life. x Shin-ning Tsou

To Ignite the Senses of the Actors

觸發感受，
引導演員一起入戲

然後跟你們講八卦，我那個二姐和那個小妹現在是情敵，很簡單，那因為他們同時愛上大姐，然後那個我可謂那個大姐的媽媽，然後二姐也喚我那個大姐叫哥哥，至於小妹跟我那個二姐老夫老妻戀情日趨平穩無聊然後就都在外面劈腿。

—— 徐堰鈴《三姊妹 Sisters Trio》

X

鄒欣寧

此刻黃昏，辰光尚早。一個鐘頭後，五月底新戲《三姊妹 Sisters Trio》的另一天排練即將開始。徐堰鈴抱著道具枕頭，倚靠在清潔的透明窗邊，神色有些飄忽：「剛在捷運上又打瞌睡了」，她說。

問起工作近況，徐堰鈴扳著手指，算起不同的工作角色與時間安排：台北藝術大學表演基礎課的老師，每週八小時；「台北越界舞團」新舞作《默島樂園》的表演者，排練時間多在週日、週一白天；自己的第二個劇場編導作品《三姊妹 Sisters Trio》，幾乎每天晚上的密集工作……

面對三種截然不同的工作角色，壓力著實沉重，也不免遇到互相衝突的情況，徐堰鈴能做的，就是在兼顧之餘，隨時調節自己的體能與精神，起碼，當睡眠品質越來越差，隔天仍能應付排練場的追趕跑跳。

即使疲憊若此，談起從編到導都由自己包辦的《三姊妹 Sisters Trio》，她仍舊振奮精神，緩慢卻專注地陳述一路走來的創作和工作經驗。

延續 2004 年時參與第三屆「女節」的作品《踏青去 Skin Touching》，《三姊妹 Sisters Trio》同樣由徐堰鈴自編自導，也仍然以女同志為主要題材，講述各種女性關係和情愛體驗。不同的是，《踏青去 Skin Touching》著重戀情萌芽時的甜美感受，《三姊妹 Sisters Trio》則挖掘了愛情之下的互相牽制、背叛……種種負面關係，並且更進一步討論女同志身為社會的弱勢族群，所遭受到的各種壓迫。

在《三姊妹 Sisters Trio》劇本裡，徐堰鈴討論了從兩人世界到近似「眾姊妹」的家庭關係；她也在一分創作說明中，提及各種人際關係的轉化：為什麼「朋友」會變成「情人」？為什麼「情人」會變成「敵人」？為什麼「仇人」會變成「姊妹」？……「其實的關係和感情都是不穩定、一直流動的。我想要處理的就是關係的內在轉變跟連續，所以有很多種結構出現，也會有歌隊、獨白但假裝在和人對話……各式各樣的演出形式。」

傳統題材和戲曲歌詞的使用，也是這次演出形式的主要特色。在創作之初，徐堰鈴閱讀大量的《白蛇傳》演出史料及改編文本。「我選用白蛇故事的原因，是它描述了一段社會倫理不容的愛情，以及白蛇是一個『妖精女體』的存在。」而各式各樣的改編範本中，又以蔣勳為雲門舞集撰寫的《舞動白蛇傳》啟發她最多：書中大量敘述白蛇如何為成為一個「完美的女性」而不斷修行，那些嗅花香、沐浴在大自然中的細節描寫，讓徐堰鈴領悟：「每個人都可以詮釋屬於他自己的白蛇」。因而在戲中，徐堰鈴讓白蛇傳的一干角色，呈現出動輒侃侃而談、互相爭論的特質。

當劇本的形式和內容充滿各種可能，分量逐漸變得龐大，徐堰鈴坦言自己也開始混亂起來；即使仍套用傳統戲劇的結構，將故事收攏在「一個因為彼此不合而將拆夥的家庭，且所有人在拆夥前一夜都陷入夢遊、扮裝表演」的情境中，徐堰鈴仍希望觀眾注意的，不只是劇情的合理性，而是這樣看似紊亂

的枝節，究竟想傳達出什麼「感覺」。

徐堰鈴並以劇中的一首歌曲〈簡單的微笑〉為例，說明她企圖給予觀眾的感覺：「這首歌講的是當兩個相愛的人對彼此露出溫暖的微笑，一切紛爭或疑慮因此消散。我想表達的是，很多時候世界不是自己所能控制的，當你不快樂的時候，其實應該問自己為什麼，回到自己身上取得反省或原諒。」

正所謂九霄雲外玩物喪志，
無非語言文字可以論兩算，換得千金米麵發放給窮人們扛回去？
難道說齊家治國平天下之前，還得換好乾淨床單？
受不了受不了，沿著床邊走那那那哪叫做是遊行？
—— 徐堰鈴《三姊妹 Sisters Trio》

作為一個表演者，無論是學院時期《仲夏夜夢》的帕克、《如夢之夢》的江紅、到注重身體技巧的《給下一輪太平盛世的備忘錄 -- 動作》、以及這幾年蔚為風潮的音樂劇如《地下鐵》，徐堰鈴總能以其敏感、細膩而精準的語言和身體，自在穿梭於商業和實驗劇場中，2004 年更以「表演向度傑出而豐沛」為由，獲得「台新藝術年度觀察特殊表現獎」；更不用說早就有一大群粉絲宛如秘密結社般，一次次走進劇場為她搖旗吶喊。

問她擔任演員的時候，怎樣為演出做準備？她說：「太複雜了！就是隨時隨地都在想。而且每次接到的角色都不一樣，想的事情也不一樣。」以近期剛結束的兩個演出《如夢之夢》和《333 神曲》為例，前者她扮演「六四」後逃到國外的學生、上海妓院的鴇兒，都是較寫實的表演，準備上就如一般戲劇系學生，斟酌劇本中的語言、用大量閱讀豐富背景知識。而傾向實驗性演出的後者，讀本之後，她便細細詢問導演的想法、需要演員如何執行，「像鐵架要怎麼爬、身體怎麼動作，都跟導演討論」。

表演之於徐堰鈴，是運作繁複綿密的過程，無法一一轉譯為語言或文字。然而當自己身分由演員轉為導演，和設計群、演員們往往需要大量討論，徐堰鈴的溝通秘訣有二：一是不斷分享自己為戲準備的各式資料，一是運用她敏銳的感覺，引導演員和設計者們一起「入戲」。

排練場上，徐堰鈴即使是坐著，也常常隨著演員排練一同手舞足蹈。有一個場景是這樣的：三個女演員在場上站成三角形，慷慨激昂地訴說情人對自己的背叛。徐堰鈴要求演員找到一種類似男高音演唱的身體去配合台詞，說著說著，自己竟模仿起歌劇哼唱；唱到音律最高處，手指輕輕顫抖，就像要唱入天際。

這樣「說戲」的方式，源於徐堰鈴同樣身為演員的經驗，但那又並非示範，而是演員本能地揣摩，經過彈性而開放的共同摸索後，她仍會將詮釋的選擇權交回演員身上。

隨著幾種不同的嘗試，演員們漸入狀況，此時徐堰鈴悄悄打開音響，讓配樂加入演出，是為了拿捏整體氛圍，也是讓演員在音樂節奏的誘引下，更了解自己所需達到的戲劇效果。現代感的音樂，男高音的身體，如歌唱般激情的獨白……不知在徐堰鈴的腦中，這是否正交織成「背叛」和「分離」的姿態？

奶媽：這兩人真愛表演天天對戲，真愛演，我看是著了魔了……

黑衣人：不著魔不成活……

奶媽：不演戲不成活！

黑衣人：不演戲怎麼能繼續活？

奶媽：說過了！

黑衣人：ㄜ……有角色演才像活著！

—— 徐堰鈴《踏青去 Skin Touching》

雖然「劇場人」的身分跟了徐堰鈴這麼多年，但她並未因為自己的資歷，試圖為劇場環境、或想投身劇場的人提出什麼改進之道或具體建議。優游於自己想做、樂意做的事情，例如繼續創作、導演，才是她最終願意不斷扮演「劇場人」的動力：「一開始我就沒有預期當導演應該怎麼樣，或是第一次經驗讓我有什麼特別的累積，不過那會讓我比較有信心、確定可以繼續做下去。」

未來，徐堰鈴希望延續以「女同志」為題材的劇場創作，文本倒是未必非出於自己不可，她也希望與作家合作編劇、或是改編現有的文學作品。徐堰鈴認為，持續專注相同的題材，無論對個人的創作經驗，或是台灣劇場的女同議題，都能有所累積和成長。

即使偶爾因陷入冥思而惚恍，徐堰鈴其實相當清楚自己想說的是什麼，也一直尋求精準訴說的可能。在採訪最後，她突然興奮表示，終於想到自己可以和想做劇場的人說什麼了：「請讓我在老的時候，看到的劇場比現在還棒。」以及，對於「劇場之於你是什麼？」的提問，她簡短的回應：「就是我沒辦法想像自己去做劇場以外的事情」。

「我允許自己混亂，雖然那樣意味著比較痛苦，心情也必須不斷尋找平衡點」，徐堰鈴曾如是自剖。細密而混亂的思緒，正清晰映射出她對自己、對生命的執著與熱情。

In the Name of the Theatre: A Simplistic Display of Love

Baboo is known for his ingenious use of pastiche and inter-texuality. For me, however, the passion he's put into his works is the key factor that ignites the fever felt in literature readers. Once he mentioned about creating a "theatre for readers" and a "poetic theatre," trying to beckon and represent the moments from classical literature.

It's not a matter of faithfulness, however. What's more interesting is how Baboo voices the self within by the works adapted or, to be more precise, by their seams as open as wounds. Equally interesting is the questioning of the kind of self that has to be defined by a classical work, of the kind of self that has to be expressed by speaking out, and how Baboo, as a director, deals with such themes as "identification," "naming," "frankness," and "writing."

A lustful desire so huge and an obscure imagination of love and wholeness are the undermined urge of Baboo's creativity. In the least loved seams exists the largest kind of love. A gaze that swings between words and the theatre, after all, is colossal and vehement enough. x Suyon Lee

以劇場之名，
向世界稚拙地示愛

我覺得創作某種程度和愛情很像，源自於某種「匱乏」。愛情是缺乏另外一半，所以尋找；創作是欠缺某種生命的能量，所以藉由創作找回來。

—— Baboo

X

李時雍

認得 Baboo 有一段時間了，早至 2009 年 2 月，偶然之下，收到他寄來的一封信。那是我研究所最後一年，獨自住在一座陌生的城市，大約是看過《給普拉斯》而他正籌備著下一部《海納穆勒四重奏》的期間。

我不知道他是怎麼找到我的，但我想，那時 Baboo 應該不認識我。

那陣子，我們有一搭沒一搭，在網路上互動扯談，談電影、談戲劇、談小說，大概是陷於畢業前夕的焦慮，愈多時候我對於這樣的對話，略感意興闌珊。

後來回想起來，才發覺，其實我認識他時業已算是晚了，遲至錯過了想必他用力至深，依序發想、編創自其所鍾愛的拉美小說家們如波赫士、佩索亞、馬奎斯的，《致波赫士》（2003 年）、《疾病備忘》（2004 年），及最常被提到的《百年孤寂》（2006 年）。

也不知何故，我們某一天便自然而然地停止了這樣的對話。也許是他終究感到發報器兩端那冗長的沉寂，也許是誰就忍不住說了那句，「馬康多下雨了。」

不再聯絡過後，我才第一次見到他的人。一次是在同樣莎妹《膚色的時光》演後散場的觀眾中，遠遠聽見，有女聲喊著「Baboo ！」循聲回頭，他就在我的身後。

另一次，則是在《四重奏》中場，他坐在北藝大戲劇廳旁廣場的圓桌椅前，許多人靠近和他打著招呼，稱讚那一齣導演製作，表示感動之情等等。

我一直記得 Baboo 丟給我的最後一則訊息是：「沒有一個情人會陪你看李歐卡霍的。」

那句話我一直記到今天，如此尖利，一如刀鋒，一如某部劇作裡會被螢光筆標註強調的獨白語句，該被某個遭受愛與理解所拒所匱缺的角色氣急敗壞地說出的一句。

我不知道那些中場休息之際過去和他寒暄之人，有沒有一個，曾與他一起看過新浪潮電影，有沒有一個，曾與他談論過佩索亞差點佚失的斷章雜記，有沒有一個，僅只是看懂了他做過的任何一齣戲。

坦白地說，我不懂他大部分的戲。

甚至我想過如果再遇到他，能對他當面提出一些問題，想問的正是：「但是為什麼？為什麼是詩？」[1]

也許從更早開始，Baboo 對援引、轉譯、剪裁、拼貼文學文本已顯見擅長，然而對我而言，更準確的說

是，可感其巨大的激情，作為閱讀者的「激情」[2]。例如，他不只一次提到想做的便是一個「閱讀者的劇場」、「詩意劇場」[3]，試圖在劇場裡召喚、復現，個人閱讀行為裡每每震撼的孤寂時刻。例如，《百年孤寂》裡最初即已登場的如歌詠隊般的閱讀者們，直至邦迪亞家族故事將盡，第三部分第九節（標題「閱讀者的閱讀者」），以閱讀者之口，描述作為閱讀者的倭良諾，翻開百年前即已預示記下的家族大書，直到最後第十節：「閱讀者的閱讀者逃回閱讀裡面去，他讀著……」

Baboo 所謂的孤寂起源於閱讀，因為孤寂，便有了敘述的必須，於是在所謂「文學三部曲」之後的兩年，有了致詩人與詩的《給普拉斯》。

然而，正因其作品裡總是牽引著複雜的文本來源，其他，如《K》（2004 年）裡的卡夫卡、與陳玠安合作編創的《世界末日前一定會出來》（2005 年）、取自夏目漱石和駱以軍的《夢十夜》（2005 年），致使他也必須承擔風險，一次又一次回應著諸如文學入戲、劇場改編的問題，乃至於面對文本翻譯的評論或質問，對此，Baboo 僅簡單表示：「不以為劇場搬演文學作品必須『忠於原著』。」[4]

Baboo 後來和我說的更多，他說他一直感興趣的，是如何將閱讀的、書寫性的語言，放置在劇場空間裡「搬演」，將書寫語言之聲調、音樂性、顏色、明暗、形狀、氣味加以劇場化。我說，那那根本上其實便不是一個文本「轉譯」、「忠實與否」的比較性問題；我遂問了他：「你覺得語言究竟是什麼？」

（「但是為什麼？為什麼是詩？」）

坦白說，我一點也看不懂他的戲，從《百年孤寂》到《給普拉斯》，以至《海納穆勒四重奏》。

我看不懂他為何要將文本拆解如此，何以語言破碎如此，令舞台上的玻璃房間上砸滿爆裂的食物，男人女人分飾孺慕愛恨、施虐受虐錯綜辯證關係，一再重複而無感無熱度的性，詩的囈語，死亡獨白……

但又隱隱然地，覺得與之靠近。

靠近的是那反覆透過劇場創作形式，欲望將自我說出的意圖。

於是，與其考證他的作品與原作之間如同戀人忠誠與否的問題，更令我感好奇的反倒是，Baboo 如何藉由作品與作品傷口一般的裂隙，將說不出的自我說出？什麼是他自身層層遮蓋而必得藉以經典說出的自我？什麼是藉由敘說而被定義的自我？又如何面對、回應，那些反覆在台詞中出現的關鍵詞語：指認、命名、坦白、書寫……

但是是誰指認了孤寂並賦予孤寂以孤寂之名？（《百年孤寂》）

我的生命是因為被指認而存在？還是先於這些指認？我是確實地被傷害了？還是因為書寫這一切而被傷害？（《給普拉斯》）

Baboo 曾將自己的導演工作，比擬為編輯：「導演比較像是一個編輯的角色，要把這個段落在大的敘事結構中如何安插，如何找到整齣戲的說故事的邏輯。」「演員提供材料和內容，我負責把這些素材放到對的以及好看的版面上，供觀眾閱讀。堰鈴說我是個以觀看為第一位置的導演，我基本上是同意的。」[5] 編輯是一個有意思的行業，隱身在諸繁作者作品的身影後，易為遺忘，卻又無所不存其觀看審美之眼睛。

也因為編輯另一本書，他向我邀約了這一篇稿子，縱論他的歷年作品，說明時註記：「主軸是以文學劇場與意象美學來串寫。」

隨後他寄來了幾支作品錄像，很多很多訪談和評論，我也逐一認真地看過。然而，卻始終無法以論及他的評論裡最常出現的「文學劇場」或「意象美學」等想法寫下些什麼，或者說，來「指認」或賦以其名。

隔幾天，他又為我寄來了一本《惶然錄》，同時告訴我，影響他至深的作家仍是費爾南多‧佩索亞。在他翻讀過的書裡，無意間遺留有薄薄的書籤，我翻開，便從那段落讀起：

我與別人熟得很快。我用不著多久就可以使別人喜歡上我。但是，我從來無法獲得他們的傾心，從來沒有體驗過他們傾心的熱愛。在我看來，被愛差不多是一件絕無可能的事情，就像一個完全陌生者突然親暱地稱我為『你這傢伙』那樣不可思議。[6]

那篇以書籤夾記的札記之題是，〈薄情的禮遇〉。

兩年後我們終於見了面，略帶生疏而有禮的坐在他的辦公室裡，扯談聊天。
閒聊之間，他對我說起童年時著迷於歌仔戲的聲光回憶，時常在家，一個人分飾多角與自己遊戲。

莫名地，我想起了兩年前他關於情人與李歐卡霍的那一番話，我想起精神分裂般創造無數異名者與自我往來陪伴的佩索亞，想起了，看管囚居於浩瀚圖書館裡的盲者波赫士，或是寫下百年家族孤寂終局的馬奎斯，以至閱讀者的閱讀者，面前的 Baboo，究竟他們，欲望著坦白著什麼？

那晚回到家，我找出了 Baboo 寄給我的第一封信，開頭是：「路過你的網誌，發現 you are such a great guy, just want to say hi to you.」（2009.2.15）

兩年後，我回了信。

你提到「匱乏」，不管是對語言、愛、身體、感官、人的關係，等等「匱乏」；但我想「匱乏」總是一個提問的起點。

那反反覆覆回到「匱乏」面前，以劇場以書寫趨近的背後，總是牽引著一種對「不匱乏」最大之欲求，對愛和完整的模糊想像，或許，正是驅動創作的潛藏動力。在最不愛的間隙裡存在著最巨額的愛，而在文字或劇場裡那專注地凝看和回視之間，之本身，便已是巨大而溫暖著的了。（2011.12.2）

Baboo的劇場內涵對我而言遂總是與文學無關，與意象形式無關。他的劇場他的詩學，卻是擱下了書，孤寂者如履薄冰，對這個世界稚拙、耗力，又顫顫巍巍之試探，的示愛。

1 這個問題係出自《給普拉斯》一劇，徐堰鈴所飾演的角色反覆低吟疑問的句子。劇本收入周曼農，《高熱103°》（台北：女書文化，2009）。本文以下所引《百年孤寂》劇本，同樣收入此書。

2 Baboo曾在解釋其對於文學改編劇場的興趣時如是說：「作家用了更純粹精鍊的方式，陳述我內心也在思考的問題，就像米蘭昆德拉講的『共感』，這是我想改編文學作品的緣故，是某種激情所致。」吳俞萱訪問、撰稿，〈激情讓片刻的熾熱變成永恆的力量──專訪《給普拉斯》導演Baboo〉。

3 可參考吳思鋒，〈劇場，在文學的路上──台灣近十年文學改編劇場概略（2001-2011）〉，《文訊》310期（2011年8月）。

4 鄒欣寧記錄、整理，〈陳育虹 X Baboo：詩人普拉斯的愛與死〉，《誠品好讀》85期（2008年3月）。

5 〈回一個獨角戲的提問〉。Baboo在導演之外，另一身份也是雜誌社編輯。

6 費爾南多‧佩索亞（Fernando Pessoa），《惶然錄》（The Book of Disquiet），韓少功譯。（台北：時報文化，2001）。Baboo在《寂病備忘》的創作期間，曾於札記（2004.5.18）裡提及波赫士、卡夫卡、佩索亞三者的交集與對自身的意義：「對孤獨的恐懼和對親密的恐懼」，並摘引下同一個段落。

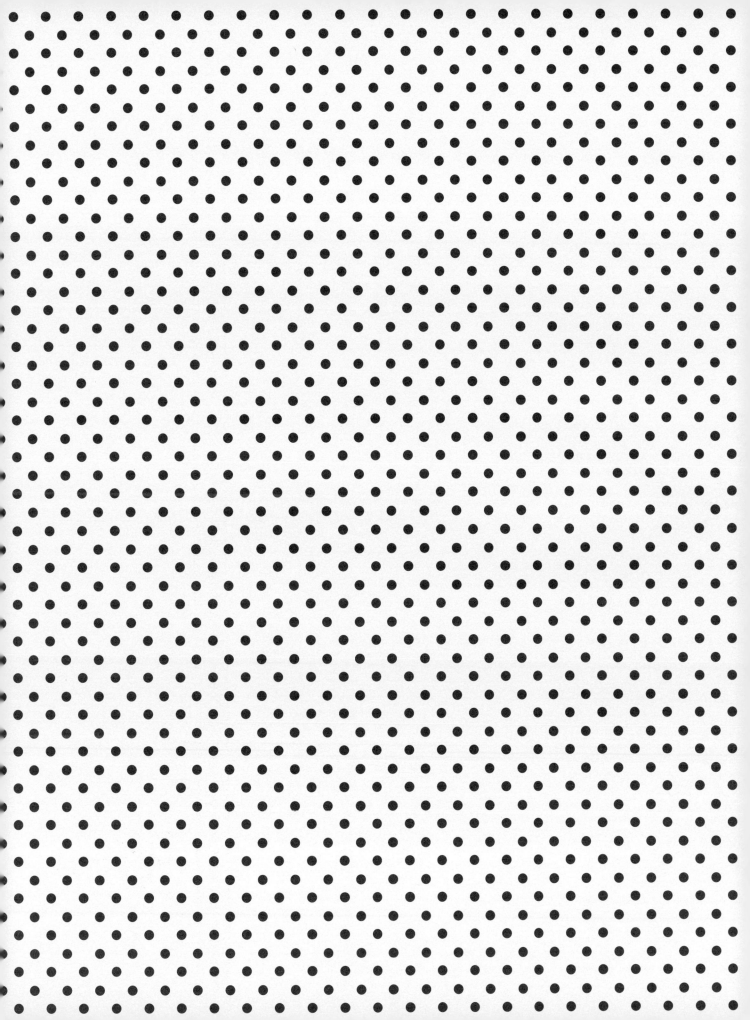

Scarlett–

Silver–

Seal

1+1=2, so teacher says, but there are so many different 1s in the world, how could they add up and how could they be 2?. This is important, remember it, so teacher says. But if it is so important, why would I forget.

The beautiful wife of the Blue Beard, fairy Pandora, and Psyche marrying the handsome Cupid, all caused great catastrophe due to curiosity, so teacher says, "curiosity kills the cat," the teacher says with gravity gravely, students nod away with fear.

<div style="writing-mode: vertical">

But if we don't unlock the secret room, unlid the forbidden box, or light the candle, who can hear the voice of the dead, who will never be recognized, or the love of cupid for the mortal; believe that every cat swears on its whiskers and sardine, "We shall challenge 8 times with bravery!" Are they tears behind that twinkling seal? Teeth of the gnome? Or bedazzles stuck on grandpa's bald head? Little Scarlett so wants to know, so up the little hand goes. Teacher is mad; he says I'm not behaving. Can anyone answer me?

(Translated by Nai-yu (ker))

</div>

純情小百合莎嘉萊蝦奈殺死一隻貓沙丁魚陪葬

妹妹鬥本事 05.

老師說，1+1=2，可是世界上有那麼多不一樣的1，要怎麼加，又怎麼會是2？

老師說，這個很重要，同學要背起來，可是如果重要，為什麼我會忘掉。

老師說，藍鬍子的漂亮太太，還有仙女諾多拉，嫁給英俊愛神的賽姬，都因為好奇造成好大的災難，

「好奇心殺死貓」，同學像滴漏小水瓶害怕，猛點頭。

可是不開秘密房間，不掀禁忌寶盒，不點燃蠟燭，

死者的聲音誰聽得見，希望永遠不會被我們初見，丘比特和凡人的恩寵從此無法辨識；

相信每一隻貓咪都會以鬍鬚和沙丁魚發誓，「吾將勇敢地挑戰八次！」

在那亮晶晶封印的後面是淚珠嗎？是地精的牙齒嗎？還是黏在爺爺禿頭上的亮片呢？

小莎嘉萊好想知道，所以舉起小小的手。

老師生氣，他說我不乖
。

有誰可以回答我？

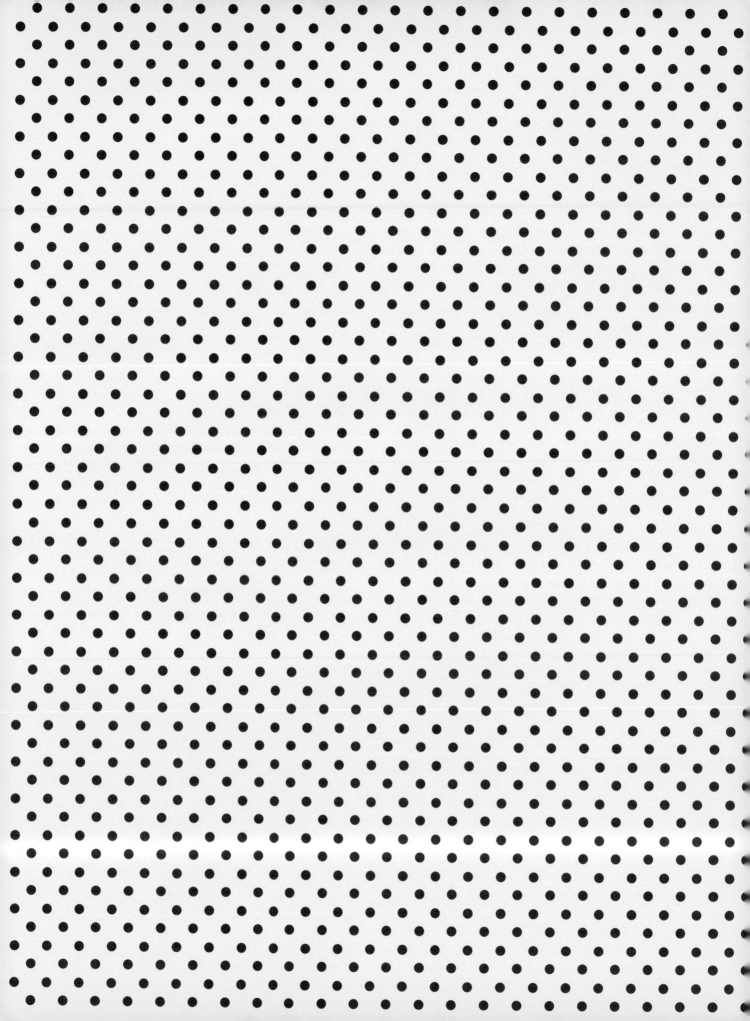

A Lone Alien Born on the Earth and Her Microcosm of Performance

Uen-ping Juan used to be the leading actress of all Yc Wei's earlier works, and how she acted, the method of it, her personal way of thinking, and her inner logic made her thought of as an alien. She never talked about herself in public. We can only make out the upbringing of this alien now in France by how her peers looked at her. Wei and Juan used to spend plenty of time together reading, exploring the art of acting. They both believed "they can create something new." According to Chia-ming Wang, Juan was very thoughtful and sensitive, and she could always put her thoughts under good control with a special kind of logic. Working with her was like communicating with a kind of smell in a designated scene. Fa, who used to collaborate with her in quite a few productions, suggested that they together developed a glossary peculiar to themselves, which no one failed to understand. x An-ru Chu

熟悉莎妹早期作品的觀眾，必定對於阮文萍獨特、細緻的個人質感印象深刻。她幾乎是魏瑛娟早期所有作品的女主角，甚至許多戲就是從她出發、專為她所做。近年，她消失於國內劇場舞台，年輕觀眾少見她的表演，直到 2010 年，她與周蓉詩演出法國導演的《孿生姊妹》，令台灣觀眾大感驚艷。王嘉明說：「文萍跟蓉詩都像某種瓷器，非常美，易碎；邏輯、結構、內在層次都很細緻，但又非常strong。兩人質地類似，但途徑不同。」

表演的途徑、方法，必定與個人的思考方式、內在邏輯有關。談起阮文萍，Fa 馬上大聲地說：「文萍就是外星人啊！」——想必，這個「途徑不同」，是「真的很不同」。

近年來，阮文萍定居法國，大家都說她「公私分明」、「不喜歡談論自己」，也的確，截稿前，還沒等到她的現身說法。然而，阮文萍之於莎妹，實在太重要了！所以，讓我們邀請與阮文萍密切合作過的夥伴，合力拼湊出這個外星人的身世，上演一場「當我們討論文萍」。

周蓉詩說，從她剛和莎妹合作，就常聽大家說，阮文萍是「孤獨的一匹狼」。與阮文萍長期工作的Fa 接著說：「那是因為她會害羞、不想麻煩人，怕會打擾你，所以這樣呈現。不認識的人可能覺得，文萍幹嘛擺一張臭臉？認識她之後就會知道，其實她很和善、心地很好，沒什麼攻擊性。其中就出現一種 落差。」

最早，他們結識於台大話劇社。大學社團裡，向來洋溢熱鬧、活潑的年輕氣息，阮文萍卻酷酷的，一個人，安安靜靜，置身其中。然而，當排練場玩起即興，「她一模仿，大家就笑垮」——魏瑛娟說：「文萍很擅長模仿，像早期歌女在卡拉ＯＫ、ＫＴＶ裡出現的那些樣板嘴型……真的太好笑了！她很特別，舞台上跟舞台下完全不同，身上同時擁有很不一樣的特質。」

正因如此，兩人合作時，魏瑛娟都從阮文萍的特質出發，「找一種很自然的東西」。魏瑛娟說：「有時候文萍去演別人的戲，學了一些腔調，或者從電視劇、電影學了一些表達方式。我會直接說，我不要那些東西。我們把那些外加在她身體、聲音上的樣子修掉、拆解掉。剩下來的，某種程度就是文萍私底下的樣子，然後再慢慢加上一些我們新試出來的東西。」

有趣的是，兩人單獨工作時，排練空間帶有一種女性獨有的私密感，有幾分「扮家家酒」的興味——魏瑛娟是動口指點的大廚，由二廚阮文萍炒出一盤又一盤的好菜。兩人有時也會玩興大發，「把文萍會的其他風格，輪流拿來玩」。魏瑛娟笑著說：「我們笑完別人，再回過頭來笑自己——玩耍表演系統風格的那種好玩、那種理解，大概只有我跟她做得出來。」

而稱阮文萍為「好厲害學姊」的王嘉明，則是這樣觀察的：「以演員氣質來講，文萍有種奇特的內斂。一般人可能覺得有點平淡，可是對我們來講，裡面有很多東西：神經質、歇斯底里……雖然外表看來冷靜，但其實她的感官非常敏銳——就像她之所以考到侍酒師——她同時想很多，感受很多，又以某種奇特的理性或狀態，把它控制得好好的，『控制』這件事就很有趣。」

回想四人出國巡演的經驗，王嘉明舉例：「挑東西的時候，她眼睛雖然在看商品，腦袋卻可能同時關

降生地球的孤絕外星人與表演的小宇宙

X

朱安如

照到所有人身上。她會考慮很多，尤其旁邊有別人在，會再把別人的因素考慮進去。像是：挑這個他會不會喜歡，或者這樣選，他會不會那樣想？我這樣選好嗎？」

Fa 則打趣說：「文萍很難相處啦！她需要花很長的時間點菜，還不知道要點什麼——因為她什麼都想吃。下決定前，她要問清楚每道菜怎麼做、應該長什麼樣子，一道、一道問得非常詳細。如果吃到不好吃的菜，她就會擺臭臉——是真的生氣喔。吃飯就這樣……（不情不願、用力放下餐具的動作）。大家一起出去吃飯耶，很難相處吧！但其實也不難搞，只要吃好吃的東西就解決了嘛！」

換個角度想，就是因為能夠包容的可能性很多，才會難以抉擇，Fa 進一步指出：「也就是因為這種特質，讓她的表演很特別。」回憶起早期的合作經驗，Fa 說：「我蠻喜歡早期跟她聊表演的感覺，會講得『很遠』。我們會發展出屬於我們自己的語彙，旁人聽不懂，但我們兩個能夠彼此了解，很有趣。」

談到溝通，王嘉明形容，阮文萍思考事情的方式非常「立體」——「有些人可能會覺得，文萍講話跳來跳去，或者愛講不講。但那其實是因為她的內在邏輯很立體，不符合這世界被建構起來的語言邏輯——當我們說話，句子是一個字、一個字串成直線。那如果要描繪一個立體空間呢？就很難了啊。你究竟要從窗戶切入，還是開門走進去？或者從樓上？有時候，我跟文萍講一些大家聽起來莫名其妙的話，反而可以 work。我很懷念跟她工作的感覺，滿舒服的，就像 在一種風景中溝通，或在一種氣味中溝通。」

「私事以外，她可以跟你溝通很多很多想法。」—— 周蓉詩說：「我們會聊喝茶、聊南管……。南管一開始是我去學，跟她聊著聊著，我們就一起去學了。那大概是 十年前了吧，我們在華聲社學，那是傳統的南管社團，只有音樂、沒有身段，我們都學唱曲。」

關於回憶中的阮文萍，魏瑛娟補充道：「大一、大二時，她也會像同儕女生一樣，去燙頭髮、化妝，把自己打扮得漂漂亮亮。後來就沒有了。從經濟系走到台大話劇社，再到莎妹…性格的形成、對自己外表的想法，都越來越有個性。」魏瑛娟和阮文萍一起閱讀表／導、美學書籍，也一同摸索表演實踐，同樣相信「自己可以創造新的東西」——魏瑛娟笑著說：「我們兩個滿自大的。但我覺得，這種自大滿重要的——你不自大，怎麼成為跟別人不一樣的演員、導演？是真的『不一樣』。我們的東西不一定是第一名，也不需要是第一名，但我跟她一直在找的，就是真正的『獨特性』。」

有趣的是，魏瑛娟說，阮文萍去法國之後，又不太一樣了。「人比較放鬆。可能法國人跟人的關係、跟異性的關係，給了她更多空間。」現在同樣住在馬賽的周蓉詩則說，除了能繼續跟阮文萍在劇場合作，她們有時還會在地鐵不期而遇，甚至就在同一節車廂！

神秘的外星人啊，你該不會正搭著馬賽地鐵，感覺耳朵有些癢吧！？

Keep Exploring, Keep Acting

Fa Tsai is the learner kind of performer. That's also probably why he relies greatly on instincts and experiences and acts with his body. Onstage, he charms his audiences with an elegant texture and a well-controlled rhythm. When rehearsing for a play, the experienced Fa always plays the role of an interpreter who helps his fellow actors comprehend what the director has to say. Fa admits that he loves acting from the very bottom of his heart.

For Fa, he doesn't act solely for the applauses from his audiences. Instead, acting is a road on which he can keep on exploring. "I act because there is always something fun and interesting to experience during the many rehearsal. And I love working with my colleagues, I love feeling the fun together with them—this is why I've never really left the theatre." x An-ru Chu

抱持初心，
在表演的道路上不斷探索

X

朱安如

從台大話劇社到莎妹，Fa 的表演歷程，就是一路邊做邊學；或許正因如此，他很依賴直覺跟生活經驗，用身體做表演。舞台上，優雅的質地、精準的節奏，是他穩踞「莎妹男一號」的魅力所在。排練場裡，經驗豐富的他，則經常身兼導演的「翻譯機」與「風紀股長」。聊起莎妹，聊起表演，他強調，最重要的是，「喜歡表演的初心」。

台大話劇社裡，魏瑛娟曾提問：「表演上，所謂的魅力是什麼？為什麼有些演員，看來只是安安靜靜待在台上，你卻覺得好好看？」

對這問題，Fa 說，他不會用「找到」回應，但多年來一直往那方向前進。這樣的表演觀念，是魏瑛娟為他帶來最重要的影響與啟發。

Fa 表示：「莎妹早期很多不講話的戲，要讓觀眾可以 follow，變成是在場景轉換之間，以情緒的拼貼、節奏的改變、姿態或狀態的轉換，勾起觀眾情緒的共鳴。演員身在其中的表演狀態相對重要，但要在裡面才知道那是什麼，外面看起來是另一回事。瑛娟厲害的是，知道要調整裡面的什麼，才能達到外面的呈現。」

不同於台灣大部分的劇場團隊，約至演出前兩週，才能大致底定演出內容；莎妹早期的戲都及早排練完成，再花一個月不斷重複整排。Fa 回憶道：「我們來排練，就先走一次整排當暖身，再走比較正式的一次。在不斷整排當中，很多細節才能長得更完整。最後演出時，你真的可以體驗到『活在當下』這四個字——因為非常熟悉流程了，就能自然而然，隨著每天演出狀態的差異、觀眾反應的不同，在台上的那一瞬間，不假思索，做你最真實的反應。你在台上那一個半小時，真的就是活在台上！當你活在台上，作品才會產生魅力，就能吸引觀眾。」

魏瑛娟曾說，對於莎妹舞台呈現狀態的演員關係，她一直是非常自覺地，和演員（尤其是文萍、Fa）一起工作，建立莎妹的表演系統。這種對於表演狀態的思考、追索表演質地與創新表演語彙的實驗，也影響到王嘉明。Fa 的觀察是：「在排練場，你會看到嘉明一直找事情玩，一直嘻嘻哈哈。但我覺得，他是想把演員推出一些狀態。因為人在玩的時候，情緒比較嗨，整個人也比較放得開——可能跟他希望達到的表演狀態比較接近。」

不過，玩起來確實容易失序，當排練場需要另一股力量把大家拉回來時，Fa 就接過「管秩序」的棒子。對此，他當仁不讓：「我是風紀股長啊！個性適合，而且我是用腦在記、在工作的啊！大家表演都習慣用情緒，或者玩一玩就忘記。劇場本來就是團隊工作，嘉明無暇顧及的時候，本來就要彼此 support。」

Fa 又是怎麼看待「一起長大」的王嘉明呢？他先舉 Sean 的「經典詮釋」為例：「王嘉明是囉嗦且貪心的導演。」進而說明：「他總是講很多事情，又想講得非常清楚，戲就變成一個迷宮的地圖，一直岔題，很龐雜。」不過，對身為演員的他來說，最有趣的，是在每次排練過程中，總會出現「意想不到的課題」——「比如《請聽我說》要演紙娃娃，嘉明講大概的原則，接下來就靠演員去填補、發展其中的空隙。」又或者，持續不停笑上三、五分鐘的「低能兒練習」，讓演員進入特殊的身體狀態，「只是站著」，都會出現一種奇特的暴力感。

對 Fa 來說，表演，從來不是為了接受掌聲，而是「一條不斷探索的路」：「我做表演，只是要在排練過程中，找到有趣、好玩的東西，還有可以工作的夥伴，一起感受這些有趣——這是我一直留在劇場做表演，最根源、最受吸引之處。」

然而，Fa 也曾經覺得，演戲不快樂。

35 歲前，他大量接戲、演戲，最高記錄一年接了 13 檔戲，一天最多同時排 5 檔——「做太多了，心態又沒調整好。當時對我來說，演戲是為了換錢，換錢為了生活，結果演得越來越不快樂，上台覺得自己根本不會演戲，什麼都不想做。」Fa 說，《百年孤寂》第一次排練，周書毅教舞，「我任何動作都記不起來，完全不行。」那次排練完，他跟導演 Baboo 說：「我不能演這齣戲。」

既然當機了，就稍微停下吧。

直到《麥可傑克森》開排，他看著年輕演員們不停地練舞、不停地練舞，用閃閃發亮的眼神，迎接「第一次上台演戲」……。Fa 說：「我突然感受到，原來我當初喜歡表演是這樣的。你就想做這件事，就想把這件事做到最好。從那次意識到這點，我就一直提醒自己，喜歡表演的初心，絕對不能掉。」

Fa 也直言，後來很久沒跟 Baboo 合作，部份原因是來自工作過程產生的負面情緒。然而，現在回頭看，發現是「自己那時候比較年輕」。現在的 Fa，可以轉個方向想：「這導演對視覺、美感很有 sense，他有想法，只是一時講不清，或不知道要怎麼呈現；透過演員協助，作品就可能長得更好——這是這名導演的特色，我身為演員跟他合作，就要完成這件事。所以，現在蠻期待要一起做《羞昂》。」

至於多年來經常同台演出的徐堰鈴，直到 2011 年，兩人終於以「導演－演員」的身分合作了《Take Care》。雖然並非莎妹出品，但發展過程的片刻，加上觀察徐堰鈴在莎妹發表的導演作品，都讓 Fa 想起早期在莎妹的表演經驗。

他說：「有一天，我跟堰鈴就坐在《Take Care》的排練場外，點起菸來。她說，那邊可能可以做一些什麼，我馬上接話，然後她又說：累累的、受傷的感覺……我們持續說著，那場戲，好像就這樣，在我倆腦中同時浮現出來同樣的畫面中，排完了。那天的畫面，讓我印象特別深。」

到了《迷離劫》演出，Fa 同檔演出《星之暗湧》；他特別抽了兩場演出之間的空檔去看，看完戲說：「好累。因為要投入的狀態更多。觀眾跟她戲的連接方式，不那麼理性。你接收畫面、音樂，可以不去想為什麼，先讓情緒出來，再跟著走，是很特別的經驗。」

Fa 說：「堰鈴也是我想一直合作的導演。因為跟她合作，會去開發自己各種表演狀態，從演寫實的人，到變成一隻動物，或者飛到更形而上的東西。其實瑛娟早期的作品，就是從表演者的表演狀態出發，我蠻喜歡做這一類型的表演。」

十五年一路走來，Fa 認為，莎妹難得的是，持續做走在很前面的事，這點一直沒變──「無論是想進莎妹，或想跟莎妹合作的人，多少都是想做表演的探索。《請聽我說》的新版找了小莫、高草、爆花。這些年輕演員看待事情、看待藝術形式的想法，都跟我們有些不一樣；不過，他們也都願意接受莎妹這種方式，蠻可貴的，又找到一群可以繼續在這條路上走下去的人了。劇場很難一個人走下去，一定要有很多很多夥伴，才能不斷往前走。」

The Clash of Innocence and Sophistication

Jung-shih Chou, who'd lacked an academic bearing, made her debut performance first for SWSG. Her collaboration with SWSG has thus influenced her thought about acting ever since. Solid body training and the many meticulously carried-out rehearsals are crucial for all SWSG actors. The texture of the body language of the actors of SWSG, in so doing, is made full of intensity and pleasant to look at. According to Chou, this, too, has become a significant legacy of SWSG.

Chia-ming Wang describes Chou as lovely, thoughtful and girlish. Dumb even. Strangely, being dumb helps Chou create a weird sense of rhythm that makes up a state of interestingness. Fa thinks Chou is an actor whom he can play with. Besides, she's kept this girlish innocence which is seen in her acting. x An-ru Chu

天真質地與複雜思維的奇妙撞擊

X

朱安如

聊聊周蓉詩吧。

王嘉明說：「她自己也寫劇本，就非常能理解我寫的語言。像『耍白痴』，她會知道是一種無奈，或者跟理性產生衝突的狀態。而且她本身的質地就很符合那樣的狀態，比如她很認真生氣，就有種白癡的感覺，但你也會知道，有某種悲傷在裡面。」

Fa 則說：「蓉詩是活在當下的演員，所以可以一起玩、一起發展出莎妹早期的作品。另外，她還保有小女孩的天真，這個特質也反映在她的演出當中。」

輪到周蓉詩說說莎妹。

談合作經驗前，她先聊起一件「往事」：「大學時，我們社團指導老師是台大的，跟瑛娟合作過，有播給我們看莎妹演出的錄影帶。後來我就覺得，真有趣，以前在錄影帶裡看到的人，真的可以跟他們合作耶。」

嗯，想起「小女孩的天真」，我們都笑了。

回想早期在莎妹排練印象最深刻的事情，周蓉詩馬上接著說：「要做很多體能訓練！當時每次排戲，大家都要先一起暖身，至少暖一個小時。我記得 Fa 有固定帶芭蕾的基礎動作，或者一些體能訓練。然後休息一下，再開始，可能還是繼續做跟體能有關的事。」

紮實的身體訓練，加上嚴謹的排練過程，確實建立起莎妹演員好看而富有張力的身體質感，也進一步為演員開發出更豐富的身體語彙。周蓉詩觀察，莎妹後來的演出，也都延續了這個基本的概念：「在台上，你不一定要做什麼，但要有飽滿的能量。簡單說就是，『撐得起來』。有能量，身體才有張力，身體有了張力，人家就會看你。如果你動了，動作是大是小都沒關係，但要很準確。」

周蓉詩表示：「老實說，那個時代，所有人都受到 Pina Bausch 的影響，我自己覺得，瑛娟有些核心概念相似，但是發揮的技巧與面向不同。她的開創在於，演出形式並非『舞蹈』，她早期也很少跟真正的舞者合作，而是運用演員本身的戲劇性──這戲劇性，並非明確說出『是什麼』，卻能在小小的片段中，深刻地觸動觀眾。」

周蓉詩分析：「瑛娟的作品就是你不一定要看懂，但會覺得好看。之所以能帶引觀眾產生共鳴，是來自強大的結構性。」比如用碼表排練，就是建立準確架構的方法之一。而演員的工作，通常就是開始於「一組動作」：每個人在限定的幾拍內，尋找不同的動作，再加以發展。之後，魏瑛娟會將這些簡單的動作（或情境）擴大，比如不斷重複，或者拼貼、重組，解構之後，再重新建構。比如《2000》，最主要的支撐是音樂，排練便以此為據。「之後，當然還有內在的東西要自己跑，不過，跑的方向，就會依照個人詮釋不同而有所差異了。」蓉詩這麼說道。

此外，依隨每齣戲不同的主題，甚至在如此抽象的表達手法下，演員仍然需要好好做功課，完成充足

的準備。周蓉詩舉例說明：像是「擦桌子」這個動作，可能每個人都會，但若出現在魏瑛娟的戲裡，動作一定會被轉換——如何轉換，就要透過演員的嘗試——如何讓觀眾一看就知道演員在「擦桌子」，又能同時理解到，「擦桌子」這件事所指涉的內涵，並不單單停留在動作表面而已，還有它的抽象性在？這時候，演員的功課是「怎麼去轉」。但如果擦桌子這個動作不行呢？那就試試看其他動作，還有哪些選擇是可供轉化的日常生活行為？又要怎麼去轉呢？

如果戲是從文本出發，演員們便要大量閱讀，再一同討論。比如《列女傳》讀《疾病的隱喻》、《給下一輪太平盛世的備忘錄》讀同名小說也讀卡爾維諾的其他作品、《蒙馬特遺書》讀原始素材也讀邱妙津的相關資料……。周蓉詩說：「我們知性地讀很多書，再從中試著找身體的語言。有趣的是，瑛娟擅長找出其中可愛、好看又有趣的東西，內蘊傷感、優雅的女性特質，又同時有種大方，有種機智。」

王嘉明曾說，演員說出語言這件事的行為，比語言本身所負載的意義，重要太多了。因此，他的劇本不是演出時因演員而大改，就是直接從演員的特質出發寫就。於是，《請聽我說》的女主角原型，是這樣呼應著首演版的演員周蓉詩：「可愛、思維滿強的，有時嬌滴滴，卻又有耍笨的特質——正因為『耍笨』，撞出了奇怪的節奏感，這些節奏感，就組成了好玩的狀態。」

一起合作過《請聽我說》和《李小龍的阿砸一聲》，周蓉詩表示，王嘉明的劇本，台詞都寫得很好，是「可以搬演的文學性作品」——「語言是他的強項。他的台詞，切入點都很聰明，而且狡猾。偏鋒一轉，沒有真正打到重心，但觀眾都知道那重心是什麼了。」

實驗性格強烈的《李小龍的阿砸一聲》，就是不停移轉符號背後的意義，連故事都一直轉向再轉向。周蓉詩曾說：「劇中大膽地大量使用70年代的名人、歌曲、現象，可是，是拿這個符號比喻別的東西，重新組成一個局面，講三代的命運承迭，以及家族的身分認同。而在這種非直線性的敘事結構中，演員們扮演很多不同角色，這些不同角色，卻又帶有相同的宿命。比如高英軒扮演的角色，經常面臨相同的命運；或者，一個演員扮演的不同角色，總是被另外同一名演員飾演的角色們殺死　其中帶有隱晦的宿命觀。」

不過，王嘉明的排練過程，常讓她抱持小缺憾：「嘉明很愛玩，一直翻過來、翻過去，看怎麼做比較好，結果很晚才會給定本……就我演的部份來說，我會覺得細修太少了，多花點時間，可以更好。」

笑稱自己是「素人演員」的周蓉詩說，因為沒受過學院的表演訓練，莎妹成了她第一個實踐表演訓練的地方，也直接影響她表演的觀念，奠定重要的基礎。「比如在台上，演員的身體要鬆，不能垮。或者現在表演時，會很自然地找尋身體姿態比較具有多重性的面向。連我現在當觀眾，都會從這些角度切入，觀察別人的表演。」她也提到：「《攣生姊妹》就在看我跟文萍的默契，至於飽滿的能量、身體的張力，跟莎妹基底的質地都是一樣的。這種基本質地，我跟文萍從來沒被法國導演要求過，我覺得，這就是在莎妹養成的，我們在台上的特質。」

由此出發，她也進一步思考莎妹的傳承：「以前排練時，我所受到的表演訓練，會養成一個演員的質

地。當我們回頭看，瑛娟、嘉明、Fa、文萍，他們四個人的原點這麼純；理論上來說，我會覺得，應該要有個養成計劃，由他們繼續培訓新的演員。不過當然，說說容易，大家未必有多餘的心力，能夠執行這件事情。只是，畢竟是我工作很久的團體，對於『莎妹風格』，就會抱持一份特別的認同。」

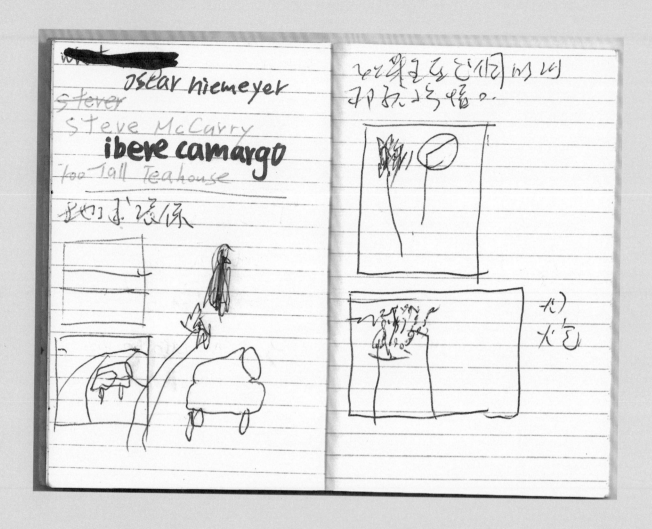

oscar niemeyer

Steve

Steve McCurry

ibere camargo

Too Tall Teahouse

Practic-
Ling

元素

體質不良

的

妹妹們

的

儀態練習

孿生姊妹莎芙朗和莎吉的福到孕至剃女出清

妹妹們本事 06,

Saffron- Sage-

Soft- Sassy-

Snare / Salvation

齊聲：莘本姊妹雙胞胎‧一名莎吉小姐。

莎吉：總一衫黃衣莎芙朗君‧嫻淑靜謐‧柔順賢慧。只惜肚皮不爭氣‧齊眉不待白髮‧夫君早早變心妄‧長年獨守空幃。

莎芙朗：箸一雙柴工作服莎吉小姐‧聲女壯碩‧女身男相‧深富膽略無人賞‧紅鸞戀愛喑無成也‧永年待字閨中。

莎吉：夫女以夫為尊‧苦誌訊夫人工受孕模欣屢戰‧然夫胥仍游‧一日突變心落苦胖‧恰思生命與顧屬眞義‧逐漸快離婚‧純為成全一己無他。

莎芙朗：吉受鄉鄰輿論‧古受鄉野鄰里指點日夜不息‧然婚訊妝攸微‧一日突覺心纏荊棘‧始思自信與自由眞義‧遂快樂宣稱‧絕不迎合以順願單身‧純為成全一己之志無他。

齊聲：思及至此‧吾等皆術有福‧無憂者‧其椎雙姝乎。

All: Herb twins, one Saffron, one Sage.

Sage: Tender and obedient is Saffron, serves her husband well. Alas, no fruit bore from her loin, year after year, and to someone else turns her husband. IVF she tries, over and again in vain. Eventually she realizes, not all is worth it in the name of love, away she turns and adopts the blood of a stranger, all to her own will.

Saffron: Robust and strong is Sage, but no man dares come close, a husband, she awaits. Troubled by gossips and societal talk, she bends over completely to please, and still no man dares to wed. Eventually she realizes, happiness begins with being true to thyself, single life she leads happily, all to her own will.

All: They are the happy ones, true to themselves, blessed are the twins.

(Translated by Nai-yu Ker)

Anti-Interpretation: A Body that Doesn't Dance

Following the legacy of le mouvement de Non-danse (the movement of New Dance) that first burgeoned in the 80's, the trend of "Non Danse" (Non-Dance), has swept over Europe ever since Y2K, further extending its tentacles to all walks of life and all generations, aiming at liberating the ever more restricted bodies of the dancers. The body (dancer) positioned in a social context, accordingly, is used to demonstrate the "dance" (movement). In her Six Memos for the Next Millennium—Movements (2001), to exemplify, Yc Wei successfully stripped the theatre of all the seemingly necessary elements down to the most fundamental "movements," having a sole group of five "body actors" naturally move onstage. All the dramatic performances (symbols) had been avoided, while the simplest movements were crudely demonstrated to its audiences. It's not odd at all to say of *Six Memos* as the first "Non Danse" work to have ever appeared in Taiwan. x Tung-ning Hsieh

不跳舞的身體，
反詮釋的動作

X

謝東寧

魏瑛娟的劇場作品以音樂與視覺為特色，並擅長於拼貼文學理論與流行符號，演員造型與身體動作成了表演重心，是台灣劇場少數專注開發「身體美學」的戲劇團體。2001 年的作品《給下一輪太平盛世的備忘錄—動作》，是其身體探索的高峰，導演簡化集中舞台元素，並大膽採取去表演性（戲劇）的純肢體演出，是一個台灣相當難得、及重要的劇場實驗佳作。

就類型而言，如果放在歐洲自上個世紀末所興起的「不跳舞」運動 Non Danse 之範疇，此作甚至可以歸類於舞蹈，而不是戲劇。當然，作品的類別指稱所有權屬於作者，本劇仍然還是歸於戲劇類，但至少從今天來回頭檢視，這個作品可能是台灣劇場史上與「舞蹈」（指類型）最接近的一個創作。本文試著梳理歷史的脈絡，來重新檢視魏瑛娟的《給下一輪太平盛世的備忘錄—動作》，試著為作者在作品中的實驗意圖，找到其與整個劇場史的關係座標。

回眸眺望劇場史，八零年代風起雲湧的小劇場運動，為台灣劇場的現代化奠下承先啓後的根基。所謂的現代化，也就是與歐美劇場日新月異的觀念突破接軌，無論是劇場形式、敘事方法、結構、美學品味、與社會直接對話 等等內容與技法的大膽實驗，小劇場運動可以說為台灣劇場打開了的一扇重要的藝術創作之門，從此劇場邁向更繁複、更燦爛的新世界。而其實這波運動主要挑戰的對象，也就是以文學、語言為主軸的傳統「話劇」。

傳統話劇之所以受到挑戰，除了人們生活型態的改變，所謂線性、邏輯、連續性等傳統思維，被共時性、去中心、多層次所取代；但藝術創作類型的相互滲透，更是一個重要的契機，「戲劇」開始脫離文學性的文本閱讀，融合了身體、裝置、觀念、行動等跨領域之元素，演變為更寬廣的「劇場」。這種新觀念而對於蓬勃發展小劇場運動的影響甚多，但其中最明顯的變化，就是表演者身體的復活。

中國傳統戲曲原本就是「無聲不歌，無動不舞」，對於演員身體的訓練是重要的基本工夫。但是到了用文學駕馭的現代戲劇表演，演員著重語言的傳遞，漸漸演變成了「上半身」的表演模式，用清晰的咬字與豐富的表情傳遞「寫實性」的劇情，而這種只用演員部份身體的表演，除了犧牲了演員表演與劇場表現的可能性，其最大盲點，可能是光依賴大腦理性思維的，所無法透視的真實世界。

當然，我們也可以鄉愿地說，戲劇不用管身體性抽象感性思維，這些交給舞蹈就行了。但是當德國的碧娜‧鮑許提出了舞蹈劇場，並且作品橫掃西方表演舞台，成為無論戲劇、舞蹈界競相模仿的風潮，這種跨領域之間的相互滲透，就不是創作者的鄉愿就可以守得住陣地了。劇場必須打破規則、開放自我，並且以自己的本質為根基，努力吸收其他領域的元素，而身體的處理更是一件無法迴避之挑戰。

於是當年蘭陵劇坊的「荷珠新配」（金士傑）向傳統京劇借形式，改寫成現代話劇；黎煥雄的河左岸劇團、李永萍與許乃威的環墟劇團，受舞蹈劇場形式影響，大量使用演員的身體；最高潮是劉靜敏（若瑀）從美國帶回來的葛羅托夫斯基「貧窮劇場」，這套激烈的身體訓練方法，也是台灣現代劇場首度出現系統化地處理演員身體。這些劇場的肢體開發，使得劇場表演變得更加靈活，而各種演員身體論述也紛紛出籠。

不過劇場界的身體論述，包括王墨林、陳梅毛或早期的優劇場等，無論其引述的對象包括日本舞踏、德國舞蹈劇場或者波蘭葛羅托夫斯基，但實際討論的範圍還是只限於縱向的劇場界（除了王墨林），跟舞蹈界、美術界似乎並沒有太多橫向之交流。而這也反應了一個有趣的現象，為什麼台灣表演藝術關於身體論述，集中出現於劇場界，而不在專研肢體的舞蹈界？

魏瑛娟作品的出現，是這波小劇場運動的末期，對於新一代的小劇場創作者，形式的輕巧耍玩可能要大於理論的沈重實踐，對她而言，開創獨立之作品風格才是直接突圍之王道，而她選擇了演員的身體，作為其長期工作的目標。從早期的《甜蜜生活》(1995)，五位演員身著白色服裝，手纏繃帶，臉上畫著小丑妝，全劇沒有對白，完全由音樂負責情境的銜接；《我們之間心心相印 - 女朋友作品 1 號》(1996)，藉由演員刻意誇張的性別扮演，在空舞台上完全以聲音、表情與肢體演出；《666- 著魔》(1997)，抽離戲劇肢體動作與對白，發展一種簡單節制，介於戲劇與舞蹈之間的身體動作；直到《給下一輪太平盛世的備忘錄—動作》作品中，導演進一步直接將表演中的「動作」元素，拿來當作品討論的中心。

本劇靈感來自義大利作家伊羅塔‧卡爾維諾在文學作品《給下一輪太平盛世的備忘錄》中，將繁複奧秘的文學理論拆解成「輕、快、準、顯、繁」等五項元素，從另一個角度來討論下一個世紀的文學樣貌。而魏瑛娟也嘗試將複雜的劇場創作，拆解至最基本的「動作」出發，企圖以劇場基本元素的探索，重新來檢視劇場及未來。方法是讓五位簡單裝扮的「身體演員」，在盡量自然的身體動作中，避免戲劇性的表演（符號）出現，捕捉生活中簡單的微小動作，呈獻其質感氛圍，並配合來自日本大阪「銀幕遊學劇團」導演佐藤香聲作曲的現場音樂，及該劇團兩位團員乾淨簡潔的肢體動作，全劇沒有語言，只有動作、音樂及少數人聲構成。

這個出發點其實也標示著，作者認為未來劇場最重要的元素，就是「動作」（身體）。而恰巧在同時期的歐陸，舞蹈界早已經興起了一股「不跳舞」的潮流，他們這批人包括始祖傑宏‧貝爾 Jérôme Bel、曾任亞維儂藝術總監的喬瑟夫 . 納許（Josef Nadj）(2006) 和波依斯‧夏瑪茲 Boris Charmatz (2011)，還有塞維爾‧李‧羅伊（Xavier Le Roy）、亞蘭‧布法 (Alain Buffard)、瑪姬瑪漢 Maguy Marin 等，這批創作者不分舞蹈科班或非科班，來自舞蹈、戲劇、美術、生物科學 等不同領域，並且包涵各個世代、各種風格的創作者，唯一的目標，就是解救劇場中逐漸被束縛的身體，方

法通常是以社會中的身體（舞者）本身，來展現「舞蹈」（動作）。所以在不跳舞的作品中，看不到昔日所謂「舞蹈」（其反抗的對象）的任何蹤跡，不管其舞者是否科班出身，其動作一律還原為舞者原來的身體。

譬如曾經來台的傑宏‧貝爾，作品《傑宏‧貝爾》在只有一盞燈泡燈光中，四個舞者全裸在舞台上玩弄自己的身體，並在直接舞台上撒尿；和泰國傳統鬼面舞者皮歐合作的《泰國製造》，只見他打開電腦，和對方「談」舞蹈；或者瑪姬瑪漢的《環鏡》，一群舞者不斷重複日常生活動作，活像一個美術界的行動藝術作品。

此時如果加上魏瑛娟的《給下一輪太平盛世的備忘錄—動作》作品，五個演員舞者在台上以「不表演」的方式，在舞台上展現動作的「輕、快、準、顯、繁」特質，那麼，宣稱這是台灣第一個「不跳舞」作品，真的一點也不牽強。

只可惜在台灣，戲劇、舞蹈、美術等領域的界線分明，這個以戲劇之名劃時代的作品不但在戲劇圈未激起迴響，在舞蹈界更是冷漠以待，這種回歸日常身體的表演觀念，顯然過早降臨於台灣尚保守的表演藝術界。

最後以一個小故事做結尾，2004 那年瑪姬瑪漢的《環鏡》在里昂郊區首演，但過程可不平靜，因為在不斷重複日常生活動作的演出中，部份觀眾逐漸感到不耐而開始發出噓聲甚至叫囂，最後在謝幕時觀眾開始暴動，大聲叫囂「這不是舞蹈」並衝上舞台和舞者、工作人員打成一團，當年已經 53 歲的瑪姬瑪漢，手指在這場混戰中骨折，但是隔天演出依舊繼續進行。

魏瑛娟的這個作品之後，時代彷彿輪胎洩了氣，劇場再也沒人提「身體」，舞蹈繼續在其固定形式中舞蹈，整個表演藝術圈除了產業化，竟然行駛得如此蒼白無力。而今天在劇場歷史脈絡中，回頭討論此作品，更對比歐陸「不跳舞」的生猛朝氣，不盡要提問是否，我們的劇場要捨去身體，回頭走「話劇」路線？我們的舞蹈要繼續以舞蹈束縛舞者當下的身體？魏瑛娟十年前的先見之明，在此時更希望有勇氣的創作者（包括魏瑛娟本人），能夠繼續接棒，大膽和舊形式、舊觀念，好好幹一架吧！

Body as a Window to the Society

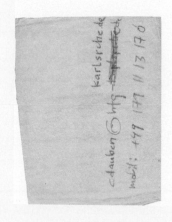

A contradictory kind of aesthetic has been formed in the body movements that are symmetrical and asymmetrical, coherent and incoherent in the meantime. Characters and gender matter no more to these actors in cross-dressing. Audiences, too, have been exploited of their imagination about "plot," swerving their attention onto the "hybridity" of the costume and gender. Onstage, actors display their bodies in a most elegant, yet alienating manner, as if catwalk models. The significance of the body in Yc Wei's works shouldn't be perceived solely as the flesh of the performer, but as a window to the social structure, hegemony and culture. x Lan-lan Mo

身體，
不只是文本詮釋路徑，
更是社會對話窗口

X

莫嵐蘭

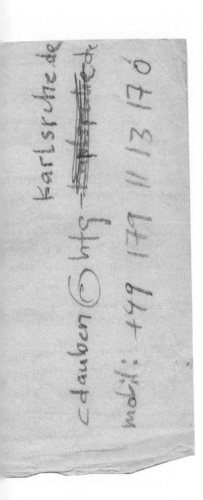

雖說劇場的界線早已模糊，舞蹈與戲劇的交往也日益密切。二十世紀 1960 年代，在歐美的前衛藝術風潮帶動下，戲劇已從戲劇文本（劇本）的關注，擴展至導演對整場演出的場面調度，以及演員表演能量的發散等面向。舞蹈在德國烏帕塔舞蹈劇場（Tanztheater Wuppertal）藝術總監碧娜．鮑許（Pina Bausch）強烈的表演風格渲染下，提供了另一種當代舞蹈新風貌。至此，舞蹈仍不脫以身體為主要媒介，動作語彙為詮釋文本的主要路徑。

1980 年代臺灣表演藝術界充斥著政治的色彩，他／她們邁出劇場、將 1960 年代歐美的前衛藝術觀念帶上街頭，以表演者的身體實踐理念，循著行為藝術的展演模式傳遞個人對周遭事件的關注。從 1985 年開始劇場創作，已編導發表作品三十餘齣的魏瑛娟，大多著力於性別、同志、社會等議題的探討及劇場美學的開發。

在台灣劇場界，跳最多「舞蹈」的應屬「莎士比亞的妹妹們的劇團」莫屬了。魏瑛娟的創作焦點放在政治鮮少關注的女性議題上，而身體的解放更是女權運動者致力突破的課題。「莎妹」演員的「身體」似乎成了傳達導演意念的載體，「動作」為其實踐的途徑，魏瑛娟認為「身體的動作要比語言來得更直接。」因之產生的曖昧空間，同時提供了觀眾解讀文本意涵的多元可能。

在魏瑛娟的作品中，不乏怪異滑稽的身體姿態設計，簡潔單一的動作伴著風格多樣而強烈的音樂，像是許多形狀各異的珠子被收攏並串連起來。在對稱與不對稱、規矩或變異的動作中，形成視覺衝突的美感。演員沒有角色與性別的分野，卻有著強烈視覺性的「扮裝」。在服裝與性別的「交混」（hybridity）下，去除了觀眾對「劇情」約定俗成的想像；演員類似伸展台上模特兒矯情卻不顯造作的動作姿態，是優雅而疏離的身體展示。

《隨便做坐——在旅行中遺失一只鞋子》（以下簡稱《隨便做坐》），是 1998 年導演魏瑛娟的創作，整場沒有對白只有演員偶而發出類似娃娃聲的囈語、無故事情節、無情緒轉折，觀眾卻能從導演的場面調度與演員的動作發展中隱約讀出一絲淡淡的哀愁，這份哀愁如水杯中漫溢的水，逐漸形成一股無以名狀的氣氛，萎靡且夢幻。

一陣急促破裂的巨大音響劃破劇場闇虛的空間，舞臺左後方的舞臺頂燈漸明，地上裝置著「翻覆桌腳穿著兩只血漬斑斑的三寸金蓮」，此時，充滿喜慶的艷紅顯得異常血腥，在慘白的劇場燈光投射下詭譎異常。

舞臺右前方兩名女演員（周蓉詩、徐堰鈴飾），坐在不符比例極小的兒童座椅上，雙手綁繫紅色長絲帶，穿著過大的男性白色襯衫，與超過膝蓋的藍色長裙，頂著娃娃頭、白皙的膚妝，在極亮的燈光下，猶如日本陶瓷娃娃般顯得精緻而易碎。

紅色絲帶象徵中國俗民文化祈求姻緣的紅絲線，也隱藏著中國傳統社會價值對女性身體的宰制，演員周蓉詩與徐堰鈴仿擬懸絲木偶的傀儡形象，象徵在傳統思維中受宰制的女性身體，演員因為遺失一只鞋，總是在斷續的跳躍、不連貫的墜落又復起的失序動作中尋找平衡。每個動作都在紅色絲帶的操控中進行，絲帶好似掙脫不開的枷鎖，亟欲擺脫卻纏絞得更厲害。最後，她們順應了束縛並與之共處，

在無聲中，以僵化的木偶姿態，如不倒翁般擺盪著身體，在猶如循環不止的時間漩渦中持續地旋轉，暗場。

「源自聖經神學《啓示錄》對末世的預言」的《666－著魔》（1997）中，導演魏瑛娟雜揉龐克、頹廢、病態、華美等元素，營造出一股奇異且疏離的劇場氛圍。演員（阮文萍、周蓉詩、李靈、Fa、王嘉明、安原良飾）以一身融合古典華麗、頹廢又前衛搖滾的黑色裝扮，搭配光頭、慘白的臉妝與濃黑色的眼妝造型，強烈的視覺流行元素，好似來自地獄的暗黑天使，著實讓人眼睛一亮。

在開場音樂烘托的氣氛餘韻中，穿著黑色華麗婚紗般的大澎裙，半踮起雙腳，雙手微彎平舉，以優雅的姿態一一緩步進場。在吵雜而破碎的電子音樂聲中，他們持續原先的節奏，無表情地重複執行直行、站立旋轉、90度傾身等整齊且緩慢的不連貫動作，他／她們的扮裝就像是「成人商店販售的電動玩偶」。

褪去了華麗優雅的外衣，在忽明忽滅閃爍不斷的燈光下，原來內在包裹的身體是充滿暴力血腥的嗜血殭屍。最後，在演員身上淋上代表血液的紅色顏料，帶著SM金屬皮革飾物、氧氣罩、營養劑補充袋、針頭等醫療用品，如模特兒站在伸展台上，姿態高傲地展示著身上的「昂貴商品」時，一種充滿詭譎與奇靡感的萎靡氛圍漫延開來。

延續《666－著魔》對身體語彙的實驗，1998年首演的《2000》，就像是對比地獄暗黑下相較光明的天堂，是上世紀千禧年來臨前的理想投射。在猶如天上雲朵的白色絨狀地毯上，三位演員頭上包裹白布，上身穿著誇飾形體的白色洋裝，深色的褲襪，他／她們的關係就像是充滿童心的玩伴。隨著可愛詼諧的節奏音樂，演員做著上半身與下半身毫無關聯的動作。雖看似無意義卻充滿童趣的音樂，演員的動作就猶如兒時的體操運動，也帶動劇場愉悅的氣氛。雖然此劇只有三名演員，相對於《666－著魔》稍顯單薄，但場上可隨意擺置的座椅，也適時地爲觀眾帶來豐富的視覺變化。

《愛蜜莉·狄金生》（2003）是魏瑛娟融會多年探索身體動作，回抱戲劇文本反芻語言文字之作。作品文本取材自十九世紀美國女詩人愛蜜莉·狄金生（Emily Elizabeth Dickinson，1830～1886）的詩作，和一本由愛蜜莉的忠實讀者杜撰的日記作爲敘事結構。舞臺上鋪著綠色地毯，以及一盒新鮮的綠芽象徵草地，一地隨意散置的落葉，七道素色薄紗隔出的空間，可以寫實亦能寫意，上面浮貼著她的詩籤。

在《愛蜜莉·狄金生》中，魏瑛娟安排四位演員分別飾演愛蜜莉，穿著她生前最愛的白色衣裳，盤起低髮髻，頭頂上繫著白色的蕾絲髮帶，呈現出讀者心中「溫婉、和平與寧靜」的愛蜜莉。劇中這個角色是流動的，有時四人同時呈現現實生活中的愛蜜莉、有時是內在聲音、有時成爲日記中的角色、有時演員又抽離角色，成爲凝視的他者。

演員在吟詠詩句的同時，放緩許多日常生活的身體姿態，營造了一個如夢境般詩化的寫意空間，詩化的語言文本強化了身體語彙的想像空間，消彌了角色在劇中古／今、虛／實的流動間可能形成的滯礙，身體姿態成爲觀眾／文本／演員／劇場相互凝視的關係。

日常身體姿態的風格化塑造將演員的角色「異化」（Entfremdung），拉開了觀賞的距離，讓觀眾與作品／角色產生疏離感，時時達到一種如同窺探般的警覺狀態，而非隱遁劇場的幻象之中，而多元風格音樂的交互運用與場面調度，不斷打破先前營造的劇場氛圍。

魏瑛娟作品中的「身體」所代表的意義，不僅止是表演者的肉身，而是與社會結構、威權、文化知識對話的窗口。不同於其他作品，《愛蜜莉‧狄金生》運用大量的語言文本，擷取日常寫實的動作姿態，與戲劇風格的選擇。然而，《愛蜜莉‧狄金生》以語言和動作所創造出的詩意空間，一樣表現出她特有的身體姿態。

無論是《隨便做坐》仿擬懸絲木偶的傀儡形象，結尾選擇以「順應束縛」不停的旋動處裡、《666 － 著魔》類似電動玩偶，斷續的動作、還是《2000》中輕巧詼諧的動作，一如法國哲學家傅柯（Michel Foucault）提出的「馴服的身體」（docile body）。這些血腥詭譎抑或是滑稽諧擬的非日常性動作，充滿固著矯飾的姿態與猶如機械化／傀儡般地不斷重複、拼貼、重組的創作思維，看似南轅北轍的元素，都有著直觀、簡潔而斷裂的動作特質。

魏瑛娟的作品大多著力於性別、同志、社會等議題的探討，卻不若多數舞蹈劇場中關注女性議題的作品，帶著強烈的控訴與衝撞（父權）體制的意圖，而是以一種他者的凝視姿態處理。她選擇以類似電影蒙太奇的剪輯手法，編創作品中所欲傳遞的暴力與殘酷，以一個個日常動作符號串連的身體「展示」，脫離了「真實時間」的速度，在劇場內創造一種如夢境般的詩意幻境，作品中所傳遞的暴力去除了感官的刺激，成為一種視覺藝術下的美感形式。

在現今「舞蹈劇場」、「肢體劇場」等標籤滿天飛的情況之下，跳最多「舞蹈」的莎妹又該如何分類呢？我想，貼標籤並非任何創作者所願，但魏瑛娟以一系列的動作實驗所構築出來的「莎妹風格」，無疑是臺灣小劇場界的開路先鋒。

Between a Stage Play and a Fashion Show

Eventful plots, rapid changes of the scenes, lighting of all splendours, surprising characters, and interesting dialogues all used to be our first impressions of the theatre. Nonetheless, the audience has learned to demand more of the theatre, hoping to see a presentation of a stage play from more different angles. Yc Wei consciously has costume and make-up take over the focal position of the theatre, driving them away from their conventional supportive roles. What the audience is to witness in the theatre is not only a play anymore, but a fashion show. x Ling-li Wang

編導希望劇場裡有三個莎士比亞筆下《馬克白》女巫的感覺，於是表演區裡出現了三個分別帶上藍、粉、綠三頂假髮造型的演員，若單從造型和服裝來判別，觀眾似乎看不到一絲絲《馬克白》裡的鬼魅感，除了她們嘴角稍帶流洩感的血痕外，整體造型會讓人誤以為進入萬聖節搞「鬼」的現場，這是魏瑛娟第一部描繪女同志劇作《我們之間心心相印》的視覺效果。

「女巫？女同志？」，「真實的？還是虛假的？」，「存在？或者不存在？」，即便到了科技資訊高度發展的二十一世紀，劇場仍探索著與五百年前的劇作家同樣的問題，也因此讓表演更為有趣。過去一提到劇場，最先讓人想到的會是曲折的情節、多變的佈景、各式各樣的燈光、令人印象深刻的角色，以及人物間的對白。然而，隨著觀眾對劇場視覺多角化的期待和要求，服裝與造型逐漸成為劇場焦點，也因此使得服裝造型跳脫傳統輔助角色性格的功能，成為主導劇場視覺的重要元素，如此一來，觀眾進劇場不只是看表演，從另一個角度來看，同時也欣賞了一場服裝造型秀。

向來有劇場女巫之稱的導演魏瑛娟，是極少數會在劇場裡主導服裝調度的創作人，她的作品通常先有個造型概念，才有故事情節，「服裝造型是舞台上營造視覺氛圍的要素」魏瑛娟說，服裝造型在創作過程裡有時比文本更重要，作品形成初期，造型是她腦海裡最先浮出的影像。從《我們之間心心相印－女朋友作品1號》（1996）、《自己的房間》（1997）、《666-著魔》（1997）、《給下一輪太平盛世的備忘錄-動作》（2001）到今年才剛落幕的《瘋狂場景》，魏瑛娟就試圖讓觀眾走進魔幻劇場，甚至於隨著戲的節奏在視覺上飆一場服裝展示秀。

魏瑛娟從小愛美，連穿制服的學生時期，都不會放棄打扮，沒有熨出三條立體線的制服，她不會穿在身上，她這種對服裝美感的要求也直接帶進劇場，從色彩、剪裁、線條到搭配造型，她對服裝設計與造型安排有極大興趣，她說，這也是創作的一部分。

她編導第一部「女朋友」作品《我們之間心心相印》時，一開始並沒有想太多，最直接的概念只有「在舞台上帶綠、粉、藍三頂假髮的女演員」，她原先要女巫的感覺，卻在戲劇的演繹下成了一部談論女同性戀的故事。事實上，這齣戲的造型在當時劇場界相當惹人矚目，三頂導演在紐約街頭買的假髮，搭配同色系不同材質和樣式的裙裝，以及臉部既有趣又詭譎的造型妝，場燈一亮的剎那，觀眾還來不及思索「同志問題」，就先對演區裡的演員造型印象深刻。

《我們之間心心相印》演出後的第二年，魏瑛娟創作了《自己的房間》，作家伍爾芙說：「創作時必須擁有自己的書房」，魏瑛娟的理解卻是「空間不重要，重要的是對自我的肯定」，因此，她又開始打服裝造型的主意，找來了流行時裝設計師蔣文慈合作，構思一套能夠在自己身上「蓋」房間的服裝與造型。

從「往內抽絲剝繭」的概念出發，四個演員外穿一件白色質輕的衣服，由裡透出似隱若現的各式拼貼後的色塊，隨著劇情的需要，演員先脫去白服，再褪掉色塊衣飾，最後露出裸身，導演以服裝為表演主體，藉由一層層衣飾脫離身體的過程，來暗喻對自我內心的探索。

魏瑛娟這種在劇場裡玩「服裝秀」的創作形式，在1997年發表的《666-著魔》達到視覺高潮，魏瑛

時尚走上舞台，
劇場展示衣裝

X

王凌莉

娟創作這齣戲一開始的直覺是希望六個演員理光頭、穿著一身黑衣裳，她當時卻告訴造型設計，要有
種「衣冠禽獸」的感覺。這些光著頭的演員，有些裸露著上半身；有些罩著一件單薄的黑紗，胸前兩
波則裝置著帶有電動轉器的馬桶吸著器；還有的演員頭戴防毒罩、頸上鐵鍊，一副外星變態者的模樣。
演員像在戲裡著了魔，這也正是導演想傳達當時台灣社會亂象的主要意念。

《666- 著魔》取材自聖經最後一卷《啓示錄》，在聖經裡，「7」是屬於神的數字，「6」則代表人，
而《666- 著魔》描寫的就是人面臨世界末日時所遭遇的精神狀態，魏瑛娟並不想陳述世界的毀滅，
而是透過戲劇表現一種「暴力景象」。她試圖透過演員造型來呈現此一「暴力」，靈感卻是來自於她
對「性虐待」的影像感覺，而這影像是逛紐約書店是的浮光掠影。

在一部造型奇特炫目的《666- 著魔》後，魏瑛娟藉由《給下一輪太平盛世的備忘錄 - 動作》表現人體
的純美，在做戲前，她仍然先想到服裝造型，染髮的演員穿著透明似舞衣的薄紗，當表演者的身體在
劇場裡流動時，輕覆紗衣的胴體若隱若現，染黃頭髮、裝飾著紅鼻造型就足以定住觀賞者的目光。

去年十二月才剛落幕的新作《瘋狂場景》更直接運用大量的流行服飾，除了戲本身詮釋莎士比亞作品
內涵外，不想花時間咀嚼一段段拼貼場景的觀眾，可以直接把視線切入不同角色的造型和服飾，從日
本的川久保鈴、山本耀司、再到法國的艾瑪士，今年度的時裝趨勢先在魏瑛娟的戲台上呈顯出來，對
流行敏感的觀眾不難嗅出劇中人身上的條紋西裝，是艾瑪士的味兒。

在魏瑛娟的眼裡，服裝造型與演員的關係密切，演員應該和服裝間培養感情，演員對服裝的感覺會直
接反映在戲的表現。此外，她更強調頭髮造型和臉妝的整體感，就連搭配的小道具也得精緻處理。魏
瑛娟認為，作品吸引觀眾的心，也不能忽略觀眾的視覺，劇場裡的視覺呈現可以扭轉或者更新觀眾對
視覺的想法，這也是創作人必須思考的一個過程。無論寫實、復古、奇幻、還是流行，觀眾進劇場不
一定抱著嚴肅的心情，觀賞表演者的服裝與整體造型也算是看戲的一種樂趣。

Music & Acting: Inter textuality

Chien-chi Chen has collaborated with the SWSG directors on quite a few productions. These directors, for him, are all very sensitive to the sound and are well-equipped with a unique capacity of wisely using it. They, too, know best how to singularly re-interpret the role of music in a play. Yc Wei's play, for example, is more like an energetic outbreak resulting from her many rehearsals with the actors. The body movements are highly coherent with the music used. In Chia-ming Wang's works, on the contrary, such theatrical elements as words, the stage/setting, sound and lighting are made to take on their specific roles as the "characters." In other words, Wang is capable of coping with highly complex matters. Baboo is comparatively focused on extremely intensified emotions. The music he demands, therefore, has to be more rhythmical. What Yen-ling Hsu comes to terms with in her lyrics or scripts is full obscurities and has a looser structure. The winding kind of rhythm will thus fit better in her works. x Ueshima

挑戰聽覺，實驗聲音，
讓音樂與表演互為文本

X

上島

1996 年，陳建騏就讀淡江會計系大五那年，在一位錄音師的引介下，他看了一場小劇場演出，那是莎妹劇團的第二號作品，導演魏瑛娟的《我們之間心心相印—女朋友作品 1 號》。舞台上，三個戴螢光假髮，穿著五顏六色衣服的怪女孩，哼哼哈哈地發出一些不成意義的怪聲音，似舞蹈又非舞蹈地做著各種肢體動作。這樣沒有語言、沒有文本的劇場形式，著實「嚇壞」了他，顛覆了他過往的戲劇觀賞經驗與認知。當時，他心裡有個強烈的想法，要丟掉以前做的所有事情，嘗試相對前衛的事。於是，他開始和魏瑛娟合作，拋開以前學琴、聽音樂的習慣，改變原本悅耳的音色特質，在劇場裡頭玩聲音。

《自己的房間》是兩人的首次合作，1997 年在辛亥路羅斯福路交叉口，現已不存在的「耕莘小劇場」上演。陳建騏形容他對魏瑛娟的印象是，一個總是身著全黑服飾，個頭嬌小的女生。從她的臉上，看不出年齡，從她的眼神中，猜不出她的想法。只有當她思考之後，對於作品畫面的要求，你會知道：魏瑛娟不是好欺負的。她的作品特質，非文字、非敘事、無時序排列。她試圖透過精準計算的肢體，演員聲音表演，舞台，燈光，服裝，音樂，呈現一種新的戲劇物種。回憶當時，陳建騏說，他心中總是不安，加上導演不愛說話和寫字的性格，讓他碰到困難。唯一的線索，便是去到劇場裡看看會發生什麼事情。

走進練場上，演員如同遊戲一般，應該說是一種精算過的遊戲，用我們不懂的語言溝通，用刻意不自然的肢體動作表演，在看似荒謬的表演裡，陳建騏卻感覺，彷彿置身在只有一個人的幽閉空間，異常平靜安全。陳建騏將排練場的印象化為聲音，無論是數量、風格上，導演完全沒有限制。有趣的是，當他把音樂交給導演，被放置的段落常常和他一開始預想的不太一樣。這樣的工作方式，對陳建騏來說，像是一種「互相創作文本」的過程。對演員來說，也是互為因果的，因為很多時候，尤其是動作

文本，音樂的確決定了演員在那個段落的主要節奏、動作質感。

那齣戲讓陳建騏難忘的是，有兩段演出，觀眾在完全暗場的狀況中，只聽到聲音：一段一分鐘、一段三分鐘，對觀眾的心理時間來說，這其實是很長的，尤其黑暗帶給人的不安全感。更令他驚訝的是，所有演員的正面全裸謝幕，燈光由昏暗漸亮，亮到演員全身淨白，從開始的不忍，到逼你直視，最後睜不開眼睛。這是舞台的力量，當下，台上演員，台下觀眾共同成就著一個文本。這是魏瑛娟的勇氣，挑戰著我們既成的認知。

同年的《666──著魔》，陳建騏以噪音取代旋律表達情境，極簡的形式比繁複的樂器編制更能堆疊情緒。1998 年，創作社的《KiKi 漫遊世界》，魏瑛娟只給了陳建騏半張紙的內容，告訴他主角 KiKi 是個精神病患，總是躺在床上幻想自己去過世界哪些地方、發生了什麼事；但交出音樂後，導演卻把原來他要放在東京的部分，挪去放在巴基斯坦的段落了。2000 年的《蒙馬特遺書》，是陳建騏頗為滿意的作品，當時他只看過一次排，也不知道導演會擷取書中哪些段落、怎麼發散，全依賴自己對原著的理解，從中取出一些主題，比如「愛情」、「書寫」……等，之後就針對標題，坐在鋼琴前面，直接彈出內容。鋼琴是陳建騏最常工作、最直接反應的樂器，也呼應了邱妙津給他的感覺── 一種想要解放，非經算計，直接下手、下筆的直覺。而整齣戲的聲音，也是簡單，沒有雜質的。

魏瑛娟的戲，比較像是直接在排練場和演員相互撞擊出來的，尤其是動作文本的部份，和音樂的關係特別緊密。通常，陳建騏進排練場，會邊看排練，邊在一旁點頭、拍腿、打拍子算節奏。先把每一段的節奏算出來，比如這一段是 120bpm，那一段是 80bpm……；再來，決定樂器，也就是決定頻率。接著，才是音樂的感覺，比如這一段是顆粒的？還是線條的？顆粒的可能像鋼琴，線條的可能偏向弦樂、管樂……。 魏瑛娟完全激發了陳建騏在音樂上的實驗精神，「既然語言在戲劇中不一定存在，動作、情緒和語言之間的連結關係也不必然是約定俗成的那樣，那麼音樂為什麼不能也這樣？悲傷的時候不一定要用悲傷的音樂，也不一定要用鋼琴或大提琴來表達，甚至，也不一定要用音樂！」

同樣是沒有文本，從排練場出發，王嘉明則不是那麼依靠音樂。陳建騏和王嘉明的合作從《伊波拉── 關於病毒倫理學的純粹理性批判》開始，王嘉明的文字結構，相形之下更為完整，音樂就顯得比較像配樂。王嘉明有更多科技、硬體上的創新，或者說，舞台、聲音、燈光等劇場元素都可以是演員，而這是很特別的部份。王嘉明近年來的劇本，似乎越寫越上手，在他的戲裡，可以處理更多結構性複雜的事情，像是《膚色的時光》、《麥可傑克森》，都有多重敘事線條，也都處理得很清楚。此外，他對於媒體的使用也更大膽、更多元。其中，《膚色的時光》是比較不一樣的作品，因為是陳綺貞的音樂，歌詞和文本的情境直接相關，因此，音樂的位置自然也就顯得比較不同。《麥可傑克森》則讓人感覺到，莎妹可以做出「有不同品味的商業劇場」。

莎妹的導演，對於聲音都有很獨特而靈敏的感知和運用能力，他們知道如何運用；對於音樂，也有很多獨到的詮釋。例如 Baboo，在陳建騏眼中，是比較浪漫的人。在 Baboo 的文本裡，比較多濃稠、強烈的情緒，旋律性會高一點。兩人合作的《給普拉斯》，是一齣語言密度極高的獨角戲，徐堰鈴的表演張力加上歇斯底里的文字風格，對音樂設計而言既是天堂也是地獄。相較於劇中角色的絕對耽溺，陳建騏以客觀的方式看節奏或旋律的必要性。「以技術層面來說，當文字很多，要如何用旋律將

它軟化或以切斷的方式讓節奏性出來；甚至當文字考驗觀眾理解的時候，就不太可能會有太多音符，讓觀眾負擔更大。」

《給普拉斯》就像一面文字牆，Baboo 企圖在層層的語言裡，讓觀眾自行解剖、複製，或堆疊自身經驗的戲。時間與事件的敘事並不是重點，角色的心裡狀態才是核心。陳建騏用大量的生活音效，或是模擬音效作為音樂發想。除去傳統樂器，如鋼琴，弦樂等，亦大量使用電子音色描寫角色心裡活動。當了解演員徐堰鈴如何與音樂的互動以及她對節奏掌握的精準，陳建騏將某些原本是口白的台詞寫成歌曲，讓旋律增強主題，同時淡化重複性。編曲的節奏同時掌控戲的呼吸，音樂與語言的節奏是必須仔細衡量的。

至於，徐堰鈴的作品——不論是文本或她寫的歌詞——對陳建騏來說，都比較龐雜，言說的方式也較為迂迴，可能不盡然了解。有時候，這部份講三分之一，就立刻跳到另外一個想講的東西講了三分之一，然後，又跳到另外的三分之一。也因此，和她合作，陳建騏會建立一套自己的解讀方式。因為《踏青去 Skin Touching》、《三姊妹 Sisters Trio》都有歌曲的部份，但她的歌詞不太像一般歌詞固定字數，可能這句 8 個字，下一句 13 個字，但這反而讓他透過這個過程，創造出一種更自由的方式，來演繹這樣的「音樂劇場」。

陳建騏認為，徐堰鈴像在走和王嘉明相反的方向——試圖要更模糊的結構、敘事。比如《沙灘上的腳印》，會讓人分別讀到其中不同的片段，有些是作者的，有些是她的，有些是屬於觀看者我的。而演員和角色又並置在舞台上，很多時候，挑戰的可能更是觀眾，引發出觀眾的主動性。

面對著主流與非主流，商業與藝術的音樂類型，陳建騏說自己早就跨越了兩者的差異。早期，他同時作劇場音樂和廣告配樂。廣告的配樂的功能性遠大於藝術性；近年，他將重心轉移到流行音樂，嘗試將劇場音樂的實驗性格「偷渡」到流行音樂中。相較之下，劇場配樂的創作過程必須跟著導演、演員進排練場，一群人一起工作才能完成的。或許，這也是即使劇場配樂酬勞微薄、投資報酬率不成比例，他仍樂在其中且不斷自我挑戰。

The selection of music utilized in Chia-ming Wang's works may sound casual at first listen, it, in actuality, bears its structural and formal functions with which Wang constructs the setting and different layers of emotions peculiar to his theatre. Through pastiche, these levels parallel and are interwoven with one another, and, via these techniques, Wang successfully erects a metaphorical edifice in the limited theatrical space. Tsen，。(2007) can be seen as a breakthrough success for Wang. The orchestral "form" is used as the framework of the play, while the acting is used to demonstrate such musical elements as "motive," "phrase," "period," and "movement." Furthermore, the method employed resembles such musical skills as "converse," "invension," "repeat," "variation," "deployment," "canon," and "fugue." Tsen，。 is a work of "harmony" and "counterpoint," which is meant to be seen and to be heard. x Fang-yi Lin

Dazzling & Imposingly Grand

華麗而暈眩的用樂工法

X

林芳宜

只要看過王嘉明的戲，大抵都會為他戲裡大膽的音樂而感到暈眩。初聽這些音樂，簡直像一碗大雜燴，什麼材料都有，而之所以感到暈眩，是因為觀眾從來無法預期下一秒導演會丟出什麼聲音。安魂曲的拉丁文歌詞猶在耳邊，夾子小應就噹嘟噹嘟唱將起來；或者布蘭詩歌的終止式（cadence）神不知鬼不覺地連著梵唱，短暫錯愕之後的會心一笑才正要展開，中文芭樂歌卻已經摩拳擦掌準備跳進來了。

沒錯，這是聲音的拼貼手法（collage），但是一句「拼貼」，說不盡王嘉明。

音樂，或說聲響，與場域的關係是不可分離的。2002 年的《Zodiac》是確立王嘉明進入劇場的作品，在兩片投影布幕之間的方圓之地，聲音、影像與語言聚集了劇場內所有的能量，黑白影像加上粗礪尖銳的電子音效，謀殺事件與觀賞現場之間的時空與情感層次瞬間重疊（overlap），但若隱若顯的吟唱旋律，卻又使那黑暗中的方圓光場覆蓋上一層魔幻的薄霧，自那重疊與擠壓的層次空間裡抽離出一個縫隙，除了這個在日後作品中時時出現的特徵之外，另一個特徵——聲音與文本的節奏兩者緊密的相連——在《Zodiac》也已經清楚浮現，換句話說，在現代文本中時常不小心被犧牲的、屬於語言本身的音樂性與戲劇、舞蹈作品中時常因為牽就劇情而失去的音樂結構性，在《Zodiac》中都被完整地留下與呈現。

音樂在王嘉明的作品裡，時常擔負著傳達的功能。《麥可傑克森》（2005）是一本時代的事件簿，《明天會更好》、《楚留香》、小虎隊等音樂一出現，劇場的時空與觀眾腦子裡的時空馬上有了聯結，也就是說，讓觀看的年代與事件發生的年代在當下重疊並且同時運行，這時音樂引出的是經過這道程序後的、觀眾自發產生的情感效應，達成的卻是時空旋轉門的功效，不同的時空層次在一首歌曲中毫無困難、更無須多言解釋地同時存在了。

另一方面，文字與劇場裡的各種聲音，也經常成為音樂的一部分，如《Poi,Poison, Poison》（2005）與《文生‧梵谷》（2006）中，口白與各種聲響緊密交織；而《請聽我說》（2002/2008）對仗的文本，與古典樂派的對仗樂句（phrase）、調性的起承轉合更是如出一轍，全劇雖是大量的念白，但整齣劇

卻如一首流暢的歌曲，起伏有致，極富音樂性。

除了對劇情的氣氛與節奏產生助力之外，王嘉明作品中的音樂看似隨性，卻承載著結構與型式的功能，他以音樂建構出場域、時間、情感的層次，透過拼貼的技法，這些層次或併行（parallel）、或互映（enantiomer）、或混合（intervolve）、或對立（confrintation），在有限的劇場空間中架起一座無限寬廣的高樓。2007 年的《殘，。》是王嘉明的突破之作，他以交響曲的樂章曲式（form, 音樂用語爲曲式）爲該劇的骨架、以劇場的演出方式呈現音樂中的動機（motive）→ 樂句（phrase）→ 樂段（period）→ 樂章（movement）等曲式構成份子，而演出方式則是以音樂的創作技法如逆行（converse）、倒影（invension）、反覆（repeat）、變奏（variation）、擴充（deployment）、卡農（canon）、賦格（fuge）等來進行。《殘，。》是一部可以看到／聽到和聲（Harmony, 樂曲中聲部的垂直與共響關係）與對位（Counterpoint, 樂曲中聲部的平行與互應關係）的作品：每位演員各自進行的線條此起彼落構成對位的關係，而與他位演員齊聲念白與同時間的動作又構成了和聲的關係，而一如音樂作品中對位的碰撞產生和聲、和聲豐富對位線條一樣，《殘，。》也在這兩者關係中，將看似紊亂的文本與動作，層次分明有序地展開。因爲在音樂的形式（form）之中以音樂的寫作技巧創作這齣劇，讓《殘，。》成爲一部可以看到／聽到曲式中呈示 → 發展 → 再現（Exposition → Development → Recapitulation）的戲劇作品。

王嘉明以戲劇的介面演出絕對音樂（Absolute music），不是偶然，回顧以往多部沒有劇情文本的作品，《殘，。》是累積這些實驗成果的花開之作。而其中最大的意義應該是王嘉明驗證了一個音樂／戲劇在形式上的融合與跨越。

在許多部作品中，王嘉明三不五時就往大雜燴的鍋子裡掉一首歌曲，有 Damien Rice 也有舒伯特，歌曲在這些作品裡總有如一道光，投向不存在舞臺上、不存在觀眾眼中的一個幽微空間。2009 年的《膚色的時光》則是從陳綺貞的歌曲出發，建立在文字與音樂的結晶上，並且有別於《殘，。》在戲劇作品中，體現音樂的曲式，《膚色的時光》則是在音樂上建立戲劇形式，以陳綺貞的歌曲建構一齣在音樂中進行的戲劇。這個形式在 2010 版的《麥可傑克森》與《李小龍的阿砸一聲》繼續被使用，但不同的是，後兩者主人翁的性格相當強烈，音樂再度退居牽引與聯繫的角色。

縱觀王嘉明的作品，所使用的音樂種類應該可說是居台灣地區導演之冠，這應是直接受到導演本人的聆聽經驗所影響，然而除卻聆聽經驗，王嘉明不拘泥於某種受到大眾喜愛的音樂類型、不受音樂類別既定印象的束縛、勇於忠實於自身對音樂與聲響的直覺，才是其作品用樂最迷人之處。

An empty space, with its significance of "blank-leaving," is not just an empty stage for certain. On the contrary, it's a condensed space that allows the theatre to freely take different forms. SWSG's Yc Wei, Baboo and Chia-ming Wang are three remarkable disciples who practice this "emptiness" legacy in their theatres.

Wei's theatre is affluent in body images. The floor covering of the stage could be of black timber panels, white carpets, or green grass, forming a tiny confession room or a private area for dream walking. It, too, allows the bodies to shuttle back and forth between dark and light.

Baboo, with stacks of spoken lines, resorts to his literary theatre to create a visual sound field where language becomes irresistible. Wang used to stage an audio play without a single actor. He had "listening" become the focus of his experiment, and later let the music permeate the whole theatrical space, its orchestral concept constructing the time framework.

Walls could connote resistance, confinement, and the source of the sense of security, too. Should they be as thin as the skin or the retina, they would be easily torn to reveal the basest of life. Baboo annihilates the walls, leaving his hero/heroine singly in the framework of a box. Seeing becomes ambiguous. Wang, conversely, makes the very best of the walls with their many connotations, trying to entice the fire of desire in all the viewers. x Ling-chih Chow

From the Perceptible Theatre Space to the Imperceptible Mental Space

從可見的劇場空間
穿透不可見的心理空間

X

周伶芝

劇場早就不是佈景工廠的成果櫥窗，問題不在仿製現實的幻覺。坐在觀眾席，歡迎你光臨，要進入的是，物質與心靈淬鍊的特異風景。劇場，關於體驗，不止觀看，聲音、燈光、物質、影像與肢體，形成各種空間關係，在在挑動神經，甚至是十分肉感的，關於「空間」可能的存在。

劇場空間的空，是從複製寫實的技術頂端，一口氣回歸到劇場原始的魅力—空間中的身體。二十世紀上半葉，便有俄國導演梅耶荷德倡導有機的舞台裝置，一反沈重呆板的佈景，結構性裝置給予演員肢體更多發揮；例如，鋼骨鷹架、旋轉樓梯或斜坡，強調和動作相呼應的空間動能。梅耶荷德曾於舞台上設置一大鞦韆，讓一對情人圍繞著鞦韆談戀愛。鞦韆上上下下、擺盪空中，幅度精準表現愛情的猶疑與激昂。

幾十年後，彼得‧布魯克延續類似概念，在《仲夏夜之夢》運用鞦韆，表現飄逸又遊戲的精靈氣質。空的意涵，並非呆板的空台，而是以精練的空間裝置，創造劇場的自由轉化。莎妹三位導演的空間概念，也承接了「空」的脈絡，無論是身體展示或精神象徵，劇場，是牽引關係、延展動能的場域。

「黑暗與光」

傳統戲曲裡的一桌二椅，為空的空間做了最佳示範，如何以身體的程式動作，相乘交疊出各種可想像的場所。魏瑛娟的《無可言說》和《隨便做坐》，向老祖宗借來了這個劇場遊戲的元素，卻不安份地尋求剝離、拆解到重新調色的過程。拋開故事情節和語言，更專注在視覺和意象。《隨便做坐》以一

張上舞台翻覆的桌子，預示分崩離析的處境。兩名紅線纏手的女演員如攣生的懸絲娃娃，自椅上起身，鏡照般的顛倒動作，安靜而不抗爭的拉扯，難再安穩回座。

《無可言說》的兩名演員，卻是賴在長桌兩端的椅子上，華麗拼貼的類清朝裝扮，破碎片斷的無意義小舉動，以虛無填充期待。作為劇場元素，桌椅的存在不再是實用性，而是身分和權力的指涉，也是回歸純粹的起點。演員詮釋無聊的遊戲，如發出怪聲音的莫名需求，搭配現場的混音音樂，好比聲音在虛空中的迴盪。不做什麼的無聊，則將空間留給具有色彩變化的燈光律動，反倒像是嘈雜的抽象。

魏瑛娟的劇場是屬於肢體意象的，幾齣作品透露末世紀的蠢動不安，卻是藉由奇異、乖張的人物造型，和動作的程式化設計，介於小丑、機器人、人偶之間，將敘事植入默劇和舞蹈化的肢體。由於造型上，往往是去性別的陰柔特質，內在的童真、龐克、叛逆、畸零等病態特徵也就更為外顯。舞台通常是黑色地板、白色地毯或綠色草皮等介質，形成小小的告解室或夢遊的私領域，讓位給肢體穿梭於明暗之間。

如《愛蜜莉‧狄金生》裡兩側重重的輕紗垂幕，讓四位一體的女詩人自我，在如黃昏也如星空的燈光下，捉迷藏般地尋找若隱若現的自己。黑暗與光在空間中，搭建了幽微的內在。

「音場」

空間的美學在於各種能量的相互作用，聲音的構成也提供了一種空間的層次和方向。魏瑛娟的肢體劇場，有現場的音樂實驗作為轉折的依據。Baboo 的文學劇場，則是以大量的唸白語言，堆砌出官能式的浸泡，無從抵擋的詞語聲浪。

單色的冷調、潔癖般的舞台，《給普拉斯》從空間開始書寫死亡與愛慾。帶有細緻弧度的兩道大斜坡覆蓋整個舞台，像是抱頭寫作的手心捧著瀕死的意象，斜坡間的夾縫可說是陰部，傷口和歡愉都在一瞬間併發。詩語抑或失語，狂奔翻滾的女演員追隨麥克風的喃喃滔滔，對比手持麥克風、掌握聲線動向的男演員，那股強而有力的沉默無言，聲音空間兩廂對峙。隨著聲音情緒的變化，空間意涵的塑造結構也在辯駁，舞台彷彿教堂入口，身體即是天堂和地獄，極端矛盾的耽溺。

而投影的字牆和大量的光格，像淹襲而來、寫作時既衝動又疲軟的幻覺。完美的偏執，視覺化的音場。

聲音帶領空間漸層地進行。王嘉明的《家庭深層鑽探手冊》就曾玩過無演員的聲音劇場，以聽覺作為實驗焦點；爾後的作品也以樂曲的概念結構張力，如 A-cappella 的運用，將台詞視為聲音的雕塑。《Zodiac》便有令人印象深刻、近十五分鐘的暗場，黑暗中的對話與音樂，開啟旅行空間的無限想像，以不可見的聲音建造航行的視野。

「框與牆」

《Zodiac》是由鷹架和藍白塑膠帆布搭建而成的三角空間，既有廢棄工地的封閉味道，兩旁帆布幕打上影像後，又像穿梭虛實的甬道。帆布牆和電視機都有屏幕效果，提供的究竟是紀實還是擬像的偽

造？觀眾生活中日常熟悉的城市影像，鋪展出犯罪的心理空間與社會網絡，彷彿我們可以透視動機。然而，就像影像滿滿的畫面打造的是平面的虛空間，而劇場的鷹架卻是可拆解的實空間；投影的帆布牆，已然如工地和家庭的對照，是建構與粉碎的過程。

牆之於可視的概念，在《麥可傑克森》裡是演員身後那整面絢爛的光牆，奪目地烘托流行文化的渲染力。到了《膚色的時光》更加絕妙，霸道地橫亙在兩面台的正中央，打破觀眾的全知角度，玩味視覺的心理慾望，將推理的機制空間化。

牆雖是厚實的阻隔或囚禁，它倒也是安全感的一種來源；倘若像皮膚或視網膜，不戳則已，戳了恐怕是危險的脆弱，但見人性底層的不堪。

Baboo 在《最美的時刻》和《四重奏》裡，便硬生生地打掉了牆，將主角孤立於盒子框架中；觀看，產生一種曖昧的不安和共犯結構。兩齣作品都與解剖病態有關：《最美的時刻》裡代筆作家自我錯亂，《海那穆勒四重奏》則是激情性慾的肆無忌憚。演員在框盒、受限的空之中，探索表演技藝。角色則是時時意識到檢驗的目光、逃脫不了的規範，而逐漸崩解。在框之內，不論是散落的偶具或嘔吐的穢物，因為沒有牆而無從堆積，只得散落一地，呈現凝滯、濃重的混亂。這是空間的弔詭，框好似透明的自由，卻因無依據，而使得空間如何都在堆疊的同時便瓦解。這裡的框之空，寓言這世界是座實驗室，如此侷限，只能就地束手，如白老鼠在跑輪中，用力活著。

框，以穿透的格局，築上了無形的牆。

「靈魂迷宮」

Baboo 的框之空間，是一種如昆蟲飼養箱的觀看容器；而王嘉明在《殘，　。》裡的框，是對應的數學。抽象化的舞台，由潔白的粗鹽鋪成正方形的區塊，上空懸掛巨大的黑色氣球。這裡的框雖是平面，卻提供如沙盤推演的運算趣味。演員搬動椅子的規律走位，就像音符的調度、關係對位的遊戲，平面空間的經濟學。而肢體動作的循環節奏、台詞分段重複的合音感，在方形鹽場上，呈現了時間與空間的動線與切割，對比的美學。

肢體的設計使時間空間化、使空間具有時間感。演員行走於粗鹽上，無形中改變了身體的形態；加上只有動作時才會發出的鹽的窸窣聲響，似乎是時空在碎碎細訴。這個一方一圓的物質空間設計，一方面簡約呈現宇宙組成的基本幾何圖形；另一方面似乎象徵著，靈魂是黑氣球巨大的飄忽，而鹽則是身體的血和汗，實在可觸卻點滴消減。《殘，　。》透過空間旋律，將內在風景轉譯為靈魂的迷宮，即便沒有任何立面，七情六慾和生命追尋的迷惘，也成了我們行走時的魔障。就像在日蝕與月蝕的亮暗面之間，集體的無意識墜入那團跳躍的火光中，辨識夢中原型的變形。

空，是有機繁殖的場域。

劇場，成為流變的胚體，精神的具象。

The Sweet Life of a Robot Doll:

How does the theatre enliven itself and become "realistic" in the walled box? What sort of realism is the theatre capable of delivering in response to our expectations of its simulating functionality? The theatres throughout our city have been issuing very complex messages to their targeted audiences. Too used to their old habits or conventional labeling, however, the audiences are very likely to either get closer to a certain part of a life, or totally break away from it without knowing—whatever the speed of message reception. Stepping into Shakespeare's Wild Sisters' theatre, we're ready to witness a non-realistic setting. Our pupils will shrink and dilate again with an empty stage right in front of us, waiting. Details will flood it. Extracted and sifted messages will become the backbone and energy of the theatre. The theatre is an aesthetic that concerns every single detail. x Ling-chih Chow

The Visual Effects of Shakespeare's Wild Sisters' Theatre

「視網膜就像我們看這世界一張薄薄的底片。一不小心，它就像潮濕的壁紙，從滲水的牆壁上剝落。」
《膚色的時光》裡，眼科醫師這樣對女主角解釋「視網膜剝離」，而這也是他們一見鍾情的初次相遇。
情節可以安排、氣質可以塑造、造型可以改變，看診仔細、解析眼球層層構造的醫生，也和觀眾一樣，
面對心理 空間的一堵橫牆，局部地盡力窺視，想驅入視力不可達的秘密之境。

眼見為憑，是媒體世代極為主要的感官接收、採信論證的模式。好吃食物要拍照留念、好聽音樂要
MTV 貼情表現；狗仔亂報需有圖為證，但貌似即可，女明星的品味墮落，就從那張外出宵夜照裡的
發福穿著判斷。我們正在經歷虛實混淆的視覺體驗，彷彿上網購衣，質料觸感不再是選取條件，照片
讓您相信，所有的身體最終都能裝在那美好形象裡，我們擁有衣服，也擁有了理想佈景。

城市生活因此像視覺劇場。無所不在的櫥窗鏡面、大樓玻璃反射面，我們看著行人倒影，有意無意檢
視自己的姿態，整裝邁步，上街，上角色定位的伸展台。我們的身體如碎片般在路過處停格。我們好
比紙娃娃，思慮場合與服裝，就連不刻意，也是一種調性。街頭男女以身體書寫時尚神話，我們依然
在羅蘭巴特的流行體系裡生活。

身在每日的劇場，如何還能在黑盒子裡「寫實」得起來？我們對擬像的要求之高，劇場可以傳達什麼
真實？城市的劇場散佈紛繁的線索，雖然感官接收訊息的速度愈來愈快，但習於慣性和分類運動，觀
者可能因此更靠近某個生命，也可能背馳或渾然不覺。離開大街、走進妹妹們的劇場，舞台上沒有寫
實場景，我們的眼球倏然收縮再放大，安靜的空台等著。然而，細節就要湧進，抽離出來精煉過的線
索，將成為劇場裡的結構與能量。劇場，關乎所有細節的美學。

這是為何以文字述說劇場、尤以述說視覺造型的不可能任務。特別是當思緒漫步於三位導演風格互異
的多部作品，只能是些蒐集線索的隨筆。

魏瑛娟：《自己的房間》、《666—著魔》

世紀末，劇場不應停留在仿製現實，《玩偶之家》末了那聲出走的關門巨響，已迴盪了一百年，集體
式的個人主義需要的不再是啟蒙。若說「批判」太重，進駐了輕柔憂傷卻狡詰的陰性特質，魏瑛娟讓
劇場成為遊戲與辯證的場域。「實驗」是關鍵字，既非舞蹈也非日常舉止、介於兩者間的肢體動作，
和悉心拼貼代碼的服裝造型，構成密語般的美學。

1997 年連著製作的《自己的房間》和《666—著魔》，便像是自此美學脫胎、個性對比的孿生姊妹，
一位甜美哀愁、一位任性酷異，但一體兩面，皆是心靈虛無、存在矛盾的都會產物。前者的舞台僅是
一塊接近螢光綠的草皮，到了《666—著魔》甚至沒有任何佈景，燈光也未加色片，劇場黑盒子的中
性恰恰被運用為天亮前的無地帶。這般極簡到底的空台，卻因為服裝造型成了叨叨絮語的意義劇場。

《自己的房間》裡，兩男兩女一齊蓋去眉毛、塗抹淺色唇膏，以金黃挑染的西瓜皮短髮現身，穿著立
體剪裁的白色罩衫，配上色塊接縫的連身長裙和紅藍紫的鮮豔褲襪，除了聲線可辨外，一致的去性別。
輕透的白罩衫如環繞身體的光圈，清晰的縫線和色塊，在身體上切割出房間的出入口。在一方安靜淺

翠的草皮上，四個我或你或他，以現代詩般的童真語言和肢體遊戲，表達生命之重的憂鬱死亡、回憶幻想，宛若一場與自我對話的閒散野餐。造型的粉淡味道和張力個性，與八〇年代的川久保玲和三宅一生等日本設計師，不受形體制約的中性色彩相似，強調身體與衣服間的空隙、層次結構的建築美學，直接呈現身體自主的意識形態和自由夢想。時尚娃娃的突兀美學，在自己的房間裡玩味旅行的意義。

色彩紛呈如輕巧音符，落在青草地毯上，又無聲響。演員褪去了白罩衫，現出拼貼色塊，層層衣服脫離身體。接著是長長的暗場，只剩聲音，電話鈴響、一串鑰匙、開門關門，細瑣的記憶在呼吸間放大，聽覺努力對位日常光景，形形色色的房間在黑暗中轉移，聽覺詮釋了視覺。最後，燈亮，裸身的演員跪地伸雙手，迎向光。

衣服，成了自我探索的介質。經此而來的符號拼貼，在《666─著魔》的風格化肢體走秀中，轉化為視覺和姿態的創作、內在的圖像。黑色系列的皮革黑紗蓬蓬裙、誇張變形的防毒面罩和鋼鐵鏈條項圈，搭配點滴、血袋、針筒、X 光片等，當然，身體、性別、權力、法制、疾病等等，已包含在服裝走秀點擊出來的文類，陳述末世騷動和著魔亂象。然而，S／M 式的嬉謔／控虐，在三男三女簡單節制的走步裡，逐漸鋪陳一條尋回本質的路徑。

寂寞幫派的無力芭蕾舞著斷裂的優雅，他們詭魅的造型與肢體，有如食肉花草或受傷的文明動物。但更多時候更像失眠的光頭娃娃，剛剛發現自己會流淚，觸碰到胸口飄出的一團陰鬱模糊的烏雲，身體因著這點神秘的覺醒微微發顫，旋又靜默片刻。暴力的意象便從這荒蕪感靜靜散發，龐克張狂地表演威脅的目光，是為了偽裝病態的脆弱。著魔，趨向美麗新世界的不確定，變異的壞品味宣示著崩解，娃娃們的扮裝原是一種囈語。

Baboo：《給普拉斯》、《百年孤寂》

著魔般的囈語，在不再敘事的劇場裡，呈現某精神狀態。而這和視覺相互聯繫的精神囈語，在 Baboo 的文學劇場裡，以更狂暴的口語、但更簡練的造型呈現，好囊括作者、說書人、讀者三者的共構視角。《給普拉斯》的白色傾斜舞台，便留下許多空間供女詩人噴射狂歡的語言，也讓她竭力地在斜坡上奔跑於暈眩和激越的疲軟中。舞台上，開了一道飽滿的入口，既像女人的陰部、又像一道無法癒合的傷口，而屬於普拉斯的椅子就在入口處，她卻未曾出去或進來，呼應著「爬回母親子宮的熱望」。上半場，女詩人身著全白連身裙，介於女孩和女人之間，如穿睡衣夢遊，如穿襯衣顫抖。半透明地，簡單的白衣讓她對生命的矛盾渴求，同時有著孩子、病人、天使與死者的氣味。下半場，即將展現「脫衣舞孃」（普拉斯詩語）般的死亡技藝，普拉斯於是一襲火紅洋裝，她自身便是那股高熱。清冽又接觸不良的燈管、瀰漫藍色煤氣與夜氣的舞台，普拉斯如同激烈躁鬱的血色，正在橫渡她「內裡的黑暗水域」。沒有中庸，只有藍與紅、冷與熱的極端，飽滿的絕對意象建構了詩的象徵空間。

潔淨而沒有裝飾性的造型，讓演員在舞台上的肢體，彷彿顏料的潑灑、色彩的能動。更早些時的《百年孤寂》，Baboo 就曾在台北藝術大學的荒山劇場召喚家族幽靈，遊蕩在失眠又失憶的森林。劇中角色皆著黑衣，像是一隻隻私密閱讀文句的黑影，從樹梢掛著的空鳥籠裡洩出來，在夜暝樹影間，他們的肢體擺晃於一種機械式的規律動作，隨時間齒輪驅動。夜風吹過，Baboo 卻藉由黑衣演員們腰間的

客家紅花布條，偷渡了台灣民間記憶，將本土生活經驗置入拉丁美洲的魔幻，爲文學家族找到視覺鮮活的觀衆／讀者時空對位。

無論是線條簡潔的白襯衣、紅洋裝或黑大衣，都帶有一點那麼似是而非的味道，角色多了曖昧的個性、留了一些空白讓觀衆塡補。循著過去的印象和經驗，爲那件衣服找到定義，即使是強烈的傳統花樣。說故事的人，身上有記憶的隱形沉積與線索；服裝，成了記憶的棲息地和訊號站。

王嘉明：《泰特斯 — 夾子／布袋版》、《請聽我說》

同樣的紅白黑三色，王嘉明運用在改編自莎翁劇本的《泰特斯 —— 夾子／布袋版》，卻是華麗的視覺震撼。工字型的伸展舞台上，演員以乾淨的風格化肢體對應充滿暴力的繁複韻白，宮廷的服裝設計走混搭諧擬的趣味，單色系層層疊疊的裝飾發揮了負累的視覺效果。反派角色的紅黑色系服裝，加入通俗文化的元素，一個個看來就像變身超人或皮衣風的昆蟲怪，不良居心的彰顯成爲造型特色，與如雕像般的白色系家族互爲悲劇力量的神秘對比。演員們包裹得密不透風，緊貼整顆頭顱的彈性面具，讓五官只剩下線條，因而去除個人。強調關節的重力、接近慢格的動作，《泰特斯》奠基於機械娃娃般的肢體表演，形成一種「偶人」式的詮釋，將宮廷亂倫廝殺的情節，演繹爲一格格緩慢移動的壁畫。相較於夾子小應悠哉靈活地在場上跳躍，和他俚俗詼諧的走唱，這些身陷權力鬥爭的角色，更加像命運的傀儡，他們頂上慾望和血腥的風扇，時而轉動，如撥弄操控的手影。

走秀展示般的場面調度、電子花車式的音樂，結合庶民風格與偶人面貌，莎翁筆下的嚴肅殘酷，在此以疏離效果展開，轉身一變爲冷靜出奇的狂歡嘉年華。

王嘉明在劇場裡採用大膽剪貼的娛樂成分，玩出新穎的視覺符號手法。「偶人」式的表演風格在《請聽我說》裡，創造了另一獨特的顛覆遊戲。全劇以通篇押韻、陳腔濫調的愛情文藝腔爲語言格式，反倒強調了中文的音樂感，塑造出迴盪的聲音空間。另一方面，肥皂劇的三角戀八股情節，在語言胡同中，呈現了人際關係的刻板僵化；混雜的語言遊戲，顯示語言不僅背叛內在眞實，還背叛了語言本身。兩男一女，穿掛繪於紙版上、復古趣味的紙娃娃裝，以少女漫畫的水晶大眼和希望笑容，始終正面和平面的肢體限制，詮釋了城市生活的歇斯底里。舞台上一整面華麗的鏡牆反照出觀衆的看，以及演員身著肉色緊身衣、令人不安的喜劇式穿幫，荒謬突梯地辯證表象與眞相。誇張的非寫實與僵硬肢體製造了扁平視覺，艷俗色彩和紙娃娃的戀愛演技，趣諷戀物和戀身的投射，「假」的美學在此構築了象徵系統和退位省思的空間。

視覺上，一片片華美的紙版娃娃裝，消減了立體面，卻也提供大衆文化色彩的聯想開口；戲中戲雖安排演員再穿回實體戲服，但戴假髮、性別倒錯，繼續扮演戲謔虛幻。而觀看和語言機制的層層意義，也由鏡面舞台的巧妙運用，來傳達多重疊影，或不同層次的空間可能。尤其雙面鏡牆讓我們不停意識演員裸露的背面，不時因燈光介入，突然看見另一邊的演員，或是鏡牆後，整面閃爍如星的水晶壁燈。鏡牆拉開，赫然可見女演員回到平常的穿著，坐在電影院的觀衆席上，和劇場觀衆面對面，動情地看著沒有布幕的投影。虛實交錯的視覺平衡，製造出劇場空間的驚喜，以可見的視覺，切換於不同的心理空間。

紙娃娃裝直接表現平板的外在，隱喻視力的侷限。類似的命題也可說是《膚色的時光》的起點，一張臉，一層薄薄的皮膚下，是否有我們未曾在意和察覺的秘密，或者這成了誤解的依據，就像沒了衣服，我們的身份與意義是否便分解而四散？王嘉明在他創作的幾齣戲中，如《殘，。》，讓一群演員不但在場邊換衣服，甚至站成一排面對觀眾脫、穿衣服，觀眾因而多「看見」的是什麼？穿脫之間，我們是否仍在辨認演員的角色？試圖從他們穿上的服裝去指認生活的圖像？

服裝走秀和傷痕展示、自我解嘲和嬉戲拼貼，劇場裡的造型，爲的是洩漏心思，爲的是下一刻身體的準備，爲的是再塑空間，那視覺的調和與刺激。服裝的修辭詩學，爲劇場完整了身體書寫。

我們好比紙娃娃，寂寞似乎顯而易見，來得就像換裝一樣迅速，然而，若要表達內裡那更深的無以名狀，身體卻又變得像機械一樣呆板，這才感覺語言好像早已丟失。於是，我們有意無意將秘密藏在服裝的細節，「就讓我靜靜地躺在你的衣櫃」，觀看這小漩渦中，自我異變的風景。

"Multi-"media and Interactivity

Such elements as the costume, videotaping, sound and the space are invariably the most important of media of the theatre, and SWSG has consciously utilized the above-mentioned, resorting to its stage productions to explore their relations with the audience. When better applied, these media will further enhance their connections with the audience, and it will be secondary whether SWSG remains "independent" or finally chooses to appeal to a bigger audience. x Chi-tse Wang

形式與內容
對位的「多」媒體運用

X

王紀澤

劇場的視覺呈現，可以融合空間、服裝、音樂、舞台、燈光，甚至是運用 3D、電影、錄影等技巧，吸引觀眾注意。如果運用得宜，這些要素除了刺激視覺外，還能夠替觀眾創造出不同的臨場經驗，也就是利用各種表演元素，創造出一個「空間」，藉以和觀眾溝通。精於此道的劇場工作者，不只要關注到舞台上的表演，甚至從觀眾走入劇場開始，就運用了聲音、溫度、光線、畫面或觸覺，與觀眾互動，企圖讓觀眾對自己所置身的空間，還有自己的身體、五感，產生更深刻的體會。雖然說莎妹般的小劇場資源有限，但是，莎妹自創團 15 年來，有意識地運用各項劇場要素，從演出內容到表演方法，緩緩構造出一套獨特的美學，竟也意外吸引了一群固定觀眾。

這幾年，在莎妹作品最多的王嘉明，玩耍的範圍又更大了一點。在《泰特斯——夾子／布袋版》這齣莎士比亞改編作品裡，不但和夾子電動大樂隊合作，把當代流行音樂融入戲劇當中，同時因為全體演員帶著面具，觀眾無法直接看到演員的面部表情，以致於演員們必須運用風格化的表演方法，在這齣悲慘血腥的莎翁故事裡，傳達隨劇情起伏產生的悲傷、快樂等極端感情。此外，王嘉明在這齣戲裡，也充分表現了他運用劇場元素，如服裝、聲音、舞台、空間等，與觀眾互動的野心。在另一件作品《Zodiac》當中，王嘉明則專注於影像和互動，使用數種方式播放出影像，在演出時和觀眾互動，像是演出團隊事先預錄了演出場地中正紀念堂、皇冠藝文中心外面的場景和表演，在劇場內播放，讓觀眾清楚地體會到「原來我看戲的地方長這樣子」，進而聯想到「為什麼這齣戲在這裡演出」這種表演和場地的關係。尤其在中正紀念堂演出時，更運用 CCTV 即時錄影，錄製觀眾進場的畫面，接著在劇場內即時播放，也就是說，當觀眾坐定之後，第一個看到的畫面，就是後面的觀眾魚貫地走入劇場，營造了「看誰在看誰」的互動趣味，更提示觀眾全劇的偷窺調性。

而 2010 年的中山堂版本《麥可傑克森》，還找出中山堂的歷史錄影資料，作為演出背景播放。在《麥可傑克森》這齣由八〇年代電視劇、流行歌曲、普羅文化元素、政治事件七拼八湊，娛樂性十足的劇場作品裡，一則以中山堂為背景、且陳舊不堪的上世紀新聞報導，對全劇有什麼作用？錄影中，中山堂的主體建築清晰可見，入鏡的主要人物顯然是一群抗議群眾，正高舉布條，和警察對峙。現實世界和錄影帶中的中山堂，雖然是同一棟建築，但時間相隔二十餘年，外在的政治、文化和社會，都發生顯著的時間落差，這就導引出 2010 年的觀眾能坐在中山堂裡面，觀看八〇年代的中山堂錄影，兩者互為對照的時空變遷。除了引發撫今追昔的感嘆之外，「坐在中山堂裡看中山堂錄影帶」，這有如一人站在電梯裡，看著兩面鏡子重複反射自身影像的趣味，必須倚賴觀眾主動發現，才能夠感同身受。

除了影像之外，音樂和聲音，也是王嘉明和其創作團隊經常挑戰的媒介。在實驗性質非常濃厚的《家庭深層鑽探手冊》中，觀眾完全「看」不到演出者，因為所有的表演，都是以聲音完成。在以視覺呈現效果的劇場創作中，這樣的自我限制，不但對演出者、編導是極大的挑戰，對觀眾而言，也是極不尋常的作品。觀眾坐在戲院裡，除了「聽」念白之外，就是「看」位處不同空間的「裝置」作品。不同於傳統的表演，表演者佔據著空間，在空間中向觀眾發聲，《家庭深層鑽探手冊》的觀眾，必須自己把「空間」和「念白」結合，重新發掘表演的新定義。觀眾在「看」戲的過程中，在這看似平淡無奇的黑盒子裡東聽聽、西看看，自然對「劇場」這個空間有新的認識和體驗。

王嘉明作品裡不停探討的主題，另一項就是「空間」。一般來說，「劇場」自然是觀眾看戲會前往的空間，而台灣西式專業劇場的建設、利用，時間歷程並不長，這反而讓小劇場工作者，在空間使用的

調度上，開展出較大的自由度。莎妹從創團時期，就在各式非鏡框式的空間活動，對非專業舞台，自有其敏感度。特別是王嘉明這幾年和舞台設計黃怡儒合作，對於空間的選擇、使用，更加花招百出，不但選擇非主流的劇場空間搬演，還經常因為空間有趣，起心動念，運用了空間原本的性質，藉此決定表演的內容和方法。例如，《王記食府》不在傳統的劇場內演出，而把觀眾拉到一般的餐廳，導演自己和戲劇學者王友輝下場，做菜給觀眾吃；而《膚色的時光》便橫越舞台，阻擋一半視野的高牆，比完整的劇本還先出現。也就是說，導演和視覺設計先行設計空間，再以此為作品基底，和團員一起創作出獨一無二、適合此空間的表演。在被高牆分隔為二的表演區域，觀眾被迫用偷窺、偷聽的方式，從地面的縫隙，揣測演員在另一半空間發生了什麼事情，這也正好呼應了劇中角色的心理狀態。因此，從這座牆延伸出來的空間，不僅僅是演出時的花招而已，更是主導劇情、象徵劇中人物心理狀態的重要元素，甚至主導了觀眾看戲的方法，影響觀眾對於劇情的觀感。

在王嘉明作品裡，常常出現的錄影帶，更是在舞台上快速創造不同空間的好招數，可和演員表演的「現場感」，形成某種對比。在九〇年代以後，控制影像的技術變得簡易許多，因此除了錄影之外，還可以進行同步演出，空間交疊著時間，讓劇場裡「空間」呈現的元素更為多元。《Zodiac》在劇場演出之後，還改頭換面，變成裝置藝術《Zodiac in Developing》，在高雄美術館展出。歐美劇場和藝術界使用錄影、多媒體，早已形成風潮，不過因為兩領域之焦點不同，使用方法自然也不同。能夠游移於劇場和藝術界的創作者，多半是對「空間」極有興趣，跨出劇場之後，能夠在靜止的方式下，創造出有表演性的場所，吸引觀眾注意[1]。 而王嘉明和莎妹，可算是國內小劇場界，對於這領域最有興趣，也最執著於開發、 探討的空間創作團隊。

劇場裡常見的「媒體」，諸如服裝、錄影帶、聲音、空間等，在莎妹作品中往往被有意識地運用，進而以戲劇的方式，探討這些元素與觀眾的關係。莎妹的作品，如果能繼續妥善運用這些已經研發成功的模式，以創作群體的方式，繼續發展這些「媒體」和觀眾之間的關係，那麼，無論小眾或大眾與否，實為次要。畢竟劇場作品自然有娛樂的部份，即使像是巡迴全世界的音樂劇，也大量且廣泛使用了錄影帶、服裝、空間來娛樂觀眾，當然，實驗劇場不可能砸下重金，效法《西貢小姐》讓直升機降落舞台，或是像《獅子王》、《貓》等劇，力求人物造型維妙維肖。不過，若以同樣的目的，能讓觀眾對日常生活有更深的省思，挑戰觀眾習以為常的觀感，不也能提供觀眾另一種感官刺激，作為更為智性的娛樂選擇嗎？

1 例如著名舞者 William Forsythe，這幾年的創作焦點幾乎一半在裝置藝術，一半在舞蹈上。除 了作品巡迴歐美各大美術館展出之外，還積極開發都市閒置空間，創作和建築對話的大型裝置藝 術，例如用大量的白色氣球填滿倫敦鬧區 King's Cross 火車站的後方倉庫，讓觀眾游走其中，自行探索空間的趣味。

1. 投影机麻显.
2. 暖場灯及射板.
中 3. 引像流太快、太放鬆.
開 4. 偶出手太快.
加 5. 去服裝上的月子.
6. 去看 亲台 低度
7. 木偶的位置 好舞台
 座 △
8. 手.
9. 沈入灯牧太中.
10. 痛関塞语 →加油.
11. 真异机聲音太大聲.
12. 掃票點等太大聲
13. 音學和影像
 嘈 y...re fire

15. 静雷被盖肉去.
 [和叫]
16. 海奖
17. 自爭爱
18. 以毒的話 句投牢均
19. 引任收太失.
 (七階上郭TA)

PROPS	COSTUME	SOUND
Puppet line and stick	Elegant fluorescence, Long skirt	Mini microphone
Writing brush ,forks , knives , Plants, glasses Umbrella ,food , buckets		Water drop down to the bucket
old books , models ,rope, wash basins, big clock, ,big bulb , many labels, box with Bulb ,		
2 blackboard ,chalk 4-6 paper boxes black leather shoes full of the platform		

Networking

社交不良 的 妹妹們 的 課後聯誼

影響
影響

X

Sakura-

Sore-

Sabbath

Packed are the clothes, hence stands to reason the pride of boots, laugh if you want, but if you'd like, hear the letter from my darling.

"Heroine or wife, you, the twin of Jeanne d'Arc. Sakura my love, your mind the stiff cow leather, supposedly the smell of stubbornness.

A bookcase larger than a closet, cannon more fragrant than

perfume, to you the heads of five hundred look, foolish yet
loyal. I love how you smile, lying on your sides on Sabbath.
Toil away ye beautiful, patching up robots on the battle
field. In you womb installed factories, roads, bridges, schools
and temples, parks, in your breast firmly tucked museums, theatres
and temples, dye you do not, but trim away every lock,
stirring the stew of gospels at every day break,
raising your arm, aim at every hypocritical night, and shoot.
I love how you smile, lying on your sides on Sabbath."

導護媽媽莎莉‧顧拉錙鋪橋造路回饋鄉里不護鬚冒戰場英雌

妹妹們本事 07，

啊，既然行很能打了點安，靴子也已經有足夠的理由讓你驕傲，
不怕你見笑，要聽的話，不妨就來念念找阿娜答的書簡罷。
「烈婦世好，忠妻也罷，平行時空雙子貞德。
吾愛莎顧拉，
妳的思想是直挺挺的牛皮，據說是迴執的味道，
一個書體比一層衣櫥的領土還電闊，大砲馥郁勝香水，
郵城的五百顆頭顱美花朵朝你眺望，傻氣又忠烈。
我愛安息日妳總側躺微笑。

英俊的妳勞役地，勤勞地縫著戰場上的機器人。
子宮裡安裝工廠，道路、橋樑、學校、公園，
胸脯中還藏了滿滿的博物館、劇院和寺廟，
不用對末二款改變妳的墨色，卻將一頭凶畫盡悉剪掉，
在每一個晨曦載運著攪拌福音的濃湯，
並揚起玉臂，瞄準每一個夜晚的虛偽，射擊。
我愛安息日妳總側躺微笑。」

(Translated by Nai-yu Ker)

A Chronic Addiction to Being Singular: SWSG & Taiwan's Experimental Theatre

No sooner had the martial law being lifted n Taiwan in the 80's than we had the establishment of SWSG. The whole social atmosphere back then was bourgeois, consumer-oriented, spontaneous, and obedient. The relationship between politics and the theatre had, too, turned calmer than ever. How, then, was the experimental theatre, the born darer, to deal with such a historical context? Or, let me put it this way: How are we to examine these experimental theatres that'd been marginalized and thus lost their exacting action positions?

For the flag wavers of Taiwan's experimental theatre back in the 80's, to subvert, to fight, and to get involved in whatever political movements against the government were their ultimate "raison d'etre." For those working in the experimental theatre in the 90's, nevertheless, the more instant pivotal concern was swerved onto the constructing of their singularity and subjectivity. "Chronic addiction to being singular," to exemplify, has been regarded as the "raison d'etre" for SWSG ever since the 90's. So far as Yc Wei is concerned, all is but about sex, power, body and desire. For Chia-ming Wang, however, it is the space, the language, cross-over, and game play that matter. And, while Yen-ling Hsu is more concerned about lesbianism, desire, and cross-dressing, Baboo is wholly focused on the introduction of literature into the theatre. SWSG's "chronic addiction to being singular," to sum up, profoundly echoes with the feminist motto, "the personal is political." x Cheng-hsi Chen

以形式的偏執，確立
創作的主體與獨特性——
莎妹與台灣小劇場

X

陳正熙

1996 年，文建會主辦第一次的「台灣現代劇場研討會」，以「1896-1995 台灣小劇場」為主題，除了多篇論文之外，還有四場涵蓋不同小劇場發展面向的座談會。

前一年，也就是研討會主題涵蓋的最後一年，莎士比亞的妹妹們劇團成立，在多面向舞蹈空間推出第一號作品《甜蜜生活》。[1]

所以，在台灣現代劇場發展的第一個空前盛世裡[2]，莎妹劇團甚至還不存在於台灣小劇場的地圖上，劇團的主要創作者們，還只是一群在大學校園中搞話劇社和業餘劇團的文藝青年。

在研討會的最後一場座談會：「小劇場的困境與出路」中，與會的劇場工作者和學者專家，對小劇場在 1990 年代中期當下的狀況加以檢視，同時對未來的發展，提出了許多觀察、示警和提醒。
首先發言的紀蔚然，從這 10 年的發展中，歸納出幾個小劇場定義的標準：「反傳統的、反主流文化的、反資本主義的、反中產階級的」(紀蔚然 1996)，這些原則大約涵蓋了 80 年代中期以降，性格比較明確的小劇場團體，如筆記、環墟、優、臨界點、河左岸等，大約也就是鍾明德在談論第二代小劇場運動時，所列舉出來的三個前衛或新潮：環境劇場、後現代劇場、政治劇場的代表性團體，以及這些前衛劇場在美學與政治上的激進化 (鍾明德 119-158)。但到了 1990 年代中期的當下，小劇場團體所面對的，卻是與這些標準相左的社會現實：百無禁忌的社會，被主流或官方收編的危機，資本主義的無孔不入，似乎越來越能包括異己、不會被小劇場驚嚇到的中產階級，簡言之，也就是另一位與會者黎煥雄所謂：失去邊緣戰鬥位置的困境或危機 (黎煥雄 1996)。

當然，同時間在劇場外的社會中，街頭政治的激情也在消退冷卻，影響所及，曾經在 80 年代解嚴前後參與社會運動的劇場人，如黃麗如在《美好的仗還會繼續打下去》一文中所寫的，不得不面對美學與政治之間的抉擇。(2001)

這其中，就包括莎士比亞的妹妹們劇團的創團導演魏瑛娟。

因此，在莎妹劇團成立的當下，原本最大的敵人 (戒嚴老大哥) 似乎已經銷聲匿跡，文化規範能被反的也都已經被反過了，整體的社會氛圍是中產的、都會的、消費的、即時的、順服的，劇場與政治的關係，不再是那麼明確而尖銳。對於應該天生反骨的小劇場來說，如何面對這樣的歷史情境？或者，我們應該以什麼樣的角度，來看待這些失去邊緣戰鬥位置的小劇場團體？

對於 80 年代的小劇場運動者來說，顛覆、反抗，對現實政治的介入，就是他們的 raison d'etre，但對於 90 年代的小劇場運動者而言，更迫切的議題似乎是創作的主體性與獨特性，如黎煥雄所說：「臺北的小劇場不再是『偉大對抗』的場域，對抗的姿態回復到個人之於個人、無須整合的力氣自然星散。」(黎煥雄)。這樣的轉變，對應外在環境的改變，因此引發出小劇場已被收編或墮落的評論，則是另一個如莎妹等新一代創作者所必須面對的當代現實。

針對這點，紀蔚然的提問：「我們是否已將八○年代小劇場神聖化為前衛的本質，凡脫離「本質」的現象都被視為沉淪或背棄？於非難九○年代及其後小劇場的當下，我們是否將「何為政治」過度窄化，

有沒有可能當代的小劇場所採取的是不同的政治策略？」(2002:47) 應該是頗具參考價值的思考起點。從這裡，紀蔚然更以「類中介」的概念，為莎妹劇團「不同的政治策略」做了這樣的論述：「從邊緣發聲，自主觀位置切入，於關懷點與美學上高度發揮『個人特異獨行的癖性』。」(2002：54)

在這裡，我們或許可以借用女性主義最知名的一句口號：the personal is political，呼應「個人特異獨行的癖性」的說法。

因此，我們大約可以說：這『個人特異獨行的癖性』，就是莎妹劇團從 90 年代中期成立之後，在台灣小劇場立足的 raison d'être，也是劇團中風格迥異的創作者，各自立足的主觀位置：對魏瑛娟來說，是性別、權力、身體、欲望，對王嘉明來說，是語言、空間、文化的跨越與戲耍，對徐堰鈴來說，是同志、情慾、扮演，對 Baboo 而言，就是文學與劇場的互文轉譯。

站在這些主觀的位置上，莎妹的創作者們並非不反抗，並非不政治，而是以各自的角度、各自的堅持，甚至近乎偏執的態度，建構突顯自己的主體性和獨特性。如魏瑛娟之選擇脫離街頭運動，專注於劇場創作，雖然是因為「街頭的雜音太多、政治的環境太複雜」(黃麗如語)，但她在劇場中的關注焦點，卻還是高度政治性的議題：「性別問題、女性問題都是很政治的問題，但是從政的人才不會重視這些問題。」(黃麗如 18)

只是，劇場中的政治，終究與現實中的政治是不同的。現實中，主體性的喪失，可能是危機，劇場中，主體性的突顯，卻也可能是另一種形式的危機。讓我們試著從莎妹兩位最主要的創作者─魏瑛娟和王嘉明的作品，來談談這個危機。

從對女性與性別議題實質的關注，到逐漸趨向概念的探索，劇場本質的追問，和內容素材的否定，魏瑛娟的創作似乎越來越往自我內在走去，不僅遠離街頭，甚至與劇場中的另一方─觀眾─越行越遠，也就是紀蔚然所說莎妹之「捨清明取晦澀」，之令人不解，之「幾近於自閉式的囈語，幾近於不食人間煙火的規避。」(2002：54) 而這樣的自閉、規避表現於劇場演出中，就是對任何詮釋的拒斥：「近期的莎妹已經逐漸拒絕丟出意義的骨頭、詮釋的線索：與其在觀眾裡勾起詮釋的衝動，不如讓他們浸淫在感官的刺激之下。」(2002：52)

因此，當魏瑛娟從主體位置對本質問題進行探索，反思劇場再現系統正當性的同時 (周慧玲)， 其實也在規避觀看者的質問，或者根本否定觀看者的質問參與決定作品義意的可能性，探索與規避，成了一個難解的僵局：「探索與規避之間的裂隙可以是空間極大的中介地段，任由劇場工作者不斷地進行探索與規避。然而，那個中介地段往往使創作者自滿自足，長期耽溺於兩者之間的僵局而不自知。」(紀蔚然 2002：56)

相對於魏瑛娟的內縮，王嘉明的走向卻是完全相反地往外，從劇場往後現代的世界大步踏入，不斷地跨界，自由地挪用拼貼各種文化元素，打破任何合法正當 (legitimate) 的規範，例如大小劇場、菁英與通俗之分，玩出「劇場頑童」的名號。
和魏瑛娟一樣，王嘉明也同樣拒絕清楚、確定的意涵 (鴻鴻 2009)，但與魏瑛娟的剝除、靜默不同，

王嘉明卻是不停地丟出、轉折、堆疊、組合，前者陷在探索與規避之間的僵局，後者則是在讓人讚嘆的滿地琉璃中迷失，在無意義中，讓劇場中的一切歸於遊戲 (鴻鴻 2009)。或者在王墨林尖銳的批判中，王嘉明更成了永遠長不大、不願意長大的彼得潘。(2009)

不食人間煙火，不願意長大，乃至於如徐堰鈴對女性情感 (傅裕惠)，Baboo 對意象的執迷 (王墨林 2008)，其實都是對主體性的偏執。而這種偏執，或許就是莎妹的 politics，或許就是在沒有邊緣戰鬥位置的情境下，唯一的選擇，或許也可能是因為：他們並沒有放下作為一個文藝青年的身段與習氣。

在那場 1996 年的座談會中，紀蔚然認為從 1960 年代以降的小劇場運動發展，並不是一條順暢的直線，而是一個有著「彎曲、斷裂或甚至出軌的現象」，而在每一次的斷裂時，都有一個共通的現象，「也就是每一個時期的發展都是為了打敗一個『敵人』，顛覆某種傳統。」(1996：251-2) 莎妹劇團誕生的 90 年代中期，似乎也剛好是一個斷裂的點，如前所述，莎妹的敵人已經不再是老大哥，那會是什麼？是 80 年代中期以後的第二代小劇場，和他們的社會批判、文以載道、微言大義 (紀蔚然 2002：53)？還是他們在現代主義的情境下，「對意義的掙扎」，和前衛批判美學之必要 (蔣韜)？還是如王墨林所說的：「一種無以名狀的資本主義消費文明焦慮症」(2009)？

而這樣的焦慮症，會不會就是另一個台灣小劇場發展歷史上，或甚至莎妹劇團的 15 年歷史上，另一個斷裂點？如果是，劇團在下一個發展階段中又將如何面對？

參考資料 —— 王墨林 <跟普拉斯沒關係評徐堰鈴獨角戲《給普拉斯》>，《PAR 表演藝術》，第 186 期，2008 年 6 月，P47。<王嘉明決定了膚淺該怎麼說！>，http://blog.yam.com/waterfield2009/article/21808788，2009 年。周慧玲 <劇場文學生活，一樣人聲、二分書寫、三種文本>，《表演藝術》第 95 期，2000 年 11 月，P84-86。紀蔚然 <座談四：小劇場的困境與出路>，《台灣現代劇場研討會論文集》，台北市，文建會，1996 年，P251-72。<探索與規避之間—當代台灣小劇場的些許風貌>，《中外文學》第 31 卷第 6 期，2002 年 11 月，P39-58。黃麗如 <美好的仗還會繼續打下去>，《表演藝術》第 108 期，2001 年 11 月，P16-19。傅裕惠 <《沙灘上的腳印》歌聲是浪，但見黑暗中斯人走遠>，《PAR 表演藝術》第 210 期，2010 年 6 月，P36-37。蔣韜 <《麥可傑克森 小劇場與後現代焦慮>，《劇說。戲言》，第 6 期，2006 年 9 月，P68-78。黎煥雄 <座談四：小劇場的困境與出路>，《台灣現代劇場研討會論文集》，台北市，文建會，1996 年，P251-72。<有運沒有動？(台北小劇場哪裡去) >，1997 年。鍾明德《台灣小劇場運動史》，台北市，揚智文化，1999 年。鴻鴻 <莎士比亞的妹妹們與現代小劇場的來龍去脈>，http://www.wretch.cc/blog/lanlin1980/23524946，1997 年。<後現代絞肉機——王嘉明與他的劇場實驗>，《聯合報》，2009 年 6 月 14 日「藝言堂」。

1　莎士比亞的妹妹們劇團成立初期的作品，在主題與風格上，與劇團前身，包括台大話劇社及夜外文系直線劇場，確實是連續的，以成立年代將兩者切割，純為行文便利，劇團主要創作者在校園中的作品，因此暫且不論。

2　研討會承辦單位皇冠藝文中心平珩女士，在研討會論文集前言中寫道：「從 1980 年蘭陵劇坊所帶來的劇場活動迄今，這十五年可說是台灣現代劇場發展的空前盛世，尤其是解嚴前後勃興的所謂『第二代小劇場』，介入了政治改革的意念，反映出時代的思潮。」(《台灣現代劇場研討會論文集》，台北市，文建會，民 85 年，P17)

文中所謂『第二代小劇場』，指的大約就是研討會主題的 1986-1995 年間的現象。平珩女士的歷史分期與評價，當然有被檢驗討論的空間，但以本文的書寫而論，這樣的立論基礎是可行的。

Yc Wei's works prove to be highly visualized, attempting not at communicating with their audiences at all. On the other hand, Chia-ming Wang resorts to his theatre to have this something devastated, be it the form, the theme, or the zeitgeist.

I wouldn't want to generalize a specific time or a group of people with any labels or a specific term. In actuality, I haven't the slightest idea whatever is the collective recognition, if any, of the generation peculiar to those who were born in the 80's. It is likely that the variation has influenced the construction of a collectivity.

A Hallucinatory

What I'm trying to say is, SWSG is a kind of a hallucination, and it's a necessity to fall in love with such a shadow. Imagination paves the way for people to keep on dreaming; it, too, empowers us—despite the fact how ambiguous it is. x Ren-zhong Lin

Imagination

莎妹，
後八零的青春期幻影

X

林人中

如果這是一個商業操作，我們能以下標為前提，譬如說，「後八零的莎妹經驗」或「莎妹與七年級生的愛恨情仇」為名來終結一個提問或討論的開始，因為「莎妹是個什麼樣的劇團，莎妹十五年對你個人的意義是什麼」等問題對我們而言，終究是一個行銷包裝的語法：那意味著，這個問題同時也預設了一種政治正確的答案。就好像一個商品的視覺與文案之形構、品牌辨識度的建立與深化、其市場區隔與行銷策略諸如此類。如果問題是，莎妹劇團的導演們其創作風格及其對生命的注視與我（們）的關聯是什麼，而這關聯，有沒有可能，其實與「世代」這層議題，毫無關聯。

「世代」畢竟是相對而論而無法獨自存在的界定，關於世代的認同與想像，於今多在消費社會的語境下被濫用，它因此成為一種廣告語言，普遍來說一個世代族群的內容被廣義地詮釋與經濟及產業發展有關，其政治的、歷史的特定脈絡是被隱藏起來的。好比說，「七年級生」作為「五年級生」的凝視，從頭到尾皆無嚴肅的身份論述可言，更別說來自日本文化圖像的「草莓族」或「玻璃青年」一類的說法對於當中實際指涉的族群，其內涵與意義的追尋與確立有多麼空泛。這是一個基本的文化身份認同（cultural identity）問題，對「我們是誰」以及「我們認為莎妹（的導演）是誰」來說都是。而照此脈絡，我們才擁有進一步對話及理解「莎妹（的導演）與我們相同或相異的社會位置」可能是什麼的過程。

我們決定先來討論魏瑛娟與王嘉明，然而我認為這討論是一種命中註定的片面，不曾見識並參與過台灣小劇場運動以至九〇年代以降相關發展的我們這干人等，關於魏瑛娟的作品因為涉略有限而能談的太少，僅能對王嘉明（及我們所處較近的歷史）能有較為完整的觀看與觀察。譬如說，當憶及兩者，現職劇場燈光設計同時也策展與裝置創作的曾彥婷及正在台藝大戲劇研究所就讀的導演鄭智源第一印象都是，魏瑛娟的戲非常視覺化但似乎沒有與人類溝通的意圖例如《愛蜜莉·狄金生》，「而王嘉明的戲都有一種毀滅崩壞的死亡感，那似乎是一種創作慾望」，鄭智源這麼說。粉絲曾彥婷在第一版《Zodiac》後係以氣味相投心靈相通做了繼續喜愛王嘉明的選擇，與莎妹多次合作的燈光設計劉柏欣亦然，「王嘉明每次都嘗試新的東西，就算實驗可能會失敗，但他的戲就是很有點很好玩，合我的胃口，就算它其實很中產階級或知識份子」。這種喜愛誰的戲多一些的二元問題，經常參與莎妹演出並與他們私交甚好的陶維均並不那麼在意，概括地說，他們的戲對自己而言是一種青春期的重要存在，其意義雷同於村上春樹之於某些人那樣，較像是一種人生觀或成長歷程的影響。而曾在《30P: 不好讀》擔任魏瑛娟與王嘉明導助的蔣韜認為，他們倆的品味與思維其實非常不同，雖然他們都喜歡在作品中堆疊許多符號，拼貼並置一些看似籠統類似卻又具有差異性的物質，但「魏瑛娟是讓你們四個轉一圈，質感都不太一樣，但都好像類似是轉一圈所以我把你們擺在一起。王嘉明則是我跟你們玩個遊戲，你們答案都不太類似卻又好像有一種類似，所以我把你們的答案擺在一起」。

風格，我們此刻正注視著風格。顯然我們這干人都比較熟悉王嘉明，甚至對他愛恨分明以至於能夠說出像「沒看過《Zodiac》簡直是人生十大憾事之一啦、《文生·梵谷》好難看從此以後他就變了、跟北藝大的學生工作出《05161973 辛波絲卡》風格玩得透徹而且有完成些什麼、欸我覺得他陷入了中年危機、他以前不那麼聰明現在卻越來越賣弄自己的聰明」這樣的話。那麼他到底是誰？若回到他的作品脈絡來推敲，大家都觀察到無論哪種戲，死者現身與死亡意象始終是一貫焦點。陶維均以為，他前期作品的死亡都很慎重，但後來就有些敷衍了事。鄭智源認為這種後繼無力顯現出為了形式而形式的疲軟。其實蔣韜曾有篇未完成的論文就是研究這些事情，他如此分析，王嘉明的作品兩大命題是「謀

殺」與「鄉愁」，「你看他為什麼作 Zodiac 和 R.Z. 這兩個連續殺人狂、就連莎士比亞的劇本也挑死很多人的來作，羅茱獸版每當有人一死，其死者就會在上舞台游走晃蕩，因為他在計算自己殺了幾個人，這就是連續殺手的心態。殺人狂的鄉愁是殺人之後很想回去沒有殺人時的狀態，像 Zodiac 有一個回家的場景，R.Z. 在片刻之間也持續流露出：我殺人了但我想回家的氛圍。我的解讀是，王嘉明作為一個前衛藝術家，他就是一個連續殺手」。我們可以這樣理解，對王嘉明來說，創作就是去幹掉去破壞一個什麼東西，無論是形式題材或時代現象。可能來自於他（越來越有意識地）殺了越多人之後離沒有殺人越來越遠，反覆殺人、回家、殺人、回家之後以至於有了那種能否回到戒嚴時期不需殺人不需為了幹掉誰而幹的依戀與嚮往，到頭來發現，其實最該殺的就是「小劇場」，而有了《麥可傑克森》，「那是回到通俗，回到一種創作上純粹的原初感動及對劇場藝術框架的反叛，但有了這層意識就顯得難以回到那真正的家了」。

若以一個連續殺手的概念我其實更想探究，現時性的及歷史過程中的劇場文化與劇場創作者之間的種種關聯。譬如說，我們作為一群生物年齡界定的年輕人，如何被文化政策與補助機制謀殺或者在所處的權力場域中有無幹掉誰或什麼的意圖呢，像是：那些投身「新人新視野」專案的年輕人們在想什麼、到底什麼叫做有資格拿補助什麼沒有、什麼是新什麼是舊我可不可以說王墨林其實才是個年輕人但賴聲川是老人沒錯、為什麼藝術圈老的小的喜歡強調並討論世代（差異）的方式總是如此單一、而又是誰在化約並決定誰屬於什麼世代於是就意味了什麼，以及，為什麼在你所閱讀的這本莎妹專書裡有這篇貌似與世代相關的文章。也許通過論析王嘉明的些許啟發是，我們到底其實已經死了卻以為自己活著，甚至還以為自己仍然青春。

若用「七年級生」一詞來概括一群人，我其實並不清楚那屬於我們的集體世代認同與想像是什麼，也許它必然沒有，又或許當中的歧異性干擾了集體性的建立，又或者，我們多數無意識地活在像《e.play. XD》的展演思維框架中而不覺得有什麼問題。就算王嘉明、魏瑛娟、Fa、徐堰鈴、Baboo 或所謂莎妹是一種偶像，無論已然過氣或其實一路從青春期至今都愛到底，我想說的其實是，它是幻影。然而眷戀幻影何等必要，通常那番想像往往提供了人們前進的方向與力量，就算不明所以也要一無反顧，這種天真與傻氣倘若遺失了，我們便可能無法成功圓夢，以致於成為自己所希望的那種人。但，假設，能夠成為失敗者才是活下去的方法呢？

A Labyrinthine Garden of Aesthetics

Ever since adolescence, Jun-fang Dai, Chao-chi Ma and Yen-ling Hsu have walked a long way together with SWSG, ending up in different aesthetic styles of their own. Dai's 1/2Q is a combination of tradition and avant-garde art; Ma's Theatre de la Sardine places its attention specifically on non-language and anti-elite themes. Hsu, too, established Taipei Blooming earlier this year, allowing different genres of art to mix and flourish in uncontroverted feminine logic, and finally to organically explore whatever possibility there is of the theatre. How are the three women artists to incorporate with SWSG in the future is another chapter we are to discover. x Nai-wen Lin

一覽「莎士比亞的妹妹們」這十五年來的四十一部作品，除了魏瑛娟、王嘉明、Baboo 之外，還有其他重要導演，她們 —— 是的，恰巧都是「她」們 —— 與 莎妹有很深的淵源。這些或另闢美學蹊徑，或延伸莎妹風格的導演作品，分別包括：戴君芳《火星五宮人》（2002），馬照琪《異境詩篇 ——從賈克佩維的詩出發》（2004），和徐堰鈴的《踏青去 Skin Touching》（2004）、《三姊妹 Sisters Trio》（2006）、《約會 A Date》（2007）、《沙灘上的腳印》（2010）一共六部作品。

如今戴君芳、馬照琪先後創立了自己的劇團，徐堰鈴則在莎妹持續深耕文學劇場路線外，另組「台北小花劇團」，探索女同志與社會交互的議題。彼此都是三少四壯的年紀了，尚不能稱大師，但創作風格鮮明易辨，在劇場圈內名聞遐邇。因為莎妹，半婉請半強迫地逼她們回到二十歲上下、青春正萌的回憶裡挖掘往事。那時，她們對劇場的愛與實踐剛萌芽，莎妹也還在起步階段，大家都好年輕。

宜蘭長大的戴君芳，上大學以前，對戲劇就有莫名的憧憬 —— 那時，演出活動遠不似今天普遍，台灣高中生不懂戲劇為何物是很正常的 —— 君芳拉著爸媽要進台北城看《暗戀桃花源》，殊不知道可以預先購票，千里迢迢一家人來到演劇廳門口，望售罄的票口興嘆，空手而返。但這不曾澆熄她對戲劇的狂熱，進大學 之後，君芳迫不及待加入台大話劇社，一年後就成為台大話劇社社長。

有一天，君芳無意間經過學生活動中心的鏡室，瞥見裡頭一群人怪模怪樣地 上某個「肢體開發」課程，那是跟「話劇」完全不同的訓練，讓她覺得很新奇，便毛遂自薦：「我可以進去一起做看看嗎？」「好啊，歡迎。」後來，她看到魏瑛娟的「直線劇團」在台大花城劇展演出《從灰到蜜》時，才驚覺：「啊！其實我們以前見過的。」其後，君芳幫魏瑛娟的《風要吹的方向吹》設計燈光，還在《男賓止步》擔任演員、舞台和燈光設計，並且，力排眾議邀請《男賓止步》代表台大話劇社參加當年的教育部全國大專盃話劇比賽（1989）。

當時學生表演的主要舞台，充斥著西洋戲劇經典的改編，學生自己的創作相當少見。像是《男賓止步》這麼一部以嬉戲為主、視覺比台詞重要，並把「話劇」排除在外的作品，何其稀罕！更何況魏瑛娟當時是話劇社「外面」的人，而又是一齣幕前幕後把「男生」排除在外的戲，可以想見戴君芳的行動有多麼具「革命性」。隱藏在她溫和外表底下的叛逆，與魏瑛娟劇場的反傳統精神一拍即合。

而就讀台大經濟系、小君芳好幾屆的馬照琪，在她眼裡，魏瑛娟、王嘉明、符宏征、蔡政良、阮文萍等一票台大話劇社的中堅份子，個個都是很屌的學長姐，她是話劇社的小學妹。不過，從莎妹的創團作《甜蜜生活》（1995）開始，馬馬（劇場人暱稱她馬馬）就參與其中，擔任舞台監督。

在那生氣勃勃的年代，哪個有理想的年輕人不渴望探索自己獨特的聲音，追求更美好的心智境界？然而，一出校門，台灣社會的戲劇生態貧瘠依舊，一兩支飆高的奇葩改變不了現實，夥伴一一離散，國境之外自然成為理所當然的出口。畢業後，魏瑛娟到了紐約深造，戴君芳則輾轉去過日本和美國，馬照琪也認為她「除了念戲劇不想做別的」，便赴美攻讀劇場教育，之後才輾轉到歐洲學表演。

徐堰鈴畢業於台北藝術大學（當時稱藝術學院），主修表演。如今被稱為「劇場小天后」的她，竟然從不覺得自己有「挑戲」的機會，都是「戲挑中她」。套用徐堰鈴的話，莎士比亞的妹妹們「對年輕

的自己有很大的介入」，是「年輕時期的居所」。

徐堰鈴不是典型美女，甚至也說不上是哪一種女生的典型。個子不高不矮，不胖不瘦，聲音不高不低，長相不美不醜，不柔弱也不粗獷，不普通也不古怪的她，無論莎翁劇裡的清純少女茱麗葉、傾城傾國的埃及皇后克麗奧佩特拉；或者是契訶夫劇中優雅而猶豫的麗波芙、易卜生筆下的中產階級家庭主婦娜拉，還是慾望街車裡的白蘭琪，這些角色好像都很難立刻聯想得到徐堰鈴。

幸而，莎妹的戲路全不是上述那些。堰鈴的沉靜和準確，非常合適地嵌在魏瑛娟的戲裡，並且風格獨具。在莎妹的戲裡，徐堰鈴難以被歸類的魅力被看見了。然而，用堰鈴自己的低調語意解釋：她只是「聽得懂」導演要的 —— 也就是瞭解魏瑛娟的美學觀，瞭解她的節奏，瞭解她緩慢而安靜的速度感，瞭解她需要的停頓，瞭解她對空間、對文字的運用，瞭解她身體與服裝之間關係的看法，瞭解她對人類性格的解讀，因而衍生出風格。堰鈴欣賞魏瑛娟對人、對藝術，有一種超越自己的追求，是「神性，而且中性的」。

而堰鈴參與魏瑛娟的首部戲是《KiKi 漫遊世界》（1988，創作社製作），接著是《蒙馬特遺書》（2000）、《隨便做坐 —— 在旅行中遺失一只鞋子》（2001）……等，徐堰鈴漸漸成為創作社和莎妹的台柱之一，曾經演出黎煥雄、傅裕惠、王嘉明、Baboo、周慧玲的戲，也演陸愛玲的戲，也被賴聲川找去演《如夢之夢》。不同的導演，不同的風格，不同類型的製作，堰鈴像塊海綿，不斷吸收，加上自己對表演的瞭解，2004 年她首度執導《踏青去 Skin Touching》，一出手就技驚四座。

那年女節（第三屆）請來了美國知名女性主義劇團「開襠褲劇團」（Split Britches），舉行一個月的工作坊，並演出《迷情洋裝》。徐堰鈴心想，國外的女同與國內的女同好不一樣喔，也要導齣台灣版的女同志戲，不一樣的題材、不一樣的文化、不一樣的身體觀點，她做了《踏青去》（諧音 touching），從假設梁山伯與祝英台死後又重現於舞台開始，展現女同戀情在日常生活中，與愛情的某些切面。

「明明看劇場的女同這麼多，以女同為題材的戲卻這麼少。」徐堰鈴一語道中了酷兒們的心聲。並且，她從「開襠褲劇團」學到以輕鬆、幽默的心情看待這一切，而不需要對自己身為少數人的命運感到沉重。

與莎妹的精神不謀而合：要戲耍、要玩、要用玩來叛逆，「be wild」。對大部份人來說，理想是青春時代的領巾，一出校園就自動收藏，遵從現實的規則往安身立命的路墾耘下去。然而，也有人始終無法伏止於對美、對劇場、對更美好的心智境界追求。莎妹裡暗藏著一顆顆不願意變老的心，即使他們在外顯上各不相同。

戴君芳在 1991 年組成「身體原點工作室」，也曾在第二屆女節製作一檔《右手拉弓左手按弦》（2000），但光顧理想做劇場無法維生，以致於她幾度前往美國、日本，浮浮沉沉於要讀書還是要做劇場的左右為難，過了好長一段「沒有工作」的日子。

當她全心全意在繼續「要探索自己而絕不模仿」的劇場之路，戲尚未開排，夥伴們準備結婚了，或者排戲排到一半，演員懷孕了。有人上班，有人生小孩，這些都無法苛責，因為這是「多麼正常的事」，反而「在扛一個堅持」的戴君芳顯得不正常。她，自認抗拒得了社會，抗拒得了家人，然而，卻抗拒不了夥伴們離去的現實。在人家視她「不肯工作」的時候，她其實認為「去上班會變笨」，她抗拒為社會體制所收編，一體化、庸俗化。

2002 年戴君芳在莎妹導演《火星五宮人》，與王嘉明《請聽我說》、魏瑛娟《文藝愛情戲練習》合佔一晚。做這齣戲的過程，是戴君芳的人生、劇場之路的轉捩點，她猛然驚醒：「做戲這件事不能光靠情感的連結。」以前她的夥伴都是以情誼在與她相繫，她覺悟未來在台灣所謂的劇場專業，是指進入劇團「組織化」、「管理化」的階段。

戴君芳進入公共電視台，做了她以前不想接觸的「上班族」。2004 年起，她結識楊汗如開始接觸崑曲，之後成立「1/2Q 劇場」，把最古典的崑曲和最前衛的小劇場放在一起，成為令人眼睛一亮的組合，加上施工忠昊的裝置藝術所塑造出的新空間，開啟了另一條小劇場實驗的可能性　。

參與莎妹的創團作之後，馬馬留學紐約，輾轉到巴黎。1996 年到 2002 年都不在台灣，中間還加入《蒙馬特遺書》的演出。魏瑛娟所樹立的重視演員肢體的表演傳統，也默默流到馬照琪身上，但卻衍生出另一種意想不到的結果。

馬照琪在偶然的機會下，前往巴黎找朋友玩，因而聽說了巴黎賈克樂寇國際戲劇學校（École internationale de théâtre Jacques Lecoq），她直覺那就是自己一直想尋找的身體表演系統。在一句法語都不通的情況下，她進入賈克樂寇學校，開始學習歐陸的形體表演技巧。

與文學劇場相對的形體劇場，包括：默劇、啞劇、小丑、馬戲、歌隊、義大利即興喜劇等，在歐洲已有相當歷史。不依賴語言為文本，而以肢體書寫文本的方法，讓馬馬尋到了完全以表演為主的演員劇場樂土；此外，由於沒有劇本，創作文本依賴演員自行發展，演員必須集編劇、導演、表演的能力於一身，變成為全能的、有頭腦的演員。賈克樂寇兩年密集訓練下來，徹底改變了馬馬使用身體的方法和邏輯。

這使得馬馬回台灣參與表演之後，一方面表現突出亮眼，一方面卻適應不良。馬馬說，她變成一個常給導演意見的演員，間接也證明她有了自己的想法，很難再將自己視為導演意念的工具，她需要一個更純粹用身體說故事的劇場。於是，這產生了《異境詩篇 —— 從賈克佩維的詩出發》的創作：以小丑和 Bouffo 的表演，呈現出一個奇幻、詭麗、充滿詩意的美妙世界，快樂或憂傷，孤獨或熱鬧，都暗藏其中。

隔年，她創立了自己的劇團：「沙丁龐客」。

另一方面，強調動作、視覺和意象的莎妹，經常需要以文學或名著經典為劇作的靈感來源，賦予作品更深厚的內涵。早從《自己的房間》、《蒙馬特遺書》、《愛蜜莉·狄金生》開始，到 Baboo《百年

孤寂》、《給普拉斯》、《海勒穆納四重奏》簡直發揚光大 —— 不過，莎妹對文本的態度與傳統劇本對語言的態度，截然不同。在這面向上，徐堰鈴幾乎與莎妹同步成長。她的首部導演作品《踏青去 Skin Touching》就引用了梁山伯與祝英台的原典顛覆，第二部《三姊妹 Sisters Trio》從許仙和白娘娘的意象為延伸，而第三部《約會 A Date》乾脆直挑寫實原創劇的文本來演，在《沙灘上的腳印》則衍自法國小說家莒哈絲的文學構成意念。

堰鈴認為，從前為反抗上一代掌控語言詮釋的權力，傾向以身體的暴動和騷亂作為想像的出口。但這一代年輕人接觸身體的機會多了，身體不再是禁忌，在語言上所受的箝制也變鬆弛，所以更細緻地使用語言，如何延展聲音的空間和表情，攤開語言的折縫，成為全新挑戰。

堰鈴覺得莎妹的作品充滿舞台性，在意分分秒秒舞台上的進展，是以表演為重的劇場。身體，是不寫實的身體；語言，也是不寫實的語言，飽滿地銜接了觀點。從構思《沙灘上的腳印》這個作品開始，堰鈴就深深著迷於莒哈絲：她的文字，充分地表現女性的特質和慾望；她的人生，像是天生為了創作而生，那麼偏執而又獨一無二。莒哈絲的書寫，無論形式或主題，都令堰鈴深深以為，彷彿可以藉此勾勒自己的某些東西，還有她想要自己跟自己對話的那部分。

我覺得，徐堰鈴其實是莎妹中最重視酷兒理論實踐的導演。但徐堰鈴認為， 她想說的其實不是同志故事，而是關於戀人、關於慾望、關於肉體、關於服裝、 關於主動或被動、關於看人以及被觀看 。

從青春時代與莎妹相伴同行，彼此烙印下成長的痕跡，如今戴君芳、馬照琪、 徐堰鈴，都已性格鮮明地各自摸索出自己的獨特藝術樣態：戴君芳的「1/2Q」結合傳統和前衛；馬照琪的「沙丁龐客」致力於非語言、非菁英式的劇場路線；徐堰鈴的「台北小花」，允許不同類型的藝術以非爭辯的陰性邏輯，接觸、滋養，更有機地發生可能性。今後，她們的腳步將如何與莎妹交疊或分歧？未來，還是未竟的篇章。

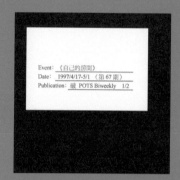

Event: 《自己的房間》
Date: 1997/4/17-5/1 （第 67 期）
Publication: 破 POTS Biweekly 1/2

Chit-chatting

X

評論

品味不良

的

妹妹們

的

分組討論

Shakti-
Swift-
Spear

What stupid and redundant designs are shoes, says the pulse of land. What anxious and clingy inventions are clothes, whispers the breath of southern wind. Shoulder the tiny bone remains of human, siblings of warriors, crawls strapped, today I am well, spirited, my smooth

skin reflecting the screams of the enemy. Order the release of Shakti prototype, mantra and natyam together will vanquish all obstacles, the earth will tremor in tune. Fire set in the air, forming a delicious scent of smell with blood, are not the best landscape paintings radical? Raktabija dried like a shriveled passion fruit, one hundred percent artificial flavoring free, Pshaw, what is Ashura. Tongue stuck out and eyes bulging, Shiva stamped beneath, clap and see if not like a beautiful piece of porcelain? As the Goddess of the East, the Guru Mahavidya, nothing I can't handle. No time to chat, I'm done being a nice god, I still have a spear to drive into that man from the West.

拉克塔維拉拉乾燥得像只吸乾乾的百香果，百分之百無人工甘味，

哼，修羅之玉算什麼惡玩意兒

吐舌瞪眼，藍色的支夫墊在腳下，拍拍手你看不正像個國際名瓷器？

身為一尊東方的母神，大知藏者，沒有什麼搞不定。

沒時間和你寒暄，神明的親切已經做足，

我還得送給西方的那位先生姿長矛去。

(Translated by Nai-yu Ker)

鞋子是多麼愛惜無聲的設計啊，土地的脈搏如是說。

衣料是多麼牽掛的氣息發明啊，南風的氣息這般說道。

掛上人類遺留的小小耳架，一些戰士的手足，幾條爬行的形帶

今天的我狀況良好，精神奕奕，深沉的滑膚反射出敵人尖叫的口型。

下令釋放原型莎克提，梵唱踏舞帚一切障礙，地殼震顫共鳴。

空氣中有人縱火，與血液連成了好聞的氣線，上好的山水畫不就是要求個狂性？

Sisters Took Me to See the Flowers

A Boring Life: A Nightmare, Bewitched

Yc Wei is a most dexterous manipulator of her viewers' emotions. She could turn extraordinarily agreeable as soon as a tempest has swept over the stage. The saw, too, could be used to clip the fingernails. In her works, violence is always interwoven with tenderness. When the mood is aroused, one could sit up and jump over to the far end at a blink of an eye. More often than not, Yc's plays would induce a bafflement where laughter and tears are entangled. Language is found to be redundant, too, while a simple gesture becomes the only thing that matters. So is the facial expression. Everything could end up in nothingness in a split second. The sadomasochism of the flesh and the soul is but a sweetened game play. x Hsiao-hung Chang

妹妹帶我去看花
《甜蜜生活》中的魔幻夢魘

X

張小虹

不完全的自殺手冊，把死亡打點成一種可嬉戲、可哀悼的表演，瘖啞凝止中讓人不由得心慌慌、意亂亂了起來。

魏瑛娟執導的新戲《甜蜜生活》，由莎士比亞的妹妹們的劇團擔綱演出，果真無關乎莎士比亞，也無關乎費里尼，但關乎暴戾與溫柔，也關乎玩虐與扮虐。莎士比亞的妹妹們的劇團有男有女，但卻一逕以「妹妹」名之，既遙呼維吉妮亞．吳爾芙六十多年前的不平之鳴，也反轉了以男性代名詞囊括男女性別、泛稱普通共相的傳統，甚至更可曖昧搖擺地指涉次文化中溫柔多情的男同志。

妹妹、妹妹、大矣哉。

而當妹妹的劇團上台演戲時，台下的觀眾可得準備好各種情緒的急救包，以備不時之需。演員的造型如預期中一般突兀搶眼，綠色的淚與唇，迷魅夢魘般的白色睡衣，在手腕、頸項、腰背處，處處纏繞捆綁著血跡斑斑的紗布與繃帶。她們實驗著各種自殺的方式，或美工刀割腕，或黑絲襪勒頸，或打火機焚衣冷冷地不說一句話。在甜美輕柔、可以淹死一缸人的音樂中，導演逼著觀眾精神分裂，一眼笑、一眼哭，拾不起又放不下，彷彿也瞥見了在不屑、輕蔑與自棄之外，還有那一大片漫漫無邊、無言無語的怯弱。

魏瑛娟是上上乘的情緒操弄者，一陣狂暴過後異常的溫柔，鋸刀也可用來修指甲。在她的戲裡，暴力與柔黃的纏綿比鄰而居，在情緒被喚起的那一刻，瞬時撐竿跳到另一頭，看魏瑛娟的戲，總算懂得什麼叫做啼笑皆非的悵惘。此時語言是多餘的，只要簡單的手式，指你，指我，再用食指輕輕迅速地往下勾，像一秒鐘前才挺立的人，頓時癱頹在地，掛了。此時表情也是多餘的，偏執的冷面，抓頭、撫手、咬指甲，呆滯自閉而又頹廢，彷彿一切在搖擺與尖叫過後，只需唾一口口水，就可結束。情感上與肉體上的 S／M，終究只不過是一場甜蜜的遊戲。

《甜蜜生活》中遊走著如是這般的暴戾與叛逆、脆弱與憂傷，更有著對女人生殖的突發奇想。看累了傳統用象徵、轉喻（如紅布簾的門、紅緞的臍帶或血河）去呈現女人對生育焦恐的手法後，魏瑛娟的「無性生殖」該是既超現實又詭魅的捉狹傑作。三個女人誇張地模仿著懷孕的嘔吐動作，捶打肚子之餘，也聲嘶力竭，終於各自產下鮮艷的花朵，抱在懷中呵護疼惜。生是苦，不生也是苦，而當生下來的竟是一朵朵的塑膠花時，便也真是對在生育關口焦灼踟躇的女人，一記當頭棒喝。在奇想的創作天地裡飛行，女人也許終究可以不再受困於生理的命定、肉身的牽縛。

妹妹背著洋娃娃，來到花園去看花，看見了一朵又一朵，飛騰空中，爬行地上，詭譎而又狂艷的花朵。

原載於張小虹《自戀女人》(聯合文學出版社，1996)

Colors, Languages, Flowers, Gloves Pink, Blue, Phosphorescent Green A Women's Performance Unique to Taiwan?

The farce employed in The Color-haired Women Dance on the Broom is intended to criticize our everyday misconception about gender, and has nothing to do with men and women. The insertions of the soundless scream and a speechless monologue at the end of the play further transcend the quarrelsome kind of comedies produced by lesbian acting troupes based in New York. x Katherine Hui-king Chow

彩色語言花手套，
粉紅寶藍螢光綠
屬於台灣的當代女性表演？
《我們之間心心相印—女朋友作品1號》

X

周慧玲

一月二十日，在看完了魏瑛娟的《我們之間心心相印》後，筆者的筆記本這麼寫著：「如果把『語言的顛覆與重建』-這麼沈重的帽子叩在『彩色語言花手套粉紅寶藍螢光綠』-這樣的花俏標題上，大約便是我對這次台北上演的「女節」開鑼戲《我們之間心心相印》的反應了……。」

《我》劇雖然是一種顛覆，卻顛覆得這麼滋滋味味，妙趣橫生！該劇三段主戲的喜劇調笑手法，不僅嘲謔了我們習以為常的、圍繞著性別的種種是非，其實非關男女，而結尾時的無聲吶喊和無言自白，更讓這齣戲超越了紐約那些以後現代都會為大本營的西方女同志表演，所慣用的滔滔雄辯的諷刺喜劇風格。

另一種驚心動魄的台式風情

《我》劇因為重新探索和面對同志們(乃至所有邊緣人)在主流社會的處境，所以展現出另一種驚心動魄的台灣式風情。更重要的是，藉由女同志這樣一個長久以來被漠視的題材，《我們之間心心相印》不禁重塑了男女性別的是是非非，更突破台灣一片泛政治聲中的僵硬思考模式，提出了語言和認同之間的另類關係。

確實，《我們之間心心相印》後從它的英文標題 Three Color-Haired Women Dance upon the Broom(三個彩色頭的女人在掃把上起舞)，到它的舞台裝置及調度，及至於絢爛頹廢的螢光色調，都與紐約蘇荷區小劇場(不論是 LA MAMA, PS122,其或是 WOW Café)中的西方當代女性表演作品十分類似。

再加上她處理的又是目前後現代論述中，最炙手可熱的同性戀議題，不免令人將台北和紐約聯想在一起，更何況該劇也確實和西方的女同志表演，有不少雷同之處[1]。

法國女性主義學者 Monique Wittig 在一九八O年代喊出「女同性戀者不是女人」口號，不僅震驚當時的學術界，也影響了紐約一群表演藝術家，鼓舞她們從排練女同性戀表演中，顛覆主流社會的性別意識形態[2]。

根據 Wittig 的論點，「女人」是兩性性別意識形態的產物，而這種長久以來被視為自然法則的性別概念，其實也是社會文化的一種產物，它真正的目的，是要掩飾社會相對於男人而言的異性—也就是女人的壓迫。所謂「西瓜偎大邊」，但凡將人群一分為二以作區別的目的，主要是為了區別尊卑，分出高下，「男女有別」又何嘗不是呢？

Wittig 進一步指出，女同志的行為，一方面證明「異性戀」不是天生自然的定律，另一方面，她們既背離了兩性概念中「女人」的行為規範，也就否認「男人」的存在，並「解構」兩性的神話。

受到 Wittig 啟發的西方前衛表演藝術家們，開始以同性戀的觀點，陳述同志間的性愛種種。一方面向主流社會禁忌挑戰，更重要的是顛覆「男女有別」的刻板行為模式，以及依附在這個行為模式之下的「男尊女卑」的意識形態。

此外，這些女同志表演者，往往擅於運用布萊希特的疏離效果，向那些習慣以偷窺的心態，將女人置於被動的角色的劇場文化挑戰，就算是在看戲的審美行為上，也極力擺平兩性尊卑不平等的關係。

台灣在西方理論之外另闢蹊徑

魏瑛娟編導的《我》劇，與上述西方女同性戀表演的意圖，頗有雷同之處。例如，劇中三個女人間的三角關係，首先與男女二人組的定律相悖，暗示女同志間性愛關係裡的權力結構，是不斷變化移動的，而不像「男尊女卑」那樣一成不變。

其次，劇中三個女人的行為表現，也因為她們自外於刻板的男女模式，而不再具備我們所熟悉的性別的意義。例如，她們雖然彼此爭風吃醋，卻不是為了爭男人的寵。「男人」不存在的背景之下，她們的善妒，就很難和「女子善妒」那樣的刻板印象連在一起。

換言之，觀眾無法再從「性別」的角度，解釋她們的行為了！也就是說，劇中的三個人，既是（生理上的）「女人」又是（相對於男人的）「女人」《我》劇其實已經推翻了我們所習慣的「女人」的定義，而這個定義所隱含的對「女性」性別的歧視與壓抑，也就無法成立。

《我》劇最耀眼的，自然是劇中三人分別以粉紅、寶藍、螢光綠三個色系組成的服裝。這些誇耀的顏色，誇耀的服裝，配和著演員誇耀的身段，如她們芭蕾舞者般的步伐、模特兒式永遠向上彎曲的手臂與手掌，以及像洋娃娃一樣滾動的眼珠子。因為是如此的刻意誇耀，這些已往被用來標示「女性」的服裝身段，突然脫離它們原來影射的性別意義，僅成了一連串華麗而空洞的符號，一串徒具形式，沒有意義的符號。

服裝一如肢體語言，原本是社會規範性別行為的憑藉，但如此誇張的把玩它們，反而顛覆了那些規範；而「性別」也一如衣服、首飾，是外加的飾品，可以任意穿脫自如，沒有什麼永恆或實質的意義。這種藉由刻意誇張的「性別」裝扮，以嘲弄、顛覆性別意識形態的技巧，也是西方同性戀表演中常見的。

當然，《我》劇令人格外印象深刻的，還有它不同於西方女同性戀表演的手法。最明顯的是，如前文所言，《我》劇既不曾滔滔不絕的為自己辯護，也不曾以犀利尖刻的語言，將主流社會嘲罵得體無完膚。相反的，它甚至將口語的使用，降至最低，乃至於解構語言的力能。

例如，該劇前半，完全捨棄口語語言，僅有一段，演員斷斷續續、五音不全的哼著一個調子，讓觀眾

不但無法分辨它的旋律，更不用說要聽懂唱詞了。這個特殊有趣的手法，到了結尾時，產生了更具爆炸性的意義。

劇終前，三人依序先脫掉斑斕的假髮，抹去黑色的唇膏，好似還原本來的面具。接著又作了一番「自白」式的表演：他們將每一單字分成幾個語音，或只發出子音，或只會唸出母音，以這種方式，先是徐緩地，接著越見高亢，猶如和盤托出她們內心掙扎。

這一景在文字上雖有不盡之處，情感卻是飽飽滿滿的。而她們努力發音，卻仍無法以語言陳述清楚自己的處境的演出，不禁令人自問，究竟是我們不懂她們的語言？抑或是我們不願懂？語言在輔助溝通時，是否也阻礙了溝通？藉由這樣的手法，《我》劇似乎已經在西方當代女性劇場口若懸河的滔滔雄辯之外，另闢蹊徑，將社會邊緣人的處境，與語言溝通的極限，以不同的方式展現觀眾的眼前。

一種全新的企圖正在醞釀中

此外，在處理人際關係時，《我》劇也不似西方前衛表演般，偏好細細描繪同性戀者最不為主流社會認可的性愛關係。相反的，該劇編導將劇中三個女朋友彼此相處的方法，處理的像是兒童嬉戲般稚氣。

例如，她們在傳遞情意時，不時地以手推頂對方；而她們在表達對對方身體的好奇與愛慕時，也僅以脫掉手套，露出赤裸的手掌來表達。她們童戲般手牽手轉圓圈，又像孩子般嚎啕大哭；三人之間的緊張互動，也好比兒童那種「跟你好、不跟你好」的關係一般。

沒有激情的雄辯語言，再加上溫和的童稚行為，免不了要令人懷疑該劇在處理同性戀題材時，是不是有點避重就輕，刻意迴避了最具爭議的部分？但這也使得《我》劇和西方女同性戀表演的犀利與睿智不同，自成一股原始天真的風格。

事實上，《我》劇對語言的質疑乃至捨棄，和那股反璞歸真、回歸到兒童天真的慾求，也出現在「女節」其他的作中。例如，在郭靜美導的《NEXT》中，三個女人，藉由一連串包括「剪刀石頭布」、「蓋房子」、「捉鬼」、「頂牛」等兒戲，表現人際間的互動。甚至結尾時，三個女人也還是躲在椅背後，孩子般探頭探腦。

她們既不借用語言，又充滿稚情，好像仍處於一種不解異性的年幼狀態。而「捨棄語言」和「回歸童真」這兩個特色之所以會同時出現，也並非處於巧合，而是息息相關，反映出一種全新的企圖。

心理學大師拉康 (Lacan) 繼佛洛依德、容格之後，將人格發展的早期，再劃分為「想像狀態」 (Imaginative) 與「象徵狀態」(Symbolic Order) [3]。拉康以為幼兒在學習實用語言之前，是處於一種想像的狀態，它的特徵是分不清主客體之別。而一旦開始接觸語言，他們才逐漸認識「你、我」的區別，慢慢學會主、客體的概念。

女性主義心理學者，順著拉康的理論，又進一步闡釋，指出當幼兒認識「你、我」的主、客觀概念後，

接下來便是學習「男女有別」的性別架構(「男女有別」是緊跟著「你我不同」的)。在這個過程當中，為了延續父系社會對「男性」的尊崇，「女性」很自然的被犧牲掉，成為較弱勢的性別屬性。

因此女性主義學者認為，在進入語言階段以前的「想像狀態」，實則是女人的自我意識與自主性最飽滿強烈的時刻，而一旦學會了語言，她便無法逃離那隱藏在整個語言體系中的「男尊女卑」的意識形態。

無言與純真

如果從這個角度切入，我們會發現這次參與《女節》的一部份作品中，似乎與這個理論遙遙呼應。換言之，它們同時揚棄語言帶來的挫折感，又緬懷或漫想回歸幼年時，不解男女之情、不識愁滋味的純真年代，似乎暗示創作者急欲擺脫兩性性別觀，以及隨之而來的對女性的壓抑，以便還原她們曾經擁有的自主性，與那種毫不退讓、絕不妥協的自我意識。

這種對「無言」與「純真」的想望，既不同於西方當代女性表演，咄咄逼人的氣勢，更不像早期出現在中國(甚至西方)舞台上，拿著「新女性」旗幟高聲吶喊的表演。

「女節」是不是暗示我們，一種帶著台灣風情的當代女性表演，已經頭角嶄露了呢？

1 有關當代女同性戀表演，請參考筆者所著，刊於表演藝術雜誌相關文章〈女性主義劇場 -- 女界〉(93/12)，〈解構性別的《九霄雲外》〉(94/3)，及〈郝莉.休絲 -- 美麗壞女孩〉(94 /8)。

2 見 Wittig, Monigue. (1981) "The Straight Mind," Feminist Issue, Summer: 103-110. "One is Not Born a Woman," Feminist Issues, Winter(1981): 47- 54 及 " The Mark of Gender," Feminist Issues, Winter(1985): 3-12.

3 見 Michell, J. and Rose, J. (eds)(1982) Feminine Sexuality: Jacques Lacan and the ecole fredienne, London: Macmillan.

原載於 PAR 表演藝術雜誌 1996 年 5 月號 43 期

The Political Accompaniment of the Masquerade

Quietude is something that marks SWSG's drama, with its frail occupancy of airy characters in masks that separate themselves from the reality. The incidents and movements involved have been carefully minimalized, the inter-interpreted relationship simplified too. The existence of a bright tonality is there to bring out the trivial difference of the everyday monotonousness, while the costumes are to induce excitement among the audiences. The simple props turn out to be the starting point of the actors' and the viewers' imagination. Interesting, too, is the most casual series of movements and postures and blockings. The themes are not small, though they aim to reveal the most embarrassing slices of life instead of presenting a whole picture: relaxed, yet serious. The afore-mentioned are typical of Yc's works, which are also suggestive of her liberal attitude as an artist. Boldly, she sets free the imagination of her audiences. These characteristics, too, become the trademark of SWSG. x Ai-ling Lu

夜晚看魏瑛娟的戲，像是架著身子在陽台欄竿上，看一場玻璃窗後的化裝舞會。光亮的場面，好像很熱鬧，其實（戲）很安靜，人物總是輕飄飄、脆險險的質感，戴著與現實乖隔的面具（中性面孔）；事件與動作是由大化為極小，由繁而至最簡的互譯關係：明朗（顏色）中襯托生活之同中異；另類（化裝、髮式／色、衣服）中有橫趣：簡單的道具，是觀／演者想像的起點、日常且輕盈（非表／扮演性）的動作姿態；甚至簡單的空間區位運用（以演員隊形排列的運作，以及場與場之間皆以燈暗切轉配合極小的表演空間）；以及，日常且自然的表演姿態；戲的主題都不算小，掀露切面，少及整體，輕鬆中講嚴肅，大題小作，點到為止，餘靠諸位看倌代之推演。在魏瑛娟的幾部導作中，都複用了這些相同的特色與表現方式，充分的流露出導演在創作時的自由情態，大膽的讓觀眾的想像奔馳，也成了「莎士比亞的妹妹們」的特色與標識。

「反用」手法 凸顯對白敘述

極力推翻寫實戲劇舞台上的表演法則，另找尋創意和新形式一直是國內小劇場多年來的目標，以各種不同的表演形態來表明此一意圖之堅定。魏瑛娟找到了她的。我揣想這齣戲，有一部分是她刻意在表演的一般熟悉作法上來個「反用」，例如，一般舞台上的扮演，是很生活化的穿著，可以為凸出人物個性而設計，化裝則只為凸顯臉部輪廓，聲腔則相反，比較舞台化等等；但《自己的房間》前半場的動作與語言和故事，並不以互譯的方式推近，很奇妙的，那動作自動的在我腦海中呈現了中性的、像是視覺的推力似的，凸顯了那時的對自與敘述的清楚深刻和幽默，下半場就不再見用此法了。我有一點嗅到表演上的實驗感，這才是我們的小劇場／實驗劇場應該思慮之處的一個小例子，而不只是故意在表現奇異、驚世駭俗上做文章而已。我認為這是創想，是創想則無謂大小，值得歡喜。

遊戲寓言 喜謔愛情政治

《自己的房間》裏，有愛情的彎延曲折，各種疼痛；但疼痛延伸成了集體痛的意識，戲在這時就進顯出愛情的歧義面了，愛到深處只有默默承受牙疼，對祖國的愛情到了深處，也就像這不好不死的牙疼，醫它不醫？不醫？要人命了！

借籃球的玩法，傳、搶鐵桶那場戲，極度諷刺著權力轉移的過程實則如此隨意而荒謬，一種運動，一回遊戲罷了，你給我，我再給他，你搶來，他搶走，但，就像所有的集團都有／必須有／討厭有／也會有的施號令者，沒有人能逃離錯誤，因為錯誤可以製造，除了他自己。被迫犯錯的人而沒有反抗勇氣的人，也就成了真正犯錯的人，姓名籍貫，此時方知何謂傳承，那就是負世代的罪於一生一身。人身表白，顯映踐踏生命尊嚴之酷行，痛呀！不要統一！屬於多數人的那群聲弱者哼喊著。

類似日本綜藝節目一場戲裏，特別像強調了台灣長久以來，圖圖爭做日本綜藝型態，影響思考、想像品質至鉅的電視惡性生態；與其說以喜謔手法對照諷貶政治，勿寧是對文化危機的反照，一石二鳥。結束這段時，四人都抱著肚子哎哎叫，統一不好，統一不好。

末尾的裸身，四人斜跪著朝向高高在上的光源伸長了雙手，是褪盡蔽護與武裝？是無所遁逃只有虔誠／投降的高舉雙臂？是迎接的手勢？承受的手勢？還是，無論如何，等待相擁入懷太久的手勢？燈光

由暗緩緩至大亮，這場言不勝言的沉默、沒有表情的靜視、唯一的一次音樂缺席的場景，使戲劇的進行與面對政治潛在暴力的無力，盡皆落入無言（或無以言對）的境地，儀式化的凝止姿勢同時成為解譯與凍結意義的密碼，矛盾頓生。使我察覺自己在黑暗中向著光區尋找表演意義的樣子，竟像是千萬追尋著生之意義的、帶著滿布符碼的中國人的臉。分久必合中命定的裂隙，像牙疼的記憶，牙也許有好的日子，痛的記憶則是永恆的追逐。

段落結尾 意象舉重若輕

在《自己的房間》裏，一如魏瑛娟其他的戲吧，即使講政治也自然是簡單的講、輕鬆的講、愉悅的講、另類的講、點到為止的講。整部戲的各個段落皆像是一種借故事喻題旨的形式，令人想起兒童寓言；只在結尾處以語言（雙關語、諧音字、明白直接的說）輕輕的帶出隱射意，因此語言在這齣戲中，就其政治潛題而言，是舉重若輕的，但同時也在舞台意象上顯得付之闕如。此外，戲首，長段黑暗中訴諸聽覺的聲響與音樂，以及戲尾赤裸的姿態、謝幕回首的動作，我以為是這齣戲落俗之處（讓人想起這近年小劇場形式上的最愛，在大多時候意義上只是空洞曖昧的），對魏瑛娟那種段落式獨立的表現方式而言，在形式上前無添補強調的效果，在內容上又無加助深邃之感，復與中間場景無一致性或異質性的結構關係，是全劇中我個人以為最可惜的安置。

觀者自釋 冀望開創的展現

這齣為香港九七量身定作的戲，就香港目下的衝擊性與複雜現狀而言，其政治警醒氣味說起來是極淡極淡的，倒顯露了一種壓抑後的命定悲觀似的，在多年的疾聲宣討之後，香港回歸大陸的前夜，我彷彿一直不斷聽到，無數小聲碎語疊訴著矛盾與承受。也許是編導對香港的命運，提供趨於冷靜並幽自己一默的建言。也可能只是借表演投散出來的質素，觀者自行編織的個人觀點。但我竟沒想到《自》戲反而頂適合在台北上演與觀賞，而令我好奇的是台灣（北）觀眾的想法。

那夜，同行的外國友人問這個劇團的特色是什麼？我告知就我所見過該團的《甜蜜生活》一戲的感受是：那應該會是個變化性很強的表演團體，導演的創點是如柳暗花明般的宛轉到來，我隱約見到一種緩緩的力量，這種力量如果持續不斷，戲就好看，令人振奮。也許因此，而對《自己的房間》觀賞上的要求甚深，冀望再看到富深度的實驗精神與形式開創的展現，但這次演出，尤在整體結構上仍承襲以往的環套式的連結，創意微弱，在戲劇的涵容度上則不免顯得失去旨題上的重量。話雖如此，我仍對「莎士比亞的妹妹們」有很大的信心與期待，期待那些既有的、屬於該團的表演形式將「不會」成為「不變」的風格，致使劇場中的創意實驗又如夜間曇花！

原載於 PAR 表演藝術雜誌 1997 年 6 月 55 期

Gliding towards the Endless Black

Limbo-666, in terms of formality, structure, theme, and the images employed, is typical of Yc Wei, though it proves to be darker. The color of the flesh and black are all one is to see onstage. Flash lighting is even utilized to limit the perceptibility of the performance. Though in the fashion show of the end, a crimson red is stood out to contrast the black and the white. Compared to Wei's earlier works, Limbo is more theatrically economical. Wei's firmly grabbed hold of the rich divergences and the purity of the world that is peculiar to herself. She needs not entertain her audiences, for they will follow her obediently, as if a domesticated pet. x Hung-ya Yen

向無盡黑暗的傾斜滑翔
《666—著魔》

X

鴻鴻

…… 因為不感疼痛，反而更加危險。——柏格曼

作為一齣在東京首演的戲，《666—著魔》呈現了台灣小劇場的專業質地：縱使佈景裝置付諸闕如，但演員獨特的造型構成台上不斷流動變幻的景致。風格的選擇明確，建立在糅合矛盾對立的中間地帶：光頭、黑紗蓬裙、加上 S/M 金屬皮革飾物的角色，顯得既古典又科幻；用編舞般對線條、姿勢、節奏、佈局的美感敏銳度，經營十足戲劇性的情節張力；談的是著魔狀態，語調卻一貫冰冷沉靜；連音樂也頻頻組合神（古典聖歌、聖樂）魔（現代重金屬搖滾），同步逼現六個人物的獸形魔性。舞台氣氛罕見狂亂或出神，彷彿怕阻礙了觀眾慎思明辨的過程。

遊戲嬉玩陳述殘酷黑暗

因此，雖然光頭、蓬裙的中性造型似曾相識於舞踏或田啓元的戲中，《666- 著魔》卻不折不扣是一齣集魏瑛娟以往主題與形式之大成，並推向極端的作品。魏瑛娟擅長以遊戲形式與嬉玩氣氛，陳述殘酷或晦暗的主題，迸發獨特的黑色幽默。看她的戲，於是也經常是愉悅與「慘不忍睹」輪替、甚至同時交糅的經驗。她的遊戲有對傳統表演形式（如《我們之間心心相印》與本劇對芭蕾踮腳、轉圈）的仿諷，有對兒戲的移用（如《自己的房間》與本劇中的「比手劃腳猜字謎」和「一代不如一代」），也有自設新創的規則（如本劇中六個人分成兩組，不斷仆倒、站起的集體較勁）。遊戲其實最大的樂趣與目標在於競爭，劇中的情節與權力關係逐經常表現為角力、爭勝，或是由對峙到誘引、由誘引到對峙間的往復拉鋸；也像真正的兒戲一樣，這些台上的遊戲往往一再重複，玩得樂此不疲。維持觀眾看下去的懸念，便是一場場一旦啓動、便不知伊於胡底的強弱勝負之爭。

匪夷所思的是，魏瑛娟戲中的競爭，其獎賞通常不是「病」就是「死」。貫穿她多齣作品的黑眼圈、黑嘴唇的滑稽形象，到本劇發展為鮮血淋漓的殘酷，凸顯了「疾病」的指涉。《甜蜜生活》中千奇百怪、令人捧腹的各種自殺的手段，本劇中也有集體咬噬手腕的一景遙相呼應。倒數第二場，一名男子東扶西扯，救不回一群同伴如洩氣娃娃般垂倒死去，他也索性倒下同歸於盡。乃至結尾 -- 最富想像力的一場 -- 服裝秀嘉年華，也從絲網、鋼釘、金屬面具等 S/M 意味濃厚的裝飾，發展為血袋、針筒、注射瓶加上滿頭滿身的鮮血。演員臉上的冷傲神情表明了這場儀式的樂趣不在施虐或被虐，而是自虐。沒有《自己的房間》死亡之後的集體新生，在著魔的領域，死亡本身就是充滿快感與華麗的救贖 -- 甚至「救贖」這樣的說法，可能都太一廂情願了。

病態囈語的詩意默劇

魏瑛娟近年的戲通常是「默劇」，偶爾用上的語言也都精煉而跳宕著詩意，本劇亦然。僅有的兩段「話劇」，其一是三個女人的：李靈在一邊丟出人體器官、肌肉、內臟組織的名稱，阮文萍在另一邊回應以這些部位的病症，中央的周蓉詩則像一具站立垂掛的大體／模型。阮文萍的病名發展為月亮、筷子、天空……彷彿世間一切都是我們的病。這種對疾病的延伸解釋真是令人驚心，簡直包藏著一門巨大的哲學，至少，是魏瑛娟多年來「病態作品」的一把鑰匙。

另一段「話劇」則是全劇唯一狂亂的場景：周蓉詩快速而模糊不清地述說著一個似乎是有關毛毛蟲的

故事，眾人則如獵犬般圍在她身邊，隨她的動向而躍躍蠢動。不論這一領導與群眾的關係指涉著欲念或政治，無疑的是語言或意義均已不重要，語言成爲囈語，跟從者也唯有獸性的盲從。對理性的不信任與對威權的嘲諷，或許，也有著對作品中語言被肢解乃至消音的夫子自道。

如上所述，《666-著魔》從形式、結構、到主題、意象，無一不是魏瑛娟典型的「慣技」只是更爲黑暗--除了肉色，就是黑，甚至一度用快閃燈來壓縮舞台的能見度，只到了結尾的服裝秀，才凸顯鮮血的紅，像在黑白電影上手染的一抹觸目的原色。較諸早期作品更集中，更凝聚、更不浪費精力在表象的戲劇性上，一如《河流》之於蔡明亮，或藏身黑暗之海的保羅.克利。魏瑛娟已經牢牢掌握住她（內在）世界的純粹與豐富歧義性，無須取悅觀眾，而觀眾勢必將如犬如獸跟在她身邊亦步亦趨。我只擔心創作者在驚呼「我找到了！」之後，相對排除了其餘可能性的容身之地。就像羅智成在付梓他最爲豐富、成熟的一輯詩時，自覺到他的原創力「開始走下坡」而不無傷感地將詩集命名爲《傾斜之書》而柏格曼面對深沉的《秋光奏鳴曲》被法國影評人形容爲「另一部柏格曼式的作品」時，也十分沮喪地自問：「到底怎麼回事？柏格曼開始重複柏格曼式的作品了？」說《666-著魔》是一齣「典型魏瑛娟式的作品了」其實語帶敬意，只是，對於一位眞正藝術家的未來動向，我們有更多不同的期待。

原載於 PAR 表演藝術雜誌 1997 年 11 月號 59 期

A hypertext performance & cross-language writing
A sample of life, two sorts of writings, and three different texts: to live in literary theatre

Le Testament de Montmartre chooses to address directly to its original book and the readers of it without adding any superfluous lines or plots. It, instead, retells the story by reconstructing the narrative orders. Though some might question its theatrical value for its "over-truthfulness" to its original, it smartly and sublimely transcends the attitude towards and the reading habit of the originals in today's literature market. x Katherine Hui-ling Chou

劇場之於文學，可以依存，可以互補，可以挑釁，可以背叛，可以辯證，也可以各自爲政。台灣劇場因爲歷史的因素、因爲美學的緣故，並未如西方戲劇般被歸類爲文學；偶或有之，也許是個案或是偶發事件，總不具備普遍性。劇場與文學的歷史淵源既然不深，彼此互動的包袱自然較小，當然也不太會有什麼愛恨情仇的往事。以劇場處理文學的作品，便很難從歷史面向切入分析這兩個文本的恩恩怨怨。此次「台灣文學劇場」的觀眾，或有慕原著之名、意在追尋劇場對於文學原著精神再現者，或有著眼於劇場形式和語言的可能性者，但是這未必保證文學讀者與劇場觀眾的觀點交集。「台灣文學劇場」所企圖成就的，可以是藉文學以招徠注視，也可以是藉機圖彌補本地劇本文學之不足，當然也更可能結盟「劇場」與「文學」，成就一場超文本的展演。空間很大，焦點未必統一，兩個文本甚至可以不對話。

超文本閱讀慾望

如果「文學劇場」的命題，涉及「劇場」與「文學」兩種文本是否需要對話的議題，魏瑛娟改編《蒙馬特遺書》的劇作《蒙馬特遺書——女朋友作品 2 號》，顯然又很麻煩地牽扯到另一種文本 —— 一種隱藏在小說中的作者自畫像的潛在文本，以及引起讀者對照閱讀這兩種文本的超文本閱讀慾望。《蒙—女》所面對的原著文本，因此不僅是單純的文學作品，而是一種文學與人生交織的「超文本」（hypertext），劇場對於該作品的處理，恐怕也無法完全無視讀者或觀眾這種超文本閱讀的慾望。事實上，《蒙馬特遺書》作者邱妙津戲劇性的人生事蹟，原本就爲原著小說渲染悲壯色彩，《蒙》被視爲「女同志書寫」先鋒，更加強化讀者對小說及作者生平的交互閱讀。這並不是說原著小說拜作者遭遇之賜而被重視；相反的，原著強烈的書寫風格與自傳傾向，在在使得讀者閱讀這部作品時，溢出傳統的文本閱讀經驗，而產生人生與藝術交錯對照的超文本閱讀趨勢。選擇處理這樣一部文學作品，勢必要面對原著所勾引出來的對文學以及對作者人生的交叉閱讀的慾望，《蒙馬特遺書——女朋友作品 2 號》將很難忽視原著不同目的的讀者群所架構出來的超文本閱讀網，而回歸到純粹劇場文本的創作上。

超文本展演企圖

魏瑛娟以《蒙馬特遺書——女朋友作品 2 號》爲題，似也暗示一場超文本的展演企圖：將改編原著放在創作者過去的劇場作品系列中，《蒙—女》既不會獨厚劇場形式，更不會僅以小說原著（及作者記事）爲尊。有趣的是，在抗衡折衷原著文本與劇場之餘，《蒙—女》選擇忠實表達原著精神的明顯企圖，引發了一場非正式的「劇場或文學」的意見拉鋸；交頭接耳、網路傳訊中，常聽聞的質疑是，《蒙—女》依循原著的小說文本以致劇場企圖較弱。

表面上看來，《蒙—女》動用六名演員，主要集中代言一個角色，演員以近乎滴字不漏的方式，背誦小說人物的語言，似是「附和」原著，而非與小說／作者對話。但仔細分析起來，《蒙—女》謹慎的調度，既遵循原著精粹更尊重原著中展現的作者生命價值，但卻在細密處開展戲劇創作者與原著的對話意圖。明顯的例子是，原著《蒙馬特遺書》以類日記的方式，經營「記事」、「檔案」、「回憶」「省思」、「書信」、「日記」交織的超文本結構，但總是從第一人稱觀點爲視窗，向閱讀群眾展現女同志的愛情背叛生死；劇作《蒙—女》卻是將原本統一的第一人稱敘事，拆解爲六個不同聲音，六

個迥異的身體。這使得原著裡敘事者想像與他人進行的私密對話，轉化爲舞台上自己與自己的辯證，而原本敘事者與數個女人之間錐心的背叛與思念，也變音爲敘事者與自身生命的拉鋸。這樣的舞台呈現，低調處理原著中每每被過度渲染的同志情誼，並刻意凸顯較被忽略的一個生命對自己的激烈質疑對話和掙扎。換言之，《蒙—女》提醒／提供另一種閱讀，讓觀眾穿透女人彼此背叛依存的情節，更深一層認識原著中那個堅韌的生命情感，如何飽受憂鬱症的摧殘，又如何在不斷的折損摧毀中，提煉精粹生命中的高貴性格。《蒙—女》不多加任何台詞情節，但卻是以重組敘事結構的方式，和原著以及它的讀者對話。這樣「忠於」原著的劇場呈現，也許有人以爲未能超越原著小說文本的成就，但實在又比時下文學市場機制對原著的習慣閱讀，更高明且內斂。筆者便以爲，《蒙—女》透視原著表面的同志書寫，深深地觸及背後那個被嚴重憂鬱症困擾的生命，而這個生命在兇悍自毀邊緣奮力掙扎時展現的反思寬恕包容與提升，正是使得原著情慾論述得以展現更加寬廣的生命可能性的關鍵。

再者，劇場如果可以爲文學提供另類閱讀經驗，它和文學閱讀最不同之處在於，文學閱讀的經驗是私密的，是可斷裂的，劇場的經驗卻是集體而高度集中的。邱妙津書中敘事者澎湃情感的流泄，和在生死間的劇烈掙扎，也許可以透過一對一的閱讀模式，取得讀者共鳴。但劇場裡，這樣私密的對話，要如何同時與各自迥異的閱讀個體對話，並且在集中而短暫的時間內，說服「劇場讀者」，是《蒙—女》最大課題。以《蒙—女》上半場裡一個黑暗中的身體情慾爲例，六個演員兩兩爲單元，口氣裡盡是澎湃流泄的激情憤怒，但卻不是彼此對話而是輪流背誦書中敘事者的記事，這原本並不利於取信觀眾有關人物的情緒心理。然而，傳統寫實非創作者的本意，導演選擇讓演員一面充滿激情地背誦台詞，另一面又不斷地彼此撞擊劇烈糾纏，使得所謂的情緒寫真，不訴諸狹窄的戲劇情節的擬仿，而是形之於身體的真實衝突。這樣，觀眾對劇中人情感衝突的認同，就不是依靠「假設」的前提，而是可以在演員真實的身體狀態中獲得，而無論是否熟讀小說或認識作者，觀眾都能夠從演員身體上，接收台詞語言意欲傳遞的情感與衝突。

至此，魏瑛娟向我們展示的是，劇場裡有關情感語言的真實展演，可以擺脫對「戲劇假設」（dramatic "if"）的依賴，但又存在於「表演再現」（performative representation）的範圍內，而無須隨意指設「台下」的真實。如果《蒙》的讀者面對原著超文本的結構時，無可抑制地聯想文本之外的作者的生平，《蒙—女》卻告訴我們，超文本的經驗，並不須依靠真實／假設的對立或者戲劇文學人生的交叉閱讀；舞台上真實的再現，可以在戲劇情節之外、以及非關真實人生的「表演」之內取得。

《蒙—女》對於「表演再現」的探索，其實連貫了導演魏瑛娟過去作品中常見的創作意圖。無論是在稍早的《甜蜜生活》、《文藝愛情戲練習》、《我們之間心心相印——女朋友作品1號》、較近的《Kiki漫遊世界》、乃至於此次的《蒙馬特遺書——女朋友作品2號》，我們都可以看到她一面採擷日常生活中慣用的肢體／語言，一面卻將這些符號與它們慣有的指涉意義拆解，並賦予它們新的意義。例如，魏瑛娟曾用「手套」指涉身分認同（《我》），曾以流行歌曲代言並疏離不同時代的愛情（《文》），也曾以觀光客陳腔濫調的旅行語言質疑了疆域界限的客觀存在（《Kiki》）。面對《蒙—女》，吾人當不意外，一本書，可以有非書的玩法，可以是食物、可以是記憶、可以是一切非書寫的動作；同樣

的，歌隊式（創作者語）的台詞背誦，可以杜絕觀者從聯想真實生活對號入座中認識原著，也可以向觀眾證實，戲劇衝突的展現不一定要依靠情節動機的存在而成立，人物角色的複雜更無須在擬仿的對話中現形。這種對既有符號系統的玩弄與撩撥，可說是對傳統的戲劇語言以及戲劇再現系統的反思。而這也是這齣劇作在主要的同志議題之外，成為以前的《女朋友作品 1 號》續集的原因吧！

魏瑛娟自述《蒙－女》是四兩撥千金，當指以最簡單的結構和場景，調度原著中近乎壯烈的激情與致命的掙扎。暫且不論這樣的底調，是否招徠戲劇企圖不明顯的責難，要維持兩小時的戲劇底調，風險不可為不大。無論是底調或責難，魏瑛娟其實隱藏了她的用力，而《蒙－女》確實同時顧及原著精神以及導演自己的戲劇企圖。在《蒙－女》劇中，如果筆者在前面提出的一切辯證成立，很重要的關鍵是演員內斂又爆發的表演功力；這些演員能夠服膺導演的要求而展現一種非關寫實的、忠於原著的真實情感，也許是激賞者和不以為然者，當共同思考的吧！

原載於 PAR 表演藝術雜誌 2000 年 11 月號 95 期

In between the bodies and words, we play

Purity of literature and theatre is always achieved through a series of simplifying, deleting, and revising. As Peter Brook once puts it, "A play is a play." As long as fun is had, consequences of whatsoever won't probably matter. x Yue-an Fu

之一

一個戲劇工作者如何向一位小說家致敬？把他的小說改編成舞台劇？像雨果的《悲慘世界》，像
Manuel Puig 的《蜘蛛女之吻》？那，假如是對某個小說家的某篇文學演講稿傾倒備至呢？怎麼辦？
難道討論文學技巧的講稿也要、也可以改編成戲劇？聽起來有點瘋狂，魏瑛娟卻這麼做了。同樣都是
卡爾維諾的作品，想像鴻鴻改編《如果在冬夜，一個旅人》，畢竟要較《給下一輪太平盛世的備忘錄》
相對順利些；這個男人、那個女人總比這個「段落」、那個「句子」或一個「字」（word）要好演、
容易詮釋得多吧！

之二

1985 年，距離新世紀來臨還有十五年之久的時間。當時已譽滿文壇，人人都相信摘下諾貝爾文學桂
冠只是早晚問題的義大利作家卡爾維諾，受邀擔任哈佛大學諾頓講座主講人。他計劃以《給下一輪太
平盛世的備忘錄》Six Memos for the Next Millennium 為題，用八次演講來討論本世紀的文學遺產
及其價值。結果他只列出了六個題目，寫完五篇演講稿後，便與世長辭了。這五篇文章分別是〈輕
逸〉"Lightness"、〈迅速〉"Quickness"、〈確切〉"Exactitude"、〈易見〉"Visibility"、〈繁複〉
"Multiplicity"。魏瑛娟的問題是：如何把這些東西「演」成一齣戲？

之三

問題的解答——也就是魏瑛娟的切入點——在「動作」（movement）。「卡爾維諾談議小說技巧談
議文學創作的元素談議 word，我依樣炮製談議肢體技巧談議身型創作的元素談議 movement 」她
說。換言之，她的企圖便是要以戲劇工作者的 movement 對位小說創作者的 word，來與大師對話，
向他致敬。所以這齣戲全名叫《給下一輪太平盛世的備忘錄——動作》。副標「動作」，多麼重要的
字眼！不知怎地，這次「小亞細亞 2001 戲劇‧舞蹈網絡」的演出特刊竟然把它給漏掉了，沒有了「動
作」，文字與肢體無從對話。幸好我們要看的是舞台肢體演出，不是這本刊物的文字標示。

之四

想像一條連續延長線，站在左端的是「舞蹈」，右端的是「戲劇」，某種程度上，這便構成了現代劇
場的主要內容。「舞蹈」是「肢體的戲劇」，「戲劇」是「肢體的舞蹈」。劇場在這條線上跑來跑去。
於是，我們可以看到「幾近純舞蹈的演出」、「舞蹈成分多於戲劇成分的演出」、「戲劇成分多於舞
蹈成分的演出」、「幾近純戲劇的演出」；於是，彼得‧布魯克（Peter Brook）「我們可以選取任
何一個空間，稱它為空蕩的舞台。一個人在別人的注視下走過這個空間，就足以構成一幕戲劇了」的
說法便成為可能的了。「走」是「戲劇」，「如何走」是「舞蹈」。今天，有五個人要走過這個空間，
我們所要看的，「如何走」的成分理當多於「走」。

之五

如果說文字像動作，那麼創作時應該注意哪些事情？卡爾維諾說：文字要輕逸、要迅速、要確切、要易見、要繁複。魏瑛娟所要做的，則是以動作語彙來詮釋這五項原則。就一般人而言，這卻已是超逸恆常，成為另一層次的專業體現了。日常生活裡，我們也寫、也動。可無論怎麼做，卻總是拖泥帶水。要不筆重如鐵，贅字連篇；要不身輕如醉，東斜西歪。如何才能「準確」、能「純粹」？這恐怕更在輕逸、迅速、確切、易見、繁複之前，先要思索一番的。也因此當我們見到五位演員在舞台上舉重若輕，看似隨興卻準確地表達出各種純粹的動作時，更需要察覺的是，在此之前，魏瑛娟手持碼錶、分秒必究地要求演員動作到位時所留下的汗水，以及演員們為了追求純淨動作所狠下的鍛鍊工夫。無論文學或戲劇，文字（肢體）語彙的運用，總是由博轉約，先求其多、其巧，然後不停刪減、修改、節制，而後才能純粹潔淨，才能輕逸、迅速、確切、易見、繁複。「舊學商量加邃密，新知培養轉深沈」，五位演員的肢體，誠然是輕、是快、是準、是顯、是繁，但更讓人欣喜的，則是深藏其下、不時閃現的邃密與深沈⋯⋯。

之六

音樂是重要的嗎？音樂是重要的。音樂只能是配樂嗎？不，音樂不應該只是配樂。音樂有節奏。它的節奏分兩部分，一是曲調節奏，這是內存的，顯現音樂家的創作理念；一是舞台節奏，這是外放的，顯現音樂家與戲劇工作者的對話能力。從這個角度來看，佐藤香聲的音樂，曲調節奏是飽滿自足的，舞台節奏卻力有未逮，所以它只能配樂，無法對話。想像換成另一個人的另一種音樂，似乎也都一樣，不會刪減削弱演員的演出強度。卡爾維諾沒有寫出講詞的第六次演講題目是 “Consistency”，有人說是「稠」，也可解為「一致」。這齣戲若要說有什麼啓人疑惑的地方，或許就出在這裡了。音樂跟戲，戲分跟戲分之間的連繫未必那麼緊湊，節奏起伏未必那麼平順圓融，以至於讓人有種感覺，最後十分鐘的戲，隨時 Ending 都不算突兀，不會讓人感覺意猶未盡。不過，這到底也只是個人的一種主觀看法罷了。

之七

這是一齣好戲嗎？誰都無法斷定。原因是戲有兩種，一種是可看的，一種是不可看的。前者觀眾出乎其外，演員自演員，戲自戲，所以好壞得失易判易說，傳統戲劇多半屬於此類；後者觀眾入乎其中，看戲的人也是劇場的一部分。你的所見所聞，就是你的演出。身在其中，說好說壞，都不容易，現代戲劇（尤其小劇場）庶幾近乎之。但，這是一齣有趣的戲嗎？是的，很有趣！魏娟瑛就坐在離我不遠處，即使排演過這麼多次了，她還是一路看得樂不可支，不時歡笑出聲；演員呢？從頭到尾，似乎也都玩得興高采烈，欲罷不能。觀眾方面，別人我不曉得，至少我覺得就算花錢買門票也不冤枉！「一部戲就是一場遊戲」還是布魯克的名言，既然大家都玩得這麼高興，那麼，可計量的得失成敗或許就不是那麼重要了。應該是這樣的吧！？

Media & Theatre: The myths and interrogations

of

"Representation"

Zodiac's highly experimental attempts are manifest in its interrogations of the "representing functions" of the theatre and media. It's profoundly and ardently obsessed with the representing attempts of the two media. It has the two debate each other, and tries to happily marry them, too. x Katherine Hui-ling Chou

媒體・劇場：
「再現」的思辯與迷戀
《Zodiac》

X

周慧玲

現場表演的特質，總讓劇場人沾沾自喜、自外於「大眾媒體」快速複製大量生產的便宜行事。然而造就劇場現場性的元素，諸如演員的即席演出、空間的即刻轉換等，恰恰使得劇場涉及的再現真實的問題、以及所引發的認知真實的辯論，並不下於大眾媒體。事實上，自二十世紀初電影盛行之際，新興表演媒體對真實的捕捉，以及對認知真實的戲弄，都讓劇場複製或反映真實的傳統企圖，遇到史無前例的強勁對手而自歎弗如。是以，初時的劇場多媒體運用，有的借光生光，以多媒體彌補或加強劇場複製真實的企圖。稍晚則著眼顛覆解構，透過多媒體和劇場的拼貼並陳，賦予劇場強烈的後設特質，挑戰劇場的傳統標的。

國內的多媒體劇場不甚發達。除了技術取得及高成本的難度以外，可能也出於國內劇場美學的思考，特別是有關劇場再現的辯證，並不很成熟穩固。就實際作品而言，有關劇場本身在於複製反映真實，抑或再現建構真實的思辯，比較常見兩極化的觀點，抑或焦慮地將此問題簡化為是非的拉鋸戰、抑或根本對此議題渾然不覺。直接觸及劇場和媒體不同的再現機制的作品，自然就更稀少了。當然，將科技產品作為虛榮的裝飾品，以多媒體裝置為劇場噱頭的，在我們的文化中並不足為怪。

「莎妹」劇團演出的 Zodiac 是國內少見的多媒體劇場中十分難得的成功運作；它細膩地思辯了劇場與媒體如何作用於我們的視聽感官、以及如何再現並建構「真實」經驗。Zodiac 旺盛的實驗企圖，尤其明顯地表現在它對劇場與媒體再現功能的辯證上：它既深刻地思考又熱切地迷戀兩種媒介的再現企圖，它既可以讓劇場與媒體互相辯證又可以讓它們狼狽為奸。Zodiac 因此不再拘泥於劇場與媒體複製真實的較勁，而是熟練地操弄兩者、讓它們互相解構又彼此建構。

對劇場與媒體的熟練操弄

Zodiac 演出入口的攝影機和觀眾席前一排電視矮牆，猶如陳列過於簡化的媒體符號、提供看與被看的陳腔濫調。接下來的演出，則細細把玩了這些不起眼的機械陳設，讓已流於口號的觀點獲致新意。例如，開始時在舞台牆面前補釘縐褶的布幕上投射出來綁匪凌虐人質的影片驚悚特寫，其不平整的布幕、刻意迴避暴力的鏡頭運作、以及稍後從布幕後走出的演員，雖讓觀眾自覺於影片的虛構性質，然而演員精密的表情聲音、以及運鏡方式所建立的驚悚氛圍，卻也讓觀眾在自覺中仍樂於跳入媒體操弄真實認知的陷阱裡。這樣的場面，也僅只是開場而已。

其他精采的部分，還包括一個警匪追逐的場面，透過音控複製各種通訊設備特有的聲音，藉聲音製造追逐的臨場空間感，然而空無的舞台以及警方得手後要求取得匪徒冰箱內養樂多的無厘頭慾望，卻又拆解媒體擬真的效果。筆者以為最有趣的部分，實在是以多媒體播放天文符號、讓演員全面隱身、只以聲音與敘事編派外太空經驗的荒唐又有趣的片段；這裡編導引用相對論中有關時間的線性感其實是不同空間向度的重疊印象的觀點，藉以辯證媒體穿越時間限制、重現過去現場、並以此主導人們對過去事件認知的過程，也許根本不存在真偽認知的問題，而只不過展現了宇宙空間與時間交錯戶疊的弔詭性。就連在觀眾面前的一排電視螢幕，也重複論述這種以空間替代時間的虛實辯證：只需巧妙地錯開每個螢幕上畫面播放的時間，便能夠在螢幕之間建立一種連續空間的「錯誤」認知。

上述幾個場面，也許讓觀眾以爲作品辯證的焦點在於媒體本身，其實不然，因爲此辯證恰好是透過劇場元素進行的。例如，當音控媒體以聲音擬眞警匪追逐的空間、乃至外太空迷途的宇宙空間之際，空無的舞台誘惑觀者以想像力自由變化此舞台空間的意義；只是這樣昭然若揭的目的，反而讓觀者加倍自覺媒體如何操控我們對舞台空間的想像與認知，以及如何藉此建構眞實。再者，無論是在外太空遨遊或者警匪追逐的場景中，演員口語表演的純熟，以及對白本身敘述的內容，才是引導觀者想像的重要媒介。Zodiac 結尾一段母子對白，也像是宣稱其最終目的在於重新把玩劇場。在這段尾聲中，飾演兒子的演員從劇場入口開門進入劇場，飾演母親的演員只以聲音相對，三次重複的互相詢問，傳遞了母子間既疏離又親密的關係，而最後母親的靜默，則不安地暗示可能的悲劇；最後，飾演兒子的演員離開劇場入口，丟下已重複過的台詞，再次加深戲劇手法原已成功建立的悲劇氣氛。然而舞台影幕上隨即出現兩位演員走出劇場對觀眾鞠躬謝幕的畫面，似以影像媒體拆穿劇場的騙局。尾隨謝幕的，竟然還有一段影片播放演員雙雙跨車出走的鏡頭，這個多餘的謝幕演出，似又以劇場表演的語彙，指稱媒體本身也是一個表演的騙局。

Zodiac 以媒體譏諷劇場複製眞實的侷促、復以劇場辯稱媒體對繁複細節的耽溺。它的媒體運用也許看來簡單甚至有些寒酸，而難以滿足觀眾的媒體戀物癖，抑或對寫實的耽溺期待，然而它的巧思狡辯，恰恰對那樣的戀物癖與耽溺，進行了一場細膩有趣的心理分析。這樣一場成功的劇場實驗，絕對值得下一步的投資與期待。

原載於 PAR 表演藝術雜誌 2001 年 7 月號 115 期

William Shakespeare

×

Bertolt Brecht

Chia-ming Wang has successfully employed a novel series of signifiers to have his audiences rethink about cruelty. A-effects and satires, too, are skillfully used in Titus to criticize war, politics, hatred, love, and mysticism, subverting any sort of dichotomy. The play is an interwoven product of the reality and the illusion, the past and the present, subjectivity and objectivity. It's William Shakespeare meets Bertolt Brecht.

「莎士比亞在台北」戲劇節在五月初以王嘉明的《泰特斯──夾子／布袋版》（以下簡稱《泰》劇）揭開序幕，此時，台北已飽受 SARS 疫情之援，是否適宜去觀賞悲劇，尤其又是莎翁最血腥的《泰特斯·安卓尼卡斯》？果然，進入實驗劇場仍不能逃離與 SARS 有關的符號。在一進場時，觀眾拿到的節目本正面是帶著口罩的莎士比亞，反面是王嘉明對這部作品的創作理念，其中的文字介紹揭示古今互文（intertextual）的企圖。的確，今日的地球村籠罩著美伊戰爭與 SARS 的威脅，戲劇能與這些議題產生相關性嗎？是否仍能像哈姆雷特所說的，成為人生的一面鏡子，或是達到亞里斯多德所認為的──悲劇能引起觀眾悲憐與恐懼的反應，而得以淨化情緒，抑或是如布萊希特認為，戲劇應該具有改革社會的責任呢？

在台北做劇場若是不標榜前衛恐怕很難引起觀眾的興趣，提及以上的論點是否有開倒車之嫌？然而弔詭的是：王嘉明的《泰》劇雖然有著前衛且後現代的風格，卻達到了上述也許是不夠勁爆的戲劇功能；然而泰劇不同凡響之處正在於既達到了上述之功能，且為之重新定義，並顛覆了我們對於戲劇或生活中的二分法習慣。因為《泰》劇這面鏡子是多面鏡，如畢卡索的立體主義畫，而其悲劇的效果卻是以疏離的手法營造出來，而理性的批判角度卻交織著令觀眾動容的氣氛。總而言之，《泰》劇不僅刷新觀眾對莎翁經典該如何詮釋之期待，更使人對《泰》劇提出的幾個人性議題有了新的省思。這種奇異的風格令筆者想到布萊希特的奇異化美學[1]。筆者以為，《泰》劇處處可見王嘉明的創意在於以布萊希特式的手法重新詮釋莎翁的悲劇[2]，使得泰劇有如三人精采之對話。並且，該劇獨特之美學也符合布萊希特對傳統戲劇美學之兩大批判：線性文本之不足與傳統情感之無能。

以非線性結構重組文本

在今日，任何人要詮釋莎翁的劇本都是個挑戰。首先，許多觀眾對莎劇有了既定印象，如同帶著包袱（baggage）入場，導演如何能有新的詮釋是個大考驗。是否要忠於原著精神，或只是借用莎劇傳達個人理念？再者，莎翁的文本所具有的嚴謹古典線性結構是否須遵守？一般而言，處理經典或是線性文本大約有以下之做法：一是以新的風格重新建構（reconstruct），但不更動其線性結構，例如日本導演蜷川綜合日本及歐美等戲劇符號演出尤里皮底斯（Europedes）的《米蒂亞》仍能達到前衛之效果；二是解構（deconstruct）原劇之意圖與結構，例如美國烏斯特劇團（the Wooster Group）詮釋亞瑟·米勒（Arthur Miller）之《鎔爐》The Crucible；三者，或只是當成個人創作之靈感而與文本無甚關聯，例如碧納·鮑許借用《馬克白》其中之舞台指示創作出《他牽著她的手，其他人尾隨》之舞作。除了文本結構之考量外，第二個挑戰是原劇的悲劇色彩是否要保留，又該如何達成？總之，處理莎劇如攀登高峰，絕不是一句「後現代任何手法都可行」可輕易交代的。而《泰》劇精采之處正在於其非線性（或可稱為拼貼）之結構，非但掌握了原劇的主要情節，並也弔詭地達到了悲劇的效果。

首先，王嘉明以夾子樂團主唱應蔚民扮演現代流浪漢與類似說書人角色之布偶進行開場與串場，不時以對話交代、評論另一個世界的人物（即泰特斯故事中的角色）。此一做法猶如布萊希特以歌隊之方式阻斷劇情以線性之邏輯發展，並且提供觀眾距離，以思考舞台上發生的事。因為有了距離，王嘉明能使應蔚民自由地評論、或進入或跳出劇情，並且能對歷史下註解，拆解之後再重新建構。

建構、解構又顛覆

相較於原劇文本之線性結構以及單一觀點，布袋版重新組合了事件並加入多重觀點。例如，原劇因泰特

斯循羅馬人之習俗殺死哥德人皇后 Tamora 之長子，以慰羅馬戰死士兵之靈，而種下了日後冤冤相報之惡果。線性結構讓觀眾看的是因果關係，以及事件不得不如此發展的邏輯，讓觀眾可能偏向泰特斯家族的觀點。然而王嘉明推翻上述之結構，以多重角度呈現事件；例如，泰特斯的女兒 Lavinia 被強暴之情節由所有相關人的觀點重複演出，使得觀眾以不同角度重新看此事件，隨著觀點與訊息的增多，觀眾推翻了原先的認知，而對事件真相質疑，並因為有了多重角度而不需相信事情必得如此發展，乃能批判劇中人言行，而這樣的觀察能力正是布萊希特要觀眾必備的。

古典悲劇要引起觀眾哀憐與恐懼之情感，布萊希特卻以為光是情感認同只能讓觀眾處於被動之狀態，無助於改變現狀。再者，國內外媒體以赤裸裸的方式，將大量的血腥畫面不加修飾地呈現在觀眾眼前，將大眾的情緒操縱到只剩下麻痺時，觀眾是否對殘酷仍能興起任何感觸？是否仍能相信古典悲劇美學所詮釋的痛苦與情感？王嘉明在這一點作了反向思考，不以觀眾熟悉的方式處理殘酷，反而以疏離的方式呈現：例如以面具呈現無表情的面孔，以近似冷淡的語調唸口白，以乍見彷彿是極冷的方式詮釋悲劇，這是泰劇最奇異化，也是極具創意之處。

以行動實踐布氏美學

王嘉明以布偶式與機械化的動作詮釋人物，以阻礙觀眾對角色行成情感之認同，而讓觀眾觀察這些角色如何捲入無窮止境的殘酷，但卻自以為委屈、正義、或盤算如何操縱他人的命運。在經過層層的建構後，觀眾看見的是這些角色反被操縱而不自知，如同成了自己情慾與妄念的傀儡。弔詭的是，上半場的演出幾乎是以較理性與娛樂的氛圍呈現事件，下半場卻營造出逼人的氣氛，使得觀眾專注於泰特斯家族將如何結束他們永無止盡的痛苦。而當觀眾看見飽受折磨的泰特斯親手結束自己女兒的生命，並隨後跟上死神時，現場凝聚的是對受難父女的哀憐與尊敬。上半場觀眾在有距離的情況下得以觀察並批判，而更對照出下半場的情感因為延遲出現而更顯得粹練、寶貴與震撼。《泰》劇呈現了新的戲劇美學：情感與理智可以相輔相成。這一點王嘉明以布萊希特的奇異化手法達到了，這也澄清布萊希特長久遭人誤解之處：他所標榜的疏離與理性並不是要完全否定情感的存在，反而使得人有情而不濫情，而昇華至有理性支撐的情操，並能因此改變認知甚至採取行動改變現狀。

今天媒體總以高分貝之方式呈現血腥，使得殘暴的符號浮濫到無法引起同情。也許如王嘉明所說，劇中人戴上面具就可以對殘酷視而不見。然而，王嘉明以新的符號，帶領人重新思考殘酷，以疏離與嘻笑的嘲諷方式，巧妙地借用《泰》劇，批判了今日有關戰爭（SARS 也可視為一種爭戰吧！）、政治、仇恨、愛情、與神秘力量的主題，並顛覆了任何的二分法，使得真實與幻覺交錯、歷史與今日交會、客觀與主觀混淆、戲中人與演員不分、嘻笑與悲劇交容、古典之莎翁與後現代的布萊希特交手，這些全都融於《泰》劇流暢的節奏與純熟的場面調度中，而留給觀眾許多的思考空間。

1　布萊希特的奇異化（make-strange）手法有不同詮釋，有人譯成疏離（alienation）。無論如何，布萊希特的用意在於以觀眾不熟悉的手法或角度呈現觀眾習以為常之事物，而使之產生新觀點。

2　《泰》劇之豐富性絕對不限於以布萊希特之奇異化手法分析，例如其中的場面調度也頗有亞陶殘酷劇場之理念，然因篇幅所限，故僅採用一種觀點分析《泰》劇。

原載於 PAR 表演藝術雜誌 2003 年 6 月號 216 期

Tsen，° is like a word game of solitaire that appeals to the congeniality of the signifiers to have the previous image horizontally slide on to the next. Chia-ming Wang, in so doing, puts forward a unique point of view concerning the universe: "The world" is a game, and "reality" a soap opera that can be "duplicated." In this time of replication, we all live in a "collective absent-mindedness"—no matter if we're in "love," "politics," or "war." x Yu-pin Lin

Tsen，°：
Defying
Memories

如果說尋找屬於自己的藝術表現形式，是每個劇場工作者的欲望的話，那麼，王嘉明應當被列為最近劇場界的「特別觀察名單」。雖然從早期的《Zodiac》、《泰特斯─夾子 / 布袋版》，尤其是『家庭深層鑽探手冊』等作品開始，王嘉明的作品在形式上總是令人耳目一新。在《殘，。》這個作品當中，我們更看到王嘉明心中一股探索戲劇形式可能性的欲望。

與其倚賴語言來說故事，王嘉明似乎用空間說得更多。黃怡儒所設計的舞台，一個由潔白粗鹽所鋪成的正方形區域，上空懸掛著一個巨大黑色氣球，讓舞台充滿著壓迫感。這樣的裝置空間並不爲了指涉其他的空間，而是空間本身成爲一個奇特的風景。一開始演員們以舞蹈般的步伐進場，奔跑跳躍，腳步不斷在粗鹽上發出沙沙的聲響，而這個聲響貫穿著整個演出，給這齣戲帶來某種奇妙的聽覺質感。之後，演員以誇張的表演方式，演出三段在電視連續劇當中常見的劈腿戀情的橋段。正當納悶爲何王嘉明餵食我們如此粗糙的劇情時，舞台上的演員突然開始以倒帶、快轉、慢速、重複等動作方式，再次地演出這些橋段。接著，首先是兩組，最後達到四組的演員在舞台上一齊演出這些橋段。台灣電視劇特有的歇斯底里式的對白，在四組演員同聲齊唱的唸白當中顯得異常地荒謬可笑。王嘉明於利用場面調度，讓原本刻骨銘心的事件變成可以交換舞伴的交際舞。

從此時此刻起，觀眾開始理解到王嘉明對戲劇形式的玩弄。利用倒帶、快轉、慢速、重複等手法，讓原本在時間上「不可逆」的戲劇事件成爲「可逆」的身體動作，而彷彿交際舞般的場面調度，讓原本獨一無二的「事件」失去其獨特性以及不可替代性。於是，觀眾對於舞台的關心開始離開事件的內容，像是觀看以「通俗劇」的彩色紙片，在菱鏡的折射當中所構成的圖樣，在對稱、複製當中無窮增生的圖樣裡面享受變幻的樂趣。《殘，。》所帶來的愉悅，是戲劇擺脫現實指涉的重擔，以語言形式的自我增殖帶來「萬花筒式的愉悅」。

對於「形式」的探索，通常來自以前所未有的視點來重新描繪世界的慾望。而《殘，。》，就是過王嘉明的眼睛所看出去這個世界所長的樣子。在通俗劇橋段之後，是一段情書的旁白，在煽情露骨的語言當中，場上的演員們一邊喊熱一邊脫去身上的衣物，露出裡面的泳衣，最後背對觀眾，坐在椅子上發出性歡愉的呻吟聲，就在即將達到最高潮時，全體竟然起身高唱國際歌。此時，性的狂熱突然轉化成政治狂熱。接著，全體演員換穿野戰服，把昂揚的國際歌當做絕佳的背景，賣力地起了戰鬥有氧韻律操。利用服裝的變化，場面接著轉換成出征的場景：一名即將出征的男子與母親和未婚妻吃著最後的晚餐。接下來是激烈的槍戰，一開始彷彿兒戲般的槍戰，到最竟然演變成一聲激烈的槍響，男子在槍聲當中不斷地重複中槍倒地的動作。王嘉明不是以事件的因果邏輯，而是以身體動作來連接每個場景。於是，『殘』就像是文字接龍遊戲，以意符的親近性讓前一個意象橫向滑移到下一個意象。就這樣，王嘉明提出他對於這個世界的看法：「世界」是一場遊戲，「現實」是可以重複「再生」的電視劇，在複製的時代裡，無論是在「愛情」、「政治」或者是「戰爭」，當前的人們生活在一個「集體性的恍惚」當中。

基本上，王嘉明把戲劇當作音樂來處裡。但是，對於『殘』創新而多彩的形式實驗，我們不禁要提出「歷史記憶」的問題。王嘉明將「身體動作」自戲劇的「事件」或者「情境」當中抽取出來，以「對稱」、「反覆」、「對位」、「變奏」等手法重新編織這些動作與意象。在這樣的手法當中，身體動作與意象失去「事件」以及「情境」框架的定義，彷彿音樂當中的聲音要素一般，只是純粹的抽象概念。當我們對於舞台上出現的「出征」、「戰爭」乃至「死亡」的意象感到震驚時，我們同時也困惑於這是哪一場

戰爭，哪一場死亡。是日治時代被徵調至南洋的台灣人？或是伊拉克的美軍？或者是最新版的線上遊戲？《殘，。》企圖將愛情的議題擴大至「政治」、「戰爭」乃至「死亡」的層面探討，但是，對於「戰爭」以及「死亡」，我們似乎不是那麼容易越過「歷史記憶」，將它視爲事不關己的純粹概念。《殘，。》的「戰爭」是一場無關的戰役，《殘，。》的死亡是無關的死。王嘉明的舞台形式拒絕我們進入任何的「情感記憶」。《殘，。》的世界，就像是那片太過白亮的沙灘，是一個時間意識消逝後的世界末日。如果說舞台上潔白無瑕的粗鹽沙灘象徵我們的意識，演員沙沙的腳步聲進來又出去，最後留下來的，只是凌亂不可收拾的足跡。

原載於 PAR 表演藝術雜誌 2008 年 1 月號 181 期

off off off off off

off off off off off off off off off off off off

off off

Love & Confessions in the Face of Death

Chia-ming Wang's Once, Upon Hearing the Skin Tone is a sincerest exhibition of the designers' creativity. Together with the actors' dexterous acting, it proves to be nearly perfect—artistically as well as commercially. The most intricate design is the transforming of the two-sided stage into a rotating stage, on which the actors' movement and positioning form a beautifully seamed arc. Wang's depiction of the virtual reality, too, deserves mentioning. x Yu-hui Fu

在雙面舞台多重出入的動線與空間裡，變換四十個場景，幾乎沒有一個角度能綜觀全局；舞台橫向的中央，隔著一道切割兩面觀眾席的牆。牆，懸空，讓面對面的觀眾，偶能欣賞到對面觀眾的臉，觀看隔牆舞台上演員的雙腳，以便憑著牆上的投影，一面推敲演員身體的表現。正中央，有一扇能打開相通的門；由導演根據劇情演變門內、門外，甚至巧妙模擬劇中角色——廣播叩應節目主持人 Vivien ——的密閉工作空間。

痛苦在於，我無法相信我所看見的故事情節

舞台畫面的設計與概念，確實奠定了整齣戲的肌理；角色的窺看、被窺看；劇情的轉折或中介；視覺的現實與幻象，或是唯一能橫跨舞台兩面、那座承載植物人角色恩慈且象徵著往死亡趨近（甚至是死亡）的平台。舞台技術與設計群誠心誠意的展現，搭配適當而剛好的表演溫度，王嘉明的這場視覺、聽覺與概念的燒杯實驗，幾乎完美！巧妙的是，導演台位的處理，讓這座兩面舞台幾乎被當作旋轉舞台來使用，演員的動線經常形成有缺口的各角度圓弧線。同時，王嘉明寫作虛擬故事的能力，愈臻成熟，各景轉場堪稱俐落，加上票房的肯定，王嘉明幾乎是打破了「小劇場導演無法升級」的市場魔咒。

若我也能效法導演的手法，切割本文對這齣戲的評價，一筆劃開舞台視聽效果與文本概念傳達這兩者，那麼我的痛苦在於，我無法相信我所看見的故事情節。因為我所看見的，都是謊言——當然！這很有可能也是導演要傳達的概念所在（where it LIES）。

在每個角色的故事線裡，演員 Fa 所飾演的眼科醫生 Eyes，與演員張詩盈所飾演的角色怡君看似一見鍾情的戀愛甜蜜裡，有著不安全感摻雜的祕密；例如怡君與小莫（莫子儀飾）的過去。而這段過去，又有怡君報復恩慈（蔡亘晏飾）的陰影。保險業務員 Jenny（張念慈飾）與小莫看似投機的交流，又埋伏著小莫自殺和 Jenny 遭到 Eyes 洩憤般強暴的懸疑。影印店宅男 Copy（蔡邵桓飾）與賣面膜少女 Pinky 的一段——唯一在戲裡有表現熱情擁吻的一對愛侶，我本來期待更多——純情，竟然只是怡君筆下的虛擬幻想。看似神仙眷侶的小吃攤老闆與老闆娘，儘管多麼有默契地在台上搞笑給觀眾看——很有表演自覺，最終仍是走入老闆與 DJ Vivien 外遇的情境。而工作總是兢兢業業、老愛揶揄 Eyes 的兩位好友（會計師與健身房老闆），彼此卻擦出同性戀火花。…… 但，臨劇終時，導演扳手一筆，情節急轉直下為一椿陰謀，主角怡君與 Jenny 的保險詐欺，而 Eyes 自殺，觀眾視覺所見一切，不能成立。

然而，「不能成立」的時候，又有無法自圓其說的矛盾；例如導演刻意「特寫」怡君和 Jenny 的心情表述，似乎誤導著觀眾移情的立場，又有小莫的旅行呢喃與獨白，像是為這些故事情節所下的旁白與內表，甚至部分段落如〈慶幸〉段和特別具有異國情調的〈泡澡〉場，是如此一廂情願，幾乎讓觀眾以為這就是導演的表白一樣。但是，當整齣戲從戀愛言情劇，忽轉為（在如上帝般導演的操弄下）其實沒有推理過程（或說，觀眾沒有推理選擇）的推理劇時，「眼睛」何辜呀！

導演用心「撒謊」，偏又真心向「死亡」告解

深究推敲，這齣戲的情節可是重重佈局，導演可是用了心「撒謊」，偏偏又這麼真心地向「死亡」告解，就跟愛情世界裡的許多矛盾相似。這番推理，其實無須罩上「導演概念」的大帽子；我寧可純粹就是被

這些虛擬情節所「騙」，而「你」也不用躲在陳綺貞背後。否則，當觀眾、當我，相信你這些「謊言」
之後，難道要我自己掌摑自己嗎？！

幸好劇中、劇終的那兩首人聲合唱，聽來是如此服貼、完美！在劇場裡要自己戳破自己的謊言，也很危
險。所以，我真是不忍說「膚淺」。

Chia-ming Wang has spanned amazingly over a scope of time in his Michael Jackson, unafraid

of offending and upending the typical notions of politics, history, as well as pop culture. In

the end of the play, Wang oscillates back to the present in the disguises of an undertaker and

a ghoul in the meantime, triggering the audience to laugh unstoppably, but in intense pains.

After we've all become ghosts

在一代人都長成了鬼之後
《麥可傑克森》

X

莫默

部落格 - 最初．只剩下蜂蜜的幻覺
http://mypaper.pchome.com.tw/silentshen

以宋少卿在戲中說的三個故事在繁複多線多聲部的戲劇敘事裡做爲引言，帶出一代人（不僅僅是麥可對黑人身份被新聞報導渲染解讀的排拒與企圖變造）的自我認識與定位的困惑（從八〇年代至今依然啊），莎妹劇團製作、王嘉明編導的《麥可傑克森》展示了驚人的精神橫躍幅度，挑釁和冒犯了政治、歷史與各種通俗文化領域的典型（當楚留香被簡化到成爲一種符號，譬如摸鼻子、搧扇子、哈哈笑時，或小馬哥做著極慢、極慢的動作，自然就能使人發噱，更不用說鬼吼鬼叫著濫情台詞的瓊瑤劇碼了），最終回到當代，回到一個既是送葬者又是掘墓人的矛盾鏡位裡，使你無可扼抑地大笑與劇烈地悲痛著。

其副標爲「Back to the 80's」，回到八〇年代，以麥可爲共時性的主軸，並收束了大量政治、社會和文化的事件與現象，諸如泳渡海峽的王翰、投奔自由的義士潮、第一個搶銀行的李師科（帶著悲憤感、對抗資本爆發的另類英雄）、陳怡安奪奧運金牌、動物園遷址、麥當勞入駐、《星星知我心》、《庭院深深》、《楚留香》、《一代女皇》、主播盛竹如的聲音、張雨生的歌唱、司馬中原的鬼故事、小虎隊、陳淑樺、城市少女、瑪丹娜、《霹靂遊俠》、周潤發飾演的小馬哥等等，都被蒐羅在王嘉明追擊、形塑的影像共同記憶底。

這對在個人記憶史裡 MJ 並沒有位置的你來說，有著強烈的蠱惑（換言之，經歷過那個時代的人都可以找到自己的投影位置）。而這個「返回」的動作，遂使得文本有了歷時感，而不僅僅是一個時代的切片而已。

你尤其想要談到宋少卿的三個故事。第一個是明年要滿一百歲，一眼藍色、一眼綠色的建國（至於一百哪裡精彩了，就等著瞧吧）。第二個是一個被兩隻鬼胡搞瞎搞把一具屍首的手腳、身體和頭顱都拆換到他身上的書生，最後書生自問：他到底是人，還是鬼？第三個則是一個相當平凡的上班族，過了看來庸俗而幸福的一日，而擅長以說話間距製造懸疑隔突梯的宋少卿結尾說：恐怖喲，恐怖到了極點，因爲最恐怖的是，根本不知道哪裡恐怖。

你在這三則看似簡單而輕鬆、好笑的故事，感覺到巨大的虛無與輕，那幾乎是整個文本的隱藏核心（MJ 個人的意象更加劇了這些人、鬼叩問的強度，特別是他的黑鬼之身，還有 MV 中充斥的魑魅魍魎影像）。在必須讓人們停止思維、停止認眞的發笑的現代機制裡，王嘉明以戲劇所賦含的張力與深度，促使人重新啓動自我思考與嘲謔的可能，去認知到自己擔負的輕：懸吊在空中的輕，飄來飄來，無有著點的，絕對輕盈。

在董啓章的《物種源始‧貝貝重生之學習年代》談到巴赫汀的狂歡節理論（很遺憾的，至今你還找不到這套書，只能領取二手閱讀）：「 這種充滿哲學意味和烏托邦精神的笑終於進入了嚴肅文學的層次，又或者，笑以嚴肅的態度被納入偉大文學的層次。民間的笑被人文主義知識和文學技巧所滋養，成就了一種新的自由而富批判性的歷史意識。這種笑是解放性的。它讓人從不寬容、狂熱、迂腐、恐懼、威嚇、說教、天眞、幻象和感傷理解放出來。這種笑跟怪誕身體原則一樣，具有矛盾的整全性。它一方面嘲笑，貶低，戲弄它的對象，但另一方面它也自嘲，自貶和自我作弄。……」

在民間節慶力量已然消逝的當代（無論什麼節慶如今都要企業、政府單位認可和贊助、經辦），你以

爲王嘉明所挖掘、重現的可笑場景（又剪貼又拼湊，又喧嘩又無比寂靜，又歡狂又悲涼）正正指向了既是嚴肅的又具備解放感的整體性。

你在三種節目對抗（從優雅的相親到械鬥飆髒話的《我愛紅娘》、富豪《庭院深深》和貧窮《星星知我心》劇組錄綜藝節目《大家一起來》，還有最重要的是對天下花博大會的搬演，除了對無能政府、緩慢官員的諷刺外，還迴向了扮演的不可解除，亦即人無從脫逃自己的假面，當武則天被揭露其實是由古秋霞演員詮釋時，那真是有所有人都是鬼的憮然呀），以及三段獨白（古秋霞演員、宋少卿、蘇蓉蓉演員，前兩者一人飾演多角，隨時可以替換角色，但那樣的錯亂裡卻藏著偶發的真實：「我唯一扮演不好的，就是當妳的女兒」等等，而蘇蓉蓉則是直接質疑、挑戰自己的女性樣版與無能，而動手殺了台上的楚留香與《每日一字》的李豔秋），亦讀到這種從輕與笑翻轉到重量與悲愴的程序。而在許不了死訊播報後，那群鬼以小丑大合唱的橋段，也有相等效果——《麥可傑克森》裡的合唱，總是讓你想到《膚色的時光》也有大量這樣多聲部交錯、編結的作法（詳見《迷劇場·劇場之城》之〈在戀人的那一邊邪惡的深處無限無限——默看《膚色的時光》〉）。

而到了文本的末端，並非只是胡鬧，而是展現了高度精神批判與自主的可笑場景愈發神異、凶猛，在王嘉明的《殘，。》（詳見《迷劇場·劇場之城》之〈在殘缺裡，混亂地愛〉）出現過的多人狂亂性交畫面（當然此文本的多人演繹單道道猶若拖長的殘影的手法也在《麥克傑可森》出現）又再度登場。這一次更猛，以耶穌和十二門徒的《最後的晚餐》爲底，但那個耶穌啊卻換成麥當勞（門徒吃的漢堡是他的肉，飲料是他的血，所以麥當勞貧血了後來），這將宗教與商業結合（其實這兩種領域在現代的某些作爲或層次一直是很相似的）一併兜起來以笑聲穿刺而過（對了，這群人後來還以頌佛經的腔調唱起〈我的未來不是夢〉，牆上的佛印還會歪斜哩）的設計使你叫絕哪 此後，演員們便在「一切的界線都融化了」的旁白裡一個接著一個寬衣解帶，並以泳裝進行各種誇壯、離奇、不分性別的雜交，這可遠比湯姆提克威在電影《香水》的廣場大雜交還要刺激而具備大冒犯感啊

然後，文本來到了審判戲碼（這不由得一定會想到現代小說的祖師爺卡夫卡同名作裡那種沒理由的體制正義的暴力與可笑的正確性），一排黑衣裝扮（男人還在眼部蒙上白布）背對觀眾席的演員，對《庭院深深》女主角翠珊、李師科、楚留香還有麥可進行判決。他們粗野、音量極大（這樣便聽不到他人說什麼了），行刑的因由則是荒誕無稽，最後甚至是沒理由的。

收尾呢，王嘉明讓戲劇終結在接二連三的煤礦坑災害裡，在黑暗之中，剛剛場上所有的人物都說話了，好像還在虛無裡頭迷惘、蹣跚和奔走。他們那一代人啊都長成了鬼。而這以後呢？你的這一代或下一代呢？

我們要做人還是做鬼，將是一個永遠存在的探問。

"How come we love each other no more?"

I've no idea, but, the more answers, the better.

Now is the time when lesbians are entitled to stage their own absurd but realistic stories in the theatre, when the reasons why we love each other no more are capable of making up a full-length list. The classical questioning of "why the society is sorry for us?" has become the final answer of self-ridiculing. The way for lesbians to love on is to multiply the answers to "why we love each other no more." The more answers, the more diverse the lesbian society / culture. I've no idea why we love each other no more, but I'm not afraid if I have to search for the answer(s)—as long as there's not one only answer. x Dead Cat

《拉子三缺一》廣播裡說，徐堰鈴演過1995年的《六彩蕾絲邊》，當時我尚未登陸台北，未逢其時，後來也錯過了劇場的《蒙馬特遺書》。用解嚴後來分世代，徐堰鈴一點也算不上老：六年級前段班；但我這個六年級後段班站在台北的皇冠小劇場門口一探，八年級拉拉川流而入，讓人不得不早生了華髮。不知道是不是快被後浪擠到沙灘上，徐堰鈴竟也"早衰"地在劇本序中說要「思考女同的處境和未來」，的確，當我站在公館街頭看著來來往往台客T與台妹婆，年幼如我，也會思考思考女同的處境和未來。

但是青春無敵，豈容我們思考，所有的"思考女同的處境和未來"不過是"想想自己被擠到哪一個沙灘上"的喘息。在觀看《三姊妹 Sisters Trio》的同時，我也喘著回憶起大學時南北女同志社團紛紛成立串連，每天跟少說一二十個多則上百個女同志的共同生活。朋友說《三姊妹 Sisters Trio》的姊妹太多，三個姊妹由六個人演，加上許仙白蛇法海卿卿目不暇給，演員對白字數太多、咬字太快；我卻坐在皇冠小劇場地板上掏心掏肺地想起社團生活，接收到的不是字義，而是字與字的撞擊、是一團團一塊塊真實赤裸的情緒。張亦絢書寫九〇年代女性主義社團生活的〈最好的時光〉（2003），首頁即是斗大的字寫著：「這麼多人！這麼多人愛著這麼多人！」、「這哪有什麼問題！我們當然是女同性戀。但是看看我們是什麼樣的女同性戀吧！」

我們是什麼樣的女同性戀呢？

問題或許該重新定為「我們是什麼年代、混哪一掛的女同性戀呢？」是會提「同志運動」這四個字、還記得人／妖之辯的那一掛鬼兒與阿妖，所以全劇才會在「家庭合照」中展開序幕，經歷「巧雙與鳳兒」的革命感情，中間又或經歷分手、分家、經過情緒低潮，最後是在照過鏡子看著自己的妖身蛇影後，「硬起來幹妖精」，在進行曲中走向新的同志國。徐堰鈴一再用她的元素告訴我們她是哪一代人，以華人傳統戲曲與台灣九〇年代以來同志文化交纏共生：白蛇傳（不斷重複的同志、人／妖論辯，焉知我是人是妖？）、國父與黃花崗（革命尚未成功、同志仍須努力）、西瓜（天邊一朵雲）、讓人很難脫的酷兒理論……。

看徐堰鈴的《三姊妹 Sisters Trio》，我才倒著讀懂了〈古都〉中的「婆娑之洋，美麗之島」（用現在的語彙叫做「愛台灣！」），我們懵懂的幼時都讀過朱天心七〇年代寫那些春風蝴蝶、《擊壤歌》，我的女朋友們也在認識我前都迷過喬，但是〈古都〉裡再現的台灣島民多重流離「殖民經驗」，卻一直被 KMT 與美國文化擋在門外，當戲裡的女同志一個個流暢地翻轉於台灣國語、標準京腔、台語、國語之間，「殖民經驗」竟也在我身上還了魂，「難道，你的記憶都不算數」（〈古都〉），難道你們都不記得那些圍著女校操場轉圈唱著軍歌的日子，台灣人真的都這麼快速的失憶嗎？還是已經練就一身怎麼改朝換代都依然度日的好功夫？改什麼朝換什麼代也都不重要，那年代的女同志用同志家（國）想像置換了現有的「家」跟「國」。

我們是什麼樣的女同性戀呢？

是像美國當代女同志電視影集〈The L word〉那樣：你給我六個人名，我一定能連出我們的關係的女同性戀。要用什麼來描繪，這六條線串連出來的女同志愛、慾、情、仇、貪、嗔、痴、怨、性網絡？

那被翻、被攪、被挖出來的愛、慾、情、仇、貪、嗔、痴、怨性能量？徐堰鈴用「家」來隱喻女女間的多重情感關連，是「本是同根生、相煎（姦）何太急」的姊妹情深、是恨不得活生生吞回肚腹的母女倫理親情悲喜劇、是朋友、女朋友、舊情人、情人的舊情人，扯過頭髮、捏過乳房　情敵也早已變成朋友、朋友是昔日情人，最後全成了親親愛愛的大家庭；不用劇場人徐堰鈴來編演，在女性主義社團裡打滾過一回的張亦絢早就玩過了，〈家族之始〉裡微僑愛微憑愛微假愛微由　。但晚了幾年，徐堰鈴讓演員們在對白中一遍又一遍演練對父母 Come out 時的難堪心情，虛擬的「女兒家」亦是女同志與原生家庭的對應。內轉外翻，層層譬喻，《三姊妹 Sisters Trio》「就是」一本女同志「家族史」，雖然是"她們那一掛"的家族史。

周慧玲在《三姊妹 Sisters Trio》劇本書序裡說徐堰鈴展現了想像中文世界女同角色家族系譜的企圖，連連看到底跟誰一家：橫向的當代女同志文本呼應對話張亦絢的〈家族之始〉，「家族」指的是女同志情愛網絡也是社群；防堵同性戀的原生家庭與學校，則被比喻為四散的女同志孤兒被迫居住的「教養院」（收錄於《壞掉時候》，2001）。垂直的經典戲劇傳統還是《白蛇傳》，已逝同志劇作家田啓元不斷處理的題材處理過的還在處理，《青蛇》（1993）裡的王祖賢早就跟張曼玉愛得死去活來啦～！

什麼都是別人玩過的，到底有什麼是新的、多的？多的是「我們為什麼不相愛了？」的答案多了，答案新了！不再只是古典的同志家庭衣櫃論，不只是〈家族之始〉裡的 A 答案：被逮回教養院（原生家庭），也不是陳雪〈蝴蝶的記號〉（《夢遊1994》）裡的 B 答案：我有老公；雖然這些答案都沒有離我們遠去，但劇本上新的、多的答案，足足長達十一頁，是從女同志伴侶生活裡長出來的新答案，包括：「等不到永遠在加班的你，她在這我就先開飯了」、「每當換季你就要重新擺設家具」、「因為餓（慾望）的永不滿足」、「她承諾你一個孩子，而我還沒想到這個問題」，一條條列出了走出九○的女同志具體生活、伴侶關係，是 IEKA 家具、是等同結婚、是養育與否、還有永無止境的，慾望　。二姊萱在回答了十一頁之後，搬出最古典最荒謬的「整個社會對不起我們」試圖堵住卿卿的打破沙鍋問到底。

《三姊妹 Sisters Trio》裡的女同志們站在九○年代航向 2008，早就操演青青與白蛇姊妹情慾纏綿千百回，法海拉開布幕下的鏡子喊出「照鏡子吧！妖精！」，但「人／妖之辨」也不再只是「異性戀／同性戀」的區分，而是關乎慾望與背叛，關乎"姊妹鬩牆"。法海不再只是打壓同志的道德力量，而是加上卿卿、鬍子小姐角色三合一，自問問人著「我們為什麼不相愛了？」，除了自我培力走出衣櫃獲取資源，新一代的女同志在廣大的情慾場裡有更深更難的慾望議題，他／她是對慾望更加身體體會過的法海，不再只是慾望的絕緣體，他／她也對楚河漢界感到難受過，也眼見過情慾河流暴漲，親手修渠改道，也拿過望眼鏡看過月亮盈缺上真實的坑洞、真實的漩渦，依然還是「愛、愛、愛」，最後忍痛割愛的法海／卿卿／鬍子小姐。那又辣又快的一巴掌，是卿卿打在自家人（情人）二姊宣的臉上，動搖著我們往常習慣的：由代表社會道德力量的法海懲罰許仙，反而說出：「去吧，作你 自己作你愛做的」。他／她在慾望之海的載浮載沈中掙扎，之後「睜一隻眼閉一隻眼」地「全然祝福，全然擁抱」：

所以，愛…愛…愛　大象和鯨魚　一起在深海底下婆婆起舞
我 睜一隻眼　閉一隻眼

祝福你們　以我未知的意象 在此

全然祝福　全然擁抱

——（祈禱告別 / 歌曲〈夢河〉）

當女同志可以在劇場中自己搬演種種荒謬卻現實的劇情，當「我們為什麼不相愛了」的理由足以列成一張清單，古典的「整個社會對不起我們」已然成為自嘲自諷的最後回答，讓女同志們繼續愛下去的方法，顯然是讓「我們為什麼不相愛了」的答案越多越好，答案越多意味著女同志更多元、女同志更分殊，我不知道我們為什麼不相愛了，但我不怕尋找答案，只要答案不是唯一的那一個。在《壞掉時候》的書後對談裡，張亦絢回答編輯羅祖珍說：女同性戀經驗確實是相當分殊的（不知道還欠多少小說）——或是凡是夠經驗，就夠分殊。我跟朋友們也要學著說：女同志的經驗確實是需要分殊的（不知道還欠多少劇本），三姊妹明演擺著老派的白蛇劇情，但是劇場還是擠爆了，可見得還不夠！遠遠不夠！觀眾們還等著看更多！多到把我們全都擠到沙灘上，最好！

（感謝 C、小芭、小小的閱讀與意見，annice 一語驚醒 "家族之始"。）

考古系延伸閱讀

朱天心，1985。《擊壤歌：北一女三年記》。台北：三三。
2001。《擊壤歌：北一女三年記》。台北：聯合文學。
1997。《古都》。台北：麥田。
1992。〈春風蝴蝶之事〉。收於《想我眷村的兄弟們》。台北：麥田。
2002。〈春風蝴蝶之事〉。收於《想我眷村的兄弟們》。台北：印刻。
田啓元，1993。《白水》。台北：臨界點生活劇場（台灣現代戲劇影音資料庫：http://eti-tw.com/eti/showpage.php?page=work.phtml&itemID=cptp010&artistID=18）
徐克（導），1993。《青蛇》。香港：新藝城電影公司。（李碧華電影原著）
陳雪，1996〈蝴蝶的印記〉。收於《夢遊 1994》。台北：遠景。
2005〈蝴蝶的印記〉。收於《蝴蝶》。台北：印刻。
魏瑛娟，2000。《蒙馬特遺書：女朋友作品 2 號》。台北：莎士比亞的妹妹們劇團（台灣現代戲劇影音資料 http://eti-tw.com/eti/showpage.php?page=work.phtml&itemID=sws-wei007&artistID=8）
張亦絢，2001。〈家族之始〉。《壞掉時候》。台北：麥田。
2003。《最好的時光》。台北：麥田。
莊慧秋（編），2002。《揚起彩虹旗—我的同志運動經驗 1990-2001》。台北：心靈工坊。
朱偉誠，2005。〈另類經典：台灣同志文學（小說）史論〉。收於《台灣同志小說選》。台北：二魚文化。

原載於破報復刊 415 期

Nothing to do with

Sylvia Plath

Whether it is about Sylvia Plath or not, through this play, Baboo intends to construct a godless tragedy of destiny by creating a metaphorical avalanche of a woman's self-identification. The microphone descending from over the drowning Yen-ling Hsu's head serves as a symbol of the phallus, which, too, is the redemption that she, when dipped in the whirlpool of dilemmas, eagerly covets. Desire, nonetheless, is gradually transforming into despair with Hsu's repeated gestures of excessive intensity. x Mo-lin Wang

跟普拉斯沒關係
《給普拉斯》

X

王墨林

若說它的文本是在對希薇亞‧普拉斯做出的敘述，而這個敘述卻像是拚命要把一個假設的傳奇說下去，愈說就愈亂無頭緒了。之中一位演員甫一出現，就一路說滿兩個鐘頭，停也停不住，而另外一位演員是完全不張一次嘴，卻用動作構成他的言語狀態。對於本劇過度依賴說話所做出的敘述，有可能會對意義的產生導致一種支配力，卻因在表現上用了這樣的參照方式，就把台詞與身體之間不同的表現分野勾勒了出來。

「死亡」只是一堆龜裂的話語

徐堰鈴邊說邊做的獨角戲，雖然淋漓盡致，對於導演想要通過普拉斯的敘述而堆砌起一個「死亡劇場」的表現型態，她過剩的是生理上歇斯底里的反應，缺乏的卻是在自己說話的律動之中，身體並沒有因被漩渦捲進而顯現的情動（affection）；乃至於她作為說話的主體，如何與演技中的身體性相互流動，讓我們看到比較多的竟是如精神分裂的騷亂狀態，細膩的情緒轉折完全不見。

「死亡」依據文本在劇中瀰散的意象，或者更應說只是一堆龜裂的話語，而不具任何意義生產的功能；若導演以為這樣就可以將其轉化為對「死亡」的敘述，還不如說正因為話語龜裂化的敘述，讓字正腔圓的台詞漸漸形成枯竭狀態，只剩下徐堰鈴的流動聲音，竟而變成背景音樂，與張曉雄的沈默參照，文本不僅已被顛覆，更是斷裂為紛紛絮絮。尤其是張曉雄原本作為一位舞者，使他接近舞蹈的動作穿插於一片話語之中，更為突顯身體在洗練的行動所意味的一種隱喻感，相對於徐堰鈴像散文一樣耽溺於官能的言語，張曉雄的身體則像是詩的言語，從動作中意味出男人在沈默中的死亡性，其表演充滿了言語的能量。

不管這齣戲說的是不是「普拉斯」，其實導演所表現出來女性對自我認同的崩壞，則更能反映出當代諸神退位的宿命悲劇；正如劇中徐堰鈴泡浸在水池中，從空降下的那支麥克風隱喻著男性的意象，也是她在矛盾漩渦中想要緊緊抓住的救贖，然而慾望卻在她過激的動作重覆中漸次驅向絕望。導演如此準確的表現手法，深刻地傳達出這一場戲的經典意味；獨白的台詞在這裡一點也派不上用場，只能脫離了說話主體而轉化成為身體的聲音，這樣反而讓身體呈現出了一個被精神深層包圍的世界。

展現了將文本敘述的層次翻轉為錯綜重奏的能力

導演BABOO自出道以來，企圖走出一條意象劇場的路，在台灣小劇場中雖算是獨樹一幟，但因他在敘事上刻意去結構化而導致徒具詩意的場面設計，卻無力讓意象隨著時間的流動而漸次出現（emergence）其韻律。然而在此新作品中，他已展現了將文本敘述的層次翻轉為錯綜重奏的能力。張曉雄在表演上特具的曖昧性（相對於耽溺在言語中的徐堰鈴而言），使他與台上女子像跳探戈一樣的拉扯關係，實已超越了任何關於普拉斯與丈夫泰德‧修斯「充滿競爭和背叛的關係」的想像，竟而變成了另有意味的一場雙人舞。多年下來，BABOO在他的舞台上，終於開出一朵令人驚艷的花。

原載於 PAR 表演藝術雜誌 2008 年 6 月號 186 期

Drifting into the dark in the chorus of the song of the tides and the waves

The Tracks on the Beach has stunned me with its marriage of multiple sensations with the visuals, though falling short of quality and delicate contrivances somehow. When we regard it more unconventionally and pay more attention to the creators' depiction of a specific state, then the play will take on a more reserved and mature fashion. Ching-Ju Wei, moreover, has developed a unique style of movement in her cooperation with the director. x Yu-hui Fu

對多數觀眾而言，這齣戲的整體呈現，很可能是一次無效的溝通——或說表達；劇情曖昧、語言模糊，對莒哈絲（Margurite Duras）不感好奇、對她 1964 年作品《勞兒之劫》甚感陌生的情況下，觀賞者任何試圖釐清與分析的理性座標，將很難找到對應的方向。

據說，《勞兒之劫》是莒哈絲最大膽的作品，不僅是全新的語言，而主角勞兒，根本就是「瘋子」。莒哈絲的文字能安居於她筆下挖掘出的潛意識；常被掛以「小劇場天后」這個金字招牌宣傳的徐堰鈴，亦是我認為少數、極少數幾位能在劇場空間裡，以最接近的肢體語言詮釋戲劇情感狀態的表演者。《沙》劇讓我驚艷於多重感官與視覺畫面聯結的新穎——即使製作規模和品質仍顯得侷促尷尬；假使不將《沙》與一般戲劇相提並論，而能尊重創作者（無論編導、表演者與設計群）對「特定狀態」的描繪，那麼，對我來說，整體呈現的節奏，既節制又成熟，而演員魏沁如也與導演合作出一種獨特原創的肢體風格。

一篇充滿節制與隱諱的哀悼之詞

就算沒有讀過原著，光從魏沁如的表現，我已能體會一種「從容」；這樣的肢體語言，有著難以言說的潛台詞，那是逃避、創傷，與不能承受。所以，魏沁如詮釋的角色——也許是勞兒或某種抽象的情感狀態與象徵，總是這麼心不在焉，偶爾節奏的轉變，又顯得突兀，她與另一位演員施名帥的呼應動作，非常低調、細微，完全不是大張旗鼓地宣洩，而是透過肢體動作告訴觀眾：他們在喃喃自語——或互相凝視。因此，「勞兒」是一個讓我欣賞的瘋子；妳不覺得她的閃爍、失措，都在一定的優雅之內，而多麼不願造成他人的負擔與壓力嗎？！

這是一篇充滿節制與隱諱的哀悼之詞；雖然全劇標題表示改編自《勞兒之劫》，然而，看似更勝「對凡『勞兒者』的情感思念」。讓人猜疑的是，莒哈絲當年寫作《勞》書，是否早已預告自己要擺脫寫作期間那一段難以掙脫的性愛與戀情？答案當然是矛盾，或是無解——很有可能莒哈絲是試圖與自己的妒忌奮戰，要設法讓自己挽留當時的情人。在《沙》劇中，肢體是台詞、語言，整體呈現的聽覺才是結構，一反傳統戲劇的情節與主題，而音樂，是「作者」的心聲。或說，是另外一位作者（劇場導演、文本編劇與音樂編劇）與其他兩位的對話。這也難怪現場樂隊中擔任主奏與主唱的王榆鈞，身著紅裝、表情「曖昧」，以一種相當拘謹而強烈（intense）的態度，在旁觀著——有點看不出來到底是不是在表演。演員施名帥一反過去相當具體而實的角色詮釋，挑戰以往我們習慣觀賞那種「輕盈、詩意且抽象」的中性表演；或許是口條咬字，或許是看的人不習慣，看起來，施的表現稍嫌不夠自在。不過，施的特質卻能充分凸顯某一場「沈默的展現」；無盡吶喊和痛苦，在那安靜的時間內，讓我清楚看見角色的「受傷」——即魏沁如扮演的角色下場之後。

被粗糙週邊打斷的敘事情境

或許囿於經費限制，舞台佈置顯得較為粗糙，而且破綻很多，因而無法充分建立敘事情境；例如，舞台地板飾以塑膠布，底下佈有許多如川流成串的水珠燈，隨著演出現場的演員走動，珠燈被踩破了幾顆，霹哩霹啦的聲音不時打斷演出，造成干擾。服裝設計與導演概念呼應，應算工整清楚，同時凸顯了角色特質；音響部分惟旁白錄音不甚清楚，也因為聲音、動作與文本的配合度不夠，文字顯得非常

破碎、斷裂，對於文本背景不甚了解的觀眾，相當辛苦。

投影畫面對於舞台幻覺的幫助不大；雖然試圖建立視覺美感，但因製作規模的限制，加上對場地空間的想像稍嫌單薄——還有沒有更合適這種呈現的格局？例如非傳統的對話位置？——投影效果不佳、畫面過於模糊，對於情境的建立幫助不大。如果利用多重層幕協助，不知道能不能有更爲不同的效果？

在一首一首、一次一次的歌聲中，創作者自制而低調地與觀眾溫習莒哈絲的文字——過去常見濫用如英國劇作家莎拉·肯恩（Sarah Kane）那種情緒性的語言，演員或導演總愛以濫用的情緒強暴文字——而劇中穿插了一些諸如遙望燒王船的寫實對話，似是不刻意的後設；自然流露的節奏——例如在幾段舞蹈肢體之後的強烈的沈默，和不刻意對比的（文本、台詞與畫面）聲音處理，在所謂階段性創作實驗中，《沙》劇算是一個難得的開始。只不過，我懷疑這樣偏向原創、私密而抽象的劇場呈現，是否因著劇場的體制——諸如第四面牆的觀賞和燈亮、燈暗的叫點（call cue）動作，掐阻了觀眾、甚至表演呈現中氣氛流動的可能？在劇場裡，這種作品有可能需要截然不同的工作方式。

平和地與莒哈絲的文字意象漫步、同行

「勞兒是誰？」有人曾問莒哈絲，她回應：「她不是任何人，她很孤獨。」戲裡，「她」不哭喊寂寞，也不懼怕再次的沈淪。我們很難清楚理解小說跟真實的莒哈絲，有什麼不同；當然，斯人已遠，可能也有人質疑在台灣詮釋莒哈絲的意義。排除無病呻吟的可能後，那就是莒哈絲赤裸、真實的慾念，完全透過文字展現，也正是如此難以捉摸，像是讓閱讀者自處黑暗中感受。《沙》劇的意義在於，創作者能平和地與莒哈絲的文字意象，漫步、同行，不會追趕地氣喘吁吁。所以，即使斯人走遠，也就讓「她」這樣子了。

Carnival of the obscure and the obscene

Quartett is consciously meant to exempt its viewers from the restrictions of the norms, though it ends up in a nebula of chaos. Director Baboo smartly utilizes the Brechtian "estrangement" effect, say, the insertion of a series of chanting in French, an opening presented by the narrator, and a final gaze of nonchalance of the same narrator in the end, to lead his audience onto the land of non-reason. He'd pull the viewers sharply back to the territory where logic is needed, making them think. We, then, would oscillate between reason and non-reason, experiencing the obscurity within, and, without. Only then will we be enlightened, "sex, ay, is but this trivial. And so are humans." x Paris Shih

《海納穆勒四重奏》對我而言是一個既危險又自由的嘉年華式表演。危險在於它僭越了社會固有的二元規範，自由在於它終於將我們自重重規範中解放而出。而鬆動社會既定規範、解放人民重返短暫自由，正是西方中古時期嘉年華的主要精神。

與其說男女主角被「困」在舞台上那獨特的玻璃空間中，不如說他們正以自己的方式用力「活」著。男女主角在這個空間中進行一場場的性／愛交戰。起先我們看到的是男施虐／女受虐這種父權社會建構下的傳統兩性關係。而後在相反的性別操演下，我們驚奇發現女施虐／男受虐的顛覆。

原先以為在這齣戲中，兩性的關係已被簡單二元化：不管是哪方佔了上風，似乎都難逃施虐／受虐這種僵化的二元關係。但隨著戲劇的行進，複雜的性別倒置與操演，加上刻意詩化、如咒文念誦般的語言，讓我們逐漸分不清究竟現在誰是男，誰是女；誰在施虐，而誰又是受虐的一方。逐漸的，「性／別」這個概念已在男女主角用力的性／愛中消融瓦解了。「性」不再造成我們之間的「別」，而舞台上性別解構最好的證明來自於法語人聲的搭配。到表演的後半段，我們必須仰賴法語人聲中仍保留的傳統性別，去重新理解舞台上雙方的性別。顯然性別概念已被成功瓦解，而透過法語人聲去「重尋性／別（re-genderize）」則是對傳統性別二分社會最好的嘲弄。

《四重奏》透過各種方式去打破原先二分的界線，以符合舞台上已被性別解構的演員身體。當德國敘事者忽然從疏離的立場加入表演，拋丟出新鮮食物，男女主角刻意摧毀食物，以嘲弄的態度將食物轉化為賤斥物。這種嘲弄的手法與 Kristeva 所提出的賤斥物（abjection）理論不謀而合：Kristeva 認為賤斥物象徵著體系內／外的模糊疆界。若挪用此理論，則舞台上食物和賤斥物並非兩個對比的事物，反而是一體兩面，衍生自同一體系。這根本上干擾了原本界限分明的體系。若食物可以輕易的被化為賤斥物，那麼原本被主流社會屏棄的性別模糊、被傳統道德譴責的交媾性愛，是否其實也正源自於那看似壁壘分明的主流社會道德系統？《四重奏》以賤斥物的表演間接模糊了道德／不道德、社會／反社會原有的界線。

這樣的體系內／外界線之模糊貫串了整場演出。當男演員跨出玻璃空間走入觀眾席中，觀眾原先舒服安心的感受瞬間被警戒與恐懼取代。在觀眾與演員之間的安全距離被打破以後，我們不再確定自己究竟是那個具有優越感的「凝視者」，還是那個失去了權力的「被凝視者」。在凝視與被凝視之間，觀眾往返協商，情緒起伏不定，而這正是僭越體系內／外界線的最好體現。

整體而言，《四重奏》是一場嘉年華式的表演。Bakhtin 認為在嘉年華期間，所有社會既定規範都會被「暫停」，人民因此重獲自由。《四重奏》將我們從社會道德規束中解放，卻不讓我們陷入瘋狂之境。導演使用布雷希特式的疏離手法，例如法語人聲的持續打斷、敘事者的開場及之後的冷漠凝視，種種手法讓觀眾既踏入非理性之境，又重新被拉回冷靜思考之域。在這理性／非理性的邊際上，我們往往返返，進進退退，再度體驗著內／外界線之模糊，並在這模糊之際乍然領悟：啊！原來性不過如此，原來人不過如此。我們道德／不道德，我們是男／女，我們是人類／動物，一切模糊，終沒答案——因為答案並不重要，又或是，答案正在那模糊之中。

Confess

Confess
ing

即席問答

消化不良　　　的　　　妹妹們　　　的　　　×　　　訪談

Mother/(1949)

Past the spread legs of her daughter, confused, sad, excited, ruthless, Sahara saw faces of other female elders, unexplainable. Her daughter screaming like a lamb to be slaughtered, waving and kicking, as if a puppet out of control, eyes, breast and joints, all seeping the sweat of death to come. Girls fainted on the oily tapestry, coiled, they have been deprived, withered. Sahara was among the hands suppressing the struggles, as if opening cans, one by one. Girls passed out from terror, old woman splashing them awake with a scoop, important rituals required whole-heartedness. It was their tradition, as arbitrary as the four seasons, but looking at the deep pool of surrender in her daughter's eyes now, she wavered. What kind of god, what kind of tribe would glaringly ignore all such wailing? Trapped between no choices, the deprived became the accomplice, involving in a new round of deprivation, all for a glorified excuse, to mourn the loss of desires; madness on top of madness, crossing the border of extremes. Hence, before the circumcision, she grabbed her daughter with resolution, out they ran without looking back. Curses and shocks bit their ankles, the mother could not tell tears from blood on her cheeks. Suddenly, she saw the swaying shadows of trees atop the mountain. This is what she remembers.

Daughter/((1967)

I am not from Ophir, but I am dressed in rubies, sandal wood and gold. I am affluent, with a beaded cushion in Haight-Ashbury shared with others. I have a lover Solomon, very nice, shared with others. A vintage milk glass thermal bottle, chipped. A wide-brim floppy, also chipped. Even the good Sam's front tooth is chipped, we share a big round summer. I don't own much, but that is for the best. I live among other friends or strangers that look like Janis, dress like Tarzan and smell like chimpanzee Cheeta. Often floated, we bloom in the air, leading my boat and strings into town, I, Sheba, and Solomon exchange knowingly, the world will be filled with more kids speaking the languages of animals, wonderful, wonderful.

妹妹們本事 09,　　嬉皮女王莎哈拉與莎芭母女情深之淚水是鹹自由是甜

母/(於 1949)

越過女兒張開的大腿，困惑、傷心、興奮、無情，莎哈拉看見其他女性長輩以解讀讚的臉盤。女兒像隻待宰羔羊般慘叫，手腳狂亂空踢，彷彿跑練失了控的傀儡，眼眶胸窩膈關節，到處都沁出臨死的汗水。油搭搭的編髮掛在胸後上開著若幾

和四季一樣絕對，位唇亡的女孩兒，他們都被剝奪了，渴望被剝奪了。莎哈拉是壓著那暴跳的其中一雙手，開攏頭似的，一個接一個。女兒因為過度驚嚇昏厥了，老婦拿著藥瓶湊過來，將他瀰漫，重要的儀式必須全心參與。這是他們的傳統，從事者成為共犯，已剝奪者選擇的夾縫中。無可選擇？夾在無可選擇？夾在無可選擇的夾縫中，已剝奪者成為共犯，為事全新一輪的剝奪。這是一個榮耀，損人不利己的藉口，方便

然而現在看到女兒放棄的黑暗泥沼裡，她動搖了。是什麼樣的神明，極限中的越界。

悄悄共同哀悼逝去的慾望，這是瘋狂中的瘋狂，極限中的越界。

於是即行割體之際，決定一把抱走女兒，沒命往外奔跑。兇驚驚鑾轟追打著她們，這母母親分不清楚臉頰頻上流的是淚是血。她突然看得見山頭的樹影微搖。

這是記得的事情。

女/(於 1967)

我不來自俄斐，身上卻鑲有寶石檀香與黃金。我很富有，在 Hight-Ashbury 有一個珠花毛線墊，它很好，不是我一個人的。有一位情郎所羅門，他很好，是和大夥共享的。有一個牛奶玻璃熱水瓶，缺了一角。一頂鴕鳥貢緞帽，也缺了一角。

就連牙城啪的門牙也是缺角的，我們分著吃一個好大好圓的夏天。屬於我的很少，但那最最最好。我和其他長得像參，穿著像泰山，聞起來像猩奇哈塔的陌生人住在一起。經常是飄浮的，我們在空中開著花，領著我的船和琴弦

進城去，我莎芭女王和所羅門心知肚明地套招，世界上將有更多會說為昌言語的孩子，多好、多好。

Sahara-

Sheba-

Salty-

Spicy-

Scapegoat Solomon

(Translated by Nai-yu Ker)

Fa Tsai, Actor

What best defines the reality? If I have to play a snail, then, what's the truth to being a snail? This is the question I've been asking myself and I am still on the look. I would, instead, describe the essence of performing as "conditioning." When rehearsing a play, I would oftentimes "feel" the space and other fellow actors, so that we can together reach a common vocabulary.

演員 —— Fa

國立台灣大學工程化學系畢業，莎妹劇團創始與核心團員，目前為專業劇場演員。參與莎妹劇團演出作品：《李小龍的阿砸一聲》、《王記食府》、《讀色的時光》、《請聽我說》、《文生·梵谷》、《Zodiac》、《伊波拉—關於病毒倫理學的純粹理性批判》、《麥可傑克森》、《給下一輪太平盛世的備忘錄—動作》、《無可言說》、《東歪西倒》、《南來北往》、《2000》、《666一著魔》、《自己的房間》、《甜蜜生活》、EX—亞洲劇團、前進進戲劇工作坊、創作社、飛人集社、無獨有偶工作室劇團等合作。1995 年至今已參與過 73 個劇場演出，同時演出作品多次獲得台新藝術獎之入圍及肯定。

Q/ 聽說早期很多作品的燈光設計都出自 Fa 哥之手？是怎麼開始的呢？ 我們都是台大話劇社的。大學社團很自由，想做戲的就去登記。社長安排好排演之後，大家就會，有些人會專攻哪個職位，所以都以人力最精簡的狀態去做。/// 學生社團嘛，成立劇團又是另一回事，畢業後，資源比較少。劇團剛成立，當時一開始就得決定造型，講到造型，還有其他話劇社的人當演員。通常一開始沒沒錢，不可能有舞台，頂多籠色或白色的地毯；但因為造型搶眼，所以演員一站上去，就有整體效果。/// 我當時自告奮勇做燈光設計，可以用的燈具也還在倉庫內，拜列組合比較有那麼多。進劇場，就先把可以用的燈具拿出來。放在地上，然後指揮所有人（不管職位是什麼，大家一起做燈）再做 patch。有時候自己調燈，有時候諸大家一起幫忙。通常，第一天完成所有的程序，調燈的程序。第二天做好 cue，讓我以外的其他演員站在位上；後來我開始做演員角色後，想法和別人似乎不太一樣。直接做調整，一些剩下的描圖紙啊色片較不太一樣。可能因為我同時身為演員，所以以內在的情緒或思考比較不太一樣。/// 當然，身為演員和燈光設計，都是一種創作。光設計的狀態。當時有個學長說，看找想哪那個學長喜歡，想法和別人似乎不太一樣。看找想哪那個學長喜歡，所以像是燈光 cue 點或轉場與畫面的方式，在外面看的感覺，可能會有一些差異。

Q/ 自己最滿意的燈光設計作品？ 《666一著魔》做得蠻爽的。那齣戲在東京愛麗絲小劇場（Tiny Alice）首演，整個劇場有一種很奇怪的感。四顆串在一起，所以一次就要亮四顆，整個燈有四組。我把它們在地上排成 4*4 的矩陣，意外發現還蠻好看的。那齣戲基本上是空台，但打上那個矩陣燈光之後，整個空間感變得不大一樣。這段發我很大的靈感。回台北演完，所以日本演完，這回台北之後的巡演過程，都延用那個圖想法。這齣戲找自己覺得燈做得很好！有玩出一些東西！/// 後來劇團比較有資源，就可以多找一些設計；我想，他們應該也不希望演員身兼多職，搞得太累。這樣好的，要多找不同的人進來，免得有老狗變不出新把戲的感覺。當然，我自己也覺得，就做燈光設計而言。如果色片須沒有認識，或更進一步，就無法繼續任前。做出更有趣的東西。

Q/ 以燈光設計的身分，如何和導演進行溝通？ 我們這群人太熱了，討論概念也像是講好玩似的東西。比如當時，也許是我一開始丟了一個概念，但之所以可以完成，是因大家一起，整個狀態。和現在不大一樣。比較像是一種手工業的操作方法。比如我看 Belen 和璦娟工作，她就是做設計出身，所以一開始做就會給導演完整的東西。/// 天宏啊⋯⋯看過他做的燈之後，我就覺得，自己沒有做燈光設計是如其分的燈光。他就是燈神啊！

Q/ 第一次以演員身分參與莎妹的演出？ 台大畢業、退伍之後，因為大家都還想做劇場，所以，璦娟就帶頭成立莎妹。然後，就在當時的多面向劇場演出《甜蜜生活》。

Q/ 莎妹有許多表演並不是以「寫實」為主，請問如何面對？ 以「寫實」為主，來形容表演的質地，在排練時，璦娟就會問其他演員，請問蝸牛的「寫實」是什麼？如果今天的角色是一隻蝸牛的話，請問蝸牛的「寫實」是什麼？這是一個我一直在問自己的問題，我還在找⋯⋯所以，我會比較歡喜用「狀態」來形容表演的質地。直接去感受空間與其他演員的語彙，找到能夠構這個神啊，彼此工作。

Q/ 男性身分，對於演這件事，有任何影響嗎？

對我自己來說，好像沒特別影響。早期在莎妹演出時，會刻意讓自己呈現比較中性的狀態，因為同台的都是女性，只有我一位男性。之後，接演不一樣的演出時，隨著劇組成員與表演形式的不同，就比較不會意識到性別間的差異。

Q/ 表演需要靈感嗎？靈感來源是什麼？

不需要做什麼事都需要靈感，在生活中所有細瑣的部分，讓自己過得好，靈感就源源不絕。

Q/ 曾受什麼特別的演員訓練或舞臺上的表演嗎？

學過很多，但覺得比較有趣的是 Grotowski 貧窮劇場訓練。像演員自覺的那一塊，大學時，體力充沛，18 歲的夏天就是完全在肌肉酸痛下度過，不過，受益良多。連做開戲演出都覺得受用。

Q/ 對於表演的想法？

我決得情感邏輯好像跟別人不太一樣，別人覺得很好笑或很催淚的東西，我常常沒有什麼感覺。高三聯考前女朋友跟我提分手，我還是平靜地考上大學；小時候不睡覺，被找去用力打棒球，隔天就是完全在肌肉酸痛下度過，把我和別人的情感接通了，重新去體會分手的痛，表演就好像真情流露的橋一樣，找到哭和笑的理由，以及哭笑之間，龐大的情緒的灰階。

他的心情就很不好。只是想，他的心情的什麼童年創傷，我也完全沒有佛洛伊德派的什麼童年創傷，

Q/ 和嘉明在工作上會吵架嗎？

我和嘉明在工作上常常吵架啊，但現在對他已經死心了。跟他在工作上最大的一次吵架，是水磨坊（Water Mill）工作坊的時候。當時我們必須做一個演出，在離倫敦約三十分鐘車程的一個高爾夫球場，而且 Robert Wilson 是會邀請不同賣（像 Calvin Klein 之類的人）來看，是那種很正式的演出嘛！但是，演出前一週，還什麼都沒有！演員必須做，要在排練時，把東西排得很完整，很辛苦；連劇場的連劇場教育都說，一直以來，我們受的劇場教育都縮到讓人非常非常緊張的狀態，才能做好東西做出來。然後把時間壓縮到跟那種詩人的心情，跟鄭嘉音合作也是一種微焦躁的狀態；但同樣重要的一件事情，就是完全地信任。因導他本身可能必須要發在，但進入收尾階段時，可能有些導演在講什麼，可聽不懂他新的用語，所以，我這個孤獨的翻譯機。／／身為設計和當個演員，都很需要一些靈光乍現的東西，才能讓戲的精彩活下去。跟莎妹增田很多事，是很幸福的事情。因為隨時都可以出現新的東西，雖然排練得很精確，另外就是，觀眾永遠是一種不確定的因子，可以再玩什麼？劇場就是一種「real time」的呈現，時間過了就過了，不能再重來。但就正因為這當然特別的化學變化，另外就是，一直會在劇場的原因，和觀眾的關係，以及，喜歡這種排練，創作的過程。

Q/ 在台灣／香港／澳門／中國／歐洲／各地的演出有何不同？

很不一樣，生長環境不同，連人的思考方式也不一樣。在台北、台中、台南、台東各地演出的感覺也不同，甚至同一場演出，星期六下午跟星期六晚上的觀眾，也會有眼的比較。有趣的是，在舞台上直接感受觀眾，直接找到舒服的互動。

Q/ 過去，在莎妹印象最深的事？

認真，有紀律地排練，全心全力想做出想做的東西，以前的戲都是整排 2-3 個星期，一星期 5 天。

Q/ 最想戳戰的角色？

我為什麼一直在劇場演戲？因為劇場可以開發新的表演形式，這種快樂是鏡頭表演難給予的。目前，我還沒演過。去年《麥可傑克森》的飾演留都香算是有點，不過服「港台」不等於搞笑。俗擱影那種硬、花襯衫那種「正港台」，「港台」，我想演的是電影場「喔」，當然醒惜，才猛然醒惜的某一刻，我通常會在演完很久之後才跳接式的，我想做的「台」的層次感，存在感。／／表演對我的影響不像爬坡一樣補進式的，而是跳接式的，排個在惡的模擬地帶，顛覆了我們對好人／壞人的二分法。最想演的一個角色，是《Zodiac》裡的那個殺人魔，那個在惡的模擬地帶，當得我常常回去想的一個角色。處理得不夠好。

Jung-shih Chou, Actress

The French theatre is more concerned about the actors and have exceptional regard for how an actor ought to act. A French actor will become totally immersed in acting as soon as he/she steps into a theatre, for example. In Taiwan, notwithstanding, actors hold a looser attitude towards performing. Actors are but part of the glossary of the theatre, though they, too, are entitled to more fun to be had. The diversity of a character, the pastiche of the setting, reversal of time and space, to name some. Humor, cynicism, and everything.

演員 —— 周蓉詩

畢業於國立臺北藝術大學戲劇研究所。1996年加入莎妹劇團，長期與莎士比亞的妹妹們劇團導演魏瑛娟、王嘉明合作。演出作品：《李小龍的阿砸一聲》、《學生姊妹》、《請聽我說》、《愛蜜莉·狄金森》、《給下一輪太平盛世的備忘錄——愛情》、《黎馬特遺書》、《隨便做坐——在旅行中遺失一只鞋子》、《666—著魔》等。此外，她也參與河床劇團的演出，並與法國導演法蘭克·迪松地、培松地、法蘭克 (Franck Dimech) 合作。2011年起推展一系列親子劇場「一睡一醒之間」，獲得法國馬賽利亞劇團支持，將陸續在法國與台灣巡演。

Q/ 第一次是如何參與莎妹的演出？ 1996年演完法國導演 François-Michel Pesenti 的《1949-if 6 was 9》之後不久，魏瑛娟打電話問我，要不要跟莎妹合作《666—著魔》「要剃光頭喔。」她這麼說。「不過可以到日本演出。」而我其實沒什麼考慮就說好，因為是魏瑛娟啊！

Q/ 身為一個演員，和莎妹不同導演的合作，觀察？ 和魏瑛娟工作，通常開始於「一組動作」，演員在限定的拍子內，尋找不同的動作，發展、之後，魏瑛會將這些簡單的動作或情境擴大，比如不斷重複、或者拼貼、重組、解構之後，再重新建構。依隨舞動做出同樣的主題，甚至在如此抽象的表達手法下，演員仍然需要好好做功課，將動作的表象轉化為隱喻。如果魏瑛是從文本出發，演員們便要大量閱讀、一同討論，從中試著找身體的語言。魏瑛用肢體來排練，就是建立準確架構，引人的地方，就在於強大的結構性。/// 語言是王嘉明的強項，他劇本的台詞，切入點都很聽明、而且妙，而且很聽明，翻、編算—轉，沒有員正打到的重心，但觀眾都知道那個重心是什麼了。嘉明的劇場風格是很豐、跳躍式的、他也很熟悉劇場語彙，可以在這裡面玩遊戲。

Q/ 莎妹有許多演並不是以「葛實」為主，請問如何面對？ 老實說，我從來沒有過寫實表演的訓練基礎。我的演員訓練可以說是在莎妹打下基礎的。演在莎妹要做很多體能訓練！每次排戲，大家都要先一起暖身，至少暖一個小時，我記得 Fa 有固定帶芭蕾的基礎動作，然後休息一下，再開始。可能還會繼續做跟身體訓練有關的事，紮實的身體訓練、加上嚴謹的排練過程，確實建立起莎妹演員看看有張力的身體。

Q/ 女性身分，對於表演這件事，有任何影響嗎？ 如果是男生的話，可能比較不在意燈光光吧。但這也只是假想。我想，在這個年代，性別對於表演不是主要的考量，應該是取決於個人的特質。

Q/ 表演需要靈感嗎？靈感來源是什麼？ 靈感聽起來很輕盈，好像徐徐微風吹來，刹那就有了靈感。但我比較不是這種天才型的演員。我覺得，排練時除了專心與信任之外，還要不斷嘗試這個角色的可能性。比較比較不同，另外，工作夥伴們的刺激也很重要，在莎妹的工作經驗中，文淇跟 Fa 都是我的表演小老師。

Q/ 目前你將表演的重心轉移至法國，可否比較兩地不同的工作方式？ 工作方式完全不同。在法國的狀態比較緊，而在這裡，大家嘻嘻哈哈，很開心。在法國排戲的時候，大家的狀態會蠻個集中在戲裡面，所以能試的都蠻守在「演員怎麼表演」已經沒有那麼鬆弛。法國的劇場語彙比較謹守在「演員怎麼表演」上面，對「演員怎麼表演好」不是好保持那麼嚴線了。在台灣演好像已經不再有待那麼線，不是好或不好，緣外太大一樣。綜外太一樣。緣裡，還有更多可以去玩的東西，場景的拼貼，時空的倒錯……倒錯下面，也會產生幽默。嘲諷。//// 另外，語言的使用也很有趣。我覺得，演員只會變成其中一部份，角色的多重性，還有很大的區域可以開發。//// 台語的歷史感，對於台灣人來說是比較久的，我們使用白話文的歷史其實很短，所以如何有趣地使用語言，對於台灣在台語言使用上的歷史比較短。//// 另外，如果是中國大陸的演員，聽覺的歷史感也比較足。台語的歷史感，部分台灣人來說是比較久的，對於白話文的使用，法文就更久啦。/// 所以在法國的電視戲劇裡，他們完全不怕使用硬澀的語言，聽覺的歷史感覺也會玩文字遊戲，會去找音韻末玩，會去找音韻末玩文字遊戲。比如我們有做過戈爾德斯的《棉花田的孤寂》，他的句子非常地長，有很多運用語言的巧妙之處，在中文本裡會覺得很艱深，真不知道要怎麼做它。

Q/ 在台灣／香港／澳門／中國／歐洲，各地的演出有何不同？在台灣演出的壓力最大，到其他城市演出時，基本上是交交朋友的心態，但往往效果更好。

Q/ 過去，在莎妹印象最深的事？《666－當魔》在日本演出時，我們有一天在東京街頭穿戲服發傳單，6個光頭穿著黑紗裙，很受歡迎哦。可惜沒有拍照存證。

Q/ 未來，有什麼劇場元素是你想挑戰的？目前為止，我還沒發現有觀歌觀舞的天份，那就來挑戰一下歌舞劇好了。

Yuan-liang An, Actor

SWSG is super sentimental, don't you think? It started as a college student club and grew to be a professional acting troupe. Its members are all very talented artists and have established a superb rapport among themselves. That's probably why and how it stands out from other theatre companies. Yc Wei once told me that being a part of an acting company is like fighting guerrilla warfare, and that, too, is what the whole troupe aims at. Everyone is skillful in battle, and knows best how to collaborate with one another.

I'm more impressed by the SWSG plays as a theatre goer than as an actor in them. I saw two different versions of Chia-ming's Michael Jackson and was awed at his talent. Also, I still remember every single detail of Yc's 2000. It was an epitome of Yc's artistic talents with great spoken lines and body movements. The form, too, was as sharp as was the theme. A cutting-edge presentation of a specific period of time, plus a first-rate stage design, costumes, and music.

演員 —— 安原良

美國紐約大學表演研究碩士。1997 年開始參與莎妹劇團演出，作品包括：《自己的房間》、《666—著魔》、《火星五重人》、《文藝愛情戲練習》、《泰特斯—夾子／布袋版》。

Q/ 第一次接觸莎妹的經驗？我認識瑛娟是在紐約的時候，她也在紐約念書。經同學介紹認識我室友，她同學認識我室友。後來我要畢業了，她問我回台灣要不要一起做戲，所以我就加入了莎妹。/// 但其實更早之前，大學的時候我就看過瑛娟在話劇社導的戲了，因為那齣戲有我同學，我去看了我同學，那時候還不認識瑛娟這個人，是後來聊天才發現，啊！我在台灣就看過她那時導的戲非常好。

Q/ 和莎妹合作的第一齣戲？我跟莎妹合作的第一個戲是瑛娟的《自己的房間》。瑛娟很有才華，我記得那齣戲的個人特質去發展文本，我記得那齣戲的台詞非常好。

Q/ 和莎妹不同導演的合作經驗？對他們有些什麼看法？我跟瑛娟和嘉明合作看過，但跟瑛娟和嘉明合作看過，但其實合作的戲也不多，而且也都是蠻久以前的事了。比起來的話，瑛娟很有效率，瑛娟很有才華，都是鬼才，都很有才華，很賞心悅目還很好。

Q/ 以演員身分和莎妹合作印象深刻的一齣戲？其實我演過莎妹的戲也不能算多，最後一次演嘉明的《泰特斯》，也是很久以前了。對我來說，其實每齣合作過的戲都特別，每齣都要講的話都有。很多話可以說。/// 其實我要說它又去弄了福馬林，關於病毒倫理學的純料理性批判》，當初嘉明說希望弄一塊豬肉，我猜猜了很久不知道過去哪裡弄來了一塊豬肉，而且是個製作我是以舞監所以非這身身份參與，特別有印象。/// 我也很記得嘉明的音樂，一直以來他做的劇都要講究音樂，我很喜歡。以前當演員 stand by 在台上的時候，我們待在台側去，聽著他為戲做的音樂，比身為觀眾聽的我，很有那個「戲」的感覺。/// 其實身為觀眾的我，對莎妹最明象深刻的戲《麥可傑克森》，我看了兩個版本，很好玩的戲，他的才華一展無遺，他才華一展無遺。還有那象瑛娟最禮貌的都發揮出來了，精準俐落的挪位和內容、台詞好、動作文本好，時代氛圍呈現的很清楚，不論舞台、視覺、服裝和音樂通通都是乾脆又漂亮。

Q/ 和莎妹合作和其他劇團合作的差異？我不知道莎妹現在跟以前有什麼不同，也很久以前了。但我關於加入他們的時候，覺得莎妹很感性。他從大學就開始玩這個圈了，各自都很有才華加上長時間合作培養的默契，這是跟其他劇團比較不同的地方。瑛娟那時候跟我們說『劇團應該像我前在走』，莎妹就是朝這個方向在走，每個人都蠻勇著歡但又很有默契，清楚彼此之間應該怎麼搭配。/// 我從紐約念書，一回台灣就是跟瑛娟他們一起做戲，莎妹也沒有什麼硬性規定誰是團員誰不是，游擊隊的團隊默契，這也莎妹很特別的地方。

Q/ 在和莎妹工作過程中最大的挑戰？有遇過什麼印象深刻的困難嗎？我不是一個好演員，實的，我不是一個好演員。很多東西我就都演不出來，每次都要導演花很多時間在我身上磨很久。我演瑛娟《666—著魔》的時候，她還演得給彼此有不具名的抵銷，特質或需要改進的地方，她希望或我們知道自己在台上做什麼，當演員在演十麼，彼此觀察彼此的缺點。現在那時候拿到那個字條上面寫說『你的聲音很有特色但控制力好像比較不夠』之類的我覺得蠻不錯的，雖然用兩隔才演演劇場或其他劇場我最要記錄著，還是字條。

Q/ 你會如何形容莎妹這個劇團的特質？我想這個題，很多人說的應該都會比較好吧！/// 莎妹變化也很大，跟一開始我接觸的時候不太一樣了，但都很酷。

Jo-ying Mei, Actress

Collaborating with Chia-ming Wang was like riding on a roller-coaster whose course was full of frenzied excitement. Not until the final moment would I realize what I would've been through. Baboo was another case. I felt like a human installment art piece whenever I did plays with him. I needed to attune my own condition and blank out so that he could colour me and place me in the place he found right. My collaboration with Yc Wei was kind of ancient. In my impression, Wei was like a map. As long as I could follow the route provided, nothing would go wrong.

演員 —— 梅若穎

國立台北藝術大學劇場藝術研究所，主修表演畢業。現為專業劇場工作者，國立台灣藝術大學戲劇系講師。2004 年開始參與莎妹劇團演出，作品包括：《麥可傑克森》、《王記食府》、《Plastic Holes》、《百年孤寂》、《文藝愛情戲練習》、《請聽我說》、《家庭深層鑽探手冊》、《拜月計劃─中秋・夜・魔・宴》。另曾參與表演工作坊、相聲瓦舍、外表坊時驗團、黑眼睛跨劇團、動見體劇團的演出。

Q/ 和莎妹的合作怎樣起？2004 年兩廳院的中秋節戶外演出，王嘉明導的《拜月計劃─中秋・夜・魔・宴》，這是我第一次演莎妹的戲，也是第一次和王嘉明合作。

Q/ 和莎妹不同導演的合作，觀察？和王嘉明合作好像去遊樂園坐 ride 一樣，過程驚險刺激好玩，直到最後一刻，你才會知道真正體驗到的是什麼。/// 和 Baboo 合作會覺得自己好像是人體裝置藝術，先把自己的角色狀態準備好，再由導演來上色和擺放。/// 和魏瑛娟合作是很久以前的事了，印象中魏瑛娟很像一張地圖，照著地圖走，準沒錯。

Q/ 在莎妹演過印象最深刻的一齣戲？每一齣都印象深刻，我是說真的。舉例來說：《百年孤寂》很冷─在寒流來的低溫下，演員在樹林裡穿著無袖演出快三個小時，真 xxx 的冷。///《王記食府》很累─因為整個劇組都是神經病當然病 high─因為劇組是螃蟹式不移表演法，每一齣都印象深刻，每天與食材奮戰，一天出 300 人份的料理，你說累不累。///《麥可傑克森》很難─《請聽我說》很難─因為整個劇組都是神經病當然病 high─因為劇組是螃蟹式不移表演法，這些刺激眼神要放空但內在卻情緒澎湃，為了盡量不眨眼睛，結果演出中隱形隱形眼鏡直接掉出來。

Q/ 和莎妹合作，以及和其他團體／創作者合作的差異？對我來說和莎妹的合作可以接觸到更多元化的挑戰，不管是空間的，語言的，思考邏輯的，甚至是演出形式，每一次都有新的刺激，這些刺激會產生" 好玩 " 的心理狀態，對演員這個工作來說，是可以給予很好的活化力的。

Q/ 在莎妹排戲過程中，最大的挑戰是？有遇過什麼困難嗎？每齣戲的狀況都不太一樣，都滿有挑戰的，但卻好玩，所以就不住在困難的方向去走，若真要說難，那應該是 MJ 的舞要跳的好，真難，對，還有阿卡貝拉很難。

Q/ 你會如何形容莎妹這個劇團的特質？饒富美學、創意、愛搞怪、愛玩、愛吃的劇團。

Chia-ming Wang always laughs in a most obscene way, like a dirty old man, when he's got something interesting cooking in his brain. And when he laughs like this, he'd analyze whatever is in his head to his actors and share with them. Collaborating with him is full of excitement. Wang is as bold as he is delicate. Sometimes I'd be overwhelmed by his moronic ideas, but more often than not, his observation of life and ideas about performing stun me.

Tzu-yi Mo, Actor

演員 — 莫子儀

國立臺北藝術大學戲劇系畢業，主修表演。高中時期開始參與劇場與影像演出至今，為電影、電視和劇場三棲演員，多次入圍金鐘獎男配角獎。2003 年開始參與莎妹劇團演出，作品包括：《李小龍的阿嬷一聲》、《麥可傑克森》、《齊色的時光》、《殘。》、《文生·梵谷》、《百年孤寂》、《萊特斯—夾子/布袋版》；另曾與非常林奕華、香港前進進劇團、野墨坊、臨界點劇象錄、On and IN 表演工作室等合作。

Q/ 請問第一次是如何參與莎妹的演出？ 第一次和莎妹合作，是 2003 年的《萊特斯—夾子/布袋版》。這齣戲是嘉明的研究所畢業製作。我們兩人當時的指導老師剛好都是馬汀尼老師，在馬老師引薦下，我參與了這齣戲的演出，同時也以這齣戲作為我的大學畢業製作。

Q/ 跟嘉明的工作情況？ 他常常覺得很荒謬，有點像變態阿伯，通常他腦中有一些有趣的想法或特別的觀點時，好像就會這樣笑，想和演員們一起分析和嘗試。和他工作總是很刺激也很有趣。嘉明是個思慮非常細膩縝密但又大膽叛逆的導演，有時又被他台頭智慧的想法打散，有時又被演員利精細的觀察體驗和聰明而來天為行空的鬼才所懾服。

Q/ 莎妹有許多表演並不是以「寫實」為主，請問如何面對？ 一開始接觸戲劇表演，並沒有特定的認知與限制，所以比較沒有這方面的問題。長大之後，了解在表演上很多元素，其實都是人的情感，或者是身體的抽離分解，重新排序，建構重組之後再放置在不同的基調上。表演因形式而改變，或沒有改變有質或不寫實的問題。

Q/ 男性身分，對於表演這件事，有任何影響嗎？ 性格吧。我是固執的，又容易胡思亂想的人，常有被迫害妄想症，也常想追害別人，這是最大的靈感。還有音樂和書，可以放空放鬆。

Q/ 曾受什麼特別的演員訓練來厚實舞台上的表演嗎？ 我高中時期開始就有參與劇場與影像表演，一開始從小劇場、臨界點、藝術學院到莎妹，加上電視電影不同領域的磨練，帶給我很多不一樣的衝擊與養份。以劇場表演來說，影響我最深的是林文尹，馬汀尼老師和王嘉明。

Q/ 排練時遇到的挑戰？ 常常都有，但最常遇到的就是去面對及打破自己上習慣的慣性。我們一定都會有累積在自身上習慣的行動、表演或說話的方式，要完全改變真的很難。每一次進入一個新的排練，不論是形式需求或是角色需求，我都要去重新面對自己，知道自己現階段是什麼樣子。在這一次的排練中我要如何使用自己，加強哪一部分、克制哪一部分，訴著去改變哪一部分。

Q/ 在台灣／香港／澳門／中國／新加坡，各地的演出有不同？ 在內地演出令我印象十分深刻。上海和北京「實驗劇」的觀眾群都很年輕，創都有十足的文化素養，對新事物和觀念的接受度很強，渴望衝擊與刺激。而香港小劇場的環境和混亂，台灣更爆炸與混亂些，但香港演員的生活環境比台灣好，新加坡小劇場面對不丟於台灣境環的文化與族群衝擊。環境卻不比台灣自由，在台灣做戲演出雖然辛苦，但還是最自由與刺激的。

Q/ 在莎妹演出過印象深刻的戲？ 好多。/// 《麥可傑克森》很累很 high，很累天。/// 《文生·梵谷》開心創懷涼。孤單。/// 《百年孤寂》很冷的冬夜，很遙遠的思念。/// 《齊色的時光》溫暖，愉快。很寂寞的陪伴。/// 《迷離動》無法言喻的呼吸跟和愛。

Q/ 過去，在莎妹印象最深的事？ 錦州街很遠，下了橋逆向行駛才能進去團。排練場排著的那份過期年曆我家的一樣。

Q/ 如何形容莎妹的特質？ 溫柔的暴力。

Yen-ling Hsu, Director/Actress

Switching from the role of the actor to that of the director, I, too, have grown to pay more attention to performance as an art, and it proves to be most obvious when I explain to my actors how they ought to perform, I also reminisce of how I've acted. Of course there are pros and cons about this kind of directing: the cons are that I am very likely to forcibly manipulate the imagination of my actors, making them like me, which is not necessarily interesting.

It's very important for a director to grab hold of the response of his audiences with his work, or even go further beyond their expectation. Aesthetically speaking, lighting is always a prior concern in my works. It's a formless world where the interior emotion weds the exterior universe. Directors tell their stories on their own.

導演／演員 —— 徐堰鈴

苗栗客家人。國立臺北藝術大學劇場藝術研究所畢業，主修表演，為該系兼任講師之一。「莎妹」與「台北小花劇團」核心團員。2000 年開始參與莎妹劇團演出，表演作品：《給伽拉斯》《熒。。》《333 神曲》《Zodiac》《愛蜜莉 狄金生》。發表過「沙灘上的腳印」「美勞」「莎妹」「Mr. Wing」「戲盒」「河左岸」「台北越界」「給普拉斯」的 Off 版本《大開》等劇團合作。2004 年至今展開編導工作，導《約會 A Date》《踏下一輪太平盛世的備忘錄—動作》《三姊妹 Sisters Trio》《當我們討論愛情》《記憶相簿》《黑馬特遺書—女朋友們友作品 2 號》。個人著有女書出版之劇本集《三姊妹 Sisters Trio》。1997 年起舞台表演與「創作社」「莎妹」「河左岸」「台北越界」「給普拉斯」等劇團合作。2009 參加亞維儂戲劇節。演出新藝術獎入圍作品《彩色密審海》。以《彩色密審海》的 Off 版本提名入圍 2009 金鐘獎最佳女配角。個人曾獲亞洲文化協會 2003 年度「台灣獎助計畫」、2004 第二屆台新藝術獎表演藝術類「觀察團特別獎」。

Q/ 以演員身分和莎妹的合作的第一齣戲？那是瑪姬邀請我參加《黑馬特遺書—女朋友們友作品 2 號》。當時文本、咨詢都和法國沒有那麼密切的關係（呵），馬馬也還沒出國留學（呵），在作品上他好像有源源不絕的靈感和玩性。常民三部曲的這最近位學組。就我們六個要合體成一個邱妙津。「書」的視覺意象很濃厚，演出唯一的道具和身上的服裝，都是書／紙張，語言的實物與意象。瑪姬在重新拼貼小說後，詩意衰邁邱的內在世界。我很認同同學咨詢都是一個「超文本」的演出，因為那年權他自殺不過幾年，來看戲的多數人是女子，是感到訝異的。欧她有很多的粉絲利支持者，觀眾保護著她心目中的偶 Fa 是翻譯機，也是示範者。連時的我們演員總是跑上台來揚言情著。但我在中半場燈亮三秒。我站在冀幕後後情三秒，因為一個女孩青長的尖叫聲，還在耳邊唸著明場音樂，氣氛嚇到我了。我無法辨認是不是觀眾看情寫實。萬一地上來「我們就跑」，然後幾張相片相互比對相似地。一起倒地跑倒（很巧的開場動作）。/// 我很欣賞瑛姆亞維儂地在不同作品裡。自從 95 年看了她的《甜蜜生活》，就希望有一天也能演她的戲。後來幾年，他找我演的戲倒是很喜歡，是去人作系列：卡蘭維諾，莎士比亞 愛蜜莉 狄金生。持續地在不同作品裡，認識學習到她導演調度的方式。可以說在我研究所後期的幾年時間裡，浸淫學習著觀看的劇場美學。（不過我覺得《冢》在 90 末當時或是我自己，都是很震撼的經驗！）

Q/ 身為一個演員，和莎妹不同導演的合作、觀察？和嘉明兩次合作《Zodiac》（使我比較了解他些，他是玩伤的大男孩。很有人情味。在作品上他好像有源頭不絕的感和玩性。常民三部曲的這最近幾年，讓我覺得他是有意識地希望。「劇場能更親近社會大眾」，並提醒大家要關注在文化的能量。我只演過他兩齣戲，認識的機會可惜比較少。不過他很用功。很喜歡研究討論。接近科學他方式去了解知識。然後他再進行拆解。所以我覺得他常是組裝、拆解一個玩具。我喜歡看 Fa 和嘉明同時在創作的時候，他們是老朋友。Fa 是翻譯機，也是示範者《海綿移動》和《四重秦》、這種長年默契。就有種關體的幸福感。不過我對美食非常投入。我卻不太下功夫。他對我而言很神秘。/// 我其實和 Baboo 合作些一些美術設計的學生演講，那時 Baboo 亞維儂 Off 版的）和《海綿移動》、四重奏」。演出的一些紀錄。這兩齣戲讓我認識到。他是一個視覺為主要考量的導演。我記得是一個框框」在他的想像裡的。於是 2D 的視覺經驗和標準，也是他設我很靠通在最終呈現的一個眞實和標準。一個實際的身分和觀員位置。像世界《普》有一次在 Rethel，我們到了有力的為或畫面。是有許多面向是我作不了解的。我記得這兩齣戲會有一天能演他戲。也有許多面向是我作不了解的。我記得這兩齣戲看了很多面向是我作不了解的。大概 Baboo 常常有想幅幅的團圈吧（不過我不確定他感覺難免是不同的。Baboo 會願意認真考慮我的建議；找同專門訓練幅幅蹈的舞蹈指導，讓劇場能更地動作風格。！。關於性，關於愛，關於色情與堤瑟？對我執行練習拜行有點動作的標準依照他的標準依照他的標準的世界，比方觸覺的、聽覺的，我也期待著他進入更多不同領域的世界，比方觸覺的、聽覺的。融入身更多他理解文學的領域和唯緻的通常都會選擇「視覺上比較刺激眼脂」的表演，我有時會想當怎樣嗎？我也覺得很開心。這點負有的很開心，這是普通眼的，還是普通眼的。和他溝通的語言，和他溝通的語言，比方觸覺的、聽覺的，也能不畏懼堅持有己想要的去做。

Q/ 在莎妹演出印象深刻的戲？因為法國巡演和亞維儂戲劇節，好幾年下來，《給普拉斯》、《寶島一村》的時間互疊，變成壽命很長的一檔戲，這齣戲的期間，我自己的生活裡，體會了絕望、死亡、分離，這些憂鬱的化不開的劇痛。交織著舞台上的扮演，也構成了我的一部份。

Q/ 為何選擇自己當導演？從演員到導演，在工作的轉換上有何幫助？第一個戲《踏青去 SkinTouching》是先有想像，我想把他實踐它出來，也是因為我希望可以看見這類的演出，但並沒看到，所以我就自己來作。另外一方面，我只是希望不要閒著，後來幾齣作品跟女同志有關，就想做作品的時候，當我自己比較用沒演戲的時候。現在我有兩個網路線想妹持創作。當然對於表演和導演時引導演員表演時，理解了我自己的表演途徑。這其實有好有壞。壞處是純粹對劇或劇場美學的部份。從演員身份轉換到導演上，當然對形式表演比較多的，最明顯的反而是我在同表演近理相性的要求，導演的工作對表演和心裡比較底會，有時間表達表各式各樣的分析跟相表。我很喜歡製表。我本是我可能會霸占了演的想像空間，作出來的東西等於是我看我自己而已，那不見得有趣。因為主修是表演所以understood也比較底會和心裡比較底會「模糊而動的感受呼應著。我來就對導演工作有興趣。只是一開始畢了業，一開始到完成的過程，都是清清楚楚地和心裡比較底會「模糊而動的感受呼應著。我想這部分一而是很演員衝動的。

Q/ 身為導演，你認為劇場中最重要的元素是？相較於演員，這個工作有趣的地方是？當然導演最重要的是對觀眾的掌握「想要到」的，以及觀眾不能藉這個演出給出觀眾「想要」的，以及觀眾不能藉這個演出給出觀眾「想要」的，也就是能不能藉這個演出給出觀眾「想要」的世界。那是一個無形的，那是一個無形而成的交織而成的世界。那是一個無形的，那是得劇場裡比較重要的是光線，那是一個無形而成的交織而成的世界。當導演可以學習用橙光說用舞台說用舞台的時候，你和其他人的合作就會面臨根本心裡渴望」的，而在美學上的優先，我覺得劇場裡比較重要的是光線，那是一個無形而成的交織而成的世界。心發聲發揮。

Q/ 在工作過程中，遇到最大的挑戰是？在執行導演工作的時候，許多事情是比當演員得得更廣。實際的。比方對舞台設計這個部份，我總是先思考到他位的。我光是先思考到這個部份，每次製作舞台設計這個部份，每次製作舞台設計這個部份。（那好像是另一個專業）不過這個唯有因此�持創意品質內容。一方面用人員，那負責的就會不各部門人員，那可以花很多時間為此製作（不然每檔戲都會買完，還是賠錢），都可以花很多時間為此製作（不然每檔戲都會買完，還是賠錢），情去推就，那負責的就會非常情緒化的案例，也是和共同創作的程序有問題時有關，如果導演我不是從一開始，能要什麼的時候，合作的夥伴就會無法信任你，而你和其他人的合作就會面臨根本最近遇到的是非常情緒化的案例，也是和共同創作的程序有問題時有關，如果導演我不是從一開始，能要什麼的時候，合作的夥伴就會無法信任你，而你和其他人的合作就會面臨根本上的崩盤。那實在是兩敗俱傷。

Q/ 你會如何形容莎妹的特質？注重身體形式、文藝掛。都會性。愛漂亮。都會性。愛漂亮。瞎胡搞一流。幾乎所有莎妹的導演，都有概念，甚至有教育的企圖，都很嚴謹，將演員的身體動態。動作模式，將演員的身體動態。動作模式，將演員的身體動態（比方好像是身體訓練（甚至是訓練）），那意味著，我們也從來不做身體上大輕鬆的戲。那意味著，莎妹的戲好像好得那樣，身體能力很好，的感官之一，而演員的動作概念（比方好像是身體訓練（甚至是訓練）），那意味著，那裡面有種東西「很迷人」，莎妹的戲好像好得那樣，身體能力很好，所以導演的時候就可以實現的。也說明了導演的特質。

Q/ 接下來的計畫？我都演過其他導演的戲，我想接下來，計畫就是盡力去讓他們來演我的戲（呵呵）。其實沒什麼計畫。可能會延續「營哈絲系列」，也不是營哈絲，而是類似的文本型態也說不定。因為我覺得那樣，但是他們都沒演過我的，我想接下來，計畫就是盡力去讓他們來演我的戲（呵呵）。其實沒什麼計畫。可能會延續「營哈絲系列」，也不是營哈絲，而是舞台語言；也想找一些人。固定訓練固定演出；也想為社會大眾做些義務性的服務。所似沒什麼計畫。遇到對的時機就可以實現的。

Yc Wei, Art Director/Director

Compared with the movie, photography and literature, the theatre proves to be more spontaneous an art. Whether a performance is complete or tenable depends greatly on the audience's response to the performers. "Wrestle" is probably a fittest vocabulary word to connote performing for it, too, pertains to warmth, smell, and the sensuous. It will ultimately arouse some sort of passion and affection among the audience. One won't be able to feel it without direct body contact. Also because the theatre is unlikely to be replayed, the "wrestle" then becomes ever more imposing and is frenziedly loved.

藝術總監/導演 —— 魏瑛娟 Y. C. Wei

紐約大學 (NYU) 教育劇場碩士，莎士比亞妹妹們的劇團創辦人，創作社劇團創始團員。1985 年開始劇場創作，已編導發表作品三十餘齣，多著力於性別、同志、社會、文化等議題的探討及劇場美學的開發。

在莎妹發表編導作品：《333 神曲》、《愛蜜莉‧狄金生》、《當我們討論愛情—文藝愛情戲練習》、《蒙馬特遺書—女朋友作品 2 號》、《無可言說》、《隨便做坐—在旅行中遺失一隻鞋子》、《2000》、《666—著魔》、《自己的房間》、《我們之間心心相印—女朋友作品 1 號》、《甜蜜生活》等。曾參加新加坡濱海藝術中心開幕藝術節、上海第二屆國際小劇場戲劇節、香港中國旅程藝術節、小亞細亞戲劇網絡、台北藝術節、費城舞蹈藝術節、香港柏林當代文化節。作品受邀赴香港、澳門、北京、上海、東京、釜山、柏林、新加坡、神戶、巴黎等地演出多次。

Q/ 從台大話劇社到莎妹至今，你怎麼看莎妹一路走來的發展？ 莎妹前身其實是台大話劇社（阮文萍、Fa、王嘉明都是話劇社學弟妹），創團時就考慮過如何維持一個社團的開放創作風格，我從未想要把莎妹搞成一個單一創作者的團，它應該是一個開放的創作平台。多年來，一些創作者來去，基本上我覺得這神仍在，和其他團很不一樣我想。

Q/ 作品中從早期關注社會與同志議題，到後期拋棄掉棄掉所有的元素，為何有這樣的轉變？ 這樣的轉變應該不意外吧，自省的創作者多會全盤檢視自己的創作路徑與版圖。我又貪心些，對創作所有元素都想翻新一番，從外放到內省，從形式到內容，不玩過一輪，很難盡興。

Q/ 文學向來是你寫作品的靈感重要來源，從閱讀到創作者，從讀者到創作者、從讀者到演繹，你怎麼轉換？從紙上到劇場的時間空間的轉變，又是如何在作品中成立？ 文字思考和影像思考很不同，文字有時間性，你得一字一字閱讀理解，影像是全面性一次性的，這兩種思考方式我最常玩的腦力遊戲是讀是讀文字影像，感性開放，由影像到文字，理性秩序，各有樂趣。好的文學作品是提供了影像想像極大可能，這也是我喜愛閱讀最大喜悅，將文學作品改編成劇場須面對寫出對往不難，那影像將臨中慣常的撤演現實文化。由影像到文字影像，理性秩序。好的文學作品是提供了影像想像極大可能，這也是我喜愛閱讀最大喜悅，將文學作品改編成劇場中慣常的撤演現實文化。

Q/ 電影、攝影、文字都是你所擅長，而劇場這個媒介，對你而言獨特性是什麼，相較其他媒介，有何不同？透過劇場劇場發聲，對你而言是什麼？ 觀眾，如果少了了言說的對象，劇場無法成立。而到底要要告訴觀眾什麼？與觀眾建立什麼特殊的關係？期待觀眾如何回應等等都是創作重要部份，特別是搞前衛劇場，端賴演出者與觀眾此此地的呼息交換。我喜歡電影之為「內搏」，是更有溫度氣味氣味得這種慎重感情的，相較電影、攝影、文字、劇場這像也像拼命，曾喚起末種熱情與愛意，不值接用身體接觸相距以未是很難糧纏會的，也因為劇場最無可取代時代的特性，我喜歡「肉搏」，那像遊戲也像拼命，曾喚起末種熱情與愛意，不值接用身體接觸相距以未是很難糧纏會的。

Q/ 你覺得劇場最重要的元素是什麼？ 觀眾，如果少了言說的對象，劇場無法成立，也無法描述世界，得出個說法。大家要一起前進，真誠信賴彼此的。

Q/ 你覺得 21 世紀與 20 世紀的劇場最大分別是什麼？ 對我來說，這分別比較是自我內在的，跨過世紀、跨過一定不同，世界以極快的速度更變，失控的文明正將我們正將我們推向可能崩潰的境地……這是慣常的未日論調，身為創作者，我們有何警覺與領悟？以前現在比較感外在變內在，現在比較想改變內在，劇場在內我想。

Q/ 如果要挑一齣你最喜歡的自己的作品，是哪一齣？ 《無可言說》（Lecture on Nothing）。英文劇名是從 John Cage 的同名音樂的同名音樂專輯借來的，這也是向他致敬的作品，先是聽到音樂，腦袋相大量畫面翻湧，不過多是抽象顏色線條和律動，我試著把那樣的色調氣圍結構轉譯成演員可表達的劇場語彙，用另一種方式論述 Nothing，並回應 John Cage……這是我覺得最完熟的作品，關於「純粹」。

Q/ 有哪一個劇場空間令你印象深刻的嗎？2000 年編導《無可言說》（Lecture on Nothing），先在香港參加紀念曾策展的「旅程 Journey 2000」演出，後來又被找去參加在柏林舉辦的「香港柏林當代文化節」，演出經驗狂野全然被打開，紫念會的團隊在柏林世界文化館前水池上以竹子搭建出一座半露天劇場。我們依著藝術節給的遊戲規則，用一某二晌表述自己，這是我最純粹的一個作品，刻意讓著所有情節角色對白甚至戲劇動作，我想表現一種「無為」狀態，且要與自然對話，排戲時，心裡就覺得這戲得在開放的戶外空間演出，要有風有水有星有月……到了柏林一看見搭好的舞台，我就哭了。

Q/ 印象中最痛苦的一次排戲／創作經驗？最快樂的一次？痛苦？好像還好，創作總是多於告。編導《給下一輪太平盛世的備忘錄──動作》的經驗應是最開心的。這個製作巡迴了六個國家十個城市，我隨著不同國家城市稍作即興變更，最後去了巴黎，結果在巴黎的反應展好，很刻意意執行「旅行」這事，一洲一洲地跑劇團，一國一國地收集資料，一步一步關踏實地地走……無法因坐案頭想像地走。

Q/ 排戲時的靈感來源？很多，包括我的生活諸如書寫閱讀攝影旅行等以及和合作夥伴的激盪火花。不過，旅行這作事對我技影響最大，也是我創作重要靈感和養分來源。

Q/ 排戲時最讓你高興的事情是什麼？精準。這是身為導演最基本功課。我太好奇，對所有美的事物，所以學了很多技藝──舞蹈、書寫、設計……繪畫、書寫、攝影。而導演角色剛好是整合所有美麗技藝的，將大家安置在最適當位置上的專業。並提供最和諧的節奏與結構，讓大家一起歌唱，一起合作。

Q/ 那最受不了的東西是什麼？不精準。

Q/ 很多齣戲都是同時參與編劇與導演，是否比較喜歡哪一部分？一直都是自編自導。二者都喜歡。編劇的部份是與自己工作，向內，同大家對話，導演的部份是與大家工作，向外，同大家對話，皆美。

Q/ 如果感覺想到瓶頸，你怎麼辦？散步。很長很長的散步，有時候一走二、三個小時，走路可以讓我安靜下來，而且，多會帶著相機，邊走邊觀察光影變化。菩薩逆光走，太陽很能給我能量。

Q/ 你會怎麼形容莎妹的特質？劇團取名「莎士比亞的妹妹們」居心很清楚……創團（1995）時剛好在 NYU 唸研究所，特別留意西方女性主義劇場相關課程和資訊。不過，第一次讀吳爾芙的《莎士比亞的妹妹》是在大一，那時似懂非懂，但多年後更熟練性別議題和論述後就決定用當當團名了。除了一開始的性別、同志議題外，我也想建立一種 Wild 風格，對正典的叛逆，所以英文團名（Shakespeare's Wild Sisters Group）裡多了一個 Wild，那是作品風格與美學態度上的指標，一直不變。

Q/ 請詞對於「劇場女巫」的對話，感覺是什麼？原來我在劇場裡作法……哈哈哈，某種程度來說，導演真像女巫祭司神棍之類，一個空間、一群人相聚，透過文字聲音動作姿勢一起進入瘋魔狀態，作法的人嘛，被作法的的優……警醒的導演的觀眾語言深深中各種支換情感投射等情狀，並因勢導引至溝通同理心甚或淨化療癒。觀眾進劇場固爲情精精投射情感的是什麼？不也是渴望從平凡生活中抽離出「讓想像力暫時脫軌或爲情感上的日常挫敗」收驚」？我們需要藝術活動安撫靈魂的願動。

Chia-ming Wang, Director

The space of the theatre is made up of various dimensions, some of which are even imperceptible. To put it this way, my job, as a director, is to integrate all the perceptible and the imperceptible together, creating another space. Music, for instance, is a kind of space for me. Unseen it is, it, in actuality, is a sculpture of all kinds of colors and textures. Its significance as a space is even larger than time, with its rhythm, tempo, and atmosphere. Spoken language, too, is an audible space peculiar to the theatre. It's not only a vessel that carries an array of signifiers, but a glossary that exists independently of the dictionary. The actors are a complex, yet intricate, body space. Any trivial movement of theirs is a shift of dimensions, and while the shifts accumulate, they constitute a well-rounded character. Plus the actors' "relationships" with other theatrical elements, a truthful space is thus formed, though not a one as conventional and confining as one sees with their naked eyes.

導演 —— 王嘉明

國立台灣大學地理系、國立台北藝術大學劇場藝術研究所導演組畢業。現為莎妹劇團團長。於國立臺北藝術大學擔任講師。在莎妹發表的編導作品：《李小龍的阿砸一聲》（國立中正文化中心委託製作）、《麥克X森》（2010 年臺北藝術節）、《王記食府》、《膚色的時光》（2009 年誠品春季舞臺）、常民年部曲、《Plastic Holes》（2008 年羅伯威爾森水磨坊駐村創作）、《殘，。》（2007 年兩廳院新點子劇展、第六屆台新藝術獎年度十大表演藝術）、《文生．梵谷》（2006 年誠品戲劇節）、《家庭深層鑽探手冊—我想和你在一起》（第七屆台新藝術獎年度十大表演藝術）、《泰特斯—夾子／布袋版》（2003 年兩廳院「莎士比亞在台北」戲劇節）、《Zodiac》（第七屆皇冠藝術節、兩廳院十五週年、跨建國百年花博大型晚會創意小組成員）。另榮獲擔任高雄世界運動會開幕會開幕式第三段導演、跨建國百年花博大型晚會創意小組成員。

Q/ 先簡單談談你自己，怎麼會走上導演這條路？這件事哪個部份最有趣？

主要是因為創作演員有莫名的滿足感。不過，我算是相當晚才開始當導演。大學參加話劇社，在大四（1993）要作畢業公演時，應屆畢業沒人要作導演，我就跳出來試導《小偷之戀》。之後，大五大專盃作了第二齣《大月亮》，得到一個反共戲《大月亮》。那是一個反共戲《大月亮》，一起在一個不那麼明確但又莫名種莫名衝動的方向邁進。試想這些有的沒的，然後觀眾也莫名莫名有所共鳴。

Q/ 你的作品經常反映愛情的主題，人的關係如何影響你的創作？

其實戲劇情或是家庭的概念從《Zodiac》或甚至是《家庭深層鑽探手冊》一直都有。對我而言，談愛情很難和愛情無關，勢必跟社會有關，至於人跟人之間的界線，在私人與公共的界線、甚至人跟人跟神之間，或這些不同，依此是以彩繪玻璃的方式構成一個世界圖像，而不是像文字跟一刀切下的二元。所以愛情通常只是一個進入口，我盡量就是裝黃入口之後的時空。

Q/ 對你來說，劇場的空間與時間是什麼？

劇場空間是相當複雜的「關係」，像蜘蛛網般所交錯的一個面向一個面向。但並不是由只有可以被看見的元素所組成，或換另一個說法。把看不見的空間和可見的空間一起裝置成另一個空間。例如：音樂對我而言是空間，雖然它是看不見的聽覺。它是空間的變化或是某種色彩的意義運。而只是對我而言某種色彩的變化或是氣氛、速度或是氣系。文字在劇場中也是聲音的空間，這裡對我而言也很重要。它不應該只是承載意義的符號。意義跟音樂的身體空間。心理空間……在一個轉頭。眼球的移動都是空間變化。而這變化間的「關係」交織出一位空間、聲音空間，時間和空間對我而言很難分開。時間本來就是一種切分或死已時間或和劇場或和劇場元素，多面的空間和劇場元素，這卻不是愛情或死已時間結構，一直盡量以直線的時間結構。不過，這也只是一個古老傳統的想法。

Q/ 你如何看待演員的身體與聲音？

這可以分兩個部分來說，一個是身體和聲音必須被視為物質，一個是演員必須被放在某個設計的脈絡下才有劇場中的意義。不能單獨抽出來看作一封閉體。我個人極度歡喜崑曲演員的細膩和技術，但那是在詞譜、視覺、衣服、動作、象徵符碼、家訓練體系，甚至訓練體系。如何創造那小宇宙，至於關於表演的物質性。可以去看一本岳美緹談崑曲表演經驗的書——《臨風度曲》。演員跟空間，因為每個人背後都有一些未知的東西，空間也未遠有留白的地方。這是劇場最有張力的地方。縱使要演一切已經排定，修整很細膩、整理很細膩、但等到上場時仍上場時仍。

Q/ 你覺得劇場最重要的元素是什麼？

演員跟空間。因為每個人背後都有一些未知的東西，空間也未遠有留白的地方。這是劇場最有張力的地方。縱使要演一切已經排定，但等到上場時仍。例如《文生．梵谷》的機率運行，即使已經如此寫實，故依實機率運行如此寫實，那些背後看不到的東西的流動有某種、背後仍有奇怪的東西在跑，被放進空間做得很滿很寫實，但不僅是眼前所見。那些背後看不到的東西的流動仍。

力量，才是戲劇力量的全貌。創作本身也是，是一個探索的過程，因為「不知道」，力量才會出現。

Q/ 有哪一個導演使用空間的方式令你印象深刻？就劇場空間的使用，英國導演 Declan Donnellan，還有 Robert Lepage、Robert Wilson，甚至 Romeo Castellucci，他們的空間美學都是我非常欣賞的，劇場性極強。就硬體的空間而言，每一個空間都不一樣，其實看怎麼使用而已，單獨看演員與受過技巧很好的演員，各有不同的味道。

Q/ 排戲時的靈感來源？仍然是演員和空間。看著演員，看來看去會冒出一些想法。他透露的東西或他不願意透露的東西，設計群也會丟出很多想法，幫助也極大。即使是多熟的人，仍會有未知部分，因為未知，所以想探索，也才走得下去。

Q/ 排戲時最讓你高興的事情是什麼？整個過程。從開頭到結束到最終呈現給觀眾。可以把演員放在空間中某個位置，像旋律的鋪陳、交織、探索，最後發現「喔，原來是這樣」，是最開心的事。

Q/ 同時兼任編劇與導演的工作，你如何看這兩個身分？兩者是在一起的，所以很難分。我很難請他人編寫我的戲，因為對我而言，語言是聲音，而不僅是承載文面意義的東西，我自己自己有自己的排他性，可能是我自己很喜歡音樂且熟悉語言學的東西，他人寫的東西，他人寫的劇本就不是我所想的。另外，我也幾乎都是看演員寫劇本。

Q/ 挑一齣你最喜歡的自己的作品？一定不可能有！每一齣作品回頭看都有不足。也許有些作品回頭看反倒被誤解，想為自己辯解，但又想，別人說的好像也對，所以也就算了。

Q/ 如果感覺撞到瓶頸，你怎麼辦？「瓶頸」這個詞很美麗，是個曲線，是圖像好像卡住，感覺好像卡住，是障礙，但順著瓶子的曲線繞彎曲，通過了，度過了，再回頭，好像也不是不好。

Q/ 你覺得 21 世紀與 20 世紀的劇場最大分別是什麼？很難去分別。但就莎味整體而言，希望有不同的劇場觀出現，對「吸引」這件事，可以有不同的觀感。

Q/ 如果說導演作為一項追求精進的技藝，對你而言，接下來的挑戰是什麼？接下來想演什麼？在劇場裡講故事，尤其在這年代，是一件讓人興奮的事。它包括了對劇場各元素的重新認識，包括了最重要的表演，包括話文字，包括運動方式，包括許許多多。其之前《泰特斯》有話過，不過那時有莎翁的本，想繼續以自己的文字試試。

Q/ 你對於被封為「劇場頑童」的感覺是什麼？(遲疑) 感覺……希望皮膚永遠不要老！其實我很喜歡。

Q/ 「後現代紋肉機」呢？其實我沒吃素 (大笑)。我的作品一點也不後現代，我完全反結構，但結構很古典，我是結構先行的。

Q/ 過去，在姿媒印象最深的事？很多，但突然想起一個好小的事：《自己的房間》時，我是舞臺和宣傳，DM 印出來後才發現有一個字我沒有校對到：「墜落」→「墮落」。

Baboo, Director

Reading literature is like "doing what one does, seeing what one sees, thinking what one thinks, and, most importantly, speaking the unspeakable something one fails to speak." That's why I feel a desperate need to make response, to express the merriment as well as the solitude attached to literature reading in the form of a stage play. To be more precise, my literary theatre ought to be a theatre for readers.

導演 —— Baboo

國立台北藝術大學劇場藝術研究所，主修導演。現任眼 PAR 表演藝術雜誌企畫編輯，2000 年開始與莎妹劇團合作。導演作品：《夢十夜》、《百年孤寂》、《給普拉斯》（入圍第七屆台新藝術獎）（入圍第八屆台新藝術獎「年度十大表演藝術獎」）。另以《最美的時刻》入圍第八屆台新藝術獎「年度十大表演藝術獎」。MV 導演作品：魏如萱（Waa）〈一刀兩刃〉。

Q/ 和莎妹的第一次合作？ 學生時代過劇場，莎妹和魏瑛娟是某種精神指標，往往爲其強烈的服裝視覺、畫面構圖所深吸引，潘壟著了。雖然沒看過任何一齣莎妹的戲，但光看劇照的氣味道染，直覺那是自己很需住的世界。/// 大學時代上台北唸書，才眞正地接觸到了莎妹的作品。2000 年爲鴻鴻策劃的「台灣文學劇場」擔任宣傳，參與魏瑛娟《家馬特遺書》的製作，最崇拜的人突然變成工作夥伴，發現自己也太幸運了吧。

Q/ 爲何喜歡以文學入戲？如何定義「文學劇場」？ 向作品致敬的方法很多，有人選擇寫下讚後感想，趕自詩或做個夢，而自身做一個導演，就是透過劇場的形式去回饋與主產。閱讀者很容易就會發現書裡的片刻，往往反射到自己生命的感覺。/// 我對「文學劇場」的定義，並不是將文學作品轉化到劇場，而是劇場創作本身就具有一種文學性。這讀劇場的文字具有閱讀性和聆聽性，跳脫出一般劇本的形式。例如合作多次的曼農，他的劇本根不是一般劇本的樣貌，既像一首長詩，又像一篇長散文，但卻十分符合我對文學劇場的想像。文字是時間，視覺是空間。我的劇場創作是我對文字的反芻，讀後是一個情極而專業的讀者，看到你看到的東西，當我閱讀到的東西。/// 我常清楚講出你喉在眼前哦說不出來的話」這時一個積極地說，想要精確地說，我的文學劇場，應該是「閱讀者的歡樂場」。

Q/ 談談《給普拉斯》的工作過程？ 給普拉斯時的劇本很霸道，很霸道。你幾乎得 follow 這個劇本的文字密度，因爲曼農的文字就像一個樂譜，雖然沒有標示高低音，節奏快慢，但當你在演讀這個劇本，幾乎就會立刻察覺，怎樣不是劇作家要的。/// 一開始，我爲劇本每一小節中反覆出現的主題旋律，找到動作的動機，每個主題都有對位的動作，與暗號，動作的反覆以及變奏、呼應，再造再詞後音。我們讓動作牽引出聲音，動作的快慢形狀變化。同時也影響了聲音的質地。有的時候，純料就聲音上的表情。界定狀態的篇篇。像單字、像單字。動作與動作組裝成句，然後連貫成句，我們放棄了動作，拆解文字密碼，形成片語，我們和聲音的邏輯。界定狀態的。我們放棄了動作，拋棄了意義上的邏輯，而有了身體感受上的表情，也是最後，通過演員的統整，才形成之後，將聲音與動作組合起來，一套外在抽象而心裡寫實的工作經驗中，想必已經找到一套外在抽象而心裡寫實的條件。作爲表達的前提，於是我們一方面回推到時間和空間，什麼樣的季節，什麼樣的溫度，什麼樣的空間，什麼樣的菜味……於是，有了冷空，有了水，有了刮風刀，有了刮門刀，牙刷，水杯，吹風機，再德輸延伸，作爲行爲，診療行爲，監禁與控制。/// 徐瑞有一病院，弄跑與控制……

Q/ 在排練場，你認爲自己最關鍵的工作是什麼？ 我會比較站在觀衆看的位置，而不去介入演員內在的工作，我相信演員這部份的專業，判斷，選擇，決定，是導演在排練場最關鍵的工作，每次在排練場，導演都必須不斷地執行這些工作，而判斷的精準度牽涉，反映了一個導演的品味和美學，有時候是直覺，有時候則需要經驗累積。（或就直覺求自經驗的累積）

Q/ 你覺得 21 世紀與 20 世紀的劇場最大分別是什麼？ 我們不再輕易相信很多事情。但這應該是整個世界最大的分別？沒有共同的核心，每一個體都是自己，所以都很孤獨。雖然，個體不容易消失在群體中。但容易孤獨。因此，劇場在這時代反而很重要，表演者活生生站在眼前跟你對話，具有一種面對面的現場感。這種感覺使我非常珍惜每一次連劇場的時間，劇場可能是這個時代裡，唯一可以與一群人共同爲一件事情付出，相互兩，三個小時會完成一個世界。

Q/ 排戲時最讓你高異的事情是什麼？ 演員與導演之間的彼此理解。劇場是一個很奇妙的時間空間的組合，劇場性最迷人的時刻，就是在彼此理解，不論是演員與導演，或者是戲和觀衆之間，都如是。

Q/ 那最受不了的東西是什麼？ 最受不了了自己吧。我不是一個燈光很多的導演，我需要有很多時間準備。另一方面是自己的語言障礙，常常會在排戲時內在開始運作，空拍很久，忘了演員還在現場，或者給指令合不明確，叫不出演員名字，溝通困難。

Q/ 如果要挑一齣你最喜歡的自己的作品，是哪一齣？ 目前為止，跟周曼農合作的兩齣《百年孤寂》、《給普拉斯》是較符合我對劇場與文字的想像，非常享受將平面轉換到立體的快感。

Q/ 為何自封「過氣新銳小劇場導演」？ 因為還沒紅就過氣了。另一方面，當年的我才24、5歲，覺得自己明還很年輕，作品給人的感覺卻很老成，讚波赫士、佩索亞、《百年孤寂》，關心的事物也都不是那個年齡該關心的。整個藝文界的光環其實都在五年級、六年級，關注的又是下一波七年級，忽然我實際上已經做了十幾年，早已不新了。

Q/ 在莎妹印象最深刻的事？ 莎妹對我來說有一種視覺性的美學傳統與堅持。所以每回作品推出，都經過了細膩的推敲。平面美術的設計，從置傳文字、攝影，我在莎妹同時也擔任視覺統籌的角色，記得莎妹15週年的主視覺海報，為了堆疊出一個暴動的房間的意象，我們募集了親朋好友的衣服配件，動用了三台大車運到攝影棚現場，實在是太瘋狂了！

I-ju Huang, Stage Design

"An unbelievable space" is invariably what a theatre goer expects of a show, and there's always a bridge between the reality and the non-reality. Once he goes on the bridge, however, it suddenly occurs to him that it's actually an aircraft that's ready to fly him elsewhere. For us stage designers, it's the chemistry that really matters. Take a bowl of noodles for instance, is it likely to, together with a murder, induce a sparkle of fire? That is, we need to be more observant of the reality and better equipped with an experimental attitude, so that we can create something that is truly "theatrical," which is totally unlike filmmaking.

舞台設計 —— 黃怡儒

倫敦中央聖馬汀藝術暨設計學院敘事空間藝術碩士，現爲光助大房設計有限公司負責人。作品範圍涵蓋劇場、電影美術、廣告美術、商業及展場空間。2002 年開始與莎妹合作，舞台與空間設計作品包括：《李小龍的阿醮一聲》、《王記食府》、《請聽我說 — 豪華加長版》、《嬌色的時光》、《Plastic Holes》、《殘。》、《文生·梵谷》、《家庭深層鑽探手冊 — 我想和你在一起》、《Zodiac》、《給下一輪太平盛世的備忘錄 — 動作》。另與世紀當代舞團、誠品書店、兩廳院等藝文團體與機構，以及 LG、Mercedesenz、Citigroup、Singleton、Johnnie Walker、Boucheron、Louis Vuitton 等國際品牌合作。視覺藝術與表演藝術等作品入圍自第一屆至今的台新藝術獎，於 2007、2008 年連續獲選；合作電影曾入圍威尼斯影展，並於南特影展與芝加哥影展獲獎。作品曾報導於《PAR 表演藝術雜誌》、DOMUS、Architectural Record 等專業雜誌，以及獲 DOMUS 收錄爲全球華人 80 大空間設計師。

Q/ 和莎妹合作的第一個作品？ 瑋娟的《給下一輪太平盛世的備忘錄 — 動作》。瑋娟是大學姐，我待在莎劇社的時候，其實不算認識，只有打過招呼。等到瑋娟從紐約回來之後，就很想跟她合作看看。嘉明是大學時代就認識，我大一時他大四，後來、我主要是跟嘉明合作。Baboo 也有找過，但時間都湊不上。

Q/ 和莎妹合作最獨特的感受？ 跟莎妹合作覺得很好玩，大家覺得好好的，也玩得像——都讓他們預算消耗到好的、但也很感謝莎妹，每次出去巡迴演出，就是吃，跟莎妹出去巡迴演出，起初都覺得吃相很不好意思的，是指燈光的那種「開」喔。結果激起對吃的無限消費欲，莎妹精神，就是吃，跟莎妹出去巡

Q/ 和嘉明、天宏長期搭配合作的感覺？ 嘉明、天宏（負責影像設計的好夥伴）？恰。在創作上大家彼此扶持，我們合作很久，有十年了，這是很好的感覺，有點像「創作上的家人」，會不會太煽情啊，有點像有影像。有時也在挑戰彼此。嘉明有時會直說：「啊！這不行啦！」但我覺得，這是很陽光、健康的創作過程。有時候團隊成員彼此因爲互相熟悉的證據和拘謹，會讓大家能夠放出來。/// 另外，我覺得有這群好朋友，可以讓創作的過程更爲舒暢和孤獨。如果處理不好，真的很痛苦。但你知道有人聽得懂，是一種知道的感覺；他和這個當不一定同意，不一定認同這個當個當好。「你們一定要找到志同道合的同輩朋友一起奮鬥」這一點，老天爺曾眷顧我的，讓我可以遇到嘉明、天宏、燕杰，然後大家貢的可以讓多事情辛福地成員。/// 我們那時同在端上的一個大師級人物，Anna Viebrock（長期和 Christoph Marthaler 合作的大師級人物、《05161973 比較恨。反觀現在比較鬆，我是一向在這方面都是變鬆的......想到什麼，他想到一個點，是 2000 年初期，嘉明也剛剛開始做個創作，那時當然會比較謹慎，小心，一開頭，一日到達那個點，接下來就很輕鬆了。嘉明現在自己的工作方式又不太一樣，他要到一個點，就是顯辛的開始，比如跟演員互跑，就是顯辛的旅程，一種辛福感在......這還蠻有趣的。/// 每次巡迴，天宏一次到北京，大家白天沒事，也不出去開見，就在房間看，就在看哪本哲學書有點之......總之，我們都很喜歡涉獵一些亂七八糟的東西。

Q/ 你們的工作模式如何進行？ 我們不一定住表家的寫實去跑。對我們來說，重要的是：什麼東西可以產生化學變化？比如加一碗麵，可不可以跟殺人的火花？必須對「真實」有更犀利、更具實驗性的觀察，才會出能童什麼東西、產生什麼「劇場性」，這是我認同的「劇場」。和拍電影不太一樣。/// 我們走進劇場，撞出一個怎麼樣的火花？必須對「真實」橋樑—但可能上橋之後，才發現，原來是一架飛機，載你飛往其它地方，比如我們飛在劇本裡寫了一個「賓廳」，那是眞的「賓廳」嗎？還是騙著就的印象就可以構成？或者其實走一個修車廠？這些自我辯證，都是在我在走的路，坐車、睡覺、看電視，透過不同斷的觀察、想到什麼、有時候一想到什麼，就打電話跟嘉明討論，一通電話講了兩小時，解決所有東西，但有時候卻是不停的自我推翻......的鹽和黑色大球，是從「大家去麥加朝聖，環繞著約櫃」的概念變化，就是在電話裡解決的，我跟嘉明的合作方式幾乎都是這樣，也因爲他聰明，好玩，腦中的作業機制很快速，以致於跟他工作就像下棋，兩個人要輕微的鬥智一下，要臉成份是必須的。講簡單一點，就是一種俏皮。

Q/ 無論是來自文本，或造排練看著排，都會成為你不斷轉換的跳接點？ 對。像《靛色的時光》裡那道牆，是看排的時候，在南昌街一個非常小的地下室排練場，看到 Winnie 趴在傑花勞動，就想到那堵牆……當你只看到她的下半身，去無慰一個病人，不知道是誰……就像你在剛所看到別人腳印的感覺。

Q/ 在莎妹印象深刻的得意創作或設計巧思？ 比如《靛色的時光》的藍白帆布、《請聽我說》相搭配的黃牆，還有《文生‧梵谷》（因為沒有那麼多預算，所以找很多廢棄回收的東西）一邊想隨檢拉圾，一邊又�G不斷構想像，完成的時候像《Zodiac》相搭配地說：愛情趣味很重。有個黃堡，我就覺得要再搞一雙龍製放到鏡球上面。嘉明就說：「愛情讓人又驚又喜。」哈，「漢堡」又是一個既熟悉又不熟的地方──「漢堡」這個好趣味……很多小點子都還蠻喜歡。川我對我來說有搖晃、但它輕微的搖晃，又和「愛情」這個主題同時並存（我還不敢說出「互動」的程度），就像移動時是一種既熟悉又搞吃的，食物不需溫度、材料，在你口中的咪覺，其實是非常非常懷念的。我們可能根本無法想像──比如吃冰花煎餃，從內設什麼似覺、食物的形狀，創蘊合很多東西……這些其實是很有趣你的東西！我對包類的食物有種執著，甚至吃表皮的時候要講求又驚又香那！另一個重點是──很多細節。我做菜，但最不會做的就是麵食類。蒸飯，裡面要跑出什麼驚嘗又很重要。比如內設的比例啊啊，茶和肉剝他的化學變化，淺就是原來包餡食物的就是麵包、餃子、蒸餃、煎餃。川我想有種神祕相關，造型收得很簡單──包子、餃類、蒸飲料，呈現什麼咪道。在口中散發什麼驚嘗代感，實它很有旨代感，造上面還得得繁複的趣味──一種「古典精神」。文藝復興時代造就了一種傳奇，是「全能」

就有這樣的機會，也因為我們都來自不同的學習背景，尤其有理工一種科學基礎，這方面就特別有心理上的滿足。川當然，一種遠？深也是「廣」，一種旅行的開始，一種心理上的旅行？他再把得見的空間，也為旅行的滿足，他再把得見的空間，就是「啟動」觀眾試著去開啟想像的過程。

Q/ 跟莎妹合作過最喜歡的作品？ 第二版的《Zodiac》。我自己很喜歡，覺得是還算成功的設計，尤其我建議嘉明一開始的謀殺那段在電梯維演，再轉播到現場，完全就是啟動觀眾或傳統戲曲完成的，重點是今天所有設計的「家」──這種流動的趣味感很重要，導演、演員、有……川我對我們每件事都要挖到那麼深，是不是每件事都很有趣的機會。

Q/ 對於莎妹接下來樣貌的想像？ 不如來講嘉明的戲就算好了，哈。這也他可愛可惜的地方──條件指的是……當你期待去模製的這種資源。當你期待去模製的這種資源，甚至可以搭起舞台排練或「複製」這件事情，但「複製」對劇團的營運來說是很重要的，從歷史的經驗來看──嘉明重演重的戲都比原版數更好看，代表他的準條件和時間還不夠充裕，如何解決這些的問題。英娟在創作上先有這方面的遠見。去思考，跨越了語言藝術的限制，嘉明的戲在創作過程中很辛福沒有彈性，在台灣、營運也很重要。至少對觀眾來說，有更多不看小劇場或大劇場的人，接觸到更多戲劇的可能性，在創作之外，甚至投影一直是這個產業的關鍵。沒想到舞台設計在經濟效益，也能否前進國際巡演的關鍵。現在的主辦單位這精打細算痛苦。川沒想到舞台設計最關心的，竟然是劇場營運這件事吧。

Ruo-shan Liang, Stage Design

Baboo would tell me what he's had in mind, and I, too, would produce something from up my sleeve in return. Then we discuss the backdrop in detail. That's what the collaboration with Baboo is like. The procedure can be of three stages. For Baboo's works are mostly adaptations of poems, we'd exchange ideas on the original work first of all. Then, based on my instincts of poetry along with Baboo's plan, we'd begin to piece things together. During the many rehearsals, Baboo would throw tons of ideas at me. I need to stick with my central philosophy, so that I can cope with the variations. Although we're very likely to swerve back to the initial design, still, we have to grab hold of the strongest and the most primal signal to work with.

舞台設計 —— 梁若珊

德國慕尼黑藝術學院舞台與造型設計碩士。與導演 Baboo 長期合作，為其設計舞台作品有：《海納穆勒四重奏》、《給普拉斯》、《疾病備忘》、《時間之書 1905》。另會為四季舞團、南風劇團、台南人劇團、台北市立交響樂團、采排場等劇團像影像劇隊、柬劇場等擔任舞台或造型設計。

Q/ 和莎妹合作的第一個作品？

在 Baboo 加入莎妹之前，我就曾跟他合作，第一個作品是《時間之書》。我先給舞台概念，再就那個舞台樣式去發展戲。當時做的，是一個三面牆的透視空間，把天花封到封起來。其實這種手法在歐洲並不少見，我在德國留學時，把鄰近觀眾席和工舞台上拿華卓。就是橙光設計一件很自然的事情，但我覺得這是大考驗。地板和牆面，像是一個變形的盒子，把橙影的訊息去操作。早先幾年有做圖或模型，後來造幾齣，放上去，是在空台上，放了一個變形的盒子，後來時間上沒辦法有較好的搭配。加入莎妹之後，我們第一個正式合作的作品應該是 08 年的《給普拉斯》。06 年的《百年孤寂》一開始想要什麼我就只有給了一些概念。

Q/ 和 Baboo 長期合作，構成許多驚人的舞台視覺，很多觀眾反應，相當驚豔於這種台灣少見的歐洲冷調美感。不知道你們的工作模式如何進行？

我跟 Baboo 合作，剛開始他會丟想法，我也拿一些東西，一起互相討論描畫面。工作過程大概可以分前、中、後三個階段。因為他要演出的劇碼，很多都來自詩人作品。我們通常會先從文學作品出發，再憑著我對於詩作質感的感覺，加上 Baboo 的想法，做一些串連。到了中期，Baboo 就會有很多很多的想法。跟他合作的幾個階段裡，在排戲過程中一直丟出來，做得比較精髓；後來造幾齣，製作的比例比較小。比如拿 1：100 的比例，但因為其實都會回到眼原始的構想。要抓住最初最主要，最強的訊息去操作。早先幾年有做圖或模型，但這是不會錯，放之是不容易。和 Baboo 合作，會丟比較國際純粹主義的表現方式，和其他創作者合作的風格雖不一樣，也可能比較寫實。在歐洲一起討論，通常只是舞台設計師和導演一起討論和導演，通常只是舞台設計和橙師去完成，大部分是單純設計。我自己對橙光的敏感度比較弱，所以眼合作的幾個導演，大部分會自己看橙，或者另外技橙光設計。

Q/ 歐洲求學經驗對你的影響？

在德國的設計有一個部份，也是比較純粹純粹表現主義，我那時候就是很喜歡我的老師（卡爾、恩斯特、赫斯特、赫爾曼與烏絲）的作品。他們是一對夫婦，男生是舞台跟服裝設計，女生是導演，19 歲就燒給卡爾，30 歲出來唸書，37 歲加入劇場工作，然後他們變成劇場很有名的老師，一起討論。他的老師，他們大概是我碰過最好的老師，很家人，⋯⋯上課時我們人數很少，而且不分年級，研究生大家都在一起，也常會有戶外教學，比如老師有作品演出，就會去參與，再加上國外看歡樂的機會也變多的，可以看見很多不同類型，⋯⋯他們的作品就很像詩，也因為德國佈景工廠的資源更豐富更富，曾有一些色彩的東西加進去，在台灣，我目前還沒有把握。之前做陶淵鴻這個區塊，所以沒有完整。

Q/ 回到莎妹的作品，你怎麼看《給普拉斯》的舞台？

《給普拉斯》的舞台看起來不複雜，但要做到這麼純粹，技術很難，還有那些不正常的角度，經常讓工作人員傷腦筋，也會造成結構師計算的困難，但最簡單的東西，其實最不容易。像是舞台實體容易會有一些接縫，像是舞台實體很容易到一點，有着微處理到一點，也不完全。

Q/《四重奏》的狀況呢？你的設計概念是《四重奏》的視覺主要是那種透明壓克力，⋯⋯原始的構想，這齣要有一些變形效果，後來因為快樂作不易，舞台定案前已經很接近演出，⋯⋯視覺角度，支撐角度，具體地來說，那個傾斜的牆，本來想做下面比較平，上面比較重的形狀，但技術無法克服，那其實的要有很強的劇場結構技術才行。

《四重奏》的狀況很大，不會差距太大，⋯⋯原始的構想，曾知道現有物件的尺寸比例好，比如說六米，要估量幾塊片壓克力，支撐角度，那個傾斜的牆，具體地來說，本來想做下面比較平，

Q/ 你怎麼觀察 Baboo 在莎妹的作品？從《給普拉斯》和《四重奏》來看，我覺得 Baboo 已經蠻純熟了，應該要發展發屬於自己的東西。他現在還是比較偏向做國外的劇本，但國外已經有人做很好了，就算 Baboo 做得比他們更好，也不容易被外界肯定。當代比如現在，自己的劇本，自己的根本出發，也許可以讓他受到更大的肯定。/// 但我覺得 Baboo 很不簡單的是，都可以找到很強的設計師合作。他其實蠻清楚哪一齣戲要設計哪個人。我很想放棄做自己的設計作品，但住在南部，又要顧家，同時身兼多職，一年只做個一、兩齣戲，好像很不投入。謝謝他。

Q/ 從事舞台設計工作，啟發概念的靈感，通常來自哪裡？《給普拉斯》一開始 Baboo 就希望有個巨大斜坡。我自己喜歡的東西比較俐落，但又希望上有一些變形出現；線條太垂直的時候，其實沒有什麼戲劇張力。這些東西，可能來自平常我的美感累積。另外，我覺得會當需要靠美感累積，比如出國期間看了一些事物，還有生活經驗。至於比例和線條的衡量，當然也牽涉到個人喜好，看怎麼樣感覺是對的。不過，要具體表達，還真的有點困難。/// 這幾年我有一些心境上的轉變，可能也因為受到老師的影響。覺得舞台設計是很重要的位置，和導演相當。當時如果大家反應還不錯，我也會上台謝幕，這幾年我比較覺得，才叫真正的好。每個部份都要達到的好，我有時候會覺得演員的部份是比較精彩的，也看大家投入的心力多少，呈現的效果。就曾出現在那個固固區塊。/// 我跟 Baboo 合作過南風的《疾病備忘》，非常非常喜歡當話劇（黃諾行）的燈光，覺得非常有國際水準，連燈都在演戲！我覺得，那可能是我回國感受到國感受最強烈的一次表演。可能也有其他表演這麼棒，但剛好沒有機會看到。

Tian-hong Wang, Lighting Design

Stories could be told in broad lighting as well as in the pitch darkness, and that explains why a lot of sharp beams are deliberately created in the theatre together with the rhythm. There's this kind of tempo in full light, its independent existence given its peculiar functions and significances. That is to say, stage lighting design is like drawing a picture, one after another.

燈光設計 —— 王天宏

東海大學工業工程系畢業。目前從事燈光設計與視覺設計。自大學時代即從事劇場燈光設計。2002 年開始與莎妹劇團合作。燈光設計作品包括:《李小龍的阿砸一聲》、《麥可傑克森》、《情色度的時光》、《請勿晃我》、《殘,。》、《文生‧梵谷》、《家庭深層鑽探手冊—我想和你在一起》、《Zodiac》。另與世紀當代舞團、無獨有偶工作室劇團、飛人集社等劇團長期合作。多部參與燈光設計的戲劇導演出入圍或榮獲台新藝術獎。

Q/ 和莎妹合作的第一個作品?

《Zodiac》第二版。當時跟怡儒合作一段時間,是因為怡儒介紹,加入製作。第一次合作還蠻緊張的,因為沒有跟莎妹合作過,還在看他們的習慣是什麼。雖然很緊張,但創作上很好玩,可以試一些光影和表演效果的搭配。想一些怪怪的東西,還有一些在那個年代很華麗,跟別的團體合作,互相討論。跟別人合作,通常沒有花那麼多時間在語言上的「溝通」。畢竟燈光是看畫面的示意圖。就直接做出來,再從畫面上去尋找默契。...不然,就真的要像國外那樣,有默契之後,一定要進劇場試。台灣進劇場時間都很短,相信自己對這齣戲的感覺,就先做下去!當然,中間也會有一些疑惑、焦慮,因為自信也不一定這麼足。看戲的角度不一定跟導演一樣,所以,有時候我會在劇場之中先做完,再很羞愧地和導演溝通,聽 note。做修改,在這齣過程中再了解導演對這個戲的詮釋是什麼。然後可能出現或新的想法很亂很細的地方,外表看起來可能很 peace。你有焦慮,也是最焦慮的人。下面的人就會跟著焦慮。反正做不完。...設計可以解決。

Q/ 和嘉明、怡蕙合作過哪些莎妹的作品?從什麼時候開始培養出合作的默契?有吵過架嗎?

爭執可能有吧,吵架是沒有任何印象。...嘉明的戲要整個部合起來。有些東西也是進劇場試。資深劇場有個好處是,那時候也是進劇場試。進劇場時間都很長,我們也知道他。工作比較不會互相干擾,但進...彈性很大。上(舞台)下(舞光)。我也不知道算不算「默契」,但我可能畫簡單的示意圖。可現在通常也不畫了。哈,第一種合作的信任感吧。就畫面簡單的,可能需要一整天。一個畫面,導演的。相信自己對這齣飽滿的感覺。就先做下去!當然,中間也會有再很羞愧地和導演溝通。導演之中先做完。做一些 note,總 note。導演在堅定過程中再了解導演對這是焦慮的人。你在焦慮,也是最焦慮的人。下面的人就會跟著焦慮。就這穩穩做。

Q/ 和莎妹其他導演合作的感覺?

瑛娟的《文藝愛情數練習》巡迴版有合作。因為原本的燈光設計 Belen 出國了。因為是舊戲,大概演出前三個月開始討論一、兩次。戲本身比較復古。要想一些在那個年代很華麗。現在看起來可能很 low 的東西(或說,有種復古的調子)去做。瑛娟基本上也蠻相信我的,所以也是大概抓到八成就開始做。進劇場再調剩下的兩成。

Q/ 大家都很好奇你和嘉明的合作模式?為什麼總是可以在這麼壓縮的時間、戲也保有變動彈性的狀況下,仍然做出好看的畫面?

我覺得嘉明是用炒菜的邏輯在做戲。他不一定這樣想,我感覺啦。他像是有很多素材在手上,但進劇場前,也許還沒真正決定要怎麼組起來。我就會去想如何加油添醋,有時候,心中要有好幾套備案,像我常常做 crew 抱怨我很少畫燈圖(就只有進實驗劇場的時候啦!)因為嘉明還在調配,當嘉明還在調配。想好可能需要的東西,因為想想哪些是死的,決定好怎麼應用。有時候需要同時準備。我也要同時準備。加上考慮燈的數量。還要想哪些是必備的。之後,就靠「神還是樣放下去之後,其他又要怎麼整理。我產燈這樣放下去的話,還好科技發達,以前可以靠 DV 錄,得換個方式想。現在老了,有換個方式想。以反年輕的體力。導演的概念裡有很多素材,我不一直熬夜作看。到進劇場前還在修改的概念放進去,現在老了。有可以把它們準備好;只是看進劇場要如何搭配。進戲進導演之後,還會神來一筆的,畢竟台灣的狀態,所有人就先把概念用到。可以很清楚讓我們看到;比如劉院大概要空一個月給他調攝,邊做燈,邊調戲,所有人的工作節奏和要求,這個導演的工作節奏很抓到。...intercom 裡會傳來:「天宏」,你這個 cue 是不早走了?」嗯,對啊......

...國外大團。也相應是很多東西的互相搭配。知道手中這堆材料應該都會用到。就先把它們準備好。可以很清楚讓我們看到。像 Robert Wilson 來做《歐蘭朵》。進去做是比較好玩的工作時間。...進劇場很趕的工作時間?應談要說,比較好不起舞監......都不能讓舞監很知道 cue 是什麼。要在那邊 stand by。...進劇場角度用它,所以我也要以一種很模糊的概念去想,到進劇場時間都很短,可能花很多東西的互相搭配,可能這一段可以用三種燈光去詮釋,但您去想一種很模糊的概念去想。來一筆了啦!...燈光還是很多冬東西的互相搭配。

Q/ 在莎妹做的設計作品裡，有遇過什麼困難嗎？最難的應該是《拜月計劃─中秋‧夜‧魔‧宴》。畢竟是一個戶外活動，所有組織成員都很大，要如何在那個組織架構中去掌握呢？……又有特技，有颱風……因為戲有一大部份的重點在電腦燈，所以當時跟電腦燈程式設計討論了很久。每一個電腦燈怎麼動？都很清楚。當時光就意識地去做。又是戶外場，只有晚上可以用。……進劇場前一天才看完排。當時我做的兩稿接連在一起；前一稿戲開演之前，嘉明戲也還沒完全排完；那天我在實驗劇場拆完了，反而可以讓設計更有趣。後來幾乎把實驗劇場能加關燈的地方都加滿，那顆大球讓我覺得……這該怎麼辦？！但沒有關係，有時候有些限制，反而會是限制。整體來說比較少用頂燈。隔天就再進劇場裝台了，那顆大球搖也就出來了。像是使用會搖的燈。頂燈就用比較巧妙的機關處理。

Q/ 有其他自己還蠻滿意的「巧妙的機關處理」嗎？滿意或不滿意的部份很難說。因為戲是看整個部份的流動。有些地方會做放鬆，和敘的感覺刻意。哪邊戲我不曾喜歡就會想要搞定一下。

Q/ 目前最喜歡的莎妹作品？《煞‧‧》吧。因為‧就很喜歡啊。沒什麼影響。設什麼為什麼啊。真的要怎麼說為什麼啊。哈哈哈。……對，我做設計的另一個重點就是，常常會記自己做了什麼，所以需要一直想的東西。有時候想出來的效果。已經為那一段戲格印得太清楚。和戲的另一段戲使用同樣使用同樣效果。我自己覺得感覺不夠。

Q/ 在莎妹合作，和與別的團體合作，或做活動現場、商業設計時，有什麼不同？做燈光設計好像沒有不是的呀！這部份我還蠻中性的，就是看表演、活動本身需要什麼燈光。為了去嘗試，偶爾會衝出不同的火花，是因為對方給予回應。其它有些feedback可能比較自然做下去。嗯，就這樣做好，覺得提得滿好，我想一想。其它有那些關鍵性的話，就設好。

Q/ 除了戲之外，對莎妹最深的印象？很會吃。

Q/ 你會怎麼定位莎妹的美學風格？美學風格比較難定位，因為一直在轉變。剛剛提過的戲裡，沒有一齣戲相像；另外，我自己這方面的語彙很少，都用感覺的。可能去看排的時候，導演修演員時候講的一些─話，都會成為絲馬跡，可以轉化成一種力量。團體的戲。可能會影響設計。有時候會讓我比較知道，導演這個時候對這齣戲的方向是什麼。

Q/ 燈光和舞台關連密切，哪些舞台是令你印象深刻的嗎？《情色的時光》。因為是雙面台。只能打面光舞台。其他光源是點線性的：燈箱啊、On Air的燈啊、逆光啊……幾個地燈……我用面光做整齣戲的基調，面光又切了很多影和碎片，也是呼應雙面台。人可能在光線中說很多事情，也可能在陰影下說多事，所以才會故意切很多銳利的線條利的光影，再透過很銳利的光影，搭配節奏。全亮有一個節奏在，單獨存在時，也有它的功能性和意義。單邊有的全部光也不過才16顆嘛。就用這樣的邏輯去搭配。畫出不同的畫面。對了，這麼說，我做每齣戲的像在畫畫。

Q/ 未來，有什麼戲劇元素是你想挑戰的？每個個份部都會想去挑戰。但只能從最小的東西開始。例如要去熟悉燈具，很基礎的東西我熟悉，可能需要更更去熟悉燈具，找一些東西實驗燈具的光學啊，或找一些器材啊。有時候我會想，是不是要自己設計一個反光板，可以反射出不是圓形的東西呢？因為有些東西跟想想果中的小地方慢慢果積。像是我想要這個畫面。但很抱歉，是打出來不是這樣。燈光眼見為感的東西。比如說啊，實驗就是在這種過程中的落差還蠻大。就會把它去掉，也是這樣的原因，一些很基礎的東西不會差太多、不用實驗；但是，燈見得見這個幫光畫龍點睛，更多嘗試，我原來的設計，在進劇場之後，有些時候，就會把它云掉。一些很奇妙的小東西，所以，有時候就要去想，都還是可能讓產生或潁驗點讓戲產生壓力不很大；是對的戲太差。就要想辦法《一一上去。你知道這個戲不過太差，自己應該也會蠻喜歡的，所以，……在這個感情的一些光學效應。……和嘉明也就會產生情的包袱下，只好拼啦！

Nuo-hsing Huang, Lighting Design

The whole play is as alienating as can be. I've worked for many a theatrical production, be it commercial or experimental. Baboo stands out from among them, however, for his estranging nonchalance. This estrangement, frankly, is only to be experienced in Europe where the theatre is a highly developed art form. The texts he's chosen for his works are exceptional too. When collaborating with him, I expect myself to create something truly novel.

燈光設計 —— 黃諾行

國立臺北藝術大學劇場設計系碩士班燈光設計碩士。現在「蟻天技術團隊技術經理」。劇場工作廿餘年，主要工作為燈光設計與舞台監督。2008年開始與莎妹劇團合作，創作社劇場、臺北藝穗節、臺北藝界童劇團，燈光設計作品：《百年孤寂》、《給普拉斯》、《海納穆勒的四重奏》。其他合作團隊包括果陀劇團，如果兒童劇團，臺北歌舞劇團，優表演藝術劇團，漢唐樂府等。

Q/ 和莎妹合作的第一個作品？

《百年孤寂》。我認識Baboo很久了，最早是他在創作社擔任宣傳的時候，對他的印象是：「這個小朋友還蠻兇的」。/// 在莎妹之前，曾和Baboo合作過《疾病備忘》。當時，其實很多東西搞不太懂他在幹嘛，雖然看得懂中文，但劇本是看不太懂的，詩行的感覺。當時主要是溝通大方向，還有他的燈光語言。/// 經過很長時間，到了《百年孤寂》，那是他的研究所畢業製作。我沒有特別想就莎妹的規格在接，比較當成一個畢業製作。（也因為預算很少，所以像燈光，音樂都是我去叫來的）/// 一方面是因為我把它當成學校作品，再來是整個工作進度非常急迫。我記得過一要餐合，我很希望看到完整的東西，但日晚日晚上才看到一個很rough的整排，只能簡單做。那對我來說像是「照明設計」而已，再利用環境氛圍做一點效果。如果要計分，是剛好及格。我記得，演出期間有寒流來襲，還要在草他上打談。反而是我印象深刻的事情。

Q/ 和Baboo合作過哪些莎妹的作品？他的工作方式，和別的導演有哪些不同？

我跟Baboo在莎妹合作過三次：《百年孤寂》、《給普拉斯》、《四重奏》。Baboo很喜歡私底下個別工作。他會分別跟每個設計師工作，變成他會很多次，但我是沒有共同討論的機會。等於是沒有設計會議。我所有的資訊都來自Baboo，但我也蠻想直接聽到其他人，比如舞台設計者，怎麼說。/// 很多導演都無法一步登天，不可能一開始就達到八面玲瓏的溝通方式。做《疾病備忘》的時候，我就會想把十七年前，和黎煥雄合作《海洋告別》—— 也是詩句文本都看不太懂的戲 —— 導演也無法確切指出他要什麼。但是，到《烏托邦Ltd.》的時候，黎煥雄已掌握可以掌握他要什麼。Baboo還在起步的階段，但的確有在進步中。

Q/ 可以談談最近兩次的工作狀況嗎？

《給普拉斯》的時候，時間比較充足。和Baboo的溝通通也比較清楚，完整。那時跟排次數比較多，看不懂的地方也都問得到為什麼。看不懂的地方他在想什麼，比較完整瞭解他的想法。/// 《四重奏》工作期間，因為我自己比較忙，再加上整排前，關於舞台的訊息不清楚，變成沒搞清楚。很多細節變得不完整，進劇場之前，我就跟Baboo講，以基本設計為主，讓我做他自助餐，有點像吃自助餐，我端來給他自己挑，讓他做排列組合。

Q/ 怎麼看Baboo的作品？Baboo感覺是做同一系列的東西，不知道有什麼印象深刻的地方嗎？

《給普拉斯》分數蠻高的，我會給到90分。他的好，好在「夠疏離」，整齣戲都有夠疏離。我做過台灣這麼多，小劇場的作品，Baboo的冷調手法，那種從文本到表演的，視覺美學，都帶有的冷感。一般來說，大概只有在歐洲，人文發展到了一個相當高的程度，才會得到。當然，他選擇的文本也很特殊，像是歐陸那的小說或詩行，從文本翻譯得，就會找到這種重特出的元素。也因為我希望自己可以做些「不一樣」的東西。

Q/ 也曾和瑛娟在非莎妹的機會合作過，不知道有什麼印象深刻的地方嗎？

最早我知道魏瑛娟，是她在創作社做《KiKi漫遊世界》、《瘋狂場景》，有認識，但不熟。後來在《看不見的城市》做得很不錯。/// 一直到《看不見的城市》—— 後來我看演出的DVD，也覺得Belen做得很不錯。四個導演一起做：黎煥雄、陳立華、鴻鴻、魏瑛娟，瑛娟除了溝通大方向和提示概念的筆記，是最放手讓我去做的人。另外，演完之後，其他三位導演沒有特別講什麼，只有瑛娟有。魏瑛娟比較認識，但不熟。稱讚我做到他想要的，我想這個作品是我研究所研究的畢製。/// 這個作品是我研究所研究的關係。合作結束後，發現魏瑛娟是四位導演中，用E-mail溝通最多的人。只要她有了新的想法，或者收集到什麼相關的資訊，哪怕只是一個小小的idea，想到就微發信。一直update，大家都收到信。這個方式很好，想到很微發信，她發出的好幾份，因為我們總是要比較有空，才會坐在電腦前收信，所以不容易miss掉訊息。其他導演也有發信，大概有200多封信，也就像是有200多個想法的分享紀錄。

Q/ 挑一齣在莎妹自己做過最喜歡的作品？

《百年孤寂》。有關於家族的龐大故事做後的作品為支撐，感覺離我們作為支撐。更接近真實的「人」。另外兩齣戲的文本比較不同，更接近真實的「人」，感覺距離太遙遠，感覺距離太遙遠，

而且，工作上已經花很多頭腦去想了，算是但因為我參與的前衛製作也不少，很搞怪的事情。我對她的印象，就是做一些很前衛、一種個人的職業症狀吧，好像中空一陣子。直到近期，王嘉明接手的感覺比較明顯，好像在摸索、想走出另一條路，我想他對於劇團，多少也有自己的想法，好像劇團要重生，找到一個新的方向；Baboo、握拧也都有出現個人的藝術品味和方向。

而且，大（苦思）變態了一點。

Q/ 你會怎麼定位莎妹的美學風格？早期的莎妹，大概就和魏瑛娟畫上等號。我對她的印象，就是做一些很前衛、很搞怪的事情。當時私底下就沒有方向了；Baboo、握拧也都有出現個人的藝術品味和方向。

Bo-sin Liu, Lighting Design

One year after the open of Where is Home? when I was randomly walking on the street, I suddenly had this mental image which could be associated with something I deeply felt for in the play. "I should've done it this way!" it occurred to me. "The function of lighting shouldn't have been meant to just illuminate the stage, and the way the story was told should've been altered." The permeating darkness, for instance, should've been reasoned differently because the play wasn't meant for its viewers to "watch." The point should've been: When is the best timing for the audiences to feel the light?

This play has dawned on my reasoning of the relationship between lighting and acting, and has influenced my composition and the philosophy behind it.

燈光設計 —— 劉柏欣（小四）

畢業於輔仁大學哲學系，是台灣大小劇場、參與過百齣製作、近年大多專職於燈光工作，迄今已有超過 30 齣燈光設計作品，及 10 餘齣燈光技術指導作品。2003 年開始參與莎妹劇團劇製作、燈光設計工作。品：《泰特斯－夾子／布袋版》、《家庭深層鑽探手冊》。

Q/ 和莎妹的合作緣起？ 第一次參與莎妹的戲是 2000 年，《家馬特遺書》的舞台 crew，當時還是大學生。/// 後來在《Zodiac》《給下一輪太平盛世的備忘錄》《當我們討論愛情》，跟著我的師父 Belen 見習，接觸燈光技術。《Zodiac》第二版就是排練助理，Fa 壩者和我都是魔羯座，氣氛很有趣。/// 2003 年，《泰特斯》是我第一齣在莎妹的燈光設計作品，我只有在學校做社團的燈光設計，如果畢業以後才算正式踏進這一行，就接了《泰特斯》。嫩不嫩？超嫩啦！王嘉明，你怎麼啟發我？

Q/ 談談《泰特斯》的燈光設計？ 慶功宴喝完回來，隔天早上起床的時候，我憋在心底糾結了很久，我記得有一幕，Lavinia 被侵犯後，手腳被砍掉，我為那個場景做了一個畫面。工字型舞台上，放了很多支撐掉的日光燈管，這是我最喜歡的畫面之一。另外一段是，泰特斯家族接一連三發生修給人實的悲劇之後，有一小段日常生活—日的生活，呈現日復一日呈現戲才感覺得了「光」。/// 這齣戲，可以選擇某些地方被突顯，某個地方被忽視，那段畫面我還蠻有感覺的。很有另一其他的畫面……就蠻蠻真實的，呵呵。

Q/《家庭深層鑽探手冊》是齣沒有演員的戲，你如何思考那齣戲的燈光？ 我自己覺得，燈光做成了那！那齣戲還只有聲音。那時候還還年輕，經驗不足。對於這種跟一般戲劇演出很不同的製作，在本質上就不應該選擇這樣的方式做燈光。/// 戲演完一年後，某天在路上，我突然想到某一個畫面—和戲裡某個場面我自己跑過來設計的！比方說，大部分時候根本不給光，應該被打破，設計的規則，影響後來在表演有這層層關係，讓我意識到光和表演有清層構思的思考。/// 這齣戲，一個提供觀看觀看在構思畫面的思考。

Q/ 就你觀察，另一位燈光設計王天宏和嘉明的合作，有什麼有趣或考刻的事？ 我真的非常非常佩服王天宏。通常 crew 進劇場，通常沒有圖、看圖掛燈。但他通常沒有圖，我們問他說：「那個圖呢？」他說：「哪裡去抽根菸吧。」他說：「要去抽根菸室，然後邊抽菸邊說：讓我想一下」。/// 有一次，想說抽菸要抽到甚麼時候？那不然這樣好了，問他：「要面光嗎？」「幾組？」他說：「兩組好了」；「要 wash 嗎？」「要」，兩組好了。「要背光嗎？」「背光先……不要。」通常我們把這些燈掛好，天宏想清楚後，就會跑過來設改什麼燈，或改什麼。/// 感覺待到，進劇場他腦袋一直有東西跑，而且持續到技排、彩排、演出，但從來不是 on schedule 執行的那種。工作過程，但很侷促的是，在這麼麼，這麼不順利的工作情況下，出來的畫面很多時候都是很好看的。/// 你懂，這感覺太妙了，我比較抓不到怎麼跟嘉明溝通，或者他要的感覺，在定到彼此的感覺，當然，你真的問嘉明說：清楚天宏的畫面嗎？或問天宏，知道嘉明這段要怎麼做了嗎？他們一定會說：「哈哈哈！不知道。」說不知道，但我覺得，像好像有趣，他們的默契在一起的，導演也「哈哈哈」，設計也「哈哈哈」這是「哈哈哈開玩笑開心」後台，跟天宏開玩笑說：「設計在哪啊？怎麼都沒來？」他說回答：「頂多哪裡壞了，修錯一下；無事一身輕都不會來。

Q/ 聽說《麥可傑克森》演出時，進劇場才發現自己要負責電腦燈的設計？ 進劇場前，我一直以為自己是電腦 crew、on board 的 operator，頂多哪裡壞了，修錯一下；無事一身輕地來……

到劇場。天宏拿出一張場次結構表，說：「這一段、這一段、這一段、還有……這幾段，都要電腦燈，都要電腦燈，好，去想畫面吧！」/// 新排的段落我都沒看過那，就要開始想畫面。天哪！總之，進劇場後，就

突然成為電腦燈設計了。這會不會太亂來了？但天宏大概來了一些指示：這一段不要有顏色，這首歌 colorful 一點，這首畫面不要變化太多……這廳模糊，然後他就沒時間管我，要去忙傳統燈，

的部分了。/// 進劇場前三天，我每天只睡三個小時。劇場上工的 12 個小時，一直在 board 台前面，不停聽音樂、想畫面、cure 完不完……就算我對麥可的歌很熟，但音樂剪接過，編號編到眼睛花掉。因為事前

什麼都不知道，只好借子回家，要把借子用的物件編成一個 group，編好以後才能開始做；很像在做小畫家的工具組：先做出區域物件，才能開始做畫面。/// 最難寫的 cue

是那首歌 "You Are Not Alone"，因為燈泡要一顆一顆亮起來，要修很久。但，做出來就很爽。///《麥可傑克森》05 年首演時我負責燈泡牆。很清楚記得，有一張紙被我寫得密密麻麻，再把序號騙進 dimmer，第二難寫的

out……這些東西看似簡單，眉眉角角很多，做出來就很爽。就是薛麗霹露車駛到開的那一條亮線，跑過去，後面的燈泡還要慢慢 fade

Q/ 會怎麼形容「莎妹」這個團體？「知識分子的」、「中產階級的」——這兩個形容詞是給莎妹的。但是，對我來說，每個導演的感覺又不太一樣。

Q/ 和莎妹合作對你的影響？有點像是讓我學到：「藝術創作不是 1+1=2 的」，而且「1+1=2 的東西」，不見得是好的」。不過好難透喔……如果摸透，也許我就月入百萬了，哈哈哈！

Chen-chi Chen, Music & Sound Design

Never is it a question to create a bolder kind of music/sound for SWSG. For the past 15 years, SWSG has been the first and foremost acting troupe which, too, is superbly liberal with theatrical forms and methods. That's also why I've always been asked to try out something truly novel with them. A remix of a variety of sounds, for instance, is always a necessity. Sounds of such non-musical instruments as the telephone, the typewriter or even car honking have all been processed into the background music, as is requested by the SWSG geniuses.

音樂設計 —— 陳建騏

淡江大學會計系，1997年開始與莎妹劇團合作，音樂設計作品：《褲色時光》、《給普拉斯》、《踏青去 Skin Touching》、《自己的房間》、《666—著魔》、《2000》、《我的朋友阿仁》、《百年孤寂》、《三姊妹 Sisters Trio》、《約會 A Date》、《愛蜜莉·秋金生》、《家特遺書—女朋友作品2號》等。音樂創作跨足流行音樂，劇場、廣告界，其中，製作幾米「地下鐵」提名「流行音響原聲帶」獲得第十五屆金曲獎音樂劇類最佳製作人，獲第十九屆金曲獎「最佳編曲」，擔任第二十屆金曲獎評審，電影《帶我去遠方》電影原聲帶入圍第二十一屆金曲獎「最佳流行演奏專輯」，「最佳作曲人」，公視人生劇展《跳格子》，電影97年金鐘獎最佳電視電影《艷光四射歌舞團》入圍第41屆金馬獎「最佳原創電影音樂」，其他合作對象包括：人力飛行劇團、創作社劇團、外表坊時驗團等。

Q/ 和莎妹的合作怎樣起？ 第一次合作，是1997年瑛娟的《自己的房間》。我在高中、大學都參加過戲劇社，但那是我第一次完善票演出的劇場音樂作品。記得那時我大六，還在酒吧裡彈鋼琴，而其中一名同住的房客，是中影的攝影師。有一天，他的一位錄音師朋友來找訪，因為他知道我對音樂這方面也有興趣，就介紹我們認識。瑛娟好像在做蔡明亮《河流》的場記吧，那位錄音師說，這導演做的東西很有趣，也正好在找音樂方面的合作夥伴，便邀我一起去看《我們之間心心相印》。看了之後，驚為天人，因為我受過的戲劇訓練，都比較傳統，而《我們之間心心相印》就是……舞台上三個全身五顏六色的女生，嗯嗯嗯嗯哪了一整場。雖然聽不懂，但很有感覺。比如有很慢的部份，有快有慢的部份，然後加上很大量的音樂……非常有趣。覺得她不一定是現成的，也許可以試著一起工作。/// 後來，就做了《自己的房間》。有些是我做的，有些是先進排練場看排。我是先進排練場看排，放放置好的音樂交給導演，一開始有預想的不大一樣。從那時到後來，都是這樣。瑛娟對她的品音在講正確約會的樣子，風格，無論是數量、質量，都不曾不這樣覺得那，會不曾不這樣覺得那，其實，我並沒有不這樣覺得，創作就是這樣，主觀性很強，如果要這麼精準地達成一個目的，那就和做黃色配樂沒兩樣了。所以，設計好的音像是一種「互相創作文本」，對我來說，也是互為因果的過程。因為很多時候（尤其是動作文本的部份），音樂的確計定了演員的主要節奏。動作語言，只聽到聲音，一段一分鐘，一段三分鐘，這其實很長的，觀眾在那黑暗中是很沒有安全感的。/// 那軀體跟外讓我印象深刻的觀點。設計好的音是一種「互相創作文本」，是音效的製作。是觀眾其中有兩段是觀眾在視覺全黑的狀況下，只聽到聲音（尤其是動作文本的部份），一段三分鐘，這其實很長的。

Q/ 和莎妹合作，以及和其他團體／創作者合作的差異？ 在莎妹的戲劇形式都很新，從過去到現在，15年來，莎妹的戲劇形式都很新，使用很新的方法，也用很多種不同的聲音去拼貼，或把不是樂器的東西當成音階，甚至是讓電話按鍵也成為音樂。打字機的聲音，汽車喇叭聲，很多當年也是受到矚目的實驗性。很多當年也是受到矚目的其它小劇場，像河左岸，像○○小劇場，像 Baboo 在《給普拉斯》裡，自己也做了一段直接用麥克風口響的……高頻到低頻，這其實很不容易，而且持續保有一種小劇場的實驗性。認真講起來，聲音的使用可以更大膽。15年了還在，渥克都不在了……

Q/ 和莎妹合作對自己做其它音樂設計的影響？ 像是後來做唱片的編曲，其他人也會說，我做的好像會有一種不同的氛圍，我也會說這也許是後來做唱片的編曲。加入一點噪音的元素，簡直有點像在做聲音藝術的概念。他們也因為我認為更新，救於嘗試更新，像後來做了兩首編曲，做了看我 72 變，做了兩首編曲，我在這些流行的編曲裡，頻率本身就有可能，直接地說，我會知道相對在做什麼。就覺得有口響的，高頻到低頻讓我們能聽到低頻我的聲音，自主性地讓我們的自由度，自主性地讓我們的情緒。而這種生理的感受，我想，這和劇場合作訓練出來的自由度是有關的。

Q/ 和莎妹合作，有遇過什麼困難嗎？ 沒有，我不講所謂的「突破」，是因為我不知道我有什麼要「突破」。我做出來的東西，就是我的風格，以及我慢慢演進成為的樣子。當然，編曲上會有一些相同點，不同點，在每一次的作品裡，都會加以思考、想像，/// 我是有想過？怎麼辦？如果有想，就出國去念好了。因為我雖然念小學古典鋼琴，但是從沒學過音樂理。念書，就算覺得有到的是多一點限制，也好的，不過，也因為工作沒有斷過，一直在進行的，走在路上聽到一個人在唱歌，那也是一種學習。

Q/ 最喜歡的莎妹作品？ 自己有做音樂的：《家馬特遺書》、《給普拉斯》。/// 自己沒有參與，但也很喜歡的：《請聽我說》。

Q/ 如果要點一首既有的歌曲代表心目中的莎妹，會是哪一首？黃靈玲的〈喜歡你現在的樣子〉。因為覺得莎妹「現在的樣子」就很好。雖然，歌詞這麼說：「不要輕易嘗試任何改變／改變你現在所有的一切。」而莎妹其實一直在改變，但我也相信，那些改變，總是好的。

Q/ 未來，有什麼劇場元素是你最想挑戰？之前嘉明有提過「音樂劇」，我就會去想像「如果莎妹做，會是怎麼樣的音樂劇？有沒有可能編曲並不悅耳？會不會觀眾看完之後，走出劇場，不記得其中任何一首歌？莎妹來做一齣歌劇好了！歌劇好！啊，歌劇好！莎妹來做一齣歌劇，應該會很有趣。而且要找演員來唱，加上交響樂團現場演奏。雖然，預算應該很困難……但沒有做過的事情，都值得一試啊！

Hsuan-wu Lai, Costume Design

Taiwan's theatres are always on a tight budget, while meeting the demand of the audience is sadly a first priority. For me, however, it is the idea that comes before "creation." Taking advertising for instance, we, as costume designers, are there to provide our service for the merchandise instead of creating. After my collaboration with SWSG on Titus Andronicus, however, I've come to realize that it's a necessity to insist on my own thoughts. Also, it is significant to develop a rapport with the director.

服裝設計 —— 賴宣吾

1993 年開始跨足空間、平面、服裝、造型設計與文字創作，其參與電影、廣告 CF、音樂錄影帶及電視劇拍攝 的服裝造型設計，約 100 餘部；與 NSO 國家交響樂團、當代傳奇劇團、金枝演社劇團、莎士比亞的妹妹們的劇團、末境打棗門劇團、明華園劇團等合作，劇場服裝設計作品約 50 餘齣。2003 年開始與莎妹劇團合作，作品包括：《泰特斯—雙子／布袋版》、《拜月計劃—中秋‧夜‧魔‧宴》、《3P：不好諒》、《文生‧梵谷》、《。》、《緩..》、《霽色的時光》、《麥可傑克森》、《李小龍的阿砸一聲》等。

擔任美術指導的電影短片《家好月圓》榮獲坎城影展評審團大獎；儷光數位相機《R2》、《R3》CF 分別獲得時報廣告金像獎金獎、銀獎。2007 年《祭特洛伊》服裝設計作品，受「PQ 布拉格國際劇場設計四年展」邀請，於捷克布拉格及台北市立美術館展出；2010 年《霽色的時光》獲得台新藝術獎首獎。

Q/ 和莎妹的合作緣起？ 一開始是因為我做了一本有故事性的服裝概念書：《新世紀和服概念書》，編輯是我同學，他認識瑛娟，覺得我用 tone 調鐵盒調鐵盒，邀請瑛娟幫忙寫字，就此認識。這算最早的合作經驗。……做廣告，像是紙上電影的概念，做了海報，小冊子之類的，瑛娟是導演（和統籌吧？），這是我宏一做廣告，入行一段時間之後，有一次跟 SHOEX 合作一個讓更具創意的概念去創作。然而，才有「創作」這件事，比如拍廣告，當時拍攝的演員有 Fa、文菁、蓉詩，還有嘉�015！嘉明當時先提出「偶」的概念，但沒有具體的想像；跟他們接觸，是先按照他們接好像很好始想像，然後就看看了第一版的《請聽我說》。說起來很妙，是最早看他的作品，而是個在皇冠小劇場的演出，有三個演員和椅子……是不存在，是很不舒服的狀狀態，一次和嘉明在台灣弦樂團合作的《飛行狗的任務》。一直到嘉明做的《泰特斯》，讓我比較意識到「用概念設計衣服」——「概念」

Q/ 做《泰特斯》的感受和影響？ 之前我的主力不在做舞台劇。《泰特斯》算一個轉變——從那之後，很多人找我做，像郭文泰、馮鴻……做《泰特斯》讓我比較意識到「用概念設計衣服」——「概念」優先於「好看與否」這件事。或者說，台灣舞台劇觀眾看得好看，特別，但那可能不是用概念去創作。然而，才有「創作」這件事。比如拍廣告，會比較服務商品本身，和創作比較無關。但《泰特斯》之後，我發現創作，則是把演員的整個身體語體都包起來，去人化，讓「入」的特色都消失，像肌膚消褪一大概我覺得見的，幾乎都不存在。這個創意當時落差—點不能執行。因為演員除了兩層綿綿；另外，在面具和演員的臉之間，一定要有距離，讓演員才能說話，他的創作意圖，就不存在了；至少有四層罩東西附加在身上，是很不舒服的狀態，又要講動口的台詞，如果演員在不同位置，當初這要設計，所以要塗坡綿—大概變成兩只是演出形式，而沒有從衣服去表達內在意涵，後來又不像是第一次從舞台跟這麼覺得，後來好像也把靠近下巴的地方剪掉，這讓我第一次體驗到，藝術這些做的，比較做做的，就是像之做成功的東西，我好好像不是第一次用那麼多演員，比較前期的成熟作。真的有做到，我有遇到有導演，創作只能只有一個人，一定找我和導演的合作，比較來越來越意識到，舞台後來，是只有導演，只有舞台，真正和我的的。如果大家只看到那個單獨到的東西，我其實會會覺得 並不是到那屆屆演，只是一起 run 出來的。

Q/ 和瑛娟的合作呢？ 很有趣味，我跟瑛娟的合作，幾乎都不是莎妹的戲耶，好像只有《3P：不好諒》、《看不見的城市》、《看不見的場景》、《瘋狂場景》，好像只有《3P：不好諒》當初從郭文泰的舞臺開始發想，要做一個舞台唱，但我記得預算不多，演員超多，瑛娟頭腦非常清楚，也比較頭腦導演不太一樣，這點和其他劇場導演差不大，她會有合理的要求，劇場經常出現預算給一萬五，但要做十五萬的狀況，她們真的就只能做運動服，大概真的就只能做運動服，當時我大概就是從「運動服」的形式出發，也考量功能，因為瑛娟還是從演員站在演員的角度，

怕演員受傷，所以要在裡面縫上讓膝蓋什麼的，我比較喜歡把那個舞臺空間當成運動場，大家有點像開運動會，舉行各種競賽項目，同時又很像神經病院；所以每個人穿上灰色的衣服，上面又有不同數字，像運動員選手，也像監獄裡面的犯人。/// 當時我覺得舞台合是最主要的概念，但這個製作讓我體會就是力量，嘔到不同的人去穿，有不同感覺；類似的衣服，青春無敵。讓我覺得很有趣；也認識很多新朋友，很開心。

Q/ 和莎姝合作的過程，有遇過什麼困難？或有比較不滿意的作品嗎？

對我來講，「預算不夠」這件事對於作品的影響。另外，時間上來說，做完《30P》，接下來就進入我的恐怖時期......

2004 年的中秋節，嘉明做了一個兩廳院的中秋演出《拜月計劃》，內容包含雜耍，戲劇，唱歌......，根本就是個晚會，像金曲獎婚喪喜慶典禮那種，想起來......可能是幫嘉明做好去世運工作的測試，可能因為掌握不需要準確的狀況下工作，我每次去看排也看不到瞄，都在排det持技，也還在發展中，這也是嘉明最有趣的地方。總是演出之後，才發現嘉明出現一個新的東西：政治性的訴求，內容讓街舞多不好看？豐富運來時之類的，又發展出一種用舞台演出政治的部分來說，因為我之前也沒有接觸過雜耍。更何況有那麼多東西的部分來說，是以往沒有的。就服裝設計最行的狀況下，我又想受有一個 tempo。比如需要有功能需求而换，而要像音樂的旋律。有一種格律：比如一開始是序幕，後面加快，讓人覺有個音節，它有自己的結構在需求而換，而要像音樂的旋律。有一種格律：比如一開始是序幕，後面加快，讓人覺有個音節。/// 換衣服不只是「換衣服」本身，而有一種要的東西，變成沒辦法做出很完整的東西。/// 當時很希望嘉明要有一種鎖律感。《拜月》有像外星人的服裝，和一般人的服裝我想像出國光雜劇比例還是比較重，當時候會覺得嘉明員的比較導演。要做一種鎖律感。但很明顯可以看到，嘉明的戲劇比例還是比較重，說長獨白。那時候會覺得嘉明是美學導向，也算是嘉明兜得比較不理想的作品，可以做出太陽馬戲團。但很明顯可以看到，嘉明的戲劇比較重。不過，太陽馬戲團可能可以純粹拿多創作拿去，就看那是滿是堂上方有一道彩虹，一對我來講，很棒。

Q/ 和嘉明長期合作下來，有培養出特殊的工作模式嗎？

兩小時相處幾萬這樣。因為很熟了，就可以互相開玩笑。/// 到了《愛。》又不太一樣，有一些是做的。/// 換裝的節奏就跟著很快地變化性也更大了，有意義式的什麼東西，但就相信去服給他們人物的角色。有有劇情建際人物的事情，就更重要。好像就是從跟嘉明合作開始。我出現了這種想法。做《膚色的時光》，坐在爾口廣場吃東西。那裡很有趣。大家用一排來地雕那樣，色什麼的？沒用！反正他都一直變來變去，美食。後來我們就只討論概念。像做《文生・梵谷》的時候，他們直接到我這工作室裝，又可以節省時間，讓導演可以花更多時間和演員一起工作。比較像是我也不知道他的戲會是什麼彼此都有親密感關係，王嘉明就是招，一邊聊一邊用的隨，看可以想出什麼。看的美食要要相伴相隨。一定也是到到後面才清楚自己的創作到底是什麼，但你跟他討論，他可能也會比較清楚，一定要用各種方式吧。

Q/《膚色的時光》的服裝，好像和最初發想的概念有些不同？

《膚色的時光》算是非常非常非常幸運的作品。/// 可能嘉明自己選的主題有一點限制，怡蕎一開始提出了 runway 的舞台形式，也好像讓兩個人又再被限制住，直到出現雙面舞台，感覺戲才真正開始對了起來。我先配好所有人的衣服，請阿發幫忙拍照，再印到布上面，用印了真貨衣服的布，去做成肉色的衣服，每個人看出來部一樣。但後來，舞台投影的效果其實不我們預感的模糊；嘉明覺得，衣服這樣會增加觀眾認知肉色的困難。/// 換裝也難去認識劇情，所以後面虛的衣服就只出現在小說角色身上：Copy 和 Pinky。還有最後一幕最後整理重家的時的衣服，相乘之雙重，服裝也雙重。但我覺得還好，做這個作品有種獨孤現在小說角色身上：Copy 和 Pinky。真貨的就是任憑，賣的就是任憑；或者花很多時間完成，做得任憑。只是概念比較沒有完整執行，但我覺得還好。做這個共同創作的夥伴。密可不要麼多，因為彼此求狀的感覺。要取中出招，貫的就是任憑。/// 我現在還得還想蠻重要的。/// 一種助力，但可以合作很長期的原因，跟王嘉明工作信任，就可以花很少時間完成；或者花很多時間，跟同學生時代，後來想起來，那些不好的條件，都是一種助力，是我固定合作的對象少，但可以合作很長期的原因，跟王嘉明工作有共同創作的默契，貫的就是任憑，跟同學，跟同學生時代，像又回到學生時代，無滿各種可能性。

Wen-chi Chiang, Costume Design

Yc Wei is 100% conscious of what she feels like expressing through her works, so my design always has its roots in her plan. Costume design is a field where one freely lets his/her imagination run wild, while brand marketing is absolutely consumer-oriented.

服裝設計 —— 蔣文慈

畢業於輔仁大學織品服裝系，於 91 年至法國繼續攻讀服裝設計。蔣文慈衣事業有限公司主持人，兼任輔仁大學織品服裝系講師。「WEN-CHI CHIANG」設計師服飾品牌創始人。1997 年開始與魏瑛娟合作，服裝設計作品：《舞相四色 天使魔笑》、《自己的房間》、《KiKi 漫遊世界》、《愛蜜莉 狄金生》。

Q/ 第一次和莎妹的合作？當年我剛從法國回來，想找一些演員幫我走秀，一邊登廣告同時也透過一些朋友尋找，後來找到阮文萍、小朱還有詹慧玲等小劇場演員，一同在詠晶天母忠誠店走了我的第一場秀。那場陳宏一也來看，於是我們開始了一些電視廣告的創作合作，也開始幫瑛娟設計服裝，頗有互相幫忙的感覺。

Q/ 談談你和瑛娟的工作方式？劇場也是比較可以天馬行空發揮創意，和自己品牌是先實驗再創意，實用且希望消費者可以接受的東西，所以我的設計就是從她的出發點出發。劇場可以嘗試新素材、新玩法，例如在《五相四色》中，瑛娟嘗試玩編舞，演員不說話，而我服裝也要極簡，男女中性，我嘗試了非常多不同的顏色與材質。/// 瑛娟總是很清楚她所要表達的東西，所以我的設計就是從她的出發點出發。

Q/ 《自己的房間》的設計想法？瑛娟來看我的秀，場上的模特兒原先皆是全白出場，卻在場上劉去最上面那層白色衣服，看到裡面衣物的鮮豔色彩，如此層層疊疊的方式，瑛娟覺得很有趣，發揮到劇場上，成了《自己的房間》的服裝設計概念，演員一層一層裙去衣衫，最後全裸。

Q/ 對莎妹印象最深刻的事？跟莎妹的合作，阮文萍評成了我最喜愛舊的模特兒，後來好幾年的型錄模特兒都是她。

Tung-yen Chou, Visual Design

SWSG has lasted me through my post-adolescence, and I believe, it will go on to keep me company until I get very old. Never had I the chance of taking part in the first half of the history of SWSG, though. Back then, Eslite was but a bookstore, and going to the Eslite a psychological ritual of a certain sort. Back then, at the Zhong-xiao/Dun-hua intersection still stood the United Colors of Benetton flagship store. Back then, we stayed up in queues, trying to get whatever tickets we could for the banned films featured in the Golden Horse Film Festival. It is very likely that, back then, we'd freshly reached the heyday of "the changing worlds, within and without."

影像設計 —— 周東彥

國立台北藝術大學戲劇學系畢業，主修導演。英國倫敦中央聖馬丁藝術與設計學院劇場與多媒體碩士。個人創作跨足實驗短片、劇場、紀錄片與影像裝置。個人創作跨足各創作領域中游走。2007 年開始與莎妹劇團合作，影像設計作品：《約會 A Date》、《海納穆勒四重奏》、《李小龍的阿砸一聲》、《迷離劫》。個人導演作品：《給洛拉斯》。獲國藝會表演藝術新人新視野創作贊助。《春天的果實在乾燥後，略顯陌生了》、獲得世安文教基金會藝術創作獎。影像作品：《待消失的影片》、《我唯一寫過的一封信》、《自我控訴》，曾多次參與國際性短片影展。劇場影像設計合作團體包括：台北藝術大學戲劇學院、飛人集社、人力飛行劇團、黑眼睛跨界劇團、稻草人舞團、O 劇團。非常林奕華。2008 年獲又建會視覺暨表演藝術人才出國駐村及交流計畫赴巴黎 Cité Internationale des Arts 駐村半年。2010 年獲國藝會與公共電視組紀錄片專案。

Q/ 第一次接觸莎妹？
《約會 A Date》。那幾乎是剛剛開始嘗試「影像設計」這個頭銜的合作和創作。戲也很特別，好多好多的劇作者和片段，最後我竟然也就自顧自的拍起了再多加另一個片段了起來。/// 徐堰鈴就深的教著。就約了沐羲去保羅紀公園，就讓她走來又走去，去朋友全白的家，劉著，然後洗澡，天亮了，我們就去吃了早餐。之後這些影片，就這樣跟這齣戲活在誠品敦南所不復存在的藝文空間中幾個晚上。然後就這樣了了。

Q/ 以影像設計身分，和莎妹不同導演的合作，觀察？談談不同導演的特質？
泰特斯。對莎劇爺爺裡有座迷宮，五官全然展開的感受點點滴滴。/// 王嘉明數理頭頭腦腦。你知道你是甘心來數計算的？哈，我竟然有蒐集到三位耶。/// 我覺得三位分別掌掌非常不同的科別但是同樣在一座醫院裡。/// Baboo 渴望高潮的美感，還有表演方式（人間的互相詮釋）和視覺元素的整合，完全佩服。

Q/ 對莎妹印象最深刻的一齣戲？為什麼？
好像還好。就臨都還是大環境與自己吧。

Q/ 在和莎妹工作過程中，遇到最大的挑戰是？有遇過什麼困難嗎？
應該就比其他劇團都在更幅。一點同時又更懂得如何幅的精彩瘋的美麗瘋的永垂不朽。且不悔。（你現在在手上的這本書不就是如此。） /// 莎妹似乎伴我走過這後青春期並且持續成長，老化的具體證明像。當然我是沒有那麼"資深"到有參與到前面一半。（西）那時候那品還沒有開始變成商場。忠孝敦化還是班尼頓。我們還有做夜去排或看金馬影展的「禁片」。可能那時我們還在「內在和外在的世界正在改變」的某種高潮上。/// 當然，之後就結束了。/// 莎妹忠誠的繼續陪我們渡過高潮後的這般感傷。繼續以這樣傳統的方式，在劇場裡，跟你談歷史、社會、生活還有、愛。

Aaron Nieh, Graphic Design

SWSG loves being different. Honestly, no acting troupe, in terms of graphic design, would want to reconcile itself to being tacky and conventional. The difference, however, lies in the weight of the burden it has upon its shoulders. SWSG is probably the most "anti-safety" of all. It hates inertia and convention. It's like a girl who, despite her tipsiness or the fight she's had with her boyfriend the previous night, just has to dress super sexy for the meeting she has to attend the very next day. Taste is the only thing that matters to her. SWSG is a supremely brainy acting company. Who would want to break up with her, at all?

平面美術 —— 聶永真

台灣科技大學設計系商設組畢；台灣藝術大學應用媒體藝術所肄。2006 年開始與莎妹劇團合作。平面美術作品：《百年孤寂》、《給普拉斯》、《海納穆勒四重奏》、莎劇 15 年主視覺「Riot in a Room of One's Own」等。曾應文建會建築設計於臺北十八街村藝術中心駐村藝術家；作品陸續獲臺灣金曲獎最佳專輯包裝設計、IF 傳達設計獎、德國紅點傳達設計獎；德國 Hesign 編集出版全球百冊《Small Studios》收錄、APD（Asia Pacific Design）亞太設計年鑑與東京 TDC（Type Director Club）年鑑收錄等。

Q/ 請談談和莎妹的合作。 Baboo 導演的《百年孤寂》是我跟莎妹合作的第一部戲，早在此前就已先跟 Baboo 合作過《疾病備忘》的視覺，因為有了早先這不錯的合作默契，所以在做《百年孤寂》設計的時候，我們可以很快理出平面上想要呈現的語言。/// 我記得那時候《百年孤寂》的劇名標題字被很多人計論談喜愛，可能是因為看起來很兇的，所以整個版道變得很好對。Baboo 很喜歡是讓用很低薄的報紙印刷（當然不是每一個案子都通合喲），這種紙可以削弱電子化設計帶來的人工感。一點點的慢看著會跟主體不明，我們常常在為這種感覺上的小事在討論。尖叫跟低浸。我想這是因為我一直愛幫莎妹做設計而不斷產生出屬於自己喜歡的作品而滿足。

Q/ 和莎妹不同導演的合作經驗？對他們有些什麼看法？ 跟莎妹另外兩位導演（王嘉明與魏瑛娟）曾有過的合作都好，之前做過王嘉明導的《05161973 辛波絲卡》（北藝大製作）跟魏瑛娟與其他三位導演合導的《看不見的城市》（兩廳院製作）；王嘉明是態度跟概念非常開放的創作人。平面設計部分極度讓別人好好去搞，不會有干涉，另外我覺得他的好來搞，周星馳很流行文化當三彙吃的劇場創作人，劇場語言的調度；編導與目寡至。看他的戲可以理自沒、悲傷與神經脆弱的），而自己在大學的時候就看過魏瑛娟導的語言正好交雜。戲以及那時候莎妹設計的超厚的節目的目錄（當時候就好希望有一天我可以有機會做做莎妹的平面的設計），魏瑛娟給我今天特地在正在說好交雜。

Q/ 以設計身分和莎妹合作，印象最深刻的一齣戲？為什麼？ 肯定是《給普拉斯》。那時我們為了去亞維儂的表演，重新做了一整套法文版的新設計，甚至一起到了法國南部之後，每晚待在小鎮民宿裡頭（繼然我很嘲悟折文宣、翻譯、排版做新文宣……有時外出聚會喝酒，認識新朋友，每天晚上都去劇場看徐堰鈴表演，因為 24 小時相處在一起的關係，累積了一定的情感。我覺得大家為了榮譽感整個都好往進入腦。

Q/ 和莎妹合作和其他劇團合作的差異？ 莎妹愛不一樣。/// 其實每個劇團都想在宣傳跟設計上不一樣，差別在於包袱的輕重以及是否段以過度的擔憂。莎妹是我喜看過最「反安全」的團，討厭麻痺的東西、跟男用朋友吵架有怎麼不來，前一晚喝再多的酒，第二天一早出門開會就算無數的劇團，照設還是要穿得很性感，品味還是要好的。品味還是莎妹永遠是要穿得很性感，品味還是要穿得很好，品味是莎妹最無敵的劇團。

Q/ 在和莎妹工作過程中最大的挑戰是？有遇過什麼困難嗎？ 除了每次都在跟 deadline 競跑；莎妹平面設計的製作與印刷因為都比較特別，所以有一定的難度，印刷廠很害怕我們，印刷廠因為做不到印而放棄。

Q/ 你會如何形容莎妹這個劇團的特質？ 草間彌生或草間和世的劇場版。螢光粉紅。後現代。削瘦。

Q/ 請問第一次接觸莎妹的經驗？ 香香的。

Dai-jun Lin, Stage Manager

SWSG people just have more balls than others. Or, let us put it this way: SWSG people all have a damaged brain. SWSG has an array of talented directors who hate to be compared to other artists. They all have their own unique styles. Somehow, they have a nervy quality that makes them the peers of Vincent van Gogh.

舞台監督 —— 林岱蓉

國立台灣大學戲劇系第二屆畢業生，劇場資歷超過 10 年，曾與國內劇團、藝術節、戲劇節、演唱會等各類活動，分別擔任舞台監督、執行製作、製作經理、技術指導、專案行政等職務超過七十多個。2004 開始參與莎妹劇團的製作，舞台監督：《李小龍的阿慶》、《麥可傑克森》、《海納穆勒四重奏》、《請聽我說——豪華加長版》、《夢十夜》、《異境特篇》。另與台南人劇團、飛人集社、創作社、再拒劇團，如果兒童劇團以及誠品戲劇節、台北聽障奧運等劇團與單位合作。

Q/ 第一次接觸莎妹？第一次到莎妹劇團的時候莎妹還在錦州街，我去那裡做企劃行政。第一齣看莎妹的戲是《家庭深層鑽探手冊》，我去看戲那天下大雨，那齣戲很多人睡著，但我覺得真是非常有趣的戲，有趣的劇團，竟然敢這樣作。印象深刻。

Q/ 和莎妹的合作的第一齣戲？第一次當莎妹監的戲是《e.play XD》，裡面的四個導演全都是我大學同學，許思賢、陳銘鋒、蔡柏璋、蔣韜。因為都是同學，做起來感覺特別不一樣。第一次當莎妹執行製作的戲是《異境特篇》。

Q/ 和莎妹不同導演合作，觀察？和瑛娟老師合作的時候我是做執行，有 NSO 歌劇還有劇院自製，但跟瑛娟老師沒有以舞監身分合作過，在莎妹當舞監，主要是跟嘉明和 Baboo。我跟嘉鈴合作都是他當演員而非編導，跟瑛娟因為沒有當舞監和導演的合作關係，所以對瑛娟的討論就比較少一點，較少私底下的交情。// 瑛娟老師的東西視覺畫面都很強（跟莎妹其他人比起來……）。我跟 Baboo 合作的戲也不算多，感覺也是重畫面的導演。嘉明是合作最多次的，他很重視聲音，他常常先用聲音或音樂串起整個戲，然後再進劇場的戲。跟嘉明工作很開心，雖然他偶爾會焦慮，但都是非常開心的。

Q/ 在莎妹當舞監印象最深刻的一齣戲？為什麼？李小龍。是唯一一齣我希望再多給我七天在排練場排練，然後再進劇場的戲。

Q/ 和莎妹合作，以及和其他團體／創作者合作的差異？真要講的話，莎妹的人比較有種吧！應該說，莎妹裡面的人腦子都變掉了，不過莎妹裡面也有好幾個不同導演，很難去和『其他』創作者比較，真要說的話，莎妹導演們有各自不同的做戲方式跟風格，都有種梵谷的個性，比較神經吧。

Q/ 在和莎妹工作過程中，與設計、導演溝通合作，最大的挑戰是？有遇過什麼困難嗎？對舞監來說，最困難的是諸導們在 deadline 前把東西交出來。對製作人來說，應該說是請他們在預算內做完…

Q/ 你會如何形容莎妹這個劇團的特質？有趣吧，可能不怎麼穩定，但還滿有趣的。

Wei-wei Wu, Actress/Stage Manager

I was invited by Yen-ling Hsu to play for a production of hers right after I'd passed the graduate school admission exam. Who would want an over feminine, plain-looking, hopeless actor like me? I thought. It was an extraordinary experience, anyway. Hsu, by the way, was my idol back then. To collaborate with my idol... I've lost my virginity to SWSG. Do treasure me in return, please.

演員／舞台監督 —— 吳維緯

國立臺北藝術大學劇場藝術研究所表演組畢業，從事劇場演員、舞監等相關工作，目前為樹德科技大學表演藝術系專任講師。2004 開始與莎妹劇團合作，表演作品：《踏青去 Skin Touching》、《三姊妹 Sisters Trio》、《約會 A Date》、《麥可傑克森》、《百年孤寂》、《迷離劫》等；另參與創作社、1/2Q 劇團、表演工作坊的製作。舞台監督作品：《給普拉斯》、《迷離劫》等。

Q/ 談談和莎妹的合作的第一齣戲？ 踏青去。非常愉悅。/// 我的舞台初吻。/// 那時的排練場還在橋邊，記得劇團總是穿校服文青打扮，然後，我的車在那時車窗被敲破。真的。/// 踏青去。非常難得。/// 那是一個高冠的歌舞劇，不中不西的演出，音樂很好聽，但很難唱，練得我心慌。/// 然後就連練音室了。真的。第一次。/// 第一次。/// 踏青去。非常難得。/// 那時剛考上表演研究所，正覺得自己兩光，不高不瘦又不三不四的演員，不知道他在想什麼，卻要做演員，受寵若驚，優鈴就邀演了。對了，補充一點，當時徐堰鈴也是偶像。然後就跟我的偶像合作了。真的。第一次。/// 第一次就是這樣給了莎妹。請莎妹好好珍惜。

Q/ 以演員和舞監身分，和莎妹不同導演的合作，觀察不同導演的特質？ 面對徐堰鈴。當演員的時候，很想知道她在想什麼，我要做什麼。當舞監的時候，很想知道她在想什麼，但是我就先做什麼了。/// 面對王嘉明。當演員的時候，知道他在想什麼鬼，我就做什麼鬼。當舞監的時候，一起做什麼鬼，然後一起做什麼鬼，我就自己發展。/// 面對 Baboo。當演員的時候，知道導演倒在地上大概是在發懶，我就做自己的什麼。當舞監的時候，知道導演倒在地上大概是在發懶，我就自己發展。

Q/ 對莎妹印象最深刻的一齣戲？為什麼？ 《泰特斯─夾子／布袋版》，我是一名覺得太好看看的觀眾了。然後一直分心覺得演員好美，臉皮包生。/// 嘉明幫我創作了社導的《RZ》。

Q/ 和莎妹和其他團體／創作者合作的差異？ 莎妹很求新求變，請注意，是真的很求新，很求變。

Q/ 在和莎妹工作過程中，遇到最大的挑戰是？有遇過什麼困難嗎？ 最大的挑戰可以說是第一版的《麥可傑克森》，同時身兼舞監和演員，可以說，帶著麥克風頭檢畫的黑黑穿圍招 call Q 的舞監應該不多了吧。所以就在台上昏倒了。瞬間我人生最累跑過一遍。/// 謝謝《麥可傑克森》給我這樣的一生回顧。想嚇死誰？/// 但是觀眾都笑了，因為他們以為我搶戲。

Q/ 你會如何形容莎妹這個劇團的特質？ 永遠的 18 歲。

Pei-yu Shih, Producer

SWSG is more than willing to incorporate pop culture and to regard it as a phenomenon, a theatrical element. That's probably why it's developed a very close relationship with its audiences. It also offers a possibility to market SWSG as a brand name. If you don't stoop, you can't possibly market, unless you've become a classic or a style yourself.

製作人 —— 石佩玉

現任飛人集社劇團團長，與莎妹劇團、河床劇團、沙丁龐客劇團、NSO 合作，擔任戲偶偶設計製作。除了擔任數偶偶設計與編導工作，亦為劇場偶秀行政與專案製作人。多次擔任莎妹劇團、身體氣象館等團隊的專案製作人。

Q/ 從看莎妹的戲到親身參與與製作，覺得莎妹有什麼改變嗎？ 從我還只是個觀眾、到現在、莎妹的經營方向、作品風格、都有很不一樣的大轉變。開始作品的目的、方向、很明顯是美學、整體思考和執行的實驗性都非常強。其實當時我覺得是非常驚嚇的，比如《666—者魔》、全部都是一群看不出男生女生的光頭、衣服又很 SM、最後還一直噴血、捅狼狗……很「小劇場」吧、實驗、奇怪、尖銳、而且常給我很大的震撼。/// 現始的是、我還記得、而且現場播 high 到爆炸！/// 琥珀後來的《蒙馬特遺書》、《變蠅莉》、弘金生、感覺有出現更明確的線、同時間、也出現了王嘉明的《Zodiac》，這作品當時能讓人印象很深。並且會開始明作、莎妹是不是出現另一種美學？從《萊特斯一家子／布袋版》一版《麥可傑克森》……強烈的企圖心都讓人看見當有六年歷史的代表性。他的東西相當有六年歷史的東西等、看上去、或許和希望各種藝術更純粹的前衛不同。

Q/ 第一次和莎妹合作的作品是？ 在實驗劇場演出的《Zodiac》二版，距離現在有十年了吧，當時因為是重演，沒有多麼特別的感受，後來有《萊特斯》（實驗劇場版），以及《麥可傑克森》，《萊特斯》，《麥可傑克森》，《膚色的時光》。

Q/ 《膚色的時光》算是莎妹製作規格上很不一樣的製作，談談那次的經驗？ 《膚色》的製作，我算是要在誠品，這次演出，或對於莎妹、都是新的挑戰。/// 比如宣傳。我記得、剛好打到到埼玉新專輯發行期，唱片公司不希望我們用任何埼玉員的照片宣傳，不能用就是不能用，DM 都做好了、送去唱片公司那邊不通過、得連夜狂 call、把做好的全部撤掉。結果重做手了非常久、幾乎要過埼玉宣傳期明，DM 都還沒出來。/// 這次雙方面二都是最大的衝擊、企業一級工作人員、也無法了解，當時跟我。比如做過很多一級工作人員、生產時間等、這些部和商品的操作方式截然不同，即便是誠品本來把戲的度覺或藝術專案製作邏輯、進來後體系之後發現、誠品內部對事許不盡理解。/// 原化我們自己較比較把戲做不起來、後來 Baboo 進來、成為編理的行銷統籌、可以用比較靠近導演或靠近劇團的想法，來執行平面、所以出現近莎妹風格、一做倒數三十天的人進廣、整個面有搞起來、也因為有商員明裝的歌、還有改編成 acapella 的 demo 帶、我跟八冊流上電台、是到了比較後期、進劇場就開始爆、Baboo 在網路上做誠品某子是誠品出資製作、怎麼可能有意外呢？ /// 有做過製作的位合作、都是人家給一筆錢、做完全部、但這次演 18 場、時間很長、也是莎妹自次演很多場、連演兩場、以往誠的莎妹演出、是不同人就知道、當然會有意有掩很晚！/// 但是、當然、所有「意外」的重點在於要讓做好、讓大家很比較嚴的、讓主要賣的群眾、和以往的莎妹觀眾、是不同因為很多東西都拖很慢。比如宣傳文字內容、管這導在那裡、開始互相理解、很難很快有定案、執行上的時間點、群眾的人。誠品和劇團、兩邊對這群人的理解有認知上的差異、可是沒有東西混亂、開始改變的時候、很離很快有定案、是不同我十月會知道、三月要演出、三月會確定嗎？開始畫圖？也不能說錯、但意思還是要導演、創意端在改變的群眾、和以往的莎妹觀眾、七月要演出、一直到戲落幕之後的總檢討會、誠品還是對這作事無法理解。/// 這些認知上的差距、很折磨人、要不停解釋、他們會懷疑我們的執行能力、或是、這是不是造成虧損的原因？ /// 還好這次做定嗎？ /// 還好這次做定嗎？ /// 還好這次做定嗎？ 說明、也不是畫圖、施工……他們會懷疑我們的執行能力、或成就、這是不是造成虧損的原因？ /// 還好這次做定是對。就是各自立場的理解不同、一直到戲落幕之後的、算一個好結尾。

Q/ 工作過程中遇到的挑戰是？ 很意外地、我自己最後對《膚色》的檢討重點在於、一個行政製作、我十幾年前就看著嘉明、你怎麼跟導演溝通、但後來看著著嘉明、的挑戰。/// 我認為最完美的導演和製作人的關係是、提出一些創作上的建議、製作人可以從行政的角度、有限制（比如、這很有房、你要這麼做）、不要這麼做）、導演不能。結果最後竟然完全用任何任的照片宣傳、有鼓勵、到現在的時候、絕對是導演優先、當狀知道最大的挑戰好、一定也可以給行政一些建議……但現實狀況是、劇組可以怎麼配合……另外一個找我說最大的挑戰好、我找知道最大的挑戰好、一定

要完全支持，但是時間、金錢無法追加了，要怎麼溝通，反應？/// 這真的是我這輩子第一次做到，設計說要改變設計的時候，我嚇到裡所去大哭。因為這樣，反力之大啊。/// 情況是這樣的，我們可以愛的設計，想法非常好，但材料是over night，抓了兩、花了兩、三個晚上在現場測試，等他測試完任現場時，說不定真有奇頭爬上牆，斯下整片覆蓋這個舞台，效果會非常好。

而且那畢竟是唯一的舞台，我們沒有場景啊，也想過只用一小間過的牆景包，但整面牆包，我心想，用整面牆投影，本來設定最後一個動作是投影上牆……所以，在要看整個舞台的後晨五點，決定扔，第二天一大早拆廣舞台公司，直接對板。/// 這個動作，我相信會顯現《青色》這齣戲，讓節目測試成的時間，花掉的材料都沒有，你不可能讓這個過程，也不會知道成果，我可能還沒辦法通過這一關，如果我沒有只覺，單純的不得了。/// 我可以更超然地去看，但因因自己是創作者，而且我也認識這個創作者，知道他的作品狀態，思考邏輯，所以沒辦法他下殺手去殺死他，大哭時我只覺得，自己怎麼可以這麼軟弱？如果要在行政方面再上一層樓，我要更決。

Q/ 最喜歡哪齣你參與過的莎妹作品？

《泰特斯》。因為任術術，視覺上，有很特殊的實驗性，把人包裝的，可以看見服裝設計有足夠的發揮，又不過度加嚴表演狀態，戲也很有趣，《Zodiac》也印象深刻，四個角色，從四個不同角度，講同一件事情，合詞又仿照莎劇的押韻方式，雖然，整齣戲又是太長，「又是」！他一直都喜歡這齣戲，是成功的。/// 我覺得是這個角色很容易做的，

但我覺得比較章演員的啦，不過，裡面有看到其他作品裡也都有出現一些想法，在他之後的其他作品裡也都有出現，而且玩得更完整。台灣有很多導演容易喜新厭舊，玩過了，不管有沒有玩好，就換下一個了，要新的了，要玩新的。我覺得還盤可惜，既然有好的想法，應該不斷把它做到最好。

Q/ 你跟目前莎妹幾位導演都合作過，對他們有哪些觀察？

和嘉明合作好玩的地方，真的就是默契，即便在作品完全沒有成形的狀況下，他講一個想法，我已經可以知道他要做什麼，八九不離十，這就是為什麼，有時候導演東西出來很慢，就算了，我不以為他也去說明或詮釋，比如《青色》那齣戲的出現，怡錚剛開始提的舞台，後來想說，「擋在來好了」，大家都覺得選好而已。/// 我說開始說，有一個moment，但是有一個不是不可行那，你想可以怎麼樣，設計們開始說，嗯。開始請講，後來，怡錚說：「那看看這樣，大家就這樣一路往下走。」/// 更早的時候，導演，我，我們在嘉明家討論，嘉明喝了酒，講到舞台從舞台？不是導演那。/// 最好和映娟的合作，沒有可能的，某種程度是因為，我了解這個創作者，所以會懂，只是設計，導演的視覺想法很情緒，他的緊位置開始，某種方面的感覺，他的視覺比較前面，很容易擺在那邊，我要幫他把出口好好意思說出口的事情說出什麼東西，他都不好意思說。他要安撫導演的情緒，更多時候，更多時間，比如進度，時間，要壓迫設計要在什麼時間點出什麼東西不太一樣，我。/// Baboo是一個撒嬌的導演，焦慮啊，這通東西還量強烈的，他容易爛在那邊，不論在舞台或宣傳下面，很多都沒有問題，「人前溝通」比較花時間但在所謂要幫他去，要說服設計，可是很費，要很想辦法，要幫他說。還有，提醒他錢的事情，這個導演不想錢的事情，他要很漂亮的DM，可是很費。

Q/ 對莎妹接下來的期待？

莎妹要開始清著地經營品牌喔。/// 在經歷一些不同的市場旅群，有開拓一些不同可能真的都沒有看過莎妹或小劇場。/// 因為這個劇團願意願意納入流行文化，把它當作一種現象，一種表演元素，所以能夠擺正天家，就沒辦法經營，一種風格，一種經典，///經營品牌的計算，就是劇團，五年以上的大規畫。比如，是不是固定要做大型的事情，大型的演出？或者讓錢做能錢合怪荒怪行，可以給很多人看的戲？嘉明就去做可怪把麥可當神的人，也不是不行，就是操作的，/// 鎖定某一類族群，某一個年齡群，或者是誰？比如以後要鎖定？就是操不啦，不只《麥可》，而是這個團，三、四、五年以上的觀眾群，我期待嘉明真的開始做大型的戲，如果專門對封把麥可更深化觀眾的意義，就像我去中山堂看《麥可》，一些新的一，必須做去團。因為沒有鎖群，但要精確掌控team的想法可以完整，精準地執行，也不是不可能，小劇場段落讓我接可能，因為沒有辦法一直走下去，大家可以集合在一起，團隊的schedule來看，都可以改進，或者，調整工作形式，也不是要三十歲，研究所就就要做一場，也都有做到啊，也有做到啊。現在，他要邏輯的工作也沒有辦法，不知道，我當時的期待是，這個導演，可以成為小劇團裡面的精群川，或者《Zodiac》之後，我就問過嘉明：「往後十年你要幹嘛？」當時他正要三十歲。畢業，他用很離的招牌笑容對我說，「潮牌」嗎？我也不知道該叫什麼？總之，十年之後，你看，他有做到啊。現在40歲了。下一個十年呢？

Against forms and false knowledge, remove the bright medals you all hide behind.

Saoirse codes and twists and turns.

Against incompetent and pretentious tautology and getting-bys.

Against symbols and signs and non-productivity.

Against self-hypnotism and piracy,

against copy-cats who know not what they worth,

I am not Elijah, I wear neither camel hide nor belt, and I have no appetite for locust and

Sanctimonious –

Saoirse does not take shoes off for you, for I am only a librarian.

While the Sangreal you guard is still empty, take the garbage inside to recycle.

Repent now, strike soon

the password to Heaven is definitely simple and catchy, grace to all thieves.

Sangreal

妹妹們本事 10,　　　圖書館館員莎雪借書不還逾期罰款假教條真知識

反形式。反偽知識。摘下你們用以躲藏增色的名人勳章。

反繁複裝飾襯衣規。反招彎抹角積藏。

反不清事，反強詭愁，反因循苟且。

反徵兆，反符號，反不事生產。

反自我催眠反盜版，

反婢學夫人反東施，

我不是以利亞，不孳駱駝毛，不繫皮帶，對蝗蟲野蜜沒胃口。

莎筆二字，不爲你解鞋，因爲我只是位圖書館員。

該守護的聖杯是空的，裝的那些垃圾還不快拿去資源回收。

悔改趁現在，反撲要趁早

天國的密碼，絕對是

ㄅㄆㄇㄈㄆㄈㄨㄛㄌㄈ

三下上口久小寸丸川工才干

簡單清爽可口　體貼每位盜賊。

藝 創作 005

Be Wild：Shakespeare's Wild Sisters Group
不良｜莎妹書

策劃｜莎士比亞的妹妹們的劇團　**策劃總監**｜魏瑛娟、王嘉明　**策劃統籌**｜Baboo　**編輯**｜秦嘉嫄、趙黛聿　**序**｜榮念曾、茹國烈、紀蔚然　**作者**｜孫梓評、胡淑雯、李維菁、隱匿、黎煥雄、伊格言、阿米、個人意見、夏夏、黃羊川、章芷筠、張雍、崔香蘭、張雪泡、紀大偉、簡莉穎、張午午、潘家欣、阿芒、崔舜華、葉覓覓、林蔚昀、林婉瑜、童偉格、小西、陳宏一、宋國臣、吳億偉、顏忠賢、萬金油、鄭智源、駱以軍、廖偉棠、丁名慶、吳俞萱、陳允元、楊佳嫻、蔡仁偉、夏宇、李時雍、陳俊志、零雨、王盛弘、唐捐、印卡、王榆鈞、郭一樵、鯨向海、魏瑛娟、王紀澤、鴻鴻、楊美英、李晏如、傅裕惠、鄭欣寧、秦嘉嫄、周慧玲、郭亮廷、周伶芝、楊婉怡、朱安如、謝東寧、莫嵐蘭、王凌莉、上島、林芳宜、陳正熙、林人中、林乃文、張小虹、陸愛玲、傅月庵、倪淑蘭、林于竝、莫默、死貓、王墨林、施舜翔、陶維均　**攝影**｜鄭婷　**拼貼**｜三色井（林亦軒）　**劇照再現**｜登曼波　**平面美術**｜聶永真　**翻譯**｜柯乃瑜、葉炫伽、張明傑（別冊）、陳榮彬（泰特斯）、林裕庭（前言）　**行政**｜趙夏嫻　**指導單位**｜行政院文化建設委員會　**贊助單位**｜財團法人國家文化藝術基金會

主編｜賴譽夫　**行銷‧業務**｜闕志勳　**發行人**｜江明玉　**出版‧發行**｜大鴻藝術股份有限公司 大藝出版事業部 / 台北市 106 大安區忠孝東路四段 311 號 8 樓之 6 / 電話 (02) 2731-2805 / 傳眞 (02) 2721-7992 / E-mail：service@abigart.com

總經銷｜高寶書版集團 / 台北市 114 內湖區洲子街 88 號 3F / 電話 (02) 2799-2788 / 傳眞 (02) 2799-0909
印刷｜前進彩藝有限公司
2012 年 2 月初版　Printed in Taiwan　定價 1300 元 / USD 50 / EUR 40　著作權所有，翻印必究　ISBN 978-986-87817-2-6

大藝出版 Facebook 粉絲頁｜www.facebook.com/abigartpress　**莎士比亞的妹妹們的劇團 Facebook 粉絲頁**｜www.facebook.com/swsg95　**莎妹書專屬網頁**｜www.swsg95.com.tw/bewild

Creative Directors｜Yc Wei, Chia-ming Wang　**Executive Creative Director**｜Baboo Liao　**Editors**｜Chia-yuan Chin, Dai-yu Jau　**Forewords**｜Danny Ning-tsun Yung, Louis Yu, Wei-jan Chi　**Contributors**｜Tzu-ping Sun, Shu-wen Hu, Wei-jing Lee, Enid, Huan-hsiung Li, Egoyan Zheng, A-mi, Charlie Chen, Shiah-shiah, Yang-chuan Huang, Shauba Chang, Simon Chang, Sharon Tsui, Miki Chang, Ta-wei Chi, Li-ying Chien, Barbie Chang, Chia-hsin Pan, Amang, Sabrinna Tsui, Mimi Ye, Wei-yun Lin, Wan-yu Lin, Wei-ger Tong, Damian Cheng, Hung-i Chen, Kuo-chen Sung, Yi-wei Wu, Chung-hsien Yan, Wangchingyu, Zhi-yuan Zheng, Yi-jyun Luo, Wei-tang Liao, Ming-ching Ding, Frida Wu, Yun-yuan Chen, Chia-hsien Yang, Jen-wei Tsai, Salsha, Suyon Lee, Micky Chen, Ling Yu, Sheng-hong Wang, Tan-juan, Enkaryon Ang, Yujun Wang, Yi-chiau Kuo, Xiang-hai Jing, Yc Wei, Chi-tse Wang, Hung-ya Yen, Mei-ying Yang, Yen-ju Li, Yu-hui Fu, Hsin-ning Tsou, Chia-yuan Chin, Hui-ling Chou, Liang-ting Kuo, Ling-chih Chow, Wan-yi Yang, An-ru Chu, Tung-ning Hsieh, Lan-lan Mo, Ling-li Wang, Ueshima, Fang-yi Lin, Cheng-hsi Chen, Jen-chung Lin, Nai-wen Lin, Hsiao-hung Chang, Ai-ling Liu, Yueh-an Fu, Shu-lan Ni, Yu-pin Lin, Mo-mo, Dead Cat, Mo-lin Wang, Shun-hsiang Shih, George Tao　**Photographer**｜Ting Cheng　**Collage Art**｜Yi-hsuan Lin　**Stills**｜Manbo Key　**Graphic Designer**｜Aaron Nieh　**Translators**｜Nai-yu Ker, Hsuan-chieh Yeh, Ming-chieh Chang (Appendix), Richard Rong-bin Chen (Titus), Yu-ting Lin (Forewords)　**Administration**｜Hsia-hsien Chao

Editor-in-Chief｜Yu-fu Lai　**Marketing Supervisor**｜Raymond Chueh　**Publisher**｜Ming-yu Chiang　**Publishing House**｜BigArt Press (Big Art Co., Ltd) / 8F-6, No. 311, SEC. 4, Zhong-xiao E. Rd., Da-an District, Taipei City 106, Taiwan　**TEL** +886-2-2731-2805　**Fax** +886-2-2721-7992　**E-mail** service @abigart.com

Distributor｜Global Publishing Group / 3F, No. 88, Zhouzi St., Neihu District, Taipei City 114, Taiwan / TEL +886-2-2799-2788 / Fax +886-2-2799-0909
Printing House｜Advance Color Arts　**Price**｜NTD 1300/ USD 50/ EUR 40

BigArt Press Facebook｜www.facebook.com/abigartpress　**Shakespeare's Wild Sisters Group Facebook**｜www.facebook.com/swsg95　**Site**｜www.swsg95.com.tw/bewild

國家圖書館出版品預行編目資料 不良：莎妹書 / 莎士比亞的妹妹們的劇團 等著. -- 初版 . -- 臺北市：大鴻藝術，2012.2。664 面；21×27 公分 --（藝 創作；5）。ISBN 978-986-87817-2-6（平裝）
1. 莎士比亞的妹妹們的劇團 2. 表演藝術 3. 舞臺劇 4. 劇場藝術。980.6　　100027402

S

S